普通高等教育"九五"国家级重点教材

中国艺术教育大系／舞蹈卷

中国民间舞教材与教法

潘志涛　主编

上海音乐出版社

《中国民间舞教材与教法》编辑委员会

主　　编：潘志涛

副 主 编：明文军　高　度

舞蹈编委：潘志涛　明文军　高　度　赵铁春

　　　　　韩　萍　田　露　周　萍　王晓莉

　　　　　黄奕华

音乐编委：裘柳钦

《中国艺术教育大系》序

　　由学校系统施教而有别于传统师徒相授的新型艺术教育,在我国肇始于晚清的新式学堂。而进入民国后于1918年设立的国立北京美术学校,则可视为中国专业艺术教育发轫的标志。时至1927年于杭州设立国立艺术院,1928年于上海设立国立音乐院,中国的专业艺术教育始初具雏形。但在本世纪的上半叶,中国的专业艺术教育发展一直处在艰难跋涉之中。以蔡元培、萧友梅、林风眠、欧阳予倩、萧长华、戴爱莲等一批先贤仁人,为开创音乐、美术、戏剧、戏曲、舞蹈等领域的专业教育,筚路蓝缕、胼手胝足、呕心沥血、鞠躬尽瘁。

　　中华人民共和国成立后,对专业艺术教育的发展给予了高度的重视。1949年第一届中央人民政府成立伊始,即着手建立我国高等专业艺术教育体系,将以往音乐、美术、戏剧专业教育中的大学专科,提高到了大学本科层次。当时列为中专的戏曲、舞蹈专业教育,也于八十年代前后逐一升格为大专或本科。并且自七十年代末起,在高等艺术院校中陆续开始了硕士、博士的研究生学历培养。迄今为止,我国已形成了以大学本科为基础,前伸附中或中专,后延至研究生学历的完整的专业艺术教育体系,以及在大陆拥有30所高等艺术院校,123所中等艺术学校的可观的办学规模。

　　近一个世纪伴随我国专业艺术教育体系创立、发展的过程中,建立与之相应的中西结合、系统科学的规范性专业艺术教材体系,成了几代艺术教育家孜孜以求的奋斗目标。如果说本世纪上半叶,我国艺术教育家们为此已进行了辛勤探索,有了极为丰厚的积累,只是尚欠系统的话,那么在五十年代全国编制各艺术专业课程教学方案和教学大纲的基础上,于1962年全国文科教材会议之后,国家已有条件部署各项艺术专业教材的编写和出版工作,并开始付诸实施。可惜由于接踵而来十年"文革"动乱的破坏,这项工作被迫中断。

　　新时期专业艺术教育的迅猛发展对教材建设提出了新的要求。高等艺术教育教学改革的深化、教育部提出的面向21世纪课程体系和教学内容改革计划的实施以及新一轮本科专业目录的修订、教学方案的制订颁发都为高等艺术院校本科教材的系统建设提供了契机和必要的条件,恰逢此时,部属中国美术学院出版社于1994年发起、酝酿"中国艺术教育大系"的教材编写、出版。这提议引起了文化部的高度重视。1995年文化部在听取各方面意见后,决定把涵盖各艺术门类的"中国艺术教育大系"的编写与出版列为部专业艺术教材建设的重点,并于1996年率先召开美术卷论证会,成立该分卷编委会;1997年又正式成立了"中国艺术教育大系"的总编委会,以及音乐、美术、戏剧、戏曲、舞蹈各卷的分编委会。为了保证出版工作的顺利进行,同时组建了出版工作小组。

　　在世纪之交编写、出版的"中国艺术教育大系",是依据文化部1995年颁发的《全国高等艺术院校本科专业教学方案》,以专业艺术本科教育为主,兼顾普通艺术教育的系统教材。在内容上,

"中国艺术教育大系"既是本世纪中国专业艺术教育优秀成果的总体展示,又充分考虑到了培养下一世纪合格艺术人才在教育内容上不断拓展的需要。因此,"大系"于整体结构上,一方面确定了5卷共计77种98册基本教材于2000年出版齐全的计划;另一方面,为这套教材具有前瞻性和开放性,对于在21世纪专业艺术教育发展过程中,随教学课程体系改革、专业学科更新而形成的较为成熟的新的教学成果,也将陆续纳入"大系"范围予以编写出版。

在教材中如何对待西方现代派艺术,是一个无法回避的问题。正如邓小平同志在1983年说过:"我们要向资本主义发达国家学习先进的科学技术,经营管理方法以及其他一切对我们有益的知识和文化,闭关自守,故步自封是愚蠢的,但是,属于文化的东西,一定要用马克思主义对它们的思想内容和表现手法进行分析,鉴别和批判……"(《邓小平文选》第三卷第44页)。对此我认为对西方现代派艺术也需要加以具体分析。一方面应该看到,从19世纪末以来在西方兴起的种种现代派艺术思潮,是西方资本主义文化的产物,我们必须以马克思主义观点对它们的思想内核到美学观——进行分析、鉴别和批评扬弃,绝对不能盲目推崇追随;另一方面,伴随西方现代艺术共生的种种拓展了的艺术表现形式、方法和手段,则是可能也应当为我所用的,鉴此,前者的任务由"中国艺术教育大系"中的《艺术概论》来完成,而后者则结合各门类艺术的具体技法教程来分别加以介绍。

作为文化部"九五"规划的重点工程,拟向全国推荐使用的专业艺术教育的教材,"大系"的编写集中了文化部直属的中央音乐学院、中国音乐学院、上海音乐学院、中央美术学院、中国美术学院、中央戏剧学院、上海戏剧学院、中国戏曲学院、北京舞蹈学院等被称为"国家队"院校的各学科领头人,以及中央工艺美术学院、武汉音乐学院等在相关学科的翘楚俊杰,计国内一流的专家学者数百人。同时,这些教材都是经过了长期或至少几轮的教学实践检验,从内容到方法均已被证明行之有效,并且比较稳定、完善的优秀教材,其中已被列为国家级重点教材的有9种,部级重点教材19种。况且,这些教材在交付出版之前,均经过各院校学术委员会、"大系"各分卷编委会以及总编委的三级审读。可以相信,"大系"的所有教材,足以代表当今中国专业艺术教学成果的最高水平;也有理由预见,它对中国规范今后的专业艺术教育,包括普通艺术教育,将起到难以替代的作用。

"中国艺术教育大系"的工作得到了文化部、教育部、国家新闻出版总署等方面的高度重视。在此谨代表参与教材编写的专家学者和全体参与组织工作的有关人员,对上述领导部门,特别是联合出版"大系"的中国美术学院出版社、上海音乐出版社、文化艺术出版社致以崇高的谢意!



教育部艺术教育委员会主任
"中国艺术教育大系"总编

楚 风

1998年6月18日



目 录

说　明 …………………………………………………………………………（Ⅰ）

关于伴奏音乐的说明 ……………………………………………………（Ⅲ）

综　述 ……………………………………………………………………（1）

上　编
（男班教材）

第一训练单元
（参考学时：120 学时——160 学时）

第一章　东北秧歌舞蹈（基础）训练教材 …………………………………（11）

　　概　述 …………………………………………………………………（11）

　　第一节　动律训练 ……………………………………………………（11）

　　　一　上下动律组合 …………………………………………………（11）

　　　二　前后动律、划圆动律组合 ……………………………………（13）

　　　三　动律综合训练组合 ……………………………………………（14）

　　第二节　手巾花训练 …………………………………………………（14）

　　　一　里绕花组合 ……………………………………………………（14）

　　　二　甩、撩、抖、点、掏、掸、翻组合 …………………………（15）

　　　三　手巾花综合训练组合 …………………………………………（16）

　　第三节　踢步训练 ……………………………………………………（18）

　　　一　前踢步、后踢步组合 …………………………………………（18）

　　　二　踢步综合训练组合 ……………………………………………（19）

　　第四节　顿步训练 ……………………………………………………（20）

　　　　一　单顿步、颤顿步组合 ……………………………………………………（20）

　　　　二　顿步综合训练组合 ………………………………………………………（21）

　　第五节　跳踢步训练 …………………………………………………………………（23）

　　　　一　跳踢步、大跳踢步组合 …………………………………………………（23）

　　　　二　跳踢步综合训练组合 ……………………………………………………（24）

　　第六节　头跷步训练 …………………………………………………………………（26）

　　　　一　头跷步阴阳双翻掌、腰铃步组合 ………………………………………（26）

　　　　二　头跷步综合训练组合 ……………………………………………………（27）

　　第七节　走场步、抬提步压肘训练 ………………………………………………（28）

　　　　一　走场步组合 ………………………………………………………………（28）

　　　　二　抬提步压肘组合 …………………………………………………………（29）

　　　　三　走场步、抬提步压肘综合训练组合 ……………………………………（29）

　　第八节　鼓相训练 ……………………………………………………………………（31）

　　　　一　一至五鼓组合 ……………………………………………………………（31）

　　　　二　扬鞭一鼓、硬三槌叫鼓、烫脚五鼓组合 ……………………………（32）

　　　　三　鼓相综合训练组合 ………………………………………………………（33）

　　第九节　综合训练 ……………………………………………………………………（34）

第二章　藏族舞蹈(基础)训练教材 ………………………………………………（35）

　　概　述 …………………………………………………………………………………（35）

　　第一节　颤膝动律训练 ………………………………………………………………（35）

　　　　一　颤踏组合 …………………………………………………………………（35）

　　　　二　抬踏组合 …………………………………………………………………（36）

　　　　三　屈伸抬踏组合 ……………………………………………………………（37）

　　　　四　颤膝动律综合训练组合 …………………………………………………（37）

　　第二节　屈伸动律训练 ………………………………………………………………（40）

　　　　一　屈伸组合 …………………………………………………………………（40）

　　　　二　撩步组合 …………………………………………………………………（40）

　　　　三　屈伸动律综合训练组合 …………………………………………………（41）

　　第三节　悠、摆、滑、踢步法训练 ………………………………………………（42）

　　　　一　悠摆、悠滑、转身步组合 ………………………………………………（42）

　　　　二　跨、悠、踢步组合 ………………………………………………………（43）

　　　　三　跳分步组合 ………………………………………………………………（43）

　　　　四　悠、摆、滑、踢步法综合训练组合 …………………………………（44）

　　第四节　顿颤步法训练 ………………………………………………………………（45）

　　　　一　颤踩组合 …………………………………………………………………（45）

　　　　二　颤刨组合 …………………………………………………………………（46）

　　　　三　顿颤步法综合训练组合 …………………………………………………（47）

　　第五节　颤跨、端、点步法训练 …………………………………………………（49）

　　　　一　颤跨组合 …………………………………………………………………（49）

　　二　颤端、点组合 ……………………………………………………………（49）

　　三　颤跨、端、点综合训练组合 ………………………………………………（50）

第六节　跑、跳、转动作训练 ……………………………………………………（52）

　　一　斜身平步跑组合 ……………………………………………………………（52）

　　二　吸跑跳步、跑跳跨步组合 …………………………………………………（52）

　　三　左右弹腰跳、左右勾脚跳组合 ……………………………………………（53）

　　四　吸跑、跳、转综合训练组合 ………………………………………………（53）

第七节　综合训练 …………………………………………………………………（55）

第二训练单元

（参考学时：120 学时——160 学时）

第三章　云南花灯舞蹈（基础）训练教材 …………………………………………（56）

概　述 ………………………………………………………………………………（56）

第一节　小崴动律训练 ……………………………………………………………（57）

　　一　小崴合、开、团扇组合 ……………………………………………………（57）

　　二　小崴综合训练组合 …………………………………………………………（58）

第二节　反崴动律训练 ……………………………………………………………（59）

　　一　反崴合扇组合 ………………………………………………………………（59）

　　二　反崴团扇、摆扇组合 ………………………………………………………（59）

　　三　反崴综合训练组合 …………………………………………………………（60）

第三节　正崴动律训练 ……………………………………………………………（62）

　　一　正崴合扇组合 ………………………………………………………………（62）

　　二　正崴团扇、搬扇组合 ………………………………………………………（63）

　　三　正崴综合训练组合 …………………………………………………………（63）

第四节　反崴走场训练 ……………………………………………………………（64）

　　一　反崴走场与正崴、反崴探步组合 …………………………………………（64）

　　二　反崴走场综合训练组合 ……………………………………………………（65）

第五节　跳颠步训练 ………………………………………………………………（67）

　　一　撩跳颠步组合 ………………………………………………………………（67）

　　二　吸跳颠步组合 ………………………………………………………………（67）

　　三　跳颠步综合训练组合 ………………………………………………………（68）

第六节　综合训练 …………………………………………………………………（69）

第四章　蒙古族舞蹈（基础）训练教材 …………………………………………（70）

概　述 ………………………………………………………………………………（70）

第一节　体态动律训练 ……………………………………………………………（70）

　　一　送靠、横移组合 ……………………………………………………………（70）

　　二　前后划圆组合 ………………………………………………………………（71）

　　三　体态动律综合训练组合 ……………………………………………………（72）

第二节　马姿训练 …………………………………………………………………（74）

　　　一　勒马、套马组合 ………………………………………………………………（74）

　　　二　牵马组合 ………………………………………………………………………（75）

　　　三　马姿综合训练组合 ……………………………………………………………（75）

　第三节　肩部训练 ………………………………………………………………………（76）

　　　一　柔、硬、双肩组合 ……………………………………………………………（76）

　　　二　绕、耸、碎抖肩组合 …………………………………………………………（77）

　　　三　肩部综合训练组合 ……………………………………………………………（78）

　第四节　腕部训练 ………………………………………………………………………（79）

　　　一　硬腕组合 ………………………………………………………………………（79）

　　　二　带肩硬腕组合 …………………………………………………………………（80）

　　　三　带肩挽手组合 …………………………………………………………………（81）

　　　四　腕部综合训练组合 ……………………………………………………………（81）

　第五节　臂部训练 ………………………………………………………………………（83）

　　　一　软手组合 ………………………………………………………………………（83）

　　　二　上下柔臂组合 …………………………………………………………………（84）

　　　三　拧转、划圆柔臂组合 …………………………………………………………（84）

　　　四　臂部综合训练组合 ……………………………………………………………（85）

　第六节　胸背与弹拨手训练 ……………………………………………………………（86）

　　　一　胸背组合 ………………………………………………………………………（86）

　　　二　甩手组合 ………………………………………………………………………（87）

　　　三　弹拨、弹压组合 ………………………………………………………………（87）

　　　四　胸背与弹拨手综合训练组合 …………………………………………………（88）

　第七节　马步训练 ………………………………………………………………………（89）

　　　一　立掌走马、刨、倒换步组合 …………………………………………………（89）

　　　二　套马、勒马步、摇篮步组合 …………………………………………………（90）

　　　三　马步综合训练组合 ……………………………………………………………（91）

　第八节　筷子训练 ………………………………………………………………………（93）

　　　一　单手打筷组合 …………………………………………………………………（93）

　　　二　双手打筷组合 …………………………………………………………………（94）

　　　三　交替打筷组合 …………………………………………………………………（94）

　　　四　筷子综合训练组合 ……………………………………………………………（95）

　第九节　综合训练 ………………………………………………………………………（97）

第三训练单元
（参考学时：160学时——180学时）

第五章　安徽花鼓灯舞蹈（基础）训练教材 …………………………………………（98）

　概　述 ……………………………………………………………………………………（98）

　第一节　动律训练 ………………………………………………………………………（99）

　　　一　倾拧、划圆动律组合 …………………………………………………………（99）

　　　二　动律综合训练组合 …………………………………………………（100）

　第二节　赶步转身训练 ………………………………………………………（101）

　　　一　直腿、弯腿赶步组合 …………………………………………………（101）

　　　二　赶步综合训练组合 …………………………………………………（102）

　第三节　鼓架子训练 …………………………………………………………（104）

　　　一　小鼓架子与三点头组合 ……………………………………………（104）

　　　二　大鼓架子与三点头组合 ……………………………………………（104）

　　　三　鼓架子综合训练组合 ………………………………………………（106）

　第四节　起步、拔泥步、扒泥步、簸箕步、别步、车水步训练 ………………（107）

　　　一　起步、拔泥步、扒泥步训练组合 ……………………………………（107）

　　　二　簸箕步、别步、车水步组合 …………………………………………（108）

　　　三　综合训练组合 ………………………………………………………（109）

　第五节　勾步、双环步、颠三步、颤点步、钟摆步训练 ……………………（110）

　　　一　勾步、双环步、颠三步组合 …………………………………………（110）

　　　二　颤点步、钟摆步组合 ………………………………………………（111）

　　　三　综合训练组合 ………………………………………………………（111）

　第六节　跑场步、碎步、蹭步训练 ……………………………………………（112）

　　　一　跑场步、碎步、蹭步组合 ……………………………………………（112）

　　　二　综合训练组合 ………………………………………………………（113）

　第七节　闪身步、滑步训练 …………………………………………………（114）

　　　一　闪身步组合 …………………………………………………………（114）

　　　二　滑步组合 ……………………………………………………………（114）

　　　三　综合训练组合 ………………………………………………………（115）

　第八节　打腿训练 ……………………………………………………………（116）

　　　一　打腿、二起腿与小五腿组合 ………………………………………（116）

　　　二　里外拐摆莲、缠丝腿组合 …………………………………………（116）

　　　三　综合训练组合 ………………………………………………………（117）

　第九节　综合训练 ……………………………………………………………（118）

第六章　维吾尔族舞蹈（基础）训练教材 …………………………………………（119）

　概　述 …………………………………………………………………………（119）

　第一节　动律训练 ……………………………………………………………（120）

　　　一　基本动律组合 ………………………………………………………（120）

　　　二　基本脚位、手位组合 ………………………………………………（120）

　　　三　动律综合训练组合 …………………………………………………（121）

　第二节　基本步法训练 ………………………………………………………（122）

　　　一　横垫步、进退步组合 ………………………………………………（122）

　　　二　三步一抬组合 ………………………………………………………（123）

　　　三　基本步法综合训练组合 ……………………………………………（123）

　第三节　蹉步训练 ……………………………………………………………（124）

　　　　一　点蹉步组合……………………………………………………………（124）

　　　　二　后吸腿蹉步组合………………………………………………………（125）

　　　　三　蹉步综合训练组合……………………………………………………（125）

　　第四节　三步一点训练……………………………………………………………（126）

　　　　一　三步一点组合…………………………………………………………（126）

　　　　二　折臂外翻三步一点组合………………………………………………（127）

　　　　三　三步一点综合训练组合………………………………………………（127）

　　第五节　滑冲步训练………………………………………………………………（127）

　　　　一　直腿滑冲步、踩滑步、跳滑冲步组合…………………………………（127）

　　　　二　弯腿滑冲步、踩滑步、双人滑冲步组合………………………………（128）

　　　　三　滑冲步综合训练组合…………………………………………………（128）

　　第六节　压颤步训练………………………………………………………………（129）

　　　　一　压颤步、两步一踩组合…………………………………………………（129）

　　　　二　迂回步组合……………………………………………………………（130）

　　　　三　压颤步综合训练组合…………………………………………………（130）

　　第七节　跪、转训练………………………………………………………………（131）

　　　　一　左右单跪并步直身转组合……………………………………………（131）

　　　　二　单腿吸转组合…………………………………………………………（132）

　　　　三　跪、转综合训练组合……………………………………………………（132）

　　第八节　综合训练…………………………………………………………………（132）

第四训练单元

（参考学时：160 学时——180 学时）

第七章　山东鼓子秧歌舞蹈（基础）训练教材……………………………………（133）

　　概　述……………………………………………………………………………（133）

　　第一节　基本动律训练……………………………………………………………（134）

　　　　一　抻鼓子、飞鼓子组合…………………………………………………（134）

　　　　二　大起步平拧组合………………………………………………………（134）

　　　　三　基本动律综合训练组合………………………………………………（135）

　　第二节　外环下晃拧训练…………………………………………………………（137）

　　　　一　下晃拧组合……………………………………………………………（137）

　　　　二　背靠鼓转身组合………………………………………………………（138）

　　　　三　外环下晃拧综合训练组合……………………………………………（138）

　　第三节　外环上晃拧训练…………………………………………………………（140）

　　　　一　上晃拧组合……………………………………………………………（140）

　　　　二　上晃拧磨韵组合………………………………………………………（140）

　　　　三　背鼓组合………………………………………………………………（141）

　　　　四　外环上晃拧综合训练组合……………………………………………（142）

　　第四节　内蹉拧训练………………………………………………………………（145）

　　　　一　内蹩拧组合···(145)

　　　　二　内蹩拧综合训练组合···(146)

　　第五节　跑鼓子训练···(148)

　　　　一　磨韵组合···(148)

　　　　二　跑鼓子组合···(148)

　　　　三　磨韵、跑鼓子综合训练组合·································(149)

　　第六节　推伞训练···(152)

　　　　一　平、提拧推伞组合···(152)

　　　　二　抢、抡伞组合···(152)

　　　　三　推伞综合训练组合···(153)

　　第七节　伞的综合训练组合···(155)

　　第八节　综合训练···(157)

第八章　朝鲜族舞蹈(基础)训练教材·································(158)

　　概　述···(158)

　　第一节　屈伸动律训练···(158)

　　　　一　单双腿屈伸组合···(158)

　　　　二　屈伸综合训练组合···(159)

　　第二节　手臂训练···(160)

　　　　一　抽、围、扛、推、扔、绕划手组合·······················(160)

　　　　二　手臂综合训练组合···(161)

　　第三节　步法训练···(162)

　　　　一　鹤步、平步、横步、垫步组合·······························(162)

　　　　二　压碾步、之字步、滑步、碎步组合·························(162)

　　　　三　步法综合训练组合···(163)

　　第四节　跑场步训练···(165)

　　　　一　跑步、碎步、跳踢步组合·································(165)

　　　　二　勾点横交叉步、前后点步、跟点进退步组合···········(166)

　　　　三　跑场步综合训练组合·······································(166)

　　第五节　横移晃身动律训练···(168)

　　　　一　横移晃身组合···(168)

　　　　二　横移晃身综合训练组合·····································(169)

　　第六节　拍手训练···(170)

　　　　一　丁字推移步、弹提步、踏探步组合·····················(170)

　　　　二　拍手组合···(171)

　　　　三　拍手综合训练组合···(172)

　　第七节　上拔下沉动律步法训练·································(174)

　　　　一　沉步、抻步组合···(174)

　　　　二　抽甩手组合···(175)

　　　　三　上拔下沉动律综合训练组合·······························(175)

第八节　技巧训练·………………………………………………………………………（177）
　　一　原地转组合·………………………………………………………………………（177）
　　二　移动转组合·………………………………………………………………………（177）
　　三　跳转组合·…………………………………………………………………………（178）
　　四　技巧综合训练组合·………………………………………………………………（179）

第五训练单元
（参考学时：80 学时——120 学时）

第九章　传统舞蹈组合训练教材·…………………………………………………………（181）
　第一节　东北秧歌舞蹈·……………………………………………………………………（181）
　　一　逗蛐蛐组合·………………………………………………………………………（181）
　　二　鬼扯腿组合·………………………………………………………………………（182）
　　三　赶大车组合·………………………………………………………………………（182）
　　四　小柳叶锦组合·……………………………………………………………………（184）
　　五　单掏花组合·………………………………………………………………………（185）
　　六　梢头五匹马组合·…………………………………………………………………（185）
　第二节　云南花灯舞蹈·……………………………………………………………………（187）
　　一　背篓组合·…………………………………………………………………………（187）
　　二　船歌组合·…………………………………………………………………………（188）
　第三节　安徽花鼓灯舞蹈·…………………………………………………………………（191）
　　一　扁担式组合·………………………………………………………………………（191）
　　二　抽手组合·…………………………………………………………………………（192）
　　三　挂鞭组合·…………………………………………………………………………（193）
　　四　打腿小三段·………………………………………………………………………（193）
　　五　踩锣步组合·………………………………………………………………………（194）
　　六　簸箕步组合·………………………………………………………………………（195）
　第四节　山东鼓子秧歌舞蹈·………………………………………………………………（195）
　　一　杨家庙短句·………………………………………………………………………（195）
　　二　大起步短句·………………………………………………………………………（196）
　　三　背鼓子短句·………………………………………………………………………（196）
　　四　踢鼓子短句·………………………………………………………………………（196）
　　五　八步鼓短句·………………………………………………………………………（196）
　　六　点鼓子短句·………………………………………………………………………（197）
　　七　对鼓子短句·………………………………………………………………………（197）
　　八　飞鼓子短句·………………………………………………………………………（197）
　　九　路鼓子短句·………………………………………………………………………（197）
　　十　劈鼓子短句·………………………………………………………………………（197）
　　十一　四面八方短句·…………………………………………………………………（198）
　　十二　嘶马�спо踔蹄短句·…………………………………………………………………（198）

第六训练单元

（参考学时：80 学时——120 学时）

第五节　藏族舞蹈……………………………………………………（198）
　　一　快乐青年组合…………………………………………………（198）
　　二　拉萨弦子组合…………………………………………………（200）
　　三　阿节总巴组合…………………………………………………（200）
　　四　阿乌耶组合……………………………………………………（202）
　　五　赛罗亚组合……………………………………………………（202）
　　六　吉尼松组合……………………………………………………（204）
　　七　牧业丰收组合…………………………………………………（205）
第六节　蒙古族舞蹈…………………………………………………（206）
　　一　硬腕组合………………………………………………………（206）
　　二　轻骑组合………………………………………………………（208）
　　三　弹拨手组合……………………………………………………（209）
　　四　鄂尔多斯组合…………………………………………………（210）
　　五　摔跤组合………………………………………………………（212）
第七节　维吾尔族舞蹈………………………………………………（213）
　　一　阿克苏组合……………………………………………………（213）
　　二　卡比亚特组合…………………………………………………（213）
　　三　多朗齐克提麦第一组合………………………………………（215）
　　四　多朗齐克提麦第二组合………………………………………（215）
第八节　朝鲜族舞蹈…………………………………………………（216）
　　一　寺党扇子组合…………………………………………………（216）
　　二　假面组合………………………………………………………（220）
　　三　拍手组合………………………………………………………（222）
　　四　放木排组合……………………………………………………（223）

下　编
（女班教材）

第一训练单元

（参考学时：120 学时——160 学时）

第一章　东北秧歌舞蹈(基础)训练教材………………………………（227）
　概　述…………………………………………………………………（227）
　第一节　动律训练……………………………………………………（228）
　　一　上下动律组合…………………………………………………（228）

　　　　二　前后动律组合···(228)

　　　　三　划圆动律组合···(229)

　　　　四　动律综合训练组合···(230)

　　第二节　手巾花训练···(232)

　　　　一　绕花组合···(232)

　　　　二　片花组合···(233)

　　　　三　片花、出手花、转花组合···(234)

　　　　四　手巾花综合训练组合···(235)

　　第三节　前踢步训练···(237)

　　　　一　前踢步绕花组合···(237)

　　　　二　前踢步片花组合···(238)

　　　　三　前踢步综合训练组合···(239)

　　第四节　后踢步训练···(241)

　　　　一　后踢步动律组合···(241)

　　　　二　后踢步综合训练组合···(242)

　　第五节　跳踢步、颤步训练 ··(244)

　　　　一　跳踢步组合···(244)

　　　　二　双颤步组合···(245)

　　　　三　跳踢步、颤步综合训练组合 ···(245)

　　第六节　稳相训练···(247)

　　　　一　侧踢步、稳相组合 ···(247)

　　　　二　稳相综合训练组合···(248)

　　第七节　顿步训练···(250)

　　　　一　颤顿步组合···(250)

　　　　二　抻顿步、碾顿步组合 ···(251)

　　　　三　顿步综合训练组合···(252)

　　第八节　缠花训练···(254)

　　　　一　缠花顿步组合···(254)

　　　　二　缠花十二鼓组合···(254)

　　　　三　缠花综合训练组合···(255)

　　第九节　鼓相、走场训练 ··(257)

　　　　一　鼓相组合···(257)

　　　　二　走场组合···(258)

　　　　三　鼓相、走场综合训练组合 ···(259)

　　第十节　综合训练···(260)

第二章　藏族舞蹈(基础)训练教材··(261)

　　概　述···(261)

　　第一节　颤踏动律训练···(261)

　　　　一　颤踏组合···(261)

　　　二　抬踏组合 ·· (262)

　　　三　颤膝动律综合训练组合 ··· (263)

　　第二节　屈伸动律训练 ·· (265)

　　　一　屈伸组合 ·· (265)

　　　二　屈伸靠步组合 ·· (266)

　　　三　屈伸撩步组合 ·· (267)

　　　四　屈伸动律综合训练组合 ··· (267)

　　第三节　颤动律训练 ··· (269)

　　　一　颤撩步组合 ·· (269)

　　　二　颤拖步组合 ·· (270)

　　　三　颤动律综合训练组合 ·· (271)

　　第四节　悠、摆、滑、踢步法训练 ··· (273)

　　　一　悠摆、悠滑、转身步组合 ··· (273)

　　　二　跨悠、悠踢步组合 ··· (274)

　　　三　跳分步组合 ·· (275)

　　　四　悠、摆、滑、踢步法综合训练组合 ····································· (275)

　　第五节　顿颤动律训练 ·· (277)

　　　一　顿颤动律组合 ·· (277)

　　　二　颤刨步组合 ·· (277)

　　　三　颤点步组合 ·· (278)

　　　四　顿颤动律综合训练组合 ··· (279)

　　第六节　颤跨、端步法训练 ·· (281)

　　　一　颤跨步组合 ·· (281)

　　　二　颤端步组合 ·· (282)

　　　三　颤跨、端步综合训练组合 ··· (283)

　　第七节　转翻动作训练 ·· (284)

　　　一　鼓的基本动作组合 ··· (284)

　　　二　转翻组合 ·· (285)

　　　三　转翻综合训练组合 ··· (287)

　　第八节　综合训练 ··· (289)



第二训练单元

（参考学时：120 学时——160 学时）



第三章　云南花灯舞蹈(基础)训练教材 ·· (290)

　　概　述 ·· (290)

　　第一节　小崴动律训练 ·· (291)

　　　一　小崴合扇、开扇组合 ·· (291)

　　　二　小崴捻扇、放扇组合 ·· (291)

　　　三　小崴动律综合训练组合 ··· (292)

第二节 正崴动律训练……………………………………………………（293）

　　一 正崴动律组合…………………………………………………（293）

　　二 正崴捻扇组合…………………………………………………（294）

　　三 正崴动律综合训练组合………………………………………（295）

第三节 跳颠步训练…………………………………………………………（296）

　　一 吸跳颠组合……………………………………………………（296）

　　二 掌跳颠组合……………………………………………………（297）

　　三 跳颠步综合训练组合…………………………………………（297）

第四节 扣扇训练……………………………………………………………（299）

　　一 小崴扣扇组合…………………………………………………（299）

　　二 正崴扣扇组合…………………………………………………（300）

　　三 扣扇综合训练组合……………………………………………（301）

第五节 小崴走场训练………………………………………………………（303）

　　一 小崴扇尖花组合………………………………………………（303）

　　二 小崴走场综合训练组合………………………………………（304）

第六节 反崴训练……………………………………………………………（305）

　　一 反崴动律组合…………………………………………………（305）

　　二 反崴摆扇组合…………………………………………………（306）

　　三 反崴综合训练组合……………………………………………（307）

第七节 综合训练……………………………………………………………（308）

第四章 蒙古族舞蹈(基础)训练教材………………………………………（309）

概　述………………………………………………………………………（309）

第一节 体态动律训练………………………………………………………（309）

　　一 手位、脚位组合………………………………………………（309）

　　二 体态动律组合…………………………………………………（310）

　　三 碎步组合………………………………………………………（311）

　　四 体态动律综合训练组合………………………………………（312）

第二节 胸背训练……………………………………………………………（315）

　　一 胸背组合………………………………………………………（315）

　　二 拧转胸背组合…………………………………………………（316）

　　三 胸背综合训练组合……………………………………………（317）

第三节 肩部训练……………………………………………………………（319）

　　一 硬肩、柔肩、双肩组合………………………………………（319）

　　二 绕、耸、碎抖肩组合…………………………………………（320）

　　三 肩部综合训练组合……………………………………………（321）

第四节 硬腕训练……………………………………………………………（324）

　　一 硬腕组合………………………………………………………（324）

　　二 硬腕带肩组合…………………………………………………（325）

　　三 腕部综合训练组合……………………………………………（326）

　　第五节　柔臂动律训练……………………………………………………（327）
　　　一　软手柔臂组合………………………………………………………（327）
　　　二　上下、拧转柔臂组合…………………………………………………（328）
　　　三　划圆、横摆扭组合……………………………………………………（329）
　　　四　柔臂综合训练组合……………………………………………………（330）
　　第六节　弹拨手训练………………………………………………………（333）
　　　一　弹拨手组合……………………………………………………………（333）
　　　二　甩手组合………………………………………………………………（334）
　　　三　弹拨手综合训练组合…………………………………………………（334）
　　第七节　转指训练…………………………………………………………（337）
　　　一　外转指组合……………………………………………………………（337）
　　　二　里外转指组合…………………………………………………………（338）
　　　三　转指综合训练组合……………………………………………………（339）
　　第八节　马步训练…………………………………………………………（340）
　　　一　立掌、踩掌、刨步、倒换步组合……………………………………（340）
　　　二　吸腿步、摇篮步、旁伸步组合………………………………………（341）
　　　三　马步技巧组合…………………………………………………………（342）
　　　四　马步综合训练组合……………………………………………………（343）
　　第九节　盅碗训练…………………………………………………………（345）
　　　一　提压腕组合……………………………………………………………（345）
　　　二　绕腕组合………………………………………………………………（346）
　　　三　盅碗综合训练组合……………………………………………………（346）
　　第十节　综合训练…………………………………………………………（349）

第三训练单元

（参考学时：160 学时——180 学时）

第五章　安徽花鼓灯舞蹈（基础）训练教材……………………………………（350）
　　概　述………………………………………………………………………（350）
　　第一节　动律训练…………………………………………………………（350）
　　　一　上下、划圆动律组合…………………………………………………（350）
　　　二　倾拧动律组合…………………………………………………………（351）
　　　三　三点头动律组合………………………………………………………（352）
　　　四　动律综合训练组合……………………………………………………（352）
　　第二节　碎步训练…………………………………………………………（354）
　　　一　碎步进退组合…………………………………………………………（354）
　　　二　碎步横移组合…………………………………………………………（354）
　　　三　碎步综合训练组合……………………………………………………（354）
　　第三节　扇花训练…………………………………………………………（355）
　　　一　团扇组合………………………………………………………………（355）

　　二　合开扇组合 ……………………………………………………………… (356)

　　三　贴挽扇组合 ……………………………………………………………… (356)

　　四　扇花综合训练组合 ……………………………………………………… (357)

第四节　起步训练 ……………………………………………………………… (358)

　　一　撤步起步组合 …………………………………………………………… (358)

　　二　快起步组合 ……………………………………………………………… (358)

　　三　起步综合训练组合 ……………………………………………………… (359)

第五节　风柳步、双环步、拔泥步训练 ……………………………………… (360)

　　一　拔泥步、扒泥步组合 …………………………………………………… (360)

　　二　风柳步组合 ……………………………………………………………… (360)

　　三　双环步组合 ……………………………………………………………… (361)

　　四　步法综合训练组合 ……………………………………………………… (361)

第六节　梗步、车水步训练 …………………………………………………… (363)

　　一　车水步组合 ……………………………………………………………… (363)

　　二　梗步组合 ………………………………………………………………… (363)

　　三　梗步、车水步综合训练组合 …………………………………………… (364)

第七节　簸箕步训练 …………………………………………………………… (365)

　　一　簸箕步组合 ……………………………………………………………… (365)

　　二　平足簸箕步组合 ………………………………………………………… (365)

　　三　簸箕步综合训练组合 …………………………………………………… (365)

第八节　拐弯训练 ……………………………………………………………… (366)

　　一　单拐弯组合 ……………………………………………………………… (366)

　　二　双拐弯组合 ……………………………………………………………… (367)

　　三　三点水组合 ……………………………………………………………… (367)

　　四　拐弯综合训练组合 ……………………………………………………… (368)

第九节　综合训练 ……………………………………………………………… (369)

第六章　维吾尔族舞蹈(基础)训练教材 …………………………………… (370)

概　述 …………………………………………………………………………… (370)

第一节　动律训练 ……………………………………………………………… (371)

　　一　手位、脚位、绕腕组合 ………………………………………………… (371)

　　二　摇身点颤、自由步组合 ………………………………………………… (371)

　　三　动律综合训练组合 ……………………………………………………… (372)

第二节　垫步训练 ……………………………………………………………… (373)

　　一　平均节奏横垫步组合 …………………………………………………… (373)

　　二　切分节奏横垫步组合 …………………………………………………… (374)

　　三　垫步综合训练组合 ……………………………………………………… (374)

第三节　进退步训练 …………………………………………………………… (376)

　　一　进退步组合 ……………………………………………………………… (376)

　　二　交叉进退步组合 ………………………………………………………… (377)

　　　三　进退步综合训练组合 ………………………………………………………（377）
　第四节　蹉步训练…………………………………………………………………（378）
　　　一　蹉步组合 ……………………………………………………………………（378）
　　　二　蹉步综合训练组合 …………………………………………………………（379）
　第五节　三步一抬训练……………………………………………………………（380）
　　　一　三步一抬组合 ………………………………………………………………（380）
　　　二　夏克转、单腿跪撤步转组合 ………………………………………………（381）
　　　三　三步一抬综合训练组合 ……………………………………………………（381）
　第六节　压颤步与跺移步训练……………………………………………………（383）
　　　一　压颤步、两步一跺组合 ……………………………………………………（383）
　　　二　跺移步组合 …………………………………………………………………（384）
　　　三　压颤步与跺移步综合训练组合 ……………………………………………（384）
　第七节　滑冲步训练………………………………………………………………（385）
　　　一　小滑冲步组合 ………………………………………………………………（385）
　　　二　滑冲步组合 …………………………………………………………………（386）
　　　三　滑冲步综合训练组合 ………………………………………………………（386）
　第八节　技巧训练…………………………………………………………………（387）
　　　一　腰部训练组合 ………………………………………………………………（387）
　　　二　转类组合 ……………………………………………………………………（388）
　　　三　技巧综合训练组合 …………………………………………………………（388）
　第九节　综合训练…………………………………………………………………（389）

第四训练单元
（参考学时：160 学时——180 学时）

第七章　山东秧歌舞蹈（基础）训练教材 ……………………………………………（390）
　第一部分　山东海阳秧歌（基础）训练教材 ………………………………………（390）
　概　述 ………………………………………………………………………………（390）
　第一节　提沉训练…………………………………………………………………（391）
　　　一　提沉组合 ……………………………………………………………………（391）
　　　二　沉步组合 ……………………………………………………………………（391）
　　　三　提沉综合训练组合 …………………………………………………………（391）
　第二节　提裹拧训练………………………………………………………………（393）
　　　一　直波浪提拧组合 ……………………………………………………………（393）
　　　二　斜波浪裹拧组合 ……………………………………………………………（393）
　　　三　提裹拧综合训练组合 ………………………………………………………（394）
　第三节　提磨拧训练………………………………………………………………（395）
　　　一　磨拧组合 ……………………………………………………………………（395）
　　　二　磨夹拧组合 …………………………………………………………………（395）
　　　三　提磨拧综合训练组合 ………………………………………………………（396）

第四节　压扭步训练……………………………………………………（398）
　　一　压扭步组合…………………………………………………（398）
　　二　压扭步舞姿组合……………………………………………（399）
　　三　走场横拉组合………………………………………………（399）
　　四　压扭步综合训练组合………………………………………（400）
第五节　叠扇横拧训练……………………………………………………（401）
　　一　叠扇横拧组合………………………………………………（401）
　　二　流动叠扇横拧组合…………………………………………（402）
　　三　叠扇横拧综合训练组合……………………………………（402）
第六节　摆步训练…………………………………………………………（404）
　　一　立扇直波浪摆步组合………………………………………（404）
　　二　斜波浪摆步组合……………………………………………（404）
　　三　搬扇摆步组合………………………………………………（405）
　　四　摆步综合训练组合…………………………………………（405）
第七节　跌步训练…………………………………………………………（407）
　　一　提探拧跌步组合……………………………………………（407）
　　二　跌步组合……………………………………………………（407）
　　三　跌步综合训练组合…………………………………………（408）
第八节　追步训练…………………………………………………………（409）
　　一　提裹拧追步组合……………………………………………（409）
　　二　滚浪组合……………………………………………………（409）
　　三　追步综合训练组合…………………………………………（410）
第九节　综合训练…………………………………………………………（411）
第二部分　山东胶州秧歌舞蹈（基础）训练教材…………………………（411）
　概　述……………………………………………………………………（411）
第一节　正丁字拧步训练…………………………………………………（412）
　　一　正丁字拧步组合……………………………………………（412）
　　二　正丁字拧步 8 字绕扇组合…………………………………（412）
　　三　正丁字拧步综合训练组合…………………………………（413）
第二节　提拧步训练………………………………………………………（415）
　　一　原地提拧步组合……………………………………………（415）
　　二　提拧步 8 字绕扇、拨扇组合 ………………………………（416）
　　三　提拧步综合训练组合………………………………………（417）
第三节　倒丁字碾步训练…………………………………………………（418）
　　一　倒丁字碾步撇扇组合………………………………………（418）
　　二　倒丁字碾探步拨扇组合……………………………………（419）
　　三　倒丁字碾步、碾探步综合训练组合 ………………………（420）
第四节　嫚扭步平转扇训练………………………………………………（421）
　　一　嫚扭步组合…………………………………………………（421）

　　二　平转扇组合···(422)

　　三　嫚扭步平转扇综合训练组合·····································(423)

　第五节　推扇训练···(424)

　　一　推扇、嫚扭步组合···(424)

　　二　盘扇组合···(425)

　　三　推扇综合训练组合···(426)

　第六节　小嫚走场训练···(428)

　　一　滚步、丁字三步、8字绕扇组合·································(428)

　　二　小嫚走场综合训练组合···(429)

　第七节　扭子训练···(430)

　　一　扭子探步组合···(430)

　　二　扭子整装组合···(431)

　　三　扭子综合训练组合···(432)

　第八节　综合训练···(433)

第八章　朝鲜族舞蹈(基础)训练教材·····································(434)

　概　述···(434)

　第一节　屈伸动律训练···(435)

　　一　原地屈伸组合···(435)

　　二　移动屈伸组合···(435)

　　三　屈伸动律综合训练组合···(436)

　第二节　手臂训练···(438)

　　一　抽、围、扛、推、扔手组合·····································(438)

　　二　绕划手组合···(438)

　　三　手臂综合训练组合···(439)

　第三节　屈伸步法训练···(441)

　　一　压碾步、平步、鹤步、横步组合·································(441)

　　二　之字步、滑步、垫步、碎步组合·································(442)

　　三　屈伸步法综合训练组合···(443)

　第四节　弹挑动律训练···(445)

　　一　弹挑动律、弹手与移掌蹲步组合·································(445)

　　二　半脚掌步、刨步、前后点步、踢石步、勾点横交叉步组合·········(445)

　　三　弹挑动律综合训练组合···(446)

　第五节　上颠动律训练···(447)

　　一　上颠动律与绕腕组合···(447)

　　二　上颠动律综合训练组合···(447)

　第六节　横移动律训练···(449)

　　一　原地横移动律组合···(449)

　　二　移动横移动律组合···(450)

　　三　横移动律综合训练组合···(450)

第七节　顿移动律、步法训练 ···································· (451)

一　丁字推移步、弹提步、丁字压掌步、趋步组合 ··········· (451)

二　拍手短句组合 ··· (452)

三　顿移综合训练组合 ··· (452)

第八节　上拔下沉动律、步法训练 ······························ (453)

一　动律与甩手组合 ··· (453)

二　沉步、抻步组合 ··· (454)

三　上拔下沉综合训练组合 ····································· (455)

第九节　转训练 ·· (456)

一　原地点碾转组合 ··· (456)

二　弹压转组合 ··· (456)

三　转综合训练组合 ··· (457)

第十节　综合训练 ·· (457)

第五训练单元

（参考学时：80 学时——120 学时）

第九章　传统舞蹈组合训练教材 ································ (458)

第一节　东北秧歌舞蹈 ··· (458)

一　梢头五匹马组合 ··· (458)

二　鬼扯腿组合 ··· (459)

三　颤步双花组合 ··· (460)

四　小看戏组合 ··· (461)

第二节　云南花灯舞蹈 ··· (465)

一　小崴组合 ··· (465)

二　反崴组合 ··· (466)

三　跳颠步组合 ··· (468)

四　正崴组合 ··· (470)

第三节　安徽花鼓灯舞蹈 ······································· (471)

一　小兰花组合 ··· (471)

二　大兰花组合 ··· (472)

三　风柳步组合 ··· (473)

四　车水步组合 ··· (474)

五　过河组合 ··· (475)

第四节　山东秧歌舞蹈 ··· (477)

一　胶州秧歌舞蹈 ··· (477)

（一）扭子组合 ··· (477)

（二）情深意长组合 ··· (479)

（三）向阳花组合 ··· (481)

（四）青蓝蓝的河组合 ··· (482)

二 海阳秧歌舞蹈 ………………………………………………… (485)

（一）观灯组合 ………………………………………………… (485)

（二）快板组合 ………………………………………………… (486)

（三）白鹤踏月组合 …………………………………………… (489)

第六训练单元

（参考学时：80 学时——120 学时）

第五节　藏族舞蹈 …………………………………………………… (491)

一、踢踏舞部分

（一）库玛拉组合 ……………………………………………… (491)

（二）恰地宫保组合 …………………………………………… (492)

（三）所那则雄组合 …………………………………………… (493)

（四）却非突西组合 …………………………………………… (494)

（五）松则亚拉组合 …………………………………………… (495)

（六）青稞丰收组合 …………………………………………… (496)

（七）拾青稞组合 ……………………………………………… (497)

二、弦子舞部分

（一）斯玲玲、耶所、公公组合 ……………………………… (498)

（二）古来亚木组合 …………………………………………… (500)

（三）尤子巴母组合 …………………………………………… (500)

三、锅庄舞部分

租者 …………………………………………………………… (501)

第六节　蒙古族舞蹈 ………………………………………………… (502)

一　牧民新歌组合 ……………………………………………… (502)

二　硬腕组合 …………………………………………………… (504)

三　鄂尔多斯组合 ……………………………………………… (506)

四　哈拉哈组合 ………………………………………………… (508)

第七节　维吾尔族舞蹈 ……………………………………………… (509)

一　绣花帽组合 ………………………………………………… (509)

二　林帕代组合 ………………………………………………… (511)

三　齐克提麦组合 ……………………………………………… (513)

四　摘葡萄组合 ………………………………………………… (515)

五　多朗齐克提麦组合 ………………………………………… (519)

第八节　朝鲜族舞蹈 ………………………………………………… (520)

一　迎春组合 …………………………………………………… (520)

二　顶水组合 …………………………………………………… (522)

三　插秧组合 …………………………………………………… (524)

四　古格里表演组合 …………………………………………… (527)

后　记 …………………………………………………………………… (529)

说　明

一、中国民间舞蹈基础训练教材记录了中国民间舞系现行的民间舞基础教学内容。包括汉、藏、蒙古、维吾尔、朝鲜五个民族民间舞蹈的代表性动作。教材划分为"概述"、"单一性组合练习"、"复合性组合练习"、"综合训练组合"和"提示性文字"五大部分。

二、本教材的舞蹈动作仅以汉字记录，不附形象图；动作介绍着重于若干动作之间的组合方法、衔接规律，对动作的具体做法不作过细的描述。在教学中，以本教材文字为依据，参照相应的音像教材予以实施。

三、本教材中涉及的舞蹈动作常用名称、术语、动作短句，一般不用引号；有特殊含义的内容加注引号。正文中出现的量词，如"三人"、"四次"、"五遍"等，为区别于音乐节拍所用的阿拉伯数码，均以汉字标示。

四、舞蹈动作以人体自身方位结合方向进行记录。人体自身方位，是指介绍动作时，以舞者自身前、后、左、右为基准叙述动作的运行过程。例如："右脚向前迈一步"、"左脚向后撤一步"、"右手抬至右上方"、"左臂前抬"等；不论身体如何转动变换方向，始终以舞者自身的前、后为准。方向（见"方向图"），是按课堂教学的实际环境，将课堂（视同于舞台）分为 8 个方向，并以此为准，确定身体朝向。例如："体对 1 方向，目视 2 方向"，即指身体对正前区，目视右前区。

五、介绍动作时，凡涉及上、下场，队形调度，动作过程中位置的变化等，均以"区域图"标明（见"区域图"）。例如："全体分为两组，分别对 8 方向、2 方向，从右后区、左后区上场"；"体对 1 方向，从后区走至前区"等。

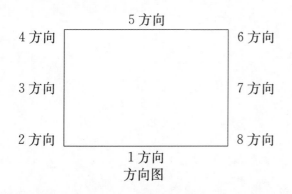

六、基础教材各舞蹈组合均附有音乐伴奏的谱例，并严格按照音、舞对应的原则依次记录。以打击乐为伴奏的谱例，在教材中分别以代用符号（如安徽花鼓灯教材中的［广］、［卒］等）和象声字谱（如东北秧歌教材中的<u>五鼓</u>、<u>滚龙场</u>、<u>整妆八鼓</u>等）标示。以民间乐曲为伴奏谱例，则根据舞

蹈组合在教学进程中的实际需要,结合乐曲中乐句的完整性顺序标示。例如:"①"表示第一乐句(包括一个八拍、十二拍或一小节中的三拍、六拍不等);"①—④"表示第一至第四乐句;"①—4"表示第一乐句的前四拍,"5—8"则是第一乐句的后四拍。乐句中出现的"da",特指本拍子中的后半拍。

关于伴奏音乐的说明

中国是由 56 个民族组成的多民族国家,由于文化背景、生活习俗、语言系属、宗教信仰、劳动方式等诸因素的不同,我国各民族的民间音乐分别采用了中国音乐体系;欧洲音乐体系;波斯——阿拉伯音乐体系。其中汉族和绝大多数少数民族都采用中国音乐体系。中国音乐体系的音乐与西方音乐有很大的差异,具有鲜明的中国特色,充满着即兴性与灵活性。中国民间舞蹈音乐的调式、旋律、节拍和节奏等方面都具有明显的中国音乐的特征。

中国民间舞蹈音乐的调式多为宫、商、角、徵、羽五声调式或以五声为骨干的六声、七声调式。

中国民间舞蹈音乐的旋律大量的运用"带腔的音"(音腔),所谓"带腔的音"即指音乐演奏过程中,音高、力度、音色的种种变化。

中国民间舞蹈音乐的节拍多样(特别是维吾尔族、朝鲜族等少数民族更为丰富),节拍的重音不一定在每小节的第一拍,灵活多变,每小节的拍数也有很大的灵活性,与舞蹈的动作相协调。节奏有伸缩性,不是四平八稳。

同样一首乐曲,用不同的伴奏形式演奏,音响效果会有很大的差异。在中国民间,伴奏形式十分丰富,有的以民族民间的管弦乐器为主,有的以打击乐器为主,乐队编制可随条件而有所增减,有时甚至只有一个鼓也可以伴奏得很来劲。在北京舞蹈学院的课堂中,建校近半个世纪以来,主要是小型民族乐队伴奏或鼓伴奏,有时也用钢琴伴奏等其他形式。钢琴伴奏的和声、织体都很丰富,立体感强,一人即可代替一个乐队,但民族风味毕竟差些,其主要原因在于钢琴的音与音之间有"裂痕",不能演奏音腔。用中国民族乐器演奏之所以有鲜明的民族风格和地方特色,旋律中的音腔起着特殊的作用。中国乐器的音腔主要是通过"吟、揉、绰、注"等演奏手法来实现的。"吟"和"揉"使音产生各种类型的音波,"绰、注"主要是滑音效果,"绰"是由低向高滑,"注"是由高往低滑。拉弦乐器因没有音品,可以自由地上滑或下滑,又能演奏各种类型的揉弦、压弦,演奏音腔极为方便;弹拨乐器也可演奏吟、揉、推、拉而形成音腔;中国民族吹管乐器与西洋管乐器不同,一般不加键子,演奏滑音也很容易。

如有条件,用 5—6 人的小型民族乐队伴奏是比较理想的,编制为:

二胡(兼板胡、高胡)	1人
扬琴	1人
琵琶(兼中阮)	1人
笛子	1人
大提琴(大阮)	1人
打击乐	1人

乐队队员以一专多能为好,既能演奏汉族乐器,又能兼奏少数民族特色乐器;既能演奏管弦

乐器，又能演奏打击乐器。有这样的乐队成员，即可在上述编制的基础上灵活变化，使不同民族不同舞种的伴奏不是一种音响效果，而是呈现百花盛开的艳丽景色。演奏时以即兴伴奏为主，互相默契配合，有时亦可简单配器，用小合奏或重奏的形式。

考试课或参观课可将两组乐队合并，约10—12人，编制为：

笛子	1人
笙	1人
唢呐	1人
扬琴	1人
琵琶	1人
中阮	1人
板胡（高胡）	1人
二胡	1人
中胡	1人
大提琴	1人
打击乐	2人

上述编制也可随不同民族、不同舞种而加以变化，最好要配器。

本教程共选用了近500首音乐，其来源为各民族各地区的器乐曲牌、民歌小调、歌舞音乐、民族器乐曲的片断、影视音乐片断、创作歌曲以及本院裘柳钦、王延亭、王文汉、王俊武、甄荣光、龚小明等民乐教师创作的民间舞音乐，这些音乐都经历了长期的教学实践的检验，与舞蹈融为一体。民间舞蹈和民间舞蹈音乐都具有鲜明的民族风格和地方特色，我们在选用音乐的时候，首先需要考虑的是音乐的民族风格与地方特色，其次也应考虑音乐的时代特征。继承传统、推陈出新是我们长期需要不断探讨的课题。

中国民间舞蹈音乐中的打击乐具有举足轻重的地位，不少舞种都有特色鲜明的鼓点，现将有关舞种的常用鼓点及主要伴奏乐器说明于下：

东 北 秧 歌

东北秧歌的常用打击乐器有：大台鼓、大镲、小镲，主奏旋律乐器为高音唢呐。主要鼓点有：

起鼓：　a、一冬 冬｜仓 仓古儿｜龙仓 一冬｜仓 0 0‖

　　　　b、一冬 冬｜仓 仓古儿｜龙仓 一冬｜仓古儿 龙冬｜仓 0 0‖

　　　　c、一冬 冬｜仓 仓古儿｜龙仓 一冬｜仓仓 仓古儿｜龙仓 一冬｜仓 0 0‖

一鼓：冬 0古儿｜龙冬 仓 0‖

二鼓：冬 0古儿｜龙冬 仓｜冬不 冬｜仓 0 0‖

三鼓：冬 0古儿｜龙冬 仓｜0古儿 龙冬｜仓 冬不｜冬 仓 0‖

四鼓：冬 0古儿｜龙冬 仓｜0古儿 龙冬｜仓 0古儿｜龙冬 仓｜冬不 冬｜仓 0 0‖

五鼓：冬冬｜0古儿 龙冬｜仓 冬｜0古儿 龙冬｜仓古儿 龙冬｜仓古儿 龙冬｜仓 冬｜

　　　0古儿 龙冬｜仓 冬不｜冬 仓‖

硬三锤：冬 0古儿｜龙冬 仓｜0古儿 龙冬 仓｜:一冬 冬｜仓令 仓令 仓:｜0古儿 龙冬｜

　　　　仓 冬不｜冬 仓‖

滚龙场：<u>冬</u>**0**<u>古儿</u>｜<u>龙冬</u> 仓｜**0**<u>古儿</u> <u>龙冬</u>｜<u>仓古儿</u> <u>龙冬</u>｜<u>仓古儿</u> <u>龙冬</u>｜<u>仓</u> <u>仓古儿</u>｜
　　　　<u>龙仓</u> <u>一冬</u> 仓**0** ‖

手巾花八鼓：<u>冬</u>**0**<u>古儿</u>｜<u>龙冬</u> 仓｜**0**<u>古儿</u> <u>龙冬</u>｜<u>仓</u> **0**<u>古儿</u>｜<u>龙冬</u> 仓｜<u>仓古儿</u> <u>龙仓</u>｜
　　　　<u>一冬</u> 仓 ‖

整装八鼓：<u>冬</u>**0**<u>古儿</u>｜<u>龙冬</u> 仓｜**0**<u>古儿</u> <u>龙冬</u>｜<u>仓</u> **0**<u>古儿</u>｜<u>龙冬</u> 仓｜<u>冬不冬</u>｜<u>仓</u> **0**<u>古儿</u>｜
　　　　<u>龙冬</u> 仓｜**0**<u>古儿</u> <u>龙冬</u>｜<u>仓</u> **0**<u>古儿</u>｜<u>龙冬</u> 仓｜<u>冬不冬</u>｜仓 **00** ‖

十二鼓：<u>冬</u>**0**<u>古儿</u>｜<u>龙冬</u> 仓｜**0**<u>古儿</u> <u>龙冬</u>｜<u>仓</u> **0**<u>古儿</u>｜<u>龙冬</u> 仓｜<u>冬不冬</u>｜**0**<u>古儿</u> <u>龙冬</u>｜
　　　　<u>仓古儿</u> <u>龙冬</u>｜<u>仓古儿</u> <u>龙冬</u>｜<u>仓</u> <u>仓古儿</u>｜<u>龙仓</u> <u>一冬</u>｜仓 **0** ‖

鼓子秧歌

鼓子秧歌的常用打击乐器有：大鼓、大锣、大镲、小镲等。主要鼓点有：

鼓点一（慢速）：<u>龙冬冬</u> <u>一冬冬</u>｜匡 <u>来台</u>｜<u>龙冬冬</u> <u>一冬冬</u>｜匡 **0** ‖

鼓点二（中速或快速）：<u>龙冬</u> <u>一冬</u>｜匡 <u>来台</u>｜<u>龙冬</u> <u>一冬</u>｜匡 **0** ‖

鼓点三（快速）：<u>龙冬</u> 匡｜<u>龙冬</u> 匡｜<u>冬匡</u> <u>冬匡</u>｜<u>龙冬</u> 匡 ‖

鼓点四（结束点）：<u>匡匡</u> <u>匡匡</u>｜<u>龙匡</u> <u>一冬</u> 匡 **0** ‖

海阳秧歌

海阳秧歌的伴奏乐器有：大鼓、锣、钹、唢呐及拉弦乐器。主要鼓点有：

鼓点一（慢速）：<u>冬次次</u> <u>冬次次</u> <u>冬次一次</u> 仓 ‖

鼓点二（快速）：<u>冬次</u> <u>冬次</u>｜<u>冬次</u> 仓 ‖

鼓点三（结束点）：<u>冬仓</u> <u>一冬</u>｜仓 **0** ‖

安徽花鼓灯

花鼓灯的伴奏主要是打击乐，常用乐器有：背鼓（胯鼓）、大锣、大镲、小锣（又称脆锣或小狗锣），称为四大件。后来又增加了唢呐、笛子、笙等吹奏乐器。

北京舞蹈学院的中国民间舞课和编创的节目，安徽花鼓灯的打击乐采用口诀谱和代字谱两种记谱方法。口诀谱是中国民族打击乐器通用的记谱法，口诀大体上概括了各种声部及其韵律特点，也便于上口和记忆。缺点是乐谱过于冗长，大段的锣鼓谱一边演奏一边看谱容易串行，又存在换页翻谱的问题。为便于演奏，20 世纪 50 年代中期，北京舞蹈学院王文汉、王泽南等在向安徽省怀远县著名鼓师常春利学习锣鼓演奏和口诀谱的基础上创制了"代字"记谱法。

"代字"记谱法就是用一个汉字或一个汉字简化后的符号及符号的组合来表示一个鼓点。现将常用鼓点列表于下：

代字 符号	锣鼓点 名　称	口　　诀
头	鼓　头	冬｜<u>次冬</u> <u>次冬</u> <u>次冬</u> 冬｜<u>冬古儿</u> <u>龙冬</u> <u>一冬</u> 冬｜<u>匡匡</u> 令｜<u>匡匡</u> 令｜ <u>匡令</u> <u>匡令</u> <u>匡令</u> 匡｜<u>匡匡</u> <u>一丁</u> 匡 **0** ‖

代字符号	锣鼓点名称	口　　诀
一	一个衬锣	0 丁｜匡 0 0 ‖
二	二个衬锣	0 丁｜匡 0 0 丁｜匡 0 0 ‖
二二	四个衬锣	0 丁｜匡 0 0 丁｜匡 0 0 丁｜匡 0 0 丁｜匡 0 0 ‖
三	三点头	0 丁｜匡 0 0 丁｜匡 0 0 丁｜匡 0 0 ‖
长	长锣	匡令 匡令 匡令……匡 ‖
水	长流水	匡匡 令匡 令丁 匡｜匡 令匡 令丁 匡 ‖
卒	碎步锣	匡匡 令丁 ‖
癶	登步锣	匡令 匡令｜令匡 一丁 ‖
反癶	反登步锣	令匡 一丁｜匡令 匡 ‖
连	连槌锣	令匡 一丁 匡 ‖
反连	反连槌锣	匡 令匡 一丁 ‖
罢	摆扇子	匡令 匡令 匡丁｜匡匡 一丁 匡丁 ‖
丁	丁丁仓	令丁 匡｜令丁 匡｜令丁 匡丁｜匡丁 匡 ‖
四	撞四	匡 匡 匡 匡 ‖
单	单喘气锣	匡匡 一丁 匡 0 ‖
双	双喘气锣	匡匡 一丁 匡匡｜令匡 一丁 匡 0 ‖
屮	前喘气锣	匡令 匡｜令匡 一丁 匡 0 ‖
厂	后喘气锣	匡匡 一丁 匡 令丁｜匡 0 ‖
广	前后喘气锣	匡令 匡｜令匡 一丁 匡 令丁｜匡 0 ‖（匡令 匡｜令匡 一丁 匡匡 一丁｜匡 0 ‖）
宀	空喘气锣	匡匡 令丁｜匡 0 ‖
半	半喘气锣	令丁｜匡 0 ‖
屝	后喘气锣接半喘锣	匡匡 一丁 匡 令丁｜匡 令丁｜匡 0 ‖
窣	双喘气锣接半喘气锣	匡匡 一丁 匡匡｜令匡 一丁 匡 令丁｜匡 0 ‖
庠	前后喘气锣接半喘气锣	匡令 匡｜令匡 一丁 匡匡 一丁｜匡 令丁｜匡 0 ‖
仑	轮	嘟…… ‖
尾或吉	结束点	①匡令 匡｜尺 尺｜匡令 匡｜令匡 一丁 匡 0 ‖ ②匡令 匡｜嘟 龙｜匡令 匡｜令匡 一丁 匡 0 ‖

用代字记谱法记谱,鼓点连接时在一般情况下,即可按口诀谱逐个相连,但有时会出现连接的各种问题,应加以注意:

1. 锣鼓谱中经常出现同一鼓点的多次反复,可在代字符号的右下方用阿拉伯数字标上反复的次数。其中"轮"和"长锣"以一拍为一个计量单位,其他均按一个完整的鼓点为一个计量单位。

2. 某些鼓点连接时,中间可休止一拍,亦可直接相连,如"连槌锣"、"丁丁仓"无论接什么鼓点,都可有上述两种连接方法。"长流水"接"摆扇子"、"连槌锣"、"撞四"也会碰到上述情况。记谱时可按不空一拍作为正常连接,如空一拍,则两个代字符号之间加一个休止符号。如:

a. **连₂ ⼂** 即 ‖: 令匡 一丁匡 :‖ 匡令匡 | 令匡 一丁匡 **0** ‖

b. **连₂0 ⼂** 即 ‖: 令匡 一丁匡 :‖ **0** | 匡令匡 | 令匡 一丁匡 **0** ‖

在休止处鼓可打鼓帮,小锣也可打一下。

有时一个鼓点的最后一拍与下一个鼓点的第一拍相重叠,则在两个鼓点的代字符号之间加连线。这种演奏方法称为"串联",它使鼓点具有转折性。如:

连₃四单 即 ‖: 令匡 一丁匡 :‖ 令匡 一丁 | 匡匡匡匡 | 匡匡 一丁匡 **0** ‖

箭头下面的"匡"既是第三个"连槌锣"的最后一拍,又是下一个鼓点"撞四"的第一拍。

3. 各种"喘气锣"的末尾本来都有一拍休止,应把休止一拍再接下一个鼓点看作正常连接。"喘气锣"接"摆扇子"时,必须保留这个休止符,但在接其他鼓点时,可以保留休止符,也可以取消休止符。记谱时如不休止直接接下一个鼓点时,可在"喘气锣"鼓点的上方加一连线。如"喘气锣"的休止符号前一拍与下一鼓点的第一拍相重叠,则在"喘气锣"与下一鼓点之间加连线。如:

a. **单⼂** 即 匡匡 一丁匡 **0** | 匡令 匡令 | 令匡 一丁 |

b. **单⼂** 即 匡匡 一丁匡 | 匡令 匡令 | 令匡 一丁 |

c. **单⼂** 即 匡匡 一丁 | 匡令 匡令 | 令匡 一丁 |

4. "喘气锣"接"衬锣"或"三点头"时,后两个鼓点的第一下"丁"应直接连接在"喘气锣"最后一拍休止符号的后半拍上,这样连接应视为正常连接,因为"衬锣"、"三点头"本来就从后半拍起拍。如:

a. **单三** 即 匡匡 一丁匡 **0**丁 | 匡**00**丁 | 匡**00**丁 | 匡**00** ‖

b. **双二** 即 匡匡 一丁匡匡 | 令匡 一丁匡 **0**丁 | 匡**00**丁 | 匡**00** ‖

5. "摆扇子"接"衬锣"或"三点头"时,应将"摆扇子"最后一拍的"丁"去掉。"摆扇子"接"丁丁仓"时,最好也把"摆扇子"的最后一拍去掉。如:

a. **罢二** 即 匡令 匡令 匡丁 | 匡匡 一丁匡 **0**丁 | 匡**00**丁 | 匡**00** ‖

b. **罢丁** 即 匡令 匡令 匡丁 | 匡匡 一丁匡 | 令丁匡 | 令丁匡 | 令丁匡丁 | 匡丁匡 ‖

维吾尔族赛乃姆舞

赛乃姆舞的特色乐器有:手鼓、铁鼓、热瓦甫、卡龙、艾捷克等。主要鼓点有:

赛乃姆: $^4/_4$ X̲·̲|̲|̲|̲ 0X̲|̲ X̲X̲ |̲|̲|̲ | X̲·̲|̲|̲|̲ 0X̲|̲ X̲X̲ |̲|̲ ‖

赛乃凯斯: $^2/_4$ a、X̲·̲|̲ X̲|̲ | b、X̲|̲|̲ X̲|̲ |

 c、X̲|̲ X̲|̲ | d、X̲|̲|̲ X̲|̲ | 等

维吾尔族多朗舞

多朗舞的伴奏乐器有:卡龙、多朗热瓦甫、多朗艾捷克、小手鼓等。主要鼓点有:

奇克提麦: $^6/_8$　　｜．｜×0× ｜．｜×0× ｜ ｜．｜×0× ｜．｜×0 ‖

赛乃姆: $^4/_4$　　×0｜ 0×｜ ×× ｜｜｜ ｜ ×0｜ 0×｜ ×× ｜0 ‖

赛乃凯斯: $^2/_4$　　×0｜ 0×｜ ‖

赛勒玛: $^2/_4$　　×0｜ ×0 ‖

朝 鲜 族 舞

朝鲜族舞的伴奏乐器有:杖鼓(长鼓)、扁鼓、筚篥、笛子、奚琴、伽倻琴等。常用鼓点有:

古格里: $^{12}/_8$ 　（鼓点谱）

查金古格里: $^{12}/_8$ a　（鼓点谱）

b　（鼓点谱）

他令: $^{12}/_8$　（鼓点谱）

安旦: $^4/_4$　（鼓点谱）

挥莫里: $^4/_4$　（鼓点谱）

综　　述

这部教材所记录的,不是原始意义上的民间舞,因为它已同原生形态的民俗舞蹈大相径庭了。但它分明还是民间舞,因为它所呈现的和它所拥有的,依然没有剥离掉那些惟民俗、民间、民族独有的属性。于是,前后数十年(尤其近十几年),上下几代人,孜孜以求于一种事业,于是,便有了北京舞蹈学院的中国民间舞系;当代中国民间舞蹈文化的范畴,便出现了学院派民间舞——一处独特的风景。

大约是当年文艺思潮的启示,使我们对典型理论似乎情有独钟。因而当我们有意实施民间舞蹈的"学院派"计划时,很自然地就将它联想成了"这一个",一个民间舞蹈大背景下的特例,一种典型;而当我们基本架构了这样一个体系之后,回省"这一个",蓦然发现,还真的成就了一种典型!

一

这部民间舞教材是我们对民间舞专业化教育的观点实录,也包含了这种观点形成的"物质载体"。它是一种教学体系的忠实再现,宏观上体现为一种文化意韵,微观上表现为一种训练模式,是民间舞作为一门学科出现十几年来,理论与实践的一次总结。

这部教材绝非"空穴来风",它有着相当厚实的文化积淀。早在上个世纪三四十年代,我国老一辈舞蹈家吴晓邦、戴爱莲、贾作光、彭松等就已经开始关注、研究中华悠久的乐舞文化,并将民间舞的艺术化提上了议事日程;建国初期,华北大学艺术系对民族舞蹈工作者的培养和 50 年代的民间大采风,以及稍后的贾作光等一辈老舞蹈家所作的享誉舞坛的《鄂尔多斯》、福建"老三跳"(《采茶扑蝶》、《打鼓凉伞》、《走雨》)等中国民族民间舞作品的红火,都为专业化的民间舞蹈教育做了准备。1954 年北京舞蹈学校(北京舞蹈学院的前身)成立后,盛婕、彭松、许淑英、王连城、李承祥、李正康、朱蘋、陈春绿、罗雄岩以及他(她)们的一群大弟子们:马力学、刘友兰、王立章、贾美娜、邱友仁、潘志涛、蒋华轩、邓文英、陈玲、张榆等一辈民间舞教育家开始将中国民间舞纳入专业舞蹈教育的殿堂;但受当时苏联芭蕾舞教育模式的影响,中国民间舞只能陷入"代表性"民间舞的尴尬境地。但这毕竟是个开端,多少显露了人们重新审视民间舞蹈文化的观念欲求。而那时的学校民间舞,基本是以尊重原生态形式为宗旨的,课堂的内容大抵是纯民间舞蹈形态的原样照搬,虽然《拔萝卜》、《游春》、《格巴桑保》等已有了舞台表演的意识,但舞蹈观念还处于凭感知打天下的表层思维时代。

80 年代起,整个中国的文化思辨状态渐入佳境,带给舞蹈界的,便是对本体与舞种价值的再认识。其中,"元素教学"成了整个舞蹈教育中最具冲击力的彪炳之举。中国民间舞,也因此而启动了厚积薄发的步伐。以许淑英、贾美娜、潘志涛、王立章、邱友仁等为代表的民间舞教育家将"元素教学"引入了课堂,对原始性的教材进行革命性的整理:从纯民间的风格、动态中提取了大量可以单独使用的动作素材,使其"元素化",成为能够遣词、造句的语素。很显然,这个过程必然

造就一个不同以往的结果,民间舞被"肢解"了;但民间舞的功能却被扩大了,虽然它看上去似乎离"民俗"远了些,然而却离舞台更近了。

也许人们天生喜好标新立异,课堂民间舞的叛逆行为,不仅勾起了人们思维的活跃,而且形成了一种时尚和气候,并因此埋下了一颗美妙的种子:1987年,北京舞蹈学院中国民间舞系正式成立了。随着一代代民间舞系教育专业本科生的出现,"学院派"民间舞的旗帜也传到了贾美娜、潘志涛以及更年轻的游开文、高度、明文军、崔华纯等一代人手中。如果说"许淑英时代"注重的是民间舞的课堂品格和教材本身的整理、挖掘的话,那么我们则是延伸了这种精神,并开始探索课堂向舞台和艺术市场的良性转化。

局面的展开,也意味着带来了方方面面的问题,然而最棘手、也是最本质的,便是课堂民间舞的"发生"问题。民间舞系虽已走过了十几个春秋,但毕竟是一个新生的教育种类,以往的冷遇与漠视掩藏了极大的危险与挑战,人们一旦想要揭开"神秘洞穴"的边角,就会遭遇劲风的侵袭。民间舞"专业化"本来已是斗胆之举,还要搞所谓的"课堂民间舞",难道还要越俎代庖不成? 如此"妄为",自然招得议论纷纷。然而同样沸沸扬扬的是,这个教学体系已经培育了一辈当代中国舞坛的扛鼎力士,成就了一批标明时代精神的典范作品。但成功并不表明问题的解决,相反更加深了解析的难度:"学院派"民间舞,民间舞的"这一个",意义究竟何在? 它的属性是什么,到底有什么样的价值? 都是我们亟待回答的问题。恰逢此时,这部教材的写作任务摆在了我们面前。

二

首先应该指出的是,这种民间舞是观念的产物,是民族文化主体精神的结晶。中国民间舞,是一个流布广泛、种类繁多、风格各异的文化集合体,自娱自乐是它的原生精神,世代延袭、结构松散是它的基本特质,从严格的意义上讲,民间舞不是一个居庙堂的艺术品。然而另一方面,中国舞蹈文化特定的历史状况,决定了主体民族"根性"文化精神的多元载体特性,呈现出来的就是:"中国古典舞"并不是古典精神的惟一传导者;民间舞蹈,虽呈散沙之态,但却强有力地保存了民族文化的典型心态和样式,地域不分南北,品种不分优劣,层次不分高低,都有一种巨大的包容性和内在自足的宇宙意识,这是东方文明特有的气质。沿着这样的思维逻辑,我们开始悟出:原来纯然形式的民间舞蹈是深含了很多中国舞蹈的典范基因和艺术禀赋的;再加上它至今犹存的"活体"价值,我们似乎有理由推论——民间舞才是中国舞蹈的一个真正标识。

与逻辑起点相关联的,还有一种"生存意识"。在一般人的眼中:民间舞只属于民间,登不了大雅之堂;自古及今,民间文化也多处于边缘地位;至于舞蹈专业教育领域,民间舞蹈更多扮演的是一个"附属品"、"附带说"的角色,从未在意识里得到认同。这实际是人们观念滞后于时代而形成的误区。随着时间的推移,人们认识上的落差在逐步缩小,民间舞独立的品格也在逐步凸现,具体措施也在逐步出台。先是北京舞蹈学院教育系民间舞专业出现,继而是民间舞系诞生,表明民间舞作为一门学科存在,已得到了事实上的认可。于是,我们争取到了"生存"的权利,但这并不意味着难题的化解。有了生存权当然好,可要维护生存,并使其发展,则绝非易事! 民间舞是传统深厚、古已有之的东西,而民间舞系却是从零开始的,既然已实现了从无到有的跨越,就不能无为而治,实现一个有作为的"有",才是目的。这便驱使我们,必须严肃思考"生存"的意义。

生成了这样的民间情结,我们突然感到了一份巨大的责任。这是一种民族的情感,又带着厚重的历史和现实的期盼,因而深沉得让我们不堪重负。在无理论先导的情形下,回归民间去感受

自然平衡,就成为惟一的落点;但"原生"的东西在形态上又很难满足我们的审美欲求。我们又开始向历史、向民俗、向民族精神要答案:当我们站在黄土高原,亲眼目睹了那从土中"走"出的威严而不屈的兵马俑方阵,感悟到傲立风云的身姿带给人的强烈震慑时,我们似乎从中找到了一个民族的文化着眼点。

我们意识到,中华诸民族所以能生生不息地延续自己的文明,完全是出于一种责任,一种对宗族、对先祖、对现世、对将来的承诺——延续人本意义上的人类追求;发现、发展人性,求得民族精神上的完整与圆满。中国人之所以称为龙的子孙,是因为每个民族成员都把自己看作一个真的龙种,所以心态上才能傲视群雄。不偏不倚,立身中正,嬉笑怒骂皆文章,讲究的是一个"道"字,而这"道"又与"仁德"密不可分,落到实处便是个中庸之道、中和之美。这就是中国人的民族性!看似意象性,实则包含了深厚的理性。民间舞蹈,可以说是这种理性的忠实体现者。无论哪种形态,或苍劲,或戏谑,或炽热,或温婉,但都呈现着内在境界上的大气与恒定。这正是我们所要探寻的东西。

我们终于理解了,民间舞蹈是一个情感、观念、信仰、文化交织的精神集合体,多种形态却具有整合而一的民族性和价值取向,高屋建瓴的人性主题是民间舞蹈的深层底蕴之所在。这暗示我们,民间舞不是简单的外形差异,它共性的审美内涵是可以宏观把握的,是可以提炼的、有导向作用的,是一个"活体"物质。是"活体",就意味着它是经得起分析、综合、变化、发展的。循着这个思路,它的衍展完全有可能超越单一民族文化载体的界限,成为中华舞蹈文化生生不息的一条"根脉",也许终将形成一条河流。这才是民间舞的生机所在,也是它可以"为我所用"的依据:一方面,这种"宏观民间舞"包含了足够的发生机制和元素周期率——动作发展基因,我们不仅可以提取典型动作,而且可以之为元素,举一反三,触类旁通,"重构"一种带有典范意义的民间舞。另一方面,这种"宏观民间舞"可以跨越传统与现代、继承与发展的鸿沟,打破雅、俗界线,直接观照人心,创造一种贴近时代精神、吻合思维状况、体现生命意蕴的民间舞蹈文化。

一种文化价值上的考定以及对这种考定的信奉,必然导致大刀阔斧的改革。

三

"实践是检验真理的唯一标准。"在廓清思路的前提下,我们首先选择了实事求是地做事情,而没有先期投入理性探讨,因而是反向运作的。如果说"摸着石头过河"是我们的精神支柱,那么不破不立,但不以"破"字当头,就成了我们的基本提法。

这里的"破",主要有两点涵义:第一,是对过去而言的,即是打破舞院传统的"苏联芭蕾舞剧教学体系"在整个舞蹈教育观念上的唯一性,也就是其泛化的程式与规范。因为民间舞的思维方式、审美取向与其他舞种有本质区别,这便决定了在教学观念和方法上,民间舞不可能延用西方的某种教条。客观上,也不存在"放之四海而皆准"的所谓教条。第二,对未来而言,我们的民间舞是一种兼容下的革命,是站在宏观的角度,带着今人的观点重新审视民间舞蹈文化的总体价值的结果。这种行为的目的,在于回归民间舞以人为本的本体文化意义,并赋予它一种现代化的艺术气息,而且通过这个过程,实现今人的再造与新生。这实际上是一个网络化的工程,我们先求的是一种横向发展的"点"效应,而不是纵向上的逻辑关系。犹如吊灯的触角,或是光盘界面的热键,激活每一个"点",它都有能力拉动一条乃至数条线,再勾连起整个画面,最后完成一个完整的系统。我们现在正处于"点—线"的过渡之中,盲目性是无法避免的,但也并非漫无目的,因为我

们不是每块"石头"都踩的!

这部教材在指导思想上的明确性,是界定我们"学院派"民间舞的最佳视点,它被概括为:一个点、一条线、两方面和一个方法体系。

一个点,是指以身体训练为基点,这是舞蹈作为人体艺术最基本的基础教育形式。但"学院派"民间舞的身体训练,是建立在身体运动对不同民族、不同地域所产生的不同舞蹈风格的反馈上以及对不同风格体现的适应能力上,这些舞者不是天然生成的,在学院里不可能像在民间的村寨中自然生成以为民间艺术家,因此我们强调研究上述风格的不同文化构成所产生出的不同的"动"的原理与身体不同律动的表现之培养过程,在此基础上,逐步构成一种独特的中国民间舞蹈文化。这是形成"这一个"的关键。

一条线,指的是"学院派"民间舞在表现层次上的脉络,亦即对广场民间舞——课堂民间舞——舞台(创作)民间舞的逻辑递进关系的研究。这是中国民间舞始终的根本问题——民间舞在今天已呈相当复杂之象,它的内涵与外延到底是怎样的状况?上述这条逻辑线,就是我们的看法,也是我们教学中培养人才的学术思想线。具体作法是:在稳固"课堂民间舞"教研的同时,坚持以民间民俗传统为本的原则,对中国各民族传统的民间民俗文化做深层研究,以不断丰厚本学科的"根基",并以此不断地对课堂和舞台民间舞的发展进行修正。我们教学的目的决不在于回归民间状态,目的还是在舞台(创作)民间舞的探索上进行多层次、多角度、多方位表现空间的求证。

两方面,是指以中国文化精神和当代艺术精神的研究为宗旨,也就是已经确立的以民族文化为体、以发展综合智力为重的教学思想。这是培养当代艺术人才必不可少的因素。

一个方法体系,是在整个学术和教学中所需的基础方法体系。它是一种由浅入深、循序渐进的方法体系,宏观上贯穿了以民间民俗传统为本;以民族文化为体;以发展综合智力为重;以培养基础技能为用的原则,微观上从"元素教学"入手,逐一结构动作元素的分解、裂变、合成过程,从而形成符合文化轨迹、体现文化走向的再造,提纯出民间舞蹈文化的规律。这种偶然中求必然的方法体系,具有较强的方法论意义,科学化、系统化的特征也是相当明显的。

不难看出,"破"的理念中朦胧地包含了我们的几点意识:

1. 民间舞蹈是一个多元结合体,不是单一舞种的文化传承,即使是专业化的民间舞蹈,学生的文化积淀也应该是多元的,其身体的适应能力也应该是多项的。这是符合实用原则的取向。

2. 我们民间舞的"这一个",视角是专业性的。民间舞系的建立,面对的是一批职业的或即将职业的舞者,这种对象性更要求风格的概括性和表达的艺术性。所以,我们教材注意了两个方面:一是继承了各个民族民间舞蹈的训练功能性提炼,一是站在专业化的审美角度汲取现代人的表达方式,两者形成有机的融合后,生成了我们的"这一个"方式。

3. "实事求是",是我们的理念核心。我们从民间、从前人那里承继下来的,是实实在在的东西,不矫揉,不造作,而且鲜活灵动,这是一种客观的文化现象;同时,民间舞蹈"你中有我,我中有你"的变化态势,又使我们时时感受到这种文化存在的合理性。我们那条"民俗—民间—民族—典范"的思路,是建立在对"继承—发展"的逻辑推衍基础之上的,是理性的必然。

4. 这种典范意义,表现在:我们的舞种选择,是对民俗、民间的原生形态的典型化的结果,生成的不仅是某类民族的代表性舞蹈,更重要的它们是整个中华民族代表性的民间舞蹈。这种东西,无疑是包含了这个民族主体精神与人体文化内涵——亦即"根性"意识的东西,自然就应该是具有典范性的东西。

5. 这种根性意识，就是积淀下来的民族传统文化观念。它是我们的精神主流，更是我们的发展动力。有了这个"根"的支撑，我们就可任意拓展"联想—想象"的空间，使我们的创造不至于貌合神离。有了它，我们就能辨别出什么不是民间舞的元素。具体说来，我们这部教材犹如一棵根深叶茂的大树，那土里的是民族精神，树干是显见的教材主体，一台台风格各异的"标题晚会"便是应用与求证教材的果实。

6. 这个教材，在给予学生知识的同时，更多的是给予一种方法，而非单纯的组合、动作的传承。它是一种探索性的体系，由点带面、以一当十，是这个方法的特征；注重舞蹈自身，接近本体，是这个方法的意义。在这个体系中，每个人都是一颗"思想"的种子，只要你把握了方法，就很容易接触到民间舞蹈的本质内容，达到会学而非学会的目的。我们注重学生多方面的可能性，培养的是能动的舞者，不是模仿层面上的匠人。在开发情商的潜力方面，民间舞优于其他舞种！这是我们的切身感受。

基于这样的思路与意识，我们派生出了汉、藏、蒙、维、朝五大民族、八个舞种、十六个细目的"学院派"民间舞教学体系。

四

这部教材，体例上似乎与以往并无多大区别，也是依着"动律—动作—组合"三部分的顺序构成的。但不同的是，本教材突出了重新架构的学院派民间舞"元素教学"的深化特征。换句话说，这部教材体现了"这一个"民间舞在动律的提取、动作的延伸、组合的归总上形成的一个以元素为核心交织延展的训练体系。

需要明确的是，教材中的民间舞，虽源于民间，但已然不是原生形态的舞蹈了。此外，与它舞种相比，风格仍为本教材的脊梁，但它也是异化过的了，亦非"原生"的风格。我们的教学目的也不是还原于民间。这是舞蹈教育专业化的必然结果。吴晓邦先生在安徽花鼓灯的整理上给我们做出了示范，戴爱莲先生的《荷花舞》、康巴尔汗的《盘子舞》、贾作光的《鄂尔多斯》，都是提升民间舞蹈素材进行艺术创作的典范作品；房进激的《葡萄架下》、黄素嘉的《丰收歌》等，也是同一思路的力作。前辈的成功实践，是我们行动的基础。在此基础上的理性探索与教学试验，一方面收获了喜悦、积蓄了力量，另一方面，十几年的不懈推进，使我们认识了自身体系的价值。

首先，教材无论如何整理、加工、提炼，呈现出的东西，从形态到风格，再到心态、心理、审美情趣，都不能摆脱民间舞蹈的网罗。失去了这一点，就会迷失我们行为的属性。

其次，规范性、系统性也是教材不可或缺的属性。既然是教材，便是具有科学性的、可以量化操作的具体教学方法，它必须体现出对象的规律性，才能举一反三、触类旁通。具体说，就是从大量的民间舞原始素材中寻出具有典型训练意义的动作和组合，并以此为起点进行发展或创作，最终形成一套具备"元素"意味的训练体系。在这里，元素不再停留在单纯的表象上，而更多的是在认识元素的过程中，加强发挥元素的合成功能和辐射作用。这就是目前我们采用的基本方法。民间舞系推出的一系列晚会，是这一方法的结果。从《乡舞乡情》到《献给俺爹娘》，从《小白鹭之夜》到《我们一同走过》，再到《泱泱大歌》，都说明了在"民间—课堂—舞台"这条线里，元素的认识在教学与艺术实践的关系中所起的作用。"鼓子秧歌"教材里提炼的"抻鼓子"和"磨韵"，也是从素材发展到教材的明证。其实，这一"元素"走向在民间舞的创作作品中表现出更多的启发性：从毛相的《孔雀舞》到杨丽萍的《雀之灵》，便是一个从原生态到舞台升华的范例；从"鼓子秧歌"中提

纯的"稳、沉、抻"的审美取向,实实在在地影响了一代"黄河派"舞蹈作品的产生。这样的元素教学,便凸现了"学院派"民间舞不同原生态的一个基本特征——动作性。"学院派"民间舞是源于自娱性而止于表现性的,是对原生态的一种审美把握,是以丰厚整个民族民间舞蹈文化内涵为取向的;它是一种"介质",更是一种内容。既是一种静态,更是一种动态,民间舞从来就是在动态中发展起来的。

　　文化性和导向性,是民间舞"这一个"的核心"法门"。我们的教学内容既不等同于原始民间形态的舞蹈,也不表现为纯粹的创作活动,而是在典型与代表中国民族民间舞蹈总体精神风貌的基础上所构建起的符合中国民间舞学科建设规律的系统性的教材规范体系。其定位为源于民间,高于民间,既不失风味又科学规范,这是我们的追求。同时我们认为,民间舞教学不单纯是技术技艺的传授,更多的应是对综合知识的把握,尤其是对"人本"意义的把握,所以我们的民间舞是一种文化构成式的东西,是对人类学、民族学、民俗学、社会学等人文背景与文化心理定势的舞蹈化的开拓与阐发。这就是"学院派"民间舞的基本特质。而我们的"学院派",毕竟是民间舞的"学院派",因而它就不是孤芳自赏或束之高阁的。它的属性决定了它与社会生活的联系,它得之于民自可以还之于民,也可对当代中国的舞蹈文化起到一定的导向作用。历史与实践已经证明了这一点,这也从客观上肯定了"学院派"民间舞存在的学术与社会价值。

五

　　这部教材,是中国民间舞系建系十二年的实践积累和记录,它是在中专教材的基础上,经过几代教师的打磨、推敲,七八个本专科毕业班近六十个教学剧目的历练,和《乡舞乡情》、《献给俺爹娘》、《小白鹭之夜》、《我们一同走过》、《泱泱大歌》等十七八台专题晚会的摸索,形成了今天这副模样的。

　　本书由"基础训练教材"和"传统组合教材"两部分构成。其中的"传统组合教材",指的是有职业民间舞教育以来的民间舞教材组合的集成(多取自七八十年代)。它们确实经过了多年实践的检验,既有训练性,又有典型性,更不脱离系统性。它们稳定了民间舞教学的质量,同时标志了民间舞教学的审美取向。"基础训练教材"就是在传统组合的基础上,结合了元素概念形成的。

　　鉴于中国民间舞教学训练的递进关系,本教材由六个训练单元组成。排列顺序依次为:第一单元,东北秧歌、藏族舞;第二单元,云南花灯、蒙古族舞;第三单元,安徽花鼓灯、维吾尔族舞;第四单元,山东秧歌、朝鲜族舞;第五单元,传统组合教材(一),包含汉族民间舞的四大种类:东北秧歌、云南花灯、安徽花鼓灯和山东秧歌;第六单元,传统组合教材(二),包含少数民族四大民间舞蹈种类——藏、蒙古、维吾尔和朝鲜族舞。

　　本教材的主要特点,在于它包含了一种教法,其核心是强化达到民间舞风格的身体上的动点,以动感、动势、动律取代了对风格的把握,因而它是一部"动"的教材。具体说:①以训练步骤划分组合。横向上,给人一种教法上的提示,对民间舞达到一个综合的认知;纵向上,贯穿由浅入深的动作教学逻辑,组合间是一种递进关系。没有单一动作的训练,它们都被揉进了组合之中,你可以从单一组合中找到自己需要的训练目的。②组合后面附有提示,它是本教材的尺度,也是把握这个组合的关键所在。③本教材在技术手段允许的前提下,充分发挥文、图共享优势,使文字和图像资料可以交互运用,为读者完整地掌握教材打下了扎实的基础。

　　这部教材将告诉每位读者:民间舞蹈是一个民族文化观念的反映,民间舞蹈的逻辑内聚力产

生于该民族的意识形态和文化发生机制。

"学院派"民间舞,是中国民族民间舞蹈完整体系中的一个重要组成部分(当然它不是体系的全部和所有,我们也更无意要达到这个目的),是包蕴着共性的一个个性特例,是典型环境下的典型产物。我们把它比作一架"桥",既是沟通上下、古今、未来的枢纽,又是承前启后的转折,也是整个民间舞蹈文化历史进程中无法回避的一个环节。论及价值,它提升了原始民间舞,使其具备了舞蹈的本体意识,并在此基础上,促成了发展功能,激活了民间舞的经验、智慧和文化品位。论及形态,它是人体内外部技术的协调,即外在形体运动的协调和内在精神气韵的和谐。而这一切的背后,凝聚的便是那种"天人合一"的东方民族整体思维的理念,一种质朴达观、幽默炽烈、多元一体的精神。这是一个民族层面上的典型精神的产物,无疑具有典范价值。这种整合后的范式,就是我们中国民间舞的精神。

上　编

（男班教材）

第一章　东北秧歌舞蹈(基础)训练教材

概　述

东北秧歌,是流传于中国东北地区具有代表性的民间舞蹈形式。经过前辈舞蹈教育家和艺术家们及专业舞蹈工作者的选择、提炼、加工、整理,形成了今天的教材。

本教材,突出东北秧歌男性的风格特点,以"扭"、"稳"、"浪"为主体,强调"逗哏"的情趣与洒脱,豪放的阳刚个性。

一、动态体现:1.扭秧歌。扭,有"扭腰"之意,即扭在腰"眼"上,扭,最能反映东北人奔放、泼辣;欢快、乐观;率直、豁达;浪俏、幽默的性格。2.扭中稳。是指流动中的"稳",即流动中的动作突然静止,它不是绝对的静止,应是这一动作的延续和下一动作的起式。是流动中的动作戛然停顿,但不是绝对停顿,它应是这一动态中的情感延续和下一动态的情感转换。至于稳也应是踩在"板"上。3.稳中浪。是指一种身体动态和情感高度合一所达到的"浪"的境界,带有狂放不羁之意。无论是扭在腰"眼"上,还是踩在"板"上;无论是动中求稳还是稳中显"浪",无不体现出东北人特有的人体动态的风韵。

二、情态体现:逗哏,是指动态中的情感部分,但它必须与动作完美合一,逗哏能传情达意,更能自成"别"趣,还有"丑态和傻态"之意,即东北人特有的情趣。逗哏不仅是指上下装(男女舞伴)的情感传递,还指舞者与观者的水乳交融。在逗哏这一东北秧歌独有的情态特征中,通常在动静、收放、大小、高低、缓急的情感和动态对比中显现出来。

三、洒脱、豪放的阳刚个性:主要是指东北秧歌中一些大气、夸张和倔强的动态。如头跷步、顿步、朝阳步的慢板等步伐及与之协调配合的舞姿动态的变化。准确地把握住这一点,才能不缺遗憾地展现关东大汉的风采。

本教材围绕着动律、手巾花、步法、鼓相等重点部分,作为训练脉络加以展开,在动作训练中掌握其风格。

本教材每一节训练,内部诸元素间是一种横向的逻辑关系,以求动作的不同训练及动作的可变性;节与节之间,则是纵向的递进关系,目的在于由浅入深,循序渐进不断深化,最后使学生完全掌握。

本教材对东北秧歌民间舞典型风格动作进行分析总结,并提示给大家,从形态入手,进入对神态的掌握,最后至完美的身心合一并达到自如运用动作的目的。

第一节　动律训练

一、上下动律组合

1. 音　乐

东 北 小 曲（一）

1 = G 2/4

东北民歌

慢板

（ 5　5　1̣6̣ | 5̣4̣ 3̣2̣ | 1̣·2̣ 7̣6̣5̣6̣ | 1 - ）‖: 5̣6̣1̣ 3̣5̣6̣ | 1̣·2̣ 7̣6̣ |

5̣6̣1̣ 6̣5̣3̣ | 2 - | 5̣ 3̣ 5̣ | 1̣·6̣ 5̣3̣ | 2̣2̣3̣ 5̣6̣ | 1· 6̣ |

3̣·5̣ 2̣1̣6̣ | 5̣ - | 3̣ 1̣ 2̣ | 7̣6̣ 5̣ | 1̣·6̣ 5̣6̣1̣ | 1̣·2̣ 6̣5̣ |

2̣ 5̣ 3̣5̣ | 6̣1̣6̣ 5̣3̣ | 1̣1̣ 6̣1̣ | 2̣ 3̣ | 1̣1̣ 7̣1̣ | 7̣ 6̣3̣ |

5· 3̣ | 2̣·1̣ 2̣1̣2̣3̣ | 5̣ 5̣ 1̣6̣ | 5̣4̣ 3̣2̣ | 1̣·2̣ 7̣6̣5̣6̣ | 1 1 :‖

2. 动作组合

准备（8拍）　体对 1 方向，最后两拍右脚向左前上步，再上左脚成大八字步位，双手经腹前分手至叉腰位，体对 2 方向。

①- 8　大八字步压脚跟，双叉腰，从左起做上下动律两慢四快。

②- 8　正步压脚跟，双叉腰，上下动律两慢四快。

③- 4　左脚旁迈成蹲裆步，上下动律四次。

④- 8　体对 8 方向，重复①-8 的动作。

⑤- 4　体对 1 方向，左脚起抬提步上下动律，向 7 方向横走四步。

5 - 8　做⑤-4 的反面动作。

⑥- 4　蹲步向前走四步。

5 - 8　左脚旁迈成大八字步，体对 2 方向，右手单护胸位，上下动律四次。

⑦- 4　踏左脚成蹲裆步，体对 1 方向，右手叉腰，左手单护胸位，上下动律四次。

5 - 8　左脚起做走场步四步向左转一圈，成体对 1 方向。

⑧- 4　左脚旁迈成蹲裆步，左手叉腰，右手单护胸位，上下动律四次。

5 - 8　收左脚做正步屈伸，外翻袖，上下动律四次。

⑨- 4　左脚旁迈做弓步移重心，外翻袖，上下动律四次。

5 - 8　重复⑧5-8动作。

⑩- 4　左脚起抬提步四步，上下动律四次。

⑪-⑫　重复⑧-⑨动作。

⑬- 8　抬提步向左横走八步，上下动律八次。

⑭- 8　做⑬-8 的反面动作。

二 鼓　双掖巾二鼓。

3. 提 示

1. 在正步位上的基本体态是重心前倾至前脚掌上、收腹、提臀、垂肩、略含胸、稍收下颏；手

叉腰时肘略向前。

2. 压脚跟要求抬起慢压下快,重拍向下。

3. 做上下动律由腰发力,用肋延伸,重拍向上,但做外翻袖上下动律时重拍向下。

4. 做正步屈伸要强调屈伸有弹性。

二、前后动律、划圆动律组合

1. 音　乐

<p style="text-align:center">东 北 小 曲 (四)</p>

1 = D　2/4

<p style="text-align:right">佚 名 曲</p>

中板

(x　x) | 一　　鼓 | i6i 36 | ii ii | 66i 65 | 33 33 | 335 63 |

223 27 | 665 35 | 6.5 66 | 03 56 | ii6 563 | 03 56 | i － |

332 ii | 6i56 ii2 | 332 ii | 53 7 | 6 65 | 6 － | 一　鼓 ‖

2. 动作组合

准备(2拍)　体对 1 方向。

(一鼓)右脚起做衬步成蹲裆步,双手揣巾至双护头。

①- 4　右手起点巾前后动律,两慢三快。

5 - 8　做①-4 的反面动作。

②- 4　左脚起大八字步后退四步,同时做肩前花前后动律。

5 - 8　体对 8 方向,左脚起走十字步,做甩巾前后动律四次。

③- 2　左脚旁迈成大八字步,双护头。

3 - 4　保持舞姿划圆动律三次。

5 - 6　撤右脚成体对 2 方向,大八字步,双护头。

7 - 8　保持舞姿向右拧身并压脚跟一次。

④- 2　压脚跟三次,同时连续左拧身三次,对 7 方向。

3 - 4　重复③7-8 动作。

5 - 6　重复④-2 动作。

7 - 8　蹲裆步,怀抱松。

⑤- 4　由藏头成怀抱松。

一 鼓　左手起,大交替花一鼓。

3. 提　示

1. 前后动律:保持肩平,由腰发力带动上身前后横扭。

2. 划圆动律:由腰发力,经"∞"弧线划圆,重拍向下。

3. 该组合可反复练习,速度可逐渐加快。

三、动律综合训练组合

1. 音 乐

1 = F 2/4

中板

满 堂 红（二）

民间乐曲

（2 3 5 3 5 3 2 | 3 5 6 1 ） ‖: 5 5 6 5 5 6 | 1 6 5 6 1 | 1 1 1 1 | 1 1 1 1 3 | 3 5 6 1 5 6 5 3 |

2 1 6 1 2 | 0 5 3 | 2 1 6 1.3 | 2 1 6 1.3 | 2 1 6 1 | 2 3 5 3 5 3 2 | 3 5 6 1 :‖ 二 鼓

2. 动作组合

准备（8拍） 体对1方向。

① - 4 蹲裆步，右手单护胸，上下动律四次。

5 - 8 收左脚做正步屈伸，外翻袖，上下动律四次。

② - 4 左脚旁迈做弓步移重心，外翻袖，上下动律四次。

5 - 8 重复①5-8动作。

③ - 6 抬提步，上下动律六次。

7 - 8 大交替花走两步左转一圈。

④ - 4 蹲裆步压脚跟划圆动律，两慢三快。

5 - 8 反复前四拍动作，第八拍重心移到右脚。

⑤ - 4 左脚起抬提步四步，左转身行至体对2方向。

5 - 8 大八字步对2方向前行四步，手做肩前花。

⑥ - 2 上左脚成大八字步，双护头，体对8方向。

3 - 4 前后动律两次。

5 - 6 左转身对2方向，做大交替花。

7 - 8 蹲裆步压脚跟划圆动律三次。

二 鼓 双掖巾二鼓。

3. 提 示

该组合始终贯穿"逗"劲，追求情感与动作的合一。

第二节 手巾花训练

一、里绕花组合

1. 音 乐

1 = G 2/4

中板

句 句 双 反 串

民间乐曲

X X ‖: 3 7 6 6 | 2.3 5 | 3.5 3 5 6 6 | 1 3 2 :‖ 3 6 3 | 3 6 1 2 :‖ 3 6 3 5 | 7 6 5 | 二 鼓 ‖

2. 动作组合

准备(2拍) 体对1方向。

① - 4 正步压脚跟,右手单臂花,两慢三快。

5 - 8 正步压脚跟,左手单臂花,两慢三快。

② - 4 体对8方向,正步压脚跟,双臂花,两慢三快。

5 - 8 体对2方向做前四拍反面动作。

③ - 8 体对1方向,双腿从半蹲到直立,双臂由交替花至大交替花。

④ - 4 左脚旁迈成大八字步,压脚跟,大交替花四次,体对8方向。

5 - 8 大交替双花四次。

⑤ - 4 左脚起别步单缠头花四次。

5 - 7 左脚起大八字步前行三步,手做肩前花。

8 嘟当步转体至对2方向。

⑥ - 2 并右脚成正步,向右小燕展翅一次。

3 - 4 左右小燕展翅各一次。

5 - 8 正步屈膝,左起双臂花四次。

⑦ - 4 左脚旁迈成大八字步压脚跟,大交替花四次。

5 - 8 左脚起别步,双下捅花四次。

⑧ - 6 拉腿蹭步双肩花,两慢三快接两慢。

7 - 8 右脚落左前两腿交叉,左转身体对1方向。

二 鼓 大交替花二鼓,鼓相做弓步双叉腰。

3. 提 示

1. 做里绕花要以指带腕,慢起法儿快压腕,而后翘指,绕的花在体前形成"立"圆。绕花在后半拍(da)起法儿,前半拍完成。

2. 做交替花向上绕花时切记不能以肘带臂。

二、甩、撩、抖、点、掏、掸、翻组合

1. 音 乐

<center>鹧 鸪</center>

1 = G 2/4

民间乐曲

中板

X X ‖: 3.333 5.6 | 3.216 2 :‖: 667 667 | 65 3 ‖ 65 323 |

0 5 32 | 2 7 6 ‖: 272 272 | 225 6 :‖ 二鼓 ‖

2. 动作组合

准备(2拍) 体对1方向。

① - 4 正步屈伸外翻袖,两慢三快。

5 - 8 重复①-4动作。

②-4　左脚旁迈成蹲裆步，双护头点巾，两慢三快。

5-8　做②-4的反面动作。

③-6　弓步移重心外翻袖六次。

④-4　左脚起半蹲状抬提步，抖巾四次。

5-8　十字步抖巾。

⑤-4　弓步移重心掏片花两慢三快。

5-8　做⑤-4的反面动作。

⑥-8　十字步撩巾两次。

⑦-6　十字步接原地两步，肩前甩巾。

⑧-8　猫洗脸两次。

二　鼓　大交替花二鼓，鼓相做双背手。

3. 提　示

1. 注意掌握七种手巾花的不同特点，以及手巾花与动作的准确配合。

2. 每次变换脚步都可用衬步衔接。

三、手巾花综合训练组合

1. 音　乐



闹　秧　歌



$1 = D$　$\frac{2}{4}$　$\frac{3}{4}$

王俊武曲

稍快

（简谱略）

2. 动作组合

准备（2拍）　站三排，体对1方向。

①-5　第三排右脚起衬步双臂花，接走两步交替花左转一圈，成体对1方向，蹲裆步压脚跟双护胸，做划圆动律。第一、二排自然站立，压脚跟。

②-5　第二排重复第三排①-5动作,第三排继续做划圆动律,第一排继续压脚跟。

③-5　第一排重复第三排①-5动作,第二、三排继续划圆动律。

④-5　全体做蹲裆步压脚跟,划圆动律四次。

⑤-8　蹲裆步压脚跟,向后划圆动律八次。

⑥-2　左脚小跳落地半蹲,同时上右脚双破花左转一圈。

3-4　重复⑥-2动作,手做小五花。

5-8　体对8方向,大八字步双护头压脚跟,前后动律两次。

⑦-8　重复⑥5-8动作,做四次。

⑧-4　重复⑥-4动作。

5-8　大八字步双叉腰压脚跟,前后动律四次。

⑨-4　体对8方向,继续压脚跟,右单臂花(先向里),两慢三快。

5-8　先向外的右单臂花,其他同前四拍。

⑩-4　并右脚成体对1方向正步压脚跟,左单臂花(先向外),两慢三快。

5-8　左单臂花(先向里),其他同前四拍。

⑪-2　正步,双臂花三次。

3-4　右脚起前踢步双臂花两次。

5-6　正步,双臂花三次。

7-8　左脚起前踢步双臂花两次。

⑫-8　正步屈膝双臂花八次。

⑬-8　正步压脚跟,交替花自小到大十六次。

⑭-2　左脚旁迈成大八字步,体对8方向,大交替花两次。

3-4　撒两步上两步,手做交替花。

5-8　重复前四拍动作。

⑮-4　大八字步压脚跟,大交替花四次。

5-8　大八字步压脚跟,大交替双花四次。

⑯-4　左转身体对2方向,小燕展翅前后动律四次。

5-6　撒左脚踏步,向右小燕展翅。

7-8　撒右脚踏步,向左小燕展翅。

⑰-8　体对3方向,一跨一踢四次。

⑱-8　嘟当步四次,四人一组向右绕一圈。

⑲-4　嘟当步两次,四人一组向右绕一圈。

5-8　转身体对5方向,走场步八步,向台后走成三排。

⑳-8　转身体对1方向,别步后退缠头花八次。

㉑-4　第三排拉腿蹭步搭肩花,两慢三快,前行至第一排前。第一、二排原位别步下捅花。

5-8　按㉑-4的规律,原第二排前行,一、三排在原位。

㉒-2　规律同前,原第一排前行(只做两慢),二、三排在原位。

3-4　上左脚双晃手小五花向左转一圈,成体对1方向。

5-8　左脚起前踢步上捅花四次。

㉓-8　反复㉒5-8动作做八次。

㉔-4　蚌壳花两次。

㉕-12　第三排：第一拍，右脚起衬步双臂花，第二至七拍走场步交替花转一圈，第八拍上步成蹲裆步双护头，九至十二拍划圆动律四次。第二排：一至二拍小燕展翅前后动律两次，三至十二拍重复第三排一至十拍动作。第一排：一至四拍小燕展翅前后动律四次，五至十二拍重复第三排一至八拍动作。

二　鼓　大交替花二鼓。

第三节　踢步训练

一、前踢步、后踢步组合

1. 音　乐

闷　工　调

1 = G　$\frac{2}{4}$

民间乐曲

中板

2. 动作组合

准备（4拍）　体对 1 方向。

①-8　左脚起前踢步双叉腰，两慢四快。

②-8　右脚起后踢步，两慢四快。

③-4　右脚起后踢步单臂花四次向右横移。

5-8　左脚起前踢步双臂花四次。

④-8　做③-8 的反面动作。

⑤-6　体对 8 方向，眼看 2 方向，右脚起前踢步单掏花六次，斜线向 6 方向行走。

7-8　前踢步交替花两步，左转身至体对 2 方向。

⑥-6　右脚起后踢步交替花六步，眼看 8 方向，斜线向 4 方向行走。

7-8　后踢步交替花两步，右转身至体对 8 方向。

⑦-8　左脚起屈伸前踢步上捅花八步，对 8 方向前行。

⑧-4　右脚起后踢步交替花四步，右转至体对 1 方向。

5-8　左脚起屈伸前踢步双臂花四步，右转身至体对 2 方向。

⑨-4　体对 1 方向，右脚起后踢步下捅花四步。

5-8　右脚起后踢步交替花四步，左转一圈。

二　鼓　端腿二鼓,鼓相做蹲裆步单护胸。

3. 提　示

1. 前踢步是在正步位上做,后半拍(da)踢,前半拍(重拍)落地。动力脚踢出要求自然、松弛。

2. 后踢步也是在正步位踢,前半拍踢,后半拍落。要求动力脚离地时经擦地快速向后踢出。

3. 前、后踢步主力腿的膝部,在屈时要有压力,伸时要有弹性,即强调反作用力。所有踢步都要求快踢、虚落、慢移重心。

二、踢步综合训练组合

1. 音　乐

<p align="center">东 北 小 曲（三）</p>

1 = G 2/4

<p align="right">佚　名曲</p>

中板

(x x)　|二　鼓 ‖: 556 53 | 5. 6 | i.2 76 | 5 - | 3 i | 6i 65 | 35 32 | 1. 6 |

<p align="right">（反复5次）</p>

1.2 53 | 2. 3 | 22 75 | 6 - | 1.2 53 | 25 21 | 22 76 | 5 5 :‖二　鼓‖

2. 动作组合

准备(2拍)　八人分两组,第一组四人背对圆心站一个圆形,分别体对2、4、6、8方向,第二组在场外候场。

二　鼓　第一组做大交替花二鼓(中间加右脚衬步),结束做左弓步鼓相,四人均体对4方向。

①- 8　左脚起半蹲前踢步上捅花四步,左转身走小弧线至体对8方向。

②- 8　半蹲前踢步单掏花八步,体对8方向眼看2方向。

③- 4　左脚起走场步四步,左转身走一小圈至体对2方向。

5 - 8　朝阳步缠头花。

④- 4　左脚起前踢步双臂花两步。

5 - 8　左脚起走场步四步,四人逆时针方向递进一位。

⑤- 8　半蹲前踢步上捅花四步,四人同准备时的位置和方向往后退走。同时第二组四人体对第一组四人从台四角出场,做前踢步交替花四步。

⑥- 8　全体体对8方向,右拧身眼视2方向,做半蹲前踢步单掏花,向6方向横移四步成两横排。

⑦- 8　后踢步八步,右转至体对2方向。

⑧- 2　上左脚撇右脚双臂花,成体对1方向。

3 - 4　走场步交替花两步,左转身走一圈。

5 - 8　体对1方向,半蹲前踢步上捅花四步。

⑨- 8　前踢步交替花两步。

⑩- 8　前踢步交替花四步。

⑪- 8　前踢步交替花八步,从8方向转至2方向。

⑫- 8　右起后踢步双臂花,两慢四快。

⑬ - 8　左起后踢步双臂花八步,体对 1 方向向左横走。

⑭ - 4　后踢步交替花四步,左转一圈。

　5 - 8　体对 1 方向,前踢步上捅花两步。

⑮ - 8　体对 8 方向,眼看 2 方向,前踢步单掏花八步。

⑯ - 4　复复⑮-8 动作走四步。

　5 - 8　左脚起走四步,全体形成一个大圈体对圆心。

⑰ - 8　重复⑧5-8 动作(慢一倍)。

⑱ - 8　大幅度屈伸的前踢步交替花四步,右转身逆时针方向绕圈行进。

⑲ - 8　前踢步搭肩花四步。

⑳ - 4　走场步四步。

　5 - 8　体对 1 方向,半蹲碎步横移形成两横排。

二 鼓　重复开始时的二鼓,鼓相做集体造型。

3. 提　示

1. 做该组合的前踢步单掏花时,上身要向右微微下旁腰。

2. 自始至终贯穿下装的"逗"和"哏"。

第四节　顿　步　训　练

一、单顿步、颤顿步组合

1. 音　乐

<center>柳 青 娘（一）</center>

1 = G 2/4　　　　　　　　　　　　　　　　　民间乐曲

中板

(x　　x) | 3. 2　3 5 | 6 7　6 | 3. 2　3 5 | 6 7　6 | 2 2　1 2 | 3 2　1 7 |

6 7　2 5 | 6 7　6 ‖: 5. 6　5 3 | 2 6　2 | 2 5　3 2 | 3 2　1 | 3. 2　1 |

6 5 6　1 | 3. 2　1 | 6 5 6　1 | 2 2　1 2 | 3 2　1 7 | 6 7　2 5 | 6 7　6 :‖

2. 动作组合

准备(2 拍)　体对 1 方向,第二拍右脚衬步。

① - 8　体对 2 方向,左脚起别步颤顿步交替花八步。

② - 1　左脚横移一步。

　2 - 8　体对 8 方向,右脚起别步颤顿步交替花七步。

③ - 8　体对 1 方向,左脚起抬提单顿步,走十字步交替花两次。

④ - 4　左脚起颤顿步肩前上甩巾前行四步。

　5 - 8　左脚起颤顿步肩前上甩巾退走四步。

⑤ - 8　左脚起别步颤顿步，同时向左起做正反小燕展翅八次。

⑥ - 8　左脚横移，上右脚别步颤顿步，继续做小燕展翅八次。

⑦ - 2　左脚横移单臂花，再右脚后踏至别步位缠头花，成体对 2 方向。

　　3 - 5　左脚原位踏地，再右脚横移左脚后踏至别步位，双手交替花接一次缠头花，成体对 8 方向。

　　6 - 8　做 3-5 的反面动作，成体对 2 方向。

⑧ - 8　左脚起抬提单顿步交替花，走十字步两次，成正步体对 1 方向。

3. 提　示

1. 单顿步、颤顿步均为全脚落地，重拍向下，步法有下沉感，每步之间略有停顿。

2. 单顿步每步颤一次，屈伸较硬；颤顿步每步颤两次，屈伸较柔和。

3. 该组合每种步伐之间的衔接要注意，颤与顿始终连绵不断。

二、顿步综合训练组合

1. 音　乐

柳 青 娘（二）

民间乐曲

1 = G 2/4

慢板

第二遍慢起渐快

（x　x）‖: 3.2 35 | 67 6 | 3.2 35 | 67 6 | 22 12 | 32 17 |

67 25 | 67 6 | 5.6 53 | 21 2 | 25 32 | 32 1 | 3.2 1 |

656 1 | 3.2 1 | 656 1 | 22 12 | 32 17 | 67 25 | 67 6 :‖

小快板

3.2 35 | 67 6 | 3.2 35 | 67 6 | 22 12 | 32 17 | 67 25 |

67 6 | 5.6 53 | 21 2 | 25 32 | 32 1 | 3.2 1 | 656 1 |

突慢

3.2 1 | 656 1 | 22 12 | 32 17 | 67 25 | 67 6 | 慢板 3.2 35 |

67 6 | 3.2 35 | 67 6 | 22 12 | 32 17 | 67 25 | 67 6 |

渐快

5.6 53 | 21 2 | 25 32 | 3.2 1 | 3.2 1 | 656 1 | 3.2 1 |

小快板

656 1 | 22 12 | 32 17 | 67 25 | 67 6 | 3.2 35 | 67 6 |

3.2 35 | 67 6 | 22 12 | 32 17 | 67 25 | 67 6 | 5.6 53 |

21　2 | 25　32 | 3·2　1 | 3·2　1 | 656　1 | 3·2　1 | 656　1 ⌢|

突慢
22　12 | 32　17 | 67　25 | 67　6 ‖: 22　12 | 32　17 | 67　25 | 67　6 :‖

突快

2. 动作组合

准备(2拍)　体对 5 方向,第二拍右脚颤顿步一次成体对 6 方向。

① - 8　(慢板)　提襟式手位左脚起别步颤顿步八步。

② - 8　左脚划至 4 方向,右脚起别步颤顿步七步。

③ - 4　右脚划至 6 方向,左脚起别步颤顿步三步。

5 - 6　左脚划至 4 方向,右脚别步颤顿步。

7 - 8　左脚起退两步。

④ - 3　体对 5 方向,左脚踏至右后,右脚原位踏步,再左脚横迈一步。

4 - 6　做④-3 的反面动作。

7 - 8　重复④-2 动作。

⑤ - 2　左脚起退两步。

3 - 8　单顿步交替花六步,左转身成体对 1 方向。

⑥ - 8　(慢起渐快)　体对 2 方向,别步颤顿步交替花七步,最后一拍右脚衬步。

⑦ - 4　抬提单顿步走一次十字步,身体大幅度左右拧摆,形成体对 2、8、8、2 方向。

5 - 8　重复前四拍动作。

⑧-⑨　重复⑥-⑦动作。

⑩ - 8　抬提单顿步交替花,向左走一圈。

⑪ - 8　(小快板)　别步颤顿步下捅花八步。

⑫ - 8　重复⑦-8 动作。

⑬ - 8　重复⑪-8 动作。

⑭ - 8　重复⑦-8 动作。

⑮ - 8　(突慢)　别步颤顿步,向左起正反小燕展翅七次,最后一拍右脚衬步。

⑯ - 4　(慢板)　重复⑦-4 动作。

5 - 8　别步颤顿步,左起正反小燕展翅三次,最后一拍右脚衬步。

⑰ - 8　重复⑯-8 动作。

⑱ - 4　重复⑦-4 动作。

5 - 8　(渐快)　重复⑯5-8 动作。

⑲ - 8　抬提单顿步交替花,左转身体对 5 方向行进。

⑳ - 8　右转身体对 1 方向,做碾顿步搭巾形成三角形。

㉑ - 4　(小快板)　单顿步抖巾走一次十字步。

5 - 8　单顿步两步,手做大交替花抖巾,左转一圈。

㉒ - 8　碾顿步搭巾八步前行。

㉓ - 8　碾顿步搭巾八步后退。

㉔ - 3　走单顿步,第一步左脚前踏至别步位,第二步右脚原位踏步,第三步左脚横移,手做

抖巾。

4 - 6　做前三拍反面动作。

7 - 8　重复㉓-2动作。

空一拍　不动。

㉕ - 4　(突慢)　走颤顿步,第一步左脚横移,第二步右脚后踏至别步位,第三步左脚原位踏步,第四步右脚前踏至别步位。

5 - 8　做前四拍反面动作。

㉖ - 8　(突快)　摆掖步双臂花。

㉗ - 8　走场步,左转身体对7方向从台左侧下场。

3. 提　示

1. 注意对节奏快、慢的不同处理,使之更具表现力。

2. 做慢板中的衬步要求力度强、幅度大。

3. 走碾顿步时主力腿用全脚掌碾地,动力腿向前蹭半步关脚落地。

第五节　跳踢步训练

一、跳踢步、大跳踢步组合

1. 音　乐

<center>

东　北　风

</center>

东北民歌

1 = G　2/4

中板稍快

X　　X　‖: 0 2 26 | 2　　2 | 5．3 2 | 5．3 2 | 25 32 | 12 6 |

25 32 | 12 6 | 05 55 | 5　37 | 6　- | 6　　5 | 3．6 53 |

2 16 | 5．　3 | 6　- | 22 22 | 5　　6 | 5 5 6 | 5．　- :‖ 一鼓 ‖

2. 动作组合

准备(2拍)　分两组,第一组在场上,体对1方向,第二组候场。

① - 8　第一组双叉腰,跳踢步八步前行,同时第二组上场。

② - 8　第一组转向3方向从台右侧下场,同时第二组重复第一组的①-8动作。第一组再从台右后上场。

③ - 8　第二组转向7方向从台左侧下场,同时第一组做大跳踢步上捅花八步前行,第二组再从台左后上场。

④ - 8　第一组转向3方向从台右侧下场,第二组重复第一组的③-8动作。

⑤ - 8　第二组转向7方向从台左侧下场。

⑥ - 8　两组同时左起跳踢步,第一组向右小燕展翅,第二组向左小燕展翅,从台两侧上场。

⑦ - 4　全体体对2方向左起别步跳踢步肩上花四次。

5 - 8　体对 8 方向左起别步跳踢步肩上花四次。

⑧ - 4　体对 1 方向左起跳踢步下捅花四次。

5 - 8　左起大跳踢步上捅花两次。

⑨ - 8　重复两遍⑧5-8动作。

⑩ - 4　左转身体对 5 方向跳踢步交替花四次行进。

5 - 8　左转身体对 2 方向左起别步跳踢步肩上花四次。

一　鼓　顿肘一鼓。

3. 提　示

1. 跳踢步用脚发力,脚跟快速踢至臀部,步法轻巧。

2. 连续做跳踢步时要注意保持身体平稳。

3. 大跳踢步双腿在空中强调吸腿交换,随着膝的屈伸,上身要有上、下起伏之感。

4. 别步跳踢步要后腿弯、前腿直,上身微向后倾。

二、跳踢步综合训练组合

1. 音　乐

反　磨　房

2. 动作组合

准备(8拍)　分两组在台右后候场。

①-8　两组站双斜排,一组在前、二组在后向台左前行进,一组体对 8 方向,做左起跳踢步交替花,二组体对 2 方向,做右起别步跳踢步肩上花。两组每对互视。

②-8　重复①-8 动作。

③-8　一组跳踢步交替花向左绕二组走一圈。二组第一至四拍右脚起别步跳踢步肩上花四次,分别对 8、2 方向,5-6 右脚起别步跳踢步肩上花三次,第七至八拍左脚起跳踢步交替花两次。

④-6　一组重复③-8 动作,绕二组走完一圈。二组体对 1 方向跳踢步下捅花六次。

⑤-4　一组对 7 方向,二组对 3 方向,两组面相对,大跳踢步上捅花两次。

5-8　走场步交替花两次,面相对后退。

⑥-8　一组左脚起跳踢步,右拧身小燕展翅,向 7 方向行进。二组做一组反面动作,向 3 方向行进。两组交叉换位。

⑦-2　一组左脚起跳踢步交替花两次,左转至体对 2 方向。二组做一组反面动作,右转至体对 8 方向。两组侧身相对。

3-4　一组上左脚,二组上右脚,均成大踏步双披巾。

5-8　两组保持舞姿做划圆动律四次。

⑧-6　一、二组各做⑥-8 对方动作,交叉换位。

7-8　一组左脚跳踢步,左转身,再上右脚成体对 8 方向大踏步。二组动作相反成体对 2 方向大八字步。

⑨-6　一组大踏步双护头划圆动律。二组大八字步双护头前后动律。

⑩-4　一组猫洗脸两次。二组重复⑨-6。

5-8　体对 1 方向半蹲碎步横移,两组相互靠近。

⑪-4　跳踢步下捅花四次。

5-8　大跳踢步上捅花两次。

⑫-8　重复⑪-8 动作。

⑬-6　体对 2 方向,左脚起别步跳踢步肩上花四慢三快。

7-8　右脚起走两步,交替花,右转身体对 8 方向。

⑭-4　右脚起别步跳踢步肩上花两慢三快。

5-6　做⑬7-8 反面动作,成体对 2 方向。

⑮-2　(渐慢)　朝阳步缠头花。

3-4　左脚撤步右吸腿向左转成体对 1 方向,右手头上单缠花。

5-6　左脚撤步向右转至体对 8 方向,大交替花两次。

7-8　快步退走,一组走至台左后,二组走至台右后。

⑯-8　大跳踢步上捅花八次,一组对 2 方向、二组对 8 方向前行,形成"八"字队形。

⑰-8　前两拍一组第一人与二组第一人组成一对,左脚起走场步大交替花两次,相互靠近,后六拍两人并肩后退。两组其他人依次递进,每对用两拍靠近,然后后退,最终形成体对 1 方向的三角形队形。

⑱-4　双手搭巾翻花短句。

5 - 6　体对 2 方向别步跳踢步肩上花五次。

7 - 8　拉腿蹾步肩上花两次。

⑲ - 2　重复前两拍动作。

3 - 6　唥当步，左转身至体对 1 方向。

⑳ - 4　两人一组，左肩相靠，左手互相扶腰，右手打开，小快步互转一圈。

5 - 8　全体小快步走至台右后。

㉑-㉒　两组交换出场的①-8 位置和动作，从台左前跑下场。

3. 提　示

1. 该组合情绪欢快，两组人要相互交流。

2. 把握跳踢步与大跳踢步的不同特点，动作对比要明显。

3. 持手巾的中心。

第六节　头跷步训练

一、头跷步阴阳双翻掌、腰铃步组合

1. 音　乐

1 = C 2/4　　　　送 粮 车 队（一）

小快板　　　　　　　　　　　　　　　　　　　　　　佚 名 曲

```
666 66 | 36  36 | 666 66 | 36  36 : | 0 66 | i  6 | 0 i  6 | 3.5 3 |

0 3  23 | #1.2 35 | 3 2  75 | 6.7 66 | 06  63 | 6.7 66 | 03  51 | 2.3 22 |

0 6  i 2 | 3.  5 | 7 - | 6  3 | 3.2 75 | 6  6 : | 冬 0 古儿 |

龙冬 仓 | 一冬 冬 | 仓令 仓令 仓 | 0 古儿 龙冬 | 仓 冬不 | 冬 仓 ‖
```

2. 动作组合

准备（8拍）　第一组体对 1 方向，最后一拍右脚衬步。第二组候场。

① - 8　第一组左脚起头跷步阴阳双翻掌八次前行，同时第二组上场。

② - 8　第一组从台右侧下场，同时第二组重复第一组的①-8 动作。

③ - 4　第二组从台左侧下场。

5 - 8　第一组体对 7 方向，第二组体对 3 方向，两组同时左脚起头跷步阴阳双翻掌四次从台两侧出场，成两横排。

④ - 6　扬鞭勒马抬提步六次，左转身成体对 1 方向。

7 - 12　头跷步阴阳双翻掌五次前行，最后一拍右脚衬步。

⑤ - 3　上左脚做腰铃步。

4 - 6　上右脚做腰铃步。

7 - 8　上左脚,右脚衬步。

⑥-⑦　左脚起两步半短句五次,最后一拍右脚衬步。

⑧ - 6　重复⑤-6动作。

7 - 12　左转身体对5方向,头跷步阴阳双翻掌向台后走。

硬三槌　硬三槌叫鼓。

3. 提　示

1. 走头跷步身体略后倾,主力腿屈膝,动力脚迈步要略勾脚往前探出。

2. 双翻掌从阴到阳要有手往外拨的感觉。

3. 做头跷步阴阳双翻掌要体现出男性的气质。

4. 腰铃步胯腰摆动时身体要平稳,不可上下起伏。

二、头跷步综合训练组合

1. 音　乐

<p align="center">送 粮 车 队(二)</p>

1 = C $\frac{2}{4}$

佚　名曲

小快板

（x　x）│一　鼓　│666 66│36 36│666 66│36 36‖0 66│i　6│

0 i 6│3.5 3│03 23│#1.2 35│32 75│6.7 66│06 63│6.7 66│

03 51│2.3 22│06 12│3.　5│7　-　│6　3│3.2 75│6　6‖

冬 0古儿│龙冬 仓│一冬冬│仓令 仓令 仓│0古儿 龙冬│仓 冬不│冬仓 0│

666 66│36 36│666 66│36 36│0 66│i　6│0 i 6│3.5 3│

03 23│#1.2 35│32 75│6.7 66│06 63│6.7 66│03 51│2.3 22│06 12│

3.　5│7　-　│6　3│3.2 75│6　-　│66 12│3　-　│5　7│6　-‖

2. 动作组合

准备(2拍)　体对1方向。

(一鼓)　体对1方向扬鞭一鼓。

① - 6　保持舞姿右腿颤六次。

7 - 8　落左脚右脚衬步,同时第八拍喊"嘿"。

② - 8　左脚起头跷步阴阳双翻掌七次,第八拍右脚衬步。

③ - 8　左转对5方向,三步一衬两次。

④ - 8　左转对1方向,小抬提步扬鞭勒马八次,慢蹲至全蹲。

⑤ - 4　动作同前渐起。

⑥-⑦　重复②-③动作。

⑧－8　左转对1方向,小抬提步扬鞭勒马八次。

⑨－8　左脚起扬鞭回头勒马十字步短句,体对4、8方向,再重复一次。

⑩－4　左脚起跨掖空转向右转身,落成体对1方向右弓步扬鞭勒马。

⑪-16（硬三槌）　硬三槌叫鼓,最后一拍右脚衬步。

⑫－3　上左脚做腰铃步,最后一拍左脚衬步。

4－6　上右脚做腰铃步,最后一拍右脚衬步。

7－8　体对7方向走两步。

⑬－8　右脚衬步,接左脚起两步半短句。

⑭－6　继续两步半短句。

7－8　体对1方向,头跷步阴阳双翻掌两次前行。

⑮－2　重复前两拍动作。

3－8　体对5方向,头跷步阴阳双翻掌六次。

⑯－4　重复⑨-8短句,做一次。

⑰－4　重复⑯-4动作。

5－8　体对1方向,小抬提步扬鞭勒马四次。

⑱－8　做由高至低的矮子步,体对4方向从台右后下场。

3. 提　示

1. 要注意动作的强弱、大小对比。

2. 组合要体现出东北人豪爽的性格。

第七节　走场步、抬提步压肘训练

一、走场步组合

1. 音　乐

柳青娘（三）

1＝G　2/4

民间乐曲

中板

（反复4次）

2. 动作组合

准备（2拍）　体对逆时针方向站成圈。

①-⑤　左脚起走场步交替花走两圈,左拧身眼视圆心。

⑥－8　动作同前,由一人带领走龙摆尾队形,先从台右侧走至台左侧,右拧身眼视1方向。

⑦－8　从台左侧走至台右侧,左拧身眼视1方向。

⑧－⑨　重复⑥－⑦,继续走龙摆尾队形。

⑩－⑬　顺时针方向走一圈半,右拧身眼视圆心。

⑭－⑮　体对8方向由一人带领走"之"字形,向左、右斜线横移四次,从台右后走至台左前。

⑯－⑳　重复①－⑤的队形和动作。

二　鼓　体对圆心,双掖巾二鼓。

3. 提　示

做走场步动力脚落地时脚跟先着地,主力腿膝部松弛,步伐要平稳。

二、抬提步压肘组合

1. 音　乐

柳 青 娘（四）

1 = G $\frac{2}{4}$

民间乐曲

中板

(x　x) ‖: 3.2 3 5 | 6 7 | 6 | 3.2 3 5 | 6 7 | 6 | 2 2 1 2 | 3 2 1 7 |

6 7 2 5 | 6 7 | 6 | 5.6 5 3 | 2 6 | 2 | 2 5 3 2 | 3 2 | 1 | 3.2 1 |

6 5 6 1 | 3.2 1 | 6 5 6 1 | 2 2 1 2 | 3 2 1 7 | 6 7 2 5 | 6 7 | 6 :‖ 三鼓 ‖

2. 动作组合

准备（2拍）　体对1方向。

①－8　左脚起抬提步四步,手自然下垂。

②－8　抬提步八步,手自然下垂。

③－8　抬提步四步,肩前位压肘。

④－8　抬提步八步,肩前位压肘。

⑤－8　抬提步向左走一小圈。

⑥－⑩　重复①－⑤动作。

三　鼓　回望三鼓。

3. 提　示

1. 抬提步两脚换重心时要保持平稳,动力腿抬提时要直起直落,脚与地面无磨擦。

2. 肩前位压肘动作肘抬起时与肩平,压肘要有弹性。

三、走场步、抬提步压肘综合训练组合

1. 音　乐

秧 歌 舞 曲

1 = D $\frac{2}{4}$

王延亭曲

小快板

(x　x) ‖: i.i i2 | 7 6 5 | 3.5 6i | 5 3 5 | i.i i2 | 7 6 5 | 3.5 65 |

3̱2̱ 1 │3̱ 5 6 │3̱2̱ 1 │3̱ 5 6 │3̱2̱ 1 │6̱ 1̇ 2̇ │7̱6̱ 5 │6̱ 1̇ 2̇ │

7̱6̱ 5 │5̱6̱ 5̱3̱ │5̱6̱ 5̱3̱ │1̱̇2̱̇ 1̱̇6̱ │1̱̇2̱̇ 1̱̇6̱ │5 6 │1̇ 2̇ │3̱̇ 3̱̇ 3̱̇ │

3̱̇ 3̱̇ 3̱̇ │2̇ 5̇ │1̇·̱2̱̇ 7̱6̱ │5̱6̱ 5̱3̱ │5̱6̱ 5̱3̱ 6 │1̇ │5̱2̱ 3̱2̱ │1 1 2 │

1 1 ‖ 3· 5 │6̱2̱̇ 7̱6̱ │5̱3̱ 5 │5 6 │3 7 6 5 │3·̱2̱ 1 │

1 — │3 7 6 5 │6̱5̱ 3̱6̱ │5̱5̱ 5 │1̇·̱1̱̇ 1̱̇2̱̇ │7̱6̱ 5 │6 — │

6 — │1̇·̱1̱̇ 1̱̇2̱̇ │7̱6̱ 5 │6 — 6 │1̇ 2̇ │3̱̇2̱̇ 1̱̇6̱ 1̱̇2̱̇ │3̇ — │

3̇ — │2̇ 3̱̇2̱̇ 1̱̇6̱ 1̇ │仓仓 令仓 │一令 仓 │3 7̱6̱ 5̱3̱ 5 │仓仓 令仓 │

一令 仓 │6̱3̱ 5̱6̱ │3̇ 2̇ │1̇ 1̇ 2̇ │1̇ — │1̇·̱1̱̇ 1̱̇2̱̇ │7̱6̱ 5 │3·̱5̱ 6̱1̱̇ │

5̱3̱ 5 │1̇·̱1̱̇ 1̱̇2̱̇ │7̱6̱ 5 │3·̱5̱ 6̱5̱ │3̱2̱ 1 │3̱ 5 6 │3̱2̱ 1 │3̱ 5 6 │

3̱2̱ 1 │6̱ 1̇ 2̇ │7̱6̱ 5 │6̱ 1̇ 2̇ │7̱6̱ 5 │5̱6̱ 5̱3̱ │5̱6̱ 5̱3̱ │1̱̇2̱̇ 1̱̇6̱ │

1̱̇2̱̇ 1̱̇6̱ │5 6 │1̇ 2̇ │3̱̇ 3̱̇ 3̱̇ │3̱̇ 3̱̇ 3̱̇ │2̇ 5̇ │1̇·̱2̱̇ 7̱6̱ │

5̱6̱ 5̱3̱ │5̱6̱ 5̱3̱ │6 1̇ │5̱2̱ 3̱2̱ │1 1 2 │1 1 │五鼓 ‖

2. 动作组合

准备（2拍）　体对顺时针方向站一圈。

①-④　左脚起走场步交替花走一圈，右拧身眼视圆心。

⑤-⑥　动作同前，每对依次走至台前相对转身，体对5方向行进，走成两竖排。

⑦-8　转身体对1方向，走成方块队形。

⑧-8　各自左转身走一圈。

⑨-⑩　体对1方向，抬提步甩巾十五次，最后一拍右脚衬步。

⑪-8　走场步交替花七次前行，最后一拍掖腿跺步。

⑫-6　走场步后退六步，最后一拍掖腿跺步。

7-8　左脚起别步缠头花。

⑬-8　体对2方向，重复⑪-8动作。

⑭-6　体对2方向，重复⑫-6动作。

7 - 8　撤左脚，右脚别步缠头花。

⑮ - 8　体对 8 方向重复⑪-8 动作。

⑯ - 8　走场步交替花后退成两竖排。

⑰-⑱　体对 1 方向，从台前第一对开始，每对依次用两拍做走场步大交替花起法，然后从两竖排中间并肩向后退走至台后。

⑲-⑳　顿步上捅花十六次前行，走成一竖排。

㉑ - 3　单数左脚旁迈交替花，右脚踏至左后缠头花，接左脚原位踏步交替花，双数做反面，形成两竖排。

4 - 6　单、双数各做前三拍的反面动作。

7 - 8　重复㉑-2 动作。

㉒ - 8　两竖排相对，走场步交错换位。

㉓ - 4　两竖排相对，走场步向中间靠拢。

5 - 8　（鼓点）　大跳踢步上捅花两次。

㉔ - 4　两竖排相对，走场步退四步。

5 - 8　（鼓点）　重复㉓5-8 动作。

㉕ - 8　走场步向台中密集。

㉖-㉙　乱场走成密集的方块队形，体对 1 方向。

㉚ - 8　抬提步肩前位压肘八次。

㉛ - 8　大跳踢步上撩巾八步。

㉜ - 8　重复㉚-8 动作。

㉝ - 8　单顿步上捅花八次，散开成大方块队形。

五　鼓　大交替花五鼓。

3. 提　示

做掰腿跺步时，跺地要突然、短促、有力。

第八节　鼓相训练

一、一至五鼓组合

1. 音　乐

<p style="text-align:center">鼓 段 子（一）</p>

小快板　　　　　　　　　　　　　　　　　　　（反复 4 次）

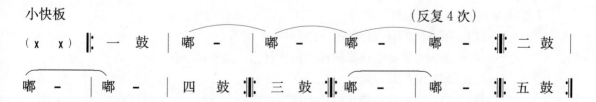

2. 动作组合

准备（20 拍）　体对 1 方向，站四横排。

①-4　（一鼓）　第一组（第一排）做顿肘一鼓,其他三组不动。

②-8　第一组下场。

③-4　（一鼓）　第二组做顿肘一鼓。

④-8　第二组下场。

⑤-⑧　按上述规律第三、四组依次做顿肘一鼓后下场。⑧-8第一、二组上场。

⑨-8　（二鼓）　一、二组做双掖巾二鼓。

⑩-4　右、左脚交替小跳接半蹲碎步横移,体对8方向向右移动,双手提襟位。

⑪-13　（四鼓）　第一、二组撞腰四鼓,第三、四组在后四拍上场。

⑫-8　（二鼓）　第三、四组双掖巾二鼓,第一、二组原位不动。

⑬-⑭　第三、四组重复第一、二组⑩-⑪动作。

⑮-10　（三鼓）　第三、四组左起回望三鼓。

⑯-10　（三鼓）　第一、二组左起回望三鼓。

⑰-8　全体准备做五鼓。

⑱-20　（五鼓）　大交替花五鼓。

⑲-20　（五鼓）　大交替花五鼓,鼓相做立身亮相。

3. 提　示

1. 叫鼓的起法儿动作要幅度大、动式明显。

2. 叫鼓中的翻身是向前穿掌,切忌横臂划圆。

3. 连鼓时动作不能间断,强调"逗"劲。

4. 叫鼓连鼓至鼓相,每个动作都踩在正拍上。

5. 鼓相要稳住。

6. 五鼓动作强调高低、大小、强弱的对比。

7. 一至五鼓可分开训练。

二、扬鞭一鼓、硬三槌叫鼓、烫脚五鼓组合

1. 音　乐



鼓 段 子（二）

（反复5次）

（嘟 － ｜嘟 － ）‖：一鼓：‖ 硬三槌 ｜ 五鼓 ‖



2. 动作组合

准备（4拍）　体对1方向站三横排。

①-4（一鼓）　第一组（第一排）扬鞭一鼓,其他两组不动。

②-4（一鼓）　第二组俯身小跑步横排向前穿过第一组至第一排。

③-4（一鼓）　第二组扬鞭一鼓。

④-4（一鼓）　第三组俯身小跑步横排向前穿过第一、二组。

⑤-4（一鼓）　第三组扬鞭一鼓。

⑥-15（硬三槌）　全体硬三槌叫鼓。

⑦-20（五鼓）　烫脚五鼓。

3. 提　示

注意三种叫鼓鼓相的不同特点。

三、鼓相综合训练组合

1. 音　乐

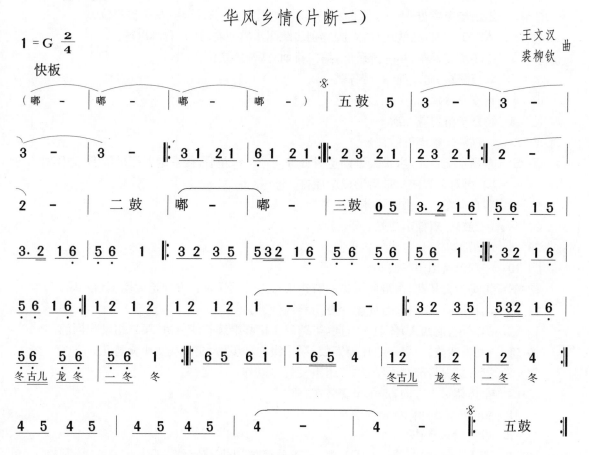

华风乡情（片断二）

王文汉
裘柳钦　曲

2. 动作组合

准备（8拍）　八人分两组从台两侧跑上场,站两横排。

①-20　（五鼓）　体对1方向,大交替花五鼓,立身鼓相。

②-9　第一组（第一排）走场步交替花,左转身走一个弧线成体对3方向。第二组与第一组动作相同,路线相对。

③-8　第一组体对3方向走成一横排。第二组体对7方向走成一横排。

④-8　走场步交替花,两人一组左肩相对互绕一圈。

⑤-4　中间留四人重复④-8动作,其余人从台两侧下场。

⑥-8　（二鼓）　体对1方向,端腿二鼓,鼓相做蹲裆步右手胸前位。

⑦-4　走场步交替花,左边两人体对2方向退走,右边两人路线相对,另四人从台两侧斜线上场,八人形成两横排。

⑧-10　（三鼓）　体对 1 方向磕跷三鼓。

⑨-9　走场步交替花,左转身走一个弧线。

⑩-8　动作同前,继续走弧线至台左后。

⑪-4　体对 1 方向,站两个斜排,动作同前向台右前斜线行进。

5-8　上左脚别步跳踢步搭肩花四次。

⑫-8　重复⑪-8 动作。

⑬-8　走场步交替花从台右前下场。

⑭-⑮　体对 1 方向,站两横排,左脚起别步跳踢步搭肩花,从台右侧出场。

⑯-4　走场步交替花,第一排后退,第二排前行,两排换位。

5-8　双吸腿跳,向左前、右后各跳一次。

⑰-8　重复⑯-8 动作。

⑱-8　蹲裆步搭肩花八次。

⑲-20　（五鼓）　烫脚五鼓。

⑳-㉒　走场步交替花,由一人带领逆时针方向走至台左后,接着走龙摆尾队形（先体对 3 方向,再对 7 方向）,最后形成两横排。

㉓-4　各自向左走一小圈成体对 1 方向。

㉔-8　（二鼓）　双掖巾二鼓。

㉕-4　半蹲碎步横移走成三角形。

㉖-10　（三鼓）　回望三鼓。

㉗-㉘　走场步交替花,由最后一排的右边第一人带领逆时针方向走大圈至台左后。

㉙-4　动作同前,体对 2 方向朝台右前斜线行进。

5-8　第一组(前四人)体对 8 方向,半蹲碎步横移继续斜线行进,第二组动作同前。

㉚-㉛　（间奏四鼓）　第一组撞腰四鼓,第二组走场步,大交替花变小交替花。

㉜-8　第一组保持鼓相不动,第二组重复⑪-8 动作。

㉝-4　全体体对 1 方向,走场步交替花。

5-8　重复⑯5-8 动作。

㉞-8　重复㉝-8 动作。

㉟-8　两人一组左肩相对,左手叉腰,右手单臂花,走场步互绕一圈。

㊱-8　重复㉝-8 动作。

㊲-20　（五鼓）　大交替花五鼓。

㊳-20　（五鼓）　大交替花五鼓。

3. 提　示

注意走场与鼓相的配合。

第九节　综　合　训　练

（教师自编组合:组合应突出风格性、训练性、技巧性、典型性、表演性等特征。）

第二章　藏族舞蹈(基础)训练教材

概　述

　　藏族居住在西藏、青海、甘肃、四川、云南等省,舞蹈种类极其丰富,如谐、卓、果谐、堆谐、牧区舞、热巴等,都是兼有自娱性和表演性的歌舞。本教材主要以西藏、青海与四川地区的卓(锅庄)、谐(弦子)、堆谐(踢踏)、牧区舞、热巴等为素材,经过专业舞蹈工作者的加工整理,形成了目前的体系。

　　因为地域的辽阔,藏族舞蹈在民间呈现的形式和种类各异,在表演风格上,"堆谐"朴实自如,踢、踏、悠、摆、跳,潇洒灵活;"谐"优美、流畅,屈伸连绵不断;"果谐"洒脱奔放,上身有起有伏,脚下灵活多变;"卓"豪迈粗犷,踏、跳、翻甩,柔颤多变,稳沉有力。但无论怎样变异,各种门类的藏舞在动律上有一个共同特征:在膝部上分别有连续不断的或小而快、或有弹性颤动、或连绵柔韧的屈伸,呈现出速度、力度和幅度的不同,使训练有一种特具个性的能力把握。连续不断的颤动或屈伸,在步伐上形成的重心移动,带动了松弛的上肢运动。藏舞的手臂动作大都是附随而动的,无论是颤动还是屈伸,在训练上都要求膝关节保持一种松弛的运动状态,兼有柔韧性和弹性。以膝关节保持相适应的上身动作,是绝对不要求主动的。这种动律特点,以教材中的"踢踏"和"弦子"表现最为突出。

　　藏族男性教材是以踢踏、热巴弦子、牧区舞和青海"卓"为基础,突出膝部训练上的不同颤动的把握,由膝部以下的外开性到懈胯、垂臂的体态特征,结合下肢动作的主动带动上肢动作的随动,形成训练体系。因此膝部的不同性质的颤动和屈伸是我们训练的核心,也是展开训练的着眼点。在由慢至快、由小至大、由轻至重的变化中,使学生能够逐渐把握不同节奏中不同舞姿的性格,以及表现舞蹈性格的准确能力。

第一节　颤膝动律训练

一、颤踏组合

　　1. 音　乐

在那库玉山上

西藏曲松民歌

2. 动作组合

准　备　正步位,体对 1 方向,微含胸,双手自然下垂。

① - 8　原地颤膝八次。

② - 1　双脚掌抬踏一次。

2 - 4　颤膝三次。

5 - 8　重复②-4 动作。

③ - 8　原地双脚踏。

④ - 4　后退跑踏。

5 - 8　向后跑踏。

⑤ - 2　左右踏,右悬空单腿颤。

3 - 4　左膝单颤两次。

5 - 8　重复⑤-4 动作。

⑥ - 8　腿动作重复③-8,双手前四拍经下托起,后四拍落下。

⑦ - 4　右悬空单腿颤,左臂经下前摆至身旁。

5 - 8　做⑦-4 的反面动作。

⑧ - 8　左脚开始原地颤踏八次;双手右先左后,两拍一次,交替经前摆至身旁。

3. 提　示

1. 脚下踏点时膝部要松弛。

2. 脚、膝部控制节奏及音乐节拍。

3. 身体微含。

二、抬踏组合

1. 音　乐

在那库玉山上

$1 = D$　$\frac{2}{4}$　　　　　　　　　　　　　　　　　　　　　　　西藏曲松民歌

中板

x　　x ‖: 22 35 | 33 23 | i - | i 0 | 22 35 | 33 23 | i - | i 0 |

2 　3 | 5 321 | 2 - | 23 i | 22 3 | 23 21 | i - | i 0 :‖

2. 动作组合

准　备　正步位,屈膝,身体微含,双手自然下垂,体对 1 方向。

① - 1　右脚抬踏,左脚掌踏。(动力脚重拍在上)

2 - 4　原地颤膝,手自然经前摆至身旁。

5 - 8　做①-4 的反面动作。

② - 8　重复两遍①-8 动作。

③ - 4　体对 8 方向,重复①-4 动作。

5 - 8　体对 2 方向,做①-4 的反面动作。

④ - 8　右起抬踏步八次。

⑤ - 8　右起第一基本步四次。

⑥ - 8　右起第二基本步两次。

⑦ - 8　右起滴嗒步一次。

⑧ - 8　退踏步四次，最后踏死。

3. 提　示

1. 踝关节要松弛。

2. 手的摆动要与身体协调一致。

三、屈伸抬踏组合

1. 音　乐

措　舞

藏族民歌

$1 = G$　$\frac{2}{4}$

中板

(2 3 2　1 1 | 2 3 2　1 1 | 2 3 2　1 0 | 1　　0) ‖: 5　6 5 | 3 5 2 3　1 | 3 5　2 3 6 |

5　- | 5 · 6 5 | 3 5 2 3　1 | 3 5　3 2 3 | 1　- | 2 · 3　5 | 3 2 1　2 |

2 · 3　1 1 6 | 5　- | 2 · 3　5 | 3 2 1　2 | 3 5 2　3 2 2 1 | 1　- :‖

2. 动作组合

准备（8拍）　体对 1 方向，自然位站立。

① - 8　右脚滴嗒步八次，双手每两拍向外翻一次。

② - 8　左脚滴嗒步八次，双手每两拍向外翻一次。

③ - 4　右脚滴嗒步四次，双手每两拍向外翻一次。

5 - 8　左脚滴嗒步八次，双手每两拍向外翻一次。

④ - 8　七下退踏步两次，双手由前至旁摆动。

⑤ - 8　第三基本步，手由前至旁摆动。作四次。

⑥ - 8　抬踏接连三步，做两遍。

⑦ - 8　后退第三基本步，一拍一次转换，最后一个踏死。

⑧ - 8　七下退踏步两次，踏活。

3. 提　示

1. 做滴嗒步时重心腿要屈伸。

2. 做七下退踏步时踏点不能僵硬，要灵活。

四、颤膝动律综合训练组合

1. 音　乐

愉快的踢踏

1 = G $\frac{2}{4}$

王延亭曲

稍快

（反复4次）

（x　x）‖: x x　x x | x x　x x :‖ 3 3　6 5 | 3 2 3　6 5 | 5 5　5 5 | 5 5　5 5 |

6 6　1 2 1 | 6 6 1　6 1 6 5 | 3 3　3 3 | 3 3　3 3 | 5 3 5　6 1 | 6 5 6　3 3 | 5 5 3　2 3 1 |

2 2　2 2 | 3．6　5 3 | 5 5 3　2 3 1 2 | 6 6　6 6 | 6 6　6 6 ‖: 1．　6 | 2．3　2 1 |

6．1　6 5 | 3　- | 6．　1 | 2 2 3　1 3 | 2．　3 | 2 3 2 1　2 | 3　3　5 |

3．2　1 2 | 6．1　6 5 | 6　- | 5．3　5 6 | 3　3 2 1 2 | 1．　2 3 | 1 1　1 :‖

‖: x x　0 x | x　x　x :‖ x　0 x | 0 x　x :‖ 0 x　0 x | 0 x　0 x :‖ x x　x x |

$\frac{3}{4}$　　　　$\frac{2}{4}$

x x　x x | x x　x x | x x　x | x x　x | x x　x | 0 x　x | 0 x　x |

1 1　2 3 | 6　6 5 6 | 5　- | 5　- | 6 6　1 2 | 3　3 2 1 2 | 1　- |

1　- | 3．　2 3 | 2 1　6 5 | 1 0　6 1 6 5 | 3．　5 3 | 2．3　6 5 | 5 3　2 1 |

1．　2 3 | 1 1　1 ‖: 0 x　0 x | 0 x　x :‖ 3 5　5 3 | 3 2 3　2 1 |

2 1 2　1 6 5 1 | 6　- | 5．6　1 2 | 5 3　3 2 1 2 | 1．　2 3 | 1 1　1 ‖

2. 动作组合

准备（2拍）　体对1方向，自然位站立。

（踏点）

① - 4　原地颤膝四次。

5 - 8　右起原地踏步颤膝八次。

② - 4　前进踏步八次，托起手行礼。

5 - 8　后退踏步八次，自然落手行礼。

（音乐）

③ - 4　右起单踏步颤膝。

5 - 8　左起单踏步颤膝。

④ - 8　右、左、右单踏步颤膝,做两遍。

⑤ - 4　七下退踏步,踏活。

5 - 8　两次嘀嗒步接抬踏步。

⑥ - 8　七下退踏步两次,第一次踏死,第二次踏活。

⑦ - 8　第一基本步四次。

⑧ - 8　第一基本步四次绕圈回原位。

⑨ - 8　第二基本步四次。

⑩ - 8　七下退踏步两次。

⑪ - 8　第三基本步四次。

⑫ - 8　转身嘀嗒步摘帽子六次接抬踏步。

⑬ - 4　连三步,抬踏步转身,成体对 6 方向。

5 - 8　连三步,抬踏步转身,成体对 2 方向。

⑭ - 4　连三步,抬踏步。

5 - 8　开手左掖步转身一圈,成体对 1 方向。

(踏点)

⑮-10　横踏,右左右左踏开步。然后做反面动作。

⑯ - 8　右起跳踏步两次。

⑰ - 8　右起单踏步四次(前关、旁开),后脚掌点步。然后做反面动作。

⑱ - 8　重复⑫-8 动作。

⑲ - 4　右起向 8 方向三步踏死,上扬掌。

　　　　右起向 4 方向三步踏死,扶手位。

5 - 8　胸前绕分撩手进退步两次。

(音乐)

⑳ - 8　进退步四次。

㉑ - 8　依次对 7、5、3、1 方向做进退步。

㉒ - 8　左扶肘靠点步舞姿,右起向 1 方向蹭步四次。

㉓ - 4　进退步两次。

5 - 8　嘀嗒步两次,右起勾腿跳踏步一次。

(踏点)

㉔ - 4　左起盖开手,关、开单踏步接连三步。

5 - 8　体对 7 方向,目视 1 方向,开平手后退做嘀嗒步两次,接抬踏步。

(音乐)

㉕ - 8　重复⑫-8 拍动作。

㉖ - 8　七下退踏步两次,第一次踏死,第二次踏活。

3. 提　示

1. 颤膝不间断。

2. 踏点要求轻重缓急分明,声响悦耳。

3. 手脚配合,协调一致,才能使动作流畅自如。

第二节 屈伸动律训练

一、屈伸组合

1. 音 乐



爱 木 错



1 = G 4/4

藏族民歌

慢板

(反复3次)

(1 2 1 5 6 1 1 0) ‖: 5. 6 1 2. 3 5 | 6 5 3 5 2 3 2 | 1 2 1 6 1 2 3 | 1 2 3 1 5 6 1 1 0 :‖

2. 动作组合

准备(4拍) 体对1方向,双手扶胯屈伸两次(重拍在上)。

①-8 原地先右后左转换重心屈伸,坐懈胯四次。

②-4 坐懈胯向前走四步。

5-8 坐懈胯向后退四步。

③-8 单靠四次,顺势做眼前撩手(右先)。

④-8 长靠两次,顺势做眼前撩手(右先)。

⑤-8 原地做拖回的单靠(动力腿不踩下)四次。

⑥-8 做拖步的长靠(动力腿不踩下)两次。

3. 提 示

1. 重拍在上,屈伸时要有连绵不断之感。

2. 做靠步时强调双膝同时屈伸,动作中膝部没有完全伸直的时候。

二、撩步组合

1. 音 乐



金色的大雁(片断)



1 = G 4/4

金复载曲

慢板

(1. 2 2 1 6 5 1 6 1 2 3) | 5 6. 1 5 4 5 3 2 2 1 | 1 - - 1 6 5 | 5 6 5 3 1 3 2 1 2 |

5 3 5 2 3 2 1 6 - | 5 3 5. 6 5 6 5 4 | 5 - - - | 5 3 5 2 3 2 1 3. 5 |

3/4 2 3 2 1 2 2 2 | 4/4 6. 7 6 5 4 5 3 2 2 1 | 1. 2 2 1 6 5 1 6 1 2 3 | 5 6. 1 5 4 5 3 2 2 1 |

1 - - 1 6 5 | 5 6 5 3 1 3 2 1 2 | 5 3 5 2 3 2 1 6 - | 5 3 5. 6 5 6 5 4 | 5 - - - ‖

2. 动作组合

准备（4 拍）　体对 1 方向。

① - 8　原地做三步一撩四次（左脚先撩）。

② - 8　后退做三步一撩四次。

③ - 8　双手盖翻手，脚做三步一靠，全脚着地向前走之字形。

④ - 8　后退做一步一撩。

⑤ - 8　体对 8 方向，做三步一撩，撩步时右手向后划、左手扬起；再后退做三步一撩，撩步时盖右手、左手后划。然后重复一遍。

⑥ - 8　做⑤-8 的反面动作。

⑦ - 4　上右脚向右兜一圈，第二拍左吸腿转，第三拍踩左脚，第四拍右脚踩下成丁字步。

5 - 6　左脚向旁迈一步，右脚靠上。

7 - 8　原地颤两次。

⑧ - 8　右脚后撤左脚垫一步，右脚踏两次，双手做盖翻手。两拍一次，共做四次。

3. 提　示

1. 强调颤撩统一。

2. 做撩步时要强调由大腿带动小腿撩出。

三、屈伸动律综合训练组合

1. 音　乐



奴隶之歌（片断）



1 = G　2/4

赵行达曲

慢板

（3 6　6 5 6 ｜5 3 2　1 3 ｜2·3　1 6 5 ｜6 6　6 6）‖: 6 1 2　6 1 2 ｜6 6　6 1 2 ｜3 5 2 3　5 3 5 1 ｜

6 6　6 5 ｜3 2 3　5 3 5 ｜6·1　6 5 ｜1 3　2 3 1 ｜6 6　6 6 :‖ 6 1 3　2 ｜2 3 1 2　6 ｜

（反复 3 次）

6 1 3 5　2·3 ｜2 3 6 1　6 ｜3 5 6 1　6 5 6 ｜5 3 2　1 3 ｜2·3　1 6 5 ｜6 6　6 6 ‖: × × ×　× × × ｜× × ×　× :‖

2. 动作组合

准备（8 拍）　体对 5 方向，右披腿，左扬手舞姿。

1 - 4　左转成体对 1 方向，双手行礼式，再左转一圈蹲跪，单手行礼式。

5 - 8　右腿往 3 方向上步，左腿旁吸右转一圈形成左旁吸腿扬手舞姿。

① - 8　左起点勾靠拖步一次，接做反面动作。

② - 8　左起横走长靠一次，接做反面动作。

③ - 8　左起横走长靠拖步一次，接做反面动作。

④ - 8　单靠拖步两次，左上步点步颤转一次。

⑤ - 8　左上步右端腿，单腿屈伸，扬手舞姿。

⑥ - 4　单腿屈伸,绕背手,右腿前后悠摆。

　5 - 8　右端腿右后扬手舞姿,左脚向左碾转四下成体对 2 方向。

⑦-⑧　做⑤-⑥的反面动作,最后一拍成右腿跨蹲位。

⑨ - 4　左起后仰翻身滑步成右腿单跪,接立身甩手转成左后踏点步扬手舞姿。

　5 - 8　保持舞姿静止两拍,接做颤步转两次成体对 1 方向。

⑩ - 4　左起转身长靠悠步一次,然后做反面动作。

⑪ - 8　左起转身长靠悠步一次,接做三步一转、三步一悠。

⑫ - 8　斜对 8 方向,前、后三步一悠各一次。然后重复一遍。

⑬ - 8　盖右腿成体对 6 方向,靠点靠,左上步做右跨腿成体对 5 方向,再右上步,体对 1 方向踏点步绕手。

⑭ - 8　重复⑬-8 动作。

⑮ - 8　体对 4 方向左起绕手靠步一次,然后做反面动作。

⑯ - 8　左起三步一吸转靠步,拧转单靠两次。

(踏点)

⑰ - 8　左、右、左旁吸单跳步,下插手转身对 5 方向,接左、右旁单跳步。

⑱ - 4　左脚单立,下插手抖身,小摆右后腿。然后换脚做左端腿转成体对 1 方向,扬手舞姿。

3. 提 示

1. 端腿的脚要勾、开,主力腿膝部要弯。

2. 颤与屈这两种不同的动律要分明。

3. 做勾吸步跳起时,要以提腰带动。

第三节　悠、摆、滑、踢步法训练

一、悠摆、悠滑、转身步组合

1. 音 乐



青稞丰收(片断)



1 = D　2/4　　　　　　　　　　　　　　　　　　　　王俊武曲

小快板

(5 3 5　6 6 | 5 6 i　6 5 | 3 5　3 2 1 2 | 1　-) ‖: 3　5 6 | i　2 i 2 | 3　- | 3　- |

2 · 3　2 i | i　5 6 | 5　- | 5　- | i　5 6 | i i　2 | 2 i　6 5 | 6　- |

[1. 5 3 5　6 6 | 5 6 i　6 5 | 3 5　3 2 1 2 | 1　- :‖ 2. 5 3 5　6 6 | 5 6 i　6 5 | 3 5 6　i 2 3 2 | i　i ‖]

2. 动作组合

准备(8 拍)体对 1 方向。第七拍起,右脚踏两次(第二次踏活)。

① - 8　原地悠摆八次。

②- 4　两慢三快,体对 8 方向悠摆行进。

5 - 8　两慢三快,体对 2 方向悠摆行进。

③- 4　两慢三快,体对 2 方向悠摆后撤。

5 - 8　重复③-4 动作。

④- 4　七下退踏步。

5 - 8　踢腿转身七下退踏步。

⑤- 8　前、后悠滑步各一次接滴嗒步四次(第四次踏死),双手做盖摊手。

⑥- 8　重复⑤-8 动作。

⑦- 8　脚动作重复⑤-8,手做上绕手(称"叫苹果")。

⑧- 8　七下退踏步接踢步转身七下退踏步。

3. 提 示

1. 所有的悠摆、悠滑动作都应经下弧线摆悠。

2. 后勾步,悠摆两慢四快幅度要大。

二、跨、悠、踢步组合

1. 音 乐



青稞丰收(片断)



$1 = D$ $\dfrac{2}{4}$

王俊武曲

小快板

2. 动作组合

准备(8拍)　体对 1 方向,右脚踏两次接三个退踏步。

①-②　右起做三次抬腿抬踏步、一次踢腿转身接七下退踏步。

③- 8　两次悠步(左右左跨悠右脚、右左右跨悠左脚)。

④- 6　三次踢步(左右左踢右脚、右左右踢左脚、左右左踢右脚)。

7 - 8　两次退踏步。

⑤-⑧　重复①-④。

3. 提 示

跨悠带颤踏,踢步时身体后斜仰。

三、跳分步组合

1. 音 乐

小　三　段

西藏民歌

1 = G　2/4

小快板

$$（\underline{126}\ \underline{1}\ 1\ |\ \underline{126}\ \underline{1}\ 1\ |\ \overset{3}{_4}\ \underline{126}\ \underline{1}\ 1）\ |\ \overset{2}{_4}\ \underline{55}\ \underline{6}\ \dot{1}\ |\ \underline{565}\ \underline{32}\ |\ \underline{55}\ \underline{55}\ |\ \underline{55}\ \underline{55}\ |\ 2.\ \ 3\ |$$

$$5\ \ \ \underline{65}\ |\ \underline{35}\ \underline{3212}\ |\ 1\ -\ |\ \underline{55}\ \underline{35}\ |\ \underline{33}\ \underline{23}\ |\ \underline{23}\ \underline{16}\ |\ \underline{5}\ -\ |\ 2.\underline{3}\ \underline{56}\ |$$

$$\underline{55}\ \ \underline{35}\ |\ \underline{33}\ \underline{23}\ |\ \underline{26}\ 1\ |\ \underline{126}\ \underline{1}\ 1\ |\ \underline{126}\ \underline{1}\ 1\ |\ \overset{3}{_4}\ \underline{126}\ \underline{1}\ 1\ 1\ \|$$

2. 动作组合

准备(7拍)　正步位,体对1方向。

①- 8　左起后退抬踏步四次。

②- 2　左脚分、合。

　 3 - 4　跳抬踏步。

　 5 - 8　悠滑步。

③- 2　抬踏步。

　 3 - 4　连三步。

　 5 - 8　先左后右做后勾跳踏。

④- 2　右腿摆前、摆后。

　 3 - 4　连三步。

　 5 - 8　右一次抬踏,左一次抬踏。

⑤- 4　第三基本步后退。

　 5 - 6　左抬踏。

　 7　　右跺活。

四、悠、摆、滑、踢步法综合训练组合

1. 音　乐

藏　族　舞　曲

王俊武曲

1 = F　2/4

活泼地

$$X\ \ \ \ X\ \|:\ 0\underline{X}\ \ X\ |\ 0\underline{X}\ \ X\ :\|\ \underline{XX}\ \underline{XX}\ |\ X\ \ \ X\ \|:\ \underline{35}\ \underline{55}\ |\ \underline{656}\ \underline{53}\ |\ \underline{323}\ \underline{21}\ |$$

$$1\ \ -\ |\ \underline{5}\dot{1}\ \dot{1}\dot{1}\ |\ \underline{2}\dot{3}\dot{2}\ \underline{16}\ |\ \underline{5}\dot{1}\ \underline{656}\ |\ \underline{55}\ 5\ |\ \dot{1}\ \ \underline{5}\dot{1}\ |\ \underline{656}\ \underline{53}\ |\ \underline{323}\ \underline{21}\ |$$

$$\underline{16}\ \underline{61}\ |\ \underline{35}\ \underline{61}\ |\ \underline{656}\ \underline{53}\ |\ \underline{35}\ \underline{5323}\ |\ \underline{11}\ 1\ |\ \dot{1}\ \ -\ |\ 2.\ \ \underline{3}\ \dot{1}\ |\ \underline{5}\dot{1}\ |$$

6　-　|5.　i　|6.　5　|35　5323　|11　1　|212　161　|212　161　|

656　535　|656　535　|i　2i　|6.i　65　|35　5323　|11　1 :|35　6i23　|i i i　‖

2. 动作组合

准　备　体对 1 方向,右起跺步一次接跺悠步一次。

①- 4　赶步两次。

5 - 8　盖手抬踏步,体对 7 方向做一次,再对 3 方向做一次。

②- 4　跳分步,跳起划手抬踏步。

③- 8　向前做两慢三快摆步两次。

④- 8　后退做两慢三快摆步两次。

⑤- 4　重复②-4 动作。

5 - 8　一次后勾跳步接前后悠摆腿。

⑥- 4　连三步一次,嘀嗒步两次。

5 - 8　右腿悠踢接抬踏步。

⑦- 4　右起悠跨第一基本步两次。

5 - 8　转身七下退踏步。

⑧- 4　右起勾跳步一次,左起勾跳步一次。

5 - 8　右起三步一出腿一次,左起三步一出腿一次。

⑨- 4　直腿跳两次,赶步两次。

5 - 8　重复⑨-4 动作。

⑩- 8　扬手位第一基本步两次(绕圈)。

⑪-⑫　两慢三快摆步四次。

⑬- 8　转身七下退踏步两次。

⑭- 8　左起悠跨第一基本步一次,右起悠胯第一基本步一次。

⑮- 8　左起嘀嗒步后退四次,接跳分步、划手抬踏步。

⑯- 8　二三步转,四圈。

⑰- 8　直腿跳步两次、赶步两次。再重复一遍。

⑱- 4　直腿跳步两次、赶步两次,踏活。

3. 提　示

1. 这是几种踢踏舞的特殊步伐的组合,在做相互衔接的过程动作时,必须熟练流畅。

2. 做带有流动的步伐时,步幅要大,突出男性的阳刚之气。

第四节　顿颤步法训练

一、颤跺组合

1. 音　乐

（反复4次）

‖: $\frac{2}{4}$　X X X　X　｜X X X　X　｜X X X　X X X　｜X X X　X　:‖

2. 动作组合

准备（8拍）　双脚左丁字位，双手扶胯，体略对8方向，目视1方向，身体微含。第5拍起，
　　　　　　做颤膝（一大两小，重拍在下）。

①- 4　做准备的第五至八拍动作，身体随膝部的颤动前送晃动。

5 - 8　动作同上，脚下加小的跺单点。

②- 4　重复①5-8动作，幅度加大。

5 -　左脚跺的同时，右脚开提于左小腿前。

6 -　右脚跺的同时，左脚开提于右小腿前。

7 - 8　双跺两次。

③- 4　向4方向做四次单跺，双手向前托起送至水平位。

5 - 8　双跺，先左手扬、右手盖，双手交替进行。

④- 8　双跺，双手经眼前甩出，左手起，双手交替扬掌。

3. 提　示

1. 颤膝时要有一顿一顿的感觉。

2. 跺不能死，身体随着跺前送。

3. 无论是单跺还是双跺，脚一定要开。

二、颤刨组合

1. 音　乐

（反复5次）

‖: $\frac{2}{4}$　X X X　X　｜X X X　X　｜X X X　X X X　｜X X X　X　:‖

2. 动作组合

准备（8拍）　第8拍左脚上步。

①- 2　跨右腿。

3　左脚后刨地。

4　左脚上步。

5 - 6　跨右腿。

7　左脚后刨地。

8　左脚上步。

②- 8　重复①1-8动作，加上盘撩手。

③- 8　右起端腿四次后退，单手盖摊。

④- 4　向8方向跺步，后撤踢腿。

5　右脚单跺。

7 - 8　左脚刨地转一圈。

⑤-⑧　重复①-④。

3. 提　示

颤刨是在卓舞当中动作与动作之间的一种衔接步法,因此,要求刨地时要短促、轻巧,要用脚尖刨,不要用脚掌刨。

三、顿颤步法综合训练组合

1. 音　乐

踩、刨、点　曲

1 = F 2/4

藏族民歌

中板

X　X X｜X　0｜X　X X｜X　　0｜6·1 65｜3·5 61｜5·　6｜

1　2｜6·1 65｜3·5 61｜5·　6｜5　-‖:6·5 61｜5·6 32｜

1·2 35｜2·3 21｜6̣　1｜1　0:‖ X　X X｜X　0｜X　X X｜

(反复4次)

X　0｜X　X X｜X　X X｜X　X X｜X　0:‖ 6·1 65｜3·5 61｜

5·　6｜1　2｜6·1 65｜3·5 61｜5·　6｜5　-｜6·5 61｜

5·6 32｜1·2 35｜2·3 21｜6̣　1｜1　0｜6·5 61｜

(反复4次)

5·6　3 2｜1·2 35｜2·3 21｜6̣　1｜1　0:‖

注:最后一遍音乐加快速度

2. 动作组合

准　备　在台右前,体对8方向候场。

(踏点)

①-2　平开手右掖腿,双踩步转成体对4方向。

3-4　双踩步回身成体对8方向,踩端右腿。

5-8　弹琴手踩端步四次。

②-2　拧转并步跳,胸前摆手。

3-4　踏四步右转一圈,扬手甩袖。

5-8　跨刨步两次。

③-4　跨刨步两次。

5-8　双手刨地步三次,最后一拍并踩步。

(音乐)

④－4　俯身颤膝,双手慢收扶胯。

5－8　单踩步四次。

⑤－8　右起两步一踩两次。

⑥-12　转身成体对 5 方向,单踩步六次。

⑦－2　体对 7 方向,双手单踩步两次。

3－5　头顶绕袖顺转成体对 6 方向,双手单踩步两次。

6－8　重复⑦3-5 动作,成体对 2 方向。

⑧－4　左上扬手、双划分手双踩步,共四次。

5－8　重复⑧-4 动作,经体对 1、5 方向左转一圈。

⑨－8　盖手双踩拉靠步、悠点转身,做两遍。

⑩－2　右前点横移步。

3－4　双踩左后点步,跨悠扔袖。

5－8　体对 6 方向,行进撩手旁点步四次。

⑪－2　撩手旁点步两次。

3－4　头顶双绕手右端跨左转成体对 1 方向,做鹰式舞姿。

5－8　体对 8 方向俯身,右臂外绕撩腿步四次。

⑫－4　重复⑪5-8 动作。

5－8　踩步端腿四次绕一圈。

⑬－2　踩步端腿两次。

3－4　上甩袖前点步,后点步鹰式。

5－6　右跨端步抽扔手两次。

7－8　左跨端步抽扔手两次。

⑭－2　重复⑬5-6 动作。

3－4　跳起双划手下甩袖,体对 3 方向做一次,再对 7 方向做一次。

5－8　重复⑬5-8 动作。

⑮－4　重复⑭-4 动作。

5－8　体对 8 方向,头顶双晃手跨端跳步,行进四步。

⑯－4　重复②-4 动作。

5－8　俯身后点踩撩步两次。

⑰－2　右起三步一踩右端跨,向左横走。

3－4　向右横走三步,左腿单跪,背身左托手式舞姿。

5－8　重复⑯5-8 动作。

⑱－4　重复⑰-4 动作。

5－6　左起后仰翻身,体对 5 方向。

7－8　右起做⑱5-6 的反面动作。

⑲－2　重复⑱5-6 动作。

3－4　右起跃起翻身一圈,左腿单跪,右后扬手。

3. 提　示

1.脚下的踩点无论单、双都要有弹性,不能踩得太死。

2. 动作的幅度要大。

3. 手臂要有甩动长袖的感觉。

第五节　颤跨、端、点步法训练

一、颤跨组合

1. 音　乐

中速　　　　　　　　　　　　　　　　　　(反复9次)

‖: $\frac{2}{4}$　X X X　X　｜X X X　X　｜X X X　X X X　｜X X X　X　:‖

2. 动作组合

准备(8拍)　体对1方向自然位站立,双手自然下垂。第8拍时上左脚,双手抬至略高于平
　　　　　开手位。

① 　　右脚由旁跨至左膝前。

2 　　右脚落回原位。

3 　　左脚由旁跨至右膝前。

4 　　左脚落回原位。

5 - 8 　重复①-4动作。

② - 8 　颤跨行进,顺时针方向走一圈回至原位。

③ - 8 　颤跨前行。

④ - 8 　颤跨后退。

⑤ - 8 　大跨步刨地步两次,同时,双手由左至右经头顶向后划一圈成鹰式。四拍一次,做两次。

⑥ - 8 　重复⑤-8动作。

⑦ - 2 　双手平托至头上方,身体前俯、低头,动律平移。

3 - 4 　右脚踏步,左手立掌于眼前,体对2方向。

5 - 6 　重复⑦-2动作,平行移动,颤膝。

⑧ - 8 　原地左起颤跨四次。

3. 提　示

在训练时,强调跨腿的一瞬间速度要快,同时重心腿随之而起的跳或颤、颤、蹭也要短促。

二、颤端、点组合

1. 音　乐

中速　　　　　　　　　　　　　　　　　　(反复9次)

‖: $\frac{2}{4}$　X X X　X　｜X X X　X　｜X X X　X X X　｜X X X　X　:‖

2. 动作组合

准备(8拍)　体对1方向,右脚大丁字位,左脚开位。

①-8　右脚三次小颤端、一次大颤端。做两遍。

②-4　右脚两次大颤端,身体前俯。

5-6　身体直立。

7-8　一次大端颤,一次小端颤。

③-2　顺手顺脚,右先左后各上一步。

3-4　两次颤端。

5-8　重复③-4动作。

④　　端右腿,双手经眼前晃至头上方。

2　　端左腿,双手由上划下。

3-8　重复④-2动作。

⑤-2　左起顺手顺脚向左走三步做一次右颤端,右手经耳旁绕一圈。

3-4　右起顺手顺脚向右走三步做一次颤端,左手经耳旁绕一圈。

5-8　重复⑤-4动作。

⑥-4　重复⑤-4动作两遍。

⑦-4　转对1方向做前后点步,双手上托,身体由上扬变前俯。

5-8　单抽撩手,左、右点步。

⑧-4　上右脚点地向右端转(顺手顺脚)。

5-8　右脚原地端两次。停住。

3. 提　示

端腿时脚要开,快端虚落,主力脚略踮起。

三、颤跨、端、点综合训练组合

1. 音　乐

<p style="text-align:center">端　步　法　曲</p>

1 = G　2/4

<p style="text-align:right">藏族民歌</p>

稍慢

（2321 656｜1　1）‖: 66 535｜6　-｜6.5 61｜5　656｜3.2 16｜

<p style="text-align:right">（反复5次）</p>

1　-｜3.2 35｜2　323｜121 656｜1.　3｜2321 656｜1　1 :‖

3.2 35｜2　323｜121 656｜1.　3｜2321 656｜1　1‖

2. 动作组合

准　备　在台右前,体对7方向候场。

①-4　右起顺身跨步两步接跨端弹琴两次。

5-8　重复①-4动作。

②-4　重复①-4动作。

5　　　　左端腿平开手。

6　　　　右前点左退拖靠步,体对 1 方向。

7 - 8　　换脚左前点步,跳点步。

③ - 4　　体对 1 方向右颤点步两次,跨端两次。

5 - 8　　重复③-4 动作,最后一拍右脚后撤步行礼式。

④ - 4　　俯身进退步一次,跨端弹琴一次。

5 - 8　　重复④-4 动作。

⑤ - 4　　重复④-4 动作。

5 - 8　　重复①-4 动作。

⑥ - 4　　顺身跨步两步,跺步两步。

5 - 8　　转身成体对 5 方向,重复⑤5-8 动作。

⑦ - 4　　重复⑤5-8 动作。

5 - 8　　转身成体对 1 方向,重复⑤5-8 动作。

⑧ - 8　　后撤步一次,右、左前点步各一次。

⑨ - 3　　左起横走右前点步,右横走三步一点。

4 - 6　　左横走三步一点,右横走三步。

7 - 8　　左跨端上步,右前点步。

⑩ - 2　　右起退点步,左起上步靠点步转一圈。

3 - 4　　左后扬手,左端腿,向左颤转一圈。

5 - 6　　右后扬手,反向转一圈。

7 - 8　　弹琴跨跺步一次。

⑪ - 4　　先静止两拍,然后做弹琴跨跺步两次。

5 - 6　　右开并步侧腰蹲。

7 - 8　　左开并步侧腰蹲。

⑫ - 4　　左、右并步侧腰蹲,最后一拍撩手悠跨。

5 - 6　　右起向后点颤转一圈。

7 - 8　　上晃手端腿坐懈胯,左、右各做一次。

⑬ - 4　　重复⑪7-8 动作两次。

5 -　　　体对 8 方向,头顶双划手点颤转。

6 -　　　双手分手至开平手位,左前点拖步。

7 - 8　　重复⑪5-6 动作。

⑭ - 4　　双手胸前划"∞"形,右起端腿坐懈胯退四步。

5 - 6　　右起横向做三步一端腿,左手胸前绕划扔手。

7 - 8　　做第五至六拍的反面动作。

⑮ - 2　　右起三步一端腿右转一圈,成体对 1 方向。

3 - 4　　弹琴跨跺步一次。

5 - 8　　前两拍静止,然后做弹琴跨跺步一次。

⑯ - 4　　重复③-4 动作。

5 - 8　　体对 7 方向,重复⑬5-8 动作。

⑰- 4　体对 1 方向,右脚上步,左腿旁吸,双手胸前划分手至头顶上方。

　 5 - 8　左勾点步、右后弓步,俯身,平开手行礼式。

3. 提 示

动作中要保持基本体态,颤、端、开、顺(常有顺手顺脚的动作)是本组合的主要特点。

第六节　跑、跳、转动作训练

一、斜身平步跑组合

1. 音 乐

<p style="text-align:center">献 哈 达(一)</p>

1 = D　2/4　　　　　　　　　　　　　　　　　　西藏民歌

稍快

(2·3 6 5 | 3 5 3212 | 1·　23 | 1 1 | 1) | i 5 6 | i· 2 | i·2 2 i |

6 5 | i 2 i | 6 i 6 5 | 3 5 3212 | 1 1 1 | 2 1 2 3 | 5 6 5 |

5·i 6 5 | 3 2 1 | 2·3 6 5 | 3 5 3212 | 1· 2 3 | 1 1 1 ‖

2. 动作组合

准 备　体对 4 方向,自然位。

① - 8　半蹲,顺势踮脚,双手成斜鹰式,上身对 6 方向,向 4 方向平步跑斜线。

② - 8　左转半圈做①-8 的反面动作。

③ - ④　重复①-②动作。

二、吸跑跳步、跑跳跨步组合

1. 音 乐

<p style="text-align:center">献 哈 达(二)</p>

1 = D　2/4　　　　　　　　　　　　　　　　　　西藏民歌

稍快

(2·3 6 5 | 3 5 3212 | 1·　23 | 1 1 | 1) ‖: i 5 6 | i· 2 | i·2 2 i |

6 5 | i 2 i | 6 i 6 5 | 3 5 3212 | 1 1 1 | 2 1 2 3 | 5 6 5 |

5·i 6 5 | 3 2 1 | 2·3 6 5 | 3 5 3212 | 1· 2 3 | 1 1 1 :‖

2. 动作组合

准　备　体对 4 方向,自然位。

①-②　吸跑跳步一大圈,成体对 1 方向。

③ - 8　吸跑跳步,向 6 方向做四拍,再向 4 方向做四拍。

④ - 4　右跨转半圈,落右脚、左偏腿成踏步亮鹰式。

5 - 8　踏步亮鹰式位做原地颤。

⑤-⑥　吸跑跳跨四次"猫洗脸"(音乐由慢渐快)。

⑦ - 8　向前踏十六次(右脚先)行进,同时做手上撩四次(右手先)。

⑧ - 2　吸腿转跪行礼式。

3 - 4　保持舞姿,静止。

5 - 8　向右转披腿,左腿勾吸,落左脚亮相。

三、左右弹腰跳、左右勾脚跳组合

1. 音　乐

扎拉西布伦巴

1 = G $\frac{2}{4}$

青海民歌

稍快

(2　3 1 3 | 2　0)‖: 2　3 2 3 | 1　6 5 | 2·3 5 3 6 | 5　3 1 2 | 3·5 3 1 2 |

1　6 5 | 2　3 1 3 | 2　2 1 2 | 3·5 3 1 2 | 1　6 5 | 2　3 1 3 | 2　0 :‖

3·5 3 1 2 | 1　6 5 | 2　3 1 3 | 2　2 1 2 | 3·5 3 1 2 | 1　6 5 | 2　3 1 3 | 2　0 ‖

2. 动作组合

准备(4 拍)　体对 6 方向,自然位。

① - 8　向 4 方向做左右弹腰跳(兔子蹬鹰)四次。

② - 4　向 8 方向做左右弹腰跳(兔子蹬鹰)两次。

5 - 8　向 4 方向做左右弹腰跳(兔子蹬鹰)两次。

③ - 2　翻身一次。

3 - 4　往回做成半个翻身,成仰身后躺,右手碰地。

5 - 8　重复③-4 动作。

④ - 5　做四次勾脚吸腿跳,第五拍勾回经前交叉端片腿。

6 - 8　重复④-5 动作,向 5 方向跳三次。

⑤ - 4　右转半圈成左端腿,双手右前左后,亮相。

5 - 8　保持舞姿,静止。

⑥-⑧　原地端腿转,最后两拍做片腿鹰式亮相。

四、吸跑、跳、转综合训练组合

1. 音　乐

热　巴

藏族民歌

1 = G 2/4

中板

（5.6 13｜21 61｜6　66｜6　0）｜3　57｜6. 7｜5 3.5｜21 6｜

5.6 13｜21 65｜3　33｜3　-｜3　57｜6. 7｜5 3.5｜21 6｜

1 = C

5.6 13｜21 61｜6　66｜6　0｜i6 i3｜2i　6｜i6 i3｜2i 6｜

i6 i3｜2i 65｜3.6 53｜2　23｜5. 6｜6　53｜36 53｜2　-｜

（反复8次）

66i 35｜65 6｜66i 35｜65 6‖：×× ×××｜××× ×：‖× × × × × × × × ×｜

突慢

× × × ×｜× × × ×｜× × × × × ×｜× – ×｜× –‖

2. 动作组合

准备（8拍）　在台右前,体对 7 方向候场。

①-②　吸跑跳步四次顺时针方向绕圈。

③ - 8　斜身平跑步从台左前下场。

④ - 8　从台左前向右横走出场,右起左右弹腰跳"兔子蹬鹰"三次,再左起做一次。

⑤ - 4　左右弹腰跳,右、左各做一次。

5 - 6　右起仰身三步跺翻身成体对 5 方向。

7 - 8　左起俯身三步跺翻身成体对 1 方向。

⑥ - 4　重复⑤-4 动作。

5 - 6　重复⑤5-6 动作。

7 - 8　右起仰身三步跺翻身成体对 5 方向。

⑦ - 4　转身成体对 1 方向,勾跳步四次前进。

5 - 8　下插手悠踢转身,体对 5 方向勾跳三次。

⑧ - 2　下插背穿手,左腿快速蹲、立,右后勾抖腿。

3 - 6　做热巴舞姿转。

7 - 8　做鹰式踏步舞姿。

⑨ - 4　向 8 方向走左弧线至台左前蹉步接做跳三步、猫洗脸。

5 - 8　蹉步接做跳两步、吸腿转、鹰式舞姿,原路线返回。

⑩-⑫　反复⑨-8 拍动作三遍。

⑬ - 8　拧转单跺步八次前进,双手随之上撩手四次。

⑭ - 2 （突慢） 转一圈蹲跪行礼式。

3 - 4 右掖腿右转成体对 1 方向，落右脚立身，抬左旁腿。

5 - 8 左勾脚向前落地成右后弓步，顺势做晃铃行礼式。

3. 提 示

本组合主要训练力量和速度；做左右弹腰跳，要以腰为发力点；做猫洗脸步伐，跨腿时要尽可能收回靠近头部。

第七节 综合训练

（教师自编组合，突出风格性、训练性、技巧性、典型性、表演性等特征，可有参照。）

第三章 云南花灯舞蹈(基础)训练教材

概　述

　　云南花灯是在云南汉族地区广为流传的一种民间歌舞,它既是云南地方戏曲花灯剧种中的重要组成部分,又具有相对的独立性,凡有花灯音乐的地方就有花灯舞蹈。其风格是:纯朴自然、舒展明快,并具有载歌载舞的表演特色,乡土气息浓厚。因花灯地处云南,各民族的文化交流相当频繁,故而南方各民族歌舞文化特征在花灯中表现得相当鲜明。"崴"是云南花灯舞蹈的基本动律,也是花灯舞蹈的主要特点。

　　云南花灯具有载歌载舞的表演特点,是与花灯音乐密切相关的:花灯的音乐大多属于小调,轻快而动感性强,只要音乐一响,舞者即会随之崴动。而从崴动的规律上看,又有不同的特点,有的是活泼跳荡的,有的是悠然荡漾的。花灯音乐犹如四季如春、繁花似锦的云南风光,陶冶人们的性情,也选择了自己的艺术审美形式。云南花灯中的"崴",虽然多姿多彩,如小崴、正崴、反崴,但它在动律上不做花巧、造作、扭捏,更没有高超的技巧,全然是自然平衡的摆动所产生的流畅美感。男性教材的重点是在反崴、小反崴。

　　从训练的角度上看,小反崴、正崴、反崴是我们教材的主要内容,没有崴就没有云南花灯。崴就是以躯干为主要的运动部位,是连续不断的横向摆动或上下的崴动。跟其他动律有共同的运动方式一样,崴动的根源是在脚下,从脚的踏步到膝部的不同受力,进而形成上下兼有左右的运动走向。这一动势带动了胯部以及上身的左右弧线悠摆,在汉族的歌舞中形成一种独特的动感形象。

　　动作的全过程需要胯、腰、肋三个部位都在松弛的状态下进行运动,以此协调其他各部位的谐动,如臂、颈及至道具,都是在流畅的悠动中进行的,我们突出的训练重点是胯部的松弛和解放,突出的是左右的摇摆中兼有上下的弧线谐动。

　　此套教材以小反崴、正崴、反崴、跳颠崴四条纵线,配合各种扇花展开训练步骤。训练是从小反崴开始的,小反崴是反崴的浓缩,但它是在速度轻快、横移上身的动作中似有似无、若即若离的一种动律,形成的是潇洒而又别致的风格特点。正崴、反崴、跳颠崴可同时推进,从单一动律入手,分解练习,由局部到整体,再进行综合训练。训练特点:

　　1. 每一节的单一训练部分均是同一动律的不同动作及方位的有机组合,突出体现较强的动律风格,强调崴动在流畅连贯的基础上富有韵味。

　　2. 每一节的综合训练部分,要有意识将民间特有的队形纳入课堂训练,使学生在流动的队形中去体会和营造一种广场民间舞的氛围,并在流动中深化对动律风格的把握。

　　3. 将边歌边舞的原有特色纳入课堂,引导学生在朴实自然的自娱状态下,尽情舞动,体会和体现云南花灯舞蹈声情并茂的审美要求。

第一节　小崴动律训练

一、小崴合、开、团扇组合

1. 音　乐

采　花　调

$1 = D$ $\frac{2}{4}$

姚安花灯调

中板

（ i i ̲ 　 3 5 ̲ ｜ 5 3 3 1 ̲ ̲ 　 2 ）‖: i 5 ̲ 　 6 6 i ̲ ｜ 2̇ 3 i ̲ 　 2 ｜ 5 3 ̲ 　 2 2 3 ̲ ｜ 2̇ i 6 ̲ 　 5 ｜

（反复4次）

2̲ 2̲ 6̲ i̲ 　 2̲ 2̲ 3̲ ｜ 2̇ i 6 ̲ 　 5 4 2 ̲ ｜ 5 3 6 i ̲ ̲ 　 3 5 3 ̲ ｜ 5 3 3 1 ̲ ̲ 　 2 ｜ i i ̲ 　 3 5 ̲ ｜ 5 3 3 1 ̲ ̲ 　 2 :‖

2. 动作组合

准备(4拍)　体对1方向，正步位，合扇。

①-8　原地小崴十六次。

②-4　小崴十字步两次。

5-6　小崴前进四步。

7-8　小崴后退四步。

③-4　重复②-4。

④-8　重复①-8。

⑤-4　向左小崴横移八步。

5-8　向右小崴横移八步。

⑥-4　重复②-4。最后一拍开扇。

⑦-8　原地小崴团扇十六次。

⑧-4　小崴团扇十字步两次。

5-6　小崴团扇前进四步。

7-8　小崴团扇后退四步。

⑨-4　重复⑧-4。

⑩-8　重复⑦-8。

⑪-4　向左小崴团扇横移八步。

5-8　向右小崴团扇横移八步。

⑫-4　重复⑧-4。

3. 提　示

1. 注意小崴是胯部的横向摆动。

2. 小崴的胯部摆动时不能做前后的拧动。

3. 双臂在小崴时是顺着身体经下弧线的横向自然摆动，重拍向下。

4. 团扇应为三指捏扇的持扇方法。

二、小崴综合训练组合

1. 音　乐



东 川 采 茶



玉溪花灯调

1 = G $\frac{2}{4}$

中板

(1̣6̣　2̣1̣ | 6̣·1̣　6̣5̣ | 6̣　－) ‖: 11　6̣5̣ | 1 1̣6̣　1 2̣ | 3　－ | 5̣·　6̣　5̣3̣ |

2̣3̣2̣1̣　6̣5̣ | 1　－ | 1̣6̣　3̣5̣ | 2̣3̣　2̣1̣ | 6̣·　5̣ | 1̣6̣　2̣1̣ | 6̣·1̣　6̣5̣ |

（反复 5 次）

6̣　－ ‖: 1̣6̣　3̣5̣ | 2̣3̣　2̣1̣ | 6̣·　5̣ | 1̣6̣　2̣1̣ | 6̣·1̣　6̣5̣ | 6̣　－ :‖

2. 动作组合

准备(6 拍)　正步位于台右后,体对 8 方向。

① - 6　左托掌右手握扳扇斜线做小崴六次出场。

② - 6　小崴绕扇六次,双人前后换位,最后一拍做下扳扇。

③-④　重复①-②。

⑤ - 6　做右乌龙伸腿绕花,两慢四快。

⑥ - 6　左起重复⑤-6 动作一次。

⑦ - 6　做右乌龙伸腿,左手反插腰,右手招扇六次(划一圈)。

⑧ - 4　做花香扇一次。

5 - 6　快做花香扇一次。

⑨ - 2　起右脚做扬扇,再靠左脚合扇。

3 - 4　做小鱼抢水。

5 - 6　做小崴四次。

⑩-⑪　重复⑨-6 动作两遍。

⑫ - 4　左端腿右立扇护胸。

5 - 6　左脚上步,右勾脚点地,扇至右旁。

⑬-⑭　做鲤鱼穿江六次,双人绕圈走。

⑮ - 6　右弓步左勾点步,反叉腰做赞扇三次。

⑯ - 6　做扬手点扇,跳靠崴步六次。

⑰-⑳　做小崴团扇别扇,四拍一次做六次,依次对 1、7、5、3、8 方向,最后两次体对 8 方向成斜排。

㉑-㉔　小崴走斜线从台左前下场。

3. 提　示

1. 所有的扇花是在团扇的基础上变化的,应注意重拍的节奏处理。

2. 无论节奏速度如何变化,小崴的那种经下弧线运动的动势要保持。

第二节　反崴动律训练

一、反崴合扇组合

1. 音　乐

<center>虞　美　情</center>

滇西花灯调

1 = D 2/4

中板

（2 3　5 6 ｜ i　3 2 ｜ 1　1 2 ｜ 1　- ）｜ i 6 5　3 2 3 ｜ 5.　6 ｜ i 2　3 6 ｜

i　- ｜ i 2　3 5 ｜ 2 3 2　i ｜ 6 i 6 5　3 2 3 ｜ 5　- ｜ i 2　3 ｜ 2 3　i ｜

3. 5　6 i ｜ 5 5　0 3 ｜ 2 3　5 i ｜ 6 5　3 2 ｜ 1　1 2 ｜ 1　0 ｜ i i　3 2 ｜

5 5　0 ｜ i i　3 2 ｜ 5 5　0 ｜ 2 3　5 6 ｜ i　｜ 3 2 ｜ i i　i 2 ｜ i　- ‖

2. 动作组合

准备(4拍)　体向1方向,正步位合扇站立。

①-②　左起合扇反崴两拍一次做八次。

③-4　左起向前做探步四次。

5-8　走十字步一次。

④-4　左起做后退探步四次。

5-8　走十字步一次。

⑤-8　先左起反崴,接右起反崴转身对1方向。

⑥-8　原地踏步反崴四次。

3. 提　示

1. 双手横向经下弧线摆动到体旁时,应有一个向远"够"的抻动感,同时重拍落下。

2. 注意迈步时,要经支撑腿的弯曲。

二、反崴团扇、摆扇组合

1. 音　乐

<center>绣　荷　包(一)</center>

玉溪花灯调

1 = G 2/4

中板

（2 3 5　2 2 1 ｜ 6. 5　6 ）｜ 3 3 5　3 3 5 ｜ 6. 7　6 ｜ 5 6 7　3 3 5 ｜ 2 3 1 2　3 ｜

$\underline{6\cdot\,6}$　$\underline{6\,2}$｜$\underline{5635}$　$\underline{2\,1\,6}$｜$\underline{2\,3\,5}$　$\underline{2321}$｜$\underline{6\cdot\,5}$　6‖$\underline{3\,6\,5}$　$\underline{3\,6}$｜$\underline{3212}$　$\underline{3\,6}$‖

$\underline{3\,3}$　$\underline{6\,2}$｜$\underline{5635}$　$\underline{2\,1\,6}$｜$\underline{2\,3\,5}$　$\underline{2\,2\,1}$｜$\underline{6\cdot\,5}$　6｜$\underline{6\,6\,1}$　$\underline{6\,6\,1}$｜$\underline{2\cdot\,3}$　2｜

$\underline{1\,2\,3}$　$\underline{6\,6\,1}$｜$\underline{5645}$　6｜$\underline{2\cdot\,2}$　$\underline{2\,5}$｜$\underline{1261}$　$\underline{542}$｜$\underline{5\,6\,1}$　$\underline{5645}$｜$\underline{2\cdot\,1}$　2｜

‖$\underline{3\,6\,5}$　$\underline{3\,6}$｜$\underline{3212}$　$\underline{3\,6}$‖$\underline{3\,3}$　$\underline{6\,2}$｜$\underline{5635}$　$\underline{2\,1\,6}$｜$\underline{2\,3\,5}$　$\underline{2\,2\,1}$｜$\underline{6\cdot\,5}$　6‖

2. 动作组合

准备(4拍)　体向1方向,正步位合扇,最后一拍胸前开扇。

①-8　团扇十字步两次。

②-4　体对2方向做探步并脚、跺步。

5-8　左起后退探步并脚跺步转向1方向。

③-4　体对2方向,动作同②-4。

5-8　重复②5-8动作。

④-4　体对1方向做摆扇探步四次。

5-8　团扇十字步一次。

⑤-4　左起后退摆扇探步四次。

5-8　团扇十字步一次。

⑥-4　乌龙伸腿,右、左各一次。

5-8　鲤鱼穿江赞扇一次。

⑦-4　左起反崴一次,再右起反崴一次转身成体对5方向跨腿点步。

5-8　鲤鱼穿江赞扇一次。

⑧-2　左起反崴接右起反崴转身成体对1方向。

3-4　小鱼抢水。

5-8　跨腿点步吸腿前伸,同时扬手亮相,结束。

3. 提　示

1. 重拍那一下,双手和肋的抻及脚下的探,是构成反崴的主要动感。

2. 注意在重拍的动感中,动的重力应是向下的。

三、反崴综合训练组合

1. 音　乐

<p align="center">春 到 茶 山</p>

$1=\text{D}\ \dfrac{2}{4}$

<p align="right">王俊武曲</p>

中板

$(\underline{1\,2\,3}$　$\underline{2\,1\,5}$｜6　$6)$｜$\underline{3\,3\,5}$　$\underline{6\,1}$｜$\underline{1\,6\,5\,1}$　6｜$\underline{3\,3\,5}$　$\underline{6\,5}$｜$\underline{2\,3\,1\,2}$　3｜$\underline{6\,1\,5\,6}$　$\underline{5\,3}$｜

$\underline{2\,1}$　$\underline{6\,1}$｜$\underline{2\cdot\,5}$　$\underline{3532}$｜$\underline{1\,2\,3}$　$\underline{2\,1\,5}$｜6　6‖$6\cdot$　1｜$3\cdot$　2｜1　$\underline{6\,5}$｜

3 - ｜i 62 ｜i 65 ｜3.5 21 ｜6̣ - ‖ 2123 55 ｜i656 53 ｜

21 6̣1 ｜2.5 32 ｜123 215 ｜6̣ ‖: 6̣ ｜6. i ｜3. 2 ｜i 65 ｜

3 - ｜i 62 ｜i 65 ｜3.5 21 ｜6̣ - ‖ 2123 55 ｜

i656 53 ｜21 6̣ 1 ｜*rit* 2.5 32 ｜1235 i651 ｜6 6 ‖

2. 动作组合

准备（4拍）　正步位于台左后，体对5方向。

①-2　合扇，左起跳崴步两次。

3-4　左右反崴各一次。

5-8　重复①-4。

②-8　重复①-8。

9-10　左起反崴一次，再右起反崴一次左转身成体对1方向，最后一拍开扇。

③-4　握扳扇反崴四次，同时分两组，第一组前进，第二组于原地。

5-8　重复③-4动作，第一组后退，第二组前进。

④-4　重复③-4动作，第一组前进，第二组后退。

5-8　全体做十字步握扳扇反崴。

⑤-2　向左、右旁伸腿反崴各一次。

3-4　重复⑤-2，同时右转身成体对5方向。

5-8　鲤鱼穿江。

⑥-2　做赞扇一次。

3-4　向左右反崴各一次，同时右转身体对1方向。

⑦-4　第一组后退反崴团扇，第二组前进反崴头顶飘扇四次。

5-8　重复⑦-4动作，第一组进，第二组退。

⑧-4　重复⑦-4。

5-8　全体做反崴十字步团扇。

⑨-4　推扇转身。

5-8　走反崴十字步。

⑩-4　乌龙伸腿大划扇亮相。

⑪-4　头顶团扇反崴两次、旁腰团扇反崴两次，两人对绕圈。

5-8　重复"⑪-4"，两人换位。

⑫-6　全体对5方向，头顶团扇反崴六次。

7-8　快速反崴四次。

⑬-2　向左右反崴各一次，同时右转身体对1方向。

3 - 6　做推扇转身。

7 - 8　走反崴两步(前半十字步)。

⑭ - 2　走反崴两步(后半十字步)。

3 - 4　右腿蹲步,左腿前伸,扬手亮相。

3. 提　示

1. 注意扇花与动律及动律转化间的自如运用。

2. 在上身平拧横移的同时,注意将上、下肢动作抻拉到极限。

第三节　正崴动律训练

一、正崴合扇组合

1. 音　乐

采　茶　歌

$1 = G$　$\dfrac{2}{4}$

裘柳钦曲

中板

(1 2 3　2 1 6 | 5　　5) ‖: 6 6 5　3 1 | 6 1　5　3 | 5 6 1　6 5 3 5 | 2 3 2 1　2 |

5 3 5　6 1 6 5 | 5 3 2　1 | 6.1 2 3　1 2 6 | 5. 6　5 | 1 1 2　6 5 6 1 | 2 3 2 1　2 |

5 3 5　3 2 1 | 2 3 2 1　2 | 6 6 5　3 5 | 6 1 6 5　3.2 | 1 2 3　2 1 6 | 5　　5 :‖

2. 动作组合

准备(4 拍)　体向 1 方向,正步位,合扇。

① - 8　原地屈伸、上下左右摆手四次。

② - 8　走十字步两次。

③ - 8　前进正崴四次,接十字步一次。

④ - 8　后退正崴四次,接十字步一次。

⑤ - 2　朝 8 方向先左后右上两步转身成体对 1 方向。

3 - 4　原地踩(左、右、左)三步。

5 - 6　朝 2 方向先右后左上两步右转体对 1 方向。

7 - 8　原地(右左右)踩三步。

⑥ - 8　左起对 1 方向正崴左转一圈。

⑦ - 8　原地屈伸正崴四次。

⑧ - 8　原地立起做踏步正崴八次。

3. 提　示

1. 正崴步是全脚着地,有上、下两头抻拉的韧性动感。

2. 双腿是同时屈、同时伸;屈时动作腿抬起,伸时动作腿踩下。

二、正崴团扇、搬扇组合

1. 音　乐



双　搭　调



1 = G 2/4

中板

元谋花灯调

（2353 216 | 5　　5）‖: 35 i6i | 53 5 i | 3i 6 53 | 21 2 3 |

116 i6i | 53 5 35 | 3i 6 53 | 21 2 3 | 116 535 | 21 2 3 |

16 535 | 21 2 3 | 5.6 i6i | 2316 561 | 2353 2161 | 5　　5 :‖

2. 动作组合

准备(4拍)　在台左后,体对 2 方向。

① - 8　体对 2 方向,搬扇正崴八次走斜线出场。

② - 4　左转身成体对 1 方向,搬扇正崴四次变成两斜排。

5 - 8　原地做两次屈伸搬扇。

③ - 8　搬扇十字步两次。

④ - 8　第二排原地屈伸搬扇四次;第一排体对 8 方向上左脚右转身成体对 4 方向,再上右脚并左脚做屈伸搬扇。

⑤ - 8　全体重复④-8 第一排动作。

⑥ - 4　体对 7 方向上左脚右转身成体对 5 方向,同时重心后移。

5 - 8　体对 3 方向上左脚右转身成体对 1 方向搬扇移重心。

⑦ - 8　重复⑥-8。

⑧ - 4　体对 1 方向左起上三步接吸左腿搬扇。

5 - 8　做小鱼抢水转身体对 2 方向成左前弓步放扇。

3. 提　示

注意扇花,尤其是团扇的重拍是向上的,而脚下踩的力是向下的。

三、正崴综合训练组合

1. 音　乐



绣　荷　包(二)



1 = G 4/4

中板

（123 215 6 -）‖: 665 35 6. i | 56 653 232 16 | 561 35 232 15 |

（反复6次）

123 215 6 - | 2. 5 3. 5 21 | 123 215 6 - :‖ 2. 5 3. 5 21 | 123 215 6 - :‖

2. 动作组合

准备（4拍） 正步位于台左后，体对 2 方向。

①-③ 体对 2 方向左起合扇正崴二十四次，前进成斜排。

④ - 8 左转身，体对 1 方向，原地正崴屈伸四次。

⑤ - 8 原地正崴柔踩步八次。

⑥ - 8 正崴十字步两次，成三个斜排。

⑦ - 8 开扇，动作重复④-8。

⑧ - 8 重复⑤-8 动作。

⑨ - 4 正崴团扇柔踩十字步加晃手一次。

5 - 8 正崴团扇柔踩十字步加晃手转身一次。

⑩ - 2 向 4 方向，团扇撤步转身。

3 - 4 原地左起团扇正崴柔踩步两次。

5 - 8 重复⑩-4 动作。

⑪ - 8 重复⑩-8 动作，两排交叉。

⑫ - 8 团扇正崴加晃手十字步两次，成三角形。

⑬ - 8 扛扇，动作重复④-8。

⑭ - 8 扛扇，动作重复⑤-8。

⑮ - 8 正崴团扇晃手变扛扇十字步两次。

⑯ - 8 左转身体对 8 方向，正崴团扇晃手十字步两次成三个斜排。

⑰ - 8 重复⑬-8 动作。

⑱ - 8 正崴团扇晃手转身十字步两次。

⑲-⑳ 体对 8 方向，正崴向 4 方向后退下场。

3. 提 示

1. 柔踩步是在正崴步的基础上加起落半脚掌的运动，力感相同。

2. 晃手十字步时，身体有轻微的前、后转动。

3. 注意组合的平稳、流畅。

第四节 反崴走场训练

一、反崴走场与正崴、反崴探步组合

1. 音 乐

赞 花 扇

1 = G $\frac{2}{4}$

罗平花灯调

中板

（ $\underline{6123}$ $\underline{1}\dot{5}$ | $\dot{6}$ $\dot{6}$ ） ‖：$\underline{3}$ $\underline{6}$ $\underline{5}$ $\underline{3}$ $\underline{6}$ | $\underline{6}$ $\underline{6}$ $\underline{5}$ $\underline{3}$ $\underline{6}$ | $\underline{5}$ $\underline{6}$ $\underline{\dot{1}}$ $\underline{6}$ $\underline{5}$ $\underline{3}$ | 5 6 $\underline{5}$ $\underline{3}$ |

2 3 | $\underline{6}$ $\underline{6}$ $\underline{\dot{1}}$ $\underline{5}$ $\underline{3}$ | $\underline{5}$ $\underline{2}$ $\underline{3}$ $\underline{5}$ $\underline{3}$ | $\underline{2}$ $\underline{1}$ $\underline{2}$ $\underline{1}$ $\underline{2}$ | $\underline{3}$ $\underline{3}$ $\underline{2}$ $\underline{1}$ $\underline{2}$ | $\underline{1}$ $\underline{1}$ $\underline{2}$ $\underline{1}$ $\dot{6}$ |

$$3\,3\,2\ 1\,2\ |\ 1\,1\,2\,1\ \ \underset{\cdot}{6}\ \ |\ 5\,6\,\dot{1}\ \ 5\,6\,5\,3\ |\ 2\,3\,5\ \ 2\,3\,2\,1\ |\ \underset{\cdot}{6}\,1\,2\,3\ \ 1\,\underset{\cdot}{5}\ |$$

$$\underset{\cdot}{6}\ \ \ \underset{\cdot}{6}\ \ :\|\ 5\,6\,\dot{1}\ \ 5\,6\,5\,3\ |\ 2\,3\,5\ \ 2\,3\,2\,1\ |\ \underset{\cdot}{6}\,1\,2\,3\ \ 1\,\underset{\cdot}{5}\ |\ \underset{\cdot}{6}\ \ \ \ \underset{\cdot}{6}\ \|$$

2. 动作组合

准备(4拍)　体对 5 方向,在台左后。

① - 8　从台左后左脚起做小反崴出场至台中,体对 1 方向。

② - 4　原地小反崴十字步两次。

5 - 8　休对 3 方向,左起正崴四次,最后一次左转身成体对 1 方向。

③ - 4　体对 7 方向,左起正崴四次,最后一次左转身成体对 3 方向。

5 - 8　重复②5-8 动作。

④ - 4　左起向前,团扇反崴探步四次。

5 - 8　左起后退,团扇反崴探步四次。

⑤ - 8　推扇转身十字步。

⑥ - 8　重复⑤5-8 动作。

⑦ - 2　左起团扇反崴探步两次。

3 - 4　转身,体对 7 方向,左起摆扇反崴探步两次。

5 - 6　转身,体对 5 方向,重复⑦-2 动作。

7 - 8　转身,体对 3 方向,重复⑦3-4 动作。

⑧ - 2　重复⑦-2 动作。

3 - 4　转身,体对 1 方向,重复⑦3-4 动作。

5 - 8　重复⑦-4 动作。

⑨ - 8　左起小反崴向 7 方向下场。

3. 提　示

1. 反崴走场与反崴探步的重拍力感是向下的。

2. 注意正崴上、下抻拉的力感与反崴整体向下力感的对比运用。

二、反崴走场综合训练组合

1. 音　乐



梳　妆　调



$$1 = F\ \ \frac{2}{4}$$

弥渡花灯调
裘柳钦改编

中板

$$(\underline{6\,1\,2\,3}\ \ \underline{2\,3\,2\,1}\ |\ \underline{6\cdot\ 7}\ \ \ 6\)\ :\|\ \underline{2\ 6}\ \ \underline{2\ 6}\ |\ \underline{6\cdot\ 7}\ \ \underline{6\,6\,5}\ |\ \underline{3\,5\,6\,5}\ \ \underline{3\,2\,1\,6}\ |\ \underline{2\cdot\ 3}\ \ 2\ |$$

$$\underline{6\cdot\ 5}\ \ \underline{6\,5\,3\,2}\ |\ \underline{1\,2\,6\,5}\ \ \underline{3\,2\,1\,6}\ |\ \underline{6\,1\,2\,3}\ \ \underline{2\,2\,1}\ |\ \underline{6\cdot\ 7}\ \ 6\ |\ \underline{1\ 6\,1}\ \ 2\ |\ \underline{5\ 6\,5}\ \ 3\ |$$

$$\underline{6\cdot\ 5}\ \ \underline{3\ 1}\ |\ \underline{2\,3\,2\,1}\ \ 2\ |\ \underline{5\ 3\,5}\ \ \underline{6\ 6}\ |\ \underline{6\,5\,3\,2}\ \ 1\ |\ \underline{6\,1\,2\,3}\ \ \underline{2\,3\,2\,1}\ |\ \underline{6\cdot\ 7}\ \ 6\ |$$

$1 = {}^{\flat}\text{B}$

$$\underline{2\ \dot{6}}\quad\underline{2\ \dot{6}}\mid\underline{\dot{6}\cdot\dot{7}}\ \underline{\dot{6}\dot{6}\dot{5}}\mid\underline{3\dot{5}\dot{6}\dot{5}}\ \underline{3\dot{2}\dot{1}\dot{6}}\mid\underline{2\cdot3}\ 2\mid\underline{\dot{6}\cdot\dot{5}}\ \underline{\dot{6}\dot{5}3\dot{2}}\mid\underline{1\dot{2}\dot{6}\dot{5}}\ \underline{3\dot{2}\dot{1}\dot{6}}\mid$$

$$\underline{\dot{6}123}\ \underline{221}\mid\underline{\dot{6}\cdot\dot{7}}\ \dot{6}\mid\underline{1\ \dot{6}}\ 1\ 2\mid\underline{5\ \dot{6}}\ 5\ 3\mid\underline{\dot{6}\cdot\dot{5}}\ 3\ 1\mid$$

（反复 3 次）

$$\underline{2321}\ 2\mid\underline{535}\ \underline{66}\mid\underline{6532}\ 1\mid\underline{\dot{6}123}\ \underline{2321}\mid\underline{\dot{6}\cdot\dot{7}}\ \dot{6}\ \|$$

2. 动作组合

准备（4 拍）　分两组，分别在台右后、台左后候场。

①-8　做合扇小反崴，分别从台右后、台左后出场。

②-8　两人相对，体对 1 方向，横走小反崴。

③-8　分两排向台右前、台左前横走小反崴。走二龙吐须队形成两竖排。

④-8　分别转弯朝台右后、台左后横走小反崴成横排，体对 5 方向。

⑤-8　转身对 1 方向，合扇小反崴。

⑥-8　原地做合扇小反崴。

⑦-8　分别向台右侧、台左侧横向交叉走小反崴，最后一拍回"法儿"往回走。

⑧-8　重复⑦-8 动作往回走。

⑨-⑩　小反崴四次前后排换位，最后一拍开扇变搬扇。

⑪-8　两排从 1 方向转身成相对搬扇反崴。

⑫-8　小反崴走成三排，体对 1 方向。

⑬-8　原地搬扇小反崴。

⑭-8　搬扇十字步四次。

⑮-8　重复⑦-8 动作。

⑯-8　重复⑧-8 动作。

⑰-⑱　原地团扇反崴十六次。

⑲-4　左起向前探步两次，接并步反崴。

5-8　左起后退四步。

⑳-4　并步反崴。

5-8　团扇十字步一次。

㉑-4　并步反崴。

5-8　团扇十字步一次。

㉒-㉔　体对 1 方向，小反崴横走，同时依次经体对 8、7、6、5、4 方向从台右后下场。

3. 提　示

小反崴走场时，注意是横向的运动。

第五节　跳颠步训练

一、撩跳颠步组合

1. 音 乐



螃 蟹 歌





建水花灯调



1 = G $\frac{2}{4}$

中板

$(\underline{6\dot{5}6}\ \underline{1\dot{2}1\dot{6}}\ |\ \underline{5.\ 6}\ \ 5\)\ |\ \underline{1\ 1\ 2}\ \underline{6\ 5}\ |\ \underline{5\ 2\ 3}\ \ 5\ |\ \underline{6\ 6\dot{1}}\ \underline{6\ 5\ 3}\ |\ \underline{2\ 2\ 3\ 1}\ \ 2\ |$

$\underline{5\ 5}\ \underline{6.\ 5}\ |\ \underline{3\ 5\ 3}\ \underline{2\ 3\ 2\ 1}\ |\ \underline{6\dot{5}6}\ \underline{1\dot{2}1\dot{6}}\ |\ \underline{5.\ 6}\ \ 5\ |\ \underline{5\ 6}\ \ \underline{1\ 6}\ |\ \underline{5\ 5\ 5\ 6}\ \underline{1\ 6}\ |$

$\underline{6\ 3}\ \underline{5\ 3}\ |\ \underline{6\ 6\ 6\ 3}\ \underline{5\ 3}\ |\ \underline{5\ 5}\ \underline{6.\ 5}\ |\ \underline{3\ 5\ 3}\ \underline{2\ 3\ 2\ 1}\ |\ \underline{6\dot{5}6}\ \underline{1\dot{2}1\dot{6}}\ |\ \underline{5.\ 6}\ \ 5\ |\ \underline{1\ 1\ 2}\ \underline{6\ 5}\ |$

$\underline{5\ 2\ 3}\ \ 5\ |\ \underline{6\ 6\dot{1}}\ \underline{6\ 5\ 3}\ |\ \underline{2\ 2\ 3\ 1}\ \ 2\ |\ \underline{5\ 5}\ \underline{6.\ 5}\ |\ \underline{3\ 5\ 3}\ \underline{2\ 3\ 2\ 1}\ |\ \underline{6\dot{5}6}\ \underline{1\dot{2}1\dot{6}}\ |\ \underline{5.\ 6}\ \ 5\ \|$

2. 动作组合

准备(4拍)　在台右后候场。

①-8　跳吸崴横移步转四次出场,体对1方向。

②-4　跳吸崴横移步两次成体对3方向。

5-8　跳吸崴横移步两次成体对1方向。

③-8　体对2方向做背手撩跳颠步八次。

④-4　背手撩跳颠步四次,两人前后换位一次。

5-6　右扬手招扇。

7-8　做小鱼抢水。

⑤-8　双手撩花撩跳颠步八次,全体变两横排。

⑥-4　右起招扇一次,成体对5方向再做右起招扇一次成体对1方向。

5-8　体对1方向,向左、右做乌龙伸腿各一次。

3. 提 示

1. 跳颠步要运用支撑腿的推弹,形成富有弹性的跳动感。

2. 注意身体的崴动配合。

二、吸跳颠步组合

1. 音 乐



红 山 茶





云南民歌



1 = G $\frac{2}{4}$

中板

$(\underline{1\ 6\ 3\ 5}\ \underline{2\ 3\ 2\ 1}\ |\ 6\ \ \ 6\)\ \|:\ \underline{6\ 6\ 5}\ \underline{3\dot{1}}\ |\ \underline{6\ 6\ 5}\ \ 3\ |\ \underline{3\ 3\ 2}\ \underline{3\dot{1}}\ |\ \underline{6\dot{1}6\ 5}\ \ 3\ |$

$$3\underline{56\dot{1}}\ \ 6\dot{6}\ |\ \underline{5325}\ \ 3.2\ |\ \underline{1635}\ \ 2\ 3\ |\ 6.\ 5\ \ \dot{6}\ |\ \underline{665}\ \ 3\dot{1}\ |\ \underline{6\dot{1}65}\ \ 3\ |$$

$$3\ 6\ \ \underline{653}\ |\ \underline{2312}\ \ 3\ |\ 6\ 6\dot{1}\ \ \underline{665}\ |\ \underline{5325}\ \ \underline{332}\ |\ \underline{163}\ \ 2.3\ |\ \underline{6\dot{1}65}\ \ \dot{6}\ |$$

$$\underline{2312}\ \ \underline{335}\ |\ \underline{2312}\ \ \dot{6}\ |\ \underline{1635}\ \ \underline{2321}\ |\ \dot{6}\ \ \dot{6}\ :|\ \underline{665}\ \ 3\dot{1}\ |\ \underline{665}\ \ 3\ |$$

$$\underline{332}\ \ 3\dot{1}\ |\ \underline{6\dot{1}65}\ \ 3\ |\ 3\underline{56\dot{1}}\ \ 6\dot{6}\ |\ \underline{5325}\ \ 3.2\ |\ \underline{1635}\ \ 2\ 3\ |\ \dot{6}\ \ \dot{6}\ \|$$

2. 动作组合

准备(4拍)　体对 1 方向，正步位，开扇。

① - 8　原地立脚掌鼓步八次。

② - 8　前进立脚掌颠步八次。

③ - 8　后退立脚掌颠步八次。

④ - 8　十字步颠步两次。

⑤ - 4　体对 8 方向，左起向台右前颠步四步。

5 - 8　小鱼抢水。

⑥ - 4　体对 2 方向，左起向台左前走颠步四步。

5 - 8　小鱼抢水。

⑦ - 4　后退撩跳颠步四次。

5 - 8　左右摆收崴步两次。

⑧ - ⑨　吸撩跳颠两次。

⑩ - ⑪　收撩跳颠转身步两次。

⑫ - 8　左起跳吸崴横移步四次，结束。

3. 提　示

1. 注意吸撩弹的动作腿是自然绷脚。

2. 上身配合的崴动要轻巧、灵活。

三、跳颠步综合训练组合

1. 音　乐

$$\text{送　相　公}$$

1 = D $\frac{2}{4}$

姚安花灯调

中板

$$(\underline{5\ 5\dot{1}}\ \ \underline{6\ 5\ 3}\ |\ \underline{5.\ 3\ 3\dot{1}}\ \ 2\)\ \|:\ \dot{1}\ \dot{6}\ \ \underline{6\ 6\dot{1}}\ |\ \dot{2}.\ \underline{\dot{2}\ 3\dot{1}}\ \ 2\ |\ \underline{\dot{5}\ \dot{5}\ 2\ 3}\ \ \underline{\dot{2}\ \dot{1}\ 6}\ |$$

(反复7次)

$$\underline{5.\ 6\ 4\ 5}\ \ 6\ |\ \underline{6\dot{1}23}\ \ \overset{3}{\underline{\dot{2}12}}\ |\ \underline{\dot{1}.\ \dot{1}56}\ \ \underline{542}\ |\ \underline{5\ 5\dot{1}}\ \ \underline{6\ 5\ 3}\ |\ \underline{5.\ 3\ 3\dot{1}}\ \ 2\ :\|$$

2. 动作组合

准备(4 拍) 分两组。第一组在台右后、第二组在台左后候场。

① - 8 做跳吸崴横移步转身四次上场,形成两排。

② - 4 第一组对 7 方向,第二组对 3 方向,做跳吸崴横移步两次。

5 - 8 全体转身对 1 方向,做跳吸崴横移步两次。

③ - 8 背手撩跳颠步八次,变大斜排。

④ - 4 背手撩跳颠步四次,两人前后换位一次。

5 - 6 右扬手招扇。

7 - 8 小鱼抢水。

⑤ - 8 双手撩花撩跳颠步八次,变成两横排。

⑥ - 4 右起招扇一次,再体对 5 方向右起招扇一次。

5 - 8 体对 1 方向,左、右乌龙伸腿各一次。

⑦ - 4 第一组体对 6 方向,跳吸崴横移步接做左右摆吸崴步一次。第二组体对 2 方向做相
同动作。

5 - 8 重复⑦-4 动作交叉换位。

⑧ - 8 左右吸崴跳步四次,依次朝 1、5、5、1 方向做。

⑨ - 4 吸步颠步扳扇四次。

4 - 8 吸撩跳颠转身步一次。

⑩ - 8 重复⑦-8 动作。

⑪ - 4 背手撩跳颠步四次。

5 - 8 左起做跳吸崴横移步两次。

⑫ - 8 做推扇转身两次。

⑬-⑭ 体对 3 方向,做背手撩跳颠步六次,从台左前退下场。

3. 提 示

组合整体是明快的,因而身体整个运动过程应是松弛中见灵活,自如和谐调。

第六节 综 合 训 练

(教师自编组合,突出风格性、训练性、技巧性、典型性、表演性等特征,可参照有关教材。)

第四章　蒙古族舞蹈(基础)训练教材

概　述

本教材是从蒙古族的民间类、宗教类和宫廷类的舞蹈素材中汲取养料的,这三类舞蹈有明显的游牧生活的印记,保留着部落生活的集体性和群众自娱性的特点。蒙古族主要聚居于我国北方,世代逐水草而居,从事游牧和狩猎劳动,由此创造了灿烂的草原文化。蒙古族民间舞蹈是草原文化中特有的一支奇葩。男性的蒙古舞教材的另一个依凭,是经过艺术化、舞台化的蒙古族创作舞蹈。由于有《牧马人》、《鄂尔多斯》、《筷子舞》、《摔跤舞》等作品的出现,使蒙族舞蹈达到了真正的艺术境界,并影响和左右了原生形态民间舞的发展走向,从而使蒙族舞蹈具有了新的品格。这种状况直接形成了蒙族民间舞教材的现状。

蒙古民族是典型的"马背民族",漫漫草地和茫茫大漠塑造了蒙古族男性粗犷、豪放、强悍的性格特征,穹庐般的天宇之下到处是马背游子的足迹。典型的游牧文化和狂放的生活习俗,写就了草原男性不羁的个性。在他们的生活中,马是唯一可以信赖与可以依托的精神支柱。由特定的自然与人文环境而形成的马姿、马舞、马步等舞蹈样式,就成了本教材男性训练体系的贯穿因素。

男性的基本体态为前点步位,上身略后倾,颈部稍后枕,手形姿态多为持马鞭状,以此展开的肩部、手部和臂部、步伐和马步的训练,无不贯穿着一种蒙古族男性的基本形象和精神气质,透过这种情感、形态、运气、发力的典型表现,涵概出一种"圆形、圆线、圆韵"的东方思维观念和主体文化精神。马步的训练是一种特性的动作,是腿脚与上身相结合的模拟性训练,它不仅可以使舞者脚下灵活敏捷,具备完成技巧和跳跃的能力,而且能准确把握草原民族的性格特征和审美心理。肩的训练是在松弛自如的状态中具有力度,具有韧性、弹性和灵活性,使肩部的运动不仅在体能上达到运用自如,更强调它与情感的起伏产生特殊的表现力。手、臂的训练依然遵循的是"圆"的思维逻辑,是肩部动作的延伸和波及,即从腰到肋、肩、上臂、肘、小臂、手、指尖一条弧线的延展。

基本体态的训练,是训练的第一步。以此为基础,逐步进入到肩、手和臂、步伐和马步等更有特征的训练,达到脚下的灵活敏捷、肩部的松弛自如、臂与腕部的柔韧优美。

第一节　体态动律训练

一、送靠、横移组合

1. 音　乐

小　曲　(一)

蒙古族民歌

$1 = G$　$\frac{2}{4}$

中板

(3 5 3 | 5 6 1 2 1 | 6　3　6 0) ‖: 6 3 5 6 5 1 | 6 - 6 - | 2 1 3 6 1 5 |

$\widehat{3\ -}\ |\ \widehat{3\ -}\ |\ 6\cdot\ \dot{1}\ |\ \underset{.}{6}\ \widehat{2\ -}\ |\ 2\ -\ |\ \underline{3\,5}\ 3\ |\ \underline{\underset{.}{5}\,6}\ \underline{1\,2\,1}\ |\ \widehat{6\ -}\ |\ \underset{.}{6}\ -\ :\|$

2. 动作组合

准备（8 拍）　平开手，叉腰坐下。

①- 4　盘腿坐地，双手叉腰，身体由上至下，两拍前送，两拍后靠。

5 - 8　重复①-4 动作。

②- 8　两拍一次，右、左横移。

③- 4　重复①-4 动作。

5 - 8　两拍一次，右、左横移。

④- 2　向右斜前由上至下送。

3 - 4　向左斜后由上至下靠。

5 - 8　做④-4 的反面动作。

⑤- 4　身体由坐地经单腿跪到蹲裆步，同时，双手自胸前平开经肩横手在肩上折臂手位绕腕落下叉腰。

5 - 8　每拍一次，右、左横移。

⑥- 2　上右脚，身体向右斜方送，随即收右脚至踏步位，身体向左斜后方靠。

3 - 4　做⑥-2 的反面动作。

5 - 6　蹲裆步，身体对 2 方向前俯、后靠。

7 - 8　重复⑥5-6 动作。

⑦- 2　右横移，手位于胯旁，自然手形。

3 - 4　左横移，手位于胯旁，自然手形。

5 - 8　每拍一次，右、左横移，动作同⑦-4。

⑧- 6　上身重复⑦-8 动作，起左脚向前走三步。

7 - 8　收左脚并步；左手收于右手背上，双手顺势抬至头上方，然后打开成左手横手、右手肩上折臂手。亮相。

3. 提 示

1. 要求动作稳健、粗犷。

2. 送靠时应经上弧线送出、靠回。

3. 叉腰手位是拇指叉腰，双肘略朝前送。

二、前后划圆组合

1. 音 乐

小 曲 （二）

蒙古族民歌

$1 = G$　$\dfrac{2}{4}$

中板稍快

$(\ \underline{2\,3\,2}\ \ \underline{1\,5}\ |\ \underset{.}{6}\ \ \ \ \underset{.}{6}\,)\ \|:\ \underline{6\,6\,6}\ \ \underline{6\,5}\ |\ \underline{6\,\dot{1}\,\dot{1}}\ \ \underline{\dot{1}\,6\,5}\ |\ \underline{3\,6}\ \ \underline{5\,2}\ |\ 3\ \ \ \ 3\ |$

$\underline{6\,6\,6}\ \ \underline{6\,5}\ |\ \underline{6\,\dot{1}\,\dot{1}}\ \ \underline{\dot{1}\,6\,5}\ |\ \underline{3\,3\,6}\ \ \underline{5\,6\,2}\ |\ 3\ \ \ \ 3\ |\ \underline{6\,6\,6}\ \ \underline{6\,5}\ |\ 6\cdot\underline{5}\ \ 6\ |$

$$6\underline{6\,6}\ \underline{6\cdot6}\mid \underline{6\,6}\ 6\cdot5\mid \underline{3\,3\,5}\ \underline{3\,3\,2}\mid \underline{1\,2}\ \ 3\mid \underline{2\,3\,2}\ \underline{1\,5}\mid 6\ \ 6\,:\|$$

2. 动作组合

准备（4拍）　体对 1 方向，正步位，最后一拍双手叉腰、屈膝成蹲裆步。

① - 2　前俯，后靠，同时双膝略颤。

3 - 4　重复①-2 动作。

5 - 6　前俯，左后靠。

7 - 8　前俯，右后靠。

② - 4　右起划圆四次；做第四次时收左脚成正步位略蹲。

5 - 8　以腰为轴划圆四次（腰为主，肩为辅）。

③ - 4　重复②-8 动作。重拍在右肩，第 1 拍划圆的幅度要大。

5 - 8　重复③-4 动作。

④ - 4　左前点步，划圆四次。重拍在右肩。

5 - 8　重复④-4 动作。

⑤ - 4　右脚前点地，体对 7 方向，肩划圆四次。

5 - 8　左脚前点地，体对 3 方向，肩划圆四次。

⑥ - 2　右脚后退点地，体对 2 方向，面对 1 方向，身体前俯，耸肩两次。

3 - 4　左脚后退点地，体对 2 方向，面对 1 方向，身体后靠，耸肩两次。

5 - 8　重复⑥-4 动作，后退。

⑦ - 4　蹲裆步，划圆四次。

5 - 8　收成正步位，划圆四次。

⑧ - 8　右脚对 8 方向，单拍上步，双拍收回，每拍顺势做一次肩划圆。收。

三、体态动律综合训练组合

1. 音　乐



蒙　古　人





蒙古族民歌



1 = C　$\frac{2}{4}$

稍慢

$$(6\underline{6\,6}\mid\underline{6\,5}\ 7\mid \widehat{6\ -}\mid 6\ -\)\ \|:\underline{3\,6}\ \underline{6\,5}\mid 3\ \underline{5\dot1}\mid \widehat{6\ -}\mid 6\ -\mid \underline{\dot3\cdot3}\ \underline{3\,3}\mid$$

$$\dot2\ \underline{\dot3\dot6}\mid \widehat{\dot6\ -}\mid \dot6\ \ \dot5\mid \underline{\dot3\dot6}\ \underline{\dot6\dot5}\mid \dot6\ \underline{\dot1\dot6}\mid \dot2\ -\mid \dot2\ \underline{\dot1\dot2}\mid \dot3\ \underline{\dot5\ 3}\mid \underline{5\,2}\ \underline{2\dot1}\mid$$

$$\widehat{6\ -}\mid 6\ -\ :\|\ 6\ -\mid \underline{6\,5}\ \underline{6\,7}\mid \dot1\ -\mid \dot1\ 7\mid 6\ -\mid \underline{6\,5}\ \underline{2\,5}\mid 3\ -\mid$$

$$3\ -\mid 6\ -\mid \underline{6\,5}\ \underline{6\,7}\mid \dot1\ -\mid \dot1\ 7\mid \underline{6\,6\,6}\mid \underline{6\,5}\ 7\mid \widehat{6\ -}\mid 6\ -\ \|$$

2. 动作组合

准备（8 拍）

1 - 4　　体对 6 方向，大八字位站立，目视 8 方向。

5 - 7　　右脚上步左转身成大八字位，左手扶腰，右手提鞭式，体对 6 方向，目视 4 方向。

8 -　　　左脚踮起为重心，顺势吸右腿，左手斜上扬掌，右手胯前按掌。

①- 8　　右单跪地，双手扶膝，目视 8 方向。

②- 4　　上身向 8 方向送出。

5 - 8　　上身往 4 方向后靠，成右单坐扶地。

③- 8　　视线由 8 方向上方经上弧线慢移至 2 方向。

④- 8　　右手向上挽手落成右肘靠膝。

⑤- 4　　收左腿盘坐，双手经胸前打开，第四拍向上挽手。

5 - 8　　双手下落成叉腰手位。

⑥- 4　　硬肩四次，两拍前俯、两拍后仰。

5 - 8　　后靠动律耸肩，左、右各一次。

⑦- 8　　重心前移成右单跪地，双手经胸前打开向上叠手下落扶膝，俯身成行礼位。

⑧- 2　　上右脚站起成大八字位，双手握空心拳体旁架肘，含胸。

3　　　　落肘，大八字位下蹲。

4　　　　站起含胸，双手上托位。

5 - 7　　大八字蹲裆位，双握拳，右、左、右横摆晃身。

8　　　　重心移至左腿，吸右腿，双手斜上手位。

⑨- 4　　落右脚成大八字位，双晃手左手搭凉棚作瞭望式，体对 2 方向，目视 8 方向。

5 - 6　　右腿向 8 方向上步，双手经肋下插手伸至斜上手位，上身后仰。

7 - 8　　撤右脚，双手盘腕回头，成左弓步，左手扶膝。

⑩- 2　　保持舞姿。

3 - 4　　双手经回身斜上叠手打开至左平右斜手位，重心右移，双腿成大八字蹲裆位。

5 - 6　　硬肩两次。

7 - 8　　左移重心，左脚起法儿回身，右腿向 4 方向上步。

⑪- 4　　向 4 方向走四步。

5 - 8　　右转身鹰式步两次，向 8 方向流动。

⑫- 4　　左起鹰式步左弧线流动一圈成体对 1 方向。

5 - 8　　右起玛萨克跳四次。

⑬- 4　　左脚踏脚，右掖腿，双手顶拍手，抬头，目视上方，然后经大八字蹲裆步，双手拍小腿
　　　　顺势拎肘、起身并腿，再经顶拍手落下，成大八字蹲裆位，双手扶膝，低头。

5 - 8　　抬头，目视 1 方向。

⑭- 8　　原舞姿，硬肩四次。

⑮- 2　　右腿往 5 方向撤步成大八字蹲裆位，右手随之做挽袖手扶膝，成体对 3 方向，目视 1
　　　　方向。

3 - 4　　做⑮-2 的反面动作。

5 - 8　　左脚向 2 方向上步绕圆动律一次，然后撤步成正步位半蹲绕圆动律两次。

⑯ - 4　右转身,左脚向 5 方向上步,双手自肋下插手伸至斜上手位。

5 - 8　右撤步转身成大八字位,落右手扶腰,体对 2 方向,目视 8 方向。

第二节　马 姿 训 练

一、勒马、套马组合

1. 音 乐



黑 缎 子 坎 肩



1 = F　2/4

伊克昭盟民歌

小快板

(123　231 | 1·61　6·6) ‖: 56　3·1·13 | 66·1　653 | 56　3·1·13 | 66·1　6·16 |

56　3·1·13 | 66·1　653 | 123　6·15 | 3·5　3·6 | 33·1　665 | 632　123 |

66·　231 | 3·5　353 | 33·1　2316 | 5·1·　66 | 123　231 | 1·61　6·6 :‖

2. 动作组合

准备(4 拍)　体对 2 方向,大八字位站立,目视 8 方向,左扶腰手。

① - 4　左脚对 8 方向上步,右脚靠点,右手叉腰,左手做单勒马、压掌,重心移动一次。

5 - 6　重复①-4 动作。

7 - 8　右腿小踢腿出,左斜下勒马,随即披右腿,提左侧腰,成左斜上勒马。

② - 4　右脚对 3 方向撤步成马步蹲,双手翻手走套马式。

5 - 8　右脚对 8 方向上步,左脚前点步,体对 6 方向,目视 8 方向,右套马式。

③ - 4　左起蹉步拉马,立身、披右腿,右斜上勒马。

5 - 6　落右脚右转身体对 1 方向,上左脚成大八字位,双手右斜上勒马。

7 - 8　右脚踏步蹲,体对 8 方向,双手胸前勒马式。

④ - 8　保持舞姿,体从 8 方向转对 2 方向。

⑤ - 4　右脚向 2 方向上步,左腿斜前点步,右套马式。

5 - 8　左腿往 6 方向撤步,右腿后抬左蹲转成体对 1 方向,左手体旁单勒马式。

⑥ - 4　右腿向 8 方向上步,右手斜上勒马,吸左腿。

5 - 8　左转体对 6 方向,目视 4 方向,左斜前点步,右手斜上勒马,随即体对 8 方向,目视 6 方向,右斜前点步。

⑦ - 4　左腿向 2 方向上步,右手向 8 方向俯身套马,顺势撤右腿成马步勒马式,目视 2 方向,体对 4 方向,左手套马。

5 - 8　右腿向 8 方向上步,左腿靠,提左侧腰,单勒马。

⑧ - 4　撤右脚,左转身成左斜前点步,体对 6 方向,目视 8 方向,右手勒马。两拍完成。然后做反面动作一次。

5 - 8　右脚往右撤步,回身体对 5 方向,双手斜下打开,顺势左转半圈对 1 方向上左脚,马步蹲,重心右移,勒马,双手上翻腕,立身,胸前勒马。

二、牵马组合

1. 音 乐



牵 马 曲



1 = F 2/4

蒙古族民歌

稍慢

$(\underline{1}\ \underline{1621}\ |\ \overset{\cdot}{6}\ -\)\ \|:\ 6\cdot\ \underline{5}\ |\ 6\ -\ |\ \overset{\cdot}{1}\cdot\ \underline{65}\ |\ 3\ -\ |\ 2\ \underline{2235}\ |\ 2\cdot\ 3\ |\ 1\ \underline{1621}\ |\ \overset{\cdot}{6}\ -\ :\|$

2. 动作组合

准备(4拍)　体对 2 方向,大八字位站立。

① - 8　上身右拧对 4 方向,右手对 4 方向斜上穿手绕腕,慢转回身对 8 方向,右手斜下后牵马。

② - 8　右脚对 8 方向上步,垫步行进。

③ - 4　左起弧线牵马从台左前绕至台后中间,转身体对 1 方向行进。

5 - 8　翻手提至左斜上,双手牵马式。

④ - 4　马步蹲,移重心至右腿,右手从 8 方向向 2 方向平手位打开,转身体对 2 方向。

5 - 8　转体对 8 方向,右手随之向 8 方向送出,目视 8 方向。

三、马姿综合训练组合

1. 音 乐



草原女民兵(片断)



1 = ♭B 4/4

竹 林、韧 敏曲

稍慢

$(\underline{6}\ \underline{6}\ \underline{6}\ \ \underline{6}\ \underline{6}\ \ \underline{6}\ \underline{6}\ \underline{6}\ \ \underline{6}\ \underline{6}\ |\ \underline{3}\ \underline{3}\ \underline{3}\ \ \underline{3}\ \underline{3}\ \ \underline{3}\ \underline{3}\ \underline{3}\ \ \overset{\vee}{3}\ \underline{3}\)\ \|:\ 6\cdot\ \underline{1}\ \underline{2}\underline{1}\underline{2}\ \underline{1}\underline{0}\underline{3}\ |\ 6\ -\ -\ 1\ |$

$6\ \underline{1\cdot}\overset{\cdot}{3}\ \underline{6}\ \underline{565}\ |\ 3\ -\ -\ 5\ |\ 6\cdot\ \underline{1}\ \underline{2}\underline{1}\underline{2}\ \underline{3}\underline{0}\underline{6}\ |\ 2\cdot\ \underline{3}\ \underline{1\cdot}\overset{\cdot}{3}\ \underline{6}\underline{5}\ |\ \underline{356}\ \underline{16}\ \underline{2}\ \underline{31}\ |$

$6\ -\ 6\cdot\ \overset{\cdot}{\underline{3}}\ \|:\ 6\cdot\ \underline{1}\ \underline{2}\underline{1}\underline{2}\ \underline{3}\underline{0}\underline{6}\ |\ 2\cdot\ \underline{3}\ \underline{1\cdot}\overset{\cdot}{3}\ \underline{6}\underline{5}\ |\ \underline{356}\ \underline{16}\ \underline{2}\ \underline{31}\ |\ 6\ -\ -\ -\ :\|$

2. 动作组合

准　备(8拍)　斜下手大八字位,重心稍偏后,体对 5 方向,目视 4 方向。

① - 8　右脚向 4 方向上步,右手自斜上手位套马至斜下手位,左手背腰,体对 2 方向,目视 8 方向。

② - 8　先右后左向 8 方向垫步两次,拉马向后走一圈仍对 1 方向。

③ - 4　左脚朝 1 方向上步,胸前平勒马,保持原舞姿下蹲。

5 - 8　快速立起,双手上举抖腕勒马蹲下。

④ - 2　右脚向 7 方向上成别步,左提腰斜上勒马。

3 - 4　左脚向 8 方向上步成蹲裆打马式,随即立起吸左腿,右手扬鞭式,再撤左脚下蹲成打马式。

5 - 6　右脚往 4 方向后撤,翻手勒马。

7 - 8　上右脚成别步遛马式。

⑤ - 4　先左后右双脚交替做旁、前刨地步。

5 - 6　俯身,双手勒马至胸前,右前点地。

7 - 8　右、左、右交替移重心,顺势压脚掌。

⑥ - 4　后旁伸步(不离地)四次。

5　　　右脚上步遛马式。

6　　　左腿转膝对 2 方向。

7　　　回到遛马式。

8　　　左腿半蹲,右小腿踢出。

⑦ - 1　保持舞姿,右小腿吸回,左脚立起。

2　　　右脚点地。

3 - 4　左腿转膝对 8 方向。

5 - 8　右脚前伸,上身保持舞姿后躺。

⑧ - 4　右转身,上左脚,右腿后抬套马式。

5　　　左脚向 8 方向上步,俯身套马式。

6　　　回至蹲裆拉马式。

7 - 8　左横蹉步,斜后单勒马。

⑨ - 2　做⑧7-8 的反面动作。

3 - 4　蹉步左、右吸腿勒马。

5 - 8　起右脚向后走圆成体对 1 方向。

⑩ - 4　右脚上步向 2 方向斜上勒马。

5 - 6　翻手,撤右腿,下蹲勒马。

7 - 8　左转一圈,大八字位蹲勒马。

⑪ - 4　双手经胸前上抖腕,立身,慢蹲下,双手落至胸前勒马。

5 - 8　立身,绕腕成左斜上勒马。

⑫ - 8　右手向 3 方向平开手,再原路线划回,顺势往 4 方向撤右脚,左转身体对 6 方向做瞭望式。

第三节　肩　部　训　练

一、柔、硬、双肩组合

1. 音　乐



肩 训 练 曲(一)



1 = G 2/4　　　　　　　　　　　　　　　　　　　　　　　　蒙古族民歌

中板　　　　　　　　　　　　　　　　　　　　　　　　　　(反复 4 次)

(331 231 | 6 -) ‖: 216 235 | 6· i | 665 5·631 | 2·3 21 | 63 556 | 3· 6 | 331 231 | 6 - :‖

2. 动作组合

准备(4拍) 正步位站立。第五拍起,反手斜下位摊开,再收至双手叉腰位。

①-8 右起柔肩,最后两拍,左脚旁迈至小八字位,柔肩的同时移动重心一次。

②-4 左脚起向7方向走横移步,同时柔肩,第四拍右后垫步,做硬肩两次。

5-8 右脚起向3方向走横移步,肩部动作同②-4。

③-8 起右脚后垫步左转一圈,同时柔肩,第8拍右腿向3方向横迈步至小八字位,体对1方向,移重心,做硬肩两次。

④-4 左脚起向1方向上四步,硬肩。

5-8 往5方向退四步,硬肩。

⑤-8 体对8方向,重复④-8动作。

⑥-8 体对2方向,重复④-8动作。

⑦-8 左起往7方向横移,做双肩。

⑧-8 右起往3方向横移,做双肩,第8拍右腿对8方向上步,踏步亮相。

二、绕、耸、碎抖肩组合

1. 音 乐

肩 训 练 曲(二)

1 = F 2/4

蒙古族民歌

小快板

(1̲ 6̲ 3̲ | 6̣ 6̣) ‖: 3 6 | 5̲ 3̲ 6̣ | 6. 2̇ | 6̲ 5̲ 3 | 5̲ 6̲ 1̇3̇ | 1̇ 6̲ 3̇ | 1̇ 6 3̇ |

6 6 | 3 6 | 5̲ 3̲ 1̲ | 2̲ 5̲ 3 | 1̲ 6̣. | 2̲.1̲ 2̲1̲ | 2̲ 5̲ 3 | 1̇ 6̲ 3̇ | 6̣ 6̣ :‖

2. 动作组合

准备(4拍) 正步位站立。第五拍起双手推手叉腰。

①-8 左肩起,屈伸绕肩四次。

②-4 左脚往7方向横迈一步成大八字位蹲,左、右靠身耸肩各一次。

5-8 左、右靠身耸肩各两次。

③-8 右脚起对8方向倒换步两次,绕肩胸前绕臂推手。

④-8 左脚对7方向上步成右后踏步点,左旁斜下位插手,耸肩四次。然后做反面动作一次。

⑤-4 左转身,右腿对5方向上步,体对5方向,左、右上下耸肩。

5-8 左转身,体对1方向,重复⑤-4动作。

⑥-4 右、左垫步,左手旁绕腕叉腰,笑肩。

5-8 右脚对8方向上步,绕肩柔臂(一小一大)。

⑦-8 左脚起小跑步一圈,体对1方向,耸肩。

⑧-4 脚下碎步蹉,双手斜下手位,碎抖肩。

5-8 脚动作同上,左转身体对5方向,双手从下穿至斜上手位,碎抖肩,第五拍起蹉脚并立。

三、肩部综合训练组合

1. 音　乐



冬格尔大喇嘛



1 = G 2/4

蒙古族民歌

中板

(3.5 32 | 112　3 | 123　15 | 6　　6) ‖: 366 65 | 6i i　15 | 333　32 | 3　　0 |

366 65 | 6i i　15 | 333　32 | 3　　0 | 3 6　65 | 665　6 | 666 61 | 6　　65 |

┌─── 1 ───　　　　　　　　　　　┌─── 2 ───

3.5 32 | 112　3 | 123 15 | 6　　6 :‖　加快 3.5 32 | 112　3 | 123 15 | 6　　6 ‖

小快板

‖: 366 65 | 6i i　15 | 333　32 | 3　　0 | 366 65 | 6i i　15 | 333　32 | 3　　0 |

（反复 6 次）

3 6　65 | 665　6 | 666 61 | 6　　65 | 3.5 32 | 112　3 | 123 15 | 6　　6 :‖

2. 动作组合

准　备　左踏步，胯前按掌，体对 8 方向，目视 1 方向。

①- 8　右起横移推靠步两次，平手硬肩八次。

②- 6　右横移步，双手叉腰，硬肩四次。

7 - 8　左脚后靠，推手变平掌位。

③-④　做①-②的反面动作。

⑤- 2　右脚上步回身，双手顶手位叠起，体对 4 方向。

3 - 4　蹲裆步，双手打开，左手至平手位，右手至斜上手位，体对 2 方向，目视 8 方向。

5 - 8　左起柔肩一次、硬肩两次，右手扬掌，左单脚立。

⑥- 8　踏步前倾，柔肩后仰，硬肩、耸肩。

⑦- 8　右横移步，绕圆柔肩八次，体对 5 方向。

⑧- 8　硬肩，平步左绕圆六次，接双跺脚前平甩手叉腰。

⑨- 8　硬肩，平步向前、后撤，双扣手叉腰。

⑩- 8　点步后退，耸肩八次。

⑪- 8　重复⑨-8 动作。

⑫- 8　平步，硬肩，左弧线绕圆八次，体对 1 方向。

⑬- 6　双吸半蹲，右起绕肩四次。

7 - 8　快绕肩两次，同时变蹲裆步。

⑭- 8　蹲裆步，快绕肩七次。

⑮- 6　右横移步，双肩两次。

7 - 8　左脚后撤步，双肩。

⑯ - 8　脚做⑮-8 的反面动作，双肩重复⑮-8 动作。

⑰ - 8　趟步（两慢三快），双扣手叉腰做双肩两次、硬肩两次，向 2 方向流动。

⑱ - 8　右起平步，硬肩，右后弧线流动绕圆。

⑲ - 8　左起迂回步，绕肩两次。

⑳ - 8　迂回跳步，绕肩两次。

㉑ - 8　迂回步接左、右跳端退步。

㉒ - 2　右起后点步，绕左手晃身。

3 - 8　左起后点步，双手叉腰耸肩（左、右、左，做两次）。

㉓ - 8　重复㉒-8 动作。

㉔ - 4　右脚上步左转成体对 5 方向，上下耸肩四次。

5 - 8　左脚上步，上下耸肩四次。

㉕ - 8　右转身右起跳拉腿步，左绕手接前倾后靠硬肩四次、耸肩两次，对 2 方向。

㉖ - 8　左转身左起跳拉腿步，右绕手接前倾后靠硬肩四次、耸肩两次，对 6 方向。

㉗ - 8　左转身成右踏步，碎抖肩，体对 5 方向。

㉘ - 8　双晃手打开，平步碎抖肩，左弧线流动至台右后，回身蹲立起法儿。

㉙ - 8　倒换步，单进单退八次，向 8 方向流动。

㉚ - 8　做㉙-8 的反面动作，向 2 方向流动。

㉛ - 8　倒换步，耸肩，单进单退八次。

㉜ - 8　倒换步，耸肩甩头，单进单退八次。

㉝ - 2　右起，右后点步绕手晃身。

3 - 4　左后点步，耸肩两次。

5 - 6　右上步蹲，左旁腿，左平右顶勒马式。

7 - 8　右大踏步，左手下插至胯前按掌，右手上穿至平手位，目视 2 方向。

第四节　腕　部　训　练

一、硬腕组合

1. 音　乐

牧　马　舞

$1 = D$　$\frac{2}{4}$　　　　　　　　　　　　　　　　　　　　　　蒙古族民歌

中板

（5·2　332｜11　　1）‖：5 5 5556｜i 6　i 0｜7 2　2i76｜5 3　5 0｜

5 5 6 i i｜6543　2 0｜5 2　3432｜1 1　1 0｜1 1　1 2 3｜5 5　5 0｜

3 5　5 3 2｜1 5　1 0｜1 1　1 2 3｜5 5　5 0｜5·2　332｜1 1　1 0：‖

2. 动作组合

准备（4拍）　小八字位站立。第三至四拍双提腕至胯前位。

①-4　双手硬腕,第4拍提腕至斜下位。

5-8　双手硬腕。

②-8　提腕至平手位做硬腕,左脚往7方向横至大八字位。做硬腕时重心稍有移动。

③-4　体对8方向,右脚前点,左腿蹲,双手绕腕至胸前做硬腕,身体前倾。

5-8　立身,右后踏步,双绕手成左斜上、右胸前做硬腕,体对2方向,目视8方向。

④-2　右脚对2方向上弓步,右手旁手位,左手斜上位,做硬腕,体对2方向,身前倾。

3-4　撤右脚成踏步,身体回靠,做硬腕一次。

5-8　右脚对1方向上步,体对1方向,双手至右斜下位做硬腕。

⑤-8　屈伸一次,左腿上步蹲,右硬腕接环提腕至斜下位做硬腕,四拍完成。然后做反面动作一次。

⑥-8　左起三步一蹉对5方向行进,上身左转翻身,双手平掌位硬腕,四拍完成。然后做反面动作一次。

⑦-8　右起对7方向蹉步,双手交叉硬腕。

⑧-8　双手平手位上下硬腕,左起对1方向上四步,右并腿,体对8方向双手上提腕,左腿经旁划至身后成右弓步、体对2方向,身前倾,右手斜上手位,左手胸前手位。

二、带肩硬腕组合

1. 音　乐

<center>硬　肩　舞　曲</center>

<center>蒙古族民歌</center>

1 = G 2/4　中板

（乐谱）

2. 动作组合

准备（4拍）　体对2方向,目视1方向,右后踏步,双手胯前位。

①-8　右腿对3方向迈步成右弓步,顺势推移重心撤回仍成右后踏步,然后再重复一次;双手平手位,硬肩腕三次,最后两拍双手至斜上手位硬肩腕。

②-2　并双腿,体对4方向,双手提至右上方成交叉手。

3-8　撤左脚体对2方向成大八字蹲,目视8方向,左手平手位,右手斜上手位,硬肩腕。

③-8　左脚踏步,顿步左转身,提右侧腰,双手斜上手位硬肩腕。

④-4　右脚对8方向上步,体对8方向,右、左移动重心接倒换步,上身做前后耸肩,双手位于胯位提压腕。

5-8　做④-4的反面动作。

⑤-4　右脚对8方向上步,绕肩划圆,退步靠身,硬腕。

5 - 8 右起对 2 方向上步成左点步，硬肩腕两次。然后左起做反面动作一遍。

⑥ - 8 左起平步走圆跑至台右后，双手平手位硬肩腕。

⑦ - 8 右起垫步，体对 8 方向行进台左前，身体前倾下蹲，双手斜下手位硬肩腕。

⑧ - 8 重复③-4 动作，然后上右脚成左后踏步，体对 1 方向，双手胯前位。

三、带肩挽手组合

1. 音 乐



硬 手 曲



1 = D 2/4

蒙古族民歌

中板

(1 2 5 3 2 1 | 6 6) | 6 6 2 2 1 | 6 6 5 3 | 6 6 5 3 6 | 2 - |

2 2 1 2 1 2 | 3 . | 2 | 1 . 2 3 5 | 6 6 ‖: 6 2 1 3 5 | 6 2 1 2 |

3 2 | 1 3 2 1 | 6 5 6 2 1 | 6 3 . 2 | 1 2 5 3 2 1 | 6 6 :‖

2. 动作组合

准 备 小八字位站立，双手自然垂于体旁。

① - 8 右起踩步，双手胯旁位换手，小耸肩。

② - 4 左脚对 2 方向斜前点步，体对 8 方向，左手斜上，右手胸前，挽手。

5 - 8 右脚对 8 方向点步做②-4 的反面动作。

③ - 4 左起对 2 方向垫步左转身成体对 1 方向，左斜上挽手。

5 - 8 做③-4 的反面动作。

④ - 4 右脚对 3 方向上步，左脚换步后踏，双手斜上手位随换重心做挽手。

5 - 8 右脚从 8 方向点步划至 2 方向，上身前倾，平手位挽手。

⑤ - 8 左脚向 1 方向上步，退右脚成左前点，左、右蹉步点步后退，双手依次于前、旁、左、右挽手。

⑥ - 4 重复④5-8 动作。

5 - 8 左腿旁抬腿，单腿跳蹲左转一圈，右腿对 1 方向上步蹲，左后吸腿，双手叉腰位，身体稍前俯。

四、腕部综合训练组合

1. 音 乐



腕 训 练 曲



1 = G 2/4

伊克昭盟民歌

小快板

(2 2 3 5 | 5 5 6 1 6 | 1 5 6 6 | 5 -) | 5 2 | 2 . 3 2 5 | 3 5 6 1 |

5　-　$|\underline{3\cdot5}\ \underline{66}|\underline{\dot{1}}\ 5\ \underline{3}|\underline{51}\ \underline{33}|2$　-　$|\underline{5}$　2　$|\underline{2\cdot3}\ \underline{25}|$

$\underline{35}\ \underline{6\dot{1}}|1$　-　$|\underline{\dot{6}\cdot1}\ \underline{22}|5$　$\underline{\dot{6}}|\underline{15}\ \underline{66}|5$　-　$\|:\underline{116}\ \underline{53}|$

2　嗨嗨　$|\underline{116}\ \underline{53}|2$　嗨　$|\underline{22}3\ 5|\underline{556}\ \underline{16}|\underline{15}\ \underline{66}|5$　-　$\|:$

$\underline{5}$　2　$|\underline{2\cdot3}\ \underline{25}|\underline{35}\ \underline{6\dot{1}}|5$　-　$|\underline{3\cdot5}\ \underline{66}|\underline{\dot{1}}\ 5\ \underline{3}|\underline{51}\ \underline{33}|2$　-　$|$

$\underline{5}$　2　$|\underline{2\cdot3}\ \underline{25}|\underline{35}\ \underline{6\dot{1}}|1$　-　$|\underline{\dot{6}\cdot1}\ \underline{22}|5\ \underline{1}\ \underline{6}|\underline{15}\ \underline{66}|5$　-　$\|$

2. 动作组合

准备（8拍）　左踏步，胯前按掌，体对2方向，目视1方向。

① - 4　左起做右前点地步，双手挽手四次由前斜下手位划至体旁，上身渐右拧成对向2方向移动。

5 - 8　做①-4的反面动作，向2方向移动。

② - 4　右脚向2方向上步再撤步，顺势前倾、后靠，平手位带肩硬腕四次。

5 - 6　右脚向2方向上步，前倾，平手位带肩硬腕两次。

7　右脚撤步，后靠，斜上手位带肩硬腕一次。

8　右脚上步成左踏步，双手自左下晃至右胯前按手位，体对2方向，目视1方向。

③ - 4　右前踏步，屈伸，双手右胯前按手位硬腕两次。

5 - 8　左前踏步，双手挽手四次由前斜下手位划至体旁，上身渐左拧成对8方向，目视1方向。

④ - 4　右起垫步，挽手（左手胸前，右手斜上）四次，原位右转一小圈。

5 - 8　左起垫步，挽手（右手胸前，左手斜上）四次，原位右转一小圈。

⑤ - 8　右起原地踏步，胯前按手位挽手八次。

⑥ - 2　右起前上双踏步，双盖挽手。

3 - 4　右起后撤双踏步，双盖挽手。

5 - 8　左起左上步交叉点步，双手经胸前下晃手至斜上手位。

⑦ - 4　左起垫步，挽手（右手胸前，左手斜上）四次，左转一小圈。

5 - 8　左玛萨克跳姿态，斜上手位挽手四次，右转一圈。

⑧ - 2　右脚向右旁上步双手体旁八字挽手。

3 - 4　右起向左上两步，双手体旁八字挽手两次。

5 - 8　右脚向左上步左转一小圈成体对1方向。

⑨ - 4　右前踏步，双手右胯前按手位硬腕两次。

5 - 6　左前踏步，双手左胯前按手位硬腕一次。

7 - 8　"起法儿"。

⑩ - 2　右起向8方向跳弓步，盖手至平手位，上身前倾做硬腕一次。

3 - 4　提腕成右斜上手、左平手位，顺势左转身成体侧对2方向。

5 - 8　硬腕两次。

⑪-4　右起迂回步，推绕手硬腕。

5-6　右脚对8方向上步，推手。

7-8　右脚撤步，左脚前踏，平开手硬腕两次。

⑫-4　右起平步向1方向行进，平开手硬腕四次。

5-6　右起垫步一次，双平手硬腕两次。

7-8　撤步成左前踏步，双盖手成右斜上手、左平手提腕。

⑬-4　右起边向后三步边右转一圈成右前踏步，双手平开手位硬腕两次，体对8方向，目视1方向。

5-8　做⑬-4的反面动作。

⑭-4　右脚上步、撤步，前俯、后靠，硬腕两次。

5-8　做⑭-4的反面动作。

⑮-4　右起向4方向蹉步一次，双手交叉上晃至左斜上做硬腕。

5-8　做⑮-4的反面动作。

⑯-4　左前踏步垫步俯身，双手按掌位交替硬腕四次，向8方向流动。

5-8　右起垫步左转身一圈成体对1方向，斜上手位硬腕四次。

⑰-8　重复⑯-8动作。

⑱-4　左起平步两步、垫步一次，平开手位硬腕（两慢两快），向8方向流动。

5-8　右起平步两步、垫步一次，平开手位硬腕（两慢两快），左弧线流动成体对1方向。

⑲-4　右前跳踏步，前俯后仰，体旁硬腕两次，体对8方向。

5-6　右上左旁伸步，含胸，手背相对，接立身，双手打开至平开手位，体对1方向。

7-8　左脚向8方向上步成左前踏步，双手经盖手落至胯前按手位，体对2方向，目视1方向。

⑳-8　重复⑲-8动作。

第五节　臂部训练

一、软手组合

1. 音乐

<p align="center">柔臂训练曲</p>

1 = G　2/4

<p align="right">蒙古族民歌</p>

慢板

2. 动作组合

准备（4拍）　小八字站立，双手渐提至胸前平手位。

①-4　胸前软手。

5-8　双手打开至平手位软手。

②-4　右脚对8方向上一大步屈膝为重心，身体前倾，双手对8方向软手。

5-8　右脚撤步，左脚对2方向点步，靠身，体对2方向，目视8方向，肩上交替软手。

③-8　做②-8的反面动作。

④-8　右腿对8方向上步，绕肩推手，吸左腿顺势对4方向撤步成右弓步蹲，双手做软手从
　　　胸前位打开至平手位。

二、上下柔臂组合

1. 音　乐

<p align="center">三 匹 枣 骝 马</p>

1 = F　4/4

<p align="right">伊克昭盟民歌</p>

慢板

（1.2 35 2 13 | 6̣ - - - ）‖: 6 6 2̇ 2 35 | 6 - - - | 65 36 6̣ 1 |

2 - - - | 6.5 32 1 2 | 2̇. 5̣ 3̇. 2̇ | 1̇.2̇ 35̇ 2̇ 13̇ | 6 - - - :‖

2. 动作组合

准备（8拍）　体对2方向，目视1方向，右后踏步，双手胯前按手位。

①-8　双腿右后踏步位屈伸，上身随之对8、2方向来回转动。

②-4　右腿对3方向上步成弓步，右起上下柔臂一次。

5-8　做②-4的反面动作。

③-4　左起平步对1方向上两步，左起上下柔臂。

5-8　左起平步后退四步，做四次上下柔臂。

④-8　重复③-8动作。

⑤-8　左起划船步，转身对8方向行进，上下柔臂。

⑥-8　划船步，转身对2方向行进，上下柔臂。

⑦-8　划船步往5方向后退，先左后右做上下柔臂转身。

⑧-8　左起蹉步对1方向行进，双手至体前上下柔臂。

三、拧转、划圆柔臂组合

1. 音　乐

<p align="center">敖 包 相 会</p>

1 = F　4/4

<p align="right">通　福曲</p>

中板

（5̲5̲ 35̲ 65̲3̲ 23̲ | 6̣ - - - ）‖: 6.5 35̲ 61̇ 6 | 561̇ 65 3. 6̣ | 232̲ 12 31̇ 65 |

6 - - - | 3.5 656̇1̇ 65 16̲ | 1̇ 1 65̲ 3̲ 5̲ | 6̣.1 23 53 6̲1̲5̲ | 3 - - - |

5·　35 6·i ｜612　365　3·2　16 ｜55　35　653　23 ｜6 - - - ：‖653　236 - ‖

rit

2. 动作组合

准备(4拍)　体对 6 方向,右踏步位站立,胯前按手位。

① - 8　左右脚各对 1 方向撤步,左起对 5 方向并腿立,上身拧转柔臂三次,插手至斜上手位。

② - 8　左转身体对 1 方向上左脚,拧转上下柔臂两次。

③ - 4　左起垫步对 1 方向行进,同时做拧转柔臂。

　5 - 8　左脚对 7 方向横迈步,左手斜下手位划平圆,然后左腿后踏步,柔臂拉臂拧转两次。

④ - 8　左起横移步往 7 方向移动,上身拧身平手位拧转柔臂四次,四拍完成,然后再做反面动作。

⑤ - 8　左脚对 7 方向上步,右前点,再右脚上一步,左前点,右手起向后划立圆移重心成右后踏步,左手向前划立圆,第八拍右腿对 3 方向上步成左踏步,圈手。

⑥ - 4　踏步转身左下两次,双手横划圆。

　5 - 8　体对 5 方向,右脚上步并立,拧转上下柔臂。

四、臂部综合训练组合

1. 音　乐



嘎　达　梅　林



1 = G 　4/4

蒙古族民歌

中板

(2·　3 5 1 ｜6 - - -) ：‖6 3 3 23 ｜5 6 1 6 ｜2 32 16 ｜2·　3 5 i ｜

(反复 3 次)

6 - - - ｜56 5 35 ｜5 6 1 6 ｜1 61 56 ｜2·　3 5 1 ｜6 - - - ：‖

rit

5 6 5 35 ｜5 6 1 6 ｜1 61 56 ｜2·　3 5 1 ｜6 - - - ‖

2. 动作组合

准备(8拍)　全体分四组,分别于台右前、台右后、台左前、台左后候场。

① - 6　左、右、左划船步,上下柔臂转身,向台中心流动。

　7 - 8　划船步,上下柔臂转身,全体向 7 方向流动。

② - 8　继续向 7 方向流动两次。

③ - 4　向 3 方向流动两次。

　5 - 8　划船步,上下柔臂两次,向 1 方向之字形流动。

④ - 8　划船步,上下柔臂转身四次,向 5 方向流动,目视 1 方向。

⑤ - 4　重复③-4动作。

　5 - 6　左脚旁上步,平划手晃身,撤左脚成右前踏步。

7 - 8　左起上下柔臂两次。

⑥ - 8　左起向 7 方向横移三步、垫步一次，带硬肩柔臂（三慢两快）。

⑦ - 8　右起旁推步、踏步，上下柔臂盖手至斜上手位，踏步硬腕一次。

⑧ - 4　原地垫步左转一圈，硬腕。

⑨ - 4　右起迂回步，推绕手一次。

5 - 6　右脚对 8 方向上步，双手插手至斜上手位。

7 - 8　右脚撤步鹰式蹲。

⑩ - 4　吸左腿往 2 方向落下成斜腰姿态，肩上柔臂，目视 8 方向。

5 - 8　吸右腿落成大踏步位，双手软手从肩前折臂位至平手位，左肩对 8 方向。

⑪ - 8　右起回身抽手撤步，右、左柔臂打开，左转、右转柔臂至体对 5 方向。

⑫ - 4　右脚上步，右起柔臂，膝部起伏两次。

5 - 8　碎步向 5 方向流动。

⑬ - 4　右前踏步，软手从肩前折臂位至平手位，最后半拍（da）左转起法儿。

⑭ - 8　右起跳踏垫步，硬腕（右、左、右、左），向 1 方向流动。

⑮ - 4　左起软手从肩前折臂位至平手位，走左弧线跑至台后成体对 1 方向。

5 - 6　往 4 方向后撤跳起，上下柔臂（慢、快、慢）。

7 - 8　往 6 方向后撤跳起，上下柔臂（慢、快、慢）。

⑯ - 8　右转身体对 5 方向，向左横移撤步并立，上下柔臂。

⑰ - 8　右转一圈体对 5 方向重复⑯-8 动作。

⑱ - 4　横移上下柔臂三次，转身成右大踏步，左肩对 8 方向，做软手从肩前折臂位至平手位。

第六节　胸背与弹拨手训练

一、胸背组合

1. 音　乐

<p align="center">沙 漠 的 春 天</p>

<p align="right">蒙古族民歌</p>

1 = G 4/4

慢板

(335 561 1 -) ‖: 5. 61 61 16 | 2.3 235 5 - | 13 231 612 361 | 5. 6 5 - |

3 56 1 1 6 | 56 1 615 3 - | 6.1 16 2.3 235 | 335 561 1 - :‖

2. 动作组合

准备（4 拍）　体对 8 方向，目视 1 方向，右后踏步位站立，双手胯前按手位平掌。

① - 8　提左腿落至后踏步位，上身前倾做胸背两次。

② - 8　左腿对 2 方向上步，体对 2 方向，平手位胸前翻腕下压，胸背两次。

③ - 8　右腿对 8 方向上步，体对 8 方向，重复②-8 动作一次。

④ - 8　左腿对 1 方向上步蹲，屈伸，身体前倾，双手自斜上手位落下，胸背一次。

二、甩手组合

1. 音　乐

蔓　莉　花

1 = F　2/4

蒙古族民歌

中板

（235 3212｜666　6 ）｜66　516｜66　516｜116　5615｜665　66｜

66　13｜76　653｜653　2125｜3.5　33‖：66　516｜665　656｜

356　3216｜2.1　6｜651　66｜656　116｜235　3212｜666　6　：‖

2. 动作组合

准备（4 拍）　大八字位站立，双手体旁下垂，最后两拍转身对 2 方向，胯前翻掌。

① - 8　大八字蹲步，交替向 2、8 方向移重心，双手平手甩手。

② - 8　右、左脚依次向 2、8 方向上步，再吸左腿对 7 方向撤回至大八字位，上身平手位移重心，甩手。

③ - 8　左脚往 7 方向迈步，撤右腿成左脚斜前点步，体对 2 方向，目视 1 方向，上身保持移重心，甩手。

④ - 4　左脚对 3 方向上步成右斜前点步，体对 8 方向，甩手。

5 - 8　左脚对 7 方向横迈步成大八字蹲，左手起横甩手拨回。再做反面动作一次。

⑤ - 2　左转体对 6 方向，右腿重心抬左腿，甩手，落左脚，右腿对 6 方向上步吸左腿，右手斜上手位拨手，左手于胸前。

3 - 4　左脚起对 5 方向上两步左转身，体对 1 方向甩手。

5 - 8　左起对 2 方向蹉步，左单手胸背弹拨压一次。

⑥ - 8　重复⑤-8 动作。

三、弹拨、弹压组合

1. 音　乐

弹 拨 训 练 曲

1 = C　2/4

伊克昭盟民歌

中板

（112　351｜6　　60 ）‖：666　2.3｜1216　5.6｜1216　5612｜

3.2　3｜112　3.5｜3532　1.3｜112　351｜6　　60　：‖

2. 动作组合

准备（4 拍）　左后踏步，体对 1 方向，胯前按手位。

①-8　胯前按手位弹拨手,左起自正步位对1方向上两步,再右起后退两步。

②-8　左脚起前后移重心,平手位弹拨两次,右脚对8方向上步,斜下弹拨手翻身。

③-8　做②-8的反面动作。

④-4　左脚对2方向上步,体对2方向,目视1方向,右腿后踏步,弹拨手。

5-6　体对1方向,左蹲前俯身,左右移重心,弹拨手。

7-8　右转身,体对5方向上左脚,斜上弹拨手。

四、胸背与弹拨手综合训练组合

1. 音　乐

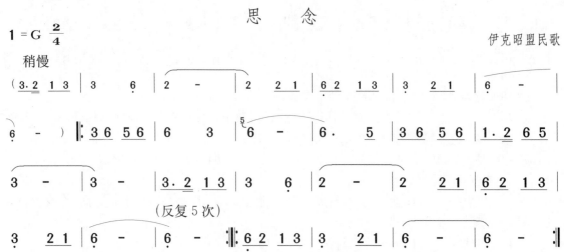

思　念

1=G 2/4

伊克昭盟民歌

稍慢

(反复5次)

2. 动作组合

准　备　前奏的最后四拍,右前踏步蹲,前俯身,体对1方向。双臂提起体旁下按,吸右腿踏下,胸腰一次。

①-8　原地胸背一次,体对1方向。

②-8　原地胸背两次。

③-8　右起前后移步,胸背四次。

④-2　右腿上步成右前踏步,弹拨手一次(胯前按掌至斜上手位)。

3-4　左转身上步成左前踏步,弹拨手一次(胯前按掌至斜上手位),体对5方向。

5-8　右转身前后移步,胸背两次,体对1方向。

⑤-4　右起前后移步,弹拨手(胯前按掌至斜上手位)两次。

5-6　上右脚做左掖腿蹲,俯身弹拨手一次。

7-8　左起前后移步,弹拨手至斜上手位。

⑥-8　右脚向8方向上步,斜上弹拨手,俯身平手弹拨,左转一圈对2方向斜弹拨手,各一次。

⑦-8　左脚后撤至踏步位,弹拨手四次(上身后靠),背对5方向移动。

⑧-8　左起趟步,斜上手位弹拨手三次,回身往4方向右脚上步胸背一次,落成右前踏步。

⑨-4　右起前后移步,斜上手位弹拨手两次,接转身对2方向成左前踏步。

5-7　左起前后移步,斜上手位弹拨手两次,体对2方向。

8 　右脚向 8 方向上步立起，左掀腿，弹拨手，体对 6 方向。

⑩ - 8 　向右转对 2 方向抽手，端右腿上步，双手自胸前端手至左平手、右按手位，胸背两次。

⑪ - 8 　落右脚体对 1 方向蹲裆步，左右踏步，胸背四次。

⑫ - 4 　右起碎步右弧线转一小圈，体对 1 方向成蹲裆步，俯身，胸背一次。

5 - 8 　大八字位，右、左单甩手扬掌各一次。

⑬-⑭ 　迂回大弹拨手短句。

⑮-⑯ 　做⑬-⑭的反面动作。

⑰-⑱ 　大甩腰弹拨手短句。

⑲ - 4 　左起跳撒步抬腿，右、左双平甩手各一次。

5 - 8 　趟步，平手位带硬肩硬腕四次，向 1 方向流动。

⑳ - 4 　重复⑲-4 动作，右转身向 5 方向流动。

5 - 6 　趟步，平手位带硬肩硬腕两次。

7 - 8 　转身对 1 方向，吸右腿，胯前端手位。

㉑-㉓ 　鄂尔多斯下场弹拨手短句两次，停在最后一个舞姿上。

第七节　马　步　训　练

一、立掌走马、刨、倒换步组合

1. 音　乐

<center>小 马 舞 曲</center>

1 = F $\frac{2}{4}$

中板

蒙古族民歌

（2 2　3 5 1 ｜ 6　　 6 ）‖: 6 6 1　6 6 ｜ 2 2 1　6 6 ｜ 2 2　3 5 1 ｜ 2　　 1 6 ｜

6 6 5　3 2 ｜ 5 3　5 6 1 ｜ 2·5　3 2 1 2 ｜ 6　　 6 ｜ 2 2　3 2 3 ｜ 5　　 5 ｜

3 3　5 3 5 ｜ 6　　 6 ｜ 1 5　3 2 ｜ 1 3　2 1 6 ｜ 2 2　3 5 1 ｜ 6　　 6 :‖

2. 动作组合

准备（4 拍）　于台右后体对 7 方向候场。

① - 4 　右腿重心左旁刨地步两次，提右侧腰，左斜下手位单勒马，小跳步后脚斜前点步，上身后靠硬肩腕，对 7 方向行进。

5 - 8 　重复①-4 动作。

② - 8 　依次对 4、6、2、4 方向上步前点，斜上手位勒马。

③ - 8 　重复①-8 动作。

④ - 8 　左脚对 8 方向上步，扬鞭，右腿上步蹲，左勒马，左转身对 6 方向上步，扬鞭式，右上步踏蹲，体对 1 方向勒马。

⑤-2　左脚对 8 方向上步,压掌勒马。

3-4　右脚上步吸左腿,左斜下手位勒马。

5-8　蹉步跳,右勒马。

⑥-4　右起垫步抬腿对 1 方向行进;右手头上绕腕勒马,左手胸前绕腕勒马。两拍完成。再做反面动作一次。然后左起做上述反面动作一次。

5-8　继续走垫步,右手打马至体后,左前勒马两次。

⑦-8　左起跑马步,左单勒马,由台前走左弧线跑至台后中间。

⑧-8　左转身体对 1 方向,倒换步,左旁勒马,左吸腿,从台左侧下场。

二、套马、勒马步、摇篮步组合

1. 音　乐

大 马 舞 曲

1 = G 2/4

佚　名曲

快板

2. 动作组合

准备(12 拍)　于台左后体对 3 方向候场。

①-④　躺身跳蹉步,左后套马式,跑场一圈回至台左后。

⑤-⑥　右转身，俯身前勒马，后跳点地步八次，对 2 方向行进。

⑦-⑧　左起跳端腿后退步至台后。

⑨-⑫　右起抬腿点步拉马，对 1 方向做八次。

⑬ - 8　小摇篮步，双手胸前平手位，前俯，再慢起身，双手打开至旁平手位屈臂。

⑭ - 8　左抬吸腿摇篮步，最后两拍上右脚，勒马。

⑮-⑱　做勒马倒步。

三、马步综合训练组合

1. 音　乐



赛马·训马

黄海怀等曲



$1 = F$　$\frac{2}{4}$

奔放　热烈地

6. 3 5 | 6. 3 5 | 6. 3 5 | 6. 3 5 | 6535 6535 | 6535 6535 |

6·6 6·6 | 6·6 6·6 | :6 3 1 6 | 3 6 5 3 | 2321 2321 | 2321 2321 :|

2. 6 1 | 2. 6 1 | 2. 6 1 | 2. 6 1 | 2321 2321 | 2321 2321 |

2·2 2·2 | 2·2 2·2 | :6 6 | 5 3 | 2 5 | 3 1 :|

6. 1 2 | 6. 1 2 | 6. 1 2 | 6. 1 2 | 6212 6212 | 6212 6212 |

欢乐地

6 6 6 6 | 6 - | 3 6·1 | 5. 3 | 5 6 | 1 | 6 - |

3 6·1 | 5 3 | 2 3 6 5 | 3 - | 5 6·1 | 1· 6 |

2 3 6 5 | 3 3 2 | 1· 2 3 5 | 6 6 | 2 3 1 | 6 - |

$1 = G$　慢板（第 3 次加快）

:2·3 2 3 | 5 6·1 | 1 2 3 5 | 6 5 | 2 5 2 1 | 6·1 2 3 | 5· 6 | 5 6 5 |

$1 = F$

2 5 2 1 | 6·1 5 | 5 4 5 6 | 5·6 5 | 2·3 2 3 | 6 5 3 5 6 | 1 6 |

（反复 3 次）　$1 = G$

556 332 | 1·2 3235 | 5 6 21 | 621 6 :| 2 5 2 1 | 6·1 5 | 5 4 5 6 | 5·6 5 |

$1 = F$

2·3 2 3 | 6 6 5 | 3 5 6 | 1 6 | 556 332 | 1·2 3235 | 5 6 21 | 621 6 ‖

2. 动作组合

准　备　体对 1 方向,于台右前候场。(快板音乐开始)

①-②　躺身套马步,体对圈外流动一大圈回至台右前。

③-8　躺身套马步,体对 8 方向斜线流动至台左后。

④-8　右转身向 2 方向,右起双勒马,后点跑马步四次。

⑤-8　右起后撤,做带耸肩左手勒马,跳端腿马步八次,往 6 方向后退。

⑥-⑦　弧线三步,后点勒马步四次,向 2 方向斜线流动至台右前。

⑧-8　左单手勒马,晃身跑马步,走弧线跑至台后成体对 5 方向。

⑨-8　右起蹉步拉马两次,向 1 方向流动。

⑩-8　右起蹉步拉马两次,依次对 8、2 方向流动。

⑪-8　原地右起蹉步拉马两次,体对 1 方向。

⑫-8　右起后撤,做带耸肩双手勒马,跳端腿马步八次,往 5 方向后退。(快板音乐结束)

⑬-8　左脚对 1 方向上步,双手经下提至胸前勒马,顺势右起上下耸肩四次,慢蹲成踏步蹲勒马舞姿。

⑭-2　快立身,胸前勒马,接提左脚、右侧腰、左手斜上勒马。

3　　　沉左肩,踏步蹲,勒马。

4　　　抬左腿,拧上身对 8 方向,左手斜下勒马。

5-6　左插腿,右腿往 3 方向迈出,体对 8 方向,靠身,双手平勒马。

7-8　左脚向 5 方向上步,左手单勒马,左转身体对 1 方向蹲勒马。

⑮-2　右脚向 8 方向上步,左脚跟上,双手经斜下插手至斜上手位。

3　　　右腿往 4 方向撤步,回身收手至胸前,左腿单腿重心,右腿后抬,双手打开至平手位,最后半拍(da)做硬肩两次。

4　　　右脚向 8 方向上步蹲,左手单勒马。

5-6　立身,左手单勒马,体对 2 方向,目视 8 方向。

7　　　原舞姿,右、左压脚掌。

8　　　俯身蹲,左手勒马。

⑯-2　右转身,左脚重心,端吸右腿,立身,左手勒马,体对 2 方向,目视 8 方向。

3-4　右起蹉步,右脚旁点地,左提侧腰斜上勒马,体对 1 方向。

5-8　右起向 1 方向上四步,双手体旁柔臂。

⑰-2　上右脚蹲步,左掖腿,双手经体前交叉晃手成右前勒马。

3-4　左起往 5 方向撤两步成右后弓步,前绕腕成双手勒马。

5-6　右蹲步,左端腿,左起甩手,右手勒马。

7-8　左蹲步,右端腿,右起甩手,左手勒马。

⑱-4　左脚向 1 方向上步,右后靠腿,立身,双手胸前勒马。

5-8　右起耸肩三次,从立身勒马落至踏步蹲勒马。

⑲-4　右起踢刨压掌步,提右侧腰。然后做反面动作一次。

5-8　前倾闪身回靠勒马,体对 2 方向,左、右、左压掌步,最后一拍右转体对 1 方向。

⑳-8　做⑲-8 的反面动作。

㉑-8　左起单立掌马步,左单手侧拉马,由台前流动至台后。

㉒-2　左腿往 7 方向上步,单手勒马前倾后靠,最后半拍(da)右腿屈膝为重心,吸左腿,左手单勒马。

3　　左脚往 7 方向上步,立掌步,左手勒马。

4　　上右脚立掌,压掌前俯身,左手勒马。

5-6　右撤步,左吸腿,斜上勒马。

7-8　右脚往 7 方向上步成左后踏步,提左侧腰,斜上步勒马。

㉓-2　保持舞姿,静止。

3-4　右脚起,向 1 方向上两步,双斜下手柔臂。

5-8　左转体对 5 方向,右起上四步,双斜下手柔臂。

㉔-8　左转身,上右脚做摇篮步,体对 2 方向,目视 8 方向,左单旁勒马。

㉕-8　左起摇篮步转身一圈,右手胸前抖衣,成体对 1 方向。

㉖-8　左手勒马倒换步四次(幅度渐大,前两次立掌,后两次加跳)。

㉗-㉘　左起小跑马步,从台前流动至台后,左转身踏步蹲勒马。

㉙-8　摇篮步(幅度渐大),由俯身肩前折臂手至立身平手位。

㉚-㉜　摇篮步旁抬腿六次,向 1 方向流动。

㉝-2　右腿向 4 方向上步蹲,同时旁踢左脚,双手左平手、右斜上手位勒马。

3-4　右转一圈,双手上勒马。

5-8　右脚上步、撤步、前俯后靠,成左弓步、左脚踮起,同时,双手斜下勒马旁后打开至左斜上手位、右平手位。

第八节　筷　子　训　练

一、单手打筷组合

1. 音　乐

金　盅

1 = F 2/4　　　　　　　　　　　　　　　　蒙古族民歌

稍慢

(6165 32i | i 6.) ‖: 3.5 312 | 3 6 | 1 2.5 312 | 1 6. | 212 33 |

6.2 i3 | 3.2 11 | 2 3 | 556 231 | 6 3 | 6165 32i | i 6. :‖

2. 动作组合

准备(4 拍)　体对 1 方向盘腿坐,筷子抹于双膝部。

①-4　右手筷子打左肩部,体对 8 方向。

5-8　做①-4 的反面动作。

②-4　右筷子打左肩、左腕、右腿、右肩。

5-8　重复②-4 动作。

③-4　右筷子打左肩、右腿，身体交替稍向左、右后靠。

5-8　重复②-4 动作。

④-4　右筷子划圆斜下打地、打右肩。

5-8　右筷子打左肩，重心右移。

⑤-8　右筷子打左肩、右腿，斜上绕腕，打右肩。

⑥-2　右筷子打右胯至后，上身前倾，再打后腰至前，上身后靠。

3-4　右筷子打右肩，再斜下打地。

5-8　右筷子打左肩、右肩、左肩、左肩；打左肩时上身对 2 方向，打右肩时上身对 8 方向。

二、双手打筷组合

1. 音　乐

<p style="text-align:center">筷 子 舞 曲（一）</p>

1 = G 4/4

中板

<p style="text-align:right">蒙古族民歌</p>

（1.2 33 21 6 | 5.·252 5）‖: 5. 1 3 2 | 1 6 5 3 5 | 1.·2 36 53 |

2· 3 2 5 | 5. 61 65 | 3 56 32 3 | 1.2 33 21 6 | 5.·252 5 :‖

2. 动作组合

准备（8 拍）　右腿单腿跪地，体对 8 方向，左手持筷扶左膝位，右手胯前位。

①-4　上身对 8 方向前倾，左手平手位，右筷打右肩，然后上身后靠，左筷打左肩，右平手位。

5-8　快一倍重复①-4 动作（每拍打一下）。

②-8　重复①-8 动作。

③-8　双筷子对 8 方向打地三下，左筷子打右肩一下。然后再重复一次。

④-8　双手左斜上打筷子，打右肩、地下、双肩，第五拍起，扭身体对 2 方向，打胯绕手转身两次。

⑤-8　重复④-4 动作，第五拍起，右脚上步左转身成左脚斜前点步，双手打筷子旁分经平手位至斜上手位。

⑥-8　左腿往 7 方向撒步成大八字蹲步，双手用筷子打胯顺势抬至头上方打筷子，重心依次往 8、2 方向靠移。

⑦-8　右脚对 8 方向上步，右推筷左转身，右撒步双筷打地、双手打筷子、打右肩，成大八字蹲移动重心，双手右推筷子、打胯筷子、双绕手斜上打筷子。

⑧-8　右起对 1 方向趟步，双绕手至头上位打筷两次，然后大八字蹲，身前俯，双筷打肩，立身，撒左脚成左后踏步，上身对 8 方向，目视 1 方向，双手胯前位，亮相。

三、交替打筷组合

1. 音　乐

筷 子 舞 曲（二）

1 = F 2/4

蒙古族民歌

小快板

（ i 6 3̇ | 6 3̇ 6 ） | 6 6 6 6 5 | 6 3̇ i 3̇ | 6 6 6 6 i̇ | 6 5 3 5 |

6 6 6 6 2̇ | 2̇ i̇ 6 5 | 3 3 3 3 5 | 3 5 3 5 | 6 6 6 6 5 | 6 3̇ i 3̇ |

6 6 6 6 i̇ | 6 5 3 5 | 2 2 2 2 1 | 2 3 5 6 | 3 3̣ | 6 0 ‖

2. 动作组合

准备（4拍） 左后踏步，体对8方向，目视1方向，双手胯前位。

①- 8 左脚上步右前点，双手每拍一次，打筷子、打右腿、打筷子、打右肩。第五拍起，右脚上步，双手做反面动作。

②- 4 重复①1-4动作，体对2方向。

5 - 8 重复①5-8动作，体对8方向。

③- 8 重复①-8动作。

④- 4 重复①-4动作。

5 - 8 右腿往6方向撤步，右转身成体对2方向，双筷子于胯前交叉。

四、筷子综合训练组合

1. 音 乐

筷 子 舞 曲（三）

1 = G 2/4

蒙古族民歌

中板 （第3次加快）

（ 5̇ 6 i̇ 6 5̣ | 3 5 6 3 2 3 | 1. 2 3 3 2 1 6̣ | 5̇ 2 5̇ 2 5̣ ）‖: 5̇ i̇ 3 2 | i̇ 6 5̣ 3 5 |

（反复3次）

1. 2 3 6 5 3 | 2. 3 2 5̣ | 5̇ 6 i̇ 6 5̣ | 3 5 6 3 2 3 | 1. 2 3 3 2 1 6̣ | 5̇ 2 5̇ 2 5̣ :‖

小快板

5̇ 6 i̇ 6 5̣ | 3 5 6 3 2 3 | 1. 2 3 3 2 1 6̣ | 5̇ 2 5̇ 2 5̣ ‖: 5̇ i̇ 3 2 | i̇ 6 5̣ 3 5 |

（反复3次）

1. 2 3 6 5 3 | 2. 3 2 5̣ | 5̇ 6 i̇ 6 5̣ | 3 5 6 3 2 3 | 1. 2 3 3 2 1 6̣ | 5̇ 2 5̇ 2 5̣ :‖

2. 动作组合

准备（8拍） 盘腿坐地，左手持筷放于左膝，右手持筷搭于左肩，目视1方向。右手持筷子第七拍打地，第八拍打右肩。

①- 4 右手持筷子轮打左肩、左小臂、右腿、右肩。

5 - 8　重复①-4动作。

② - 4　右斜俯身，右手持筷子打地两下。

5 - 8　重复①-4动作。

③ - 4　右手持筷子轮打左肩、右腿，顺势向右斜上做绕腕，第4拍打右肩。

5 - 8　重复③-4动作。

④ - 4　双手依次做头上交叉打筷、打肩、向前俯身打地、翻手打肩。

5 - 8　双手经胸前盖手交叉打胯再打肩两下（分别对8、2方向），最后一拍重心前移成右单跪地。

⑤ - 8　移动重心，上身斜前倾、后靠，右、左打肩（两慢四快）。

⑥ - 8　双手轮打，左斜前位（向斜后拉）打地三下接左手单打右肩。共做两遍。

⑦ - 4　双手轮打左耳旁、左肩，右手打斜前地面，右拧双手打双肩。

5 - 8　移动重心，上身斜前倾、后靠，双手打胯、打肩、打胯、打肩。

⑧ - 4　重复⑦-4动作。

5 - 8　右脚向左上步，左转身成左脚斜前点地，双手打筷向平手位打开。

⑨ - 8　右起前点移步，轮打筷（双手、腿、双手、肩）两次，向1方向流动。

⑩ - 8　右起前点移步，轮打筷子（双手、腿、双手、肩）两次，体交替对8、2方向。

⑪ - 8　左起踏步蹲起，转身点步，轮打筷（双手、肩、双手、地、双手、肩、双手、腿），体对8方向、目视1方向。

⑫ - 4　跳起往4方向撤步成右踏步，同时轮打筷（斜前手、胯、顶手、肩）。

5 - 8　左转身对5方向，大八字蹲，右、左腰旁打筷四下。

⑬ - 8　左转身对1方向，跨腿迁回步，同时轮打筷（双手、右腿、顶手、披腿打脚、打胯、打肩）。

⑭ - 8　重复⑬-8动作。

⑮ - 4　右起垫步，左手叉腰，右手轮打双肩（左、右、左、右），向8方向流动。

5 - 8　右起跺步并腿转身成体对1方向，同时轮打筷（双腿、顶手、双肩）。

⑯ - 8　大八字左右移动重心，双手胸前划圆轮打筷（左肩、右肩）。

⑰-⑱　右起左转身，垫步回身，轮打筷（左耳旁、左肩、左耳旁、胯），四拍一次，向4方向流动。

⑲ - 8　左转身，左起上步蹲，俯身，左脚前点地，轮打筷（胸前双手、右腿、右背、胸前双手、胸前双手、左腿、耳旁、左肩），向7方向流动。

⑳-㉒　重复⑲-8动作三遍。

㉓-㉔　左转身，左起迁回步，轮打筷短句（胸前双手、右腿、顶手位、左披腿打脚、胯、肩、耳旁、左肩、胸前双手、胯），向2方向流动。

㉕-㉖　重复㉓-㉔动作。

㉗-㉙　右起蹉步转身，交叉轮打（双肩四次、胯、顶手、胯、双肩）三遍，左弧线移动成体对1方向。

㉚ - 8　大八字蹲裆步，左、右拧身，双手轮打胯、顶手位。

㉛-㉜　点步、撤步转身轮打短句（手、腿、手、肩三次，手、腿、顶、肩）。

㉝ - 8　右起前点移步，轮打筷（双手、腿、双手、肩）两次，向1方向流动。

㉞ - 4　跳撤步左转身，轮打筷（手、腿、顶、肩）。

5－8　右起上步晃身，轮打筷(双手、右左肩、右左背)接踏步蹲俯身向 1 方向打筷。

第九节　综合训练

(教师自编组合，突出风格性、训练性、技巧性、典型性、表演性等特征，可有参照。)

第五章 安徽花鼓灯舞蹈(基础)训练教材

概　述

花鼓灯是淮河两岸劳动人民在继承汉族传统艺术的基础上,整理、创作和发展起来的民间歌舞形式,当地群众称这种表演为"玩灯"。

我们的教材就是在这种花鼓灯的表演形式中通过前人的深入生活,整理和提炼出来的。

在整理教材中,我们主要是抓住花鼓灯的一些风格特点:

一、刚劲而温情的淮河两岸人民的性格。

从地域上讲,淮河靠南方,但它又在长江以北,因此,人民的风习、爱好和心理状态上,既有北方的刚劲古朴,又有南方的灵巧秀丽,所以形成了淮北人特有的性格和审美习惯及舞蹈品格。

二、粗犷、含蓄,传情达意。

花鼓灯是男女对舞的舞蹈形式。花鼓灯男性舞蹈,在民间统称为"鼓架子"。大鼓架子,动作洒脱、粗犷、大气,具有北方人的性格。小鼓架子,动作轻捷、利索、诙谐,又具有南方人的个性。鼓架子舞蹈是在"顽"、"逗"中传递感情。

三、锣鼓伴奏的特色。

花鼓灯的伴奏形式,是在民间"锣鼓会"的基础上发展起来的,由鼓、大锣、小锣、大镲、小镲等乐器组成。大锣、大镲多打在重拍的煞尾音上,使舞蹈的停顿及分割段落更具特点,鼓声的抑、扬、顿、挫就像在娓娓细说故事。音色独特的小锣,其叮叮之声多在弱拍出现,使花鼓灯舞蹈增添了欢乐、跳跃、灵巧而诙谐的气氛。

基于花鼓灯的风格特色,在教学中:1. 首先要狠抓"倾"、"拧"两个字,无论是流动中的动态,还是静止中的体态,都必须体现这两个字。这两个字制约着鼓架子的基本风格。

2. 要狠抓动作的"突然发力",即"突射"。在动作中,首先是"紧收",即站立时的身心感受,而后是"积蓄"力量,最后才是"突射"动态。周而复始。

3. 要狠抓脚下的快捷流动,并能在极其快捷的流动中突然使动作停止,也就是前人常说的"溜得起来,刹得住"。在教学中我们还追求溜起意先行,刹住不断线。"意先行"体现在动作上,就是体态的外倾,"不断线"体现在动作上,就是动态的延伸。

4. 要强调动态本体所产生的不同的情绪、情感,并能准确把握。因为在花鼓灯舞蹈中,"顽"、"逗"是极其重要的情绪、情感特征,鼓架子舞蹈处处体现着这种感情。当鼓架子舞蹈时,大多是同兰花的对应,表达青年男女活泼、健康的感情,通过各种不同的动态(如三点头、拍腿吓兰花等)传递各种不同的情感。

以上四点,是我们在教学中必须遵循的原则,这既是花鼓灯的风格特征,也是它的审美追求。只有把理性的总结贯穿在动态的训练之中,较全面地掌握它的动态风格,才能真正跳好花鼓灯。

第一节　动　律　训　练

一、倾拧、划圆动律组合

1. 音　乐

动　律　曲

1 = F　4/4

中板

佚名曲

$$(6\,6\,5\ \ 3\,5\,2\ \ 1\ -\)\ |\ 3\ \ 3\ \ \dot{1}\ \ 6\cdot\ 5\ |\ 6\,6\,5\ \ 3\,5\,2\,3\ \ 1\ -\ \|:\ 3\,3\,5\ \ 6\,\dot{1}\ \ 5\,3\,5\,6\ |$$

$$\dot{1}\,2\,\dot{3}\ \ \dot{2}\,\dot{1}\,6\ \ 5\ -\ |\ 3\,3\,\dot{1}\ \ 6\,5\ \ 6\,5\,3\,5\ \ 2\cdot3\ |\ 5\,6\,\dot{1}\ \ 6\,5\,3\,2\ \ 3\,5\,1\cdot\ |\ 1\,2\,1\,2\ \ 3\,2\,3\,5\ |$$

$$3\,\dot{2}\ \ 7\,\dot{2}\,5\ \ 6\ -\ |\ \dot{1}\,\dot{2}\,\dot{3}\ \ \dot{1}\,6\,5\ \ 6\,\dot{1}\,6\,5\ \ 3\cdot5\ |\ 6\,5\ \ 3\,5\,2\,3\ \ 1\ -\ |\ \overset{(2356)}{\dot{1}}\ \dot{1}\ \ \dot{1}\,\dot{2}\ \ 7\cdot\ 6\ |$$

$$3\cdot2\ \ 7\,\dot{2}\,5\ \ 6\ -\ |\ 3\ \ 3\ \ \dot{1}\ \ 6\cdot\ 5\ |\ 6\,6\,5\ \ 3\,5\,2\,3\ \ 1\ -\ \overset{rit}{:\|}\ 6\,6\,5\ \ 3\,5\,2\ \ 1\ -\ \|$$

2. 动作组合

准备（8拍）　正步位，体对 1 方向。

1 - 4　向右倾拧成打虎式，体对 2 方向。

5 - 6　做一点头。

7　　　右腿并步，同时双手拍腿，成体对 2 方向。

8　　　风摆柳原地碎步向左转一圈，体对 2 方向。

① - 6　正步位，左手开始平抽手三次，前后倾动律。

7 - 8　左起闪身步双穿手，再分手倾拧，成体对 4 方向。

② - 6　正步位，分手倾拧三次，分别体对 8 方向、4 方向、8 方向。

7 - 8　右脚起小闪身成并步位，同时右手提至左肩旁右转身并步成体对 8 方向。

③ - 6　正步位右手开始平抽手三次，前、后、前倾动律。

7 - 8　右脚起闪身并步双穿手，再分手倾拧，成体对 6 方向。

④ - 6　正步位，分手倾拧三次，分别体对 2 方向、6 方向、2 方向。

7 - 8　左脚起做小闪身，端手位向左走弧线圆场流动一小圈回原位成正步位，体对 1 方向。

⑤ - 2　左脚起朝 8 方向流动两步后第三步点，同时双提拳至围手位。

3 - 4　左脚起后撤三步成正步位、双提拳，体对 1 方向。

5 - 6　左脚起朝 2 方向流动两步后第三步虚点，双提拳至围手位，体对 2 方向。

7 - 8　左脚起后撤三步成正步位、双提拳，体对 1 方向。

⑥ - 4　右手起小抢臂一次，再左手起小抢臂一次。

5 - 8　右脚起做赶步转身大抢臂成败式，体对 1 方向。

⑦ - 4　左脚起走车水步向左弧线流动至台右侧，体对 4 方向。

5 - 6　左转体成并步位，双手腰中盘带至斜塔位，成体对 1 方向。

7　　　右脚起横移步至左别步，右平抽手左转身，体对 2 方向。

8 做风摆柳划圆动律。

⑧-4 左脚起做闪身步,再上右脚变转身斜塔。

5-8 上左脚转身斜塔。

da 变蹲裆步,双手向左甩摆。

⑨-2 蹲裆步不动,双手向右甩摆。

3-4 左脚起跳别步,同时挂鞭左转身,成体对1方向。

5-8 正步从右开始做瞭望式划圆动律。

⑩-2 小闪身撤右脚,平抽手右转体并步,成体对3方向,目视1方向。

3-4 左脚起立扫堂并步转,成体对1方向。

5-6 碎步后撤,晃头,接后闪身步。

7-8 起步风摆柳跑场向台左前流动成左探步围手。

⑪-6 做碎步三回头,最后成体对7方向。

7-8 左转体至对8方向。

⑫-6 右起做赶步转身,接双手抄花,撤右脚并步成扁担式,体对1方向。

7 左转体一圈,腰中盘带成斜塔位。

8 右转体一圈蹲成并步位,做狮子回头。

⑬-4 做浪子踢球,右起走圆场步向左弧线流动一圈回原位,双手反叉腰,并步位抬头,体对1方向。

3. 提　示

1. 要注意基本形态是在正步位上的腿直立、提臀、拔腰、肩平、颈直、头正、目视前方;重心微前倾,双手反叉腰。

2. 倾拧:倾,指脚在正步位、保持身体直立不变的基础上,身体做到最大限度的倾斜;拧,指在倾的基础上身体平拧,拧至最大限度。一般的倾拧是在动作的起式和收式的舞姿上表现得十分明显,在流动中更应注意倾拧动态特点,在流动中的倾拧是花鼓灯鼓架子的基本风格。

3. 划圆:以腰肋发力传到上身再至头产生划圆。即从腰开始到肩至头顶的划圆,形成自下而上、由大到小的划圆动律。一般用在瞭望式、风摆柳等动作上。

二、动律综合训练组合

1. 音　乐

丷㐅₁₂单㐅₃单㐅₂单广三单三单广㐅₂单㐅₂单长₈丷㐅₂单㐅₄单卒₈单丷广

2. 动作组合

准备(2拍) 正步位,体对1方向。

[丷] 撤左脚成正步位,同时抓分手成双手反叉腰。

[㐅₂] 向右至倾拧位。

[㐅₂] 还原至体对1方向。

[㐅₂] 向左至拧倾位。

[㐅₂] 还原至体对1方向。

[㐅₂] 向右至倾拧位。

〔犹₂〕	向左至拧倾位。
〔单〕	屈膝右转身至并步位，抓分手，成体对 8 方向。
〔犹₃〕	左起做下穿拳倾拧三次。
〔单〕	右手山洪爆发式。
〔犹₂〕	栽拳出腿败式，再上右脚成并步位，双手同时右平划倾拧至体对 1 方向。
〔单〕	平抽手至体对 8 方向，做右脚闪身步一次。
〔犹₂〕	栽拳出腿败式，再上右脚成并步位，双手同时右平划倾拧至体对 1 方向。
〔单〕	平抽手至体对 8 方向，做右脚闪身步一次。
〔广〕	双栽拳接出腿败式，再做外甩手至打虎式，成体对 2 方向。
〔三〕	三点头。
〔单〕	老鹰展翅，成体对 1 方向。
〔三〕	三点头。
〔单〕	撤右脚成并步位、斜塔式。
〔广〕	左起赶步转身大抡臂，再外甩手撤腿并步位成扁担式体对 1 方向。
〔犹₂〕	向左划圆动律双瞭望两次。
〔单〕	双瞭望快划圆动律一次。
〔犹₂〕	向右划圆动律双瞭望两次。
〔单〕	双瞭望快划圆动律一次。
〔长₈〕	双晃手圆场步向左弧线流动一圈回原位，体对 1 方向。
〔凵〕	挂鞭式左转一圈，迅速上左脚成并步位，双手打开于体侧，体对 1 方向。
〔犹₂〕	向右做分手、倾拧动律两次。
〔单〕	飞机轮。
〔犹₄〕	向左做分手倾拧动律三次，接右手下穿拳赶步转身成体对 1 方向。
〔单〕	双瞭望快划圆动律一次。
〔卒₈〕	向左云步八次。
〔单〕	并右脚成正步位，双瞭望快划圆动律一次。
〔凵广〕	右起赶步转身大抡臂体对 1 方向，接着左脚起向 6 方向上步，做簸箕步一盆花转体至体对 1 方向。再右起做赶步转身，败式下场。

3. 提　示

1. 在动作中的倾拧一定要做到最大限度，尤其是起式时，身体的倾拧要做到极限才能接下一个动作。

2. 注意动作和动作之间衔接的节奏特点和动作规律。

3. 在动作过程中应处处体现花鼓灯的"紧收"、"积蓄"、"突射"的风格特点。

第二节　赶步转身训练

一、直腿、弯腿赶步组合

1. 音　乐

广‖乂₃ 单乂₃ 单 ‖ 广乂₂ 广乂₂ 广乂₂ 广乂₂ ‖广₃

2. 动作组合

准备[广] 四组,在台左后、台右后候场。

[乂₃]　第一组:右脚起做赶步挽袖六次,向台前流动。

[单]　第一组:下场。同时第二组上场。

[乂₃]　第二组:动作同第一组。

[单]　第二组:下场。同时第三组上场。

[乂₃]　第三组:动作同第一组。

[单]　第三组:下场。同时第四组上场。

[乂₃]　第四组:动作同第一组。

[单]　第四组:下场。同时第一组上场。

[广]　做抓分手。

[乂₂]　第一组:右脚起赶步挽袖手四次,向台前流动。

[广]　右起弯直赶步转身、抓分手后下场。同时第二组上场。

[乂₂]　第二组:右脚起赶步挽袖手四次,向台前流动。

[广]　右起弯直赶步转身、大抡臂后下场。同时第三组上场。

[乂₂]　第三组:右脚起赶步挽袖手四次,向台前流动。

[广]　右起弯直赶步转身、大抡臂后下场。同时第四组上场。

[乂₂]　第四组:右脚起赶步挽袖手四次,向台前流动。

[广]　右起直直赶步转身、下穿拳后下场。同时第一组上场。

[乂₂]　第一组:右脚起赶步挽袖手四次,向台前流动。

[广]　右起直直赶步转身、下穿拳后下场。同时第二组上场。

[乂₂]　第二组:右脚起赶步挽袖手四次,向台前流动。

[广]　右起弯弯赶步转身、小拍腿后下场。同时第三组上场。

[乂₂]　第三组:右脚起赶步挽袖手四次,向台前流动。

[广]　右起弯弯赶步转身、小拍腿。同时第一、二、四组上场。

[乂₂]　四组同时从不同方向右脚起赶步挽袖手四次,成方块队形,体对1方向。

[广]　右起大抡臂弯直赶步转身。

[广]　左起抓分手弯弯赶步转身。

[广]　右起大抡臂弯直赶步转身,接顶天立地。

3. 提　示

1. 赶步起"法儿"时,身体重心一定要有倾拧的感觉;赶步流动时要有流畅、自如感。

2. 直腿赶步从始至终都是直腿。弯腿赶步从始至终都是弯腿。

3. 有先弯后直的赶步,有先直后弯的赶步,即:"直直"、"弯弯"、"直弯"、"弯直"赶步。

4. 注意在不同的赶步中,弯、直赶步特点所体现出的不同的情绪特征。

二、赶步综合训练组合

1. 音　乐

广𤆍₃单𤆍₃单三广广 da 卒₈单四单三𤆍₄广₂𤆍₂广厗 da 长₈(边)广三 da 长₈单二𤆍₄单广兰连₄广₂

2. 动作组合

准备[**广**] 两组,在台左侧、台右侧,正步位体对 3、7 方向候场。

[**𤆍₃**]　第一组:左脚起向左赶步六次出场,体对 7 方向。
　　　　 第二组:右脚起向左赶步六次出场,体对 3 方向。

[**单**]　 第一组:向左转身,成体对 4 方向。
　　　　 第二组:向左转身,成体对 8 方向。

[**𤆍₃**]　第一组:左脚起向左赶步挽袖手六次,体对 4 方向。
　　　　 第二组:左脚起向左赶步挽袖手六次,体对 8 方向。

[**单**]　 第一组:栽楔子交叉脚位、斜塔手位,成体对 1 方向。
　　　　 第二组:栽楔子交叉脚位、斜塔手位,成体对 5 方向。

[**三**]　 两组相对三点头。

[**广**]　 第一组:左脚起做转体并步腰中盘带,再左起闪身,成体对 8 方向。
　　　　 第二组:左脚起做转体并步腰中盘带,再左起闪身,成体对 4 方向。

[**广**]　 两组同做双栽拳、出腿败式,接外甩手打虎式。

[**da**]　 第一组:撤脚并步,成体对 3 方向。
　　　　 第二组:撤脚并步,成体对 7 方向。

[**卒₈**]　 全体左脚起走勾步,流动成方块队形,体对 1 方向。

[**单**]　 左脚起转体半圈,腰中盘带,成体对 5 方向。

[**四**]　 撞四衬步。

[**单**]　 缠丝腿转体半圈,成体对 1 方向。

[**三**]　 做三点头。

[**𤆍₄**]　 右脚起赶步挽袖手四次。

[**广**]　 右起弯弯赶步转身小抢臂。

[**广**]　 左脚起转体并步分手,再左起后闪身步至并步分手,体对 8 方向。

[**𤆍₂**]　 做盖腿弧线碎步。

[**广**]　 左起拍手弯直赶步转身。

[**厗**]　 右起直弯赶步扬掌转身下穿拳,成野鸡式。

[**da**]　 右起闪身步(不并腿),停住。

[**长₈边**]赶步转身起法儿。

[**广**]　 右起大抢臂,弯直赶步转身成大炮式,体对 8 方向。

[**三**]　 做三点头。

[**da**]　 脚成并步位。

[**长₈**]　 走圆场步向左流动一圈回原位。

[**单**]　 右探步,成体对 2 方向。

[**二**]　 左脚起探步两次。

[**𤆍₄**]　 平抽手的同时撤步,接腰中盘带成并步,做两次。

[单]　右脚起向右转身，做交叉手成扛包式，体对 1 方向。

[广]　立扫堂并步转一次。

[艹]　双手抄花。

[连₄]　右起走闪身步四次。

[广]　右起拍腿弯弯赶步转身，接左脚起转体一圈并步，成体对 8 方向。

[广]　右起大抡臂直直赶步转身成二郎担山式。

3. 提　示

1. 赶步转身与架子动作配合时，既要体现赶步转身时"溜得起"，又要体现转身后的"刹得住"。

2. 注意鼓架子大小舞姿的风格特点和情绪特征。

3. 注意区分不同赶步的弯、直特点。

第三节　鼓架子训练

一、小鼓架子与三点头组合

1. 音　乐

广𤳳₂ 广三单₂ 广艹长₈ 单广艹广

2. 动作组合

准备[广]两组，在台右侧、台左侧正步位体对 7、3 方向候场。

[𤳳₂]　第一组：右脚起蹭步挽袖四次，向台左侧流动。

　　　　第二组：右脚起蹭步挽袖四次，向台右侧流动。

[广]　两组同时右起赶步转身大抡臂，成打虎式，体对 1 方向。

[三]　做三点头。

[单]　左转体成并步位，腰中盘带。

[单]　右转体蹲狮子回头。

[广]　右起赶步转身，抽手扛包式。

[艹长₈]　做栽拳出腿败式，成体对 8 方向，再走圆场步向台中流动一圈。

[单]　双腿蹲浪子踢球。

[广]　右起赶步转身小抡臂，接猴子绕花线，成体对 2 方向。

[艹]　撤右腿，掖左腿，成老鹰展翅。

[广]　赶步转身大抡臂，成败式。

3. 提　示

1. 小鼓架子的舞姿，要体现出"逗"和"幽默"的情绪特点，动作要做得快、巧、干净利落。

2. 三点头是在各种舞姿上的藏头、看出。但在鼓架子舞姿上做三点头尤有特点，一般是头藏时快，看出时要慢而传情。

二、大鼓架子与三点头组合

1. 音　乐

头二单广三单广长₈ 乀₃单乀₃单乀₃单乀₃单乀₃单乀₃单乀₃单长₈庠

2. 动作组合

准备:栽楔子,招手式。[喊:哎!]正步位,体对1方向。

[头] 抱拳,接赶步转身大抢臂成顶天立地,体对1方向。

[二] 双瞭望划圆动律两次。

[单] 做快划圆动律一次。

[广] 右起赶步转身大抢臂,成金鸡独立。

[三] 三点头。

[单] 滚手追步一次,向台左前流动,体对8方向。

[广] 右起赶步转身,成大刀式。

[长₈] 全体分四组,第二至四组下场。

[乀₂] 第一组:右脚起赶步挽袖四次向台前流动。

[乀₁] 右起赶步转身,接大抢臂。

[单] 做霸王举鼎后下场。第二组从台左、右后上场。

[乀₂] 第二组:右脚起赶步挽袖四次向台前流动。

[乀₁] 右起赶步转身,接大抢臂。

[单] 做大炮式后下场。第三组从台左、右后上场。

[乀₂] 第三组:右脚起赶步挽袖四次向台前流动。

[乀₁] 右起赶步转身,接大抢臂。

[单] 做二郎担山后下场。第四组从台左、右后上场。

[乀₂] 第四组:右脚起赶步挽袖四次向台前流动。

[乀₁] 右起赶步转身,接大抢臂。

[单] 做托枪式后下场。第一组从台左、右后上场。

[乀₂] 第一组:右脚起赶步挽袖四次向台前流动。

[乀₁] 右起做赶步转身,接下穿掌。

[单] 做野鸡式后下场。第二组从台左、右后上场。

[乀₂] 第二组:右脚起赶步挽袖四次向台前流动。

[乀₁] 右起做赶步转身,接大抢臂。

[单] 做斜塔后下场。第三组从台左、右后上场。

[乀₂] 第三组:右脚起赶步挽袖四次向台前流动。

[乀₁] 右起赶步转身,接大抢臂。

[单] 做金鸡抖膀。

[长₈] 第一、二、四组横移碎步从台两侧上场,成方块队形。

[庠] 右起赶步转身、出手扬掌下穿掌,成野鸡式,再左起赶步转身拍手,最后成交叉步斜塔。

3. 提 示

1. 大鼓架子主要体现洒脱和粗犷,有时也有"逗"和"幽默"的特征。

2. 大鼓架子的三点头要大气,要随着架子的动作、舞姿的变化而有不同的情绪变化。

三、鼓架子综合训练组合

1. 音 乐

da da丁₄ 长₄ 广₃ 三单₂ 兰长₈ 单兰广三广₂ 长₈ 单兴₂ 单广da兰广兰广卒₈ 单嘟₄

单兰广罢₂ 嘟₈ 单三广₂ 长₄ 单广三单三庠罢₂ 庠嘟₈ 单单单四单卒₈ 单₄ 嘟₈ 广

2. 动作组合

准备(2拍) 两组,在台右前、台左前,正步位对4、6方向候场。

[丁₄] 第一组:做蹲步挽袖四次上场,流动至台后,右转身对1方向,再做蹲步挽袖四次成竖排。

第二组:做蹲步挽袖四次,流动至台后,左转身对1方向,接蹲步挽袖四次,成竖排。

[长₄] 原地拔泥步四次。

[广] 第一组:左起赶步转身成二郎担山。

第二组:做第一组反面动作。

[广] 第一组:左起赶步转身交叉脚抓分手。

第二组:做第一组反面动作。(两组成外八字队形)

[广] 外八字左、右边第一人(以下简称"左1号"、"右1号"),依次类推右起赶步转身成打虎式。

[三] 全体同时做三点头。

[单₂] 左1号独舞:左起上步,腰中盘带,再右起跳转身一圈成打虎式。

[兰长₈] 跳吸腿,碎步向后至八字队形中间(独舞结束)。

[止] 全体做顶天立地。

[兰] 外八字右3、4号(双人)做左起赶步。

[广] 抽手抄花双推山。

[三] 三挡腿向台左前流动。

[广] 上步翻身、仙人脱衣。

[广] 跳起出拳做赶步野鸡式。

[长₈] 二人归位(双人舞结束)。

[单] 全体做抽手、扛包式。

[兴₂单] 腰中盘带、平抽手,接闪身步。

[广] 台左人右起向台中做赶步大炮式。

台右人左起向台中做赶步大炮式。

[da] 拍腿、后撤脚立直。

[兰广] 台左3、4号右起赶步转身成交叉手位,再左起赶步下穿手、右手点轮臂亮相。

[兰广] 双起跳,落右脚、撤左脚,右手点向6方向,左起做拍手赶步转身成败式。

[卒₈] 全体走车水步,整体向后左弧线流动(同时左3、4号归位)。

[单] 右前别步双叉腰。

[仓₄] 外八字右1号拍腿碎步至台后。

[单] 做闪身步。

［凸］　左起上两步退一步走一个小半圆,同时两手分开。

［广］　飞机轮接山洪爆发式,成体对 8 方向。

［罢₂］　全体左脚起体对 1 方向颤点步。

［仓₈］　钟摆步向台后集中。

［单］　蹲裆步体对 3 方向,同时前推手。

［三］　三点头。

［广］　行抱拳礼,拍腿立直。

［广］　台左人左赶步转身回各自原位置成顶天立地。

　　　　台右人做台左人的反面动作回原位。

［长₄］　右 1 号做跳吸腿碎步归位。

［单］　全体做顶天立地。

［广］　外八字左、右的 2 号分别做右、左起赶步成打虎式,两人相对。

［三］　两人做三点头。

［单］　单腿点地打虎式,两人相对。

［三］　三点头。

［庠］　右起赶步,向左拍手下穿手倾拧,接向右的蹲转一圈成狮子回头(两人动作相反)。

［罢₂］　簸箕步四次(双人),其他人颤点步。

［庠］　左起上两步退一步走一个小半圆,再向右横拧成甩手式。

［仓₈］　全体风摆柳跑场,形成分别对 2、6 方向的大斜排。

［单］　做挂鞭。

［单单四］　猴子绕花线,从台右前至台左后依次进行。

［单］　全体同时顶天立地。

［卒₈］　走拔泥步向台中聚集。

［单₄］　全体分为四组,从前往后,第一组打虎式。第二组做略高的打虎式。第三组掖腿打虎式。第四组做斜塔式。

［仓₈］　全体跑场,各自原地转一小圈,体对 1 方向。

［广］　做抱拳礼,每人亮一种鼓架子。

3. 提　示

注意大、小鼓架子动作与其他动作的有机配合。

第四节　起步、拔泥步、扒泥步、簸箕步、别步、车水步训练

一、起步、拔泥步、扒泥步训练组合

1. 音　乐

广‖:二二卒₈单二二卒₈单二二卒₈单:‖

2. 动作组合

准备［广］　两组,正步位,体对 1 方向。

［二二］　第一组：做起步两次。

［卒₈］　右脚起走拔泥步十六次，同时抓分手至反叉腰，向台前流动。

［单　］　下场。

［二二］　第二组：做起步两次。

［卒₈］　右脚起走拔泥步十六次，同时抓分手至反叉腰，向台前流动。

［单　］　下场。

［二二］　第一组：做起步两次。

［卒₈］　右脚起走扒泥步八次，同时做风摆柳划圆动律向台前流动。

［单　］　下场。

［二二］　第二组：做起步两次。

［卒₈］　右脚起走扒泥步八次，同时做风摆柳划圆动律向台前流动。

［单　］　下场。

［二二］　第一组：做起步两次。

［卒₈］　右脚起走蹉步扒泥步八次，同时做风摆柳划圆动律向台前流动。

［单　］　下场。

［二二］　第二组：做起步两次。

［卒₈］　右脚起走蹉步扒泥步八次，同时做风摆柳划圆动律向台前流动。

［单　］　下场。

3. 提　示

1. 起步要注意，吸左腿时上身的划圆动律的延续性，右肩主动，右手被动。

2. 拔泥步动力脚提起时不超过主力腿踝骨的位置，要突出拔的动感，快而稳。

3. 扒泥步动力脚向后时要有与地面的摩擦感，同时上身向前划"∞"形圆，划圆时以腕和手带臂。

二、簸箕步、别步、车水步组合

1. 音　乐

广 罢₄ 广 单 罢₄ 广‖：卒₈ 单 卒₈ 单 卒₈ 单 卒₈ 单‖：卒₈ 广

2. 动作组合

准备［广　］　三组，撤右脚成并步位，双手反叉腰。每组均分别在台左后、台右后候场。

［罢₄］　第一组：左脚起走簸箕步八次，呈"之"字形向台前流动。

［广　］　左脚起上两步退一步走一小半圆，同时两手分开。接右转体并步下穿掌变野鸡式向台左前流动下场。第二组上场。

［单　］　第二组：撤右脚成并步位，双手反叉腰。

［罢₄］　左脚起走簸箕步八次，呈"之"字形向台前流动。

［广　］　左脚起上两步退一步走一小半圆，同时双手分开。接着右转体并步下穿拳变野鸡式向台左前下场。第一组上场。

［卒₈］　第一组：体对 8 方向，双手反叉腰，走别步朝 4 方向后撤。

［单　］　下场。第二组上场。

［卒₈］　第二组：体对 8 方向，双手反叉腰，走别步朝 4 方向后撤。

［单］　下场。第三组上场。

［卒₈］　第三组：体对 8 方向，双手反叉腰，走别步朝 4 方向后撤。

［单］　下场。第一组从台右前上场。

［卒₈］　第一组：体对 6 方向，双手反叉腰，走车水步从台右前向台左后流动。

［单］　右转体成败式。

［卒₈］　朝台右侧流动。

［单］　从台右侧下场。第二组从台右前上场。

［卒₈］　第二组：体对 6 方向，双手反叉腰，走车水步从台右前向台左后流动。

［单］　右转体成败式。

［卒₈］　朝台右侧流动。

［单］　从台右侧下场。第三组从台右前上场。

［卒₈］　第三组：体对 6 方向，双手反叉腰，走车水步从台右前向台左后流动。

［单］　右转体成败式。

［卒₈］　向台右侧流动。同时第一、二组从台右前上场，双手反叉腰，走车水步向台左侧流动，最后三组成横排队形。

［广］　全体右起做赶步转身小抢臂，最后成败式。

3. 提　示

1. 簸箕步要在身体倾拧的情况下行进，动力腿离地的瞬间要有与地面的摩擦感。

2. 做别步注意动力脚别时要快、巧、小。身体可向前或向后倾。

3. 做车水步要像踩水车一样，身体直立前倾，脚跟交替向后蹬踩。

三、综合训练组合

1. 音　乐

广二二四长₈单二单卒₈单卒₈单广二二长₈庠罢₃卒₈广二单卒₈连₃da四单广

2. 动作组合

准备［广］两组，分别在台左侧、台右侧正步位对 3、7 方向。

［二二］　第一组：点提起步两次，体对 7 方向（两组相对）。

　　　　　第二组：点提起步两次，体对 3 方向（两组相对）。

［四］　第一组：撞四衬步至台中（两组相对）。

　　　　第二组：撞四衬步至台中（两组相对）。

［长₈］　两组同时双拍腿小跳起步转身体对 1 方向，碎步后退。

［单］　抓分手同时成并步位。

［二］　左脚起走拔泥步两次。

［单］　拔泥步两次。

［卒₈］　左脚起拔泥步十六次。

［单］　向左倾成打虎式。

［卒₈］　右起走拔泥步十六次。

［单］　向右倾成打虎式。

[广] 左脚起转体成并步位,腰中盘带,再右手点出轮臂成斜塔式。

[二二] 左脚起走别步三次后成并步位。

[长₈] 圆场步走左弧线,朝台左后流动。

[眸] 右起扬掌下穿拳衬步转身成野鸡式,右脚起转身成并步位抓分手,体对2方向。

[罢₂] 左起走簸箕步四次。

[罢] 左脚起上两步退一步走一小半圆,同时双手分开,体对1方向,再右转体成并步位下穿拳成败式,体对2方向。

[卒₈] 左脚起走车水步呈"之"字形朝4方向流动。

[广] 右起赶步大抡臂转身,撒成并步位抓分手,体对8方向。

[二] 右脚起走扒泥步、上身风摆柳两次。

[单] 右脚起走扒泥步、上身风摆柳两次。

[卒₄] 左脚起走蹉步扒泥步、上身风摆柳四次。

[卒₄] 左脚起走蹉步扒泥步、上身风摆柳四次,同时走右弧线成体对2方向。

[连₃] 做缠丝腿至扑步。

[da] 并步位,体对8方向。

[四] 端手,左脚起走拔泥步四次。

[单] 碎步闪身。

[广] 右起赶步转身大抡臂接浪子踢球,体对1方向。

3. 提 示

1. 注意各步法在组合中运用时的特点。

2. 注意在不同动作中各种情绪的变化。

第五节 勾步、双环步、颠三步、颠点步、钟摆步训练

一、勾步、双环步、颠三步组合

1. 音 乐

广‖:罢₂ 长₈ 广罢₂ 长₈ 广:‖: 罢₂ 长₈ 单:‖

2. 动作组合

准备[广] 两组,体对1方向。[da、da]双手抱拳,对8、2方向各做一次。

[罢₂] 第一组:左起勾步三步一停做四次,朝台前流动。

[长₈] 连续勾步八次。

[广] 右转体变并步成斜塔,下场。

[罢₂] 第二组:左起勾步三步一停做四次,朝台前流动。

[长₈] 连续勾步八次。

[广] 右转体变并步成斜塔,下场。

[罢₂] 第一组:左脚起双环探步四次,朝台前流动。

[长₈] 连续双环步八次。

［广］　左转体变并步成斜塔，下场。

［罢₂］　第二组：左脚起双环探步四次，朝台前流动。

［长₈］　连续双环步八次。

［广］　左转体变并步成斜塔，下场。

［罢₂］　第一组：左脚起颠三步四次，呈"之"字形朝台前流动。

［长₈］　扫地步后撤八次。

［单］　栽楔子成弓箭步，双手反叉腰。

［罢₂］　第二组：左脚起做颠三步四次，呈"之"字形朝台前流动。

［长₈］　扫地步后撤八次。

［单］　栽楔子成弓箭步，双手反叉腰。

3. 提　示

1. 做勾步时，动力脚位置在脚踝骨与小腿之间，同时主力腿颤两次。

2. 双环步的动力脚要在主力腿前呈自然交叉状向外划圈，同时注意主力腿的颤。

3. 颠三步，是指主力腿连续颤三次，要有上下的动感。

二、颤点步、钟摆步组合

1. 音　乐

广‖: 长₄ 单罢₂ 长₈ 广 :‖ 长₄

2. 动作组合

准备［广］两组，正步位，体对台中候场。

［长₄］　第一组：做风摆柳跑场步，从不同方向上场。

［单］　撤右脚成并步位，双手反叉腰，体对1方向。

［罢₂］　右脚起颤点步四次，体对1方向。

［长₈］　钟摆步八次后退。

［广］　右起赶步转身大抡臂，成托枪式。

［长₄］　第一组：下场。

　　　　第二组：做风摆柳跑场步，从不同方向上场。

［单］　撤右脚成并步位，双手反叉腰。

［罢₂］　右脚起颤点步四次，体对1方向。

［长₈］　钟摆步八次后退。

［广］　右脚起赶步转身大抡臂，成托枪式。

［长₄］　下场。

3. 提　示

1. 颤三步的动力腿要在主力腿前交叉点地。

2. 钟摆步的动力腿小腿要像钟摆状左右摆动。

三、综合训练组合

1. 音　乐

广长₈单罢₂广长₈单三广₂长₁₆罢₂长₈单罢₂长₈庠丷长₈广

2. 动作组合

准备[广] 在台左前,正步位体对 8 方向候场。

[长₈]　　双拍腿小跳起步,朝 4 方向碎步后撤。

[单]　　做并步抓分手。

[罢₂]　　左脚起颤三步四次。

[广]　　颤三步两次。

[长₈]　　钟摆步八次后撤。

[单]　　双跺脚吓兰花。

[三]　　三挡腿。

[广]　　做上步翻身接仙人脱衣,成体对 1 方向。

[广]　　右起扬掌下穿拳赶步转身,成体对 2 方向;再左脚起转身,成并步位分手,体对 1 方向。

[长₈]　　走圆场,向右呈弧线向 4 方往流动,同时手于端手位。

[长₈]　　走圆场,向左呈弧线向 4 方往流动,同时手于端手位。

[罢₂]　　左脚起颤三步四次,成体对 8 方向。

[长₈]　　扫地步八次后撤。

[单]　　抽手成扛包式。

[罢₂]　　左脚起双环探步四次,朝 8 方向流动。

[长₈]　　左转双环步四次。

[庠]　　左脚起勾步六次,体对 8 方向,再勾步三次右转至体对 2 方向,接着拍腿吓兰花,成打虎式,体对 2 方向。

[丷长₈]　　做老鹰旋涡转。

[广]　　抽手双手抄花,双推出。

3. 提　示

要注意突出表演性,动作要有"对象"。

第六节　跑场步、碎步、蹭步训练

一、跑场步、碎步、蹭步组合

1. 音　乐

广‖:长₈单长₈单长₈单:‖丁₂单‖丷₁₆广

2. 动作组合

准备[广] 三组,在台右,正步位体对 3 方向候场。

[长₈]　　第一组:体对 3 方向,碎步朝台左侧流动。

[单]　　下场。

[长₈]　　第二组:体对 3 方向,碎步朝台左侧流动。

[单] 下场。

[长₈] 第三组:体对 3 方向,碎步朝台左侧流动。

[单] 下场。

[长₈] 第一组:体对 7 方向,碎步朝台右侧流动。

[单] 下场。

[长₈] 第二组:体对 7 方向,碎步朝台右侧流动。

[单] 下场。

[长₈] 第三组:体对 7 方向,碎步朝台右侧流动。

[单] 下场。

[丁₂] 第一组:左脚起做蹭步挽袖,朝台前流动。

[单] 下场。

[丁₂] 第二组:左脚起做蹭步挽袖,朝台前流动。

[单] 下场。

[氽₁₆] 三组同时,做吸腿跳跑场步,按逆时针方向成圆圈流动。

[广] 下场。

3. 提 示

1. 跑场是在扒泥步的动律上跑动。

2. 吸腿跑场要跳得高,上身要保持前倾状态。

3. 碎步是在小半脚掌的基础上,两脚快速蹭地移动,要体现出快、小、巧。

4. 蹭步要直腿、全脚蹭地流动。

二、综合训练组合

1. 音 乐

翠卒₈ 单₂ 丁₂ 长₄ 单罢₂ 广丁₂ da氽 广丷长₄ 氽₁₈单长₈单长₈单广长₄岸

2. 动作组合

准 备 在台左侧,体对 3 方向喊"哎!"

[翠] 左腿蹉步二起腿,接右起右转跳猴子摘仙桃,落地时双腿自然下蹲,体对 1 方向。

[卒₈] 做拔泥步十六次。(乱场)

[单] 拍腿吓兰花。

[单] 左起并步转身,双手腰中盘带。

[丁₂] 做拔泥步二郎担山。

[长₄] 吸腿跳拍腿起步,接碎步后撤。

[单] 闪身步。

[罢₂] 滚手追步两次,第二次右转翻身后撤。

[广] 右起赶步抽手跳掖扛包式,成体对 2 方向。

[丁₂] 蹭步挽袖四次,呈"之"字形流动,众人分别体对 8、2 方向。

[da] 并步位拍腿。

[氽] 跳盖腿接弧线碎步两次,众人分别体对 2、8 方向。

[广业]　左起上两步退一步,弧线流动分手、右转飞机轮成败式,体对 1 方向。

[长₄]　碎步向左风摆柳原地左转一圈,成体对 2 方向。

[兴₁₂]　跑场步两慢四快、向左流动一大圈至台左后。

[兴₆单]　转体对 2 方向,第一组蹭步向台右前下场。

[长₈单]　第二组跳转体碎步后退下场。

[长₈单]　第三组小快跑(风摆柳手)下场。

[广]　第三组中留下一人,右起赶步转身成体对 6 方向,接甩摆式成体对 1 方向。

[长₄]　碎步原地风摆柳向左转一圈。

[庠]　小快跑(风摆柳)朝台右前下场。

3. 提　示

注意三种步法各自的特点,并注意与其他动作的配合。

第七节　闪身步、滑步训练

一、闪身步组合

1. 音　乐

广连₂₄ 广连₄ 广 da da 四喊！ 四广

2. 动作组合

准备[广]正步位,体对 1 方向。

[连₂₄]　向前、后、左、右走十字路线各做闪身步六遍。

[广]　右起赶步转身抓分手,变狮子回头,再右起闪身步,成体对 7 方向。

[连₄]　左起闪身步四次,朝台左侧流动。

[广]　左起闪身步,接右转身成败式,体对 3 方向。

[da、da]　脚成并步位。

[四]　撞四步。

[喊!]　下穿手闪身步。

[四]　撞四步。

[广]　下场。

3. 提　示

1. 闪身步的"闪"要突然、快速,在节奏的最后一拍完成。

2. 闪身步后的并步要快。

二、滑步组合

1. 音　乐

(反复 4 次)

广连₄ 广连₄ 广₆ 连₄ 单 ‖: 匡令 匡 0 | 一大 一 0 :‖ 广

2. 动作组合

准备[广]　两组,正步位,体对 1 方向。

[连₄]　第一组:左脚起做滑步四次,呈"之"字路线朝台前流动。

[广]　台左、右下场。

[连₄]　第二组:左脚起滑步四次,呈"之"字路线朝台前流动。

[广]　台左、右下场。

[广]　两组同时上场。

[广₄]　第一组:横移滑步四次,分别体对 1、5 方向。

　　　　第二组:横移滑步四次,分别体对 5、1 方向。

[连₄]　两组同时,左脚起滑步四次,呈"之"字路线朝台前流动。

[单]　右转体并步抓分手。

[‖匡令 匡 0｜一大 一 0 ┊┊匡令 匡 0｜一大 一 0‖]

　　　　左起后撤做摘桃手滑步转身四次,呈"之"字路线撤向台后。

[广]　右起赶步转身成二郎担山。

3. 提　示

滑步指动力脚外侧在地面上的滑行,身体保持直立向后倾斜。

三、综合训练组合

1. 音　乐

(反复 4 次)

广长₄ 连₄ 广 da 长₄(边)连₅ 单 ‖ 匡令 匡 0｜一大 一 0 ┊广₂ 四连 ⼭₃ 连₅ 长₄ 单

2. 动作组合

准备[广]　在台右,正步位体对 6 方向待场。

[长₄]　　跑场步。

[连₄]　　右闪身步四次。

[广 da]　右起做赶步转身抓分手、右闪身步停住,成体对 7 方向。

[长₄(边)]　以左脚为重心向左转,成体对 1 方向。

[连₅]　　右脚起穿手滑步五次向 8、2 方向。

[单]　　左转体。并步转抓分手,成体对 1 方向。

[‖匡令 匡 0｜一大 一 0 ┊┊匡令 匡 0｜一大 一 0‖]

　　　　左脚起摘桃手后撤滑步四次。

[广]　　右脚起横移滑步朝台右侧移动、体对 2 方向划圆动律。

[广]　　左脚起横移滑步朝台左侧移动、体对 8 方向划圆动律。

[四]　　双脚跳落三次成体对 8 方向,再双脚跳起左脚落地体对 2 方向。

[连₁]　　落右脚撤左脚右手点向 6 方向。

[⼭]　　左脚起做左穿手弯弯赶步,成体对 8 方向。

[⼭]　　做抽手抄花并步。

[⼭]　　左脚起双抽手滑步一次,成体对 2 方向。

[连₅]　　右脚起扁担式滑步,按右左顺序共做五次。

[长₄]　　右脚向右划弧线落地,同时转体一圈接做起步一次。

[单]　　做风摆柳跑场步。

3. 提　示

注意向前滑步时,要使身体向后倾至最大限度,并与其他动作有机配合。

第八节　打腿训练

一、打腿、二起腿与小五腿组合

1. 音　乐

广连₆ 单连₆ 单连₆ 四广连₆ 四广

2. 动作组合

准备[广]两组,正步位,体对 1 方向。

[连₆]　　第一组:打腿八次朝台前流动。

[单]　　下场。

[连₆]　　第二组:打腿八次朝台前流动。

[单]　　下场。

[连₆ 四]　第一组:做打腿接二起腿四次,再接小五腿朝台前流动。

[广]　　下场。

[连₆ 四]　第二组:做打腿接二起腿四次,再接小五腿朝台前流动。

[广]　　下场。

3. 提　示

1. 打腿时主力腿半蹲,动力腿微屈,手要打脚,打得短促、有力。

2. 二起腿在空中完成,不要跳得太高;最后一拍打腿时双腿都要弯,打腿有力、快脆。

3. 做小五腿的小腿外里拐动时,动力腿和主力腿的膝盖要夹紧。

4. 注意所有打腿的动作都要突出快、巧和力量。

二、里外拐摆莲、缠丝腿组合

1. 音　乐

广连₄ 单连₄ 单连₄ 广连₁₆da长₈ 单连₄ 广长₄

2. 动作组合

准备[广]在台左后,正步位体对 8 方向待场。

[连₄]　　做里外拐两次。

[单]　　停止。

[连₄]　　做里外拐两次。

[单]　　停止。

〔连₄〕　做里外拐四次。

〔广 〕　走风摆柳跑场步体对 7 方向下场。

〔连₁₆〕　里外拐摆莲转身十六次,同时由台左后斜线朝台右前流动。

〔da〕　外拐打右腿。

〔长₈〕　跳踢打腿,向左弧线流动成体对 1 方向。

〔单 〕　撒右腿成并步位,双手反叉腰。

〔连₄〕　做缠丝腿短句。

〔广 〕　右起赶步转身大抡臂,成托枪式。

〔长₄〕　下场。

3. 提　示

1. 里外拐时,双腿膝盖夹紧,上身在前倾的基础上一定要经由右旁腰到左旁腰的过程,动力腿摆莲时要有力,不要踢得太高。

2. 缠丝腿的动力腿离地时要有刨地的感觉,在最后一拍完成动作。

三、综合训练组合

1. 音　乐

头长₈单连₄da长₈单二二卒₆单da长₈单连₄广长₄连₂长₈连₄单三da长₈广连₄da长₈连₈单₂广da长₄单

2. 动作组合

准　备　两组,栽楔子,招手式。喊:哎! 正步位体对 1 方向。

〔头 〕　第一组:抱拳,左右瞭望,右起做赶步转身、甩摆式。

〔长₈〕　跑场步,向左走弧线朝台右后流动。

〔单 〕　拍腿吓兰花成打虎式,体对 2 方向。

〔连₄〕　第二组:做缠丝腿短句,体对 6 方向,接大炮式体对 8 方向。

〔da〕　撒脚并步,体对 2 方向。

〔长₈〕　圆场步,向左走弧线流动一圈至体对 1 方向。

〔单 〕　做顶天立地。

〔二二〕　第一组:做打虎式、三点头,接右勾步一次。

　　　　　　第二组:向左右点头各一次,再抱拳双瞭望。

〔卒₆〕　第一组:左脚起走拔泥步十二次,向左弧线围第二组流动至体对 6 方向。

　　　　　　第二组:目视第一组。

〔单 〕　第一组:做大炮式,成体对 6 方向。

　　　　　　第二组:做缠丝腿短句,成体对 2 方向。

〔da〕　外拐打右腿,两组相对。

〔长₈〕　两组相对做跑跳打腿,同时向右呈弧线流动至分别体对 7、3 方向。

〔单 〕　脚成并步位。

〔连₃〕　两组相对,向外缠丝腿扑步,第一组体对 5 方向、第二组体对 1 方向。

〔连₁〕　第一组:双吸腿跳,左转至体对 1 方向。

　　　　　　　　第二组：扫堂至体对 1 方向。

[广　]　　　第一组：右起赶步转身,再右脚起闪身步成并步位。

　　　　　　　第二组：右起赶步转身,再左脚起闪身步成并步位。

[长₄]　　　第一组：圆场步,向左弧线流动至台中成两组相对。

　　　　　　　第二组：圆场步,向右弧线流动至台中成两组相对。

[连₂长₈]　两组相对,向外缠丝腿跳跑场,分别朝台右后、台左后流动。

[连₄]　　　做打腿、二起腿两次,分别朝台右前、台左前流动。

[单　]　　　两组相对,拍腿吓兰花。

[三　]　　　两组相对三点头。

[da]　　　　两组背对背收左右脚成并步位。

[长₈]　　　两组相对走圆场步,分别朝台左、右侧流动换位。

[广　]　　　右起赶步转身、猴子绕花线成体对 8 方向。

[连₄]　　　做里外拐转身片腿两次,朝台右前流动。

[da]　　　　外拐打右腿。

[长₈]　　　打脚跑圆场步,左弧线朝台后流动至体对 1 方向。

[连₈]　　　打腿二起腿两次,成体对 1 方向。

[单　]　　　扑步成体对 2 方向。

[单　]　　　左转体成并步,双手腰中盘带。

[广　]　　　右起赶步转身、大炮式,成体对 1 方向。

[da]　　　　撒腿成并步位。

[长₄]　　　两组同时向外呈弧线流动至体对 1 方向。

[单　]　　　顶天立地。

3. 提　示

对舞时,要体现竞技性和自娱玩灯的感觉。

第九节　综合训练

（教师自编组合,突出风格性、训练性、技巧性、典型性、表演性等特征,可以参照有关教材。）

第六章　维吾尔族舞蹈(基础)训练教材

概　述

新疆地处我国辽阔的西部地区,因地域宽广,自然环境及其他因素的不同,使维吾尔族的民间舞蹈既有共性,也有因地域划分而形成的个性。本教材主要以南疆舞蹈为基础,又经过专业工作者的加工、提炼,形成现在的由浅入深、由点到面的体系。

因为多朗组合、阿克苏组合和萨玛组合民间气息浓郁,地方特点明显,所以在共性和个性的把握上侧重在民间和地方的特性上。

维族男性教材七十年代之前在舞蹈学校里是较分散、不成系统的一种。七十年代末,许淑瑛教授率五人小组赴新疆地区采风三个月,其中的马力学、潘志涛向维族舞专业工作者库来西、达握提·买买提等老师系统学习男性的维族舞组合。近二十年以这套组合为主体形成舞院的维族舞男性训练的课程。初时以新疆地区流行的程式行课,按地区或舞种划分组合范围进行训练。如:多朗组合、阿克苏组合、萨玛组合等等。民间的气息浓郁,却在系统性和循序渐进方面缺乏组织和整理。

维族舞在维族地区以外的专业学校中进行教学应以维族舞的共性教材为主体,突出维族舞挺而不僵、颤而不窜的舞性特征的训练。从维族舞鼓点节奏激动人心这一点入手,以心律产生的共鸣,带动膝部和全身的颤晃动律为侧重点,先在步伐上,尤其是横垫步的开法儿展开动律动作,以至组合的网状训练方法。

实际上各艺术院校的维族舞训练还是以代表性和典型性为选择教材的标准,所以,目前的教材还是或多或少兼有以地区和舞种为特点的明显特征。这样的教材在民俗性和风格性上就比较强,但在训练的步骤性上和触类旁通方面显然就弱一些。

针对教材的这一特征,我们在教学步骤上强调以节奏(鼓点)为切入点。首先要强调的是启发学生用节奏以及音乐启动情感心律,一般的情况是在做手的位置和颤晃动律时最宜启动,等进入了一种预设的状态后,再进行动作的基本训练,这样的一个步骤应该是比较有训练效果的。

再一个教学步骤上的重点是步伐上的要求。维族舞男性教材在身体的韵律训练上,并没有太多的内容。男性的特征突出表现在脚部动作的节奏控制;步伐上的丰富多彩的变化;以及手势和臂势上令人眼花缭乱的配合。作为专业训练,我们侧重在脚部能力的训练上。膝部以下的各个关节的有机配合和有意识的表现能力,是通过横垫步到三步一点,再到滑冲步,这样一条主线,再配合多朗平步、萨玛平步、跳蹉步、三步一抬这些有典型训练意义的步伐训练,组成一个网状训练的方式,由浅入深,由简至繁,有序地来达到这一训练目的。

最后要强调的是节奏上的处理,切忌平淡无奇,重复乏味的处理,应努力达到热情洋溢、急缓有度、轻重有数、极富表现力的表演方式。使学生在挺拔、潇洒的舞姿中还兼有诙谐、多情的表现。总之,应该有着非同一般的热情和表情。

<h1 style="text-align:center">第一节 动律训练</h1>

一、基本动律组合

1. 音 乐

(反复10次)

‖: $\frac{4}{4}$ X·111 0X1 XX 111 | X·111 0X1 XX 1 :‖

2. 动作组合

准备(8拍) 体对1方向,正步位。

① - 2 右起上步成左前点步位,双手胸前击掌打开至横手位。

3 - 4 保持舞姿不动。

5 - 8 左脚打点(每拍点一次地)。

② - 8 继续打点,同时右腿开始加颤。

③ - 2 左脚上步为重心成右后点步位。

3 - 4 保持舞姿不动。

5 - 8 右脚打点(每拍点一次地)。

④ - 8 继续打点,同时左腿加颤。

⑤ - 4 左脚向右旁迈步成右前踏步,双手从横手位至右扶胸式,左叉腰,体对8方向,目视1方向。

5 - 8 保持舞姿,摇身点颤。

⑥ - 8 做⑤-8反面动作。

⑦ - 3 右脚上步跺地后屈膝颤,右手顿肘位,体对1方向。

4 左移步。

5 - 8 做⑦-4反面动作。

⑧ - 8 重复⑦-8动作。

⑨ - 2 上右脚成右前踏步,双手胸前击掌打开至横手位。

3 - 4 保持舞姿左右移颈一次。

5 - 6 左右移颈两次。

7 - 8 上左脚正步位屈膝,经双脚跺地腿直立,双手经胸前向下打开至左叉腰右托帽,体对2方向,目视1方向。

3. 提 示

1. 维族舞的动律是由节奏的动感带动心灵的感应、由心灵的感应带动膝部的颤、由膝部的颤传到全身这样一个过程。这是掌握好维族舞动律的基本点。

2. 维族舞的基本体态是立腰、挺胸、昂首,在动作中始终要注意保持基本体态。

二、基本脚位、手位组合

1. 音 乐

（反复 5 次）

$‖: \frac{4}{4}$ X.111 0X1 XX 111 ｜ X.111 0X1 XX 1 :‖ X.111 0X1 XX 1 ‖

2. 动作组合

准备(8 拍)　体对 1 方向,正步位,双背手,第八拍右起法儿步。

① - 4　右脚上步,左脚于前、旁、后点步位各点一下地,并向 1 方向移动。

5 - 8　做①-4 反面动作。

② - 2　右脚上步,再上左脚于前点步位,双手击掌打开至横手位。

3　　　左脚旁点步位,双手叉腰。

4　　　左脚后点步位,双手左托帽式。

5 - 8　做②-4 反面动作。

③ - 2　右腿跪地,左手扶左膝,右手扶胸式。

3 - 6　右手打响指从胸前平拉开。

7 - 8　起身经蹲裆位直立,双手打开至右托帽式,右拧身对 4 方向,目视 3 方向。

④ - 8　做③-8 反面动作。

⑤ - 4　夏克转身叉腰扬掌式。

三、动律综合训练组合

1. 音　乐

达坂城的姑娘

$1 = G$　$\frac{4}{4}$　$\frac{2}{4}$

维吾尔族民歌

中板

（反复 3 次）

‖: X.111 0X1 XX 111 ｜ X.111 0X1 XX 1 :‖ 6667 11 ｜ 2321 16 ｜ 661 231 ｜

2　6 ｜ 332 36 ｜ 3532 16 ｜ 6123 127 ｜ 6 - ｜ 665 61 ｜ 6165 53 ｜

5535 654 ｜ 3 - ｜ 3456 543 ｜ 5432 1 ｜ 231 217 ｜ 6 - :‖

2. 动作组合

准备(8 拍)　分两组在台两侧候场。

① - 4　台右侧人体对 7 方向、台左侧人体对 3 方向上场,全体左起走平步四步。

5 - 8　上左脚站正步位,两组面相对,双手上举,再右手扶胸式行礼。

② - 6　全体体对 1 方向,走平步六步形成三横排。

7 - 8　对 1 方向重复①5-8 行礼的动作。

③ - 8　左斜后点步位,慢起身扶胸式摇身点颤。

④ - 2　上左脚成右旁点步位,经击掌绕腕至横手位。

3 - 8　摇身点颤。

⑤-2 上右脚成左斜前点步位,双手上分手至右托帽式。

3-4 摇身点颤。

5-8 左斜前点步位碾转一圈,双手打响指托帽式左右移动。

⑥-2 上右脚成左斜前点步位,双手上分手至右托帽式。

3-4 做⑥-2 的反面动作。

5-8 右脚点地四次,双架肘小臂横摆于体右旁摆四次,目视 8 方向。

⑦-2 右起法儿步成左斜前点步位,双手叉腰。

3-4 做⑦-2 反面动作。

5-8 右起三步一抬退两次。

⑧-4 右后点步位向右碾转一圈,右手扶胸式,成体对 1 方向。

5-6 右斜后点步位右手单托帽式。

7-8 体对 2 方向,目视 8 方向,摇身点颤。

⑨-2 体对 8 方向,目视 1 方向,右脚于正步位跺地,左手叉腰,右手扶胸式。

3-4 保持舞姿,由小到大移颈四次。

5-8 保持舞姿移颈,右手经胸前摊开至横手位。

⑩-1 右脚对 3 方向上步成左单腿跪地,左手叉腰,右手托帽式,体对 2 方向,目视 1 方向。

2 向左移重心成右单腿跪地,左手扶左膝,右手扶胸式,目视 1 方向。

3-4 保持舞姿不动。

5-8 右手打响指从扶胸式打开到横手位。

⑪-2 左脚对 2 方向上步成右斜前点步位,双手经斜下手位抬至左托帽式。

3-4 做⑪-2 反面动作。

5-8 重复⑤5-8 动作。

⑫-6 体对 1 方向左起三步一抬退三次,双手叉腰。

7-8 夏克转身叉腰扬掌式。

第二节 基本步法训练

一、横垫步、进退步组合

1. 音 乐

$\frac{2}{4}$

(反复11次)

‖: X 1 X 1 | X 11 X 1 | X 1 X 1 | X 1 X 1 :‖

2. 动作组合

准备(8拍) 体对 1 方向,正步位,双背手,第八拍右起法儿步。

①-8 右横垫步八次向左横移。

②-8 做①-8 反面动作。

③-4 重复①-8 动作做四次。

5 - 8　做③-4反面动作。

④ - 8　右横垫步八次,向左走弧线至5方向,第八拍左转身,体对1方向左起法儿步。

⑤ - 8　左横垫步八次向左横移,双手慢起至左托帽式。

⑥ - 8　做⑤-8反面动作。

⑦ - 4　左切分横垫步四次,向左横移。

5 - 8　做⑦-4反面动作。

⑧ - 8　左切分横垫步八次,向左走弧线至5方向,第八拍转身对1方向,双手自胸前平拉开至左托帽式。

⑨ - 4　右原地进退步,双背手。

5 - 8　做⑨-4反面动作。

⑩ - 8　右左原地进退步各一次,双手左右交替扶胸,托帽式两次。

二、三步一抬组合

1. 音　乐

$\frac{2}{4}$

（反复11次）　*rit*

‖: X 1 1　X 1 | X 1 1　X 1 | X 1 1　X 1 | X 1 1　X 1 :‖ X X　1 ‖

2. 动作组合

准备(8拍)　体对1方向,正步位,第五至八拍双手经肋旁下插成斜下手位(翘腕)。

①-②　右起三步一抬四次,向1方向行走。

③ - 8　留头、目仍视1方向向右转半圈,成右手在前的斜下手位,右起三步一抬两次,向5方向行走。

④ - 8　右拧身,双手经肋旁下插成左手在前的斜下手位,头右拧,目视1方向,右起三步一抬两次,向5方向行走。

⑤-⑥　右转身体对1方向右起挽袖三步一抬四次,分别向2、8、2、8方向行走,形成"之"字形路线。

⑦-⑧　右起三步一抬四次,双手斜下手位,向左走弧线至台后。

⑨-⑩　左转身体对2方向三步一抬四次,双手交替击掌、打响指,并向两边瞭望。

⑪ - 3　出右腿拍手遗憾式。

三、基本步法综合训练组合

1. 音　乐

<center>塔 里 木 河</center>

1 = G $\frac{2}{4}$

克里木曲

中板稍快

(2 2　1 2 3 | 2 1 7　6 7 5 | 1 0　7 6 7 2 | 6　- | 6　-) ‖: 6 6 6　6 4 | 3　1 2 |

3 3 2　1 7 | 1　- | 6 6 6　6 4 | 3　1 2 | 3 3 2　1 7 | 6　- :‖ 6 6 6　6 |

$$6\,6\,6 \quad 6 \mid 6\,6\,7\,1\,2\,7\,1 \mid 7\,1\,7\,5 \quad 6 \, \|\!: 6 \quad - \mid 6 \quad - \mid 3 \quad 5\,4\,3 \mid 2 \quad 6 \mid$$

$$5\,4\,3 \quad 2\,3\,4\,6 \mid 3 \quad - \mid 3 \quad - \mid 2\,2 \quad 1\,2\,3 \mid 2\,1\,7 \quad 6\,7\,5 \mid 1\,0 \quad 7\,6\,7\,2 \mid 6 \quad - \mid 6 \quad - \:\|$$

2. 动作组合

准备(10 拍) 在台右侧体对 5 方向候场。

①- 8 左横垫步向右横移出场,双手慢起至左托帽式。

②- 8 重复①-8 动作。

③-④ 右转身体对 1 方向,重复①-②动作。

⑤- 8 右起提袖三步一抬四次,分别对 2、8 方向走"之"字路线,目视左右做观望状。

⑥- 4 留头,目视 1 方向左转身,成左手在前的斜下手位,左起三步一抬两次,向 5 方向行走。

5 - 8 左拧身成右手在前的斜下手位,头左拧目视 1 方向,继续左起三步一抬向 5 方向行走。

⑦- 4 右横垫步原地左转体对 1 方向,双手经胸前打开至横手位。

5 - 8 右横垫步向左横移,双手经下分手至右托帽式。

⑧- 8 做⑦-8 反面动作。

⑨- 4 右横垫步向左横移,双手经胸前打开至横手位。

5 - 8 横垫步右手扶胸式原地左转一圈成体对 1 方向。

(小快板)

⑩- 8 右起原地进退步两次,双手交替扶胸、托帽。

⑪- 8 重复⑩-8 动作向左横走。

⑫-⑬ 做⑩-⑪反面动作。

⑭- 8 重复⑪-8 动作。

⑮- 8 做⑪-8 反面动作。

⑯-⑰ 三步一抬,左手在前的斜下手位逆时针方向围圈行走。

⑱- 8 提袖三步一抬左右观望,从台右后走至台左前,最后做斜下手位下场。

3. 提 示

1. 横垫步的训练是维族舞步伐训练之首,"开法儿"要严格把握稳而不窜;落地的第一步是从脚的外缘再压至全脚,这个过程必须十分强调,切忌马虎。

2. 进退步、三步一抬的节奏都是前紧后缓,不能平均处理。

第三节 蹉 步 训 练

一、点蹉步组合

1. 音 乐

2. 动作组合

准备(6拍)　体对1方向,正步位屈膝,双手打开收至叉腰位。

①-②　右起前抬腿蹉步,向前行。

③-④　右起后抬腿蹉步,向后退。

⑤-⑥　右起前点蹉步,向前行。

⑦-⑧　右起后点蹉步,向后退。

⑨-⑩　右起前点蹉步向前行,单甩手托帽式、叉腰右左各一次。

⑪-⑫　右起后点蹉步向后退,单甩手后扬掌、叉腰右左各一次。

3. 提　示

1. 做前点蹉步上身要侧身后靠,重心在后,做后点蹉步则侧身前倾,重心在前。

2. 点蹉步动力脚的"点"与主力脚的"蹉"要短促、快速;主力腿要松弛地进行两次颤动。

二、后吸腿蹉步组合

1. 音　乐

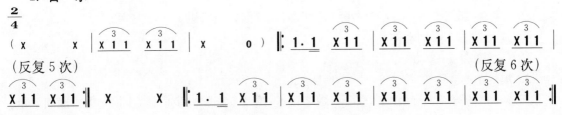

2. 动作组合

准备(6拍)　体对8方向,正步位。

①-2　右起俯身砍手后吸腿一次。

3-4　保持舞姿不动。

5-8　重复①-4动作。

②-8　右起俯身砍手后吸腿蹉步四次。

③-8　右起俯身交叉摆手后吸腿蹉步四次,原地由8方向移至2方向。

④-⑤　右起砍手后吸腿蹉步八次,向5方向退走。

⑥-6　蹉步结束短句一,最后一拍静止。

3. 提　示

后吸腿蹉步要求双膝紧靠;腿后吸的发力要快速有力,强调踢臀。

三、蹉步综合训练组合

1. 音　乐

$$X \qquad X \quad | \overset{3}{X\,1\,1}\ \overset{3}{X\,1\,1} \ | \ X \qquad 0 \ \|: 1\cdot 1 \ \overset{3}{X\,1\,1} \ | \overset{3}{X\,1\,1}\ \overset{3}{X\,1\,1} \ | \overset{3}{X\,1\,1}\ \overset{3}{X\,1\,1} \ |$$

$$\overset{3}{X\,1\,1}\ \overset{3}{X\,1\,1} :\| : X \qquad X \ |\overset{3}{X\,1\,1}\ \overset{3}{X\,1\,1} :\| \ \overset{rit}{X} \qquad X \ |\overset{3}{X\,1\,1}\ \overset{3}{X\,1\,1} \ | \ X \qquad 0 \ \|$$

2. 动作组合

准备（6拍） 分两组在台两侧候场。

①-② 一组从台右侧体对7方向左起前点蹉步八次出场，二组从台左侧做反面动作出场，全体双手叉腰，目视1方向。

③-④ 一组第一人右转半圈做二组①-②动作，后面人依次跟进，二组同一组的规律，做一组反面动作。

⑤-8 交叉摆手后吸腿蹉步四次，两组体对1方向、向后退走集中成小方块队形。

9-10 并步踩地再直立，右手单托帽。

⑥-⑦ 右起前点蹉步，单甩手托帽式、叉腰右左各一次，向前行。

⑧-⑨ 后点蹉步，单甩手后扬掌、叉腰右左各一次，向后退。

⑩-⑪ 前点蹉步，双推手打开至横手位，向前行。

⑫-6 蹉步结束短句一，最后一拍静止。

⑬-⑭ 砍手后吸腿蹉步八次，向后退。

⑮-14 蹉步结束短句二，最后一拍静止。

3. 提 示

蹉步组合是快速节奏，整体上要有一气呵成的效果。

第四节 三步一点训练

一、三步一点组合

1. 音 乐

$$\frac{6}{4}$$

（反复5次）

$$\|: X\ 0\ 1 \quad 0\ X\ 1 \quad X\ X \quad X\ 0\ 1 \quad 0\ X\ 1 \quad X \quad :\|$$

2. 动作组合

准备（6拍） 体对1方向，正步位，第六拍双手打开至叉腰位。

①-3 右起法儿步向左上一步成左旁点步。

4-6 做①-3相反动作。

②-3 右起三步一点，双架肘小臂横摆，向8方向斜线行进。

4-6 做②-3反面动作。

③-④ 重复①-②动作。

3. 提 示

三步一点的第一步脚落地后重心要随之跟进，第二步直腿大步横移，步幅大但不能向上窜。

二、折臂外翻三步一点组合

1. 音　乐

$\frac{6}{4}$

（反复 5 次）

‖: X O 1　O X 1　X X　　X O 1　O X 1　X :‖

2. 动作组合

准备(6拍)　体对 1 方向,正步位。

① - 6　脚不动,双手折臂外翻斜前式,左右各一次。

② - 6　右起三步一点两次,先后向 8、2 方向斜线行进,双手折臂外翻斜前式,左右各一次。

③ - 6　站正步,双手折臂外翻扶胸式,左右各一次。

④ - 6　重复②-6步伐,双手折臂外翻扶胸式,左右各一次。

3. 提　示

手形为五指张开;折臂外翻的手呈水平面运动,不要上下翻动。

三、三步一点综合训练组合

1. 音　乐

$\frac{6}{4}$

（反复 9 次）　　　*rit*

‖: X O 1　O X 1　X X　　X O 1　O X 1　X :‖　X O 1　O X 1　X　‖

2. 动作组合

准备(6拍)　体对 1 方向。

① - 6　右起三步一点两次,分别向 8、2 方向斜线行进,双手折臂外翻斜前式,左右各一次。

② - 6　重复①-6步伐,双手折臂外翻扶胸式,左右各一次。

③-④　右起斜后踏步四次(每次蹉一步),分别向 4、6 方向斜线退走,双手托帽式坐肩。

⑤ - 6　重复①-6步伐,双手折臂外翻单扬掌,左右各一次。

⑥ - 6　重复①-6步伐,双手折臂外翻托帽式,左右各一次。

⑦-⑧　重复③-④步伐,(每次蹉两步)。

⑧ - 6　夏克转身叉腰扬掌式。

3. 提　示

由于三步一点要大步横移,因此综合组合在整体上应形成大调度的路线运动。

第五节　滑冲步训练

一、直腿滑冲步、跺滑步、跳滑冲步组合

1. 音　乐

$\frac{4}{4}$

（反复4次）　$\frac{2}{4}$　　　　　　（反复4次）

‖: X·111 0X1 XX 111 | X·111 0X1 XX 1 :‖: X01 0X1 | X01 0X1 :‖ XX 1 ‖

2. 动作组合

准备（8拍）　体对1方向，正步位。

①- 8　右起直腿滑冲步四次，双手经扶胸式至横手位，对1方向"之"字形前行。

②- 4　右起直腿转身滑冲步两次，向5方向行进。

5 - 8　体对1方向右起跺滑步两次。

③- 8　重复②-8动作。

④- 8　右起前进跳滑冲步四次，对1方向"之"字形前行。

⑤- 8　右起后退跳滑冲步四次，向5方向"之"字形后退。

⑥- 2　跺滑步，双手经绕腕至右托帽位。

3. 提　示

滑冲步的第一步注意重心跟移，第二步要在附点节奏上落地，第三步顺势滑冲。

二、弯腿滑冲步、跺滑步、双人滑冲步组合

1. 音　乐

$\frac{4}{4}$

（反复6次）

‖: X·111 0X1 XX 111 | X·111 0X1 XX 1 :‖

第5次渐快，第6次结束处渐慢。

2. 动作组合

准备（8拍）　体对1方向，正步位。

①- 8　左起弯腿滑冲步四次，双手经扶胸式至横手位，对1方向"之"字形前行。

②- 2　左起直腿转身滑冲步一次，左转向5方向行进。

3 - 8　体对1方向右起跺滑步三次。

③- 8　重复②-8动作。

④-⑤　双人滑冲步短句两次。

三、滑冲步综合训练组合

1. 音　乐

库　尔　班（片断）

1 = G　$\frac{4}{4}$　$\frac{2}{4}$

石　夫曲

中板

(X·111 0X1 XX 111 | X·111 0X1 XX 1) 5 6 | 1　　16161 | 2·532 137 |

561 7·56 | 5　　512 | 3　　325 | 4·543 223 | 1543 2143 | 2　- ‖

$$\parallel: \underline{05554}\ \underline{32}\ |\ \underline{1.235}\ \underline{432}\ |\ \underline{113}\ \underline{7567}\ |\ 1\ -\ |\ \underline{05554}\ \underline{32}\ |\ \underline{1.235}\ \underline{432}\ |$$

$$\underline{113}\ \underline{756756}\ |\ 5\ -\ :\parallel:\ \underline{1.111}\ \underline{775}\ |\ \underline{662}\ 1\ :\parallel\ \underline{01235}\ \underline{432}\ |\ \underline{01275}\ \underline{6756}\ |$$

小快板　　　　　(反复7次)

$$\underline{01235}\ \underline{432}\ |\ \underline{113}\ \underline{756756}\ |\ 5\ -\ :\parallel:\ X01\ 0X1\ |\ X01\ 0X1\ :\parallel\ X01\ 0X1\ |\ XX\ 1\ \parallel$$

2. 动作组合

准备(8拍)　体对 1 方向。

①- 8　右起直腿滑冲步四次,对 1 方向"之"字形前行。

②- 2　右吸腿左转一圈成右斜前点步位,双手叉腰,目视 2 方向。

　　3 - 4　左吸腿右转一圈成左单腿跪地,左手扶胸式,目视 1 方向。

　　5 - 8　左手打响指到横手位。

③- 8　右起弯腿滑冲步四次,对 1 方向"之"字形前行。

④- 8　做②-8 反面动作。

⑤- 4　右起弯腿转身滑冲步两次。

　　5 - 8　右起踔滑步两次。

⑥- 4　反复⑤-4 动作。

　　5 - 10　右起踔滑步三次。

⑦- 8　体对 1 方向,双人滑冲步短句。

⑧- 4　左起弯腿滑冲步两次,对 1 方向"之"字形前行,最后半拍(da)左腿后吸托帽式右转一圈。

　　5 - 6　体对 1 方向,左起踔脚后退三步,双手右托帽式。

　　7 - 8　做 5-6 反面动作。

　　9 - 10　左踔滑步,双手右托帽式。

⑨-⑩　塞乃盖斯左右吸跳短句两次,对 1 方向前行。

⑪-⑫　塞乃盖斯左右吸跳短句两次,向后退。

3. 提 示

1. 要准确地区分不同的滑冲步。

2. 每种滑冲步都要把握步伐的附点节奏。

第六节　压 颤 步 训 练

一、压颤步、两步一踔组合

1. 音 乐

$\dfrac{6}{8}$

(反复9次)

$$\parallel:\ 1X0X\ 1X0X\ |\ 1X0X\ 1X0\ :\parallel\ 1X0X\ 1X0X\ |\ 1X0X\ 1XX\ |\ 100\ 0\cdot\ \parallel$$

2. 动作组合

准备（12拍）　体对1方向，正步位。

①-②　左起压颤步六步前行。

③-④　左转身对5方向重复①-②动作。

⑤-⑧　左转身对1方向两步一踩四次，围腰翻掌横手位。

⑨-⑫　左转身对5方向重复⑤-⑧动作。

⑬-⑮　多朗齐克提麦多方向短句。

⑰-7　多朗齐克提麦句号。

3. 提　示

压颤步每步向下颤两次，第一次的颤动较大，第二次颤动较小。

二、迂回步组合

1. 音　乐

$\frac{6}{8}$

（反复12次）

‖: 1 X 0 X　1 X 0 X ｜ 1 X 0 X　1 X 0 :‖ 1 X 0 X　X 1 0 ‖

2. 动作组合

准备（12拍）　体对1方向，正步位。

①-④　左起迂回步四次，向1方向行进。

⑤-⑧　上步转身两步一踩带晃身，左右交替做四次，向5方向行进。

⑨-⑯　做①-⑧的反面动作。

⑰-㉘　多朗齐克提麦跳吸对穿短句，向1、7、5、3方向各做一次。

㉙　做多朗齐克提麦逗号，成体对1方向，目视8方向。

三、压颤步综合训练组合

1. 音　乐

齐克提麦节奏曲

1 = G　$\frac{6}{8}$

中板

维吾尔族民歌
裘柳钦记谱

‖: 1 X 0 X　1 X 0 X ｜ 1 X 0 X　1 X 0 :‖ 2·2 2 7 5　6 1·2 ｜ 3 5 3 1　2　1 :‖

1 X 0 X　1 X 0 X ｜ 1 X 0 X　1 X 0 ｜ 3·5 5 5 3　5 6 7 ｜ 6·6 2 7 5　6 5 ｜

（反复4次）

5 7 7 6　5 3·1 ｜ 2 5 3 1　2　1 ‖: 1 X 0 X　1 X 0 X ｜ 1 X 0 X　1 X 0 :‖

‖: 2·2 2 7 5　6 1·2 ｜ 3 5 3 1　2　1 ‖: 3·5 5 5 3　5 6 7 ｜ 6·6 2 7 5　6 5 ｜

$$1 = D$$

$$\underline{5}\,\underline{7}\,\underline{7}\,\underline{6}\ \ \underline{5}\,\underline{3}\cdot\underline{1} \mid \underline{2}\,\underline{5}\,\underline{3}\,\underline{1}\ \ \underline{2}\ \ 1 \mid \frac{4}{4}\ \underline{X}\cdot\underline{1}\,\underline{1}\,\underline{1}\ \ \underline{0}\,\underline{X}\,\underline{1}\ \ \underline{X}\,\underline{X}\ \ \underline{1} \parallel \frac{2}{4}\ \underline{0}\,\underline{\overset{.}{2}}\,\underline{\overset{.}{2}}\,\underline{\overset{.}{2}}\ \ \underline{\overset{.}{2}}\,\underline{7}\,\underline{1}\,\underline{6} \mid \underline{0}\,\underline{1}\,\underline{6}\,\underline{5}\ \ {}^{\#}\underline{4}\ \ 2 \mid$$

$$\underline{0}\,\underline{\overset{.}{2}}\,\underline{\overset{.}{2}}\,\underline{\overset{.}{2}}\ \ \underline{\overset{.}{2}}\,\underline{7}\,\underline{1}\,\underline{6} \mid \underline{0}\,\underline{1}\,\underline{6}\,\underline{5}\ \ {}^{\#}\underline{4} \parallel \underline{0}\,\underline{3}\,\underline{4}\ \ \underline{5}\,\underline{4}\,\underline{5} \mid \underline{0}\,\underline{1}\,\underline{6}\,\underline{5}\ \ 4 \mid \underline{1}\,\underline{1}\,\underline{1}\ \ \underline{2}\,\underline{2} \mid \underline{0}\,\underline{4}\,\underline{3}\,\underline{2}\ \ 1 \parallel$$

2. 动作组合

准备（12拍）　分两组在台两侧候场。

①-②　压颤步六步，一组于台右侧体对7方向、二组于台左侧体对3方向出场，走成一横排。

③-6　全体转身体对1方向，左起两步一踩俯身前后摆臂。

④-⑥　右起两步一踩三次，围腰翻掌横手位，走成两竖排。

⑦-⑧　压颤步六步，两竖排相背各对3、7方向行进。

⑨-⑫　迂回步四次，由两竖排靠台后的一人带领，各对2、8方向斜线行进，形成交叉的两个大斜排。

⑬-⑯　压颤步八步，继续带领向5方向行进仍走成两竖排。

⑰-⑱　上步转身两步一踩带晃身做两次，两竖排相对行进，第一次插成一大竖排，第二次分开成两竖排，最后一拍两排转成面相对。

⑲-6　两步一踩走位置，两人为一组相对站好。

⑳-6　两步一踩转体，两人交错换位。

㉑-㉔　多朗·齐克提麦跳吸对穿短句两次，两人对穿。

㉕-2　舞姿不动。

㉖-㉜　双人滑冲步短句四次。

第七节　跪、转训练

一、左右单跪并步直身转组合

1. 音　乐

（反复12次）

$$\frac{4}{4}\ (\underline{X}\ \underline{X}\ \underline{X}\ \underline{X} \mid \underline{X}\,\diagup\ -\ -\ - \mid \underline{X}\,\underline{1}\cdot\ 0\ 0) \parallel \underline{X}\ \underline{1\,1\,1\,1}\ \underline{X}\,\underline{1} \parallel \frac{2}{4}\ \underline{X}\ \ \underline{X} \mid \overset{3}{\overarc{\underline{X}\,\underline{1\,1}}}\ \overset{3}{\overarc{\underline{X}\,\underline{1\,1}}} \mid \underline{X}\ \ 0 \parallel$$

2. 动作组合

准备（12拍）　体对1方向，正步位。

①-④　左右单跪并步直身转（一圈），正反各一次。

⑤-⑧　左右单跪并步直身转（两圈），正反各一次。

⑨-⑩　右脚上步跨披腿转托帽式坐肩，从1方向转至5方向。

⑪-⑫　做⑨-⑩反面动作，从5方向转至1方向。

⑬-⑭　右脚上步转身，接左脚上步跨披腿转托帽式左单跪。

3. 提　示

做左右单跪并步直身转两腿要往中间并，跪地要快。

二、单腿吸转组合

1. 音　乐

$\frac{2}{4}$　　　　　　　　　　　　　$\frac{4}{4}$　　　　（反复16次）

(x 　 x | x̂11 x̂11 | x 　 0)‖: X 1111 X 1 :‖ X 　 X 　 X 　 0 ‖

2. 动作组合

准备(5拍)　体对1方向,正步位。

①-⑥　上分手下穿拳单腿吸转(一圈),正反各一次。

⑦-⑩　踏脚三步一抬右下穿拳左扶胸式,以右肩为轴,向后退走自转一小圈。

⑪-⑯　上分手下穿拳单腿吸转(两圈),正反各一次。

⑰ - 4　体对1方向,大八字位经蹲再踏脚成左单跪地,双手经横手位至左扶胸式右手扶膝。

三、跪、转综合训练组合

1. 音　乐

$\frac{4}{4}$　　　　　　　　　　　　　　　（反复3次）

(x x x x | x — — — | x 1 . 0 0)‖: X 1111 X 1 :‖ X 1111 X 0 |

$\frac{5}{4}$　　　　　　$\frac{4}{4}$　　　（反复26次）$\frac{2}{4}$

X — — — X ‖: X 1111 X 1 :‖ X 　 　 x | x̂11 x̂11 | x 　 0 ‖

2. 动作组合

准备(12拍)　四人各站台一角,体对台中候场。

①-②　平转(跳起)两次,四人上场对台中转入。

③-④　做①-②反面动作,四人向台四角转出。

⑤ - 5　平转,四人对台中转入,最后一拍单跪扶胸式。

⑥-⑨　左右单跪并步直身转,正反各一次。

⑩-⑬　踏脚三步一抬右下穿拳左扶胸式,以右肩为轴,向后退走自转一小圈。

⑭-⑯　顶手打响指左起跳衬步三次原地左转一小圈。

⑰　　体对2方向,目视1方向,并腿后飞燕跳。

⑱-㉑　做⑭-⑰反面动作。

㉒-㉗　体对1方向,上分手下穿拳单腿吸转,正反各一次。

㉘-㉙　右脚上步跨披腿跳转托帽式坐肩,从1方向转至5方向。

㉚-㉛　做㉘-㉙反面动作。

㉜ - 6　右脚上步跨披腿转托帽式单跪。

第八节　综 合 训 练

(教师自编组合,组合应突出风格性、训练性、技巧性、典型性、表演性等特征,可有参照。)

第七章 山东鼓子秧歌舞蹈(基础)训练教材

概 述

山东鼓子秧歌舞蹈教材是从流传于山东商河、惠民、阳信、济宁一带的民间广场舞蹈"鼓子秧歌"中提升出来的一套训练教材。

该教材是一套较完整的"基础训练"教材,教材的提炼、整理,主要遵循训练性、系统性的原则。所谓训练性,是指该教材着重在对男性舞蹈者整体气质的培养与训练;而系统性是指该教材较细致的动律差别及其之间内在的互补训练关系,由此而整体构成对山东鼓子秧歌舞蹈的风格把握。

该套教材的元素提示点——"稳"、"沉"、"抻"、"韧"——既是训练的重点,更是浑然一体的风格特征点。

"稳",是指该教材的动态特征。这一特征的提示,从美学角度讲,含有对"稳如泰山"般的中国男性之阳刚气质的追求,从而形成了该教材最基础的美学观点。

"沉"是指该教材的动感特点。这一特点的提示旨在对中国男性憨朴、执著、含蓄、深沉的性格特征,有一个总体认知与表现方式的把握。更是对"稳"的动态特征给予重要的内在补充,所谓"沉下来,才能稳得住"就是这个道理。

"抻",是指该教材的动律节奏特征。这一节奏特征,更主要的提示出了该教材在"发力"及"用力"等"力学"方面的美学特征。因而,这一动律节奏又是能充分体现"稳"、"沉"的手段或称"中介",也是心理节奏的依据。

"韧",是指该教材的动势特点,是对"抻"的动律节奏在运动特质上的具体要求,亦是对"稳"的气质、"沉"的性格的具象反映。

"稳"——稳如泰山,"沉"——气沉丹田。这种"气沉丹田、稳如泰山"的审美特质是东方人体文化的典型特征,以"抻、韧"为手段的人体运动方式,结构出了这种东方思维的表现形态,形成了中华民间舞蹈文化的核心意向。

把握住以上四个元素提示点,是掌握本套教材的关键,尤其要注意在"大开大合"的动作过程与动作衔接时,更要牢牢贯穿这四个提示点的综合运用。

本套教材的组织,遵循动律递进与互补训练的原则,紧紧围绕对"腰"部不同发力和用力而构成的不同动律展开递进与互补训练。其中第一节训练的"抻鼓子"、"平拧"是最为核心的动律元素。以此为训练契机,要求学生体会出整个动作过程所包含的那种融合天地、吐纳万物的东方精神境界,使动作的内容充满内在张力,展现出一种"流行中的'空寂'"和"'空寂'中的流行"的意向状态。这其中渗透着对"稳、沉、抻、韧"的最本质的认识和厚实的积淀,抓住这一重点,即为"外晃下晃拧"、"外晃上晃拧"、"内靸拧"、"提拧"等核心动律的展开训练打下坚实的基础。

这四条核心动律由单一到复合,由动作到组合的训练,目的是要达到对整个中原汉民族舞蹈文化整体构架的基本把握。

第一节 基本动律训练

一、抻鼓子、飞鼓子组合

1. 音 乐

鼓点(一)

2. 动作组合

准备(16 拍) 身体正对 1 方向,脚站大八字位,双手体旁挎鼓位。

① - 8 双手从体旁提起至腹前击掌(此过程为"劈鼓子")两次,四拍一次。

② - 8 双手从体旁提起至腹前击掌四次,两拍一次。

③ - 4 双手从体旁提起至体前击掌接左手前端鼓、右手旁握拳(此动作过程称为"抻鼓子")。

5 - 8 重复③-4 动作两次,两拍一次。

④ - 8 重复③-8 动作。

⑤ - 1 双腿大八字蹲裆步,劈鼓子至裆下,同时埋头。

2 - 4 大八字蹲裆步不动,晃右手向后至后提襟位,左手同时冲掌,指冲前,直臂托鼓于腹前成腹前平托鼓(一拍完成)。后两拍保持舞姿不动。

5 - 8 双腿慢伸直成大八字位,左手直臂平托鼓。

⑥ - 4 上身向右拧转 45 度,成体对 4 方向,舞姿不变。

5 - 8 左手向外晃手至托鼓位后屈左膝成单跪式海底捞月。

⑦ - 4 左脚向 7 方向前点,上身后靠,同时劈鼓落弓步成海底捞月。

5 - 8 慢起身成大八字位,端鼓。

⑧ - 8 朝 1 方向做飞鼓子短句一次。

3. 提 示

1. 双手于左腹前击掌时,重拍要击在节奏点上,这也是内聚力瞬间的释放点。

2. 抻鼓子控制好"抻"的节奏。

3. 飞鼓子蹉步不宜太大。

二、大起步平拧组合

1. 音 乐

鼓点(一)(二)

2. 动作组合

准备(16 拍) 体对 2 方向,脚站大八字位,双手挎鼓位。

① - 4 体对 2 方向,双脚大八字位不动,上身做大起步动作。

5 - 8 收回到准备拍舞姿。

② - 8 重复①-8 动作。

③ - 8 对 1 方向做一次完整的大起步,两拍一步。

④ - 8 对 1 方向做大起步,一拍一次,做两次。最后半拍(da)落左脚,双夹肘回法儿。

⑤-⑥ 原地平拧八次。

⑦-4　正步位,左脚起一拍一步做跺颤步;双手第一拍在左胯鼓位劈鼓子,第二至四拍拉回到双护腰位。

5-8　重复⑦-4动作。

⑧-8　重复⑦-8动作。

3. 提　示

1. 大起步中应有气势,末拍有小的抖肩,收手要干净、有棱角。

2. 平拧劈鼓手的路线有弧线过程。

3. 跺颤步时,膝部要有控制地均匀颤动。

三、基本动律综合训练组合

1. 音　乐

<h2 style="text-align:center">鼓 子 秧 歌 曲</h2>

赵象焜
王俊武　曲

1 = G　2/4

快板

龙冬 匡｜龙冬 匡｜冬匡 冬匡｜龙冬 匡｜匡　匡｜匡　匡｜龙匡 一冬｜

匡　0 ‖: 5.3 53｜2.323 15｜223 61｜2　-｜5.6 i3｜5.653 25｜

223 12｜5　-｜1　　5｜223 65｜665 63｜2　-｜5.6 i3｜

5.653 25｜6563 216｜1　-｜6　-｜i　-｜5.6 24｜5　-｜

3　-｜5.　3｜223 61｜2　-｜5.6 i｜6　54｜5.6 5654｜

2　-｜2.3　5｜6i65 3.5｜6563 216｜i　-｜:‖ 龙冬 匡｜龙冬　匡｜

冬匡 冬匡｜龙冬 匡｜匡　匡｜匡　匡｜龙匡 一冬｜匡　0｜i7 6i｜

55 55｜3i 65｜653 5｜i7 6i｜55 55｜3i 65｜6532 1｜

i　-｜6　-｜5.6 53｜51 2｜3　-｜6　-｜5.6 53｜

21 6｜15 6｜1　23｜5　-｜5　-｜i 6i｜53 232｜

1　-｜1　-｜35 6i｜2i 6｜i　-｜i　-‖

2. 动作组合

准备（16 拍）　前八拍，全体在台后站两横排，体对 8 方向，大八字位，双手挎鼓位；后八拍，对 8 方向做不倒松（四拍）、点鼓子接四面八方。

①- 4　做抻鼓子一次。

5 - 8　双腿成大八字蹲裆步，做抻鼓子两次。

②- 4　抻鼓子接海底捞月。

5 - 6　右转身对 5 方向，重复②-4 动作，节奏加快一倍。

7 - 8　右转身对 1 方向，重复②-5-6 动作。

③- 4　大八字位抻鼓子两次。

5 - 8　大八字步直立再变大八字蹲裆步，做抻鼓子一次。

④- 2　第一拍朝 1 方向上左脚，同时双手至头上方合击掌，埋头；第二拍对 1 方向掖右腿，双手向两旁分开，同时左脚向前蹭蹉一下，猛抬头。

3 - 4　落右脚成回头望月。

5 - 6　落左脚的同时做平拧韵。

7 - 8　向外晃左手至头上托鼓位，同时，以左脚为重心，在形成插鼓舞姿的同时，向左转身一圈成托鼓子。

⑤- 4　对 1 方向做不倒松，再落右脚成别步回头望月。

5 - 8　左腿屈膝上一步，左手腹前抱鼓，右手横击鼓，同时右腿跨端腿。

⑥- 8　回身对 5 方向跑鼓子四步；转对 3 方向跑两步，再转对 1 方向跑两步（向台后走一个半圆）。

⑦- 4　体对 2 方向，朝 8 方向做夹肘平拧韵两次。

5 - 8　右转身成体对 6 方向，朝 4 方向做夹肘平拧韵两次。

⑧- 8　右转身对 8 方向做一次四面八方短句。

⑨- 8　重复①-8 动作。

⑩- 4　夹肘平拧韵一次，回法儿时夹肘夹膝，同时以右脚为重心向右转身一圈，四拍完成。

5 - 8　夹肘平拧韵两次。

⑪- 8　对 1 方向做一次杨家庙短句。

⑫- 8　前四拍保持杨家庙舞姿静立，后四拍抻鼓子一次。

⑬- 8　对 1 方向大起步短句一次，八拍完成。

⑭- 4　对 1 方向大起步短句一次，四拍完成。

5　　以右脚为重心，向左转身对 4 方向后撤左脚，同时双手山膀位。

6 - 8　保持舞姿，右脚起走三步，体对台中心向左走半圆。

⑮- 4　对 1 方向丁字颤步抻鼓子两次。

5　　做不倒松。

6　　落右脚做回头望月。

7 - 8　丁字颤步抻鼓子一次。

⑯- 8　对 1 方向做一次四面八方短句。

⑰- 8　双腿成大八字蹲裆步端鼓，保持舞姿静立。

⑱- 8　手成托鼓位，左转身对 5 方向跑鼓子四步，转对 3 方向跑两步，再转对 1 方向跑

两步。

⑲-8　双手于头上方击鼓划圆（即狗熊哆嗦毛）走十字颤步两次。

⑳-8　重复⑲-8动作。

㉑-2　正步位，左脚起一拍一步做跺颤步。左脚跺颤时，上身向左脆拧45度，双手于左胯鼓位击鼓；右脚跺颤时，上身脆拧回原位（正面），双手拉回双护腰位，空心拳状。

3-4　保持双护腰舞姿跺颤，上身顺势略向左右脆拧（各不超过25度角）。

5-8　重复㉑-4动作。

㉒-8　重复㉑-8动作。

㉓-8　后一排人重复㉑-8动作；前一排人对1方向做不倒松、回头望月、勒鼓右转身、单跪式、海底捞月。

㉔-8　前一排人成单跪式海底捞月舞姿静止，后一排人重复前一排人㉓-8的动作。

㉕-8　全体对1方向做一次嘶马蜷蹄短句，停在杨家庙舞姿，静立。

3. 提　示

1. 注意"气"对整个运动过程的贯彻作用。

2. 夹肘平拧动作时，注意强调肘关节内侧主动的"劲儿"。

3. 跑鼓子时要平稳，后脚推动前脚落地，但后脚推地后不要"停"在刨地的舞姿上。

4. 十字颤步要有"狗熊哆嗦毛"的感觉。

第二节　外环下晃拧训练

一、下晃拧组合

1. 音　乐

鼓点（一）

2. 动作组合

准备（4拍）　体对8方向，大八字位，左手慢起至左前端鼓。

①-8　做劈鼓下晃拧，膝部保持颤动，四拍一次做两次。

②-8　重复①-8动作，两拍一次做四次。

③-8　重复①-8动作。

④-8　重复③-8动作。

⑤-4　以右脚为重心，向右转身半圈，对5方向做两次劈鼓下晃拧。

5-8　以右脚为重心，向右转身半圈，对1方向做两次劈鼓下晃拧。

⑥-8　左脚起，对1方向做一拍一步行进的下晃拧四次，走八步。

⑦-8　对1方向，做两次十字步下晃拧。

⑧-4　体对7方向横线行进四步，下晃拧两次。

5-8　右转身，体对3方向横线行进四步，下晃拧两次。

3. 提　示

1. 下晃拧时，应以腰左后为主动力，带动身体向下晃拧。劈鼓后，有一种以左后肩牵拉上身向后靠的力量感。

2.压颤膝,是在劈鼓后身体顺势下沉,使力量波及到膝盖的"懈"力的感觉;膝部不要有意颤动,应为一种被动的颤动。

3.走十字步时,应注意身体的角度变化。

二、背靠鼓转身组合

1.音　乐

鼓点(一)

2.动作组合

准备(8拍)　体对1方向,大八字步位,双手体旁挎鼓位。

①-4　劈鼓弓步下晃拧两次,两拍一次。

5-8　右吸腿,顺势向左后下腰,同时双手向头右上方双击鼓后,右脚朝4方向落下成右弓步位,双手至双背鼓位。

②-8　重复①-8动作。

③-4　靠提鼓转身一圈,第四拍右脚落回右弓步位,双手双背鼓位。

5-8　重复③-4动作。

④-4　动作加快一倍,重复②-4和③-4动作(将②-4和③-4的动作连在一起做,四拍完成)。

5-8　重复④-4动作。

3.提　示

1.右吸腿,顺势向左后下腰,双手向头右上方双击鼓时,重心与运动方向形成两股相反的抻拉力。

2.连续做④-4的动作时,注意:"落右弓步双背鼓舞姿"是一过度动作,即落成舞姿时恰是靠提鼓转身的起法儿。

3.靠提鼓转身的重心支撑要遵循"杠杆原理"。

三、外环下晃拧综合训练组合

1.音　乐

鼓 子 秧 歌 曲

$1=\flat B$　$\frac{2}{4}$

杨志杰曲

慢板

$(\underline{6 \cdot 161}\ \underline{3\ 2}\ |\ 1\ -\)\ |\ \underline{3\ 5\ 3}\ \ 5\ |\ \underline{6\ 1\ 6}\ \ 1\ |\ \underline{1 \cdot 2}\ \ \underline{3\ 5\ 3}\ |\ \underline{2 \cdot {}^{\sharp}1}\ \ \underline{2\ 1\ 2}\ |$

$\underline{3\ 5\ 3}\ \ 5\ |\ \underline{6\ 1\ 6}\ \ 5\ |\ \underline{3 \cdot 5}\ \ \underline{7\ 6}\ |\ 5 \cdot\ \ \underline{6\ 3}\ \|:\ 5\ \ \ 0\ \underline{6}\ |\ \underline{1 \cdot 3}\ \ \underline{2\ 3\ 7}\ |$

$\underline{6 \cdot 765}\ \underline{6\ 6}\ |\ \underline{3\ 3}\ \ \underline{3\ 2\ 3}\ |\ \underline{3 \cdot 536}\ \underline{5 \cdot 3}\ |\ \underline{2 \cdot 236}\ \underline{1 \cdot 7}\ |\ \underline{6 \cdot 161}\ \underline{3\ 2}\ |\ 1\ \ \ -\ |$

$3 \cdot\ \ \underline{3\ 5}\ |\ \underline{6\ 6}\ \ 5\ |\ 5 \cdot\ \ \underline{3\ 5}\ |\ \underline{6\ 6}\ \ 5\ |\ \underline{1 \cdot 2}\ \ \underline{3\ 5\ 3}\ |\ \underline{2\ {}^{\sharp}1}\ \ 2\ |\ \underline{6 \cdot 165}\ \underline{3\ 5\ 3}\ |$

$$5\cdot \underline{63} \mid 5 \quad 0\underline{6} \mid \underline{1\cdot3} \ \underline{237} \mid \underline{6\cdot765} \ \underline{66} \mid 33 \quad \underline{323} \mid \underline{3\cdot536} \ \underline{5\cdot3} \mid \underline{2\cdot236} \ \underline{1\cdot7} \mid$$

$$\underline{6\cdot161} \ \underline{32} \mid \overset{1}{\underset{}{1\cdot \quad \underline{63}}} \mid\mid \overset{2}{\underset{}{1 \quad -}} \mid \underline{3\cdot536} \ \underline{5\cdot3} \mid \underline{2\cdot236} \ \underline{1\cdot7} \mid \underline{6\cdot161} \ \underline{32} \mid \overset{rit}{1} \quad - \mid\mid$$

2. 动作组合

准备(8拍)　体对2方向,脚站大八字位,双手体旁挎鼓位。

①-4　丁字步,朝8方向大抡臂外环下晃拧压颤两次,两拍一次。

5-8　第一拍朝8方向做弓步外环下晃拧倒重心于左脚;第二拍右脚赶左脚,同时双臂体旁双提至斜上方,接着左脚快速撩起对8方向踹出,同时双手在体旁斜上位撩腕;第三拍对8方向落左脚的同时双手劈鼓;第四拍成弓步海底捞月舞姿(此动作过程为踢鼓子)。

②-4　第1、2拍,大抡臂外环下晃拧,以左脚为轴,拔起半脚尖同时向左碾转半圈,成体对5方向压颤两下;第3、4拍,重复前两拍动作,转回成体对1方向。

5-8　重复①5-8的踢鼓子动作。

③-4　左脚朝1方向迈出,做外环下晃拧时迈右脚,再蹬地跳起顺势旁撩左脚,同时双手在两侧斜上方撩腕,落成单跪式海底捞月舞姿。

5-8　走大十字步左转身左脚朝6方向落成左后弓步、左后撇鼓位。最后半拍(da)移重心到右脚的同时对2方向蹬地窜起吸左腿,双手于头上方击鼓。

④-4　对2方向迈左脚成弓步接右腿后抬斜劈鼓,再撤右脚站大八字步位,对1方向押鼓子。

5-8　背靠鼓转身一次停住,左手抱右肋,朝4方向下前腰。

⑤-2　左手做抱右肋状,猛向左翻身,舞姿不动。

3-4　做弓步下晃拧一次。

5-8　重复④5-8的动作。

⑥-2　重复⑤-2动作。

3-8　对1方向做斜劈鼓燕子衔泥、右转身一圈押鼓子。

⑦-8　右转身对4方向做下晃拧转身撩鼓两次。

⑧-2　左脚对8方向做倒步下晃拧后,右脚拖并于左脚再半脚掌。最后一拍双手在杨家庙舞姿上晃身一下。

3-6　对8方向踢鼓子一次。

7-8　从海底捞月舞姿上变左手撇鼓,同时移重心以左脚为轴,向左拉腿转一圈,接左臂外晃鼓。

⑨-8　全体人围成一圈,下晃拧四次同时按逆时针方向旋转。

⑩-8　继续走圆圈行进做大的下晃拧,接着蹬地跳起的飞鼓子,做四次。

⑪-4　全体在圆圈位置上,对圆心做下晃拧接燕子衔泥。

5-8　对圆心右转身一圈,接大八字蹲裆步劈鼓、靠提鼓(全体对圆心,面对面,左手提鼓位相抵)。最后一拍立起撩鼓。

⑫-4　全体在原位,各自左转身对圈外做踢鼓子。

5-8　做斜劈鼓、搬腿大翻身落成面对圈外的左射雁,左手抱端鼓,右手提襟位舞姿。

⑬ - 4　体对 1 方向,弓步压颤下晃拧一次,再以右脚为轴,左转身体对 5 方向弓步压颤下晃拧一次,然后转回体对 1 方向。

5 - 8　体对 1 方向弓步压颤下晃拧两次,全体成散点式队形。

⑭ - 4　体对 1 方向,十字颤步、下晃拧。

5　　对 1 方向迈左脚,下晃拧的同时提右脚左转身一圈。

6　　右脚朝 3 方向落地,回法儿。

7 - 8　左脚撤向左后方成左斜后弓步,双手拉鼓状。

⑮ - 8　对 1 方向做一次背靠鼓短句。

3. 提　示

1. 大抡臂外环下晃拧,要注意节奏,第一拍时力的不平均处理。

2. 整个外环下晃拧组合,不应有用左前侧腰的感觉。

3. 在外环下晃拧动律基础上运行时,身体要有整体感或"搬动"的动势感。

4. 抻鼓子的"劈鼓"一下,其"劈"的动感应得以贯穿。

第三节　外环上晃拧训练

一、上晃拧组合

1. 音　乐

鼓点(一)

2. 动作组合

准备(8 拍)　体对 1 方向,大八字位,双手挎鼓位。

① - 8　左右弓步上晃拧两次,四拍一次。

② - 2　左右弓步上晃拧至头上托鼓位。

3　　勒鼓至弓步海底捞月。

4　　保持舞姿。

5 - 8　慢起成体对 7 方向的托鼓子舞姿。

③-④　重复①-②动作。最后四拍慢起的同时左拧转身体成对 3 方向的托鼓子舞姿。

⑤-⑥　重复③-④动作,成体对 5 方向。

⑦-⑧　重复⑤-⑥的动作两次(动作加快一倍)。

3. 提　示

1. 左右弓步上晃发力时,腰与胯在瞬间形成反作用力。腰发力后作用于左肋、左肩上提拉。

2. 发力后,左臂由手背带动拉起至托鼓位。

3. 上晃至托鼓位同时向右拧腰,拧腰时胯以下部位形成反作用力。

4. 勒鼓在急速中完成,由腰发力,作用于"鼓"翻落至海底捞月。

5. 海底捞月拉起至托鼓子的最后瞬间,后腰部要有紧缩感。

二、上晃拧磨韵组合

1. 音　乐

鼓点(一)

2. 动作组合

准备(8拍)　体对 1 方向,大八字步位,双手挎鼓位。

①- 4　左右弓步上晃拧两次,两拍一次。

5 - 8　向右流动做缠鼓磨韵转身一圈,接勒鼓落单跪式海底捞月(平均节奏)。

②- 8　重复①-8 动作。

③- 4　重复①-4 动作。

5 - 6　重复①5-8 动作,但动作过程加快,要在第一拍中完成,第二拍在单跪式海底捞月舞姿上静止不动。

7　　体对 7 方向做托鼓子舞姿,一拍完成。

8　　停住。

④- 8　重复③-8 动作。

⑤- 1　左弓步上晃拧拉至头上托鼓位。

2　　左臂抡圆向身体左侧后甩出,同时左脚起做倒步三步:第一步左脚对 2 方向交叉上步;第二步右脚对 8 方向交叉上步;第三步向 6 方向撤左脚成左后弓步状,上身躺向 6 方向。

3　　右脚对 2 方向迈步,快速跟左脚并立向右转一圈,同时缠鼓磨韵(快速完成)。

4　　勒鼓急落单跪式海底捞月舞姿。

5　　对 7 方向跳迈左脚,成拉鼓子舞姿。

da　对 7 方向急落右脚,成左腿单腿跪地,身体直立拧成体对 1 方向,双手山膀位反扣鼓。

6　　保持舞姿静止不动。

7　　对 7 方向迈左脚,快速跟右脚并立,同时上晃拧右转身半圈,成体对 5 方向左手头上托鼓位。

8　　体对 5 方向急落成海底捞月舞姿。

⑥- 8　体对 5 方向重复⑤-8 的动作。

3. 提　示

1. 流动缠鼓磨韵转身时,有一种整体的用力"搬动"感。脚下应是挪步状。

2. 勒鼓落单跪式海底捞月前,应在并脚旋转的基础上,形成胸部经先凹后挺、头上托鼓的舞姿。

3. 勒鼓落单跪式海底捞月的动作过程,应在瞬间完成。

三、背鼓组合

1. 音　乐

鼓点(一)

2. 动作组合

准备(8拍)　体对 1 方向,大八字位,双手挎鼓位。

①- 1　体对 1 方向上左脚,双手腹前击鼓。

2 - 4　第一拍对 1 方向迈右脚,同时左手掌冲上盘于左腰部拧背鼓,右手于头上成握拳状,肘向后拉,左腿向内夹膝;后两拍,上身继续向右拧转 45—75 度角延伸。

5 - 8　重复①-4 动作。

②-1　重复①-1动作。

da　　重复①2-4的第一拍动作。

2-4　继续延伸。

3-4　碎步退向台后,同时双手在胸前交叉向内下晃手,成杨家庙舞姿。

5-8　重复②-4动作。

③-1　重复①-1动作。

2　　　对1方向迈右脚的同时,左手在左腰背处做提背鼓,右手动作同前。

3　　　对1方向迈左脚,同时右手盖下,左手撇向左上方,双手在胸前交叉时(上、下)击掌。

4　　　对1方向迈右脚,双手在两侧斜上方撩腕。

5-8　重复③-4动作。

④-8　重复③-8动作。

da　　以右脚为重心,向右拧转半圈,同时双臂头上夹肘,成体对5方向。

⑤-1　对5方向迈左脚,做平拧韵一次。

2　　　对5方向迈右脚,双臂至头上夹肘(回法儿)向右拧转身半圈至体对1方向。

3　　　体向1方向,落左脚成正步位,抻蹲一下,同时双手在头上方击鼓,分划至两侧斜上方撩腕。右脚离地25度向后撤。

4　　　前半拍,右脚在后落地,重心移至右脚;后半拍,重复前④-8da的动作。

5-8　重复⑤-4动作。

⑥-1　左脚对1方向迈一步,双手腹前击鼓。

da　　右脚对1方向迈一步,左手掌冲上盘于左腰部拧背鼓,右手于头上方空握拳状向后拉,左腿向内夹膝,上身随即向右拧转45—70度角延伸。

2　　　保持舞姿延伸。

3　　　体对1方向,左脚跨跃(跳进)一大步,成大射雁舞姿,双手经头上方击鼓至两侧斜上方甩撩腕,同时,上身向左快速拧转45度角(成上身对7方向)。

4　　　保持舞姿,右脚对1方向迈出,跟左脚并立半脚掌,身体朝1方向上方抻拉。

5　　　对7方向迈左脚,成托鼓子舞姿。

da　　对7方向落右脚,成左腿单跪上身直立,拧转成上身对1方向,双手山膀位反扣腕。

6　　　保持舞姿,静止不动。

7　　　对7方向上左脚并右脚,做上晃拧至左手头上方托鼓位,同时双脚并立左转身半圈,成体对5方向。

8　　　体对5方向,落成弓步海底捞月。

⑦-8　对4方向重复⑥-8动作,最后并立转身回到对1方向的弓步海底捞月。

3. 提　示

1. 背鼓发力时,腰与胯、左小臂与左肩均要形成前后的反作用力。

2. 背鼓发力时,注意左手在腰部为平端鼓状,并以小臂带动向背部旋拧。

3. 注意不同节奏的处理方式。

四、外环上晃拧综合训练组合

1. 音　乐

盼 解 放
(电影《苦菜花》插曲)

高如星曲

1 = G 2/4

慢板

（3.523 5.6 | i.276 535 | 6 5 3 21 6 | 5 - ） ‖: 1 2 176 | 5. 3 |

6.56i 653 | 2 - | 3.523 5.3 | 6#432 1.7 | 635 2176 | 5 - |

6.156 1.6 | 5.643 2 | 57 675 | 6 0 | 3.523 5.6 | i.276 535 |

653 21 6 | 5 - :‖ 5. 53 | 2.356 17656 | 5 - ‖ 66 5 |

小快板

66 5 | 656 i3 | 5.6 5 | 3.5 6i | 53 2 | 656 76 | 5 - | i. 2 |

17 6i | 5. 3 | 5 - | 3 | i | 6i | 5 | 6#4 32 | 3 - | 5 3 5 |

6 i | 6#4 32 | 1 - | i. 3 | 2i 76 | 5 - | 5 - | 2 7 |

6 56 | i.2 75 | 6 - | 3 | i | 6i | 5 | 6#4 32 | 3 | 5 3 5 |

6 i | 6#4 32 | 1 - | i. 3 | 2i 76 | 5 - | 5 - | 66 5 |

66 5 | 656 i3 | 5 - | 56 i | 6i 5 | 6#4 32 | 3 | 66 5 |

66 5 | i.2 76 | 5 - | 56 i | 6i 5 | 6 2 | i 1 | 1. 6 |

1 2 | 3 5 | 5 21 | 3 - | 2 - | 1 - | 1 - ‖

2. 动作组合

准备(8拍)　第一组在台右前、体对6方向,第二组在台左前、体对4方向候场(均站在非表
演区)。

（慢板）

①-4　两组人各排列成纵队,分别对6、4方向,做行进上晃拧两次出场。

5-6　两组人分别朝6方向、4方向上左脚跟右脚并立,接并脚右拧身半圈落成单跪式海
底捞月。

7 - 8　转身一圈全蹲,以左脚为重心,上右脚成两腿交叉,做横击拉鼓。

② - 8　重复①-8动作。

③ - 6　原朝4方向行进的第二组转对7方向,开始走横排;原朝6方向行进的第一组转对3方向,开始走横排。动作重复①-6。

7 - 8　各组朝自己的行进方向迈左脚成托鼓子舞姿。

④ - 8　重复③-8动作,队形变成两横排。

⑤ - 4　全体对1方向,做左右弓步上晃拧两次。

5 - 6　做一次上晃拧接弓步海底捞月,埋头。

7 - 8　保持弓步海底捞月舞姿不动,慢抬头,目视1方向。

⑥ - 2　对1方向左右弓步上晃拧一次。

3 - 4　做一次上晃拧,发力的同时移重心至左脚成托鼓子舞姿,并在形成舞姿的过程中,以左脚为轴,向左转身半圈至体对3方向的托鼓子舞姿停住。

5 - 6　向左脚前交叉迈右脚,同时对5方向重复⑥-2动作。

7 - 8　体对5方向,重复⑥3-4的动作,转回对7方向成托鼓子舞姿。

⑦ - 2　对6方向上左脚,上晃拧至托鼓舞姿延伸。最后半拍(da)朝6方向交叉落右脚。

3 - 4　左脚对5方向撤步,同时右吸腿(关),身体右拧对1方向,双手在左撤步的同时对1方向朝腹前双"挖"回,手掌贴于右胯前。

5 - 6　以左脚为轴,右脚落至后别步拧转一圈,同时双手在腹前掏、翻、摊向1方向。

7 - 8　朝1方向做一次行进上晃拧。

⑧ - 4　对1方向上提拧、倒三步、向右缠鼓磨韵转身勒鼓下落。

5 - 6　朝7方向迈左脚成托鼓子,接着对7方向交叉落右脚成左单跪式,身体直立右拧对1方向,双手山膀位背鼓扣腕。

7 - 8　并立勒鼓右转身一圈落成弓步海底捞月。

⑨ - 4　对1方向左右弓步上晃拧两次,第二次落成弓步海底捞月。

5 - 8　对7方向重复⑦-4动作。

⑩ - 1　落右脚的同时上左脚对4方向蹬地跳起,并向左双晃手。

2　对4方向落右脚的同时双手拉回左端鼓位,左脚旁点地,体对2方向。

3　对8方向迈左脚抬右腿做上晃拧,左臂提至遮阳鼓位里盘腕。

4　(闪身状)原地落右脚同时双手向身后划圆。

5　朝6方向撤左脚收右腿(关),体对2方向,双手"挖"回,手掌贴于右胯前。

6　朝2方向迈右脚,同时双手于腹前掏、翻、摊向2方向。

7 - 8　朝7方向迈左脚成遮阳鼓左转一圈。

⑪ - 4　体对1方向重复⑧-4动作。

5 - 8　朝7方向重复⑦-4动作。

⑫ - 8　重复⑩-8动作。

⑬ - 4　双手挎鼓位,向左后的台后区跑鼓子跑一个半圆,一拍一步跑四步,再一拍两步跑八步。

(快板)

⑭ - 8　原地对1方向,夹膝遮阳鼓提拧四次。

⑮ - 2　朝8方向上左脚,右夹膝,举鼓、晃鼓。

3 - 4　原地落右脚,夹肘回法儿。

5 - 8　双手于挎鼓位,向左跑鼓子四步(自己走一个半圆)。

⑯ - 8　在横排面上,两人相对换位置做劈鼓、提背鼓、撇鼓、撩鼓,两拍一步走四步。

⑰ - 4　一拍一步重复⑯-8 动作。

5 - 8　重复⑰-4 动作。

⑱ - 4　朝 1 方向做劈鼓,左手腰旁盘腕背鼓。

5 - 8　借左手盘腕的动势,落右脚成别步右转身一圈。

⑲ - 8　重复⑱-8 动作。

⑳ - 4　朝 1 方向做劈鼓,左手在腰旁盘腕背鼓。

5 - 6　左脚朝 1 方向跳迈,双手从胸前击鼓冲出。

7 - 8　朝 1 方向上右脚,双手对前上方做拉鼓状。

㉑ - 4　朝 7 方向上左脚成托鼓子舞姿,再交叉落右脚,成左单跪式,直身,手在山膀位背鼓
扣腕。

5 - 8　并立双脚,勒鼓右转身半圈,落成体对 5 方向的弓步海底捞月。

㉒ - 4　朝 4 方向做行进上晃拧一次。

5 - 8　朝 4 方向上左脚蹬地跳起,双手左晃手同时转身半圈,再落右脚拉回成左端鼓位,左
脚旁点地,体对 2 方向。

㉓ - 8　体对 1 方向做弓步上晃拧,接缠鼓磨韵转身一圈勒鼓落单跪式海底捞月。

㉔-㉕　全体做夹膝遮阳鼓提拧跑鼓子,一拍一步,按逆时针方向跑成大圆圈。

㉖-㉗　全体在圆圈队形上,面对圆心,连续做提拧、双后晃手、"挖"回、掏、翻、摊双手,遮阳
鼓转。八拍一遍做两遍。

㉘ - 8　全体继续按逆时针方向,做夹膝遮阳鼓提拧跑鼓子。

㉙ - 8　重复㉘-8 动作。

3. 提　示

1. 在组合中应贯穿"韧"的动感,尤其是舞姿要讲究"停而不止"。

2. "抻"的动势要在稳和沉的基础上用力,运动中要讲究"动而不飘"。

3. 注意音乐对情绪的暗示,并由此而寻找一种与音乐形象相吻合的运动张力。

第四节　内踅拧训练

一、内踅拧组合

1. 音　乐

鼓点(一)

2. 动作组合

准备(8 拍)　体对 2 方向,脚站大八字位,双手挎鼓位。

① - 4　双手挎鼓位,做移重心的内踅拧一次。

5 - 8　双手挎鼓位,做移重心的内踅拧两次。

da　　掀身回法儿,吸起左腿,双手至头上方撩鼓位。

②-4　朝 8 方向落左脚,重心弹移至左腿,双手胸前斜劈鼓,重心再弹移至左腿,双手胸前斜劈鼓,一拍完成,然后延续内踅拧。

5-8　加快一倍重复②-4 的动作两次。

③-2　内踅拧一次成弓步右拧身海底捞月。

da　　重复①-8 最后半拍(da)的动作。

3-4　内踅拧一次成弓步右拧身海底捞月。

da　　重复①-8 最后半拍(da)的动作。

5-6　内踅拧一次,上右脚对 8 方向成右别步回头望月。

da　　重复①-8 最后半拍(da)的动作,右转体对 1 方向。

7-8　对 1 方向重复③5-6 动作。

da　　重复①-8 最后半拍(da)的动作。

④-2　对 1 方向,内踅拧至右弓步望月。

3　　　左脚朝 7 方向迈出,右脚跟上并脚成正步位半脚掌,左手对 7 方向抢至斜上方,右手提鞭位。

4　　　左臂经上晃拧至头上托鼓位勒鼓,右脚对 3 方向落下成单跪式海底捞月。

5-6　左脚对 7 方向迈出,右脚蹬地体对 7 方向别步上步,左手成端鼓位,右手击鼓横拉开,同时左转身一圈。

da　　重复①-8 最后半拍(da)的动作。

7-8　做内踅拧一次。

⑤-8　重复④-8 动作。最后一拍,停在弓步右拧身海底捞月舞姿上。

3. 提　示

1. 内踅拧动作的完成,始终要感觉到左后腰的迸发力。

2. 注意是以腰带动肩及臂,而非肋的提、旋、拧动。

3. 做③-2 的动作时,右脚在第二拍的后半拍上步,要贴着地面冲上,双脚有"撕开"的感觉。

二、内踅拧综合训练组合

1. 音　乐

<p style="text-align:center;">鼓 子 秧 歌 曲</p>

1 = G　2/4

<p style="text-align:right;">龚小明曲</p>

稍慢

```
6·1 61 | 3    2 | 1  -  | 1  -  :‖ 3 5  3 5 | 7    6 6 |
5    - | 5    - | 6·1 61 | 3    2 | 1  -  | 1  -  ‖
```

2. 动作组合

准备(8拍)　体对 2 方向,脚站大八字位,双手挎鼓位。

① - 8　对 2 方向原地内踅拧,四拍一次做两次。最后半拍(da)吸左腿左拧身成体对 6 方向。

② - 8　对 1 方向重复①-8 动作,最后半拍(da)左拧身成体对 1 方向。

③ - 8　重复①-8 动作,两拍一次做四次,最后半拍(da)左拧身对 5 方向。

④ - 8　对 5 方向做内踅拧,两拍一次做四次。

⑤ - 8　对 8 方向做蹉蹉行进的内踅拧,两拍一次做四次,最后半拍(da)吸左腿左转身对 4 方向。

⑥ - 8　朝 4 方向重复⑤-8 动作,最后半拍(da)吸左腿左转身对 1 方向。

⑦ - 4　对 1 方向做原地内踅拧一次,接落单跪式海底捞月。

5 - 6　内踅拧,撤右腿右转身至体对 5 方向。

7 - 8　对 5 方向做弓步海底捞月。

⑧ - 8　对 5 方向重复⑦-8 动作。最后右转身回到体对 2 方向。

⑨ - 8　对 2 方向重复③-8 动作。

⑩ - 4　对 1 方向蹉蹉行进内踅拧两次,最后一拍右脚冲出落成右弓步、左射雁的望月舞姿。

5 - 6　对 1 方向上左脚内踅拧,顺势以左脚为轴向右拧转身半圈落成体对 7 方向的大八字蹲裆步,上身在转身的同时向右涮腰至下右腰状。

7 - 8　做劈鼓对 5 方向,成杨家庙舞姿向左跳转身,落地立在杨家庙舞姿上。

⑪ - 8　重复⑩-8 动作。

⑫ - 1　对 1 方向原地内踅拧。

2　对 1 方向上右脚蹬地,双手向两旁斜上方撩腕。

3 - 4　对 1 方向落成单跪式海底捞月。

5　对 1 方向左脚跺地蹲,右腿旁抬起,劈鼓子成杨家庙手位。

6　保持杨家庙舞姿,以左脚为轴向左转身一圈。

7 - 8　体对 1 方向落右脚,做晃身杨家庙舞姿立住。

⑬ - 8　晃左臂成山膀位背鼓扣腕,撤左脚开始走八步自绕一圈回到体对 1 方向。

⑭ - 8　重复⑫-8 动作。

⑮ - 6　重复⑬-6 动作(走六步至体对 4 方向)。

7 - 8　对 4 方向做内踅拧,落成弓步海底捞月。

⑯ - 8　左仰翻转身,对 1 方向重复⑩-8 动作。

⑰ - 2　重复⑬-8 动作(只走两步)。

3 - 4　左拧身对 6 方向内踅拧弓步海底捞月。

5　晃手跳起,落地体对 7 方向,再拧身对 1 方向,左手端鼓。

6　　　以右脚为轴,吸左腿转身至体对 5 方向。

7 - 8　对 4 方向做蹲蹉行进内蹍拧一次。

⑱ - 2　对 4 方向做内蹍拧,再以左脚为轴,右转身至体对 1 方向。

3 - 4　双晃手跳起变身,落地成体对 5 方向。

5　　　右拧上身对 1 方向端鼓。

6　　　做左转斜仰右吸腿翻身至对 8 方向俯身埋头,双前抻手,右弓步。

7　　　右转身重复⑱-6 动作。

8　　　静止。

3. 提 示

1. 在做此组合中的单跪式海底捞月时,注意左手肘夹回的运动力感。

2. 蹲蹉行进的步法,一定注意节奏的处理,是一种"符点"的节奏动感,不能平均。

第五节　跑 鼓 子 训 练

一、磨韵组合

1. 音 乐

鼓点(一)

2. 动作组合

准备(8 拍)　体对 1 方向,脚站大八字位,双手挎鼓位。最后一拍变大八字蹲裆步。

① - 8　保持大八字蹲裆步,上身靠向 4 方向,按磨韵至上身靠向 6 方向,最后一拍上身直
　　　　立起。

② - 8　继续保持大八字蹲裆步,上身靠向 6 方向,按磨韵至上身靠向 4 方向,最后一拍上身
　　　　直立起。

③ - 4　加快一倍重复①-8 动作。

5 - 8　加快一倍重复②-8 动作。

④ - 2　保持大八字蹲裆步做劈鼓至裆下,顺势俯身埋头。

3 - 4　上身直接向后靠,左手胸前直臂平端鼓,右手向后抢臂至提襟位。

5 - 6　保持舞姿,磨韵至 4 方向。

7 - 8　保持舞姿,磨韵至 6 方向。

3. 提 示

1. 靠身不是单纯的下腰动作,而是按"杠杆原理"形成的"板腰"感。

2. 磨韵时,双腿有左右支撑的重心感,同时再波及腰的平拧动。

二、跑鼓子组合

1. 音 乐

鼓点(一)(二)

2. 动作组合

准备(4 拍)　全体分两组在台右后候场。

鼓点(一)

①-8 第一组左手头上托鼓子,左脚起对7方向行进,做慢跑鼓子出场。

②-8 左脚起左转身对1方向行进做慢跑鼓子;同时第二组做①-8动作,从台右后对7方向出场。

③-8 第一组各人向左自走一个小圆圈,双手内环手式左斜平手;第二组做②-8动作对1方向行进。两组最后一拍同时做内环手。

④-4 全体成两横排,左转身做头上扛转小跑鼓子向台后行进,最后一拍做内环手。

5-8 继续向台后行进,双手做小内圆跑鼓子。

鼓点(二)

⑤-4 由前排右侧第一人带领,其他人依次相随,左转身成体对1方向,走"之"字形路线跑鼓子,做肩上扛鼓。

5-8 继续走"之"字形跑鼓子,做右弓背后端鼓。

⑥-8 动作不变,继续走"之"字形跑鼓子。

⑥-⑦ 全体变头上扛鼓,按顺时针方向跑一大圈后从台右前下场。

3. 提 示

1. 做慢跑鼓子,注意重心向前推进的过程。

2. 跑鼓子时,全脚贴地走,不能跳跃。

三、磨韵、跑鼓子综合训练组合

1. 音 乐

电视剧《武松》片断

张式业曲

```
3 5  6 | 1·1 11 | 0 1  1 ‖: 3·2  32 | 3 2  1 | 3·2  35 | 6 2  1 |

5 7 7 | 7 2 7 6 | 5  3 2 | 1  1 | 6  3 2 | 1  1 | 3 5  6 2 |

1  1 | 3 6 3 6 | 3 6  3 6 | 3532 12 | 1  1 | 2 7  2 7 | 2 7  2 7 | 2 7  2 |

5  3 | 1  6·5 | 3  6 | 5  -  | 5  3 | 6  0 1 | 3 5  6 | 1  -  | 1  -  :‖

          ┌─1─┐
1  -  | 1  6 | 1  -  | 1  -  | 匡   匡 | 匡   匡 | 龙匡  一冬 | 匡 0 0 ‖

┌─2─┐
```

2. 动作组合

鼓点（一）

准备（8拍）　全体站两横排，体对 2 方向，大八字位、挎鼓位舞姿。第三至四拍，保持舞姿右起做磨韵一次；第五至六拍，上晃拧至托鼓位落成单跪式海底捞月；第七至八拍，右上晃拧至托鼓位落成右单跪式海底捞月。

① - 2　大八字蹲裆步扣鼓至裆下埋头，再起身后靠，左手直臂腹前提鼓，右手抡臂至后提襟位。

3 - 4　保持舞姿做大八字蹲裆步右、左磨韵各一次，一拍一次，最后半拍（da）左手向前上方撩腕。

5 - 8　朝 3 方向缠鼓磨韵转身，勒鼓落成单跪式海底捞月接左托鼓子舞姿转一圈。

② - 2　朝 3 方向缠鼓磨韵转身，再勒鼓落成单跪式海底捞月。

3 - 4　对 1 方向，直跳起刹鼓子。

5 - 6　对 7 方向左脚起托鼓子慢跑鼓两步；两横排人变成圆圈队形。

7 - 8　对圆心重复①-2 动作。

③ - 4　全体对圆心（左提鼓手相抵）右、左各一次磨韵，最后半拍（da）左手向圆心上方撩腕。

5 - 8　对圆心做左上晃拧落成单跪式海底捞月，接左转身半圈上左脚成对圆圈外的托鼓子舞姿。

④ - 4　在圆圈队形上，按顺时针方向做缠鼓磨韵转身，接勒鼓落单跪式海底捞月，再上左脚成托鼓子舞姿左转一圈。

5 - 8　重复④-4 动作。

⑤ - 4　重复②5-8 动作。

5 - 8　重复③3-4 动作。

⑥ - 4　重复⑤5-8 动作（最后成体对 1 方向的托鼓子舞姿）。

5 - 8　对 1 方向右、左手各上晃一次拧至单跪式海底捞月，接左蹦子跳起翻身落刹鼓子。

⑦ - 4　对 1 方向成大八字蹲裆步扣鼓至裆下埋头，再起身后靠，左手直臂提鼓，右手抡臂至后提襟位，最后一拍（空拍），左手向前上方撩腕。

鼓点(三)、(四)

⑧-⑨　晃手,对 7 方向托鼓子从台左侧跑下场。

(音乐)　(分两组)

⑩ - 9　第一组:第二拍左脚起,在台左后对 3 方向做扛鼓子舞姿,跑鼓子八步上场成一横排。

⑪ - 6　一横排拉开后对 1 方向扛鼓勾脚踹踢鼓,三拍一次,先右、后左,做两次。

⑫ - 8　第一组的一横排人,晃左手对 1 方向成托鼓子舞姿跑鼓子八步到台前。
　　　　第二组重复第一组⑩-9 的动作上场。

⑬ - 6　两组人同时重复⑪-6 动作。

⑭ - 8　第一组晃左臂,从台前区分别朝 3、7 方向托鼓子舞姿,跑鼓子从台右侧、台左侧跑下场。第二组重复第一组⑫-8 动作。

⑮ - 6　重复⑬-6 动作。

⑯ - 8　重复⑭-8 的动作。

⑰-⑱　第一组:分别从台左、右后相对朝 3、7 方向做点鼓子短句上场。

⑲-⑳　第一组:对 1 方向成一横排,做劈鼓子短句。
　　　　第二组:在台后站成两横排,体对 1 方向,脚站大八字位,双手撩鼓位。

㉑-㉒　第一组:重复⑭-8 动作走下场。
　　　　第二组:对 1 方向做对鼓子短句。

㉓ - 8　对 1 方向做扛鼓勾脚踹踢鼓,四拍一次做两次,先左、后右。

㉔ - 8　对 1 方向落成大八字蹲裆步,横击鼓,向前蹭蹉步八步(动作原名为"摇头晃脑"),最后半拍(da)向左后撤左脚,里晃左手成山膀位背鼓扣腕。

㉕ - 8　由两横排变成圆圈队形,保持舞姿(横反托鼓舞姿)按顺时针方向跑鼓子八步,一拍一步,最后两拍时,跑回原两横排队形。同时第一组走上场,在台后体对 1 方向站成两横排,脚站大八字位,双手挎鼓位。

㉖ - 8　第二组:体对 1 方向上晃拧,四拍一次做一次,两拍一次做两次。

㉗ - 1　第二组:对 7 方向成托鼓子舞姿。

2 - 8　第二组:保持托鼓子舞姿,跑鼓子下场。
　　　　(第一组始终在台后站立不动)。

㉘-㉞　第一组重复第二组⑲-㉕动作后下场。
　　　　(第二组在㉜-8 时上场,在台后站成两横排)

㉟ - 4　第二组朝 1 方向做托鼓子舞姿,跑鼓子到台前。

5 - 10　在台前左晃手,分别对 3、7 方向成托鼓子舞姿,从台左侧、台右侧跑鼓子下场。

3. 提　示

1. 慢板的磨韵要有一气呵成的流畅感,同时又要强化其节奏"点"的敦厚之力。

2. 快板的跑鼓子,要在"磨"的基础上加快节奏,动作棱角不能太锐。

3. 这是鼓子秧歌教材中惟一的一个快板,故一定要充分理解了"稳、沉、抻、韧"四个字在身体表现上的含义后再做。

<center>第六节　推 伞 训 练</center>

一、平、提拧推伞组合

1. 音　乐

鼓点(一)

2. 动作组合

准备(8拍)　体对 1 方向,脚站大八字位,双手挎鼓位。

①-8　原地做双手提拧推伞,四拍一次,做两次。

②-8　大八字蹲裆步双手提拧推伞,四拍一次做两次。

③-8　对 1 方向双手提拧推伞十字步,四拍一次做两次。

④-8　对 1 方向左、右跨腿行进,一拍一步走八步,同时双手提拧推伞。

⑤-4　对 8 方向成左前弓步,右单臂平拧一次,上身随之前俯、后仰。

5-8　重复⑤-4 动作。

⑥-8　蹭步朝 5 方向后退八步,同时单臂平拧。

⑦-2　左手成执伞状单臂平拧推伞,上左脚的同时拔起半脚掌压颤两下,右脚对 8 方向自然交叉抬起 25 度。

3-4　左手执伞状,单臂平拧掌根"舔"回法儿,右脚平步迈进,右膝顺势碎颠颤,左脚对 2 方向自然交叉抬起 25 度。

5-8　重复⑦-2 动作。

⑧-8　重复⑦-8 动作。

da　　双脚并立,双手至头上方成抱伞状。

⑨-1　对 1 方向做甩伞。

2-4　双腿成大八字蹲裆步顺甩伞舞姿延伸。

da　　重复⑧-8 最后半拍(da)的动作。

5-6　对 1 方向连续甩伞两次。

da　　重复⑧-8 最后半拍(da)的动作。

7-8　对 1 方向落成大八字蹲裆步,双手提拧推伞。

3. 提　示

1. 推伞均以腰部发力,平拧推伞时,手臂运动与腰部发力呈反作用力;提拧推伞发力一下时,为平拧的发力,后延伸时,波及腰的上左肋部提拧。

2. 推伞的臂部运动,均以掌根为力的支点。

二、抢、抡伞组合

1. 音　乐

鼓点(一)

2. 动作组合

准备(8拍)　体对 1 方向,脚站大八字位,双手挎鼓位。

da　　　对 6 方向成大八字蹲裆步状撤左腿,双手抢伞分开。

①-1　　落左脚对 4 方向仍成大八字蹲裆步,右手铲回小腹前。

2　　　右手呈外 8 字形铲向右上方,同时右脚如搬动状朝 8 方向上步。

3　　　右手在右上方反掌,呈"舔"腮状,同时左手抢伞抱回胸前,在同一发力时间重心移至右脚,左腿向内夹膝。

4　　　延伸。

5-8　　重复①-4 动作。

②-2　　重复①-2 动作。

3-4　　重复①-8 中第三拍动作的同时拧转一圈。

5-8　　重复②-4 动作。

③-2　　加快一倍重复②-4 动作。

3　　　落成大八字蹲裆步,双手提拧推伞。

4　　　延伸。

5-8　　重复③-4 动作。

④-4　　对 1 方向做大八字蹲裆蹾步,同时双手提拧推伞两次。

5-8　　对 1 方向提拧推伞,走十字步一次。

⑤-8　　对 1 方向单臂平拧走伞步八步。

da　　　左手成执伞状,右手外晃至头上方托鼓位,右脚半脚掌立起,左脚成掖腿状。

⑥-1　　落成大八字蹲裆步,右手掌冲前切下至胸前。

da　　　保持⑥-1 舞姿,左肋部向 4 方向提拧,同时重心移至左脚。

2　　　在保持前一拍舞姿的基础上,右手、右脚向外翻开。

da　　　左手抢伞抱回,右手朝 4 方向"舔"上,同时重心移至右脚,左脚掖至右膝窝处拧转一圈。

3-4　　落成大八字蹲裆步,做单臂平拧推伞。

3. 提　示

1. 两种不同的抢伞转身动作训练:一种为夹膝抢伞转身;一种为吸掖腿抢伞转身。

2. 第一种夹膝抢伞转身注意后腰的运用。

3. 第二种掖腿抢伞转身注意左腿是"开"的运用,转身时,左膝有留住的感觉。

4. 两种转身注意右腿作为重心支撑腿,均不能立半脚掌,而是全脚着地,重心偏脚掌的拧碾感。

三、推伞综合训练组合

1. 音　乐

伞　组　合　曲

1 = C　$\frac{4}{4}$

王俊武曲

稍慢　有力地

$(3\dot{2}\ \underline{7656}\ 5\ 5\)\ \|\colon\ \underline{3\cdot 3}\ \underline{235}\ \underline{332}\ \dot{1}\ |\ \underline{6\cdot \dot{1}}\ \underline{35}\ \underline{2^{\#}\dot{1}}\ 2\cdot\ |\ \underline{3\cdot 3}\ \underline{235}\ \underline{332}\ \dot{1}\ |$

$\underline{\dot{2}7}\ \underline{656}\ \underline{5^{\#}4}\ 5\cdot\ |\ \underline{6\cdot 6}\ \underline{35}\ \underline{\dot{2}2\dot{7}2}\ 6\ |\ \underline{3\cdot 3}\ \underline{235}\ \underline{7656}\ \underline{\dot{1}\cdot\dot{2}}\ |^{\frac{2}{}}\ \underline{7\cdot 6}\ \underline{5\cdot 6}\ \underline{\dot{1}2\dot{3}2}\ \dot{1}\dot{1}\ |$

$$3\ \dot{2}\quad 7656\quad 5\ -\ |\ \dot{3}\cdot\ \dot{6}\quad \dot{5}\cdot\ \dot{3}\ |\ \dot{6}\cdot\dot{5}\quad \dot{6}5\dot{3}\dot{2}\quad \dot{3}\dot{5}\quad \dot{1}\quad \dot{2}\ |$$

（5 6 1̇ 2̇）

$$\dot{7}\cdot\dot{6}\ 56\quad \dot{1}2\dot{3}\dot{2}\ \dot{1}\dot{1}\ |\ 3\ \dot{2}\quad 7656\quad 5\ -\ :\|\ \dot{3}\dot{5}\quad \dot{6}5\dot{6}\quad 5\quad 5\ \|$$

1. ———　　2. ———

2. 动作组合

准　备　体对 1 方向，脚站大八字位，双手挎鼓位。

① - 1　体对 1 方向，撤左脚做原地抢伞。

2 - 4　八字掏翻手抄抢伞，成右弓步上身右拧半圈对 5 方向的背身舞姿。

5 - 8　抢伞身体左拧回对 1 方向成大八字位，单臂提拧推伞一次。

② - 4　对 1 方向八字掏翻手抄抢伞，掖左腿右转一圈。

5 - 8　落成大八字蹲裆步，单臂提拧推伞一次。最后一拍立起成大八字位。

③ - 4　抢伞吸右腿左翻身一圈，连做两次。

5 - 6　八字掏翻手抄抢伞掖左腿右转一圈。

7 - 8　朝 3 方向左脚起，蹲裆式走伞两步，单臂提拧推伞。

④ - 8　重复③-8 动作。

⑤ - 1　朝 7 方向旁迈左脚并右脚立起，顺势单臂提拧推伞左转身一圈。

2 - 4　朝 2 方向迈右脚立半脚掌，同时左吸腿，接着朝 7 方向撤落左脚成左大弓步单臂提拧推伞一次。

5 - 8　重复⑤-4 动作。

⑥ - 5　朝 2 方向做蹲裆式走伞五步，单臂提拧推伞。

6 - 8　上右脚的同时成按掌大八字蹲裆步、八字掏翻手，接抄抢伞、掖左腿右转身一圈，最后一拍朝 7 方向撤左脚、右脚后刨地，右手撑掌、左手执伞状的舞姿。

⑦ - 8　保持舞姿，右脚起走伞步八步向右自绕一圈。

⑧ - 8　抄抢伞抢回腹前，右手向后上方托掌的同时左转身，继续做走伞步八步，向左后绕一圈。

⑨ - 4　体对 1 方向成大八字位，原地小跳平拧推伞两次。

5 - 8　对 1 方向做单臂平拧推伞，颤步走伞，一拍一步走四步。

⑩ - 2　重复⑨5-8 动作，走两步。

3　　　对 1 方向迈左脚跨右腿左转身一圈。

4　　　朝 2 方向落右脚立半脚掌，同时吸掖左脚。

5 - 6　体对 1 方向落左脚成大八字蹲裆步，右手至腹前按掌，左手执伞状。接抄抢伞右转身一圈。

7 - 8　做蹲裆拧髯收式。成体对 1 方向大八字蹲裆步、单臂提拧推伞舞姿。

⑪ - 4　重复⑨-4 动作。

5 - 6　左脚对 8 方向迈出成左前弓步，同时平拧推伞，上身随之前俯后仰。

7 - 8　朝 8 方向做左前弓步平拧推伞，顺势并右脚立半脚掌左转身一圈。

⑫ - 2　重复⑪5-6 动作。

3 - 4　重复⑪7-8 动作，最后转成体对 5 方向。

5 - 6　　大八字蹲裆步横推、收伞一次。

7　　　　大八字蹲裆步横推、收伞一次。

8　　　　左转身朝3方向上左脚成背身平手位(左握伞、右提襟位),右腿后拉起45度成跑鼓子舞姿,静立。

3. 提　示

1. 单臂的提拎推伞,一定要注意回收时"抹舔"的感觉。

2. 走伞步走起来,脚下的感觉同跑鼓子。

3. 抢伞右转身时应注意伞的垂直,这样,上身应是一种"踅"着劲的感觉。

第七节　伞的综合训练组合

1. 音　乐

<h2 style="text-align:center">父 老 乡 亲</h2>

1 = G 2/4

王锡仁曲

慢板

冬　冬 ｜ 冬　冬5 ｜ i.　5 ｜ 2i7 ｜ i.　5 ｜ i5i 4342 ｜ 5. 12 ｜ 5.i 6435 ｜

2.5 1762 ｜ 2 5 12 ｜ 5.i 6435 ｜ 2.5 1762 ｜ 5　－ ｜ 5　－ ‖: 256 5432 ｜

5 1 0 ｜ 256 1171 ｜ 2552 20 ｜ 256 5432 ｜ 5 6 0 ｜ 2125 1762 ｜ 2 5. :‖

55i 6 ｜ 6　－ ｜ 502 6.i65 ｜ 5 4 3 ｜ 225 2.i ｜ 701 2.565 ｜ 5. 15 ｜

615 015 ｜ 712 051 ｜ 4.　2 ｜ 402 4.565 ｜ 5. 5 ｜ i.5 2i7 ｜ i.　5 ｜

i5i 4342 ｜ 5. 12 ｜ 5.i 6435 ｜ 2.5 1762 ｜ 2 5 12 ｜ 5.i 6435 ｜ 2.5 1762 ｜ 5　－ ‖

2. 动作组合

准备(4拍)　背对2方向、体对6方向,脚站大八字位,双手拗鼓位,目视4方向。最后半拍(da)双脚并立左转半圈,双手在头上方成抱伞状,仰头视前上方。

①- 2　朝1方向做大八字蹲裆步,甩伞(一拍完成)。

3 - 4　跪左腿的同时对2方向上方双夹肘"舔"托伞,再慢站起成大八字步位。最后半拍(da)重复准备中da的动作。

②- 1　前半拍,对1方向重复①- 2动作。后半拍重复①3-4动作。

2　　　保持双夹肘"舔"托伞舞姿,从单跪蹲慢立起成大八字位。

3 - 4　对1方向做一次大八字蹲裆步,双手提拎推伞。最后半拍(da)并双脚立半脚掌,双

手在头上方成抱伞状。

③-2 对1方向甩伞。最后半拍(da)并双脚立半脚掌左转半圈,成体对5方向,双手在头上方成抱伞状。

3 对5方向甩伞。最后半拍(da)重复③-2的最后半拍动作,转回1方向。

4 对1方向甩伞。最后半拍(da)双脚立半脚掌,双手在头上方成抱伞状,仰头。

5-6 对1方向,落成大八字蹲裆步,双手提拎推伞一次。最后半拍(da)成大八字蹲裆步状,朝6方向撤左脚同时抢伞。

④-2 体对8方向,落左脚成大八字蹲裆步,同时抄抢伞、掖左腿右转身一圈落对1方向大八字蹲裆步,双手提拎推伞一次。

3 朝8方向上左脚的同时以左脚为轴,拖拉右腿成单臂推(抢)伞转一圈,转回成体对1方向正步位踩蹲。

4 朝2方向做伞踢鼓。

5-8 落右脚的同时晃左臂,到双手挎鼓位,同时左脚起左转身跑碎步从台右后下场。

⑤-4 由台右后对7方向成横排出场:双手做提拎推伞走伞,左脚起一拍一步走四步。

⑥-2 重复⑤-4动作,一拍一步走两步,最后半拍(da)双夹肘回法儿同时以右脚为轴拧转身半圈至体对1方向。

3-4 对1方向落成大八字蹲裆步,双手提拎推伞一次。

⑦-2 对1方向做大八字蹲裆蹭蹉步,一拍一步走两步,同时双手提拎推伞一次。

3-4 对1方向做大八字蹲裆蹭蹉步,一拍一步走两步,同时右手从左往右捋髯接甩髯。最后半拍(da)成大八字蹲裆步状,朝6方向撤左脚同时抢伞。

⑧-4 落左脚的同时抄抢伞转身一圈,对1方向成大八字蹲裆步,双手提拎推伞一次。

⑨-2 对1方向迈左脚成前大弓箭步、左执伞、右单臂平背拧的俯身状,接着重心移至右脚,左脚在前离地25度,右单臂"舔"托伞。

3-4 朝1方向,左手执伞状,右单臂平拧,颤步走伞两步。

⑩-4 重复⑨-4动作。

⑪-2 对1方向前点伞。

3-4 对1方向成大八字步位,单臂提拎推伞一次。

⑫-2 左转身对7方向前点伞。

3-4 晃左臂到双挎鼓位,左脚起碎步走伞步向左自走一个小圆圈,仍成体对1方向。

⑬-4 体对1方向伞点鼓接左盘手、拖右腿左转身一圈,最后半拍(da)朝2方向迈右脚、左吸腿,左手执伞状,右手"舔"托伞舞姿立住。

5-8 体对1方向,撤左脚成大八字蹲裆步,右手切、按掌,接翻掌,抄抢伞转一圈,落成大八字蹲裆步,双手提拎推伞。

⑭-1 朝8方向迈左脚成大弓箭步,左手执伞状,右手背平拧、俯身。后半拍重心移回右脚,左脚离地25度,右手"舔"托伞状。

2 朝8方向落左脚,同时拖拉右腿做单臂推伞转一圈,后半拍右脚朝2方向上步立半脚掌,左吸腿,左手执伞,右手"舔"托伞状。

3-4 对1方向落左脚成大八字蹲裆步,单臂提拎推伞一次。

5-6 大八字蹲裆步直起,同时单臂提拎伞一次。

⑮-2　体对 1 方向做夹肘回法儿成"舔"托伞状。

3-4　大八字蹲裆步，双手提拧推伞。

5-10　对 7 方向、3 方向各做一次跳抢伞左转身。

⑯-4　对 1 方向双手摆伞、大十字撒步一次。

⑰-4　重复⑯-4 动作，最后半拍（da）重心移到右腿，跨左腿，同时双手抱伞于胸前。

⑱-6　对 1 方向跨腿行进走伞步，一拍一步。最后一拍的前半拍右跨腿左转身一圈，到体对 1 方向立住；后半拍（da）朝 8 方向迈右脚立半脚掌，吸左腿。左手执伞，右手"舔"托伞状。

⑲-4　体对 1 方向落左脚成大八字蹲裆步，右手做切、按掌、翻掌，抄抢伞右转一圈落回大八字蹲裆步，同时双手提拧伞一次。

5-6　朝 1 方向直跳起翻身一圈落成刹鼓子舞姿。

3. 提　示

1. 此组合由双背平拧、提拧伞组成，应加以区别。

2. 此组合是根据音乐的情绪编排而成，注意体会音乐的内涵。

3. 所有走伞步和双臂推伞的配合，要注意交叉用力的作用。

第八节　综　合　训　练

（教师自编组合，突出风格性、训练性、技巧性、典型性、表演性等特征，可参照有关教材及组合）

第八章 朝鲜族舞蹈(基础)训练教材

概　述

现在的朝鲜舞可以从多方位上获得参照,从地域上看,除延边地区外,还有东北三省的朝鲜族居住地,都有丰富的民间、民俗的舞蹈。加上韩国和朝鲜也都具有多彩的舞蹈样式,可以参照的地方不胜枚举。再从形式上看,历史的、现代的、民俗的、民间的、宗教的、宫廷的、舞台的、广场的等等也是林林总总。本教材是在舞台审美特征基础上形成的,它摆脱了多年来女性教材套用于男性教材的做法,形成了强、弱、快、慢对比鲜明,潇洒、飘逸、诙谐、幽默的风格特征。

形成朝鲜舞的最鲜明的特征,是它少有的丰富节奏。这赋予了它松弛自如、潇洒飘逸、蓄放有度、流动畅达的动律特征。本教材主要把握由动作的起承转合到轻重缓急,犹如鹤之灵动的身体能力训练。

本教材训练的重点归结在动作的呼吸感上,而动作的呼吸感产生于对音乐节奏和动律的把握。动作到位要求从气息一直延伸到身体的各个部位,包括手指尖、脚趾尖,力求在一种弧线运动的规律中寻求一种顿挫。

首先要解决对于音乐理解的各环节之间的协调,从脚腕、膝延伸到腰、胸、颈、臂、身体各部位,各部位的协调要与音乐节奏的长短相和。这是属于身体的控制能力。进一步是气息的运用,它是一种主观的、带有创作性的心理感悟。再者,通过这些积淀,达到进一步占领身心所能占领空间的目的,使气息的幅度、力度、速度达到最佳状态。

本套教材应该在各种能力相对具备的情况下完成。

第一节　屈伸动律训练

一、单双腿屈伸组合

1. 音　乐

$\frac{12}{8}$

(反复9次)

‖: X · 1 1　X 1 X　X · 1 1　X 1 0 :‖

2. 动作组合

准备(12拍)　体对1方向,自然位。第九拍起做下沉屈膝,双手渐后背。

①-12　渐直膝上拔,顺势踮起脚跟,背手位。

②-12　屈伸一次,背手位。

③-12　右脚旁移成大八字位,屈伸两次。

④-12　大八字位屈伸两次,前六拍重心渐移至右脚,后六拍重心渐移至左基本位。

⑤-12　左脚重心屈伸,后六拍重心移至右基本位。

⑥-12　右脚重心屈伸两次,每六拍移动重心一次仍成左基本位。

⑦-12　拧身屈伸,左、右各一次。

⑧-6　拧身屈伸,左、右各一次。

7-12　右拧身屈伸。

3. 提　示

1. 做单腿拧身蹲进,要注意保持胯部与腰部在一条垂直线。

2. 屈伸时要出呼吸带动。

二、屈伸综合训练组合

1. 音　乐

$$\frac{12}{8}$$

（反复17次）

‖：Ｘ·１１　Ｘ１Ｘ　Ｘ·１１　Ｘ１０：‖

2. 动作组合

准备(12拍)　体对5方向,自然位。从第十拍起渐蹲,腹前围手,含胸。

①-3　撤左脚成右前点位,抽手至横手位。

4-6　屏息。

7-12　左蹲,右抬腿至鹤步位,双手右前腰围手。

②-6　左膝上拔,右斜前鹤步位,右抽手至横手位,左肩对4方向。

7-9　下沉。

10-12　右起前点转身,左抽手至双横手位,体对1方向。

③-1　左起上步双腿蹲,双臂交叉位。

2-12　双腿上拔,脚渐踮起,双手抽手至横手位。

④-1　双腿蹲的同时右单起至抬腿位,双背手。

2-3　延伸。

4-12　左单腿蹲,双脚重心。

⑤-2　右膝上拔,左抬腿位。

3　左收右蹲成双脚重心。

4-6　左膝上拔,右抬腿位。

7-12　右脚起,鹤步两步,向1方向行进。

⑥-1　左脚上步,蹲,左肩对8方向。

2-12　左膝上拔,右前抬腿成鹤步位,右抽手至横手位。

⑦-6　上伸下屈。

7-11　右鹤步一次。

12　左重心蹲。

⑧-12　做⑥-12的反面动作。

⑨-11　做⑦-11的反面动作。

12　左起前点步,右转身成体对1方向。

⑩ - 1　大八字蹲,背手位。

2 - 12　双腿重心,身渐上拔成踮脚直立。

⑪ - 6　重心右移,蹲。

7 - 12　渐向左移动重心,双膝顺势先伸后屈,双抽手至横手位。

⑫-12　左脚重心,右点步屈伸转两次,成体对 3 方向。

⑬ - 9　左脚重心,右点步屈伸转三次,成体对 1 方向。

10-12　向左并腿转一圈,左手自顶手位划至双背手位。

⑭ - 9　平步后退三步,双抽手至横手位。

10-12　大八字蹲,双背手位。

⑮ - 1　踮脚,抽手至横手位。

2 - 3　屏息、舞姿延伸。

4 - 12　大八字蹲。

⑯ - 9　右、左、右移动重心屈伸三次,横手位。

10-12　左脚经前鹤步位向右点地右转一圈,成右前点蹲位,双手经顶手位下划成左胸围手、右背手位,体对 1 方向。

3. 提　示

1. 移动重心的动作要强调上、下划弧的感觉。

2. 做鹤步位时,要注意膝部不能外开。

第二节　手 臂 训 练

一、抽、围、扛、推、扔、绕划手组合

1. 音　乐

$\dfrac{12}{8}$

（反复 9 次）

‖: X · 1 1　X 1 X　X · 1 1　X 1 0 :‖

2. 动作组合

准备(12 拍)　体对 1 方向,自然位。

①-12　屈伸,抽手。

②-12　屈伸,抽手两次。

③-12　右上步,扛背手。

④-12　做③-12 的反面动作。

⑤-12　屈伸,大绕划手两次。

⑥-12　第一拍撤右腿成基本位,双手自横手位经上折臂位做横推扔手。

⑦-12　脚原位,横手位做左、右绕划手。

⑧ - 4　横手位做左、右绕划手。

7 - 12　右腿重心,双手经顶手位下划至右胸围手、左背手位。

3. 提　示

做连接动作时手臂的运动线路一定要流畅。

二、手臂综合训练组合

1. 音 乐

<p style="text-align:center;font-size:larger;">诺 多 尔</p>

1 = G 6/8

中板

朝鲜民谣

X.11 X1X | X11 X10 | 5.656 1 32 | 11216 5. 56 | 1 1 56132 |

11216 5. | 3323 5 65 | 32532 1121656 | 1. 56132 | 11216 5. |

566 5.656 | i.6i6 5 65 | 3. 2.532 | 11216 5 56 | 2 2 32 |

1232 1216 ‖: 5 65 32532 | 1121656 1. :‖ 1121656 1. ‖

2. 动作组合

准备(12拍)　左肩对7方向成俯身拧位,左胸围手,右背手,目视左斜下方。第七拍起做呼吸提沉。

① - 3　起上身,保持左肩对7方向,左前推手,右抽手至横手位。

4 - 6　回准备位。

7 - 9　重复①-3动作。

10-12　往右斜后仰上身,双扛手位,目视前上方。

② - 3　右腿直起,左腿抬至旁鹤步位,双手推扔至斜上手位,体对2方向。

4 - 6　右腿下蹲。

7 - 9　左脚上步,左手下划至横手位,右手上划至横手位,体对2方向,目视8方向。

10-12　屈伸,起右腿至小鹤步位,双手交叉手位。

③ - 3　右起鹤步一次顺势跺脚,双手抽手至斜上手位,体对8方向移动。

4 - 6　右蹲左起至小鹤步位,双手扛手位。

7 - 9　左起鹤步一次顺势跺脚,双手推扔手至斜上手位。

10-12　左蹲右起至小鹤步位,双手下划至斜下手位。

④ - 3　右脚起向斜前上步成左前鹤步位,右手掏绕划至顶手位,左横手位,右肩对2方向。

4 - 11　右单腿重心屈伸一次。

12　左脚斜前上步成大八字蹲,左扛手、右背手,体对1方向。

⑤ - 6　上拔,左手斜上推手,右手抽手至斜下手位。

7 - 12　下蹲,双横手位。

⑥ - 1　左腿屈伸,右腿上提落至前点位,双手肩旁横推手至横手位。

2 - 3　延伸。

4 - 6　左蹲右起至小鹤步位,双手经下弧线划至胸前手位。

7 - 9　右起上步并腿跺脚直立,双手经前推手打开至横手位。

10-12　左脚跟落下,右点地位,体对1方向。

⑦-6 踮左脚,右脚跟落下为重心,左横手位绕划手。

7-12 做⑦-6的反面动作。

⑧-6 右起垫步一次向右绕一小圈;右手掏绕划至顶手位,左手顺势盖手至提手位(以下称"掏绕盖手")。

7-12 做⑧-6的反面动作。

⑨-3 右脚上步,做掏绕盖手,体对1方向。

4-6 做⑨-3的反面动作。

7-9 右起碎步后退,抽手至斜上手位。

10-12 左蹲右抬至鹤步位,双手自扛手位推扬手成左手斜下手位,右手斜上手位。

第三节 步 法 训 练

一、鹤步、平步、横步、垫步组合

1. 音 乐

$\dfrac{12}{8}$

(反复9次)

‖: X · 1 1 X 1 X X · 1 1 X 1 0 :‖

2. 动作组合

准备(12拍) 体对1方向,自然位。从第七拍起双脚渐踮起,从第十拍起渐下蹲的同时右脚抬至鹤步位,双手经斜下手至背手位。

①-12 右脚起向前走鹤步两步,双抽手至横手位,最后三拍回至前交叉手位。

②-12 右脚起,向前走平步四步,双抽手至横手位。

③-12 右脚起,做后垫步两次,拍腿至横手位两次。

④-6 右脚起,右拧身鹤步,双手自肩旁推扬手至横手位,左肩对8方向,目视2方向。

7-12 做④-6的反面动作。

⑤-6 体对2方向平步后退两步,双手经腰围手、抽手至横手位。

7-12 体对1方向,右脚起退垫步两次,横手位。

⑥-6 右脚起横步一次,右手旁提经耳旁划至横手位。

7-12 做⑥-6的反面动作。

⑦-12 右脚起向前走平步四步,横手位左右交替绕划手。

⑧-6 右脚起平步后退两步,横手位左右交替绕划手。

7-12 退垫步成左前点蹲,双臂成右胸围手、左背手,体对1方向。

二、压碾步、之字步、滑步、碎步组合

1. 音 乐

$\dfrac{12}{8}$

(反复9次)

‖: X · 1 1 X 1 X X · 1 1 X 1 0 :‖

2. 动作组合

准备（12拍） 体对1方向，自然位。第七拍起，踮脚蹲，右前小鹤步位，双手经斜下手划至右腰围手位，体对8方向。

①-6 右脚起之字步一次，左抽手至横手位，渐成体对2方向。

7-12 做①-6的反面动作。

②-6 快一倍继续做之字步两次，单横手位。

7-9 右脚起走碎步，横手位，体对1方向前进。

10-12 左腿蹲，起右腿至小鹤步位，右腰围手。

③-12 右脚起，压碾步两次，右抽手至横手位。

④-6 右脚起，压碾步两次，原位左转对5方向。

7-12 右前点步转身，右划手成右腰围手，体对1方向。

⑤-12 右脚起退做之字步四次，右横手位。

⑥-6 体对8方向，右脚起滑步一次，向2方向流动，腰围抽手。

7-12 做⑥-6的反面动作。

⑦-6 右脚起，滑步成俯身拧位（踏步，上身右拧、左倾），右顶手位。

7-12 左脚上步左转一圈，左手大绕划至顶手位，右提手位，体对2方向，目视8方向。

⑧-6 右脚起平步两步，往5方向后退。

7-9 碎步往5方向退。

10-12 左蹲右前点位，右胸前绕划手至横手位，左盖手至背手位，左肩对8方向，目视8方向。

三、步法综合训练组合

1. 音 乐

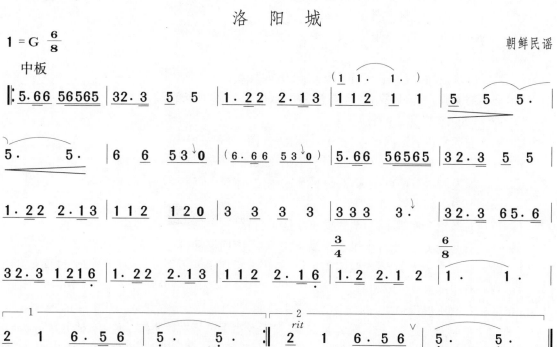

2. 动作组合

准　备　（12拍）体对1方向，自然位。最后两拍渐�站脚。

①-1　往左斜后撤左脚为重心，下蹲，右前点步位，双手拍腿至垂手位，右拧身成左肩对2方向，目视2方向。

2-9　抬右腿至鹤步位，抬双臂至横手位。

10-12　以肘带动，双臂夹肋顺势转腕成手心向上托掌于肩旁。

②-6　右脚向2方向上步转身半圈做右单跪，同时，双推手经横手位划至右胸围手位、左背手位，体对8方向。

7-12　起身抬右腿至鹤步位，右绕划手至背手位，体对1方向。

③-12　右起平步四步，双抽手至横手位。

④-6　右起之字步一次，右手绕划手至横手位，体对8方向，目视2方向。

7-9　起身。

10-12　右蹲左起。

⑤-3　左脚起鹤步一次，顺势站脚，左抽手至横手位，体对8方向。

4-6　左蹲右起至旁鹤步位，双横手位。

7-12　丁字推移步一次，右胸围手，左背手，体对8方向。

⑥-6　右起垫步一次，俯身蹲，左拧身成左肩对2方向，右手绕划手至顶手位。

7-9　上左脚左转身一圈，左手大绕划手至顶手位，右手盖手至旁提手位，体对2方向，目视8方向。

10-12　右蹲左起至鹤步位，目视8方向。

⑦-12　左脚起平步两步、垫步一次，向8方向流动。

⑧-6　右起转身压碾步两次，左胸围手，右抽手至横手位。

7-12　上右脚左转身一圈。

⑨-3　撤左脚成右前点步位，双手拍腿至垂手位，体对8方向。

4-6　静止。

7-12　碎步后撤，双臂抬至横手位，向4方向移动。

⑩-6　撤右脚，身体后靠，做后垫步一次，双横手位，向6方向流动。

7-12　做⑩-6的反面动作。

⑪-6　右起平步后退两步，双垂手，体对1方向，向5方向流动。

7-12　右起后垫步一次，双手经横手位至双胸围手位。

⑫-1　撤左脚成右前点步位，双甩手至横手位，体对1方向。

2-9　上身后仰，目视前上方。

10-12　右脚抬至前鹤步位，双臂横拉至横手折臂位。

⑬-6　右起碎步，双手经前推手至横手位，向1方向流动。

7-9　右起之字步上步，左腿前鹤步位，右手大绕划手至顶手位，体对1方向，目视2方向。

10-12　右单腿蹲。

⑭-6　左起压碾步一次，右划手至胸围手位。

7-12　左前点并腿转一圈，顺势起右腿，双手经横手位至右前腰围手位，体对1方向。

⑮-6　右起滑步一次，双抽手经横手位收至左前腰围手位，体对1方向，向7方向流动。

7 - 12　做⑮-6 的反面动作。

⑯ - 6　右起跟拔步一次向 2 方向流动,双手胸前划手至横手位,体对 8 方向。

7 - 12　做⑯-6 的反面动作。

⑰-12　右起后之字步四步,左横手位,右自然位,向 5 方向流动。

⑱-12　右起前、后垫步各一次,双手自腰围手抽手经横手至腰围手位（做两次）。

⑲ - 6　右起滑步向 2 方向流动,成右踏步、俯身拧位,右划手至顶手位,左背手位。

7 - 12　右肩对 2 方向侧后仰身,左抽手,右下划手至横手位,目视 2 方向。

⑳ - 3　左转成体对 6 方向,撤左脚右前点步位仰身,双手顺势拍腿抬至横手位。

4 - 6　右起碎步后退,向 6 方向流动。

7 - 9　左脚上步,右腿鹤步位,左手上划至胸围手位,右手背手位。

10-12　右前点向左转成右蹲左前点位,双手经顶手位划至左胸围手、右背手位,体对 2 方向,目视 1 方向。

第四节　跑 场 步 训 练

一、跑步、碎步、跳踢步组合

1. 音 乐

$\frac{4}{4}$

（反复 8 次）

‖: Ⅹ 1 1　1 1 1 1　Ⅹ 1 1　1 1 1 1 | Ⅹ 1 1　1 1 1 1　Ⅹ · 1　Ⅹ :‖

2. 动作组合

准备（8 拍）　八人成一队,于台右前体对 1 方向候场。

①-②　右横手位,左背手位,目视左前方,做跑步,背对圆心绕场一周,排头跑至台右前时领队向台左跑成两排。最后一拍时并腿左转半圈,右手经顶手位划至横手位,成体对 5 方向。

③ - 4　右脚起跑步,左背手,右手经下弧线甩臂至横手位,上身对 6 方向,目视 4 方向,向 4 方向流动。

5 - 8　继续跑步,其他做③-4 的反面动作。

④ - 2　右脚起,右转身成上身对 2 方向,向 8 方向做跳踢跑步,胸前拍手成左横手折臂位、右横手位,目视 2 方向。

3 - 4　做④-2 的反面动作。

5 - 8　重复④-4 动作。

⑤ - 2　右脚右斜上步经右旁弓步移重心成左旁弓步位,右手经上向斜前下划收至右胸围手位,左背手位,目视 2 方向。

3 - 4　碎步后退接左腿蹲、右脚跟前点位,拧上身对 3 方向,甩臂至横手位。

5 - 8　做⑤-4 的反面动作。

⑥ - 2　重复⑤-2 拍动作。

3 - 4　做⑥-2拍的反面动作。

5 - 8　体对1方向,碎步后退,双手自胸前打开至横手位。

⑦ - 4　胸前拍手打开至横手位,向1方向做跑步。

5 - 8　做跑步的同时胸前拍手,前排成左横手折臂位往3方向跑下场,后排成右横手折臂位往7方向跑下场。

3. 提　示

跑动时要保持身体的平稳,不能上下颠动或左右晃动。

二、勾点横交叉步、前后点步、跟点进退步组合

1. 音　乐

$\frac{4}{4}$

（反复9次）

‖: X 1 1　1 1 1 1　X 1 1　1 1 1 1 ｜ X 1 1　1 1 1 1　X · 1　X :‖

2. 动作组合

准备(8拍)　体对1方向,自然位。最后两拍做屈伸,双手经斜下手位至背手位。

①-8　右脚起跟点进退步两次。

②-4　右脚起前后点步两次,右横手位,目视8方向。

5 - 6　前后点步两次。

7 - 8　右脚起前点转身一圈,右手旁提至顶手位顺势划手至背手位。

③-8　做①-8的反面动作。

④-8　做②-8的反面动作。

⑤-4　右脚起,勾点横交叉步两次,左背手,右手抽手至横手位,体对1方向,目视7方向。

5 - 8　勾点横交叉步三次(两快一慢)。

⑥-8　做⑤-8的反面动作。

⑦-6　右脚起,三步一跳绕划手三次(向前、后退、向前),体对8方向,目视2方向。

7 - 8　左脚向右上步点地右转一圈,左横手折臂位接左顶手位划手,成体对1方向。

⑧-8　做⑦-8反面动作;最后半拍时改做左前点步,右胸围手,左背手位。

3. 提　示

做勾点横交叉步时,主力腿的膝部要松弛,动力腿的膝部要有弹性。

三、跑场步综合训练组合

1. 音　乐

$\frac{4}{4}$

（反复19次）

‖: X 1 1　1 1 1 1　X 1 1　1 1 1 1 ｜ X 1 1　1 1 1 1　X · 1　X :‖

2. 动作组合

准备(8拍)　八人成一队,于台左后体对5方向候场。

①-②　侧身跑步,左背手,右横手位,绕场一周至台后成两横排,最后两拍右顶手位划手左

转一圈,成体对 1 方向。

③-2　踮脚并腿立,左横手折臂位,右顶手位,体对 1 方向,目视左斜下方。

3-4　右膝单跪,右斜下手位,体对 1 方向,目视左斜上方。

5-6　重复③-4动作。

7-8　碎步后退,双手抽手至横手位。

④-2　左起做跳踢刨步,胸前拍手成左折臂手位、右斜上手位,左肩对 8 方向,目视 8 方向,向 8 方向流动。

3-4　做④-2反面动作。

5-6　重复④-2动作。

7-8　右并腿左转一圈,右手顺势于顶手位划手,体对 8 方向。

⑤-4　左蹲,右脚经前点位划弧线至后点步位,双手向前拍手上划成左顶手位、右横手位,然后做左、右弹肩,左肩对 8 方向,目视 8 方向。

5-8　做前、后三步一跳,右肩对 2 方向。

⑥-2　右起上步,蹲,左前点步,双手拍手甩至右折臂左横手位,左拧身对 1 方向。

3-4　右转一圈,左顶手位划手成左前腰围手,体对 1 方向。

5-8　左脚向 2 方向上步成左旁弓步,再移重心成右旁弓步,顺势左、右大探身各一次,左手随之抢臂划圆至胸围手位。

⑦-8　做⑤-8 的反面动作。

⑧-8　做⑥-8 的反面动作。

⑨-4　右起碎步,围身拍打一次,向右移动,体对 1 方向。

5-8　做⑨-4 的反面动作。

⑩-4　左起勾点横交叉步一次,左背手、右横手位,体对 1 方向。

5-8　重复⑩-4 的动作。

⑪-8　做⑩-8 的反面动作。

⑫-4　右起跟点进退步两次,先右后左做掏绕盖手。

5-8　右起做前后点步四次左转一圈,左折臂、右横手位。

⑬-8　做⑫-8 的反面动作。

⑭-8　右脚起做碎步前点四次向后退,双手随之做前后甩手,体对 1 方向。

⑮-4　左起跑步,左背手、右横手位,体对 2 方向,向 8 方向流动。

5-8　做⑮-4 的反面动作。

⑯-2　左起向 8 方向跳踢跑步,双手拍手成左胸围手、右横手,体对 2 方向,目视 8 方向。

3-4　做⑯-2 的反面动作。

5-6　重复⑯-2动作。

7-8　左转身,右膝单跪,上身前俯左拧,双手划至右胸围手、左背手位。

⑰-8　静止。

⑱-8　起身跑步,双手拍手成折臂横手位,体对 1 方向,前排向 7 方向、后排向 3 方向跑下场。

3. 提　示

跑场时,流动方向和双肩的方向要在一条直线上。

第五节 横移晃身动律训练

一、横移晃身组合

1. 音 乐

$\frac{12}{8}$

（反复10次）

‖: X·11 X1X X·11 X10 :‖

2. 动作组合

准备（12拍） 体对1方向，自然位。第七至九拍，踮脚，斜下手位；第十至十二拍，右脚起，横步成大八字位蹲，横手位。

①-12 屈伸，重心移至右脚。

②- 6 屈伸，重心移至左脚。

7 - 12 做②-6的反面动作。

③- 6 左、右横移。

7 - 9 晃身一次。

10-12 蹲左腿、右腿起至鹤步位，右手做前后腰围手。

④- 1 右脚向右斜前上步为重心，成左点步位，右手顶手位，左手自然位，体对8方向，目视2方向。

2 - 6 舞姿静止，提气。

7 - 12 晃身右蹲顺势提左脚，右横手位，左背手位。

⑤-12 大八字位屈伸，左右移动重心，体对1方向。

⑥- 6 左右横移。

7 - 12 晃身左蹲，提右脚。

⑦- 3 右脚左斜前上步踮脚，顺势抬左脚至左旁鹤步位，双手斜上手位（手心朝上），体对2方向，目视8方向。

4 - 6 落左脚成八字位蹲，双手绕腕压掌，左手至左斜下手位，右手至扛手位。

7 - 9 晃身。

10-12 左蹲，同时提右脚微前抬。

⑧- 6 起右脚右弧线垫步一次，做腰围手，成体对1方向。

7 - 12 做⑧-6的反面动作。

⑨- 6 大八字位蹲，左右横移一次，横手位，体对1方向。

7 - 9 晃身。

10-12 大八字位蹲，横手位。

3. 提 示

1. 做横移动律时不能前后摆动。

2. 做晃身时上身的感觉应是外松内紧。

二、横移晃身综合训练组合

1. 音　乐



白 檀 双 扇 舞



朝鲜民谣

1 = G 6/8

中板

```
X·11  X1X │ X·11  X10 ‖: 5̲  1  1  1 │ 1·323̲  12165̲ │ 1  1  1  32̲ │

12̲16̲  5̲· │ 22̲2̲  2  2 │ 1·323̲  12165̲ │ 1  1  1  32̲ │ 12̲16̲  5̲· │

2  5̲5̲  5̲ │ 5·323̲  5· │ 6  6̲6̲  6̲ │ 5·323̲  5· │ 3·21̲  2  5 │
```

┌──1──┐┌──2──┐
 rit

```
3·21̲  2·165̲ │ 1  1  1  32̲ │ 12165̲ 1· :‖ 12165̲ 1· │ 1  1  1  32̲ │ 12165̲ 1· ‖
```

2. 动作组合

准备(12拍)　右单跪地,俯身,左背手,右扶地,体对1方向。第七拍起呼吸提沉。

① - 6　慢起身。

7 - 12　右横移晃身。

② - 3　快速右移重心,双手成左胸围手、右背手位。

4 - 6　呼吸提沉,重心左移。

7 - 12　右移重心,晃身。

③ - 1　右起上步成大八字位,双顶手。

2 - 3　延伸。

4 - 6　右拧身慢蹲,双手自然下垂。

7 - 12　左、右横移一次。

④ - 6　右脚上步成大八字位,双晃手至左前胸围手位,呼吸提沉。

7 - 12　慢晃身。

⑤ - 6　跳右单跪地俯身,双手打开经横手位至右胸围手、左背手位。

7 - 12　移动重心,左单跪地,双抽手至左胸围手、右背手位。

⑥ -12　左右横移重心,慢晃身。

⑦ - 6　右脚划弧线向右斜前上步,双手掏手向上绕划至顶手位。

7 - 9　晃身。

10-12　右起鹤步位左腿蹲,右扛手、左背手位,体对8方向。

⑧ - 3　右起上步蹲顺势踮脚起身,双手抽、推至横手位。

4 - 6　右起鹤步位左腿蹲,右扛手、左背手位。

7 - 9　右起退步蹲顺势踮脚起身,双手抽、推至横手位。

10-12　右起鹤步位左腿蹲,右扛手、左背手位。

⑨-12 右脚划落大八字位,右、左横移重心,慢晃身,体对 8 方向,目视 2 方向。

⑩ - 6 右起垫步一次左腿抬划至前鹤步位,右顶手位,左腰围手位,向 2 方向流动。

7 - 12 左起垫步一次右腿抬划至前鹤步位,右顶手位,左腰围手位,向 2 方向流动。

⑪ - 6 右脚起平步两步,右顶手位,左手做前、后腰围手。

7 - 9 垫步一次。

10-12 右俯身拧位踏步蹲,右手顶手位划圆一次,左背手位,左肩对 2 方向。

⑫ - 6 直起身,左抽手,右划手,成双横手位。

7 - 9 碎步后撤向 6 方向流动。

10-12 撤右脚右转身,起左腿至旁鹤步位,左手夹肘上托,体对 1 方向。

⑬ - 3 左脚上步,左横推手。

4 - 6 晃身,右上步起左腿至旁鹤步位,左手夹肘上托。

7 - 12 重复⑬-6 动作。

⑭ - 6 大八字蹲,双手斜上托掌,然后左掌顺肋下压,右手顶手位,左肩对 8 方向。

7 - 11 慢晃身。

12 起右腿,右前腰围手。

⑮ - 6 右起垫步弧线向 5 方向流动,顺势吸左腿转一圈成体对 3 方向,双抽手至右顶手位,左手自然位。

7 - 12 左脚旁落成大八字蹲,慢晃身,体对 3 方向,目视 1 方向。

⑯-12 做⑮-12 的反面动作。

⑰ - 6 右起平步两步,左顶手位,右手做前、后腰围手,向 1 方向流动。

7 - 9 碎步前行。

10-12 左前点转身成右前点步位,双臂绕划成左胸围手、右背手位,体对 8 方向。

第六节 拍 手 训 练

一、丁字推移步·弹提步·踏探步组合

1. 音 乐

$\frac{4}{4}$

（反复 9 次）

‖: X 1 1 X 1 X 1 | X 1 1 X 1 1 :‖

2. 动作组合

准备(8 拍) 体对 1 方向,自然位。第四拍起,重心右移,屈右膝,左腿抬向左前成鹤步位,双手旁抬经横手位收至背手位。

① - 8 左丁字推移步两次向 8 方向行进,体对 2 方向,目视 8 方向。

② - 4 左丁字推移步一次。

5 - 6 左脚上步并腿踮脚直立。

7 - 8 左蹲右起小鹤步位,体对 8 方向,目视 2 方向。

③ - 8 做①-8 的反面动作。

④－8　做②-8 的反面动作。

⑤－4　左脚起踏探步两次,体对 2 方向,目视 8 方向,向 8 方向流动。

5－6　踏探步一次。

7－8　右脚起跳换脚,右脚向 2 方向伸出成左旁弓步。

⑥－8　做⑤-8 的反面动作。

⑦－4　左脚起平步四步(后两步在蹲态上行进)左弧线向台后流动,双抽手经横手位至右腰围手,最后成体对 1 方向。

5－8　动作同⑦-4,只是走右弧线向台后流动。

⑧－4　向前做弹提步两次,抽手至横手位。

5－8　向前做弹提步拍腿四次。

3. 提　示

1. 做弹提步动力腿提起到平行线时,小腿与大腿成 90 度。

2. 凡做踏探步时都要向斜后方仰上身。

二、拍手组合

1. 音　乐

$\frac{4}{4}$

（反复 9 次）

‖: X　1 1　X 1　X 1 ｜ X　1 1　X 1　1 :‖

2. 动作组合

准备(8 拍)　体对 1 方向,自然位。第五拍起蹲左腿提起右脚向右前上步成大八字位,抽手至横手位。

①－6　大八字位,双臂划圆胸前拍手三次。

7－8　左耳旁拍手两次,右肩对 2 方向。

②－8　做①-8 反面动作。

③－4　左、右移动重心两次,后、前拍手一次。

5－6　做③-4 拍动作。

7－8　左旁弓步位,做左耳旁拍手三次,体对 1 方向,目视 2 方向。

④－8　做③-8 的反面动作。

⑤－2　左脚上步为重心顺势屈伸,双手胸前拍手经右斜下扔手至左斜上手位,体对 8 方向。

3　舞姿静止,提气。

4　屈伸,顺势做左斜上扔手,右手提手位。

5－8　左、右夹肘弹肩四次。

⑥－8　做⑤-8 的反面动作。

⑦－4　左脚向左移一大步,做大八字围身拍打一次。

5－6　左脚向 8 方向上步,右脚抬至前鹤步位,胸前拍手抡臂成右扛手、左横手位,左肩对 8 方向,目视 8 方向。

7－8　右前点转身一圈,顺势做右、左腰围手,体对 1 方向。

⑧－8　重复⑦-8 动作。

3. 提　示

1. 拍手时手腕要有爆发力,节奏要准确。
2. 拍腿时强调手腕上弹。

三、拍手综合训练组合

1. 音　乐

$\frac{4}{4}$

（反复26次）

‖: X 1 1 X 1 X 1 | X 1 1 X 1 1 :‖

2. 动作组合

准备(8拍)　体对5方向,自然位。第八拍左起鹤步位,右腿蹲。

①-1　落左脚成大八字位,弹肩。

2-4　右、左、右弹肩。

5-8　弹左肩四次,同时重心移向右脚,回头目视1方向。

②-2　右转燕式跳,落成左单跪地右拧身前俯,左手拍地,右手旁提手位。

3-4　呼吸提沉,抬头目视1方向。

5-7　左、右、左弹肩。

8　站起,左腿旁抬鹤步,架臂位,同时上身靠向右后顺势弹肩,体对2方向,目视8方向。

③-6　左丁字推移步三次,同时做双臂划圆左胸前拍手三次,向8方向流动。

7-8　左跳撩步,左耳旁拍手两次,体对8方向,目视2方向。

④-6　右丁字推移步,双臂大外绕划手经斜上手位落回胸前顺势擦拍手至胸围手位(做三次),向2方向流动。

7-8　右跳撩步,右耳旁拍手两次,体对2方向,目视8方向。

⑤-2　左脚向左斜前上步,右腿抬至前鹤步位,双手经腹前分划至背后拍手,左肩对8方向。

3-4　上右脚,左脚后抬腿位,双手划至胸前拍手,目视1方向。

5-6　左肩对5方向,平步向左横移两步,双抽手至横手位,目视1方向。

7　左脚起踮脚走两步,向左转对1方向。

8　左脚向右前上步成右单跪,双手至左耳旁拍手,右肩对3方向。

⑥-8　做⑤-8的反面动作。

⑦-4　左起围身拍打,体对1方向。

5-6　上左脚,右鹤步位,双手胸前拍手经下晃手至右扛手、左横手位,左肩对8方向。

7-8　右脚向左点步左转一圈,做腰围手两次,体对1方向。

⑧-3　上左脚,右旁鹤步渐移至前鹤步位,呼吸带动屈伸三次。

4　右手拍右腿。

5-8　做⑧-4的反面动作。

⑨-4　屈伸拍腿,右、左各一次。

5-8　弹提步拍腿四次。

⑩-4　右起平步四步左转一圈;后两拍左胸前拍手三次。

5-8　做⑩-4的反面动作。

⑪-8　重复⑩-4动作。

⑫-2　右起弹提步拍腿两次,向1方向流动。

3-4　平步拍手(一拍蹲、一拍起,拍手三次)。

5-8　重复⑫-4动作。

⑬-3　大八字蹲裆后蹉步三次,俯身双扣手,向4方向流动。

4　　起身,左鹤步斜仰身,耳旁拍手,目视8方向。

5-8　做⑬-4的反面动作。

⑭-3　大八字蹲裆后蹉步三次,双手折臂护头位,向4方向流动。

4　　右弓步后撤,右扛横手位,目视斜上方。

5-8　做⑭-4的反面动作。

⑮-4　大八字位右、左交替移重心,顺势后、前拍手,体对1方向。

5-6　动作同⑮-4,两拍完成。

7-8　右跳撩步,右耳旁拍手两次。

⑯-2　弹提步拍腿两次,向1方向流动。

3-4　第一拍静止;第二拍八字蹲,双手经下弧线至横手位。

5-6　左、右顿移。

7-8　左、右拍腿撤鹤步。

⑰-4　弹提步拍腿两次,左、右拍腿撤鹤步。

5-8　重复⑰-4动作。

⑱-4　拍跳扔手鹤步,体对8方向。

5-8　右起,后退拍腿平步四步,向4方向流动。

⑲-8　做⑱-8的反面动作。

⑳-4　右起,大八字蹲裆抬膝步,单夹肘,共做两次,向3方向流动。

5-6　动作同⑳-4,两拍完成。

7-8　大八字蹲裆步,单夹肘右拍胸。

㉑-8　做⑳-8的反面动作。

㉒-4　重复⑳5-8动作。

5-8　做㉒-4的反面动作。

㉓-2　燕式跳拍手。

3-4　第一拍架手位,左起鹤步;第二拍静止。

5-8　右起拍左小腿四次,最后一拍顺势左拧身成顶横手、后抬腿,体对8方向,目视2方向。

㉔-8　做㉓-8的反面动作。

㉕-4　左蹲,右吸弹拍腿两次,右肩对2方向。

5-6　动作同㉕-4,两拍完成。

7-8　(渐慢)右、左拍腿顺势撤右腿单跪,俯身拍地。

休　止　斜身后仰,顺势抽手扬掌(喊"唑嗒"!)

第七节　上拔下沉动律步法训练

一、沉步、抻步组合

1. 音　乐

$\frac{12}{8}$

（反复9次）

‖: X · X · X 1 X · | X 1 X 1 X 1 X · :‖

2. 动作组合

准备（24拍）　体对1方向，自然位。第七拍起，踮脚，顺势左腿蹲、右腿前抬至鹤步位，双抽手至横手位。

①- 6　右脚起走抻步两步。

7 - 9　平步两步。

10-12　抻步一步。

②-12　步伐同①-12，后退。

③- 6　右脚起走抻步，双手经背手位抽手至横手位，体对1方向。

7-12　做③-6的反面动作。

④- 3　右脚起走沉步，横手位，右肩对2方向，目视2方向。

4 - 6　左脚起走抻步两步。

7-12　右脚起平步两步接垫步一次向右绕一小圈，仍成体对1方向。

⑤-12　做④-12的反面动作。

⑥- 3　右脚起走沉步，右背手位，左横手位，右肩对2方向，目视2方向。

4 - 6　左脚起走垫步。

7-12　右脚起平步两步接垫步一次向右绕一小圈，仍成体对1方向。

⑦-12　做⑥-12的反面动作。

⑧- 3　第一拍右脚起，踮脚微向左垫步，双手横手位；第三拍右腿蹲，左腿有力地向旁抬起至大鹤步位，身仰向左后方，右手自横手位经下弧线推掌至左耳旁，左手提手位，体对1方向。

4 - 5　落左脚，踮脚微向左垫步，双手横手位。

6　蹲左腿，右脚旁点，上身右拧左倾，左手压掌垂下，右手提手位，体对2方向，目视1方向。（上述⑧-6动作称"大鹤步仰身推压掌"）。

7 - 9　左右横移。

10-12　呼吸屈伸。

3. 提　示

1. 沉步要深蹲，一拍到位。

2. 做抻步时提腿要有弹性。

二、抽甩手组合

1. 音　乐

$\frac{4}{4}$　　　　　　　　　　　　　　　　　　（反复9次）

‖: X 1 1 X 1 X 1 ｜ X 1 1 X 1 1 :‖

2. 动作组合

准备(8拍)　体对1方向,自然位。第五拍起做屈伸,横手位。

①-4　第一拍时,上右脚顺势下蹲成右蹲左点位,交叉手;后三拍上拔立身踮脚,双手抽甩手至横手位。

5-8　做①-4的反面动作。

②-8　做①-8动作后退。

③-2　右脚上步顺势下蹲,成右脚重心、左脚前点位,腰围手(左前右后),右肩对2方向。

3-4　抽甩手。

5-6　甩手一次。

7-8　甩手两次。

④-8　做③-8的反面动作。

⑤-2　右脚上步,左脚前点,抽甩手一次,右肩对2方向,目视2方向。

3-4　做⑤-2的反面动作。

5-6　甩手两次。

7-8　甩手一次。

⑥-8　做⑤-8的反面动作。

⑦-2　左脚上步,右脚前点,双手经交叉位抽甩手至略高于横手位,体对3方向,目视4方向。

3-4　做⑦-2的反面动作。

5-6　平步后退两步,横手位甩手两次,体对1方向。

7-8　垫步后退,甩手的同时左腿蹲、右脚前点,体对3方向,目视4方向。

⑧-8　重复⑦-8动作。

3. 提　示

做甩手时手腕要松弛,甩完手要注意手型。

三、上拔下沉动律综合训练组合

1. 音　乐

$\frac{12}{8}$　　　　　　　　　　　　　　　　　　（反复16次）

‖: X · X · X 1 X · ｜ X 1 X 1 X 1 X · :‖

2. 动作组合

准备(24拍)　体对1方向,自然位。最后三拍左蹲右起法儿步。

① - 3　上步腰围手。

4 - 5　上拔。

6　　　左起右下沉,双甩手至横手位。

7 - 9　左脚起平步两步,横手位甩手两次,向 1 方向流动。

10-12　垫步,横手位甩手一次。

② - 6　右脚起沉步,腰围手,上拔下沉,右肩对 2 方向。

7 - 9　上拔。

10-12　下沉,左腿鹤步位,抽甩手一次。

③ - 3　左起沉步,抽甩手一次,左肩对 8 方向。

4 - 6　右脚起撤两步成左旁鹤步,右手大绕划手成左顶横手位,左肩对 8 方向。

7 - 9　左脚起平步两步,向左后走弧线。

10-12　左垫步转身成体对 1 方向,左手自胸前打开经横手位落成腰围手位。

④ - 3　右起沉步,抽甩手一次,右肩对 2 方向。

4 - 6　左脚向左斜后撤步,双手拍腿两次,第六拍成右鹤步位、双扛手。

7 - 9　左起平步两步,顶横手,向右走半弧形。

10-12　左垫步,右手自胸前打开经横手位落成右前腰围手位,向右走半弧形成体对 1 方向。

⑤ - 6　做左仰身斜拉手。

7 - 12　并腿下沉踢右腿上拔两次。

⑥ - 6　右脚起平步两步、垫步一次,双手腰围手,向走右弧线成体对 1 方向。

7 - 12　做⑥-6 的反面动作。

⑦ - 6　右脚旁移至大八字位左、右移动重心,双手做前拍扔手顺势至右耳旁拍手两下,左肩对 8 方向。

7 - 12　左起踢毽跳步两次。

⑧ - 6　大八字蹲裆步,前扣手俯身,左、右弹肩拉起,后仰身成左旁鹤步,双手于右耳旁拍手一下。

7 - 12　做⑧-6 的反面动作。

⑨ - 6　大八字蹲裆后蹉步三次,前扣手俯身向左翻身,向 4 方向流动。

7 - 12　做⑨-6 的反面动作。

⑩ - 3　大八字蹲裆步,双手自折臂护头位划至右扛横手位,顺势抬头,体对 1 方向。

4 - 6　做⑩-3 的反面动作。

7 - 12　大八字蹲裆步,双手护头位,左右弹肩,抬头,双手顺势至右扛横手位。

⑪-12　双蹲双起踢扔手两次。

⑫-12　双蹲双起转身踢扔手两次。

⑬ - 9　右起上步跳蹲压掌三次,向 1 方向流动。

10-12　右起,撤步跳蹲横扔手,体对 3 方向,目视 1 方向。

⑭ - 9　左脚点步转一圈,横甩手(两慢两快)。

10-12　并步立转两圈,成体对 1 方向。

⑮ - 6　横垫步推压掌,向 7 方向流动。

7 - 9　左右移动重心,弹肩两次。

10-12　上拍手跳步成右单跪地,右手收至胸前随即划下弧线向前上方推手,左旁提手,抬头,目视前上方。

3. 提　示

要强调动作中轻重缓急的变化和幅度大小的对比。

第八节　技 巧 训 练

一、原地转组合

1. 音　乐

$\frac{12}{8}$

（反复 9 次）

‖: X　1　X 1 1　X　1　X 1 0 :‖

2. 动作组合

准备(12拍)　体对 1 方向,自然位。第七拍起踮脚,抽手至右扛横手位。

①- 3　左弹压一次。

4 - 12　双脚重心,踮脚静立。

②-12　重复①-12 动作。

③- 3　左弹压一次。

4 - 6　双脚重心踮脚静立。

7 - 12　重复③-6 动作。

④- 6　左弹压单腿转一次。

7 - 12　双脚重心踮脚静立。

⑤-12　重复④-12 动作。

⑥- 6　弹压单腿转两次。

7 - 12　踮脚静立。

⑦-12　重复⑥-12 动作。

⑧-12　弹压单腿转四次。

3. 提　示

做弹压时要强调主力腿的反弹力。

二、移动转组合

1. 音　乐

$\frac{12}{8}$

（反复 11 次）

‖: X　1　X 1 1　X　1　X 1 0 :‖

2. 动作组合

准备(12拍)　体对 1 方向,自然位。

①-9　左脚起弓步转三次,先右后左交替做扛横手,向 7 方向流动。

10-12　静止。

②-12　做①-12 的反面动作。

③-12　重复①-12 动作。

④-12　重复②-12 动作。

⑤-6　左脚起弓步转五次,向 7 方向流动。

7-12　静止。

⑥-12　做⑤-12 的反面动作。

⑦-6　左脚起弓步转八次。

7-12　静止。

⑧-12　做⑦-12 的反面动作。

⑨-12　左脚起做弓步转绕场半周。

⑩-12　做⑨-12 的反面动作。

三、跳转组合

1. 音　乐

$\frac{12}{8}$

(反复11次)

‖: x · x · x 1 x · ｜ x 1 x 1 x 1 x · :‖

2. 动作组合

准备(12 拍)　体对 1 方向,自然位。

①-6　右脚上步双腿蹲,横手扣腕,单起拍腿。

7-9　双吸腿跳一次,双手顶手位。

10-12　自然位静止。

②-12　做①-12 的反面动作。

③-④　重复①-②动作。

⑤-6　重复①-6 动作。

7-9　双吸腿空转一圈,双手顶手位。

10-12　自然位静止。

⑥-12　做⑤-12 的反面动作。

⑦-6　重复①-6 动作。

7-9　双吸腿空转两圈,双手顶手位。

10-12　自然位静止。

⑧-12　做⑦-12 的反面动作。

⑨-3　重复①-6 动作。

4-6　双吸腿空转两圈。

7-12　做⑨-6 的反面动作。

⑩-12　重复⑨-12 动作。

3. 提　示

做双吸腿空转时,吸腿要快,小腿紧靠大腿。

四、技巧综合训练组合

1. 音　乐

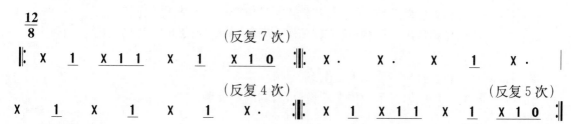

2. 动作组合

(音乐:扎金古格里)

准备(12拍)　九人分为三组(A、B、C组)候场。A组在台右后,体对 8 方向;B组在台右前,
　　　　　　体对 7 方向;C组在台左后,体对 3 方向。

①-12　A1 号做喜鹊跳,至台左前,右单腿跪地。

②-12　A2 号做喜鹊跳,至台中,右单腿跪地。

③-12　A3 号做喜鹊跳,至台右后,右单腿跪地。A组三人呈一斜排。

④-12　A组原地,左腿重心,弹压单腿转两次成体对 1 方向;
　　　B组 3 人体对 7 方向同时做喜鹊跳,分别至台右前、台
　　　前、台左前右单腿跪地,B组三人呈一横排;
　　　C组 3 人体对 3 方向同时做喜鹊跳,分别至台右后、台
　　　后、台左后左单腿跪地,C组三人呈一横排(见图一)。

(图一)

⑤-12　A组三拍一次,做弹压单腿转四次;
　　　B组和C组六拍一次,做弹压单腿转两次。

⑥-12　三组同时做弹压单腿转,三拍一次做三次;最后三拍向左做并腿转一圈成右单腿跪
　　　地,俯身拧位。

(音乐:它令)

①- 6　三组同时做左、右弹肩。(以下凡未注明时均为三组同时做)

7 - 9　呼吸提沉。

10-12　左、右弹肩。

②- 6　右脚上步左拍腿吸腿空转,跪地,体对 1 方向。

7 - 12　C、A、B组依次起身,成右抬腿位、双横手位,体对 1 方向。

③- 6　弹提步四次,横上单甩手四次,向 1 方向流动。

7 - 12　碎步后退做燕式跳跪地,回至原位。

④-12　重复①-12 动作。

⑤-12　A组体对 1 方向,C组体对 7 方向,B组体对 3 方向,重复②-12 动作。

⑥-12　三组体对的方向不变,重复③-12 动作。

⑦-12　三组均体对 1 方向,重复②-12 动作。

⑧-6　重复③-6动作。

7-9　碎步移位,A2号在台中央,其他人择近路围成圆圈。

10-12　撤右腿,左旁鹤步位,左背手,右横手,右斜后仰身;A2号体对1方向做,其他人成背对圆心。

（音乐：扎金古格里）

①-12　A2号做弹压单腿转,其他人左起喜鹊步四次接蹦子两次,沿圆圈流动。

②-12　A2号做弹压单腿转接单腿跪;其他人做①-12的反面动作,最后一拍单腿跪。

③-6　起身。

7-12　碎步,各自找位走成满天星图案。

④-⑤　做弹压单腿转;最后两拍右膝跪地,右胸围左背手。

第九章　传统舞蹈组合训练教材

第一节　东北秧歌舞蹈

一、逗蛐蛐组合

1. 音　乐

逗　蛐　蛐

$1 = G$　$\frac{2}{4}$

民间乐曲

小快板

（x　x）｜一　鼓‖: 5.3 53 ｜ 5 i 6 ｜ 5 i 65 ｜ 53 2 ｜ 5.3 53 ｜ 5 i 6 ｜

5 i 65 ｜ 53 2 ｜ 66 2.7 ｜ 66 2 ｜ 53 21 ｜ 62 5 ｜ 65 63 ｜ 23 27 ｜

62 76 ｜ 53 5 :‖ 5 5 6 ｜ 5 5 6 ｜ 56 56 ｜ 56 56 ｜ 5 - ｜ 5 - ｜三 鼓‖

准备（2拍）　体对1方向。

一　鼓　左手起的大交替花一鼓,第四拍体对2方向,左手交替花,大八字位压脚跟一次。

① - 8　右手起大交替花八次。

② - 8　蹲裆步双护头点巾八次。

③ - 2　左脚自然起落一次,同时右手起做大交替花两次。

3 - 4　蹲裆步双护头点巾两次。

5 - 8　重复③-4动作。

④ - 8　做猫洗脸两次。

⑤ - 4　右脚起跳踢步,左拧身小燕展翅向3方向行进。

5 - 6　动作同前向右走弧线至体对8方向。

7 - 8　上右脚成大踏步双掖巾。

⑥ - 8　做⑤-8的反面动作成体对2方向。

⑦ - 6　保持舞姿做划圆动律六次。

7 - 8　上左脚成体对8方向,大八字位双护头。

⑧ - 6　保持舞姿做前后动律六次。

⑨ - 8　体对8方向,做吸腿横移步向2方向流动,第八拍左起交替吸腿小跳。

9 - 12　半蹲碎步横移继续向2方向流动。

⑩-10　（三鼓）　回望三鼓。

二、鬼扯腿组合（男女双人组合，以下仅记录男性动作）

1. 音　乐

鬼　扯　腿

1=D $\frac{2}{4}$

民间乐曲

稍快

（x　x）｜ 一鼓 ‖: $\underline{3．5}$ $\underline{32}$ ｜ $\underline{1232}$ 1 ｜ $\underline{1．6}$ $\underline{11}$ ｜ $\underline{36}$ 5 :‖ $\underline{3532}$ 1 ｜

$\underline{36}$ 5 ‖: $\underline{3．2}$ $\underline{32}$ ｜ $\underline{36}$ 5 ‖: $\underline{56}$ $\underline{56}$ ｜ $\underline{56}$ $\underline{56}$ ｜ 5 － ｜ 5 － ｜ 四鼓 ‖

2. 动作组合

准备（2拍）　站在女右侧，体对1方向。

一　鼓　左手起大交替花一鼓，从女身后绕至女左侧，体对2方向，第四拍左手大交替花，大八字位压脚跟一次。

①-4　右手起大交替花四次。

5-8　蹲裆步双护头，划圆动律四次。

②-8　重复①-8动作。

③-2　左脚自然起落一次，同时右手起做大交替花两次。

3-4　蹲裆步双护头，划圆动律两次。

5-8　重复③-4动作。

④-8　做猫洗脸两次。

⑤-7　左脚起走场步交替花三次（在女身后看女）向左右移动，第四拍右脚垫步，左小腿后抬，第五至七拍左腿前落成左弓步，右手做掀巾式，体对2方向。

8　右脚起猫跳步闪身，右手指向女。

⑥-8　重复⑤-8动作。

⑦-6　体对1方向，目视2方向，左前大踏步，双掖巾划圆动律六次。

7-8　左脚垫步，上右脚成体对8方向，大八字位双护头。

⑧-8　保持舞姿做前后动律八次。

⑨-4　体对6方向双护头，右脚起交替高吸腿拧步四次前行。

5-8　右脚起交替吸腿小跳，接半蹲碎步横移向2方向流动（至女身左后）。

⑩-14　（四鼓）　撞腰四鼓。

三、赶大车组合

1. 音　乐

送粮车队（三）

1=C $\frac{2}{4}$

佚 名 曲

小快板

（x　x ｜ $\underline{66}$ $\underline{66}$ ｜ $\underline{35}$ 6 ｜ $\underline{11}$ $\underline{21}$ ｜ $\underline{56}$ 1 ｜ 0 1 2 ｜ 3 5 ｜ $\underline{3．2}$ $\underline{75}$ ｜

‖: 666 66 | 36 36 | 666 66 | 36 36) | 0 6 6̇ | 1̇ 6 | 0 1̇ 6 | 3̇·5̇ 3̇ |

0 3̇ 2̇3̇ | #1̇·2̇ 35 | 3̇2̇ 75 | 6̇·7̇ 66 | 06 63 | 6̇·7̇ 66 | 03 51 | 2̇·3̇ 22 |

0 6 1̇2̇ | 3̇· 5̇ | 7 - | 6 3 | 3̇·2̇ 75 | 6 6 :‖ 6 3 | 3̇·2̇ 75 |

慢板

6 6 | 一 鼓 | 666 66 | 36 36 | 666 66 | 36 36 | 6· 3 | 6 1 65 |

渐快

3 - | 3 - | 1̇· 5 | 3̇2̇ 1̇6 | 2̇ - | 2̇ - | 3̇· 5 | 6 1 65 |

(硬三槌)

6 - | 6 - | 2̇· 3̇2̇ | 1̇6 2̇1̇ | 6 - | 6 - | 冬 0古儿 | 龙冬 仓 |

快板

一冬 冬 | 仓令 仓令 仓 | 0古儿 龙冬 | 仓 冬不 | 冬 仓 0 | 666 66 | 36 36 |

666 66 | 36 36 | 0 6 6 | 1̇ 6 | 0 1̇ 6 | 3̇·5̇ 3̇ | 0 3̇ 2̇3̇ | #1̇·2̇ 35 |

3̇2̇ 75 | 6̇·7̇ 66 | 06 63 | 6̇·7̇ 66 | 03 51 | 2̇·3̇ 22 | 06 1̇2̇ | 3̇· 5 |

7 - | 6 3 | 3̇·2̇ 75 | 6 - | 66 1̇2̇ | 3̇ - | 5 | 7 6 - ‖

2. 动作组合

准备(24拍)　体对3方向,双巾披于腰带内,最后一拍右脚衬步。

①-4　左脚起头跷步阴阳双翻掌三次前行,第四拍右脚衬步。

5-8　重复①-4动作。

②-8　扬鞭勒马,右起抬提步七次,第八拍右脚衬步。

③-8　重复②-8动作。

④-8　左脚起扬鞭回头勒马十字步短句两次。

9-12　左脚起跨披空转向右转,落成体对1方向右弓步扬鞭勒马。

⑤-4　保持舞姿,左手从左至右做四次勒马。

5-6　再从右至左做两次勒马。

7-8　左转一圈成体对1方向,第八拍右脚衬步。

⑥-4　左脚起头跷步阴阳双翻掌三次前行,第四拍右脚衬步。

5-8　重复⑥-4动作。

⑦-⑨-6　左脚起两步半短句做七次。

7-8　体对1方向,双手体前打开成勒马式。

9-12　保持舞姿碎步后退。

⑩ - 4　（一鼓）　扬鞭一鼓。

⑪ - 8　保持舞姿右腿颤六次,然后双手持巾。

⑫-⑬　赶大车慢板短句做两次。

⑭ - 8　四平步双破花两次向 2 方向流动,接头跷步阴阳双翻掌四次,第四次右转一圈。

⑮ - 8　做⑭-8 的反面动作。

⑯-10　（硬三槌）　体对 8 方向硬三槌叫鼓,最后一拍右脚衬步。

⑰ - 3　体对 1 方向,上左脚做腰铃步,第三拍右脚衬步。

4 - 6　上右脚做腰铃步,第六拍右脚衬步。

7 - 8　上左脚,右脚衬步。

⑱ - 8　左脚起两步半短句做两次,接右脚衬步。

⑲ - 4　左脚起头跷步阴阳双翻掌三次前行,第四拍右脚衬步左转至体对 7 方向。

5 - 8　重复⑲-4 动作,最后转至体对 4 方向。

⑳ - 8　左脚起头跷步阴阳双翻掌八次。

㉑ - 8　左脚起扬鞭回头勒马十字步短句做两次。

㉒ - 4　体对 4 方向做原地的小抬提步扬鞭勒马。

5 - 12　动作同前,从台右后下场。

四、小柳叶锦组合

1. 音　乐



小 柳 叶 锦



1 = D　2/4　　　　　　　　　　　　　　　　　　　　　　民间乐曲

小快板

X　　X　｜ i i　6 5 ｜ 3 2　3 ｜ i　3　5 ｜ 6 5　6 ｜ 5. i　6 5 ｜ 3.5　i 6 ｜ 5 6　1 2 ｜

3 2　3 ｜ 3　5 3 ｜ 5　6 i ｜ 53　235 ｜ 0 i　6 5 ｜ 3 2　3 ‖: 212　32 ｜ 1 1　1 :‖ 2　1 2 ｜

3.2　3 ｜ 3　5 3 ｜ 5　6.i ｜ 53　235 ｜ 0 i　6 5 ｜ 3 2　3 ｜ 212　32 ｜ 1 1　1 ｜ 一鼓 ‖

2. 动作组合

准备（2 拍）　体对 1 方向。

① - 8　左脚起跳踢步下捅花八次。

② - 8　跳踢步蝴蝶花八次。

③ - 4　体对 2 方向,左脚起别步跳踢步肩上花四次。

5 - 10　左脚划至 8 方向成体对 8 方向,右脚起别步跳踢步肩上花五次。

④ - 4　左脚原地垫步,右脚划至 2 方向成体对 2 方向,左脚起别步跳踢步肩上花三次。

5 - 8　做④-4 的反面动作。

⑤ - 3　左脚垫步,右脚划至 2 方向成体对 2 方向,做左脚朝阳步缠头花。

4 - 6　做⑤-3 的反面动作。

7　　　左脚垫步。

⑥-7　体对 1 方向,右脚起嘟当步四次,左转一圈成体对 2 方向。

⑦-4　正步屈伸外翻袖,上下动律四次。

⑧-4　(一鼓)　顿肘一鼓。

五、单掏花组合

1. 音　乐

句　句　双

1 = F　**2/4**

民间乐曲

慢板

（ 2353 6432 ｜ 356 1 ）｜: 06 53 ｜ 1·276 5·643 ｜ 2·353 6132 ｜ 1·276 561 :｜

渐快　　　　　　　　　　　　　　　　　原速

1·276 5·643 ｜ 216 1 ｜: 3·235 6·156 ｜ 13 2 :｜ 6·123 1·276 ｜ 5643 235 ‖ 五鼓 ‖

2. 动作组合

准备(4 拍)　体对 1 方向,第四拍右脚向前上半步,左手单护胸,右手准备掏花。

①-8　做单掏花短句两次前行。

②-8　重复①-8 动作。

③-8　(渐快)右脚起大跳踢步上撩巾八次,后退。

④-2　右脚向左前上步成体对 8 方向,随即右脚原地跳落,左手肩上花。

3-4　蹲裆步,右、左交替花叉腰。

5-6　做④-2 的反面动作。

7-8　蹲裆步,左、右、左交替花叉腰。

⑤-4　(原速)左脚起走场步交替花,左转一圈成体对 2 方向。

⑥-8　做悠腿掏花短句两次。

⑦-8　重复⑥-8 动作。

⑧-2　(渐快)体对 1 方向,蹲裆步,左右手掏花。

3-4　弓步移重心,缠头花两次。

5-8　重复⑧-4 动作。

⑨-8　做双手搭巾翻花短句两次。

⑩-4　(原速)双手搭巾翻花短句一次。

⑪-20　(五鼓)　烫脚五鼓。

六、梢头五匹马组合(男女双人组合,以下仅记录男性动作)

1. 音　乐

梢头·五匹马

1 = G　**2/4**

民间乐曲

慢板

（ x　　x ）｜: 3·237 665 ｜ 3·237 665 ｜ 3·561 653 ｜ 2　16 :｜ 3·5 3·532 ｜

$$1.\underline{761}\ \underline{2312}\ |\ \underline{3.333}\ \underline{57}\ |\ 6\ -\ |\ \underline{3.5}\ \underline{3.532}\ |\ 1.\underline{761}\ \underline{2312}\ |\ \overset{\frac{3}{4}}{\underline{3.333}}\ \underline{57}\ 6\ |$$

$$\overset{\frac{2}{4}}{5.}\underline{653}\ 2\ |\ \underline{3.535}\ 6\ |\ 5.\underline{653}\ 2\ |\ \underline{3.535}\ \underline{656}\ |\ \underline{07}\ \underline{656}\ |\ \underline{07}\ \underline{656}\ |$$

$$\overset{\frac{3}{4}}{\underline{07}}\ \underline{67}\ \underline{67}\ |\ \overset{\frac{2}{4}}{\underline{67}}\ \underline{67}\ |\ 6\ -\ |\ 6\ -\ |\ 二鼓\ |\ 6.\underline{2}\ \underline{76}\ |$$

1 = C　小快板

$$\underline{53}\ 5\ |\ 6.\underline{2}\ \underline{76}\ |\ \underline{53}\ 5\ |\ 6\ 6\ |\ 2.\underline{3}\ \underline{27}\ |\ 6\underline{2}\ \underline{76}\ |$$

$$5\ 5\ 6\ |\ 5\ \underline{56}\ |\ 1.\ 6\ |\ \underline{16}\ 1\ \|:\ 2.\underline{3}\ \underline{23}\ |\ \underline{25}\ 6\ |$$

仓仓　令仓｜一令　仓　$\underline{7.6}\ \underline{56}\ \underline{75}\ 6$｜仓仓　令仓｜一令　仓：｜$\underline{656}\ |\ 2.\underline{3}\ \underline{27}\ |$

$$6\underline{2}\ \underline{76}\ |\ 5\ \underline{56}\ |\ 5\ \underline{56}\ |\ \underline{56}\ \underline{56}\ |\ \underline{56}\ \underline{56}\ |\ 5\ -\ |\ 5\ -\ |\ 五鼓\ \|$$

2. 动作组合

准备（2拍）　站在女左侧，体对 8 方向。

①- 2　左脚起半蹲前踢步，双臂花两次。

3 - 4　左脚上至右前，再右脚旁迈屈膝左脚前点地，双手右、左交替花叉腰，（在女身后）向2方向移动。

5 - 8　左脚起半蹲前踢步，双臂花，右脚上至左前再左脚旁迈成弓步，右手掀巾式。

②- 5　左脚起半蹲前踢步，双撩巾五次。

6 - 8　小快步左转身走一小圈，成体对 8 方向右脚前点地。

③- 5　重复②-5 动作。

6 - 7　小快步前行，第八拍做左前大踏步闪身（扶女腰）。

④- 5　重复②-5 动作。

6 - 7　双腿跳起，双手空中击掌（拍女的手巾），落地成左脚前点地双叉腰。

⑤- 4　保持舞姿，左肩起后划圆动律两慢三快。

5 - 8　做⑤-4 的反面动作。

⑥- 9　左脚起半蹲前踢步，上捅花，左转身走弧线成体对 2 方向。

⑦- 4　正步屈伸外翻袖，上下动律四次。

⑧- 8　（二鼓）　大交替花二鼓。

（小快板）

⑨-⑩　左脚起走场步交替花，左转身走弧线至台右后。

⑪- 6　体对 2 方向（与女面相对），动作同前走斜线向台左前行进。

⑫- 4　动作同前与女交换位置。

5 - 8　（鼓点）　小五花拧身别步蹲，成体对 6 方向。

⑬ - 8　做⑫-8 的反面动作。

⑭ - 4　重复⑫-4 动作。

5 - 8　体对 2 方向，左脚起别步跳踢步上捅花四次，目视 8 方向（看女）。

⑮ - 4　重复⑫-4 动作。

5 - 8　左脚起、右脚上步穿手翻身。

⑯ - 8　左手叉腰与女左肩相靠，右手单臂花，小快步与女互绕一圈。

⑰ - 6　动作同前至体对 2 方向。

⑱ - 4　正步屈伸外翻袖，上下动律四次。

⑲-20　（五鼓）　大交替花五鼓。

⑳-20　（五鼓）　重复⑲-20 动作。

第二节　云南花灯舞蹈

一、背篓组合

1. 音　乐

<p align="center">身背背篓上山来</p>

<p align="right">张汉举曲</p>

1 = F　2/4

中板

2. 动作组合

准备(引子)　体对 1 方向,从台左后朝 3 方向做出场准备。

① - 2　朝 4 方向上左脚立起,同时右腿后抬左手抓背带,右手由下经前向上托掌。

3 - 4　保持舞姿,做赶路式双腿半蹲,左脚起原地向下踩四步。

5 - 8　重复①-4 动作。

② - 4　重复①-4 动作。

③ - 1　左脚朝 8 方向上步立起,左手托掌,背右手,目视 8 方向。

2　　　左转身成体对 2 方向,重心从左移到右,目视 4 方向。

3 - 6　重心从右移至左,右托掌,左平摊手从右后划至左前。

7 - 8　双手划至右斜后上方成右托按掌位,重心从左移至右。

④ - 8　对 8 方向左起做鲤鱼穿江、赞扇三次。

⑤ - 4　体对 8 方向,朝 2 方向做招扇两次。

5 - 8　体对 2 方向,托右手走踮步四次。

⑥ - 4　重复⑤5-8 动作。

5 - 8　做小鱼抢水。

⑦ - 6　对 7 方向做横踮步六次,同时左手抓背带,右手舀扇。

⑧ - 8　对 8 方向做推扇转身,反崴十字步。

⑨-10　重复⑧-8 的动作,紧接右腿稍蹲,左腿经前吸再伸出,扬手亮相。

⑩ - 4　对 1 方向重复①-4 动作。

5 - 8　左转身朝 5 方向重复①-4 动作。

⑪ - 4　重复①-4 动作。

⑫ - 8　重复③-8 动作。

⑬ - 8　重复④-8 动作。

⑭ - 4　重复⑤-4 动作。

5 - 8　重复⑤5-8 动作。

⑮ - 4　重复⑥-4 动作。

5 - 8　做小鱼抢水。

⑯ - 6　重复⑦-6 动作。

⑰-⑱　重复⑧-⑨动作。

⑲ - 8　朝各方向散开同时相互做手势打招呼。

⑳ - 2　对 3 方向做低的小招扇一次。

3 - 4　对 4 方向做大招扇一次。

5 - 6　对 2 方向做大招扇一次。

7 - 8　左脚对 8 方向上一大步,同时左托掌,右平摊手,目光从 2 方向扫至 8 方向。

㉑ - 8　重复⑳-8 动作。

㉒ - 2　重复③7-8 动作。

二、船歌组合

1. 音　乐

船　歌

1 = G　4/4

王俊武曲

快板

(5 5 3 5 6 5 3 5 | 2 3 2 1 6 6 | 5 1 3 5 2 3 5 6 | 1 0 1 0) | 5 1 2 5 | 3 - - 6 |

5 3 2 1 5 | 2 - - - | 3 3 5 1 6 5 | 6 - - 1 | 2 · 3 5 6 | 5 - - - |

6 3 - 5 | 1 6 - 1 | 2 · 3 5 6 | 5 3 - 5 | 1 6 - 1 | 5 3 - 5 |

6 3 1 2 6 | 5 - - - | 5 1 2 5 | 3 - - 6 | 5 3 2 1 5 | 2 - - - |

3 3 5 1 6 5 | 6 - - 1 | 2 · 3 5 6 | 5 - - - ‖ 6 3 - 5 | 1 6 - 1 |

2 · 3 5 6 | 5 3 - 5 | 1 6 - 1 | 5 3 - 5 | 6 3 1 2 6 | 5 - - 3 5 |

6 - - 3 5 | 6 - - 3 5 | 2 - - 1 2 | 3 - - - ‖ 6 1 2 6 | 5 - - - ‖

快板 2/4

3 6 | 1 6 | 2 6 | 1 6 | 3 5 | 2 1 | 6 | 1 2 ‖ 3 | 6 5 | 6 | 6 · |

3 6 3 6 | 1 6 5 6 | 1 | 5 6 | 3 | 3 · | 6 3 | 6 3 | 5 3 | 2 3 |

6 · 1 | 6 | 3 5 | 2 - | 2 | 6 | 3 · | 5 | 2 3 | 1 |

6 - | 6 - | 1 1 6 6 | 1 2 3 5 | 6 · 3 5 | 2 - | 3 · 5 6 1 |

2 1 5 | 6 - | 6 - ‖ 3 6 3 6 | 1 6 5 6 | 1 6 1 6 | 1 6 5 6 |

6 2 2 - | 6 2 2 - | 1 | 6 | 6 - | 2 | 6 |

突慢　原速

6 - | 1 2 1 | 6 6 3 6 | 6 6 3 6 | 6 | 1 3 | 5 | 6 - ‖

2. 动作组合

准备(4 拍)　全体在台左后,体对 3 方向。

①- 6　转身,横线朝 3 方向上右脚,顺势转体对 1 方向做划船步;背左手,右手握扇做"划船式"三次,同时(右左右)走划船步三次上场。

7 - 8　双脚立起,右手划至托掌位。

②- 6　保持体对 1 方向,右起向 3 方向做反崴三次。

7 - 8　对 7 方向左起做反崴一次。

③- 2　转身体对 5 方向,右脚为重心,右手托掌位开扇。

3 - 8　左脚端腿上步蹲,压右脚,双手大划扇,团扇。

④- 8　做鲤鱼穿江接弓步拉船舞姿。

⑤-⑧　重复①-④动作。

⑨-⑧　重复①-8,从台后朝 8 方向走斜线行进。

⑩- 8　做反崴四次。

⑪-⑭　重复⑨-⑩动作。

⑮- 8　重复⑨-8 动作。

⑯- 4　做反崴两次。

5 - 8　左转身体对 1 方向,右脚为重心,右手至托掌位开扇亮相。

⑰- 8　做摸鱼四次。

⑱- 8　向左半蹲做追鱼自转一圈。

⑲- 8　推扇转身。

⑳- 8　反崴十字步团扇。

㉑- 8　重复⑩-8。

㉒- 8　做反崴团扇两次,再左脚上步,右手撩扇接双手抱扇亮相。

快　板

㉓- 8　上身保持舞姿,左右崴动。

㉔- 4　小反崴两次(体对圈外,按顺时针方向走圆圈)。

5 - 8　小反崴四次。

㉕-㉖　重复⑬-8 两遍。

㉗- 8　小反崴八次。

㉘- 8　吸跳颠步扳扇四次。

㉙- 8　吸撩跳颠步四次。

㉚- 8　左起跳吸崴横移步两步。

㉛- 8　重复⑲-8 动作。

㉜- 8　吸撩步颠转身步一次。

㉝- 8　重复㉑-8 动作。

㉞- 8　重复㉔-8 动作,向第 5 方向。

㉟- 8　重复㉔-8 动作,向第 1 方向。

㊱-㊶　小反崴逆时针方向走场一圈后下场。

第三节 安徽花鼓灯舞蹈

一、扁担式组合

1. 音 乐

(××) 单‖: 一大 一仓 | 一大 一仓 :‖ 单 ‖: 一大 一仓 | 一大 一仓 :‖ 单 ‖: 二 二 二 二 :‖

兴 ‖: 大. 大 大大 | 一大 一丁 | 仓 匡匡 | 令匡 一丁 | 匡 0 :‖ 一大 一仓 | 一大 一仓 :‖

单 二 单 二 单 广 ‖: 一大 一仓 | 一大 一仓 :‖ 广

2. 动作组合

准备(2拍) 体对1方向。

[单] 　　　　上左脚,右脚虚点,双手里绕成扁担式,(喊"哎"!)体对1方向。

‖: 一大 一仓 | 一大 一仓 :‖

　　　　　　　左起朝6、4方向撤步成并步位半蹲做侧扒泥步,双手扁担式四次,走"之"字路线向台后流动。

[单] 　　　　朝7方向撤左脚成并步位,倾拧身体双拍腿,体对2方向。

‖: 一大 一仓 | 一大 一仓 :‖

　　　　　　　左起朝2、8方向上步成并步位半蹲做侧扒泥步,双手做扁担式四次,走"之"字路线向台前流动。

[单] 　　　　上左脚右脚虚点,双手里绕成扁担式,体对1方向。

‖: 二 二 二 二 :‖

　　　　　　　左脚起走别步后撤八次,单手体前拨手。

[兴] 　　　　走圆场步左弧线流动至体对2方向。

| 大. 大 大大 | 一大 一丁 | 仓 匡匡 | 令匡 一丁 | 匡 0 |

　　　　　　　十拍短句,左起双手甩、翻、抓、放,脚做夹拧步四次。

| 大. 大 大大 | 一大 一丁 | 仓 匡匡 | 令匡 一丁 | 匡 0 |

　　　　　　　十拍短句,右起双手甩、翻、抓、放,脚做夹拧步四次。

‖: 一大 一仓 | 一大 一仓 :‖

　　　　　　　左起朝2、8方向上步成并步位半蹲做侧扒泥步,双手做扁担式四次,"之"字路线向台前流动。

[单] 　　　　双脚并步位跺地半蹲后腋下握拳成斜塔,体对1方向。

[二] 　　　　左起衬步两次,右绕手,呈左弧线流动。

[单] 　　　　左起转体成并步位,双手腰中盘带,体对1方向。

[二] 　　　　右起衬步两次,左绕手,呈右弧线流动。

[单] 　　　　右起转体成并步位,双手腰中盘带,体对1方向。

[广] 走圆场步左弧线流动至体对 2 方向,点右手后划立圆成扁担式,体对 1 方向。

‖ 一大 一 仓 | 一大 一 仓 ‖

朝 2、8 方向做蹭蹭步跳落射雁扁担式四次,呈"之"字路线向台前流动。

[广] 圆场步向左走弧线流动至体对 2 方向,再做蹭蹭步跳落射雁扁担式朝台右前
下场。

二、抽手组合

1. 音　乐

(××) ‖ 一大 一 仓 | 仓. 仓 仓仓 | 一大 一 ‖ 一大 一 仓 | 一大 一 仓 ‖ 仓令 仓 |

一大 一 ‖ 广 单 | 一大 一 仓 | 一大 一 仓 ‖ 广 二 广

2. 动作组合

准备(2 拍)　体对 1 方向。

| 一大 一 仓 |

朝 4 方向撤右脚成半脚掌并步位,同时平抽手,体对 2 方向。

| 仓. 仓 仓仓 | 一大 一 |

转体对 8 方向做追步一次。

| 一大 一 仓 |

向 4 方向撤右脚,成半脚掌并步位,同时平抽手,体对 2 方向。

| 仓. 仓 仓仓 | 一大 一 |

转体对 8 方向做追步一次。

‖ 一大 一 仓 ‖

右起撤步平抽手,左转体成并步位,双手腰中盘带,体对 1 方向。

‖ 一大 一 仓 ‖

右起撤步平抽手,左转体成并步位,双手腰中盘带,体对 1 方向。

‖ 仓令 仓 | 一大 一 ‖

做抽手掖腿跳,成并步位小提巾式,按右、左顺序做两次。

[广]　圆场步向右流动一圈。

[单]　右转体成并步位,体对 1 方向。

‖ 一大 一 仓 | 一大 一 仓 ‖

做抽手掖腿跳落蹲裆步打虎式向右延伸,体对 8 方向向台右前流动,重复四次。

[广]　左起转体并步位腰中盘带成体对 1 方向,再向右转体,同时做下交叉手成打虎
式体对 1 方向。

[二]　撤右脚成并步位,体对 2 方向。

[广]　扫堂并步转成打虎式,体对 2 方向。

三、挂鞭组合

1. 音　乐

（××）长₈边 广 氺₂单 二 罢₂二 卒₄单 卒₄氺₃连₄广₂长₄（边）罢₂广庠 三 广₂

2. 动作组合

准备（2拍）　体对1方向。

长₈边-4　双手由下起至头上方。

5 - 6　做挂鞭成蹲裆步。

7 - 8　做左"撞"腰，横移至左脚为重心，左转体对5方向，成右射雁位，大抡臂起法儿手位。

［广 ］　右起下穿掌赶步转身，双手下栽拳，再右起做闪身步一次。

［氺₂］　向左分手倾拧一次，向右做飞机轮至体对1方向。

［单 ］　抽手掖腿跳至打虎式，体对2方向。

［二 ］　做三点头。

［罢 ］　对8方向追撒步一次。

［罢 ］　对1方向追撒步一次。

［二 ］　右起做拔泥步两次。

［卒₄］　右起做拔泥步八次。

［单 ］　拍腿吓兰花成打虎式，体对8方向。

［卒₂］　右起做拔泥步四次，向台前流动。

［卒₂］　右起做拔泥步四次，向台前流动。

［氺₃］　左起转体并步位腰中盘带，再上右脚并腿折体空中转一圈，原地老鹰漩涡转转一圈，再接一盘花。

［连₄］　右闪身步四次，向台左侧流动。

［广 ］　猴子摘仙桃一次，体对8方向。

［广 ］　飞机轮接大炮式成体对8方向。

［长₄边］　并步位，挂鞭，体对1方向。

［罢₂］　左起做三回头四次，呈"S"形向台右后流动。

［广 ］　向左转体对2方向，右起赶步转身大抡臂成体对1方向。

［庠 ］　双手抄花短句。

［三 ］　三挡腿向台左前流动。

［广 ］　上步翻身接仙人脱衣。

［广 ］　右起做赶步转身接金鸡抖膀成体对1方向。

四、打腿小三段

1. 音　乐

头 二 连₆四 单 长₈单 二 连₈长₄双 长₈连₅双 单

2. 动作组合

准备　栽楔子,招手式(喊"哎"!)体对 1 方向。

[头]　　左右瞭望,右起做赶步转身、浪子踢球。

[二]　　双腿左弓步、左护腕,再变右弓步、右护腕。

[连₆单]　打腿一次、二起腿一次,重复三遍接小五腿。

[单]　　甩腿摆莲落成后弓步双护胸手,体对 1 方向。

[长₈单]　左吸腿跑场,呈左弧线向台后流动,接抓分手成体对 2 方向。

[二]　　左起探步两次。

[连₂]　　打腿、二起腿。

[连₆]　　里外拐腿六次。

[长₄]　　跑跳步打脚四次。

[双]　　右起赶步转身大抱臂成扁担式,体对 1 方向。

[长₈]　　左吸腿跑场呈左弧线向台后流动。

[连₅]　　缠丝腿成体对 5 方向,再接飞脚。

[双]　　右起赶步转身双瞭望。

[单]　　右起赶步体对 6 方向,接下穿手转身成体对 1 方向,再做二郎担山。

五、踩锣步组合

1. 音　乐

(反复5次)

(××)二 罢₂长₈双 ‖: 单 边 罢₂长₈双 :‖

2. 动作组合

准备(2拍)　体对 1 方向。

[二]　　做左右探步各一次。

[罢₂]　　左起双环探步四次。

[长₈]　　双环步八次。

[双]　　右起赶步转身,成金鸡独立。

[单边]　停。

[罢₂]　　左起双环探步四次后撤。

[长₈]　　后撤双环步八次。

[双]　　右起赶步转身接拍腿成顶天立地。

[单边]　停。

[罢₂]　　左起走踩锣步四次。

[长₈]　　走踩锣步八次。

[双]　　右起赶步转身接拍腿成霸王举鼎。

[单边]　停。

[罢₂]　　右起做踩锣步四次后撤。

[长₈]　　踩锣步八次。

〔双　〕　右起赶步转身拍腿接猴子绕花线。

〔单边〕　停。

〔罢2〕　左起走颠三步四次。

〔长8〕　向前做钟摆步八次。

〔双　〕　右起赶步转身拍腿成体对1方向，接浪子踢球。

〔单边〕　停。

〔罢2〕　左起走颠三步四次后撤。

〔长8〕　做扫地步八次。

〔双　〕　右起赶步转身拍腿成扛包式。

六、簸箕步组合

1. 音　乐



二　月　兰



1 = D $\frac{2}{4}$

中板

花鼓歌

广｜：６１ ２３｜２ － ｜３５ ６２｜ｉ － ｜５ ５ ３｜ ２．３ ２１｜３５ ７６｜５ － ｜

６ ．３｜３ ２ ３｜２．３ ２７｜６５ ６ ｜０３ ５６｜ｉ － ｜２ ７ ７｜６７６ ５６｜５ － ：｜广3‖

2. 动作组合

准备〔广　〕　撤右脚成并步位做抓分手，体对1方向。

①-②　左起走簸箕步四次。

③ - 8　左起别步四次后撤，接右跳别步，成体对2方向。

④ - 6　右起赶步转身抓分手，接狮子回头，成体对1方向。

7 - 10　碎步后撤。

⑤-⑥　重复①-②。

⑦ - 8　重复③-8。

⑧-10　右起做赶步转身抓分手，成二郎担山。

〔广　〕　第一排左半部，左起做赶步转身成顶天立地。

〔广　〕　第一排右半部，右起做赶步转身成顶天立地。

〔广　〕　第二排右起做赶步转身成霸王举鼎。



第四节　山东鼓子秧歌舞蹈



一、杨家庙短句

① - 1　做不倒松。

2　　做端鼓蹭步（右腿踏蹲，左腿后掖）。

3 - 4　勾脚片右腿,同时左手托鼓单立右转至体对 7 方向。

5 - 6　斜劈鼓经左回身跳转至体对 1 方向,成杨家庙舞姿。

7　　　保持杨家庙舞姿蹲、起晃身。

8　　　保持杨家庙舞姿静立。

二、大起步短句

①-1　左脚向前迈步右吸腿,同时横击鼓。

2　　　右脚向前迈步左吸腿,击鼓至托手位。

3　　　右手胸前击鼓至身后点鼓,同时双腿成大八字蹲裆步。

4　　　左吸腿,右手经身前晃手击鼓至托鼓位。

5　　　做按掌同时成蹲裆位。

6　　　做翻手抄伞。

7 - 8　蹲裆步胸前击鼓一次。

三、背鼓子短句

①-1　左脚上步左倾身右吸腿,双手于头上方击鼓。

2　　　右背手,左手胸前提鼓,躺身收腹转(屈右膝控左腿)。

3　　　朝 8 方向胸前掏手向外,上左脚右吸腿。

4　　　落右脚成旁弓步,右手后背,左手于右胸前托鼓。

5　　　手经右耳边双穿手托鼓左转身一圈。

6　　　右起朝 2 方向上步吸左腿,右手托鼓,左手提襟。

7 - 8　落左脚成旁弓步,左手扶膝,右手向下按鼓。

四、踢鼓子短句

①-1　左脚上步下晃击鼓。

2　　　体对 8 方向,右踩脚同时撩鼓。

3　　　上左脚前点,上身后靠,同时劈鼓。

4　　　转身至体对 4 方向,做弓步海底捞月。

5 - 6　左脚向前单蹭三步。同时斜劈鼓转至体对 8 方向。

7　　　托鼓片右腿转身至体对 2 方向。

8　　　右踏步变左掖步,成端鼓舞姿。

五、八步鼓短句

①-1　出右腿左蹭一步向左走弧线,同时斜劈鼓。

2　　　朝 7 方向上右脚至体对 6 方向。

3 - 4　上左脚,仰身吸右腿左转身半圈至体对 2 方向,托鼓落肩上扛鼓。

5 - 6　击鼓下晃靠退两步,抬左手至托鼓位。

7 - 8　再靠退两步勒鼓至腹前端鼓,抬头。

六、点鼓子短句

① - 1 做左蹭右撩步,同时胸前击鼓后手点鼓。

2 右蹭左后吸步。

3 左起右掖腿提肋左转一圈。

4 左踏步俯身背手盘鼓。

5 - 6 右踢鼓随即左脚提起撤向右小腿后侧(不落地),同时左手经上划至右肋旁。

7 - 8 向左后划弧线走两步接跑鼓从台左侧下场。

七、对鼓子短句

① - 1 做左蹭右前吸步,同时腹前下击掌。

2 做右蹭左前吸步,同时身后击掌。

3 - 4 击鼓跳起右转身至体对 7 方向,手经托鼓位勒鼓成海底捞月舞姿。

5 - 6 斜劈鼓左跳转至体对 1 方向,空中成杨家庙舞姿。

7 蹲裆顿步胸前击鼓。

8 横击鼓跨右腿。

八、飞鼓子短句

① - 1 左脚上步右吸腿,双手于头上方击鼓。

2 左蹭步、杨家庙手位。

3 右脚上步劈鼓。

4 右蹭步左后吸腿端鼓。

5 - 6 击鼓下晃。

7 - 8 做托鼓跑鼓舞姿左转一圈。

九、路鼓子短句

① - 1 左脚上步成右后射雁,左拧身下晃击鼓。

2 右脚上步成左后射雁,右拧身左背鼓右托鼓。

3 左脚上步,右腿后拉,同时胸前推击鼓。

4 右脚上步,左腿后抬,双手前伸,体对 7 方向。

5 - 6 向后跳起左转一圈。空中呈杨家庙舞姿。

7 双脚落地成蹲裆步击鼓。

8 做横击鼓右端腿。

十、劈鼓子短句

准备 体对 2 方向。

① - 1 左脚上步斜劈鼓左转身至体对 8 方向。

2 - 3 右脚上步跳起体对 4 方向做燕子衔泥。

4 - 5 右脚上步跳起体对 1 方向做右踢鼓。

6　　　右脚上步,左旁吸腿右转至体对 6 方向。

7 - 8　落左脚成蹲裆步横击鼓。

十一、四面八方短句

①- 1　体对 8 方向,成不倒松舞姿。

2　　　勾吸腿扛鼓仰身。

3　　　胸前斜上点鼓,同时出右腿移重心至左脚。

4　　　划腿背鼓成右弓步,再迅速左吸腿托鼓向右立转一圈。

5 - 6　体对 1 方向,做勒鼓蹲裆步。

7 - 8　横击鼓一次。

十二、嘶马踌蹄短句

①- 3　做不倒松。

4　　　做前倾冲步。

5 - 6　跃起晃身空中击掌。

7 - 8　落地立身成杨家庙舞姿。

<h2 style="text-align:center">第五节　藏　族　舞　蹈</h2>

一、快乐青年组合

1. 音　乐

快　乐　青　年

1 = G 2/4

佚　名　曲

中板

$$\overset{>}{6} \quad \overset{>}{6} \mid \overset{>}{6} \quad 5 \mid \overset{>}{3} \quad \overset{>}{5} \mid \overset{>}{6i6i} \ 2321 \mid 6i65 \ 356i \mid 6 \quad - \mid 6 \quad - \mid$$

$$6 \ 6 \quad 12 \mid 6 \quad - \mid 6i6i \ 2321 \mid 6i65 \ 3212 \mid 3 \quad - \mid 3 \quad - \mid$$

$$5 \ 5 \quad 61 \mid 6 \quad - \mid 6 \ 3 \quad 6 \ i \mid 3 \ i \quad 3 \mid 321 \ 217 \mid 176 \ 765 \mid$$

$$6 \quad 3 \mid 6 \quad i \mid 6 \quad i \mid 6 \quad 3 \mid 6 \ 6 \quad 3 \ 3 \mid 6 \ 6 \quad i \ i \mid$$

$$6 \ 6 \quad i \ i \mid 6 \ 6 \quad 3 \ 3 \mid 6 \quad - \mid 6 \quad - \mid 67\dot{1}\dot{2} \ \dot{3}\dot{2}17 \mid 6 \quad 0 \parallel$$

2. 动作组合

①- 4　右脚原地踏两次,右臂随之由左划至右旁两次。

②-10　做五次进退步。

11-14　右起七下退踏步。

③-12　做第一基本步六次,向台左跑一圈。

13-16　左起七下退踏步。

④-12　做第一基本步六次,向台右跑一圈。

13-16　左起七下退踏步。

⑤- 8　向左、右各做一次悠滑步。

⑥- 4　右后滑步接左后滑步。

5 - 8　滴嗒步三次,第 4 拍右脚踏出。

⑦-12　右起三次跨悠步。

13-16　做转身七下退踏步。

⑧- 8　右起前踢四次,接做勾脚连三步两次。

⑨- 8　向左、右各走一次两慢三快悠摆步。

9 - 12　转身七下退踏步。

⑩- 4　体对 2 方向,后退做两慢三快悠摆步。

5 - 8　体对 8 方向,后退做两慢三快悠摆步。

⑪- 4　转身七下退踏步。

5 - 8　两慢三快抬踏转一次。

⑫- 8　两慢三快抬踏转两次。

⑬- 4　两慢三快抬踏转一次。

5 - 8　前踢跳两次,接勾脚连三步。

⑭- 4　重复⑫5-8 动作。

5 - 8　做转身七下退踏步。

⑮- 4　做转身结束步。

二、拉萨弦子组合

1. 音　乐

<p style="text-align:center">拉　萨　弦　子</p>

1 = C　$\frac{4}{4}$

<p style="text-align:right">西藏民歌</p>

慢板

（ 6 1 6 5　2 3 5　6 - ）‖：3·5　3 6 1　3　6 5 6 ｜3　-　-　-　｜2·3　5 6　3 2 3　1 6 1 ｜

2　-　-　-　｜3·5　3 3　2 6 1　6 ｜$\frac{6}{4}$ 6 1 3 5　2 1 6 5　3 - - - ｜$\frac{4}{4}$ 3·5　6 1 2 1　3 5 6　3 5 3 2 ｜

2·3　1 6 5　3 5 3　2 ｜$\frac{6}{4}$ 6 1 6 5　2 3 5　6 - - - ：‖ $\frac{4}{4}$ 6 6 5　6 6 5　6 2 6 2　6 ｜6　0　0　0 ‖

2. 动作组合

准备　（4拍）　体对 1 方向，自然位。

①-8　左脚起盖摊手三步一踏四次，向左走"之"字形；最后半拍（da），左前吸腿，左手上撩，提气。

②-2　体对 2 方向，左起三步一转身，向左走一小圈至体对 1 方向。

3-8　三步一撩三次后退。

③-4　体对 2 方向，目视 8 方向，左起向 8 方向单靠进退一次，进时右手上撩，退时左手收至胸前；最后半拍（da）同①-8 da 的动作。

5-6　重复②-2 动作。

7-10　左起单靠左右一次，拧身平划手。

④-4　右长靠一次，第四拍抖膀晃身。

5-6　左单靠收右脚成丁字步，右手收于胸前。

7-8　体对 2 方向右起走三步向右走弧线至对 4 方向，右手打开双臂至平开手位，上身仰靠。最后半拍（da），左前吸腿，右腿由直到蹲转一圈至体对 5 方向。

⑤-2　左脚对 4 方向旁迈一步，右脚于左后以脚掌踏地，左背手，右手手心向下抬至托掌位，体对 6 方向，目视左下方。

3-4　右单靠一次，转身至体对 8 方向，左手平划，右手上扬。

5-6　原地屈伸，屈腿时加小晃头。

⑥-⑩　重复①-⑤动作。

⑪-2　重复②-2 动作。

3-4　右起后撤两步，双手向右划一个"∞"形。

5　右勾脚行礼式。

6-8　舞姿不动。

三、阿节总巴组合

1. 音　乐

阿 节 总 巴

西藏民歌

1 = D　4/4

慢板

i i 6i 6 5653 | 5 - - - | 5 6 i i 6 5 6 | 5 i 6 6 5 3532 |

3 - 23 5 | 3 - - - | 23 6i 5 3532 | 3 - 23 5 |

转快 2/4

3 - - - : | 吉 0 | 尼 0 | 吉尼 松松 | 吉尼 松松 | 松松 松松 |

小快板

松 松 : | i i 6i | 6 5653 | 5 - | 5 - | 5656 53 | 5656 53 |

563 563 | 5656 5 | 5 6 i | i 6 5 6 | 5 i 6 6 | 5 5 3 2 | 3 - |

3/4 2/4

23 5 | 3 - | 352 33 | 352 33 | 352 30 30 : | 5 i 6 i 6 5 | 3 3 3 |

2. 动作组合

准 备　全体围成圈,面向顺时针方向,右脚颤踏两下。

① - 2　右起平步两步,双手左起前后摆臂。

3 - 4　原地右脚颤踏两下,左右交替上下横摆折臂。

5 - 8　重复①-4 动作。

②-④　重复①-8 动作三次。

⑤-4　重复①-4 动作。最后半拍(da)右端腿。

⑥-1　右脚上步,右手下抄绕袖。

2　　左脚上步,右手向右晃手,右转身成背对顺时针方向。最后半拍(da)右端腿。

3 - 4　右脚向后落地颤端腿两步,左右交替上下横摆折臂。

5 - 8　左转身面向顺时针方向,重复⑥-4 动作。

⑦-⑨　重复⑥-8 动作三次。

⑩-4　重复⑥-4 动作。

⑪-12　(喊声)　面对圆心,右脚颤踏两下,接四二步短句。

⑫-2　右起果日些基本步踏四下。

3 - 4　右起第一基本步。

5 - 6　左起第一基本步。

7 - 8　右起第一基本步。

⑬-4　重复⑫5-8动作。

5－8　左起七下退踏步踏死。

⑭-14　面向逆时针方向退踏步七次顺圈退走。

⑮－7　阿节总巴三点蹭跳短句。

⑯-⑲　重复⑫-⑮的动作。

⑳－4　四二结束步。

四、阿乌耶组合

1. 音　乐



阿　乌　耶





青海民歌



1 = G　2/4

稍慢

（6̣ 5̣3̣5̣ | 6̣ 0 ）‖: 6̣ 2 · 3 | 2 1 · 2 | 5̣ · 6̣ 35 | 33 6̣ | 6̣ 1 · 6̣ | 1 · 2 61 |

（反复4次，第3次突快）

6̣ 5̣3̣5̣ | 6̣ 0 | 6̣ 2 · 3 | 2 · 1 65 | 6̣ 1 · 6̣ | 1 · 2 61 | 6̣ 5̣3̣5̣ | 6̣ 0 :‖

2. 动作组合

准备（4拍）　体对1方向，小八字位，后两拍右脚颤踏后划至右旁落地，右左臂先后向右平
划。

①－1　左脚向右至交叉位点地，左手向右横靠于胸前，右手背于身后。

　　2　左脚向左点地，双手打开。

　　3　收左脚成后别步蹲，右手旁抬至头上方，左手背于身后。

　　4　重复第二拍动作。

　　5　屈双膝，右脚向左前点地，右手上撩至头上方，左手原位，体对8方向。

　　6　右脚向右后点地，双手打开。

　　7　屈双膝，右端腿，双手上撩至头上方，目视前上方。

　　8　右脚带动小腿向右后悠起，其他同第六拍。

②－2　跺右脚顺势做片腿翻身半周，右臂向右晃，盖左臂，双手交叉下垂。

　　3　右脚颤踏，屈双膝。

　　4　体对5方向，左脚向7方向上步。

　　5　经双点右脚跺出，双手向旁平甩。

　　6　右脚向右跨出一大步。

③－8　体对5方向重复①-8动作。

④－6　重复②-6动作，第三拍起体对1方向。

⑤-⑧　重复①-④动作。

⑨-⑯　（突快）　重复①-⑧动作。

五、赛罗亚组合

1. 音　乐

赛 罗 亚

1 = G $\frac{2}{4}$

青海民歌

慢板

($\underline{2\,2}$ $\underline{3\,1\,3}$ | 2　　0) ‖: $\underline{3\,5}$ $\underline{\dot{1}\,\dot{2}\,\dot{1}}$ | 6　-　| $\underline{\dot{6}\cdot\,\underline{5}}$ $\underline{6}$ | $\dot{1}$　　5 |

6　$\underline{5\,3}$ | 5　　6 | 2　　5 | $\underline{3\cdot\,2}$ 1 | $\underline{\dot{6}}$　1 | 2　$\underline{3\,1}$ |

2　$\underline{2\,2}$ | $\underline{2\,0}$ $\underline{2\,2}$ | $\underline{2\,0}$ 0 | 5　$\underline{5\,3}$ | 5　6 | 2　5 | $\underline{3\cdot\,2}$ 1 |

(反复 3 次，第 3 次突快)

$\underline{\dot{6}}$　1 | 2　$\underline{3\,1}$ | 2　$\underline{2\,2}$ | $\underline{2\,0}$ $\underline{2\,2}$ | $\underline{2\,0}$ 0 :‖ X　X | X　0 ‖

2. 动作组合

准备（4 拍）　站台右后，体对 8 方向候场。

（慢板）

① - 2　右碎颤跨腿落于交叉位，左摊掌，右盖手。接做反面动作。

3 - 6　右腿经前吸落于脚跟点地，上身左拧右倾，双手经上打开，目视左上方。

da　右颤端撩步，右折臂前晃手，左手平端于左前。

② - 2　左起颤端撩步两次，左手平端于左前，右手划一次"∞"形。

3 - 14　重复②-2 动作六次，最后半拍（da）右脚旁迈一步。

③ - 2　左脚抬 25 度，从右前划至左旁落地，双臂经右上晃至左旁。

3　右腿颤踏一下，双腕有力的下垂。

4　并腿颤膝。

5 - 6　脚动作同三至四拍，双臂上晃至右旁，垂腕。

Ta　重复①-6 最后半拍 da 的动作。

④-12　手姿不变，左起颤端撩步十二次。

⑤ - 6　重复③-6 动作。

⑥ - 6　重复①-6 动作。

⑦-14　腿动作同②-14，双手两拍划一次"∞"形。

⑧ - 2　同③-2 动作。

3 - 6　单跺步两次对 8 方向前移，双臂前两拍甩向左后，后两拍送至前下方。

da　重复①-6 最后半拍 da 的动作。

⑨-12　左起颤端撩步十二次，双手两拍划一次"∞"形。

⑩ - 6　重复⑧-6 动作。

⑪ - 6　重复①-6 动作。

（突快）

⑫-14　双跺右端步七次向 4 方向退走，右折臂前晃手，左手平端于左前。

⑬ - 2　双跺。

3 - 6 重复③3-6 动作。

⑭-12 双跺右端步六次对 8 方向前移,右折臂后晃手,左手平端于左前。

⑮ - 6 重复⑬-6动作。

⑯ - 4 右起踏步两次原地左转一圈,右腿勾脚向左前端出,双臂经胸前交叉打开至右高左低亮相。

六、吉尼松组合

1. 音 乐

扎 西 农 布

1 = D 2/4

西藏民歌

中板

(x x) | 66 535 | 5 - | 56i i656 | iii6 5623 | 5 56i |

iii6 5623 | 5 50 | XX 0 | XX 0 | XX 0 :‖ XXXX | XX X :‖

喊声

冈巴 达斯 | 达巴 齐斯 | 齐 齐 | 齐 齐 ‖

2. 动作组合

准 备 全体围成圆圈,体对圆心,右脚踏两下,最后半拍(da)左肩对圆心,左脚向圆心上一步,右手向右晃手。

① - 1 上右脚双脚并步跺地,右垂手,左臂旁抬,目视圆心斜上方。

da 右脚退一步。

2 退左脚成双脚并步跺地,左臂下垂至背手,右臂横于胸前。

da 做准备 da 的动作。

3 - 8 重复①-2动作三次,顺时针方向移动。

② - 6 重复①-2动作三次。

③ - 6 重复①-2动作三次。

④ - 8 重复①-2动作四次。

⑤-⑧ 继续重复①-④动作,始终顺时针方向移动。最后半拍(da)左脚向左横迈一步,双臂打开至平开手。

(喊声)

⑨ - 1 跟右脚双脚并步跺地,右臂横于胸前。

da 右脚向左旁迈步。

2 左脚离地,右脚原地颠跳一下,右手下抄,上身前俯。

da 左脚顺时针方向上步,右转身至体对逆时针方向。

3 - 4 右起颤端腿两步顺圈退走,双臂右起交替向外晃手。

5 - 8　重复⑨-4动作。

⑩……　动作同⑨-8，速度逐渐加快，直至进场。

七、牧业丰收组合

1. 音　乐

牧业丰收

2. 动作组合

准　备　分三组。第一组位于台中偏后，第二三组分别于台后两侧，三组呈三角形。第一组中间一人（以下称甲）左腿前吸，左扬掌，右臂前伸摊掌，体对8方向，身左拧，挺胸仰头眼远视，其他人做单腿跪剪羊毛式或斜手摊掌行礼式，全体摆舞姿造型。

（散板）

①- 4　造型不动。

5 - 9　甲保持姿态向右碾转至体对2方向。其他人不动。

②-10　甲左脚上步对2、8方向做热巴跳两次，接左蹉步右起跨披空转一周落至右腿跪地，体对8方向，上身姿态同准备。

③- 9　甲急起身，右移重心成左旁点步，左臂前伸，右臂举于斜后上方，体对2方向，上身前探，眼远视从2方向渐移至8方向，身体随之转动。

④- 7　甲左起退两步，同时双臂先左后右经胸前向旁打开，然后做上分手走碎步退回准备时的位置。当甲走碎步时，其他人起身动作同甲，全体走成两或三横排。

⑤- 7　全体右腿伸至右前做行礼式。

（慢板）

⑥-15　起式刨步扬掌前伸手多方向上步短句。

⑦-15　剪羊毛短句。

（中板）

⑧-15　交替划圆手掸袖短句。

⑨-15　重复⑧-15短句。

（稍快）

⑩-4　（鼓点）　右起热巴跳蹉步两次，全体走成大圆圈。

⑪-14　圈舞短句（第一至十拍做斜身屈抬步、刨步绕袖、八字双点跺踏双翻手，最后四拍做上抖袖行礼式接起式刨步）。

⑫-14　重复⑪-14短句。

⑬-10　重复⑪-14短句的前十拍动作。

11-16　上抖袖行礼式接斜身屈抬步三次再做行礼式，恢复两（三）横排。

喊　声　保持舞姿不动。

（快板）

⑭-8　八字双点跺踏勾踹折臂甩袖短句。

⑮-⑰　重复⑭-8短句三次。

（渐慢）

⑱-4　全体碎步后退至准备位，恢复准备时的造型。

第六节　蒙古族舞蹈

一、硬腕组合

1. 音　乐

硬腕组合曲

$1 = G$　$\frac{2}{4}$　　　　　　　　　　　　　　　　　　　　　　　蒙古族民歌

中板

（6 6　5 6 1 2｜6　　6）‖: 3 6　5 6｜3 6　5 6｜3 5 6 1　5 3｜

（反复12次）

2 3 2 1　2｜3 6　5 6｜6 2 1　6｜6 6　5 6 1 2｜6　　6 :‖

2. 动作组合

准备（4拍）　全体成一队，在台右后，体对1方向，第七拍起，上右脚跳一下，做左掖腿。

①-2　左脚向左伸出点地，左手斜上位，右手横手位，做硬腕，提右侧腰；第二拍的后半拍重心左移。

3　　右脚向左撤步为重心，双手于右斜上位做硬腕。

| 4 | 右转半圈对 5 方向成左踏步,双手原位压腕。 |

4　　　右转半圈对 5 方向成左踏步,双手原位压腕。

5 - 6　双腿原位,双手原位做提、压腕。

7 - 8　右转半圈的同时右脚跳一下,顺势做左掖腿,双手于右胯前提、压腕。

②-④　重复①-8 动作三遍,继续向 7 方向流动。

⑤- 2　右脚为重心转对 2 方向,左脚伸向 8 方向点地,同时左手斜上位,右手横手位,做硬腕。

3 - 4　左脚向 6 方向撤步半蹲,左肩对 8 方向,俯上身,双手随之落于胯两旁做硬腕。

5 - 8　起上身,重复⑤-4 动作。

⑥- 8　第 1 拍时左脚向 6 方向撤一步为重心,转对 2 方向做⑤-8 的反面动作。

⑦- 2　上身对 8 方向,提右脚向左前上步成左踏步,小幅度屈伸一次,双手于右胯前做硬腕一次。

3 - 4　双腿原位小幅度屈伸一次,双手于右胯前做硬腕一次。

5 - 8　做⑦-4 的反面动作。

⑧- 4　两拍一步,起右脚随膝部的小幅度屈伸向前走两小步,双手两拍一次于胯前手位做硬腕。

5 - 8　双膝屈伸一次,顺势上右脚成小八字位,双手于胯前手位两慢三快做硬腕;第八拍跺左脚,右脚随之稍踢出。

⑨- 4　右脚起向 8 方向走四步,左手斜上位,右手横手位,做两次硬腕。

5 - 6　上右脚成左踏步,左手提腕至左耳旁,右手压腕于右胯旁。

7 - 8　重心后移成右脚点地,右手提腕于右耳旁,左手压腕于右胯旁。

⑩- 4　左转一圈成右踏步,对 2 方向做⑨5-6 的反面动作。

5 - 8　双腿原位,双手于左胯前原位小幅度做提压腕三次;第七拍时双手提腕上抬;第八拍时跺右脚,左脚随之前踢,双手成右斜上手、左横手位。

⑪-⑫　做⑨-⑩的反面动作。

⑬- 4　双手横手位,左脚向 5 方向上步左转一圈成左踏步蹲,体对 1 方向。

5 - 8　双腿原位,双手于横手位两慢三快做硬腕。

⑭- 8　做⑬-8 的反面动作。

⑮-⑯　重复⑬-⑭动作。

⑰- 8　右脚向 8 方向上步成左踏步蹲,两拍一次前、后移动重心,上身随之含胸前俯、挺胸后仰,双手前、后悠摆做提、压腕;第八拍时转对 2 方向。

⑱- 8　做⑰-8 的反面动作。

⑲- 2　屈左膝,含胸,上右脚,双手经旁提腕合至胸前。

3 - 4　起直身,左脚旁点,双手压腕打开至横手位。

5 - 8　做⑲-4 的反面动作。

⑳- 4　起右脚经屈膝向前走交叉步两步,上身随之转对 8、2 方向,上右脚时成左斜上手、右横手位,上左脚时成右斜上手、左横手位,双手顺势提压腕。

5 - 8　右脚向左上步左转一圈,右手经顶手位绕划落下从左向右做捋腰带状成提鞭手,左手成扶腰手。

㉑-㉔　动作同①-④,全体往 7 方向走下场;同时另外一组出场开始做上述组合。

二、轻骑组合

1. 音　乐



草原女民兵·草原巡逻兵（片断）



竹林、韧敏
胡　天　泉　曲

1 = ♭B　4/4

稍慢

$\underline{666}$ 66 $\underline{666}$ 66 | $\underline{333}$ 33 $\underline{333}$ $3^{\vee}3$ | $\dot{6}\cdot$ $\dot{1}$ $2\underline{12}$ $\underline{103}$ | $\dot{6}$ $-$ $-$ $\dot{1}$ |

$\dot{6}$ $1\cdot\underline{3}$ 6 $\underline{565}$ | 3 $-$ $-$ 5 | $\dot{6}\cdot$ $\dot{1}$ $2\underline{12}$ $\underline{306}$ | $2\cdot\underline{3}$ $1\cdot\underline{3}$ $\underline{65}$ |

$\underline{356}$ $\underline{16}$ 2 3 1 | $\dot{6}$ $-$ $-$ $-$ | 稍快 $\underline{666}$ $6\dot{1}$ 65 31 | $\underline{222}$ 25 32 16 |

$\underline{356}$ $\underline{16}$ 2 35 | $\stackrel{\frown}{6}$ $-$ 6 0 | 2/4 $\underline{666}$ 66 | 36 36 | $\underline{666}$ 66 | 36 36 |

$\underline{666}$ 65 | $\underline{333}$ 32 | $\underline{332}$ 35 | $\underline{666}$ 6 | $\underline{666}$ 65 | $\underline{333}$ 21 | 25 $\underline{355}$ |

$\underline{666}$ 6 | $\underline{333}$ 35 | $\underline{666}$ 16 | $\underline{255}$ $\underline{355}$ | $\underline{222}$ 26 | $\underline{333}$ 36 | $\underline{333}$ 32 |

$\underline{166}$ 21 | $\underline{666}$ 6 ‖: $\dot{6}$ $-$ | $6\cdot\dot{1}$ 65 | 3 $\stackrel{23}{2}$ | 1 $\dot{6}$ | $1\cdot$ $\dot{6}$ |

$6\dot{1}$ $\stackrel{56}{5}$ | 3 $-$ | 3 $-$ | $\dot{6}$ $-$ | $6\cdot\dot{1}$ 65 | 3 $\stackrel{23}{2}$ | 1 $\dot{6}$ |

$2\cdot$ 5 | $3\cdot\underline{5}$ 1 | $\dot{6}$ $-$ | $\dot{6}$ $-$:‖ 突慢 $\dot{6}$ 3 | 6 0 ‖ 快板 $\underline{666}$ 65 |

$\underline{333}$ 32 | $\underline{332}$ 35 | $\underline{666}$ 6 | $\underline{666}$ 65 | $\underline{333}$ 21 | 25 $\underline{355}$ | $\underline{666}$ 6 |

$\underline{333}$ 35 | $\underline{666}$ 16 | $\underline{255}$ $\underline{355}$ | $\underline{222}$ 26 | $\underline{333}$ 36 | $\underline{333}$ 32 | $\underline{166}$ 21 | $\underline{666}$ 6 ‖

2. 动作组合

准备（8拍）　于台右后，体对8方向候场；第5拍起，左手勒马手，右手叉腰手。

4 / 4

① - 4　左脚起，每拍一步走立掌马步，朝8方向流动。

5 - 8　上左脚，每拍一次，右、左脚原位交替踩下。

② - 4　重复①-4拍动作。

5　　落左脚,屈膝,右脚绷脚前踢 45 度。

6　　直左膝,右腿吸回,右脚靠于左膝内侧。

7　　重复第五拍动作。

8　　重复第六拍动作;后半拍(da)时上左脚。

③-④　重复①-②动作。

⑤-4　做双蹉吸腿勒马两次。

5-6　做左弓抽马式。

7-8　收右脚成并步扬鞭舞姿;第八拍的后半拍(da)双腿半蹲。

⑥-2　双腿踏脚直立转对 1 方向,双手勒马位。

3-8　碎步后退往 5 方向流动至台后。

2 / 4

⑦-4　右起连三步接刨地步两次。

5-7　左起连三步接刨地步一次。

8　　并步左转一圈,左手勒马右手扬鞭,至体对 1 方向。

⑧-8　左勒马右抽鞭式,右脚起做俯身跑马步四次,向 1 方向流动。

⑨-8　左脚起后退做吸腿跳步八次,往 5 方向流动。

⑩-4　重复⑧-4 动作。

5-8　重复⑨-4 动作。

⑪-8　重复⑩-8 动作。

⑫-⑬　右前原地摇篮步十六次,左手勒马右手叉腰。

⑭-8　摇篮步八次原地左转一圈,右手扬鞭。

⑮-8　原地摇篮步十六次,右手胸前抖衫。

⑯-⑰　左右倒换步八次,朝 5 方向退走。

⑱-8　左起立掌步八次,左手勒马右抽鞭式。

⑲-4　重复⑱-4 动作。

5-8　(突慢)　右脚向左上步并腿左转一圈成左弓步,右手经扬鞭落至叉腰,左手勒马。

⑳-㉓　手位不变,做前后交叉蹉掌步八次(后四次加后闪身)。

三、弹拨手组合

1. 音　乐

<p style="text-align:center">蔓　莉　花</p>

1 = F　2/4

<p style="text-align:right">蒙古族民歌</p>

中板

(2 3 5　3 2 1 2 | 6 6 6　6) ‖: 6 6　5 1 6 | 6 6　5 1 6 | 1 1 6　5 6 1 5 | 6 6 5　6 6 |

6 6　1 3 | 7 6　6 5 3 | 6 5 3　2 1 2 5 | 3 . 5　3 3 | 6 6　5 1 6 | 6 6 5　6 5 6 |

3 5 6　3 2 1 6 | 2 . 1　6 | 6 5 1　6 6 | 6 5 6　1 1 6 | 2 3 5　3 2 1 2 | 6 6 6　6 :‖

2. 动作组合

准备(4 拍)　体对 1 方向,左脚后点步位,双手胯前手位。

①- 8　左脚向 2 方向上步成别步;右手往身前,左手往身旁,经下弧线做弹拨手两次(第一次幅度小,第二次幅度大)。

②- 8　做①-8 的反面动作。

③- 4　上身转对 1 方向,双手自下做弹拨手至横手位,做两次。

5 - 6　体对 1 方向,双手自下做弹拨手至肩上手位。

7 - 8　左转半圈成背对 1 方向,双手收至胯前手位。

④- 8　背对 1 方向,重复③-8 动作;第八拍时左转半圈。

⑤- 2　右脚前踢,左脚并步,双手做弹拨手,左手至腹前,右手至肩上手位。

3 - 4　做⑤-2 的反面动作。

5 - 8　重复⑤-4 动作;最后半拍(da)右手背于身后,左手横于胸前。

⑥- 2　右脚经旁腿收落至左脚前成并腿踮脚直立;第一拍双手拉腕打开至横手位;第二拍左手收至背后,右手横于胸前。

3 - 4　转对 7 方向做⑥-2 的反面动作。

5 - 6　转对 5 方向重复⑥-2 动作。

7 - 8　转对 3 方向做⑥-2 的反面动作;最后半拍(da)转对 1 方向。

⑦- 2　双膝跪地,双手做弹拨手,右手至肩上手位,左手至腹前,上身随之右倾。

3 - 4　腿位不变,做⑦-2 的反面动作。

5 - 8　重复⑦-4 动作;最后半拍(da)起身。

⑧- 2　脚动作同⑥-2,双手以抖肩带动做提压腕至横手位;最后半拍(da)左转半圈成体对 5 方向。

3 - 4　做⑧-2 的反面动作,成体对 1 方向。

5 - 6　左脚起向前走平步两步,双手随之于胯旁做提压腕。

7　上左脚成并步,右手托起至顶手位,左手叉腰。

8　上左脚成前弓步,右手翻掌成手心向上落至胸前。

四、鄂尔多斯组合

1. 音　乐

鄂尔多斯舞曲

$1 = F \quad \frac{2}{4}$

明　太曲

慢板　有力地

(乐谱)

5　$\dot6$　$|$　6　$5\underline{\dot1}$　$|$　6　2　$|$　3　$-$　$|$　3　$-$　$|$　$\overset{>}{6}$　$\overset{>}{3}$　$|$　$\overset{>}{2}.$　$\underline{5}$　$|$

（反复 4 次）

$\underline{12}\,\underline{53}$　$\dot6$　$|$　$\dot6$　$\dot6$　$|$　$\overset{>}{6}$　$\overset{>}{3}$　$|$　$\overset{>}{2}.$　$\underline{5}$　$|$　$\dot6$　$\underline{\dot6.\dot6}$　$|$　$\dot6$　$-$　$:|$　$\overset{>}{6}$　$\overset{>}{3}$　$|$

$\overset{>}{2}.$　$\underline{5}$　$|$　$\underline{12}\,\underline{53}$　6　$|$　6　$|$　$\overset{>}{6}$　$\overset{>}{3}$　$|$　$\overset{>}{2}.$　$\underline{5}$　$|$　$\dot6$　$\underline{\dot6.\dot6}$　$|$　$\dot6$　$-$　$||$

2. 动作组合

准备（4拍）　五人在台右后，体对 7 方向候场。

①-2　上右脚出左脚成左前点步，做抖肩的同时左手自胸前，左手自背后，双手拉开至横手位；最后半拍左手背于身后，右手提至头上方，同时转对 1 方向成大八字位半蹲。

3　双手做弹拨手至横手位，重心左移，渐直左膝的同时右腿旁抬。

4　双手叉腰，右腿旁吸。

5-6　右脚落至左后成别步半蹲，同时做硬肩两次。

7　左转半圈对 5 方向做碎抖肩，同时双手经背后合掌下插顺势弹拨起至横手位。

8　右转对 7 方向，右手背于身后，左手横于胸前。

②-④　重复三遍①-8动作。

⑤-8　做右后弓步弹拨手接勒马吸跳转身。

⑥-8　做⑤-8 的反面动作。

⑦-⑧　中间一人（领舞者）做右单跪甩腰弹拨手；其余四人小幅度做①-②动作，渐退成半圆形。

⑨-⑩　领舞者起身，全体同时体对 1 方向，做①-2动作，后退至台后成一排；最后半拍全体转对 3 方向。

（女从台右后体对 7 方向出场）

⑪-8　体对 2 方向，右脚起，往 3 方向走四小步再回撤一小步成右踏步，同时（对女）做三大一小鄂尔多斯弹拨手。

⑫-8　体对 2 方向，右脚起往 7 方向移五小步成右踏步，手动作同⑪-8。

⑬-⑭　重复⑪-⑫动作（五女走五男身前，全体成两排）。

⑮-⑯-4　向左上右脚成左踏步，顺势双手叉腰，原位每两拍一次做点踏步渐左转半圈成体对 5 方向。

5-8　做碎抖肩的同时下蹲；最后半拍（da）起身左转半圈成体对 1 方向，双手至腹前交叉。

⑰-8　右脚起，每拍向前移半脚距，双手每拍向旁做一次弹腕渐旁提至横手位。

⑱-8　落右脚做单腿摆手转向左转一圈。

⑲-⑳　做⑰-⑱的反面动作。

㉑-㉒　群舞者做抽手跳接勒马换位，共做两次；领舞者至场中心。

㉓-㉔　群舞者四人做抽马鞭跺踢步两次接双手勒马跑步四次，共做两遍，逆时针方向跑圈；领舞者两拍一次，双手交替做立身弹拨手四次接点踏步左转半圈碎抖肩下蹲，最后半拍起身。

㉕-㉖ 做㉓-㉔的反面动作。

㉗-㉘ 全体做抽手跳接单腿摆手转，右、左各做一次。

㉙-㉚ 做抽手跳接平步肩上摆手两次，全体走成两排；领舞者走至后排中间。

㉛-㉜ 群舞者二人一组做抽手跳勒马换位两次，领舞者原位做。

㉝-㉞ 群舞者二人一组，左肩相对，做平步肩上摆手向左互绕一圈。领舞者原位做。

㉟-㊱ 做㉝-8的反面动作。

㊲-㊳ 重复㉗-㉘动作。

㊴-㊷ 第一组动作同⑪-8，反复做，每遍的第五拍成踏步蹲；第二组步伐同第一组，每遍做两次弹拨手接四次硬肩叉腰手。先走二龙吐须队形成两竖排，然后插成一队，经台左走弧形至台左后往台右后流动下场。

五、摔跤组合

1. 音 乐

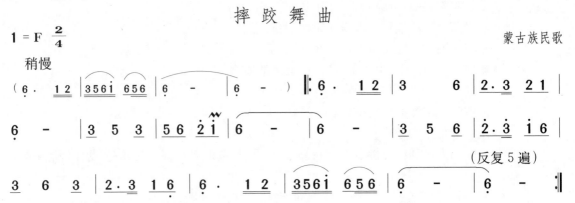

摔 跤 舞 曲

1 = F 2/4

蒙古族民歌

稍慢

（反复5遍）

2. 动作组合

准备（8拍） 两组分别在台左后和台右后候场。

①-8 每拍一次，做后拉腿跳，双手自然上撩，两排同时出场，成排头相对。

②-④-4 做横手鹰步走二龙吐须队形全体变成两竖排，均体对1方向。

5-8 全体原地自绕走鹰式步一圈成两排每二人一组面相对。

⑤-⑥ 每二人一组面相对做搭肩穿手扑步短句，各回原位。

⑦-4 左穿手扶膝，左转半圈对5方向，抖肩，二人对视。

5-8 右穿手扶膝，右转半圈对1方向，抖肩，二人对视。

⑧-8 各自向左绕一小圈。

⑨-8 左脚起，两慢四快，做俯身鹰式步。

⑩-4 左脚起做两慢俯身鹰式步。

5-8 四次后撩手，做旁勾吸腿跳。

⑪-1 吸左腿，做仰天拍手。

2 俯身，双手拍小腿内侧，拍双鞋帮。

3-4 蹲裆步俯身左倾，双手向左托出，二人对视。

5-8 右穿手扶膝后退。

⑫-4 做⑪5-8 的反面动作。

5 - 8 各自向左绕一小圈。

⑬-⑯ 二人一组做摔跤短句,一组胜利,一组失败,可根据实际情况安排。

⑰-⑳ 全体插成一队,单数做高鹰式步,双数做低鹰式步,经台右前转对 6 方向渐走成一斜排从台右后依次下场。

第七节 维吾尔族舞蹈

一、阿克苏组合

1. 音 乐

阿 克 苏

1 = G $\frac{2}{4}$

民 间 乐 曲

中板

罗雄岩记谱

($\underline{X\ 1\ 1}$ $\underline{X\ 1}$ | $\underline{X\ 1\ 1}$ $\underline{X\ 1}$) ‖: $\underline{0\ 1\ 1}$ $\underline{2\ 3}$ | 3 · 5 | $\underline{0\ 1\ 1}$ $\underline{2\ 3\ 4\ 2}$ | 3 0 :‖

‖: $\underline{0\ 6\ 6}$ $\underline{5\ 6}$ | $\underline{5\ 6\ 4\ 5}$ $\underline{3\ 2}$ | $\underline{1\ 1\ 3}$ $\underline{2\ 3\ 1\ 2}$ | 1 0 0 :‖ $\underline{0\ 5\ 4}$ $\underline{3\ 4\ 6\ 4}$

3 0 0 :‖ $\underline{1\ 1\ 1}$ $\underline{2\ 6}$ | $\underline{5\ 6\ 4\ 5}$ $\underline{3\ 2}$ | $\underline{1\ 1\ 3}$ $\underline{2\ 3\ 1\ 2}$ | 1 0 0 :‖

2. 动作组合

准备(4拍) 体对 1 方向,正步位。

①-2 右脚原地跺步随即向 2 方向上步,双手右围腰手至左托帽式,目视 2 方向。

3 - 4 左起垫蹉步向 2 方向移动。

5 - 6 体对 8 方向,右脚旁跺步,左脚至左后踏步位,双手胸前击掌至横手位。

7 - 8 摇身点颤,打响指两次。

②-8 做①-8 的反面动作。

③-6 体对 1 方向,双手顶手位打响指,左起跳衬步三次后退。

7 - 8 向右阿克苏转身。

④-8 做③-8 的反面动作前行。

⑤-8 单掏手至托帽式跨掖腿跳转跪地右左各一次,向 1 方向移动。

⑥-4 右起三步一抬,交替拍手打响指两次,向 2、8 方向移动。

5 - 8 体对 1 方向,左腿屈膝,右脚跟点地,双手经胸前晃手指向 3 方向。

⑦-4 做⑥-4 的反面动作。

5 - 8 左腿屈膝,右脚跟旁点地,双手胸前击掌至双摊掌,耸肩(遗憾式)。

二、卡比亚特组合

1. 音 乐

卡 比 亚 特

木卡姆音乐

$1 = D$　$\frac{2}{4}$

稍快

$(\underline{x\ 1}\ \underline{x\ 1}\ |\ \underline{x\ 1}\ \underline{x\ 1}\)\ |\ \underline{1.\underline{1}\ \underline{11}}\ |\ \underline{22}\ \overset{>}{4}\ |\ \underline{4.\underline{5}\ \underline{43}}\ |\ \underline{22}\ 2\ |\ \underline{5.\underline{5}\ \underline{55}}\ |$

$\underline{66}\ \dot{1}\ |\ \underline{\dot{1}.\flat\underline{7}\ \underline{76}}\ |\ \underline{65}\ \overset{>}{\underline{50}}\ |\ \underline{54}\ \underline{44}\ |\ \underline{42}\ \underline{6.\underline{5}}\ |\ \underline{5.\underline{5}\ \underline{55}}\ |\ \underline{05}\ 5\ |$

$\underline{5.\underline{5}\ \underline{55}}\ |\ \underline{05}\ 5\ |\ \underline{5.\underline{4}\ \underline{44}}\ |\ \underline{42}\ \underline{40}\ |\ \underline{5.\dot{1}}\ \flat\underline{76}\ |\ \underline{62}\ 2\ |\ \underline{2}\flat\underline{7}\ \underline{65}\ |$

$\underline{63}\ 3\ |\ \underline{31}\ \overset{>}{\underline{01}}\ |\ \overset{>}{\underline{01}}\ \overset{>}{5}\ |\ \underline{1.\underline{1}\ \underline{11}}\ |\ \underline{11}\ 6\ |\ \underline{6.\underline{5}\ \underline{64}}\ |\ \underline{31}\ 1\ |$

$\underline{2.\underline{3}\ \underline{43}}\ |\ \underline{3.\underline{2}\ \underline{32}}\ |\ \underline{31}\ \overset{>}{\underline{01}}\ |\ \overset{>}{\underline{01}}\ 1\ \|:\ \underline{5.\underline{5}}\ \underline{5\dot{1}}\ |\ \underline{\dot{1}.\flat\underline{7}}\ \underline{65}\ |\ \underline{65}\ \underline{05}\ |$

$\underline{05}\ 5\ |\ \underline{\dot{1}.\flat\underline{7}}\ \underline{\dot{1}\dot{2}}\ |\ \underline{\dot{1}}\flat\underline{7}\ \underline{65}\ |\ \underline{65}\ \underline{05}\ |\ \overset{>}{\underline{05}}\ \overset{>}{5}\ |\ \underline{6.\underline{7}\ \underline{66}}\ |\ \underline{6\dot{1}}\ \flat\underline{76}\ |$

$\underline{65}\ \underline{64}\ |\ \underline{31}\ 1\ |\ \underline{2.\underline{3}}\ \underline{43}\ |\ \underline{32}\ \underline{32}\ |\ \underline{31}\ \overset{>}{01}\ |\ \overset{>}{01}\ 1\ :\|$

2. 动作组合

准备(4拍)　体对 1 方向。

①- 8　左起勾蹉步四次,向 2 方向移动,左背手,右手经体前托手翻掌至上托式。

②- 8　做①-8 的反面动作。

③-12　右起勾蹉步六次向 1 方向移动,上身前俯,左手胸前按手位,右手体后抖手至斜上手位。

④- 8　体对 1 方向,跺右脚,左斜后点步位,双手上分手至右扶胸式,左叉腰,摇身点颤。

⑤- 4　跺左脚,右后踏步,右手经横手位至托帽式。

5 - 8　脚不动,右手翻掌经头顶落至胸前手心向上,同时低头,第八拍快抬头,目视 1 方向。

⑥- 4　左起碎步后退,双手横手位立腕,第二拍右腿屈膝,左勾脚前点地,上身前俯,左背手,右手于胸前手心向上,顺势向左看。

5 - 8　做⑥-4 的反面动作。

⑦- 8　重复⑥-8 动作。

⑧-⑨　体对 1 方向,双背手,第一拍右脚旁跺一步,第二拍开始左脚于后踏步位点地,右脚单云步向右横移。

⑩-⑪　做⑧-⑨的反面步伐。

⑫- 8　体对 8 方向,上右脚双腿盘跪,双手胸前击掌打开至横手位立腕,移颈四次。

⑬- 8　右转至体对 2 方向,胸前击掌至左背手右横手位立腕,移颈四次。

⑭-⑮　起身,右上步,左斜前点步位碾转一圈,双手上分手至右托帽式。最后四拍,体对 1 方向并步,双扬掌落至右扶胸式行礼。

三、多朗齐克提麦第一组合

1. 音 乐

齐 克 提 麦（一）

维吾尔族民歌
裘柳钦记谱

1 = G 6/8

中板

1 X 0 X　1 X 0 X ┃1 X 0 X　1 X 0 ┇2·2275 61·2 ┃3531　21 ┇3·5553 567 ┃

6·6275 6 5 ┃5776 53·1 ┃2531 21 ┇1 X 0 X　1 X 0 ┃3·5553 567 ┃

6·6275 6 5 ┃5776 53·1 ┃2531 21 ┃1 X 0 X　1 X X ┃100 0· ┃

2. 动作组合

准备（6拍）　体对1方向。

① 体对1方向,右起两步一踩前行,左手起交替自由手摆臂。

②-⑤ 多朗齐克提麦多方向短句。

⑥-⑦ 双穿外绕扶胸式短句。

⑧-⑨ 做⑥-⑦的反面动作。

⑩-⑬ 重复⑥-⑨动作。

⑭ 多朗齐克提麦逗号。

⑮-⑱ 上步转身两步一踩单托帽式,右左交替做四次,向5方向流动。

⑲-⑳ 多朗齐克提麦句号。

四、多朗齐克提麦第二组合

1. 音 乐

齐 克 提 麦（二）

佚 名曲

1 = G 6/8

中板

(┇1 X 0 X　1 X 0 X ┇) ┇1 X 0 X　1 X 0 ┃5551 71 2 ┃3323 12 7 ┃

3323 123532 ┃17672 76 5 ┃55355 61 ┃43235 43 2 ┃

1112 71 2 ┃3323 12 7 ┃3323 123532 ┃17672 76 5 ┃

1 X 0 X　1 X 0 X ┃1 X 0 X　1 X 0 X ┃1 X 0 X　1 X X ┃100 0· ┇

2. 动作组合

准备（12拍） 体对1方向。

① 右起两步一跺，围腰手至右托帽式左斜上手位扬掌。

② 做①的反面动作。

③-⑩ 单步滑转横顶手短句，右脚起右左交替做四次。

⑪-⑯ 转体滑冲步左右移动单腿蹲短句，右脚起右左交替做三次。

⑰ 体对1方向，右起压颤步两慢三快，双手打开至横手位。

⑱-㉙ 多朗邀请短句，正反各一次。

㉚ 多朗齐克提麦句号。

第八节　朝鲜族舞蹈

一、寺党扇子组合

1. 音　乐

寺　党

1 = G 2/4

佚　名曲

小快板（安旦）

rit

‖: 2321 22 | 2.3 216 :‖ 3532 33 | 535 323 :‖ 5.6 5.6 | 5.6 5.6 |

中板 6/8 1 = D （古格里）

5 — | 5 — | 5.65 3. | 3. 3. | 5.33 3. | 5321 1. |

6 6 5.65 | 3 2 2. | 2.42 46 | 5 5 5. | 6 6 565 | 4 2 2. |

2. 5 6 | 5.42 5. | 1 6 6. | 6. 6. | 1.65 624 | 2.32 16 |

3 3 23 | 323 6. | 611 235 | 323 16 | 2 23 3.21 | 2 32 2. |

5 3 3. | 2.16 23 | 5 5 5 | 5 5 5. :‖ 676 2 5 | 676 5. :‖

6 2 23 | 676 5. | 2 3 3. | 535 3. | 2.33 353 | 2.16 2. |

1 = G 小快板 2/4 （安旦）

6 5 3.23 | 2.16 2. | 5 5 6.76 | 5 3 5 5 ‖ 2321 2 | 2321 2 |

5653 5 | 5653 5 ‖: 2321 2 | 2321 216 :‖ 321 35 | 2321 216 :‖

‖: 321 62 | 2321 216 | 321 62 | 2321 216 :‖ 23 216 | 323 216 :‖

‖: 3 5 323 | 535 323 :‖ 5 　　2 | 2·3 216 | 5 　　2 | 2·3 216 |

6 － | 6 － | 6 － | 6 － ‖: 2321 2 2 | 2·3 216 :‖
(656 i i | 656 542 | 656 i i | 656 542)

‖: 3532 33 | 535 323 :‖ 5653 5 | 5653 5 | 5653 5653 | 5653 5653 |

5 　5 | 5 　　5 | X11 1111 | X11 1111 | X·1 X·1 | X·1 X ‖: 6 － |

6 － :‖ 6 i | 656 323 :‖ i － | i － | 656 323 | 323 212 |

i 6 3 | 6 ‖: 321 62 | 2321 216 | 321 62 | 2321 216 :‖ 321 216 |

165 653 | 1 　　2 | 3 　　5 | 665 656 | 6 　6 | 6 　6 | i － ‖

2. 动作组合

准备　全体分成两组，分别于场后两侧候场，第一组体对 3 方向，第二组体对 7 方向。

（安旦长短）

① - 8　静止。

② - 4　右手开扇遮脸，左背手，身前俯左拧，半蹲着跑出场，两组跑成两横排（第一组在前排）。

5 - 8　起直身的同时，右手抬至顶手位，以左脚为轴原地点转两圈；最后一拍双手胸前交叉。

③ - 4　右脚起碎步向 1 方向流动，双手打开至横手位；第 4 拍时踮脚左转一圈，双手做左背右顶手。

5 - 6　做左屈右抬鹤步，同时上身前俯，落右手以扇遮脸。

7 - 8　（渐慢）　第 7 拍，上右脚，左脚跟上，顺势并腿踮脚直立，同时，右手落至胸前，左手随之推扇缘将扇合起；第 8 拍撤右脚单腿跪地，上身前俯、埋头，同时左手经顶手位旁落成背手。

（古格里长短）

④ - 12　原位呼吸提沉两次，右手提起经右后向左前划一立圆收回原位，上身随之拧动，视线随右手。

⑤ - 6　呼吸提沉一次。

7 - 9　右手做扔手至斜上手位，上身随之左拧右倾，视线随右手。

10 - 12　起身对 2 方向抬右鹤步，同时双手做中绕划手渐落。

⑥ - 12　双背手，每三拍做一次呼吸提沉，双腿左起交替做鹤步，依次转对 2、4、5、6 方向。

⑦ - 6　动作同上，依次转对 7、8 方向；第 4 至 6 拍时右手提至前斜上手位。

7 - 9　右腿撤向 4 方向成弓步状，右手拍一下右腿提至右斜上手位，左手随之抬至横手位。

10-12　向右上左脚转对 8 方向抬右鹤步,左、右手随之各拍腿一下抬至斜上手位。

⑧ - 3　上右脚,左脚跟上踮脚并立,上身左拧,双手成左背右胸围手。

4 - 6　半蹲,左脚重心,右脚基本位,右手顺势下甩至后斜下手位,上身随之右拧。

7 - 12　右腿抬起成鹤步,右手开扇抬至斜上手位,同时左手抽至前平手位;后三拍小幅度呼吸提沉一次。

⑨ - 6　保持舞姿,小幅度呼吸提沉两次,第一次转对 7 方向,第二次转回对 8 方向。

7 - 9　右脚向 8 方向上步半蹲,转对 6 方向的同时,右手经背手抽至横手位。

10-12　重心左移的同时转回对 8 方向抬右鹤步,上身拧对 2 方向,右手收至胯旁,左手抽扔至前平手位。

⑩-12　保持上身舞姿,上右脚,向 8 方向走鹤步两次。

⑪-12　保持上身舞姿,上右脚,向 8 方向走鹤步四次。

⑫ - 3　向 8 方向上右脚并步踮脚直立,同时右手收合扇于胸前,左手扶扇头。

4 - 6　右屈左抬鹤步,双手原位,上身左拧。

7 - 9　撤左脚半蹲,右脚收至基本位,同时落双手拍腿垂手。

10-12　左屈右抬鹤步,同时,右手抬至顶手位平开扇,左手至胸围手位。

⑬ - 6　向 4 方向撤右脚垫步后退,手位不变,后三拍起左鹤步转对 4 方向。

7 - 12　落左脚走垫步的同时左转半圈,顺势撤左脚抬右鹤步,双手随之垂落于体旁。

⑭ - 3　上右脚、跟左脚成自然位半蹲,双手向前抽扔至前平手位,上身前俯、埋头;后两拍微呼吸提沉两次。

4 - 6　做右屈左抬鹤步的同时起上身微仰,双手扬起至斜上手位。

7 - 12　落左脚转对 2 方向,动作同⑭4-6,最后成体对 1 方向。

⑮ - 6　撤右脚为重心,再移重心至左脚,双手做抽腰围手两次。

7 - 9　上右脚,随即上左脚右转一圈,双手小幅度做抽腰围手两次。

10-12　做左屈右抬鹤步,双手抽至横手位(右手开扇),最后一拍右手收至胸围手位。

⑯-12　右起垫步抬腿后退两次,双手交替自身前打开至横手位。

⑰ - 3　上右脚屈膝半蹲,上身前俯、埋头,双手经头前向右平推。

4 - 6　做左屈右抬鹤步,双手做⑰-3 的反面动作。

7 - 12　右起垫步抬腿后退,最后一拍左腿向 2 方向抬鹤步,双手经前向右平推。

⑱-12　左起垫步抬腿后退两次,先退向 7 方向,然后转半圈退向 3 方向;双手交替经前向左、右平推。最后体对 7 方向。

⑲ - 6　左脚往后小跳一下顺势做小蹉步后退转向 1 方向,右腿旁移成大八字位半蹲,同时左手自背手位抬至横手位,右手自左经上落至斜下手位,上身随之右倾,视线随右手。

7 - 12　做左屈右抬鹤步顺势向左落右脚左转一圈,同时,右手做大绕划手,左手做中绕划手。

⑳ - 3　体对 2 方向,右脚重心,左脚基本位,右手扛扇于右肩,左手经顶手位下甩至垂手位。

4 - 9　保持舞姿微呼吸两次。

10-12　做右屈左抬鹤步,左手经旁提至顶手位。

㉑ - 3　右脚往 8 方向上步,左脚上至基本位,左手经扛手下扔至斜下手位。

4 - 6　向 2 方向做左屈右抬鹤步,左手抽甩至斜前手位。

7 - 12　右起向 8 方向走鹤步两次,双手原位。

㉒-3　右脚向 8 方向上步,左脚跟上成踮脚并腿直立,右手收合扇于胸前,左手扶扇头。

4 - 6　向 8 方向做右屈左抬鹤步,上身微后仰,双手顺势经顶手位旁落。

7 - 9　左脚往 6 方向撤步半蹲,右脚收至基本位,右手提起经胸围手位落至腹前,左背手。

10-12　做左屈右后鹤步,同时,双手抽手成左斜上手位、右斜下手位,右肩对 2 方向。

㉓-6　右脚起,向 2 方向做后鹤步两次,双手原位。

7 - 12　右脚起向 2 方向上两步,左脚顺势跳一下,右腿随之前提,再上右脚,左单跪,俯身埋头,双手经顶手位落至头前。

(安旦长短)

㉔-㉖　12 人分成三组。第一排(组)左侧第一人领头,依次起身成左背手、右斜下手开扇,碎步逆时针方向跑一大圈,最后四拍时,第一组体对 7 方向跑成一排。

㉗-㉘　第一组用四拍时间原地左转一圈成体对 1 方向,然后左起蹉步抬腿后退;第一组转身的同时,第二组做第一组的上述动作;第二组转身的同时,第三组做第二组的上述动作,全体成体对 1 方向的三横排。凡原地左转圈时,右手做大绕划手落至腹前,左手做中绕划手成背手。

㉙-4　第一组双手做上拍手落至右斜下手位,同时碎步从第一、二排人的身左向前穿出至第一排位置;第四拍时并腿踮脚直立,左背手,右手经旁抬至顶手位。

5 - 8　第一组上身前俯埋头,右手收至胸前,半蹲着碎步后退;第二组做⑥-4 第一组动作;第三组继续蹉步抬腿后退。

㉚-4　第一、二组动作同㉙5-8 第一组动作;第三组做㉙-4 第一组动作。

5 - 8　重复㉙-4 拍动作。

㉛-㉞　右脚起做喜鹊合扇拍腿步:㉛-8 原位做;㉜-4 第一、三排向右横移,第二排向左横移;㉜5-8 各自移回原位;㉝-8 第一、三排前后二人一组顺时针方向迂回绕一圈各回原位;㉞-8 第一排原位做,第二、三排前后二人一组逆时针方向迂回绕一圈各回原位。

㉟-4　全体向 2 方向跑碎步,双手第一拍时拍手,顺势甩至左斜下手位。

5 - 8　做㉟-4 拍的反面动作。

㊱-4　全体同时左转半圈,向 4 方向重复㉟-4 拍动作。

5 - 8　左手甩至斜下手位,右手收至胸前开扇,起右脚跑碎步向右绕两小圈;最后一拍双手交叉于胸前,双腿踮脚并立。

㊲-4　半蹲着俯身碎步后退,双手打开至斜下手位。

5 - 6　双腿踮脚并立,向前跑碎步,双手提至横手位。

7 - 8　向左上右脚左转一圈,同时,右手做大绕划手至顶手位,左胸围手。

㊳-1　双腿自然位半蹲,上身前俯,右手合扇,双手扶膝。

2 - 8　静止。

㊴-㊵　全体分成三组,先后做以下动作(不做者原舞姿静止):右起喜鹊步,双手做拍腿左右上晃手;第一组先做,间隔八拍第二组接做,再间隔四拍第三组接做。

㊶-4　全体同时做㊴-4 动作。

5 - 8　全体同时做喜鹊步拍扔手后绕划,第一排后退,第二、三排前进。

㊷-4　动作同㊶5-8,第一、二排后退,第三排前进。

5 - 8　动作同上,第一排前进,第二、三排后退。

㊸ - 4　动作同上,第一、二排前进,第三排后退。

5 - 6　右脚旁移成大八字位半蹲,右、左顿移重心,双手交替做右、左胸围手。

7 - 8　左脚向右上步右转一圈,双手小幅度做腰围手两次。

㊹ - 4　腿动作同㊸5-6(两拍一次顿移重心);前两拍双背手;后两拍重心移至右脚,右手开扇甩至横手位,目视8方向。

5 - 8　从台左前的第一人起,全体逐一做下述动作:左移重心,体对8方向右单腿跪地,上身前俯、埋头,右手经顶手位落至前平手位。

㊺ - 4　继续上述动作。

5 - 8　起身,碎步往5方向后退,双手经胸前打开至横手位。

㊻ - 8　呼吸踮脚直立,顺势左拧身,右手经旁抬起落于胸前,左斜下手位;从第三拍起顺时针方向碎步自绕一圈回原位。

㊼ - 2　上右脚,左脚跟上,成踮脚并腿直立,右手原位,左手推扇沿将扇合起随即抬至顶手位。

3 - 4　撤右脚单腿跪地,俯身埋头,左手收至背手位。

5 - 8　静止。

二、假面组合

1. 音　乐

<p style="text-align:center">假　　面</p>

$\Vert: \dfrac{4}{4}$　X 1 1　1 1 1 1　X · 1　X 1 $:\Vert$　$\dfrac{3}{4}$　X 1 1　1 1 1 1　1　$\Big|$ 看动作击鼓

2. 动作组合

准备(前奏)　第一组在台右体对3方向,第二组在台左体对7方向,两组同时俯身、双前手,碎步后退出场成两横排(第一组在前排),到位原地退转一圈,第10拍时全体对3方向右弓步做扔裙俯身。

① - 4　做呼吸耸肩两次。

② - 4　右脚踩步成八字位蹲,左背手,右扛袖,抬头,然后晃头,体对1方向,目视3方向。

5 - 7　做②-3的反面动作。

③ - 4　大八字位俯身蹲跳四次,双手做左、右扛手。

④ - 2　体对8方向自然位做俯身蹲跳两下,双手做后双绕划手至前手扔袖。

3 - 12　体对8方向,左前右后,两拍一次做摆腿蹲,双手随之做前后扔袖。

⑤ - 3　落左脚,右脚向2方向上步做自然位蹲跳三次,双手动作同④-2。

4 - 7　大八字位蹲往6方向后退蹲跳三下,第7拍时左屈右抬鹤步,双手于左耳旁,体对8方向,目视2方向。

8 - 11　落右脚起左鹤步,原地单脚向右跳转一圈,同时双手扔袖至左斜上右斜下手位。

⑥ - 8　落左脚向3方向做换脚吸腿屈膝跳,双手交替做折臂扔袖,两组流动成面相对的两竖排。

⑦ - 7　左侧一排右脚重心做左前大丁字推步向1方向流动,双手每拍一下向左扔袖;右侧一排做左侧一排的反面动作,向1方向流动。

⑧ - 2　全体体对 1 方向，左侧一排右脚重心，左脚先前后旁每拍点地一下，右背手，左手做前旁扔袖；右侧一排做反面动作。

3 - 4　左侧一排做右屈左抬鹤步，手成扛手，第四拍落左脚右抬鹤步，左手做斜上扔袖；右侧一排做反面动作。

5 - 8　左侧一排落右脚成大八字位半蹲，上身左拧，左背手，右扛手，最后两拍晃头两次；右侧一排做反面动作。

⑨ - 4　两排交替蹲、起一次（右侧一排先蹲），双手原位。

5 - 6　两排同时成大八字位半蹲，上身相对前推后仰一次半。

7 - 8　蹲一下，顺势跳起，双手向上扔袖；左侧一排落右脚、左腿后伸；右侧一排落左脚、右腿后伸。

⑩ - 4　左侧一排向 7 方向起左脚做蹉步转身跳，双手顺势扔袖成右斜上左斜下手位；右侧一排做反面动作。全体对 5 方向。

5 - 6　左侧一竖排落右脚右转半圈，双手成左胸围右背手；右侧一排做反面动作。

7 - 10　左侧一排原位右转一圈，双手成左顶手右横手位；右侧一排做反面动作。全体体对 1 方向，两排对视。

⑪ - 8　左侧一排大八字半蹲向右横移成一横排，双手每拍一次交替向上、向旁扔袖；右侧一排做反面动作。全体仍成两横排。

⑫ - 4　左起大八字位蹲跳两次，双手第一次横扔袖，第二次经上绕划成双手扶膝。

5 - 8　右脚起，双脚原位交替跺步，俯身抬头，目视 1 方向。

⑬ - 8　右脚起，双腿交替做鹤步跳四次，两排前后二人一组换位，双手交替做大绕划手。

⑭ - 3　前排左鹤步位划腿跳落成左弓步，双手左斜下拍手分划至左扛右横手位，第三拍原位顿颤一次；后排做反面动作。

4 - 5　每拍一次，前排向左起、后排向右起，横移重心两次，双手交替做扛横手。

6 - 7　加快一倍做⑭4-5 动作，第七拍原位顿颤一次。

⑮-12　左脚起做蹲起燕式蹭跳三次，双手做左、右前斜下拍手成右、左顶前斜下手；全体插成一队，由前排左侧第一人领头开始向 2 方向流动。

⑯ - 8　双垂手，右脚起走弹提步，同时做前后移颈，全体对 2 方向行进成一斜排。

9 - 12　左脚重心，右脚前伸勾脚点地，每拍一次向前、左、右移颈，最后一拍脸转对 8 方向。

⑰ - 4　一斜排的单数大八字半蹲，起右脚向右横蹉步接蹲起左鹤步弹腿，双手做胸前交叉扛扔手；双数做对称动作。全体成体对 2 方向的两横排。

5 - 8　做⑰-4 的反面动作，两排换位。

⑱ - 8　后排先静止；前排前两拍静止，然后跳起一下，双手向上扔袖，顺势左转身碎步绕过身右一人的右侧，体对 2 方向成右弓步，俯身埋头，双手向前扔袖。第七至八拍后排跳起一下，双手向上扔袖。

9 - 12　后排先静止；前排左转身碎步绕身右人一圈回原位。

（散板）

1　　全体对 2 方向，上右脚、左脚跟上成踏脚直立，双手扔袖成右顶左横手位。

2　　做右屈左抬鹤步，左手原位，右手甩向左下拍左腿。

3　　蹲一下，起双脚向左屈膝空转一圈，双手向上扔袖。

4　　　全体落成体对 8 方向，后排静止；前排右单跪，俯身埋头，左背右胸围手。

5　　　前排静止；后排做左右鹤步，上身右拧，双手成左胸围右顶手位。

三、拍手组合

1. 音　乐



快乐的小伙子



1 = C $\frac{2}{4}$

稍快

佚　名曲

2. 动作组合

准备（8 拍）　一人于台左后，体对 3 方向候场。

①-8　右脚起，走小蹉步四次，双手交替做扛横手，走至台后中央。

②-8　右脚起，后退走小蹉步四次，双手动作不变，回至原位。

③-8　右脚起，走刨步，左背手，右横手做弹手，走至台后中央。

④-8　动作不变，逆时针方向绕行一小圈。

⑤-8　左脚起，走丁字推移步，双手做胸前单拍手；前四拍向 8 方向流动，后四拍向 2 方向流动。

⑥-8　重复⑤-8 动作。

⑦-8　左脚起，走丁字压掌步交替向 6、4 方向后退，双手先后于左、右耳旁做单、双拍手。

⑧-8　重复⑦-8 动作。

⑨-4　左脚旁伸成大八字位半蹲，右脚为重心，双手于左斜前拍手分开成右扛左横手。

5-8　做⑨-4 的反面动作。

⑩-8　腿动作同⑨-8；双手前四拍做腹前拍手抬至右顶左胸围手，后四拍做腹前拍手抬至左顶右胸围手。

⑪-⑫　右脚起，做跳推步四次，双手随之做上拍手分手，向 1 方向流动。

⑬-⑭　右脚起，后退做踢石步四次，双手做前拍下分横手并顺势做里外扣弹腕。

⑮-4　左脚起跳，落成右大丁字位，右脚勾脚点地，双手做上分背手，体对 2 方向，目视 1 方向。

5 - 8　舞姿不变，两拍一次，做弹肩两次。

⑯ - 8　做⑮-8 的反面动作。

⑰ - ⑱　左脚起，四拍一次，交替向 8、2 方向做燕式蹭跳步，双手向左、右交替做擦拍扛斜前手。

⑲ - 8　左脚起，四拍一次，做拧身燕式蹭跳步后退，双手同⑰-8 动作。

⑳ - 7　做换脚跳成左大丁字位，左脚勾脚点地，双手做围身拍打短句，上身随之右、左拧动。

8　　脚位不变，双手抬于左耳旁拍手，上身左拧，目视 1 方向。

四、放木排组合

1. 音　乐

<p style="text-align:center">我为革命放木排</p>

$1 = {}^\flat B$　$\frac{4}{4}$

金凤浩曲

稍快

（6̲6̲ 5̲5̲ 3̲3̲ 5 ｜6̲5̲ 3̲2̲ 3̲2̲ i6̲）｜5̲ 3̲ 5̲5̲ 6̲1̲2̲ ｜3̲.3̲ 3̲3̲ 0̲3̲ 3̲3̲ ｜3̲.3̲ 3̲3̲ 0̲3̲ 3̲3̲ ｜

3̲ 3̲ 5̲ 3. ｜3 - - - ｜2. 3̲ i 6 ｜3 - - - ｜6̲ 3.̲5̲ 6̲3̲ 3.̲i̲ ｜

2 - - 3 ｜0̲ 3̲5̲ 6̲ 1̲2̲i̲ ｜6 - - - ｜0̲ 5̲ i̲ 2̲i̲ ｜0̲ 3̲ 2̲ i̲6̲ ｜

5.̲6̲ 1̲2̲ 3̲2̲ 1̲ ｜2̲3̲ 3̲ - 5 ｜6 - - 2 ｜6 - - - ｜6̲ 5̲ 3̲ 5̲ ｜

0̲ 6̲ 5̲ 3̲ 5̲ ｜6̲6̲ 5̲5̲ 3̲3̲ 2̲2̲ ｜3̲3̲ 2̲2̲ 1̲1̲ 6̲6̲ ｜7̲.7̲ 7̲5̲ 6̲6̲. ｜7̲.7̲ 7̲5̲ 6̲6̲. ｜

3̲.3̲ 3̲1̲ 2̲2̲. ｜3̲.3̲ 3̲1̲ 2̲2̲. ｜3̲ 5̲ 6̲1̲ 2̲ ｜0̲ 3̲ 1̲ 2̲ 3̲ ｜5 - 3̲ 5̲7̲ ｜

6 - - - ｜5̲ 6̲ 5̲ 3̲ 2̲ ｜5 - - - ｜3.̲6̲ 5̲3̲ 5̲6̲ 6̲ ｜3.̲6̲ 5̲3̲ 5̲6̲ 6̲ ｜

6̲ 5̲ 3̲ 5̲ ｜0̲ 6̲ 5̲ 3̲ 2̲ ｜3̲ 5̲ 3̲ 5̲ ｜3 - 5̲ 3. ｜2. 3̲ i 6 ｜

2 - - - ｜3. 6̲ 1̲ 2̲ ｜3 - 5 6 ｜7 - - - ｜7 - - - ｜

rit

6.̲6̲ 5̲3̲ 5̲ 6 ｜6 - - - ｜6.̲6̲ 5̲3̲ 5̲ 6 ｜（6 0 0 0）‖

结束句

2. 动作组合

准备（8拍）　一人，于台左后，体对 2 方向，左肩前肘弯手，右斜下手，碎步流动至台中；最后两拍原地直立踮脚，顺势自然位屈伸成右屈左鹤步，左斜上手位。

① - 8　上右脚成大八字位半蹲，右横手，左背手；第 4 拍起横移四次，体对 1 方向。

②-4　屈伸,起右脚成右鹤步,同时右手划圆至顶手位。

5-10　右转身向右碎步走弧线至台后中央,成体对 5 方向。

11-12　左、右踏脚同时做前后甩手一次。

③-④　左转身成体对 1 方向,大八字位半蹲,每拍向前蹲跳一下,双臂右起,每四拍一次,交替做前后绕划臂四次。

⑤-4　双腿直立,右、左顿移重心,同时胸前拍手两次。

5-8　右移重心,起左脚做弹提步两次,双手抬至右顶左横手位,手心向里,流动于 7 方向。

⑥-8　手位不变,右起做弹提步向右流动一圈。

⑦-4　双脚起向 2 方向蹲跳一下成大八字位深蹲,双手左背右斜下扔手;第 3 拍起右鹤步位,右手回至右胸围手位。

5-8　上右脚抬左鹤步顺势跳转一圈,双手胸前拍手至左斜上手、右斜下手位。

⑧-4　右脚起做弹提步四次,向 8 方向流动。

5-8　左脚起做跳踢步两次,第二次左转一圈,双手做左、右斜上绕划扔手。

⑨-8　做⑧-8 的反面动作。

⑩-2　右脚向 2 方向上一大步,左脚向交叉位悠出,双手上划至左扛右横手位。

3-4　撤回左脚,右脚收至丁字位,双手成右扛左横手位。

5-8　重复⑩-4 动作,第八拍右手落至肩前肘弯手位。

⑪-8　右转身碎步跑弧线至台后中央,成体对 1 方向。

⑫-4　体对 8 方向,右起鹤步蹲跳后退,同时做拧身甩手两次。

5-8　右起向 8 方向踏脚走四步,双手做前后小甩手四次。

⑬-4　右脚上步蹲,顺势起身,踏脚后退两步。

5-8　左背手,上右脚的同时右手拍右腿,再上左脚至大丁字位半蹲,右手至前斜下手位。

⑭-8　保持舞姿前后移动重心四次,然后左脚脚跟前点地四下右转一圈。

⑮-8　呼吸一次,然后左起鹤步位,双手做左斜上扔手、右斜下手,体对 8 方向,目视 8 方向。

⑯-8　做⑮-8 的反面动作。

⑰-8　立掌向左平转一圈成大八字位,双手拍腿击掌。接做反面动作一次。

⑱-8　双手后围手,右脚起做弹提步向右流动一圈,成体对 1 方向。

⑲-8　右脚起做八字位倒换步两次,双手成推车手,向 7 方向横向流动。

⑳-8　做⑲-8 的反面动作。

㉑-4　右脚起,做八字位倒换步一次,向 7 方向横向移动。

5-8　右脚起,原地踏步,双手拍腿三下;第八拍左脚上至大丁字位,半蹲。

㉒-8　脚位不变,左背手,做右拧身横划手,右手至顶手位。

㉓-8　体对 1 方向做围身拍打短句两次。

结束句　左起鹤步跳两次(第二次双脚起跳),双手做上拍顶分手;第四拍落右腿向后跪地,双手经前拍手后甩成右后斜下手、左肩前肘弯手,上身右拧后仰,左肩对 8 方向。

下　编

（女班教材）

第一章 东北秧歌舞蹈(基础)训练教材

概 述

东北秧歌,是流传于中国东北地区具有代表性的民间舞蹈形式。本教材是以东北地区的地秧歌以及高跷秧歌为素材,又经过专业舞蹈工作者的审美提炼而形成的。教材中的基本体态、动律、手巾花、步法、鼓相,正是因其历史背景丰富,在汉族民间舞蹈中具有强烈的北方地域色彩而被选入课堂的。

本教材贯穿"稳中浪、浪中艮、艮中俏"的主体风格,其性质是民间舞蹈典型风格的动作分析及运用。在训练上,它有几方面特点:

1. 动态的"根元素"(基本动律、基本步法)提取。每一节基础训练,都寻求以"根元素"为核心的动作的训练层次及可变性,探究各种可能的延伸角度以丰富训练组合,尽力拓宽动作的可舞性,强调并注重动作的过程提示,发力提示,重视"点"与"点"之间的"线",以强化"韵"的到位。做到这些,才能达到较准确地把握东北女性的动态特征之训练目的。

2. 注重心态特征的提示,强调"以情带动"。本教材是在地秧歌及高跷秧歌的基础上演化出来的,目前课堂上的东北秧歌是徒步做的,体现为"艮劲儿"的步,带动上肢随重心移动的"扭",波及到手腕的"花",以及"出脚急,落脚稳,慢移重心"的步法要点,"点紧促,线延伸"、"稳中艮"、"稳中浪"、"稳中俏"的节奏处理,这些都与踩高跷关系密切。这种动静、收放、强弱对比鲜明、轻重缓急巧妙的动态特征,较鲜明地显示了东北人热情、质朴、刚柔相济的心理特征。

3. 以"根元素"为据,探索、出新,扩充民间舞的表演流动空间。比如在手巾花的训练中,为强化、烘托东北秧歌火爆热烈的艺术气质,在基本动态及心态"恒定"的前提下,加强手巾花技巧训练的教材内容,从而扩大这一道具的使用范围,拓展了缘物寄情的手段,增强了表现力。

本教材以"风格"为基础,围绕着动律、手巾花、步法、鼓相四个重点部分,作为训练脉络加以展开。从"根元素"出发,借助动态素材的背景提示,内心的体验和感受便有了较为可靠的依据。因此教材要求,从最基本的"站"体态开始,进入"心理暗示",通过具体化、物质化的精神力量,去体会基本体态、节奏特点并延伸至动律之间的点线关系、发力点、运动轨迹等诸多动态特征的处理方法。在进入"以情带动"的诱导训练时,只有做到"动中有情",才能把握东北汉族女性的心理,从而表现出其舞的风格特点。

本教材采取循序渐进、层层深入的方法,对民间舞中的典型风格动作进行分析,从形态入手,再进入对神态的掌握,最后到动态的再造,以达到"动作运用"的目的。每一节训练,内部诸元素间是一种横向的逻辑关系,以求动作的不同训练层次及可变性;节与节之间,则是纵向的递进关系,目的在于使动作的分析及运用得以深化。

第一节　动　律　训　练

一、上下动律组合

1. 音　乐

小　花（片断）

1 = G　2/4

裘柳钦曲

小快板　活泼地

2. 动作组合

准备（4拍）　体对 1 方向，正步位，双手体前交叉经打开收至叉腰。

①- 8　压脚跟上下动律，两慢四快。

②- 8　上左脚成右后踏步对 8 方向，双手体前交叉经打开至小燕展翅，上下动律，两慢四快。

③- 4　左脚收回成正步对 1 方向，右、左手依次搭肩。

5 - 8　压脚跟上下动律两次。

④- 4　双手交叉胸前打开至双护头。

5 - 8　压脚跟上下动律两次。

3. 提　示

1. 压脚跟注意切分节奏，脚跟抬得低，压下快，压在正拍上。

2. 上下动律发力点在腰，是经腰划下弧线的上下扭动，扭在附拍上。艺诀称："踩在板上，扭在眼上"。

二、前后动律组合

1. 音　乐

小　花（片断）

1 = G　2/4

裘柳钦曲

小快板　活泼地

2. 动作组合

准备(4拍) 体对1方向,正步位,双手叉腰。

①-4 压脚跟两次,右前动律一次,接压脚跟两次,左前动律一次。

5-8 压脚跟两次,右起前后动律两次。

②-4 重复①-4动作。

5-8 压脚跟四次,右起前后动律四次。

③-4 撤左脚成踏步,体对7方向,右起前后动律两次。

5-8 上左脚成正步,双推山,右起上下动律两次。

④-4 上左脚对2方向成踏步,叉腰前后动律两次。

5-8 撤左脚成正步,双推山,上下动律两次。

3. 提 示

前后动律发力点在腰,是经腰划下弧线的前后扭动。

三、划圆动律组合

1. 音 乐

东 北 小 曲(一)

1=G 2/4

东北民歌

慢板

2. 动作组合

准备(8拍) 体对1方向,正步位。第五拍撤左脚成体对8方向踏步,右手提起经前弧线叉腰;第七拍左手重复右手动作。

①-8 压脚跟右起划圆动律两次。

②-4 压脚跟划圆动律两次。

5-8 压脚跟划圆动律两快一慢。

③-2 左起划圆动律两次,接右划圆动律成对2方向,目视4方向。

3-4 右划圆动律,回身对8方向。

5-8 划圆动律一慢两快。

④-2　双手交叉前摊。

3　　左转身体对1方向,目视2方向,双护头。

4　　舞姿不动。

5-8　右起划圆动律两次,踏步蹲。

⑤-1　右手至斜下。

2　　右手经缠头至扶鬓式。

3-4　舞姿不动。

5　　右起划圆动律两次。

6　　舞姿不动。

7-8　划圆动律一次慢慢站起。

⑥-2　左腿勾脚慢慢提起,双手肩前位,划圆动律一次。

3-4　碎步,右起划圆动律两次,体对1方向行进。

5-7　正步,胸前双扣手位,划圆动律两慢两快。

8　　含胸略低头。

⑦-2　闪身,双扣手送至2方向慢落。

3-4　上左脚踏步蹲,左手斜下,右手头上,体对1方向,目视2方向斜下。

3. 提　示

划圆动律的发力点在腰,划"8"字弧线扭动。

四、动律综合训练组合

1. 音乐

闷　工　调

1 = G 2/4　　　　　　　　　　　　　　　　　　　　　民间乐曲

中板

2. 动作组合

准备(4拍)　体对1方向,正步位,双手体前交叉经打开收至叉腰。

①-1　压脚跟一次。

2 -　　压脚跟右起前后动律一次。

3 - 4　做①-2 的反面动作。

5 - 6　压脚跟右起前后动律两次。

7 - 8　压脚跟两次。

② - 2　重心左倾,左脚旁迈右脚后踏步做冷扑虎,成体对 2 方向,目视 8 方向。

3 - 4　右起划圆动律两次。

5 - 8　右起划圆动律四次,同时双手先右后左在体前交叉再右手提至扶鬓式,双腿
　　　　慢慢站起。

③ - 2　右脚起向后退两步成正步位,双手至双护头。

3 - 4　左起上下动律两次。

5 - 6　右起前后动律两次。

7 - 8　两次压脚跟。

④ - 2　做②-2 的反面动作。

3 - 4　双手扶鬓式,右起上下动律两次。

5 - 8　左起划圆动律四次,慢站起。

⑤ - 2　脚下不动,双手在胸前平打开。

3 - 4　左起上两步成正步位,体对 8 方向,左手上托,右手前推。

5 - 7　左起上下动律三次。

8 　　　上右脚站踏步,双手快速叉腰。

⑥ - 4　左起退两步成正步位,体对 1 方向,双手经胸前平打开至双推山。

5 - 6　上左脚对 2 方向站踏步,左起上下动律压脚跟两次。

7 - 8　对 8 方向左脚旁迈,跟右脚成右后踏步,右左手先后叉腰,右起划圆动律
　　　　两次。

⑦ - 1　左脚后退一步,跟右脚成正步,左起上下动律两次。

2 　　　舞姿不动。

3 - 4　左起向前迈两步成右前踏步,右起前后动律两次。

5 - 6　右左手先后经旁至双护胸位。

7 - 8　右起划圆动律两次。

⑧ - 4　重复⑦-4 动作。

5 　　　大幅度左拧身对 6 方向,双手在体旁前后摆动(右手在前)。

6 　　　右拧身对 1 方向,双手经下弧线至肩前位。

7 - 8　右起划圆动律两次。

⑨ - 4　碎步左转一圈,划圆动律四次。

5 - 6　上左脚成正步,双手胸前平打开至双护头。

7 - 8　右起前后动律两次。

一 鼓　闪身一鼓,落指相。

3. 提　示

1. 三个动律之间的衔接都要经过腰部的下弧线慢移动,然后快速形成舞姿。

2. 压脚跟要有"艮"劲,组合体现出"稳中艮"的特点。

第二节　手巾花训练

一、绕花组合

1. 音　乐



里外绕花曲



1 = C　2/4

佚　名曲

中板

（ 6̱5̇ 3̱2̇ | 1̇ 1̇ ） | 6. 1̇ | 2̇. 3̇ | 7 6̱1̇ |

5 - | 3 7 | 6. 1̇ | 5̱1̇ 3̇ | 2̇ - |

6. 1̇ | 2̇. 3̇ | 7 6̱5 | 6 - | 7 - |

3̇ - | 2̱7 6̱5 | 1̇ - | 6. 1̇ | 2̇. 3̇ |

7 6̱1̇ | 5 - | 3 7 | 6. 1̇ | 5̱1̇ 3̇ |

2̇ - | 3̱1̇ 6 | 3̱1̇ 6 | 3̱1̇ 6̱1̇ | 6̱5 3 |

7̱3̇ 2̇ | 7̱3̇ 2̇ | 6̱5 3̱2̇ | 1̇ 1̇ ‖

2. 动作组合

准备（4拍）　体对1方向，正步位，双手下垂。

①- 4　压脚跟，右手起胸前交替花两次。

5 - 8　左脚对2方向上步，朝阳别步肩上里外绕花两次。

②- 8　重复①-8动作。

③- 4　重复①-4动作。

5 - 8　左起上两步成正步，右左手先后体前里绕花再同时落下。

④- 8　转体蝴蝶花一次，接转体蚌蛤花一次。

⑤- 2　撤左脚成踏步，体对7方向，双手体旁前后绕花（右手在前）。

3 - 4　拧身对1方向，双手体旁前后绕花（左手在前）。

5 - 8　脚下不变，体对8方向，双手里外绕花四次从斜下至斜上。

⑥- 4　上左脚成踏步，体对1方向，双手经头上绕花交叉下分至小燕展翅绕花。

5 - 8　胸前交替花两次。

⑦- 8　（快板）上右脚正步位碾压脚跟八次，双手里外绕花从斜下至斜上。

⑧-6　正步位碾压脚跟六次，右起肩上里外绕花。

7-8　撤左脚成踏步，体对 8 方向，右手体旁下捅，左手于右肩前里绕花，目视 1 方向。

3. 提　示

1. 里绕花以指带腕，慢起法儿，快压绕，压腕翘指，掌心向前；起动先于节奏，"da"拍完成挑绕，正拍下压。

2. 交替花自身侧抬起，以指带腕，腕带臂，切忌肘主动。

3. 小燕展翅绕花的双臂是在身侧做上下直线运动，忌划圈。

二、片花组合

1. 音　乐



我爱你，塞北的雪





刘锡津曲



$$1 = {}^\flat B \quad \frac{4}{4}$$

中板

$$(\underline{5} \ 6 \ \underline{\dot{3}} \ \underline{\dot{2}\dot{3}} \ 6 \mid \dot{1} - - -) \mid 5 - \underline{\dot{1}\cdot\dot{3}} \ \underline{\dot{2}\dot{3}} \mid \dot{3} - - - \mid$$

$$\underline{\dot{3}\dot{2}\dot{1}} \ \underline{5\cdot\dot{1}} \ \underline{6\dot{1}} \mid \dot{2} - - - \mid \dot{3} - \underline{\dot{2}\dot{3}\dot{2}} \ \dot{1} \mid \underline{\dot{1}\cdot\dot{2}} \ \underline{6\ 5} \ \underline{3\cdot 5} \mid$$

$$\underline{6\dot{1}\dot{2}} \ \underline{\dot{2}\cdot\dot{2}} \ \underline{6\ 5\ 6} \mid 5 - - \ 5\ 6 \mid 6 \ \underline{6\ 5} \ \underline{\dot{1}\ 6\ 5} \mid 6\ 6 - \underline{6\ \dot{1}} \mid$$

$$\dot{1}\ \dot{1}\ 6 \ \dot{3} \ \underline{\dot{2}\dot{1}} \mid \dot{1}\ \dot{1}\ \dot{1} - \underline{\dot{2}\dot{3}} \mid \dot{5}\ \dot{5} - - \mid \dot{5} - - \underline{\dot{3}\ 5} \mid$$

$$\underline{\dot{6}\ 5\ 6} \ \underline{\dot{1}\ 0\ 3} \mid \underline{\dot{3}\ 2} \ 2 - \underline{\dot{2}\ 3} \mid \dot{5}\cdot \underline{\dot{3}} \ \underline{\dot{2}\ 3} \ \underline{\dot{2}\ 7} \mid \underline{6\cdot 7} \ \underline{6\ 5} \ 6 - \mid \underline{5\ 6\ \dot{3}} \ \dot{3}\ 6 \mid \dot{1} - - - \parallel$$

2. 动作组合

准备（8 拍）　体对 2 方向，站正步。

①-2　右手胸前里片花两次，左拧身体对 1 方向。

3-4　做①-2 的反面动作。

5　　体对 2 方向，双腿半蹲含胸低头，双手头上外片花一次。

6-8　慢站起，双手外片花三次，从头上打开落至平开位，仰视 2 方向。

②-4　做①-4 的反面动作。

5-8　左拧身对 1 方向，快半蹲慢站起，双手外片花四次，于身体左侧由下经前向上划立圆落至右手胸前、左手平开，视线随双手至 2 方向斜上。

③-4　右起走两步右转一圈对 1 方向，左手背后，右手体旁斜下外片花四次。

5-6　右起撤两步成正步，双手立片花。

7-8　双腿蹲、起一次，双手舀花立片。

④-8　快半蹲，慢慢站起，双手外片花八次，于体前向右划立圆至左上方，视线随手移动。

⑤-2　撤右脚踏步，右手斜上、左手胸前外片花两次。

3 - 4　做⑤-2 的反面动作。

5　　右脚旁迈一步为重心,左手大交替花。

6　　称重心至左脚,右脚内倒双膝靠拢,右手大交替花落至肩前,左手上托。

7 - 8　保持舞姿不动。

⑥ - 8　重复⑤-8 动作。

⑦-⑧　十字步立片昌花,做两次。

⑨ - 4　双腿经半蹲站起,左脚重心,右脚旁点地,双手外片花四次送至左上方。

5 - 8　做⑨-4 反面动作。

⑩ - 2　上左脚成踏步半蹲,双手经小五花至左扶鬓式。

3 - 4　上右脚左转身至 5 方向,左手上托,右手贴体侧下推。

5 - 8　左转身对 1 方向,上左脚踏步半蹲,双手胸前里片花相靠,再经双绕花回肩前推至平开位。

3. 提　示

做片花起动先于节奏,"da"拍完成挑片巾,以点带面,片花面向上,片时灌满音乐。

三、片花、出手花、转花组合

1. 音　乐

<p align="center">东 北 小 曲 (二)</p>

1 = C　2/4

<p align="right">佚名曲</p>

小快板

2. 动作组合

准备(8 拍)　体对 1 方向,右后踏步,左手叉腰,右手下垂。

① - 4　右手胸前立转花。

5 - 8　小出手花,上右脚踏步,然后右手叉腰,左手下垂。

② - 6　做①-4 的反面动作。

7 - 8　小出手花,上左脚成正步。

③ - 8　右手连续做小出手花,两拍一出,左手递手绢。

④ - 4　双手胸前里片花相靠,再经双绕花回肩前推开至平开位。

5 - 8　右手横过肩花然后叉腰,左手体侧接手绢。

3. 提　示

1. 小出手花用五指抓巾边,转腕抛绢后五指伸直。

2. 立转花用三指抓巾边,拳心空,向里连续转手绢,绢面向前。

3. 顶转花以食指顶绢中心,连续内旋手绢,忌提压腕。

四、手巾花综合训练组合

1. 音乐



满 堂 红（一）

民 间 乐 曲

王文汉演奏谱



$1 = G$　$\dfrac{2}{4}$

中板

X　　　X　　|5 3·2　5·3 5 6 | i·6 5 6　i 0 6 | 5 6 i　6 i 6 5 | 3·2 1 2　3·2 7 6 |

3·5 6 i　5 6 4 3 | 2 3 1　6 3 2 | 2　5　3 2 | 3·2 5 5　1·3 | 2 1 6 1 6　1·3 |

2 1 6 1 6　1·3 | 2 3 1 3　2 3 1 3 | 2 1 6 1 6　1·7 | 6 5　5 3 2 | 3·2 5　1·6 |

5·3　5·6 | i·6 5 6　i·6 | 5 6 i　6 i 6 5 | 3·2 1 2　3·2 7 6 | 3·5 6 i　5 6 4 3 |

2 3 1　6 3 2 | 2　5　3 2 | 3 6　1·3 | 2 1 6 6　1 6 1 3　2 1 6 1 6　1 6 1 3 |

快板

2 3 1 3　2 3 1 3 | 2 1 6 1 6　1·7 | 6 5　5 3 2 | 3·2 5 5　1 | 5·6　5·6 |

i 6　i | 5 i　6 5 | 3 2　3 | 3 6　5 3 | 2 1　2 | 2 5　3 2 | 3 6　1 | 2 6　1·3 | 2 6　1 |

突慢

5 5　3 2 | 3 6　1 | 3 6　1 | 3 6　1 | 5 5　3 2 | 3 6　1 | 5 5　3 2 | 3 5 6　1 ‖

2. 动作组合

准备（2拍）　体对5方向,站正步位。

①-1　右转身对1方向上右脚踏步半蹲,左手肩前位,右手头上小出手花。

2　　右起小交替花两次。

3　　上左脚正步拧脚跟,双手经左手平开右手前伸收至右腋下,体对8方向,目视1方向。

4　　舞姿不动。

5　　压脚跟一次。

6　　双手从2方向平推至8方向。

7　　上右脚踏步半蹲,体对7方向左手里绕花一次,后半拍(da)右手经下弧线至体旁里绕花一次,拧身对1方向,成双手平开位翘腕。

8　　双臂落下,含胸。

②-1　对 2 方向上右脚成正步,双晃手至左手上托右手胸前,拧身对 8 方向。

2　　　舞姿不动。

3-4　双手斜下从左至右片花,压脚跟三次,一慢两快。

5　　　撤右脚踏步,肩上横出手花。

6　　　舞姿不动。

7-8　含胸,右起小交替花两次。

③-1　对 1 方向上左脚蹾脚,大交替花两次。

2　　　撤左脚踏步半蹲,含胸,小交替花两次。

3-4　重复③-2 动作。

5　　　对 2 方向上左脚,双手立片花,再上右脚拧至 8 方向,双手叉腰。

6　　　舞姿不动。

7-8　做 5-6 的反面动作。

④-1　重心后移勾左脚前抬,双手胸前交叉里绕花,快速仰身。后半拍(da)落左脚上右脚
　　　成踏步,双手经下弧线至平开绕花。

2　　　舞姿不动。

3　　　右手起双手先后收至肩前。

4　　　舞姿不动。

⑤-4　上左脚踏步右转一圈,右手顶转花。

5-7　对 1 方向上左脚踏步,双手右前左后下捅花。

8　　　右脚旁迈,左脚快速靠拢右脚,双手绕花至右腋下,向右让身。后半拍(da)左转体对
　　　5 方向,上左脚踏步,双手经下捅至平开绕花,目视 7 方向。

⑥-1　双手绕花,从旁抹下。

2　　　上右脚踏步,再做一次平开绕花抹下,目视 3 方向。

3　　　右手经头上绕花搭于左肘,体对 3 方向。

4　　　勾左脚前抬,左手小出手花立抛。后半拍(da)落左脚上右脚踏步,体对 1 方向,双手
　　　经下弧线分至平开绕花。

5-8　对 8 方向上左脚跟右脚成正步,蚌壳花一次。

⑦-2　左起撤两步,蚌壳花一次。

3　　　体对 1 方向,左脚旁迈,双手胸前里片花相靠。

4　　　右脚旁迈,双手里绕花两次至肩前再向旁推开。

5-6　右转对 5 方向重复 3-4 动作。

7　　　左转对 8 方向上左脚,双手走下弧线绕花,左手上托,右手胸前,体对 2 方向,目视左
　　　上方。后半拍(da)右脚回撤一步,左脚靠于右脚,双膝并拢,双手经下弧线绕花拉
　　　回,左手胸前,右手上托。

8　　　舞姿不动。

⑧-1　对 2 方向上左脚踏步,右手小出手花立抛,左手斜下,体对 8 方向,目视右上方。

2　　　舞姿不变,踏步蹲,接手绢。

3-4　站起,双手外片花至右手斜下左手斜上。

⑨-2　对 1 方向踏步蹲,右起腋下掸巾两次。

3 - 4　站起,右起交替肩前绕花。

5 - 6　上右脚踏步,双手头上绕花右晃,落至左手胸前右手平开。

7 - 8　双手向左外片花两次,至左手平开右手胸前,目视左前方。

⑩ - 1　左起向右迈两步成右前踏步,体对 8 方向,左手胸前、右手平开绕花,目视右前方。

2　　　舞姿不动。

3 - 4　重复⑩-2脚下动作,左手不动,右手经下弧线至头上绕花,视线从左前方回至右前方。

5 - 8　撒右脚,体对 2 方向,双手对左上方外片花,经下弧线至左手胸前右手斜上,目视左前方。

⑪ - 1　上左脚对 1 方向成踏步,双手绕花至肩前位,左拧身对 8 方向,目视 1 方向。

2　　　舞姿不动。

3 - 8　双手立转花,踏步慢蹲。

⑫ - 1　右手立转花抛出,站起。

2　　　接手绢,右手收至胸前,左手平开,含胸。

3　　　右转身一圈,同时经右手推开双手收至腋下。

4　　　下卧鱼,双手腋下穿出,至右手斜前平伸,左手斜上方摊掌,体对 8 方向,目视右前方。

3. 提　示

注意手巾花与舞姿的准确配合,掌握组合慢做快收的节奏特点,点线连接,慢板"稳中浪",快板"艮与俏"。

第三节　前踢步训练

一、前踢步绕花组合

1. 音　乐



月 牙 五 更



1 = G　2/4　　　　　　　　　　　　　　　　　　　　　东北民歌

中板

(3.235　76 | 5　356 | 5　-) | 33　56 | 3　-　| 2.3　56 |

3.532　16 | 3　2　1 | 2　- | 33　56 | 3　- | 2.3　56 |

3.532　16 | 3　2　1 | 27　6 | 05　32 | 32 12 | 1　- |

36　333 | 27　6 | 36　333 | 27　6 | 11 6161 | 2　23 |

5　5　6 | 3.532　16 | 3.235　76 | 5　3561 | 5　- ‖

2. 动作组合

准备(6拍)　体对 1 方向正步位,双手叉腰。

①- 4　左前踢步四次。

②- 4　右前踢步四次。

5 - 8　左、右各前踢步一次,右起交替花。

③- 2　左前踢步右小燕展翅两次。

3 - 4　做③-2 的反面动作。

④- 4　双手叉腰,左前踢步两次,右前踢步两次。

5 - 8　左、右各前踢步一次,左起双臂花。

⑤- 6　左起交替前踢步后退六次,双手叉腰划圆动律。

⑥- 8　重复④-4 动作,做两次。

⑦- 4　左起前踢步交替花四次。

5 - 8　左起前踢步前后下捅花两次。

⑧- 2　左起前踢步两次,转体蝴蝶花。

3 - 6　重复④5-8 动作。

3. 提　示

前踢步出脚急,落脚稳,慢移重心,双膝微衬;脚离地时,注意保持脚的自然形态。

二、前踢步片花组合

1. 音　乐



踢　步　曲



东北民歌

1 = G　2/4

小快板

2. 动作组合

准备(8拍)　体对 1 方向,站正步。

①- 2　左前踢步两次,左手后背,右手于左胯前里片花两次。

3 - 4　做①-2 的反面动作。

5 - 8　左、右各前踢步一次,双手胸前外片花四次打开至平开位。

②- 8　重复①-8 动作。

③ - 2　体对 8 方向,左前踢步一次,双手胸前里片花合拢。

3 - 4　体对 1 方向,右前踢步一次,双手外绕花至肩前横推开。

5 - 8　做③-4 的反面动作。

④ - 1　体对 1 方向,右脚快前踢步两次。

2 - 4　舞姿不动。

5 - 8　右后踏步,双手体旁前后摆动两次(先右手在前)。

⑤ - 4　右手里片花至胸前再外推至平开,左手叉腰。

5 - 6　上左脚成踏步,双手小五花至左手扶鬓右手托肘,再上右脚左转身至 2 方向,同时左手上托右手下推。

7 - 8　上左脚成踏步,小五花至左手扶鬓右手托肘。

3. 提　示

音乐的弱拍是动作的强拍,绕花与出脚同时,瞬间踢出,即刻形成舞姿,而落脚是控制用力,过程慢,动作连绵不断。

三、前踢步综合训练组合

1. 音　乐



我爱家乡的山和水





赵奎英曲



2. 动作组合

准备(12拍)　在台右后体对 8 方向站三斜排,左手腹前,右手斜后,右拧身目视 1 方向走碎步上场。最后四拍向左自转一圈回至体对 8 方向。

① - 4　左起前踢步四次,左手叉腰,右手里片花摊手出、双绕花收回肩前横推开,做两次。

5 - 6　前踢步两次,双手体前里片花两次,里片肩前双绕花一次。

7－8　碎步左转身走成三横排,体对1方向。

②－4　左起前踢步四次,里片双绕花,单、双手各一次。

5－6　前踢步四次,小交替花两次。

7－8　正步半蹲慢起,经含胸再起身,双手经头上片花打开至两旁。

③－1　撤左脚踏步,体对7方向,双手体旁前后摆动(右手在前)。

2　　体对1方向,双手体旁前后摆动(左手在前)。

3　　双手体旁前后摆动(右手在前),后半拍(da)右转身,体对3方向站正步,双推山,目视1方向。

4　　闪身。

5　　右起上两步成左前踏步,双手右前左后下捅花。

6　　右转身对1方向。

7－8　左起前踢步两次,转体蝴蝶花一次。

④－2　前踢步两次,单叉腰体前里片花,右手两次,左手两次。

3－4　前踢步两次,双手体前外片花四次,左右各两次。

5　　前踢步两次,蚌壳花一次。

6　　舞姿不动。

7　　左前踢步双臂花一次。

8　　脚不动,双手慢落。

⑤－2　一、三排立片舀花碎步前行;二排左手叉腰,右手立转花碎步后退。

3－4　一、三排与二排交换做⑤-2的动作。

5－8　全体做⑤-4的一、三排动作。

9－12　碎步右转身走弧线回至1方向。

⑥－4　左起前踢步双臂花两次。最后半拍(da)停于正步位左移重心。

5　　舞姿不变,左起横迈两步成右前踏步。

6　　胸前小五花左转一圈。

7－8　左起前踢步对8方向行进两次,左手上托,右手前后摆动。

⑦－8　重复⑥-8动作。

⑧－1　撤左脚右脚前点,左手背后,右手体前里片花一次。

2　　撤右脚踏步,体对2方向,右手里绕花至背后。

3－4　做⑧-2的反面动作。

5－8　体对8方向,右起前踢步四次,前两拍双手叉腰划圆动律,后两拍左手叉腰,右手顶转花。

⑨－4　重复⑧-4动作。

5　　左起斜后撤两步成右后踏步,双手绕花至肩前,身体拧至6方向。

6　　右回身对2方向,左手上托,右手前推。

7－8　对1方向上右脚踏步蹲,双手顶转花。

⑩－4　起身对1方向走碎步,双手顶转花,由一人带领走成一竖排。

5－8　动作同前散开成三横排。

9－12　碎步后退,双手顶转花,三排密集成小方块队形。

⑪-8 双手外片花走上弧线至斜下,左右各一次,一排双腿跪地,二排半蹲,三排踮脚跟。

9-10 双手经绕花至胸前交叉,目视左前方。

3. 提 示

重点抓踢步与手巾花的协调配合,前踢步片花、前踢步交替花应做到自下而上连锁反应的协调性,表演突出大姑娘美的"稳中浪"特点。

第四节 后踢步训练

一、后踢步动律组合

1. 音 乐

东北小曲(三)

$1 = G$ $\frac{2}{4}$ 佚名曲

中板

```
(1.2  53 | 25  21 | 22  76 | 5    5 ) ‖: 556  53 | 5.   6 |

1.2  76 | 5   - | 3   i | 61  65 | 35  32 | 1.  6 |

1.2  53 | 2.  3 | 22  75 | 6   - | 1.2  53 | 25  21 |

[1.]                              [2.]
22  76 | 5   5 :‖ 22  76 | 5   - ‖
```

2. 动作组合

准备(8拍) 分两组于台两侧候场。

①-② 台左侧人体对3方向,台右侧人体对7方向,全体双手叉腰,右起重拍在里的后踢步八次出场,成两横排。

③-2 右起后踢步上下动律两次,两组同时转向1方向。

3-4 舞姿不动。

5-8 右起后踢步两次,顺风旗(右手在上)接左双臂花。

④-8 后踢步双手上托上下动律两次。

⑤-8 体对8方向,右起重拍在外的原地后踢步八次,右左手交替肩前绕花、体旁甩巾。

⑥-8 后踢步小交替花八次,向左自转一周至2方向。

⑦-8 后踢步,右左手交替肩前绕花、体旁甩巾四次。

⑧-6 继续做⑦-8动作两慢两快。

7 - 8　上左脚成踏步半蹲,双手经平开至左手上托右手胸前,同时身拧至 1 方向,目视 6 方向。

3. 提　示

后踢步膝部的屈和伸短促而有弹性,动作腿的后踢快而小,支撑腿交换稳而有力,上身微前倾,胯上提。

二、后踢步综合训练组合

1. 音　乐

红绸舞·五匹马

1 = F 2/4

民间乐曲

稍自由

慢板

(⅖ 5 | i̅ 6i̅ | ⅖ - | ⅖ -) ‖: 5.6 5.6 | i̅.2̅7̅6̅ 5 |

3 5 3̅2̅ | 3̅5̅6̅ 1 :‖ 3̅5̅ 5̅3̅2̅ | 1̅.2̅3̅5̅ 2 | 6 2̇ 7 6 | 5 3 5 |

‖: i̅6i̅ 5 | 仓仓一冬 仓 | 3̅5̅6̅ 1 | 仓仓一冬 仓 | 3̅5̅ 5̅3̅2̅ | 1̅.2̅3̅5̅ 2 |

6 2̇ 7 6 | 5 3 5 :‖ 一　　鼓

1 = C 小快板

‖: 6 2̇ 7̅6̅ | 5 3 5 :‖ 6 5 6 |

2̇.3̇ 2̇7̇ | 6 2̇ 7̅6̅ | 5 5 6 | 5 5 6 | 7. 6 | 7 6 | 7 |

‖: 2̇.3̇ 2̇3̇ 2̇7̇ | 6 | 仓仓 令仓 | 一令 仓 | 7. 6 | 5 6 | 7 5 | 6 |

仓仓 令仓 | 一令 仓 :‖ 6 5 6 | 2̇.3̇ 2̇7̇ | 6 2̇ | 7 6 | 5 5 6 |

5 5 6 | 5 6 5 6 | 5 6 5 6 | 5 - | 5 - | 四　鼓 ‖

2. 动作组合

准备(8 拍)　体对 5 方向正步位。

①- 1　原地重拍在里的右后踢步一次,右手上托,左手平开。

2　　　左后踢步双臂花一次。

3 - 4　重复①-2 动作。

5　　　撤右脚踏步,小出手横过肩花。

6　　　脚不动,左手小交替花一次,右手后背。

7 - 8　右起后踢步两次,右左手交替腋下下捅花。

②-8　左转身体对1方向,重复①-8动作。

③-2　右起行进后踢步双臂花两次。

3　　右后撤步成体对3方向,双臂花下左旁腰,目视1方向。

4　　左后踢步双臂花一次,对3方向行进。

5　　左转对1方向,右后踢步双臂花一次。

6　　勾左脚前抬同时左转一圈,右手大交替花。

7-8　体对1方向,重复①-2动作。

④-1　体对2方向上左脚,双手立片花。

2　　体对8方向上右脚踏步,右手小出手立抛过肩花,目视1方向。

3-4　右起重拍在外的后踢步,右左手交替肩前绕花、体旁甩巾四次。

5　　体对1方向,右后踢步落成正步,双手头上绕花一次。

6　　舞姿不动。

7-8　体对1方向,重复3-4动作。

⑤-1　体对2方向勾踢左脚,仰身头上小五花。

2　　左转身对5方向落左脚成右后踏步,双手平开绕花。

3-4　舞姿不变,上下动律绕花两次。

5　　右后踢步成正步,双手头上绕花。

6　　舞姿不动。

7-8　左起后踢步两次,双手体旁下捅花至背后。

⑥-⑦　左转对1方向重复④-⑤动作。

⑧-4　(一鼓)　舞姿不变对5方向闪身叫鼓,左转踏步蹲拧身托摊掌相,体对2方向。

⑨-1　起身对8方向右后踢步一次,双手叉腰。

2-4　舞姿不动。

5-8　右起原地重拍在外的后踢步四次。

⑩-4　对1方向上左脚成踏步,上下动律四次。

5-8　右起原地后踢步四次,转对2方向。

⑪-6　后踢步六次,原地向右自转一圈。

⑫-4　体对2方向,左起朝阳别步一次,双手交替扛肩花。

5-8　右起后踢步,右左手交替肩上绕花、体旁甩巾四次。

⑬-8　对8方向,做⑫-8反面动作。

⑭-8　对6方向,重复⑫-8动作。

⑮-8　对4方向,做⑫-8反面动作。

⑯-4　左转对1方向,右起后踢步小交替花四次向左横移。

5　　右后踢步一次,双手头上绕花。

6-8　舞姿不动。

⑰-2　右后踢步小交替花两次,向右横移。

3　　重复⑯-5的动作。

4　　舞姿不动。

5-10　上左脚成踏步,体对1方向,走场交替花六次。

四 鼓 叫鼓:大交替花翻身叫鼓。连鼓:体对 2 方向,右后踢步一次,双手绕花至叉腰位,再右起向旁快上两步成踏步半蹲,双手绕花至左手平开、右手胸前,体对 1 方向,目视 7 方向。鼓相:右转一圈对 7 方向,右后踢步一次成正步,右手经下弧线至上托,左手至胸前,拧身对 1 方向亮相。

3. 提 示

手巾花与两种后踢步的屈伸要协调一致,表演突出俊俏、泼辣的特点。

第五节 跳踢步、颤步训练

一、跳踢步组合

1. 音 乐

<center>逗 蛐 蛐</center>

1 = G 2/4

民间乐曲

小快板

```
X    X ‖: 5·3  5 3 | 5 1̇  6 | 5 1̇  6 5 | 5 3  2 |

5·3  5 3 | 5 1̇  6 | 5 1̇  6 5 | 5 3  2 | 6 6  2·7 |

6 6  2 | 5 3  2 1 | 6 2  5 | 6 5  6 3 | 2 3  2 7 | 6 2  7 6 | 5 3  5 :‖
```

2. 动作组合

准备(2 拍) 在台左侧对 3 方向。

① - 4 右起行进跳踢步,左拧身对 1 方向小燕展翅四次。

5 - 6 左脚对 2 方向上步别步跳,右手肩上花上推。

7 - 8 撤右脚体对 1 方向,左手大交替花。

② - 8 重复①-8 动作反方向行进。

③ - 8 右起行进跳踢步小交替花八次,向左自转一圈。

④ - 8 对 1 方向跳踢步四次,双手蚌蛤花一次,蝴蝶花一次。

⑤-⑦ 重复①-③动作。

⑧ - 4 右起吸跳步上捅花两次。

5 - 6 右起跳踢步小交替花两次。

7 - 8 右起跳踢步两次,对 2、8 方向交叉上步,手做蝴蝶花一次,最后以右脚为重心,左脚后抬,小燕展翅亮相。

3. 提 示

跳踢步的小腿要主动后踢,强调绕腕刹住的力度与跳踢步协调一致。节奏由中速变快速。

二、双颤步组合

1. 音　乐

<h2 style="text-align:center">双　花　曲</h2>

1 = D 2/4

王文汉曲

中板

X　　X　‖: i · 2　7 6 | 5 3　5 5 | 3 · 5　6 i | 5 3　5 |

3 · 2　3 i | 6　i | 6　5 | 3 5 6 i　5 3 | 2 · 1　2 2 | 0　2　3 |

5 6 5 3　5 5 | 6 i　3 2 | 1 2　1 1 | 3 3 2　i i | 6 i 5 6　i i | 3 · 5　6 i | 5　5 :‖

2. 动作组合

准备（2拍）　体对1方向站正步，双手叉腰。

①- 8　右起双颤步四次。

②- 4　左右拧身双颤步两次。

5 - 8　左起双颤步两次，对2、8方向交叉上步。

③- 4　右起双颤步后退两次，体前双花右左各一次。

5 - 6　上左脚双颤步一次，小燕展翅位双花。

7 - 8　右脚旁迈双颤步，左手大交替花一次。

④- 4　体对8方向双花小错步一次。

5 - 8　右脚斜后撤步，双手经下弧线至右手上托、左手胸前。

⑤- 4　舞姿不动。

5 - 8　对3方向的两步半一次。

⑥- 4　舞姿不动。

5 - 8　对7方向的两步半一次。

⑦- 4　舞姿不动。

5 - 8　对3方向的两步半一次。

⑧- 4　对7方向的两步半一次。

5 - 8　对8方向双花小蹉步一次，双手体前左摆，左脚为重心，右脚后抬。

3. 提　示

双颤步以脚腕的提压为主，膝的屈伸为辅，掌握第一次颤与第二次反弹的制约关系，颤动一小一大；双花臂的运动也同样存在着两次里绕花之间的反弹力；臂起伏的大小制约脚颤的幅度。

三、跳踢步、颤步综合训练组合

1. 音　乐

你追我赶学大寨

佚　名　曲
裘柳钦改编

1 = G　2/4

小快板

二 鼓 ‖: 3.2 36 | 1. 2 | 3.2 37 | 6 - | 6 6 #4 | 3.5 32 |

1.2 37 | 6 - | 2 2 #1 | 2 2 3 | 5 63 | 2 #1 2 | 2 5 35 |

32 76 | 5 5 5 6 | 5 - | 3. 2 | 3 6 | 1 - | 1 2 |

3. 2 | 3 7 | 6 - | 6 - | 1. 6 | 1 2 | 3 6 |

5 3 | 2 56 | 72 6 | 5 - | 5 - |[1. 二 鼓 :‖][2. 一 鼓 ‖]

2. 动作组合

准备(二鼓)　在台左后体对 2 方向候场。

① - 6　左起双颤步三次,左拧身双手小燕展翅位绕双花,对 2 方向斜线行进。

7 - 8　保持姿态重心前倾。

② - 4　双手肩前位划圆动律四次,碎步对 2 方向行进。

5 - 8　右起双颤步,小燕展翅接大交替花两次。

③ - 4　拧身对 1 方向左起走场步交替花四次,对 7 方向行进。

5 - 8　右转成体对 2 方向做朝阳别步一次。

④ - 2　对 8 方向左脚上步,左手小燕展翅位绕花,右手扛肩花,接着右射雁跳起,右手上推。

3 - 4　撤右脚左射雁跳,小燕展翅接左手大交替花一次,体对 2 方向,目视 8 方向。

5 - 8　走场步交替花四次,向左自转一圈。

⑤ - 4　走场步交替花两次对 7 方向行进,右拧身对 1 方向。

5 - 8　跳踢步小燕展翅位绕花四次,右转对 3 方向行进,左拧身对 1 方向。

⑥ - 8　体对 1 方向,右起吸跳步两次,双手头上里外绕花慢落至扛肩位。

⑦ - 2　脆拧身两次。

3 - 4　舞姿不动。

5 - 6　体对 2 方向别步扛肩花一次。

7 - 8　左脚在前原地两步,小交替花两次。

⑧ - 4　体对 1 方向,左起双花小蹉步向左横移。

5 - 6　右脚斜后撤步,左前点地,右手上托、左手胸前绕花,下左旁腰,体对 2 方向,目视 8 方向。

7 - 8　舞姿不动。

⑨ - 7　(二鼓)　冷扑虎二鼓。开始做刺翻身,接跳踢步小燕展翅位绕花两次,拧身对 1 方向,向 3 方向行进,然后正步位左倾身,冷扑虎亮相。

⑩ - 4　体对 1 方向,左起十字步,仰身大交替花两次,俯身小交替花两次。

5 - 8　重复⑩-4动作。

⑪ - 4　重复⑩-4动作。

5 - 8　撤左脚慢双颤步,小燕展翅位绕花接右手大交替花左转一圈。

⑫ - 2　体对 1 方向,右起向前快上两步成左前踏步,左右手先后绕花至肩前位,同时右划圆动律一次。

3 - 4　舞姿不动。

5 - 8　右起原地跳踢步四次,双手蝴蝶花一次,蚌壳花一次。

⑬ - 8　碎步俯身后退,双手小交替花。

⑭ - 4　左起上两步,右手盖左手穿,向左转一圈。

5 - 8　分两组:一组体对 2 方向,目视 8 方向,双腿半蹲向 8 方向行进四步,双手体前摆动;二组体对 8 方向,双腿交替前踢向后跳退四次,双手小燕展翅位绕花。

⑮ - 4　一、二组交换做⑭5-8动作。

5 - 8　重复⑭5-8动作。

⑯ - 4　体对 8 方向,左起双花小错步一次,向左横移。

5 - 8　做⑯-4的反面动作。

⑰ - 8　体对 8 方向,碎步后退,双手片花由体前经头上至平开。

一　鼓　叫鼓:上左脚成踏步,左手平开,右手上托。连鼓:右、左手先后至体前交叉。鼓相:右脚上步屈膝,左腿后抬成小射雁,双手小燕展翅位,拧身对 2 方向,目视 8 方向。

3. 提　示

跳踢步支撑脚落地形成瞬间的舞姿停顿,手巾花配合干净利落,组合具有欢快跳跃小巧玲珑的特点。

第六节　稳　相　训　练

一、侧踢步、稳相组合

1. 音　乐



大 姑 娘 美

民 间 乐 曲

王文汉演奏谱



$1 = G \frac{2}{4}$

慢板

X　　X　｜2.123　52｜1.276　5.643｜2521　766｜5　　5｜

2.123　532｜1.276　5.643｜2521　766｜5　5.7｜6.1561627｜

$$\underline{6\cdot156}\ \underline{1\cdot6}\ |\ \underline{2521}\ \underline{76}\ |\ 5\ \ \underline{5\cdot7}\ |\ \underline{6\cdot156}\ \underline{1627}\ |\ \underline{6\cdot156}\ \underline{1\cdot6}\ |$$

$$\underline{5\cdot612}\ \underline{6543}\ |\ \underline{25}\ \underline{5\cdot656}\ \underline{1761}\ |\ \underline{226}\ 5\ |\ \underline{5\cdot656}\ \underline{1761}\ |\ \underline{226}\ 5\ \|$$

2. 动作组合

准备(2拍)　体对1方向站正步位。

① - 2　撒左脚踏步体对8方向,右左手交替前后悠,上下动律两次。

3　　　快一倍,重复①-2动作。

4　　　左脚收回成正步,双手叉腰,体对1方向,后半拍(da)左脚侧踢步一次。

5 - 8　向左移重心,右起侧踢步三次。

② - 8　左起侧踢步八次,点绕起法儿的单扶肘。

③ - 1　体对1方向,左起对2方向迈两步成正步,右左手先后经向前平划收至叉腰。

2　　　双手叉腰正步压脚跟左起上下动律两次。

3 - 4　对8方向重复③-2动作。

5 - 8　体对8方向,正步,双手叉腰,左起侧踢步四次。

④ - 1　撒左脚踏步,右手对8方向指出,左手稍旁抬。

2　　　收右脚成正步,左手体前绕花,右手收回稍旁抬。

3 - 4　重复④-2动作。

5 - 8　双手胸前交叉,左脚起侧踢步四次。

⑤ - 8　点绕起法儿的荷花爱莲接划圆动律两次,后两拍踏步蹲。

3. 提　示

侧踢步以脚外侧作发力点,向侧踢出划一小圆收回,快踢、虚落、慢移重心,组合体现"稳中俏"。

二、稳相综合训练组合

1. 音　乐

摇　篮　曲

$1 = G$　$\frac{2}{4}$

东北民歌

慢板

$$(\ \underline{3321}\ 5\ |\ \underline{3321}\ 6\ |\ 3\ \underline{\overset{\frown}{3561}}\ |\ \underline{4\cdot3}\ 2\ |\ \underline{256}\ \underline{232}\ |\ 1\ -\)\ |$$

$$\|:\ \underline{11}\ \underline{1\cdot6}\ |\ \underline{51}\ 1\ |\ \underline{56\dot1}\ \underline{653}\ |\ \underline{532}\ 2\ |\ \underline{25}\ \underline{5\cdot3}\ |\ \underline{232}\ 1\ |$$

$$\underline{163}\ \underline{216}\ |\ 5\ -\ |\ \underline{6\cdot156}\ \underline{1\cdot2}\ |\ \underline{3\cdot212}\ \underline{353}\ |\ \underline{23}\ \underline{356}\ |\ \underline{27}\ 6\ |$$

$$\underline{6\cdot535}\ 6\ |\ \underline{6\cdot536}\ 5\ |\ \underline{3\cdot532}\ \underline{1616}\ |\ \underline{553}\ \underline{216}\ |\ 5\ -\ :\|\ 6\ \underline{6535}\ |$$

$$6\ -\ |\ 6\ \underline{\overset{\frown}{6536}}\ |\ 5\ -\ |\ 3\ \underline{\overset{\frown}{3561}}\ |\ \underline{4\cdot3}\ 2\ |\ \overset{rit}{\underline{256}}\ \underline{232}\ |\ 1\ -\ \|$$

2. 动作组合

准备(12拍)　分三组。第一至四拍候场。第五至八拍,一、三组从台右前出场,体对 5 方向,向 6 方向斜线行进,二组从台左后出场,体对 1 方向,向 2 方向斜线行进(插在一、三组之间),全体走碎步,形成三个斜排。第九至十二拍,继续走碎步向左自转一圈,至体对 5 方向站正步。

① - 2　每组各占半拍,依次左转身对 1 方向站右后踏步。

3　　　舞姿不变做闪身。

4　　　上右脚成正步,双手经体前绕花叉腰。

5 - 8　左起侧踢步划圆动律四次。

② - 6　每组各占两拍,依次做侧踢步,右起体前交替划手回双叉腰。

7 - 8　侧踢步划圆动律两次。

③ - 6　每组各占两拍,依次左转上左脚成对 5 方向站正步,右起经头上交替下捅花至背后,
　　　　接上下动律。

7　　　左转身上左脚成踏步,体对 2 方向,右手前推,左手上托。

8　　　两次上下动律。

④ - 1　闪身。

2　　　上右脚成正步体对 1 方向,双手胸前交叉。

3 - 4　左起侧踢步划圆动律两次。

5 - 10　侧踢步六次,右左手交替大盖手接单扶肘,目视右斜下。

⑤ - 8　一组:点绕起法儿的荷花爱莲,对 2 方向踏步蹲,最后一拍站起;二组:脚下继续侧踢
　　　　步两次,接点绕起法儿的托肘扶鬓式,最后一拍踏步蹲;三组:脚下继续侧踢步四次,
　　　　点绕起法儿,最后一拍双手斜上托起。

⑥ - 2　碎步双手扶鬓式向右自转一圈,形成横三排的倒三角形。

3　　　体对 2 方向左前踢步,左手上托右手胸前绕花,目视 8 方向。

4　　　舞姿不动,屈膝抬右脚踩正步。

5 - 8　左起悠步下捅花四次,对 1 方向行进。

⑦ - 4　侧踢步,双手平开夹肘韵四次。

5 - 6　悠步下捅花两次。

7 - 8　一、二排重复⑦5-6 动作;三排左转身对 5 方向悠步两次,右手顶转花,左手体旁摆。

⑧ - 2　一排重复⑦5-6 动作;二排重复三排的⑦7-8;三排继续⑦7-8 动作(不转身)。

3 - 4　一排重复三排⑦7-8 动作;二、三排重复三排⑧-2 动作。

5 - 6　踮脚碎步左右移动,双手蝴蝶花一次。

7 - 8　每排占半拍,三排依次左转身对 1 方向上左脚踏步,双手身体前后绕花。

9　　　对 8 方向上左脚,右盖手左穿手左转身对 4 方向。

1 0　　右起提脚缠花两次。

⑨ - 2　上左脚踏步,双手左耳旁小五花,再上右脚踏步,左手不动,右手小出手花。

3 - 4　左转对 1 方向,左脚向前拎起,前后悠手,接走碎步,成倒"T"队形。

5 - 8　重复⑨-4 动作,横排对 5 方向、竖排对 1 方向走成"十"字队形。

⑩ - 4　竖排人重复⑨3-4 动作两遍,分两组从台两侧下场;横排人第一拍对 5 方向上左脚,

右盖手左穿手左转身对 1 方向,后三拍,左起侧踢步三次,右左交替大盖手接单扶肘。

5 - 6 舞姿不变,踮脚跟。

7 - 8 碎步,台左右两侧人横向交叉走下场。

3. 提 示

1. 稳相是秧歌中的静态性动作,注意把握静而不止,内在含蓄,稳俏的特征。

2. 做夹肘韵时手心向前,要有内在的推与碾的力量。

第七节 顿 步 训 练

一、颤顿步组合

1. 音 乐



顿 步 曲(一)



$1 = D \dfrac{2}{4}$ 佚 名 曲

小快板

(3 5 6 i̲ 6̲ 5̲ 3̲ 2̲ | i̇ i̇) | i̇·2̇ 7̲ 6̲ | 5 3̲ 5̲ | 6̲ 5̲̇ 3̲ 2̲̇ |

i̇ - | 6̲ 5̲ 3̇ | 6̲ 5̲ 3̇ | 2̇·i̲ 7̲ 6̲ | 5 - |

6̲·i̲ 2̲ 6̇ | i̇ 7̲̇ i̇ | 2̇ i̲̇ 6̲ 5̲ | 3 - | 3 7̲ 6̲ |

3 7̲ 6 | 3 5 6 i̲ 6̲ 5̲ 3̲ 2̲ | i̇ i̇ ‖

2. 动作组合

准备(4拍) 体对 1 方向站正步位。

① - 4 左起原地颤顿步肩上交替搭巾四次。

5 - 8 双叉腰颤顿十字步一次。

② - 2 原地颤顿步肩上交替搭巾两次。

3 - 4 上左脚踏步半蹲,俯身前后绕花,再上右脚成正步,起身小燕展翅位绕花。

5 - 6 重复 3-4 动作。

7 - 8 原地颤顿步小燕展翅绕花两次。

③ - 2 行进颤顿步两次,双手砍绕花至右腋下。

3 - 4 左转对 7 方向行进颤顿步两次,双手砍绕花,右手至头上,左手至右肩前,目视 1 方向。

5 - 6 重复③3-4 动作(不转身)。

7 - 8 重复③1-2 动作,右转对 1 方向。

④ - 4 颤顿十字步,前两拍半蹲俯身腋下掸巾,后两拍起身肩上交替搭巾。

5 - 6　行进颤顿步两次，半蹲俯身腋下掸巾。

7　　　上左脚成正步，双手面前向左绕花。

8　　　后勾踢左脚，向右斜下甩巾，体对 8 方向，目视 1 方向。

3. 提　示

颤顿步全脚着地，提胯颤膝，有顿劲儿。

二、抻顿步、碾顿步组合

1. 音　乐



顿 步 曲（二）



1 = D　2/4

佚　名曲

小快板

（ 3 5 6 i̲　6 5 3 2 ｜ 1　1 ）｜ i̲．2̇　7 6 ｜ 5　3 5 ｜ 6 5̇　3̇ 2̇ ｜ i̇　- ｜

6 5　3̇ ｜ 6 5　3̇ ｜ 2̇．i̇　7 6 ｜ 5　- ‖: 6̇．i̇　2̇ 6 ｜ i̇　7 i̇ ｜

2̇ i̇　6 5 ｜ 3　- ｜ 3 7　6 ｜ 3 7　6 ｜ 3 5 6 i̲　6 5 3 2 ｜ 1　1 :‖

2. 动作组合

准备（4 拍）　体对 1 方向站正步位。

①- 2　左起行进碾顿步两次，双手体前左右水平甩摆。

3 - 4　抻顿步后退两次成正步，双手头上绕花搭肩。

5 - 6　原地抻顿步两次。

7 - 8　原地抻顿步小燕展翅绕花两次。

②- 8　重复①-8 动作。

③- 4　原地抻顿步四次，双手体前里外绕花，斜下两次，斜上两次。

5 - 8　转对 8 方向，重复③-4 动作。

④- 3　抻顿步三次，双手体前左右摆，体对 8 方向，向 6 方向斜线行进，目视 1 方向。

4　　　右脚撤至右后转对 2 方向，目视 1 方向，左脚点地，双手右摆左手至胸前、右手上托。

5 - 6　舞姿不动。

7 - 8　体对 1 方向，左起原地抻顿步，肩上交替搭巾两次。

⑤- 3　左转体对 7 方向，抻顿步三次向左横步，双手体旁前后摆动，目视 1 方向。

4　　　身右转对 3 方向，撤右脚踏步半蹲，左手摆至体前，右手摆至体后斜下，目视 1 方向。

5 - 6　右转对 5 方向左起抻顿步两次，双手绕至肩前架肘。

7 - 8　右转对 7 方向抻顿步两次，右左手先后体前下甩巾。

⑥- 4　重复⑤-4 动作（前三拍不转身）。

5 - 6　体对 2 方向左起前后蹲步，俯身双手体旁前后甩巾。

7　　　起身撤左脚右手肩上搭巾。

8　　　体对 1 方向,撤右脚踏步蹲,左手上托绕花,右手不动,目视右上方。

3. 提 示

1. 抻顿步屈伸短促、有力,重拍向上,脚离地时与地面呈垂直关系,忌前后勾脚。
2. 碾顿步用膝盖的屈伸带动脚掌碾动、后跟前推,其他要领同抻顿步。

三、顿步综合训练组合

1. 音 乐

<h2 style="text-align:center">青 纱 帐</h2>

1 = D 2/4

佚 名曲

中板

2. 动作组合

准备(8拍)　体对 5 方向左前踏步蹲,右手腋下夹巾,左手下垂,上下动律八次。

①- 4　　右转对 1 方向,左起碾顿步肩上交替搭巾四次。

5　　　　上左脚成正步半蹲,左手肩上搭巾,右手胸前交替花一次。

6　　　　直膝,后勾踢左脚,右手斜下甩巾,体对 8 方向,目视 1 方向。

7 - 8　　左起抻顿步两次,左手不动,右手体旁前后摆,向左转一圈。

②- 8　　重复①-8 动作。

③- 4　　体对 1 方向,左起十字顿步,前两拍半蹲俯身腋下掸巾两次,后两拍直身肩上交替搭巾。

5 - 7　　体对 2 方向,左腿勾脚前探,左手肩上搭巾,右手斜下里缠花从右划至左。

8　　　　上右脚踏步蹲,左臂夹肘收于腰间,右手体旁平推,含胸略低头。

④- 8　　起身,左起小的抻顿步八次,双手里外绕花,从体前斜下慢抬至斜上,视线随手。

⑤- 2　　原地小抻顿步两次,双手头上里外绕花。

3 - 4　　上左脚,右脚碾顿步一次成踏步拧身体对 8 方向,右手下捅花至体旁,同时左手里绕花搭于右肩前,目视 2 方向。

5－6 舞姿不变。

7－8 体对6方向右起行进抻顿步两次,右手不动,左手前后摆动。

⑥－6 重复⑤7-8动作做三次,最后两拍左转对2方向。

⑦－8 右起小抻顿步八次,双手垂于体前左右摆动,四拍体对3方向,四拍体对1方向,目视2方向。

⑧－5 体对8方向,目视2方向,右起抻顿步五次向右横走,右手绕至头上,左手里绕夹肘收于腰间,双手交替进行。

6－8 前两拍收右脚并步左转至3方向站正步,双晃手经下弧线至头上绕花,落于左肩前,左拧身目视1方向。

⑨－2 第一拍左脚后踢步一次,第二拍不动。

3－4 第一拍右脚后撤成踏步半蹲,双手下分至头上绕花,第二拍不动。

5－8 体对2方向,前两拍左手叉腰,右手大交替花横推至平开,后两拍上下动律两次。

⑩－8 左起抻顿步八次,双手体前左右摆动,对2方向行进四次,左转对6方向行进四次。

⑪－6 左转对2方向上左脚踏步半蹲,左手从旁至上托,右手手心向上端于胸前,慢拧身对8方向。

7－8 对3方向右起跌两步成踏步半蹲,左起大盖手两次,含胸低头。

⑫－4 第一拍起身双手平开绕花,拧身对1方向,目视7方向。

5－8 左转身对7方向左起前后蹭步行进四次,右左手交替腰间夹肘前捅花。

⑬－4 左起颤顿步后退,肩上交替搭巾四次。

5－8 左起颤顿步四次,砍绕花两次,前两拍对7方向、后两拍对5方向行进。

⑭－2 体对3方向颤顿步砍绕花。

3－6 前两拍对1方向左起快上两步成体对8方向正步半蹲,双手经砍手收至右腋下,目视1方向。

7－8 第一拍面前双晃绕花,第二拍直腿同时左腿勾脚后踢,双手向右斜下甩。

⑮－3 左转身对7方向左起抻顿步三次向左横走,双手体旁前后摆动,目视1方向。

4 身右转对3方向,撤右脚踏步半蹲,左手摆至体前,右手摆至体后斜下,目视1方向。

5－6 右转对5方向,左起抻顿步两次,双手绕至肩前架肘。

7－8 右转对7方向抻顿步两次,右左手先后体前下甩巾。

⑯－2 体对8方向,左起小抻顿步两次,双手左右耳旁绕花,第一拍原地,第二拍左转一圈。

3－4 第一拍双脚正步微蹲,右手体前,左手体后,第二拍直膝,左勾脚后踢,双手旁掸至小燕展翅位。

5－8 重复⑯-4动作。

⑰－4 左起抻顿步两次对8方向行进,第三拍并步微蹲,交替肩上搭巾三次,第四拍直腿同时右腿勾脚后踢,左手不动,右手向前甩巾。

5－8 做⑰-4的反面动作对2方向行进。

⑱－4 左前踏步半蹲,左手平开,右手胸前,第四拍双手胸前小五花,左转一圈对1方向。

5－8 双手向旁平推开。

一 鼓　跺脚一鼓。左移重心撤右脚卧鱼,双手膝前交叉。

3. 提 示

各种手巾花及舞姿完成要利落干净,突出大姑娘"稳中浪"的泼辣、俊俏形象。

第八节　缠 花 训 练

一、缠花顿步组合

1. 音 乐

东 北 小 曲(三)

1 = G 2/4

佚 名 曲

中板

（ 1.2 53 | 25 21 | 22 76 | 5 － 5 ） 556 53 | 5. 6 1.2 76 |

5 － | 3 1 | 61 65 | 35 32 | 1. 6 1.2 53 | 2. 5 |

22 75 | 6 － | 1.2 53 | 25 21 | 22 76 | 5 5 ‖

2. 动作组合

准备(8拍)　体对1方向站正步位。

①-②　缠花撤步短句。

③-4　十字顿步体旁里外缠花。

5-8　顿步体旁里外缠花四次,左转身对5方向行进。

④-2　右转身对1方向,左脚顿步里外缠花一次,第二拍撤右脚踏步半蹲,左手夹肘里缠花至腰旁,右手外缠花至2方向斜下。

3-4　重复④-2动作,第二拍,右手外缠花至4方向斜上。

5-7　顿步体旁里外缠花行进三次。

8　撤右脚踏步半蹲,左手夹肘里缠花至腰旁,右手外缠花至1方向平开位。

3. 提 示

缠花用三指夹巾,上身动律带有下弧线的横向移动感。

二、缠花十二鼓组合

1. 音 乐

十 二 鼓

（ x x ） | 冬 0古儿 | 龙冬 仓 | 0古儿 龙冬 | 仓 0古儿 | 龙冬 仓 | 冬不 冬仓 |

0古儿 龙冬 | 仓古儿 龙冬 | 仓古儿 龙冬 | 仓 仓古儿 | 龙仓 一冬 | 仓 0 ‖

2. 动作组合

准备（2拍）　体对 1 方向，正步位。

1　　　不动。

2 - 3　　左脚旁迈一步，双手头上向左缠花。

4　　　撤右脚踏步蹲，双手斜下甩巾至左旁，视线随手。

5 - 7　　做 2-4 的反面动作。

8 - 14　双手斜拉至头上向左缠花，微扬胸，踏步半蹲左转一圈对 1 方向，双手缠花落至体前，最后一拍踏步蹲，双手体前垂直下甩巾。

15　　　舞姿不动。

16-17　左脚旁迈一步，右脚后撤成踏步半蹲，双手胸前向左缠花斜下甩巾至左旁。

18-19　做 16-17 的反面动作。

20-21　腿不动，双手体旁里缠花夹肘至腰间，含胸，重心后移。

22-24　双手体旁外缠花至平开位，重心前移，左勾脚后抬至射雁位，双手平开位外推。

25　　　舞姿不动。

3. 提　示

注意双手顺方向缠花与双手相对方向缠花的区别；缠花后各方位的舞姿要停顿，手臂要有穿刺感，节奏短促有力。

三、缠花综合训练组合

1. 音　乐

华风乡情（片断一）

1 = G 2/4

裘柳钦曲

小快板

2. 动作组合

准备（起鼓）　每组两人分四组，台四角各站一组，均背对台中。

① - 4　左起顿步缠花，撤步体前斜下捅花。

5 - 8　重复①-4 动作。

② - 2　左顿步缠花，撤步斜后上捅花。

3 - 4　舞姿不动。

5 - 6　顿步走场交替花两次，左转身对台中。

7 - 8　顿步缠花，撤步体前斜上捅花。

③ - 4　舞姿不动。

5 - 7　顿步缠花三次，台左右两侧人面对面交叉换位。

8　　全体右撤步双手向旁捅花，转身对 1 方向。

④ - 8　左后踏步，双手肋旁缠花，前四拍收至腰间，后四拍向旁推出。

⑤ - 8　左起前踢步，双手体前斜下里外缠花四次。

⑥ - 4　前踢步体旁缠花两次，左转对 7 方向。

5　　左转对 5 方向，上左脚踏步蹲，体旁缠花，目视右斜下。

6　　上右脚踏步位踏脚，体旁缠花，目视左斜下。

7 - 8　舞姿不动。

⑦ - 4　左起前踢步两次，双手头上里外缠花。

5　　左转对 1 方向，上左脚踏步蹲，右手体旁缠花。

6　　上右脚踏步位踏脚，双手外缠花至头上，目视左斜下。

7 - 8　舞姿不动。

⑧ - 4　左起前踢步两次，右左手先后体前缠花至腰间。

5 - 6　上左脚成踏步，双手向旁外缠花。

7 - 8　上右脚踏步蹲，双手向里缠花至腰间。

⑨ - 8　分两组：一组重复①-8 动作，一次斜下捅花，一次斜后上方捅花；二组保持踏步蹲，双手体旁里外缠花。

⑩ - 8　两组同时重复①-8 动作，一次平开位旁捅花，一次体前斜上捅花。

⑪ - 2　一组体对 3 方向，二组体对 1 方向，顿步缠花两次，停正步位。

3 - 4　舞姿不动。

5 - 8　两组交换做 1-4 的动作。

⑫ - 8　左转对 5 方向顿步缠花八次行进。

⑬-⑭　全体做⑨-⑩一组的动作，走成两组分别对 2、8 方向体侧身相对的大"八"字队形。

⑮ - 8　两组做相对的踏步半蹲，向里缠花。

⑯ - 8　向外缠花。

⑰ - 8　双手体旁里外缠花做两次。

⑱ - 8　上步盖手小五花，缠花右转一圈接甩巾小射雁。

⑲-⑳　全体体对 1 方向，重复一组的⑮-⑱动作。

十二鼓　缠巾十二鼓。

3. 提　示

将缠花顿步与诙谐逗趣的情景有机结合,掌握动作的放收对比,在快速节奏中,达到动作与情感的协调表现。

第九节 鼓相、走场训练

一、鼓相组合

1. 音 乐

鼓 段 子

| 一冬 冬 | 仓 仓古儿 | 龙仓 一冬 | 仓仓 仓古儿 | 龙仓 一冬 | 仓 0 |

| 冬 0古儿 | 龙冬 仓 | 冬不 冬 | 仓 0 | 仓 仓 | 龙仓 一冬 |

| 仓仓 一冬 | 仓 0 ‖: 0古儿 | 龙冬 仓 :‖ 嘟 — | 嘟 — |

| ‖:冬 0古儿 | 龙冬 仓 | 0古儿 龙冬 | 仓 冬不 | 冬 仓 0 :‖ 一冬 冬仓 ‖ |

| 嘟 — | 嘟 — | 嘟 — | 嘟 — | 冬 冬 | 0古儿 龙冬 |

| 仓 冬 | 0古儿 龙冬 | 仓古儿 龙冬 | 仓古儿 龙冬 | 仓 冬 | 0古儿 龙冬 |

| 仓 冬不 | 冬 仓 0 | 嘟 — | 嘟 — | 冬 冬 | 0古儿 龙冬 |

| 仓 冬 | 0古儿 龙冬 | 仓古儿 龙冬 | 仓古儿 龙冬 | 仓 冬 | 0古儿 龙冬 |

| 仓 冬不 | 冬 仓 0 | 嘟 — | 嘟 — | 嘟 — | 嘟 — |

| 冬 冬 | 0古儿 龙冬 | 仓 冬 | 0古儿 龙冬 | 仓古儿 龙冬 | 仓古儿 龙冬 |

| 仓 冬 | 0古儿 龙冬 | 仓 冬不 | 冬 仓 0 ‖ |

2. 动作组合

准备(12拍) 分两组。第一至六拍候场,第七至十二拍,全体做碎步大出手花,一组从台左后上场,体对2方向走至台中,二组从台右后上场,体对8方向,左拧身对6方向走至台中,全体对1方向叉腰踏步,两人对视。

①-8 (二鼓) 二组大交替花翻身二鼓,叉腰单推掌鼓相。一组不动,看二组做。

②-8 (二鼓) 一组跳踢步双手头上片花四次接左移重心冷扑虎。二组不动,看一组做。

③-6 (一鼓两次) 二组前三拍,左起向左后撤两步成右后踏步,双手叉腰,一拍完成,停两拍;后三拍,右起向右前上两步成左后踏步,右手指向2方向,一拍完成,停两拍。一

组前三拍舞姿不动,后三拍脚步同二组,双手叉腰。

④-8　全体体对 2 方向小交替花后退,同时一组经二组体前绕至二组身右侧。

⑤-11　(三鼓)　一组,脆拧身,缠花翻身,碎步后退接双护头踏步闪身,再左起上两步,右左手体前交叉,亮小射雁小燕展翅鼓相。二组,双推山闪身,左旁迈步成右后踏步,托按掌,再右旁迈步成左后踏步,托按掌,接着与一组同做右左手体前交叉亮小燕展翅鼓相。

⑥-11　(三鼓)　两组同时做跺脚三鼓:体对 1 方向左起交叉上两步,双手立片过肩花,再上左脚双手头上缠花向左斜下甩巾,小射雁。

⑦-3　(一鼓)　一组跺脚头上大交替花接半蹲胸前小交替花。二组半蹲胸前小交替花接跺脚头上大交替花。

4-6　重复⑦-3 动作。

⑧-8　体对 1 方向,小交替花后退。

⑨-20(五鼓)　大交替花翻身五鼓(闪身连鼓),叉腰单推掌鼓相。

⑩-4　小交替花,一、二组分别转向 3、7 方向,面对面后退至台两侧。

⑪-20　(五鼓)　一组重复⑨-20 动作,做双护头鼓相。二组大交替花翻身五鼓(跳踢连鼓),拧身双推掌鼓相。

⑫-8　体对 1 方向,一组跳踢步小交替花,二组跳踏步头上片花,两组逆时针方向互绕半圈换位。

⑬-20　(五鼓)　全体做大交替花叫鼓(右手起法儿);再左起上两步成右踏步,双手体旁里外缠花,接双手叉腰闪身连鼓;大交替花小出手花左转对 2 方向上左脚踏步亮顺风旗鼓相。

3. 提　示

五鼓是由叫鼓、翻身、连鼓、鼓相四部分组成,统称鼓相。叫鼓动势大而明显,翻身较少用腰,连鼓一拍紧催一拍,要有速度,动势火爆,鼓相结束干净利落。

二、走场组合

1. 音　乐

反　磨　房

1 = F　2/4

民间乐曲

中板

2. 动作组合

准备(8拍)　体对1方向,双叉腰右前踏步蹲,前四拍不动,后四拍左起上下动律四次。

①-8　右起小交替花八次,慢慢站起,最后两拍左起后撤两步,转至体对8方向。

②-4　走场步小交替花四次,对8方向行进。

5-6　上左脚并步右手盖左手穿左转身至4方向。

7-8　右起提脚缠花两次。

③-4　左起走场步小交替花四次,对4方向行进。

5-6　左起上两步并步,左手旁、右手前掸巾,再左转身对1方向,双手绕花至右腋下下捅花。

④-6　左起走场步小交替花六次对7方向行进,身右拧对1方向。

7-8　体对2方向上左脚原地跳踢步两次,左手头上、右手胸前里外绕花。

⑤-6　走场步小交替花六次,对2方向行进。

7-8　上左脚踮脚右手大交替花,撤左脚俯身左手胸前小交替花。

⑥-6　走场步小交替花六次,向左走弧线至5方向。

7　对6方向勾左脚前抬,双手胸前小五花,仰身。

8　左转身对1方向上左脚踏步半蹲,双手平开位绕花。

3. 提　示

走场步膝部松弛,后面的腿脚腕略勾,落地膝部略加控制,形成不明显的带有衬劲的动感特点;步伐可大可小,主要与交替花配合。

三、鼓相、走场综合训练组合

1. 音　乐



柳　青　娘



1 = G $\frac{2}{4}$　　　　　　　　　　　　　　　　　民间乐曲

中板

(22　12 | 32　17 | 67　25 | 67　6) ‖: 3.2　35 | 67　6 | 3.2　35 | 67　6 |

22　12 | 32　17 | 67　25 | 67　6 | 5.6　53 | 26　2 | 25　32 | 32　1 |

3.2　1 | 6561 | 3.2　1 | 6561 | 22　12 | 32　17 | 67　25 | 67　6 :‖

接一鼓　　接一遍音乐　　接三鼓　　接二遍音乐　接 ‖: 五　鼓 :‖

2. 动作组合

准备(8拍)　十二人分两组,体对1方向,于台后两侧候场。

①-④　左起走场步交替花,两组同时出场,走成一横排。接着走二龙吐须队形于台两侧成两个圆圈。

⑤-8　走场步交替花四次,向圈内集中,接右起跳踢步四次,双手肩上掸巾。

⑥-8 走场步交替花走二龙吐须队形成三横排。

⑦-⑨ 体对1方向,走场步交替花前行八次,后退八次,十字步两次。

⑩-8 前排蹲,后两排站立,右后踏步,双手体前斜下里外绕花八次。

⑪(一鼓) 闪身一鼓接指相,摆三组造型。

⑫-⑮ 交替花走场步走二龙吐须队形成两竖排于台两侧。

⑯-8 动作不变,向右自转一圈。

⑰(三鼓) 跺脚三鼓,若干组自由结合。

⑱-8 走场步交替花,向台中集中成三横排,体对1方向往前走。

⑲-8 走场步交替花,后退成两横排。

⑳-8 动作不变,第一排向8方向行进,第二排前四拍向3方向行进(左拧身,目视1方向),后四拍自转一圈。

㉑-4 全体做顿步,体前里外绕花斜下两次,斜上两次,第一排先对8方向,再转对4方向,第二排方向相反。

5-8 第一排体对4方向,左上步成踏步半蹲,单扶鬓搭巾,接上右脚小出手花;第二排体对8方向,左前蹲步交替花原地扭。

㉒-8 体对1方向,走场步交替花,第一排后退,第二排前行。

㉓-8 动作不变,第一排往右、第二排往左插成三横排。

㉔-8 一、三排动作不变,原地向右自转一圈,二排踏步位原地走场交替花。

㉕-8 第一排右边二人:1-2体对1方向,左脚上步小出手花接大交替花起法儿;3-4右脚对7方向上步翻身,同时右手体旁小出手花;5-6体对1方向,右后踏步,接手绢;7-8原地走场交替花两次。二、三排右边二人小交替花左前踏步慢下蹲。一、二、三排的左边二人分两组,每组三人左手相搭,右单臂花逆时针方向走两圈。

㉖-8 体对1方向,第一、三排做交替花左前踏步慢下蹲,第二排左边一人同一、三排,右边三人重复㉕-8第一排右边二人的动作。

㉗-8 分两组。台右侧六人,双护胸划圆动律,原地下蹲。台左侧六人:1-2正步半蹲,右手小出手花;3-4撤右脚踏步,身右拧对3方向,双手左起体旁前后悠摆两次;5-8脚下不变,对1方向双护胸划圆动律下蹲。

㉘-20(五鼓) 台右侧六人:1-6右后踏步,双手顶转花下蹲;7-12起身,闪身连鼓;13-20上步穿掌翻身,接叉腰单推掌鼓相。台左侧六人;1-4右后踏步蹲交替花四次;5-6双手顶转花站起;7-12跳别步里外绕花;13-20同台右侧六人13-20的动作。

㉙-20(五鼓) 全体一起做:1-6右手小出手花接大交替花翻身叫鼓;7-12跳别步蚌壳花连鼓;13-30翻身接顺风旗鼓相。

3. 提 示

1. 各类鼓相应有层次的处理,一鼓干净利落,二鼓一气呵成,五鼓高低对比层层推进。

2. 应有自娱表现能力,走场步运用要自如,扭出火爆热烈的场面。

第十节 综 合 训 练

(教师自编组合,组合突出风格性、训练性、技巧性、典型性、表演性等特征,可有参照。)

第二章　藏族舞蹈(基础)训练教材

概　述

藏族居住在西藏、青海、甘肃、四川、云南等省,舞蹈种类极其丰富,如谐、卓、果谐、堆谐、牧区舞、热巴等,都是兼有自娱性和表演性的歌舞。本教材主要以西藏、青海与四川地区的卓(锅庄)、谐(弦子)、堆谐(踢踏)、牧区舞、热巴等为素材,经过专业舞蹈工作者的加工整理,形成了目前的体系。

藏族民间舞蹈是农牧文化与宗教文化融合而成的。藏族舞蹈独特的体态动律特征,重心偏前,身体微前送或九十度的前俯,这是漫长的封建农奴制、政教合一的政权形式以及喇嘛教迎合人们精神生活需要的结果。因为地域的辽阔,藏族舞蹈在民间呈现的形式和种类各异,在表演风格上,"堆谐"朴实自如,踢、踏、悠、摆、跳,潇洒灵活;"谐"优美、流畅,屈伸连绵不断;"果谐"洒脱奔放,上身有起有伏,脚下灵活多变;"卓"豪迈粗犷,踏、跳、翻甩,柔颤多变,稳沉有力。但无论怎样变异,各种门类的藏舞在动律上有一个共同特征:在膝部上分别有连续不断的或小而快、有弹性的颤动,或连绵柔韧的屈伸,呈现出速度、力度和幅度的不同,使训练有一种特具个性的能力把握。连续不断的颤动或屈伸,在步伐上形成的重心移动,带动了松弛的上肢运动。藏舞的手臂动作大都是附随而动的,膝关节无论是颤动还是屈伸,在训练上都要求保持一种松弛的运动状态,兼有柔韧性和弹性。上身动作,是绝对不要求主动的,而以膝关节保持相适应的动作这种动律特点,以教材中的"踢踏"和"弦子"表现最为突出。藏族女性的体态特征,含胸、垂臂、前倾、懈胯,在运动中习惯于将多流动、多变化的下身动作与上身动作相随,形成自如悠然的舞蹈风格。

踢踏、弦子、锅庄、牧区舞、热巴,我们主要把握的是其内在的精神气质和审美情趣方面的特点,运动的方式突出下肢的上下运动,因此膝部的不同性质的颤动和屈伸是我们训练的核心,也是展开训练的着眼点。在由慢至快、由小至大、由轻至重的变化中,使学生能够逐渐把握不同节奏中不同舞姿的性格,以及表现舞蹈性格的准确能力。

第一节　颤踏动律训练

一、颤踏组合

1. 音　乐

春 暖 花 开

藏族民歌

$1 = G$ $\frac{2}{4}$

中板

$$(\underline{5\ 6}\ \underline{5\ 6} \quad \underline{5\ 5} \ | \ \underline{5\ 6}\ \underline{5\ 6} \quad \underline{5\ 5} \ | \ \underline{5\ 6}\ \underline{5\ 6} \quad 5 \ | \ 5 \quad 0 \) \| : \ 5 \quad \underline{6\ \dot{1}} \ |$$

$$6 \quad \underline{6\,5\,5\,3} \mid 5 \quad 5 \cdot \mid 5 \quad - \mid \underline{5 \cdot 6} \quad \underline{1\,\dot{2}} \mid 6 \quad \underline{5\,3\,2\,3} \mid$$

$$\underline{2\,1} \quad 1 \cdot \mid 1 \quad - \mid 2 \cdot \quad 5 \mid 3 \quad \underline{6\,\dot{1}} \mid \underline{5\,3} \quad \underline{2\,3\,1\,2} \mid$$

$$\underline{6} \quad \underline{6} \cdot \mid \underline{2 \cdot 3} \quad 5 \mid \underline{5\,3\,2} \quad \underline{1\,2} \mid 3 \quad \underline{3\,5\,2} \mid 1 \quad 1 \cdot \parallel$$

2. 动作组合

准备(8拍)　体对 1 方向,自然位。

①-8　原地颤膝。

②-8　原地颤膝,左手起两拍一次前后悠摆手。

③-8　原地碎踏,前四拍双手经肩前提起送至斜上手位,后四拍身体慢起,双手还原。

④-8　碎踏行进,体前交叉摆手两次。

⑤-⑥　动作同上,四拍一次依次转向 7、5、3、1 方向。

⑦-4　右脚重心吸腿颤踏。

5-8　左脚重心吸腿颤踏。

⑧-6　重复⑦-6动作。

7-8　右脚退踏步。

3. 提　示

1. 重心微移至前脚掌,同时提胯、拎腰、沉肩,是做颤膝时的基本体态。

2. 颤膝时强调重拍向下,松弛、自如、灵活。

二、抬踏组合

1. 音　乐

措　舞

$1 = G$　$\dfrac{2}{4}$　　　　　　　　　　　　　　　　　藏族民歌

中板

$$(\underline{2\,3\,2} \quad \underline{1\,1} \mid \underline{2\,3\,2} \quad \underline{1\,1} \mid \underline{2\,3\,2} \quad \underline{1\,0} \mid 1 \quad 0) \mid 5 \quad \underline{6\,5} \mid \underline{3\,5\,2\,3} \quad 1 \mid$$

$$\underline{3\,5} \quad \underline{2\,3\,6} \mid 5 \quad - \mid 5 \quad \underline{6\,5} \mid \underline{3\,5\,2\,3} \quad 1 \mid \underline{3\,5} \quad \underline{3\,2\,3} \mid 1 \quad - \mid$$

$$\underline{2 \cdot 3} \quad 5 \mid \underline{3\,2\,1} \quad 2 \mid \underline{2 \cdot 3} \quad \underline{1\,1\,6} \mid \underline{\dot{5}} \quad - \mid \underline{2 \cdot 3} \quad 5 \mid \underline{3\,2\,1} \quad 2 \mid$$

$$\underline{3\,5\,2} \quad \underline{3\,2\,2\,1} \mid 1 \quad - \mid \underline{1\,0} \quad \underline{5\,1} \mid \underline{2\,5} \quad \underline{1\,0} \mid \underline{5\,1} \quad \underline{2\,5} \mid \underline{1\,0} \mid$$

$$\underline{2\,3\,2} \quad \underline{1\,1} \mid \underline{2\,3\,2} \quad \underline{1\,1} \mid \underline{2\,3\,2} \quad \underline{1\,0} \mid 1 \quad 0 \parallel: 0\,X \quad 0\,X \mid 0\,X \quad X :\parallel$$

2. 动作组合

准备(8拍) 体对1方向,自然位。

①-8 双脚抬踏颤四次。

②-4 右脚重心,丁字步位单脚抬踏颤两次。

5-8 左脚重心,丁字步位单脚抬踏颤两次。

③-8 左脚起做移动重心的单脚抬踏颤,前进四次,后退四次;双手里外绕分手,最后一拍做单臂礼。

④-8 右脚重心,嘀嗒步八个,双手交叉摆手两次。

⑤-8 右脚起抬踏步四次,左、右双摆手。

⑥-8 右脚起做第三基本步三次,最后两拍抬踏步一次。

⑦-8 左脚起做七步退踏两次,第一次结束时踏死,第二次结束时踏活;里、外绕分手接前后悠摆手。

3. 提 示

做抬踏颤时要保持基本体态,由膝部带动,脚腕附随,前脚掌主动发力;抬踏动作要在重拍完成,节奏准确、清晰。

三、颤膝动律综合训练组合

1. 音 乐

<h2 style="text-align:center">愉 快 的 踢 踏</h2>

1 = G 2/4

稍快

王延亭曲

X X | X X ‖: X X X X | X X X X :‖ 3 3 6 5 | 3 2 3 6 5 |

5 5 5 5 | 5 5 5 5 | 6 6 1 2 1 | 6 6 1 6 1 6 5 | 3 3 3 3 | 3 3 3 3 |

5 5 3 6 1 | 6 5 6 3 3 | 5 5 3 2 3 1 | 2 2 2 2 | 3·6 5 3 | 5 5 3 2 3 1 2 |

6 6 6 6 | 6 6 6 6 | 1· 6 | 2·3 2 1 | 6·1 6 5 | 3 - |

6· 1 | 2 2 3 1 3 | 2· 3 | 2 3 2 1 2 | 3 3 | 3·2 1 2 |

6·1 6 5 | 6 - | 5·3 5 6 | 3 3 2 1 2 | 1·2 3 | 1 1 | 1 |

‖: 3/4 0 X X X X | 0 X X X X :‖ 2/4 1 1 2 3 | 6 6 5 6 | 5 - 5 - |

6 6 1 2 | 3 3 2 1 2 | 1 - | 1 - | 3·2 3 | 2 1 6 5 |

$$\underline{\dot{1}0}\ \underline{\dot{6}\dot{1}}\underline{\dot{6}5}\ |\ 3\cdot\ \underline{53}\ |\ \underline{2\cdot3}\ \underline{65}\ |\ \underline{53}\ \underline{21}\ |\ 1\cdot\ \ \underline{23}\ |\ \underline{16}\ \ 1\ |$$

（反复 6次）

$$\|:\underline{0X}\ \underline{0X}\ |\ \underline{0X}\ \ X:\|\ \underline{35}\ \underline{53}\ |\ \underline{323}\ \underline{2\dot{1}}\ |\ \underline{2\dot{1}2}\ \underline{\dot{1}65\dot{1}}\ |\ 6\ \ -\ |$$

$$\underline{5\cdot6}\ \underline{\dot{1}\dot{2}}\ |\ \underline{53}\ \underline{3\dot{2}\dot{1}2}\ |\ \dot{1}\cdot\ \underline{\dot{2}\dot{3}}\ |\ \dot{1}\dot{1}\ \ \dot{1}\ \ \|$$

2. 动作组合

准备(4拍)　体对1方向,自然位;后两拍右脚踏地两下。

① - 4　碎踏后退,双手经肩前提起至斜上手位,身体渐俯。

5 - 8　原地碎踏,身体渐起,双手还原。

②-③　动作同"颤踏组合"的⑦-⑧。

④ - 8　原地碎踏,双手交叉分手两次。

⑤ - 8　碎踏前进,双手交叉分手两次。

⑥ - 8　退踏步,体旁前后悠摆手,左转身对7、5、3、1方向各做一次。

⑦ - 8　体对1方向,退踏步四次。

⑧ - 8　左脚起,跕脚做第一基本步四次逆时针方向走一圈。

⑨ - 8　动作同上,继续前进,顺时针方向走一圈;最后一拍踏右脚、出左脚。

⑩-12　对8方向,右脚起连五步四次,前后交叉摆手。

⑪ - 8　右脚起做第三基本步四次。

⑫ - 8　左脚起做第二基本步两次,前后横摆手。

⑬ - 4　左脚起做七步退踏,踏死。

5 - 6　第五拍右脚踏地,左脚踢出;第六拍静止。

7 - 8　右脚起做第一基本步一次。

⑭ - 4　继续做第一基本步两次。

5 - 8　七步退踏,踏死。

⑮-⑯　左脚起,做七步退踏四次,踏活、踏死交替进行。

⑰ - 4　双脚起单落右脚,做嘀嗒步四次,双手体前交叉摆手。

5 - 8　重复前四拍动作。

⑱ - 8　右脚重心,嘀嗒步左转身一圈,身体微含,头稍右倾,双手经胸前摊手至右前。

⑲ - 2　右脚起抬踏步一次,双摆手。

3 - 4　连三步一次,前后交叉悠摆手。

5 - 8　重复前四拍动作。

3. 提　示

1.随着音乐节奏的抑、扬、顿、挫,注意踏点动作的轻、重、缓、急,活泼灵巧。

2.做⑧-⑨动作时,要连接起来,走成一个"∞"形。

第二节　屈伸动律训练

一、屈伸组合

1. 音　乐



翻身农奴把歌唱(一)

阎飞曲



$1 = \text{G}$　$\frac{4}{4}$

稍慢

(2 2 3　5 6　3 2 1　6 5 | 6 - - -) | 6　2 3　2 - | 3. 5　6 1 5 6　5 3. |

5　6 1 3　2. 3 | 1. 2　6 5 6 - | 6. 6　5 6 5　3 | 7　6 7 5 6　3. 5 |

2. 3　5 6　3 5　6 1 | 2 - - - :| 6. 6　5 6 5　3 | 7　6 7 5 6　3. 5 |

1.
2 2 3　5 6　3 2 1　6 5 | 6 - - - :|

2.
2 2 3　5 6　3 2 1　3 5 | 6　- - - ‖

2. 动作组合

准备(8拍)　体对1方向,自然位;从第五拍起,双手经旁划上弧线自肩前落下成叉腰手;最后一拍屈双膝。

①- 8　原地屈伸两次;最后半拍重心移至左脚。

②- 8　右脚向旁打开至八字位,原地移动重心屈伸四次;最后半拍右脚收回自然位。

③- 4　原地移动重心屈伸四次。

5 - 8　右脚起屈伸后退四次。

④- 2　右脚旁移转对8方向丁字位屈伸一次,双手经体前交叉打开至斜下手位。

3 - 4　做④-2拍的反面动作。

5 - 6　右脚往4方向上步,右手对4方向斜上撩袖,随之左转体对8方向,丁字位屈伸一次,同时左手对8方向单臂袖,右手斜后平开。

7 - 8　④做5-6的反面动作。

⑤- 8　右脚起屈伸行进八次,双手经体前交叉分手至叉腰手。

⑥- 8　右脚起屈伸后退八次。

⑦- 8　重复⑥-8动作,两人一组左肩相靠平步后退绕一圈,同时盖左手、掏右手成左叉腰、右单臂袖。

⑧- 5　右脚起,对1方向屈伸行进五次,双手经体前交叉分开至斜下手位。

6 -　屈右腿,右手平开手位,左手经右下划至体前。

7 -　上左脚,左转体对5方向,左手经前向旁打开。

8 -　右脚至后踏步位,左手对4方向斜下手位,右手单臂袖,目视4方向斜下。

3. 提　示：

1. 屈伸动作重心在全脚，重拍向上，长伸短屈，连绵不断。

2. 叉腰手要求掌根部按在胯骨上，五指松弛地扶向腹内侧斜下方，肘略向前。

3. 屈伸动作在移动重心时，重心一侧的肋部要顺势松懈，也称"坐懈胯"。

二、屈伸靠步组合

1. 音　乐



爱　木　错

藏族民歌



1 = G 4/4

慢板

（ 12　156　1　10 ）‖: 5.6　1　2.3　5 | 65　35　23　2 |

12　161　2　3 | 12　156　1　10 | 1.2　4　5.6　1 |

21　61　56　5 | 45　424　5　6 | 45　412　4　40 :‖

2. 动作组合

准备（4拍）　体对 1 方向，自然位；右脚起，丁字位转体靠步依次对 8、2 方向，双手体前划分手至叉腰手。

①-8　右脚起两拍一次交替对 2、8 方向做交叉靠步。

②-4　右脚起对 8、2 方向各做一次丁字位转体靠步。

5-8　重复②-4 动作。

③-8　右脚起对 3、7 方向各做一次两步一靠，双手随之做左、右划手单臂袖。

④-8　右脚起后退做两步一靠两次，双手左、右后斜下手位。

⑤-4　右脚起对 2 方向两步一靠（交叉位），左手斜下手位，右手经体前上划至斜上手位。

5-8　左脚起对 6 方向做⑤-4 的反面动作。

⑥-8　重复⑤-8 动作，体依次对 8、4 方向。

⑦-2　左转身，对 8 方向上右脚交叉靠步，双扬手，目视 8 方向斜上方。

3-4　右脚后撤交叉靠步，左单臂袖。

5-6　左转身上左脚交叉靠步，体对 6 方向，右单臂袖。

7-8　右脚上步左转身，对 2 方向上左脚交叉靠步，上身对 8 方向，右手经左肩前下划至 2 方向斜下，左手经右肩前上划成单臂袖，面对 2 方向斜下方。

⑧-2　左脚往 6 方向撤步交叉靠步，右单臂袖。

3-4　右脚起，右转身向 4 方向交叉靠步，左单臂袖。

5-6　右转身，上左脚对 8 方向交叉靠步，右单臂袖。

7-8　右脚后撤交叉靠步，左单臂袖。

3. 提　示

1. 要强调主力腿与动作腿的配合，主力腿屈时动作腿抬，主力腿伸时动作腿靠；

2. 做靠步的抬腿动作时,要由膝部带动,有提起重物的感觉。

三、屈伸撩步组合

1. 音 乐

孔 雀 吃 水

藏族民歌

1 = G 2/4

慢板

(6̣5̣6̣ 1̣3̣ | 2 1̣6̣1̣ | 2 -) ‖: 2 · 3 | 1̣6̣ 5̣6̣ |5 6 5 3 2 |

(反复 3 次)

3̣ 5̣ 3̣ 2̣ | 1̣ 2̣ 5̣ | 6̣ 5̣ 6̣ 1̣ 3̣ | 2 1̣6̣1̣ | 2 - :‖

2. 动作组合

准备(6 拍) 体对 1 方向,自然位,双手体前交叉分手成叉腰手。

① - 8 左脚起上步撩腿,双手交替顺体侧撩划立圆(称立圆划手),身体略向前俯;两拍一
次,做四次。

② - 8 左脚起撤步撩腿,其他同①-8。

③ - 8 重复①-8动作。

④ - 8 脚重复②-8动作;双手经腋下向后伸出至后斜上背手位。

⑤ - 2 保持后斜上背手;上左脚做蹭步,右脚绷脚向前,两脚同时落至踏步位,身体顺势前俯。

3 - 4 原地屈伸两次,先后转对 7、3 方向。

5 - 8 左脚起撤步撩腿两次。

⑥ - 4 重复⑤5-8动作,同时做立圆划手。

5 左脚往 6 方向撤步,右脚收至旁点位,体对 8 方向,面对 2 方向,左手斜上手,右手自
斜下至右膝旁。

6 右撩腿,右撩袖至头上方。

7 右脚往 4 方向上步,体对 2 方向,面对 8 方向,右手斜上手,左手自斜下至左膝前。

8 左撩腿,左斜下前悠手;最后半拍左脚后抬,左手后摆。

3. 提 示

1. 做撩腿时,提腿由膝部带动,撩腿以小腿带动,落脚时脚背要有托物沉落之感。

2. 身体向前时要注意提胯、拎腰,切忌压胯、塌腰。

四、屈伸动律综合训练组合

1. 音 乐

翻身农奴把歌唱(二)

阎 飞曲

1 = G 4/4

慢板

(2̣2̣3̣ 5̣ 6̣ 3̣2̣1̣ 6̣ 5̣ | 6̣ - - -) ‖: 6̣ 2̣ 3̣ 2̣ - | 3̣·5̣ 6̣1̣5̣6̣ 5̣ 3̣· |

$$\underline{5}\ \underline{\overset{..}{6}13}\ \underline{2\cdot 3}\ |\ \underline{1\cdot 2}\ \underline{6\overset{.}{5}}\ \overset{..}{6}\ -\ |\ \underline{6\cdot 6}\ \underline{565}\ 3\ |\ 7\ \underline{6756}\ \underline{3\cdot 5}\ |$$

$$\underline{2\cdot 3}\ \underline{56}\ \underline{35}\ \underline{6\overset{.}{1}}\ |\ 2\ -\ -\ |\ \underline{6\cdot 6}\ \underline{565}\ 3\ |\ 7\ \underline{6756}\ \underline{3\cdot 5}\ |$$

$$\underline{223}\ \underline{56}\ \underline{321}\ \underline{6\overset{..}{5}}\ |\ \overset{..}{6}\ -\ -\ :\!|\ \underline{6\cdot 6}\ \underline{565}\ 3\ |\ 7\ \underline{6756}\ \underline{3\cdot 5}\ |$$

$$\underline{223}\quad \underline{56}\quad \overset{rit}{\underline{321}}\quad \underline{35}\ |\ 6\ -\ -\ -\ \|$$

2. 动作组合

准备（8拍）　体对8方向，自然位。

①②-4　右脚起平步后退，右、左手交替立圆划手，目视8方向。

5 - 6　撤右脚成踏步蹲，后背手，上身对2方向前俯，头右倾，目视8方向斜上方。

7 - 8　体态不变，原地屈伸两次。

③-4　右脚起对1方向走平步四步，双手渐托起至斜上手位。

5 - 6　右脚对2方向上步，右脚随之点靠至右脚旁，同时双臂经头上方向后划落至体前斜下手位，上身顺势前俯。

7 - 8　体态不变，原地屈伸两次。

④-1　体态不变，双手胸前交叉上甩袖。

2 - 4　左脚向旁打开，体对1方向，右脚做前后靠点步，身左拧的同时左手平开背至身体斜后，右手随右脚前后悠摆。

5 - 6　右脚起左转身对8方向左脚单靠一次，双手至斜下手位。

7 - 8　左脚起对8方向交叉靠步，叉腰手。

⑤-4　右脚起三步一靠后退，双手右起平划至左斜下方。

5 - 6　第五拍右脚后撤点地，双手体前交叉，上身右倾，头左转，目视8方向斜上方；第六拍静止。

7 - 8　体态不变，原地屈伸两次，双手体前打开。

⑥-4　重复⑤-4动作。

5 - 6　左脚对1方向上步屈伸，上身左拧，右脚后踏，右单臂袖。

7 - 8　右转身对2方向上右脚，左脚交叉靠步，双扬手，目视2方向斜上方。

⑦-4　左脚起对7方向三步一靠，左、右划手，单臂袖。

5 - 8　右脚起对3方向三步一靠，右、左划手，单臂袖。

⑧-2　左脚对6方向上步，同时左上撩手，右转身对2方向，右脚拖靠收回，右手单臂袖。

3 - 4　右脚对4方向上步，同时右上撩手，左转身对8方向，左脚拖靠收回，左手单臂袖。

5 - 6　左转身，左脚对6方向上步，右脚交叉靠步，左手斜下，右手单臂袖。

7 - 8　左转身，右脚对2方向上步，左脚交叉靠步，右手经左肩前下划至2方向斜下，左手上划经头前至左后单臂袖。

⑨-4　左脚起对8方向走平步，右手下划至左前，左手旁提至平开手位。

5－7　左脚起对 2 方向走平步,右手旁提至平开手位,左手上划至头左前。

8－　右脚对 1 方向上步,左手划至斜上手位,右手垂至斜下手位。

⑩－8　左脚起向左后转身平步退转一圈,成体对 3 方向,左手至斜后手位,右手至斜前手位。

⑪－8　左脚起对 1 方向上步撩腿,双手交替做立圆划手。

⑫－8　左脚起后退撩步四次,双手经腋下伸至斜后背手位。

⑬－4　左脚起对 8 方向三步一靠,左手下划经右肩前至左斜上手位,右手斜垂手。

5－8　右脚起做⑬-4 的反面动作。

⑭－2　左脚起向左走平步两步,右手经斜上落至体旁的同时左手至右胸前,双手随即向左平划至胸前斜手位。

3－　手位不变;左脚向右盖步顺势右转对 5 方向,右脚随之向旁打开。

4－　左脚上步成右后踏步位,双手前送。

5－6　右脚旁靠至左小腿后,双手捧至斜上手位。

7－8　右脚对 2 方向勾脚点地,上身挺胸前俯。

3. 提　示

随着优美的音乐,强调体态、心态、动态合而为一;无论是平步撩步或是靠步都强调膝部的柔韧和连绵不断的屈伸,应游韧有余地体现重拍向上的动律特点;上肢动作强调两臂松弛、自如,突出"舞袖"的感觉。

第 三 节　颤 动 律 训 练

一、颤撩步组合

1. 音　乐

弦 子 舞 曲（一）

1 = C $\frac{4}{4}$

藏族民歌

慢板

$(\ \underline{6\dot{1}65}\ \ \underline{235}\ \ 6\ -\)\ |\ \underline{\dot{3}.5}\ \ \underline{361}\ \ \dot{3}\ \ \underline{656}\ |\ \dot{3}\ \ -\ \ -\ \ -\ |\ \underline{\dot{2}.3}\ \ \underline{56}\ \ \underline{\dot{3}2\dot{3}}\ \ \underline{\dot{1}6\dot{1}}\ |$

$\dot{2}\ \ -\ \ -\ \ -\ \ \|:\ \underline{\dot{3}.5}\ \ \underline{\dot{3}\dot{3}}\ \ \underline{\dot{2}6\dot{1}}\ \ 6\ |\ \underline{6\dot{1}3\dot{5}}\ \ \underline{\dot{2}\dot{1}65}\ \ 3\ -\ |\ \underline{\dot{3}.5}\ \ \underline{6\dot{1}2\dot{1}}\ \ \underline{35\dot{6}}\ \ \underline{35\dot{3}\dot{2}}\ |$

$\underline{\dot{2}.\dot{3}}\ \ \underline{\dot{1}65}\ \ \underline{35\dot{3}}\ \ \dot{2}\ |\ \underline{6\dot{1}65}\ \ \underline{235}\ \ 6\ -\ :\|\ \underline{665}\ \ \underline{665}\ \ \underline{6\dot{2}6\dot{2}}\ \ 6\ |\ 6\ \ 0\ \ \ 0\ \ \ 0\ \|$

2. 动作组合

准备(4 拍)　体对 1 方向,自然位。

①－4　左脚起原地颤撩四次。

5－8　重复①-4 动作,前后悠摆手。

②－③　左脚起依次对 1、7、5、3 方向做三步一撩,双手叉腰位。

④-2　左脚起对 1 方向原地单撩,前后悠摆手。

3-4　左脚起对 8 方向三步一撩,双手经右向左平划手。

5-8　做④-4 的反面动作;最后半拍时双脚踮起,重心移至右脚。

⑤-2　左脚起向左后旋体拖步转一圈成身对 1 方向,左手下划,右手平开;第二拍的后半拍 (da)踮左脚,右腿前吸,左手向右划下弧线提至头上方。

3-4　右脚起,三步一撩后退,左手旁划至斜上手位,右手平划至胸前。

⑥-8　重复④-8 动作。

⑦-4　重复⑤-4 动作。

5-6　左脚起,三步一撩后退,右手划至左斜前。

7-8　做⑤-2 的反面动作。

⑧-⑫　左脚起对 3 方向三步一撩后退,体对 7 方向,双手经体前交叉分开,左手至斜上手位,右手至斜后手位。

3. 提　示

1. 做颤撩步强调重拍在下,主力腿颤的同时动作腿撩出。

2. 做单撩时撩腿的幅度可大一点,做三步一撩时撩腿的幅度可小一些。

二、颤拖步组合

1. 音　乐

<p style="text-align:center">弦 子 舞 曲(二)</p>

1 = D 2/4

<p style="text-align:right">藏族民歌</p>

慢板

(2̲2̲3　2̲1̲6 | 6̲5̲3　2̲1̲2 | 1̲.̲2̲3̲6　5̲3̲2̲1 | 1　-) ‖: 3　5̲.̲6

5̲3̲2̲1　1 | 6̲1̲2̇　2̇1̲6̲5 | 5　- | 1̇　2̇.̲3̇ | 2̇1̲6̲5　6 |

3̲5̲6　5̲3̲2̲1 | 2　- | 1̲1̲2̲3　5 | 6̲1̲6̲5　5 | 2̲2̲3̲　2̲1̲6̲5 |

6 .　1̇ | 2̲2̲3　2̲1̲6 | 6̲5̲3　2̲1̲2 | 1̲.̲2̲3̲6　5̲3̲2̲1 | 1　- :‖

2. 动作组合

准备(8 拍)　体对 1 方向,自然位。

①-4　右脚起,横移拖步两次,双手先左后右经下弧线各向斜上撩手一次。

5-8　重复①-4 拍动作。

②-8　两拍一次,依次右转身对 3、5、7、1 方向重复①-8 动作。

③-4　横移交叉十字拖步一次,八字摆手。

5-8　右脚起,平拖步,进四步、退四步,双手经体旁捧至头前,再经胸前收回体旁;最后一拍的后半拍(da)左脚向左横移一步,右脚顺势收至旁点位,左手抬至平开位,右手向左划下弧线悠至左前。

④-4　右脚起大步做横拖步一次，再小步做横拖步三次向左转一圈仍对 1 方向，左手向左划下弧线顺势向右平划成叉腰手，右手经平开手至单臂袖。

5-8　继续平拖步后退。

⑤-8　斜拖步前进，左、右单臂撩袖四次。

⑥-4　重复⑤-4 动作。

5-8　重复③-4 动作。

⑦-4　右脚起，平拖步后退，双臂做盖掏手成左叉腰手、右单臂袖；最后一拍右脚踏撩。

5　往 4 方向撤右脚，再撤左脚至踏步位，重心后移，右手平开，左手单臂袖。

6　右脚对 1 方向上步；后半拍（da）左脚向旁移一步，右脚顺势收至旁点步位，双手至左斜下。

7-8　右脚起平步后退四步，双手动作同⑦-4。

⑧-8　右脚起斜拖步，两人交叉行进。

3. 提　示

1. 横移拖步时的屈膝幅度要经高、中、低三个层次，要求主力腿的胯、膝有很好的控制力，做到与音乐节奏相合。

2. 斜拖步第一步迈出很关键，同样需要腰、胯、膝等部位的控制，切忌压胯、塌腰。

三、颤动律综合训练组合

1. 音　乐

颤 动 律 曲

藏族民歌

$1=C$ $\frac{2}{4}$

中板

2. 动作组合

准备（6拍）　体对 1 方向，自然位。

①-2　左脚起原地两个单撩，双手在体旁前后悠摆一次。

3-4　左脚起向左旁三步一撩，双手从右向左平划手。

5-8　做①-4 的反面动作。

②-2　同"颤撩步组合"中⑤-2 动作。

3-6　落右脚做三步一撩后退,左手斜上手位,右手经平开手位慢划至左胸前。

7-8　做②-2 的反面动作。

③-2　左脚起向左横移平步,左手打开至斜上手位,右手经右旁下晃手至头上方;第二拍后半拍(da)右脚左移,并脚立。

3-4　左脚起,向右横移平步,右手打开至斜上手位,左手经左旁下晃手至头上方;第四拍后半拍右脚跟上,并脚立。(以下称左边四人为第一组;右边四人为第二组)

5-6　第一组左转半圈,对 5 方向反复③-2 动作。第二组仍对 1 方向反复③-2 动作。

7-8　第一组右转身对 7 方向,第二组右转身对 3 方向,均做③3-4 的反面动作。

④-4　两组交换做对方的③5-8 动作。

5-8　左手叉腰,右手单臂袖,每二人一对,左肩相对平步互绕一圈。

⑤-2　第一组右脚起,斜拖步向右横移;第二组右脚起,斜拖步向左横移。

3-4　两组交换做⑤-2 动作。

5-8　两组重复⑤-4 动作。

⑥-4　重复⑤-8 动作。

5　右腿为重心,左脚收至右脚旁,右手向右平抬,左手划下弧线至右肘前。

6-8　左脚起左转身平拖步,双手自平开手位做左叉腰手,右单臂袖;一前一后每两人一对,左肩相靠,全体成体对 1 方向的两竖排。

⑦-⑧　动作同⑤-8 两竖排反复交叉前行,从排头两人起,依次向两旁分开,走半圆形至场后,排头相接,全体走成一横排。

⑨-2　右脚起做三步踏撩,体对 8 方向,面对 1 方向,右手划下弧线经左胯前向上撩袖,左手斜下手位。

3-4　右脚起,做三步踏撩,体对 2 方向,左手划下弧线经右胯前向上撩袖,右手斜下手位。

5-8　重复⑨-4 动作。

⑩-4　右脚向 8 方向勾脚点地做原地颤,左、右体旁立圆划袖。

5-8　右脚起走交叉十字平步,双手做八字袖两次。

⑪-3　平拖步行进,双手向前托起。

4　右脚踏撩,双手向上撩袖。

5-8　右脚起平拖步后退,双手从上落下至体旁;最后半拍(da)左脚向旁迈出,右脚靠点,双手平开手位。

⑫-1　右脚向旁迈出,左脚随之拖上,右手静止,左手走下弧线至右旁。

2-4　右脚起拖步左转身一圈,左手叉腰手,右手经平开手至单臂袖。

5-7　右脚起平拖步后退。

8　右脚踏撩腿一次,左手斜下手位,右手斜上撩袖。

⑬-1　前半拍右脚斜后撤步,后半拍(da)左脚跟至后踏步位,体对 8 方向,右手平开手位,左手单臂袖。

2　前半拍右脚对 1 方向迈出,后半拍(da)左脚对 1 方向上步,同时左手斜上撩袖,右手平开手。

3-4　右脚原地踏两下,八字袖;最后半拍(da)左脚往旁迈步,右脚靠点,双手平开

手位。

5 - 8　重复⑫-4动作。

⑭ - 8　左脚起平拖步后退,右手单臂袖。

3. 提　示

移动重心的过程动作要有连绵不断之感;重拍在下;做拖步、撩步动作时的力度变化,关键在主力腿的颤与动作腿的拖、撩的有机配合,节奏不能平均。

第四节　悠、摆、滑、踢步法训练

一、悠摆、悠滑、转身步组合

1. 音　乐

祖国的边疆新西藏

1 = G $\frac{2}{4}$

杜　林曲

中板稍快

(666 6121 | 666 6) | 656 i·6 | 6535 3 | 535 6i2i | 6 - |

535 6·i | 6535 223 | 56 6535 | 3 - ‖: 335 6i | 6535 3 |

5 6 6535 | 3· 2 | 116 553 | 2·3 2161 | 666 6121 | 666 60 :‖

2. 动作组合

准备(4拍)　体对 1 方向,自然位。

① - 4　前两拍右脚起摆踏两次;后两拍,右手对 2 方向,左手对 6 方向,左脚往 6 方向摆步退,脸对 2 方向。

5 - 8　做①-4的反面动作。

② - 4　重复①-4动作,对 8 方向前进,目视 8 方向。

5 - 8　重复①5-8动作,对 2 方向前进,目视 2 方向。

③ - 2　右转身,脸对 3 方向,右悠滑步一次,右手对 3 方向绕抹腕一次。

3 - 4　左转身,脸对 7 方向,左悠滑步一次,左手对 7 方向绕抹腕一次。

5 - 8　重复③-4动作。

④ - 8　体对 8 方向,右脚起做前后悠滑步两次。

⑤ - 4　右脚起做第一基本步两次。

5 - 8　七步左转身一圈。

⑥ - 8　重复⑤5-8动作。

3. 提　示

1. 要强调重心脚起步时的抬踏动作,并保持颤膝动律。

2. 手臂动作要做到松弛、自如。

二、跨悠、悠踢步组合

1. 音　乐

踢　踏　舞　曲（一）

1 = G　2/4

藏族民歌

中板稍快

| 0 X　X | 0 X　0 X | 0 X　X | 0 X　X | 0 X　X | 0 X　X |

| 0 X　0 X | 0 X　　X | 3 5　5 5 | 6 5 6　5 3 | 3 2 3　2 1 | 1　- |

| 5 1　1 1 | 2 3 2　1 6 | 5 1　6 5 6 | 5 5　5 ‖: 1　5 1 | 6 5 6　5 3 |

| 3 2 3　2 1 | 1 6　6 1 | 3 5　6 1 | 6 5 6　5 3 | 3 5　3 2 1 2 | 1 1　1 :‖ |

2. 动作组合

准备体对 1 方向，自然位。

（踏点）

① - 2　右脚起抬踏踢步一次，双手斜下手位。

3 - 6　右脚起前踢步四次，双手斜下手位。

7 - 8　重复①-2 动作。

② - 4　重复①-2 动作两次。

5 - 6　前踢步两次。

7 - 8　右脚起抬踏步一次。

（乐曲）

③ - 4　左脚起，悠踢步接第一基本步，前后悠划手。

5 - 8　做③-4 的反面动作。

④ - 8　重复③-8 动作。

⑤ - 4　左脚起跨悠步一次，胸前屈臂悠划手。

5 - 8　右脚起跨悠步一次，胸前屈臂悠划手。

⑥ - 8　重复⑤-8 动作。

⑦ - 4　重复③-4 动作。

5 - 8　重复⑤5-8 动作。

⑧ - 4　重复⑤-4 动作。

5 - 6　右脚起前踢步两次。

7 - 8　左脚起抬踏踢步一次，踏活，前后交叉悠摆手。

3. 提　示

1. 跨悠步的动律要求是以主力腿的颤膝带动下肢动作，动作腿在跨悠时不能低于 45 度。

2. 悠踢步的动律也要求以主力腿的颤膝带动下肢动作，动作腿在悠踢时由小腿发力，不能高于 25 度。

三、跳分步组合

1. 音　乐

$\frac{3}{4}$ 0 X　X X | 0 X　X X | $\frac{2}{4}$ 0 X　X X ‖: 0 X 0 X | 0 X　X X | 0 X　0 X | $\frac{3}{4}$ 0 X　X X :‖

$\frac{2}{4}$ ‖: 0 X　　X | 0 X　　X | 0 X X X :‖ 0 X 0 X | 0 X　X X | X X　X X | X　　X ‖

（反复4次）

2. 动作组合

准　备　体对1方向,自然位。

①-3　原地跳分步一次,右手左摆手接交叉分手。

②-3　重复①-3动作。

③-3　重复①-3动作。

④-2　右脚起,后退步两次。

　3-5　跳分步一次。

⑤-5　重复④-5动作。

⑥-2　右脚起,行进步两次。

　3-5　跳分步一次。

⑦-5　重复⑥-5动作。

⑧-2　右脚起,抬踏步一次。

　3-4　做⑧-2的反面动作。

　5-7　跳分步一次。

⑨-7　右转身对3方向,动作同⑧-7。

⑩-7　右转身对7方向,动作同⑧-7。

⑪-7　右转身对1方向,动作同⑧-7。

⑫-2　右脚起后退步两次。

　3-5　跳分步一次。

⑬-2　右脚起碎踏前进。

　3-4　右脚关开步,体前交叉分手。

3. 提　示

做抬踏,动作脚要经小吸腿再向旁点步。

四、悠、摆、滑、踢步法综合训练组合

1. 音　乐

踢 踏 舞 曲（二）

1 = D $\frac{2}{4}$　　　　　　　　　　　　　　　　　刘　行曲
中板

0 X　0 X | 0 X　X X | 0 X　0 X | 0 X　0 X | 0 X　0 X | $\frac{3}{4}$ 0 X　X　X |

$\frac{2}{4}$
X X　X X | X　　X | $\dot{1}$　$\underline{3 \cdot \dot{2}}$ | $\dot{1}$ $\dot{2}$ $\dot{1}$ | 6 5　5 5 | 5 5　5 5 |

$$5 \quad \underline{\dot1.\,6} \mid \underline{5\,6\,5} \quad 3 \mid \underline{2\,3\,5} \quad \underline{3\,2\,1\,2} \mid 1 \quad 1\cdot \mid \underline{\dot6\,\dot6} \quad \underline{1\,1} \mid \underline{2\,3\,2} \quad \underline{1\,\dot6} \mid$$

$$5 \quad \underline{6\,5\,3\,5} \mid 3 \quad \underline{2\,1\,6\,\dot1} \mid \dot6 \quad - \mid 5 \quad \underline{\dot1.\,6} \mid \underline{5\,6\,5} \quad \underline{3\,2} \mid \underline{1.\,2} \quad \underline{3\,5} \mid$$

$$\underline{\dot6.\,\dot2} \quad \underline{\dot1\,6\,5\,6} \mid 5\cdot \quad \underline{2\,3} \mid 5 \quad 0 \mid \dot1 \quad \underline{\dot3.\,\dot2} \mid \underline{\dot1\,\dot2\,1} \quad \underline{6\,5} \mid \underline{3.\,5} \quad \underline{6\,\dot1} \mid$$

$$\underline{\dot2.\,\dot5} \quad \underline{\dot3\,\dot2\,\dot1\,\dot2} \mid \dot1.\quad \underline{5\,6} \mid \underline{\dot1\,\dot1} \quad \dot1 \mid X\,X\,X \mid 0\,X\,X \mid 0\,X\,X \mid$$

$$\underline{0\,X}\,X \mid \underline{X\,X}\,X \mid \underline{0\,X}\,X \mid \underline{0\,X}\,X \mid \underline{0\,X}\,X \mid \underline{0\,X}\,X \mid \underline{X\,X}\,\underline{X\,X} \mid X\,X \parallel$$

2. 动作组合

准 备　体对 1 方向,自然位。

（鼓点）

①- 8　动作同"悠摆、悠滑、转身步组合"中的①-8 动作。

②- 2　右脚起后退步两次。

3 - 5　跳分步一次。

6 - 9　右脚起碎踏前进;第九拍右脚踏开,体前交叉分手。

（乐曲）

③- 4　左脚起跨悠步接第一基本步。

5 - 8　做③-4 的反面动作。

④- 4　重复③-4 动作。

5 - 8　右脚起,七步左转身一圈,左脚踏出。

⑤- 8　左脚起抬踏斜踢步四次,依次右转身对 3、5、7、1 方向。

9-10　对 1 方向,右脚起抬踏踢步一次。

⑥- 2　右脚起前踢步两次。

3 - 6　右脚起抬踏踢步两次。

7 - 8　重复⑥-2 动作。

9-12　重复⑥3-6 动作。

⑦- 8　右脚起悠踢步接第一基本步两次。

9-12　悠踢步接第一基本步。

⑧- 2　右脚起连三步,左脚踏出。

3 - 6　对 8 方向,前后悠滑步一次。

7 - 8　右脚起抬踏步一次。

⑨- 2　连三步一次。

3 - 6　重复⑧3-6 动作。

7 - 8　右脚抬踏,左脚对 6 方向撤退踏,左手平开,右手对 2 方向伸出接肩前折臂。

⑩- 2　做⑨7-8 的反面动作。

3 - 4　右脚起,原地碎踏左转一圈,体前交叉手。

5 - 体对 1 方向，左脚重心，右脚自然位踏一下，双手体前打开。

6 - 右脚踏地，出左脚，体对 8 方向，前后悠摆手。

3. 提 示

抬踏斜踢步时，踢步腿要勾脚直腿踢出，幅度要小。

第五节 顿颤动律训练

一、顿颤动律组合

1. 音 乐

（反复 9 次）

‖: $\frac{2}{4}$ X X X | X X X | X X X | X 0 :‖

2. 动作组合

准备（8 拍） 体对 1 方向，自然位；第四拍起，右脚重心坐懈胯，双手叉腰。

① - 8 原地顿颤。

② - 8 左、右移动重心顿颤。

③ - 8 重复②-8 动作。

④ - 8 右脚起顿颤步行进，头上双摆手。

⑤ - 8 右起顿颤步后退，双手手背叉腰。

⑥ - 8 脚动作同上，坐胯屈臂夹肘；四拍一次，交替对 8、2 方向行进。

⑦ - 8 重复⑥-8 动作，左转身对 5 方向，留头脸对 1 方向。

⑧ - 8 右转对 1 方向重复①-8 动作。

3. 提 示

重拍在下，主力脚踏地，动作脚随之踏点时要有强弱之分，也称"双踏"。

二、颤刨步组合

1. 音 乐

颤 刨 曲

1 = G $\frac{2}{4}$

藏族民歌

中板

（ 6 3 5 2 3 1 6 | 2 3 5 6 3 2 3 | 6 3 5 2 3 1 2 | 6 - ） 6 6 5 3 5 | 6 -

6 6 5 6 1 | 5 6 5 6 | 3 5 3 2 3 | 1 - | 3 3 2 3 5 | 2 3 2 3

1 2 1 6 5 6 | 1 - | 2 3 2 1 6 1 5 6 | 1 - | 3 3 2 3 5 | 2.3 2 3 2 1

2.1 6 5 6 | 1 - ‖: 6 3 5 2 3 1 6 | 2 3 5 6 3 2 3 | 6 3 5 2 3 1 2 | 6 - :‖

2. 动作组合

准备(8拍)　体对1方向,自然位。

①-8　双脚踮起碎步行进后退,身体前俯,双手平开手位。

②-8　做①-8动作;双手体前上下摆袖。

③-8　右脚起交替对8、2方向做之字刨步,右、左单臂交替做八字摆手。

④-8　身体立起,右脚起,先后对2、8方向做刨步,双手体旁悠摆手,面对1方向。

⑤-8　右脚起,两拍一次,先后对8、2方向上步做留身转体刨步。

⑥-2　右脚起向后退两步,右、左体前外绕手。

3-4　右脚起,先后转对2、8方向做单刨步,右、左下弧线摆袖各一次。

5-8　重复⑤-4动作;最后一拍出左脚交叉前点步,右脚重心,双手经下分手旁甩至头上方,同时喊一声"呀!"双手顺势快速旁落。

3. 提 示

1. 刨步要求主力脚与动作脚都在前脚掌上动作,脚腕部要松弛灵活,同时还要有一定的控制能力。

2. 作"之"字形刨步时,要求动作脚刨出的同时由主力腿膝部发力、脚掌主动前蹭。

三、颤点步组合

1. 音 乐

颤　点　曲

$1 = {}^\flat B$ $\frac{2}{4}$　　　　　　　　　　　　　　　　　　　　　藏族民歌

小快板

(65 35 | 65 35 | 6 6 | 6 0) | i̇ 3̇ | 2̇.3̇ 1̇3̇ | 2̇i̇ 1̇6 |

6 3535 | i̇ 3̇ | 2̇.3̇ 1̇3̇ | 2̇i̇ 1̇6 | 6 - | 6 1̇3̇ | 2̇ - |

2̇.2̇ 2̇2̇ | 2̇2̇ 2̇ | 2̇.3̇ 1̇2̇ | 6 - | 6.6 66 | 66 6 | 35 35 |

i̇ 2̇ | i̇ 1̇6 | 5 3 | 2̇ 2̇ | 2̇1̇2̇1̇2̇ | 35 35 | 1̇2̇ i̇ |

65 35 | 65 35 | 6 6 | 6 0 ‖

2. 动作组合

准备(8拍)　体对1方向,自然位;最后一拍左脚向旁迈步。

①-7　右脚起旁颤点步。

8　　左脚对2方向上步。

②-7　右脚起旁颤点步,交替对2、8方向行进,顺势做右、左单臂上撩袖。

8　　左脚后撤步。

③-7　右脚起前交叉颤点步后退,双手斜下摆袖。

8　　　重复①的第八拍动作。

④-8　重复②-8 动作。

⑤-8　脚重复③-8 动作，双手体前划竖 S 袖。

⑥-4　重复②-4 动作；最后半拍对 1 方向上步。

5-8　前、后颤点步，盖、扬手。

⑦-4　重复⑥5-8 动作；最后半拍（da）左脚对 1 方向上步。

5　　　右脚至左脚后丁字位双踏，左手肩前平折臂，右手平开手位。

6　　　右脚重心，左脚前点顺势左转一圈，体对 1 方向。

7　　　左脚重心，右脚前交叉位颤点步，双云袖。

8　　　撤右脚，左脚随之撤至后踏步位深蹲，双手经腋下伸至后背手位，面对 1 方向。

3. 提　示

1. 做双踏时强调弱拍起步，重拍踏地。

2. 做双云袖时，要由腰臂带动双手提至头上方，成右手在上、左手在下，顺势经右向下盘旋划下。

四、顿颤动律综合训练组合

1. 音　乐

<p style="text-align:center">颤踩、点、刨曲</p>

$1 = G$　$\dfrac{4}{4}$

<p style="text-align:right">藏族民歌</p>

2. 动作组合

①-⑤　八人成一队，体对 7 方向，从台右后出场，右脚起刨地步，八字袖，走"之"字形绕场一圈，回到起点下场。（以下八人分成两组，每组四人）

⑥-⑦　第一组成一队，从起点对 8 方向出场，右脚起刨地步，体旁双甩袖，上身随之左右转动。

⑧-8　右脚起，左、右转身刨地步各一次，俯身交叉甩袖；最后一拍双手自体旁向头上方

　　甩袖。

⑨-⑩

　-4　俯身,双手上下摆袖,右脚起,对8方向走平步下场。

⑪-⑭　第二组成一队,从台右侧对7方向出场;右脚起,行进靠点步四次。

⑮-4　左转身对1方向,右点步。

(以下两组动作分别介绍)

(第二组)

⑯-8　左转身对8方向,右脚起转身刨地步两次。

⑰-4　平步后退四步,双手交替撩袖。

5-6　右脚起对2方向单刨步。

7-8　左脚起对8方向单刨步。

⑱-⑲　重复⑯-⑰。

⑳-4　右脚起,平步后退,俯身,双手上、下摆袖。

㉑-8　前交叉颤后点步四次,后退。

㉒-8　对2、8方向旁颤点步四次,前进。

㉓-㉕-4前交叉颤点步,后退六次;旁颤点步前进四次。

(第一组)

⑯-⑳

　-4　第一组成一队,从台左侧往3方向出场,做交叉点地横移翻身步三次。

㉑-8　右脚起对2、8方向旁颤点步行进四次。

㉒-8　右脚起,前交叉颤点步后退四次。

㉓-㉔　重复㉑-㉒。

㉕-4　旁颤点步行进两次。

(以下两组动作共同介绍)

㉖-8　做左盖袖转身踩步:第一组右脚对6方向上步,左脚往2方向撤步;第二组右脚对4方向上步,左脚往8方向撤步,做踩步时,一、二组两人一对,左肩相对左绕半圈。

㉗-8　两组交换做㉖-8动作,各回原位。

㉘-8　全体右脚对6方向上步,点颤翻身一次。

㉙-8　做㉘-8的反面动作。

㉚-4　左转身对5方向,右踩步,头先后转对2、8方向。

(鼓点)

㉛-8　右转身对1方向,原地踩步,双手上摆袖。

㉜-8　台左边的四人俯身,双手下摆袖;台右边的四人右转身对3方向,双手上摆袖。

㉝-8　前排对1方向俯身,双手下摆袖;后排对1方向立身,双手上摆袖。

㉞-4　全体右转身对5方向,双手上摆袖,踩步行进。

5-8　全体右转身对1方向,踩步行进。

(音乐)

㉟-8　左转身对7方向做拧身踏点步一次,再右转身对3方向做拧身踏点步一次。

㊱-8　重复㉟-8动作。

㊲ - 8　对 1 方向,前、后双踏,双手做盖扬手。

㊳ - 2　左脚对 1 方向上步,做右后丁字位双踏。

3 - 4　右脚重心,左脚前点,左拧身点转一圈。

5 - 8　右脚前点,双手于头上方做双云袖。

㊴ - 4　右脚后撤,再撤左脚踏步深蹲,双手后背袖,面对 1 方向。

3. 提　示

1. 身体前俯时,两臂自然垂于体旁,双肩切忌前耸。

2. 做盖袖转身踩步时,要求双臂沉肩、坠肘微夹肋,前端小臂要松弛,随踩步自然悠摆。

第六节　颤跨、端步法训练

一、颤跨步组合

1. 音　乐

颤跨步组合曲

$1 = {}^\flat B$　$\dfrac{4}{4}$

藏族民歌

中板

(6 1 2 3　1 6 6 5　6　-) | 3 6　5 6 1　6　6 1 3 2 | 3 2 1 6　2 1 6 5　3　- |

6 1　6 1 3 5　3　6 5 3 2 | 1 6 1　2 1 6 5　6　- | 1 6 1　2 3 1 2　3. 5 |

6 5 6 5 3 2 5　3　- ‖: 6 1 5 6　5 3 2 3　2 1 6 5　3. 5 | 6 1 2 3　1 6 6 5　6　- :‖

2. 动作组合

准备(4 拍)　体对 1 方向,自然位,双手自然下垂。

① - 4　左脚重心,右脚起交叉旁点颤跨步,双手体前左、右交叉分手,左手对 8 方向至平手位,右手至斜上手位。

5 - 8　做①-4 的反面动作。

② - 1　左脚对 1 方向上步,体对 2 方向,双手平开上划。

2　右脚上步成左脚后丁字位踏步,原地移动重心两次,双手经上划盖至胸前。

3　右脚对 5 方向撤步,双手上划打开。

4　左脚收至前丁字位,原地移动重心踏步两次,双手上划,左手对 1 方向平开,右手至头上扬手位。

5　左脚对 1 方向上步,同时右脚经 2 方向跨腿至左膝下,双手平划至胸前交叉手,体对 7 方向,面对 1 方向。

6　右脚起原地移动重心踏步两次。

7　右脚踏地屈膝,左脚撤向大前弓步位(不落地),右手做悠手经下弧线前送。

8　落左脚为重心,右脚收至前点步位,左背手,右折臂立掌于胸前。

③-8　重复①-8动作。

④-8　重复②-8动作。

⑤-4　右脚起对8方向走平步,双手体旁前后悠摆手。

5-6　左腿屈膝为重心,右跨腿至左膝下,体对8方向,双悠手对8方向折臂立掌,左手背托右肘。

7-8　左转身对2方向做⑤5-6的反面动作。

3. 提　示

要求膝部松弛,胯部平稳;做跨步动作时小腿不要抬得过高(25度左右即可),也不要过分用力。

二、颤端步组合

1. 音　乐

<p style="text-align:center">颤端步组合曲</p>

$1=\flat B$　$\frac{2}{4}$

<p style="text-align:right">藏族民歌</p>

中板

2. 动作组合

准备(8拍)　体对1方向,自然位,双手下垂。

①-8　身体前俯,双臂松弛下垂,原地做双颤;最后一拍右脚端至左小腿前。

②-4　右脚还原,原地双颤;最后一拍右脚端至左小腿前。

5-6　颤端右腿。

7-8　重复5-6动作。

③-8　右脚起,颤端腿后退四次,体前右左双摆手。

④-8　重复③-8动作,身体渐起。

⑤-3　右脚起对1方向上三步;第三步右脚踏地屈膝,双手自头上方经右向左甩袖。

4　　左脚踮脚的同时右端腿转对5方向,目视1方向。

5-7　对5方向重复⑤-3脚的动作;双手做⑤-3的反面动作,甩向1方向至斜下手位。

8　　左脚踮脚的同时右吸腿左转身对1方向,双手经体前划至头上方。

⑥-8　重复⑤-8动作。

⑦-8　右脚起右转身对1方向做颤端腿后退步,双手右起划上弧线甩袖。

⑧-8　右脚起颤端腿后退步,双手随之做左右围身平甩袖。

3. 提　示

要掌握好颤端步的要领,注意上、下身的协调配合,重拍在下,起伏平稳。

三、颤跨、端步综合训练组合

1. 音　乐

颤跨、端步组合曲

$1 = {}^{\flat}B$　$\frac{4}{4}$

藏族民歌

中板稍慢

2. 动作组合

准备(4拍)　体对1方向,自然位;第八拍时身体前俯,双手松弛下垂。

①-4　原地颤膝3下;最后半拍(da)右端腿。

5-6　右脚还原原地颤膝两下;最后半拍(da)右端腿。

7-8　右脚还原原地颤膝四下;最后半拍(da)右端腿。

②-4　左脚起颤端腿四次后退。

5-8　落左脚右转身对3方向右颤端两次,再落右脚右转身对5方向右颤端两次。

③-4　右脚点跨腿,交叉摆手,右单臂袖,体对5方向。

5-8　左脚点跨腿,交叉摆手,左单臂袖;第八拍时身体前俯,双手松弛下垂。

④-4　右脚起颤踏,双摆袖。

5-6　右转身对7方向,做右、左颤端。

7-8　右转身对1方向,动作同④5-6。

（快板）

⑤-2　右脚起平步前行，双手经交叉打开，右手至斜上，左手至斜下。

　3-4　右脚点踏步，交叉划手成右单臂袖。

　5-8　重复⑤-4 动作。

⑥-2　左脚对 2 方向上步至丁字位颤踏，双盖手，体对 2 方向，目视 1 方向。

　3-4　右脚后撤，左脚至丁字步位颤踏，双扬手。

　5　　右跨腿，左转身成体对 7 方向，双抱手。

　6　　右脚落地，体对 7 方向颤踏，双手胸前交叉。

　7　　右脚踏地屈膝，左脚撤向大前弓步位（不落地），右手做悠手经下弧线前送。

　8　　落左脚屈膝为重心，右脚收至前点步位，左手后背，右手胸前单臂礼。

⑦-4　右脚起颤端腿后退，双手右起，每拍一次，交替做上弧线后甩袖。

　5-8　点跨腿，双手交叉摆手，右单臂袖。

⑧-4　右脚起平步，前后摆手，体对 8 方向，目视 1 方向。

　5-6　右跨腿，右手屈臂肘，左手背托，目视 8 方向。

　7-8　左转身，做⑧5-6 的反面动作；最后半拍（da）右转身。

⑨-4　右脚起跺端腿，双手向斜前双甩袖四次。

　5-8　右脚起后退步颤端腿，双手左、右交替围身平甩袖四次。

⑩-2　右脚对 1 方向上步踏，右手前悠臂，左手后悠臂。

　3-4　右脚后撤，右手后悠臂，左手前悠臂；最后半拍（da）左转身，右脚后抬，左手斜上，右手斜下，体对 7 方向，目视 1 方向。

　5-6　右脚起双踏两次。

　7-8　左脚重心，右脚原地踏两下，左手在体旁，右手经下摆至头上方撩袖。

⑪-8　右脚起端腿转身步两次。

⑫-8　对 5 方向，重复⑪-8 动作。

⑬-8　对 8 方向，端腿翻身步两次。

⑭-⑮　体对 1 方向右脚起，跺踏步，大悠摆袖八次。

⑯-8　右脚起颤跨腿退八步。

⑰-8　重复⑯-8 动作（分两组，左右分开退场）。

3. 提　示

要求慢板起伏平稳，快板层层推进；要将动作的刚劲洒脱和快慢起伏的鲜明特点表现出来。

第七节　转翻动作训练

一、鼓的基本动作组合

1. 音　乐

$\frac{2}{4}$　X　0　｜　X　0　｜　X　X　｜　X　0　‖：X　X　｜　X　X　｜　X　X　｜

X　X　：‖　X　X　｜　X　X　｜　0　X　｜　X　X　｜　X　X　｜

```
0  XX | X  X | X  X | X  X | X  0 | X  0 | X  X |
X  X | 0  XX | X  X | X  0 | 0  0 | X  0 | 0  0 ‖
```

2. 动作组合

准备　左手持鼓,右手持槌,体对1方向站自然位。

①-2　左脚起,往4方向后撤点步,上身对2方向,右斜下端鼓,第一拍时击鼓一下。

3-4　做①-2的反面动作。

5-8　重复①-4动作。

②-2　重复①-2动作(击鼓两下)。

3-4　左脚往2方向上步,上身对1方向,身前斜下端鼓,击鼓两下。

5-6　左转身往7方向迈右脚,体对5方向,头上端鼓,击鼓两下。

7-8　左转身对1方向成踏步位,左肩上击鼓两下。

③-6　做②-6的反面动作。

7-8　右转身对1方向成踏步位,右肩前击鼓两下。

④-1　左脚往6方向上步,拎鼓绕头顺势于右旁击鼓一下,仍成体对1方向。

2-4　右脚起往6方向上三步,左手经头上方划至左旁,击鼓三下,成体对8方向。

5-8　左脚往2方向上三步,左手经2方向收至体前斜下端鼓,击鼓三下。

⑤-4　左脚往7方向横迈一步,双手经右旁头上绕鼓至左旁,击鼓四下。

5-6　起右脚右转一圈,同时,双手经左旁划至体前斜下端鼓,击鼓两下。

7-8　右脚往3方向上步,左手原位,击鼓两下,身体微前送,上身对2方向。

⑥-2　起左脚拎鼓翻身左转一圈,体前斜下端鼓,击鼓两下,上身对2方向。

3-4　原地击鼓两下。

5-8　原地跐脚,鼓面对前,从下经左旁、头顶(鼓花)、右旁落下;两拍一次,每次击鼓一下。

⑦-8　重复⑤-8动作。

⑧-4　抡鼓左翻身,体对1方向,击鼓一下。

5　身前端鼓,击鼓一下。

6-7　拎鼓左转身背鼓(鼓花),同时左脚往5方向上步成右踏步位。

8　右手经体前、头上,向后击鼓一下。

3. 提　示

1. 握鼓不能太死,尤其是拎鼓动作要以腕部带动,使鼓转起来。

2. 做头上绕鼓、抡鼓等动作时,身体的拧动和视线要有追着鼓走的感觉。

二、转翻组合

1. 音　乐

```
‖: 3/4  X.X  X X  X X | X.X  X X  X X :‖ 2/4  X  X X | X X  X X | X X X  X X X |
X X        X X | X.X      X X | X.X  X X | X X X X | X X  X X |
```

（鼓谱）

2. 动作组合

准备　左手持鼓,右手持槌,体对 1 方向站自然位。

3/4

①-3　起右脚往 2 方向跳步,左脚顺势至前踏步位,双手经右旁绕头至左旁端鼓,击鼓三下。

4-6　右脚起右转一圈,同时双手落于斜前下方,端鼓,击鼓三下。

②-④　重复①-6 动作三遍,顺时针方向走大圈至台后中心处,成体对 3 方向。

2/4

⑤-3　左转身,左脚往 7 方向上步,顺势拎鼓(鼓花)翻身击鼓一下,成体对 5 方向。

4　身前端鼓,击鼓一下。

5-8　右脚起右转一圈半对 1 方向,身前端鼓,击鼓一下。

⑥-8　重复⑤-8 动作。

3/4

⑦-2　右脚起,抱鼓右转一圈,仍对 1 方向击鼓一下。

3　双手向下插,成体前斜下端鼓,击鼓一下。

4-5　做拎鼓左翻身。

6　双手向下插,成体前斜下端鼓,击鼓一下。

⑧-6　重复⑦-6 动作。

2/4

⑨-3　左脚往 7 方向迈步,鼓经右旁绕头至左旁端鼓,击鼓三下,体对 1 方向。

4　左脚起,往 3 方向上步右转身,身前斜下端鼓,击鼓一下,体仍对 1 方向。

5-6　身前斜下端鼓,对 1 方向击鼓两下。

7-8　左脚起往 7 方向迈步,做左翻身拎鼓(鼓花),击鼓两下。

⑩-2　左脚往 3 方向上步,双手自胸前经左旁晃至右旁击鼓一下。

3-4　左脚起左翻身,双手经 7 方向抢鼓一圈成端鼓,顺势击鼓一下。

5-6　重复⑩-2 动作。

7-8　右脚撤至踏步位,左斜下立鼓,击鼓一下。

⑪-4　起右脚右翻身抢鼓一圈,击鼓一下。

5-8　左脚重心拎鼓点翻身;两拍一次做两次。

⑫-⑬　拎鼓点翻身六次。

⑭-6　拎鼓点翻身三次。

7-8　上右脚左翻身,同时做头上绕鼓;最后半拍(da)上左脚,成体前右斜下端鼓,击鼓一

下,体对 2 方向,目视 1 方向。

3. 提　示

做转翻动作时必须要提胯、立腰、敞胸;脚步不能乱;节奏清晰,干净利落。

三、转翻综合训练组合

1. 音　乐



转翻技巧组合曲



佚　名曲

1 = F 2/4

中板

```
          (反复4次)        加快       (反复8次)     突慢
‖: X X  X X │ X X  X X :‖ X X  X X │ X   X  :‖ X   X │ X   0 │
```

稍慢

```
6.1  2 3 │1̇ 2̇ 1 6  5 3 2 1│6.1  2 3 6 1̇│5  -  │ 1̇. 3  2̇ 3 2̇ 1̇│6̇ 1̇ 6 5  3 │2. 3 5 6 1̇│
```

```
                                          1 = G 小快板
6̇ 1̇ 6 5  3 2 1 │6.1  2 3 6 1̇│6̇  -  ‖: 6̇  6̇ 5 │ 6̇ 6̇  6̇ 1̇ │ 2̇ 2̇  2̇ 1̇ │ 6̇ 6̇  6̇ 1̇ │
```

```
                                              3/4
3. 6  5 3 │ 2 3  2 1 │ 6̇ 1̇  1̇ 3̇ │ 6̇ 6̇  6̇ :‖ 6.5  3 6 5 3 │ 5. 3  2 5 │ 3 2 :‖
```

```
 1 = A
%‖: 6.5  3 6  5 3 │ 5. 3  2 5  3 2 :‖ 6̇  6̇ 5 │ 6̇ 6̇  6̇ 1̇ │ 2 3 1  2 3 1 │ 6̇ 6̇  6̇ 1̇ │
```

```
                                        %  1 = D
3. 6  5 3 │ 2 3  2 1 │ 6̇ 1̇  6̇ 5 │ 3̇ 5  3̇ 2 :‖ 3̇ 5  3̇ 2 │ 1̇ 2 1  6 │ 6.6  6̇ 6̇ │
```

```
 0 5  6̇ :‖ 2  -  │ 3  -  │ 6̇  -  │ 5  -  │ 6̇ ⌒ -  6̇  -  ‖
```

2. 动作组合

准备　左手持鼓,右手持槌,在台右后候场。

(鼓点)

① - 2　右脚起对 6 方向三步一吸跳出场,鼓至头上方,右手击鼓三下;第四拍吸左腿的同时左转身对 4 方向。

3 - 4　左脚起三步一吸跳,身体前倾,身前斜下端鼓,右手击鼓三下;最后一拍吸腿的同时左转身对 6 方向,左手外划至头上方。

5 - 8　重复①-4 动作;顺时针方向流动。绕场一周后至台后中心线,体对 1 方向(最后一拍不吸腿)。

② - 4　重复①-4 动作,顺时针绕场一周后至台后中心线,体对 1 方向(最后一拍不吸腿)。

5 - 6　左脚起往 6 方向横移步,左手拎鼓经右旁绕头击鼓一下至左旁,击鼓三下,体对 8 方向。

7 - 8　左脚起往 2 方向上步,左手至头上方击鼓一下,经 2 方向收至体前斜下端鼓,击鼓三下。

③ - 2 左脚往 7 方向横迈一步,左手经头右旁上绕鼓划至左旁,击鼓四下,体对 1 方向。

3 起右脚,右转身,左手划至体前斜下端鼓,击鼓两下。

4 右脚往 3 方向上步,左手位置不变,击鼓两下,身体微前送,体对 2 方向。

⑤ 起左脚,拎鼓翻身一圈,左手至体前斜下端鼓,上身对 2 方向,击鼓两下。

⑥ 原地击鼓两下。

7 - 8 原地踮脚,左手鼓面对前,从下经左旁、头顶、右旁落下,两拍一次,每次击鼓一下。

④-⑥ 重复③-8 动作三遍。

⑦ - 1 抢鼓翻身,击鼓一下,体对 1 方向。

2 右手击鼓一下。

3 左手拎鼓后背(鼓花),左转身左脚对 5 方向上步。

4 右手经体前、头上,向后击鼓一下。

(音乐)

⑧ - 3 左脚起平步三步对 5 方向行进,身体慢左转至对 1 方向,鼓收至体前斜下端鼓,右手槌同鼓面靠在一起。

4 右端腿,鼓经身前、右下,翻至对 7 方向,右手鼓槌跟上击鼓一下,体对 1 方向,目视 8 方向。

5 右脚对 3 方向迈一步,左脚顺势至大踏步位,双手经下晃至头上端鼓,右手击鼓一次,体对 1 方向,目视 2 方向。

6 鼓经右下、左下翻至体前端鼓,右手跟随,体对 2 方向,目视 2 方向。

7 - 8 双腿原地屈伸两次,每拍击鼓一下。

⑨ - 2 右脚起三步一撩往 4 方向后退,击鼓三下;最后半拍(da)撩腿时左转身,鼓经前至头上方划一圈。

3 - 4 左脚起,三步一撩慢转一圈,击鼓三下。

5 - 8 重复⑨-4 动作。

⑩ - 2 右脚起跨左腿转一圈,鼓至头上方端鼓划一圈,左脚落地。

3 - 4 右脚对 8 方向上步成大踏步位蹲,双手晃至头顶,击鼓一下。

⑪ - 3 左脚对 7 方向迈出,鼓经右旁绕头一圈,击鼓三下,体对 1 方向。

4 右脚起右转身对 1 方向,身前斜下端鼓,击鼓一下。

5 - 6 对 1 方向斜下端鼓,击鼓两下。

7 - 8 右脚往 7 方向上步,左翻身拎鼓(鼓花),击鼓两下。

⑫ - 2 左脚往 3 方向上步,双手自胸前经左旁晃手至右旁。

3 - 4 左脚起左翻身,双手经 7 方向抢鼓一圈成端鼓,顺势击鼓一下,鼓头对下。

5 - 6 左脚往 7 方向迈步,双手经 7 方向抢大圈抢向 2 方向,重心顺势右移。

7 - 8 左脚往 7 方向迈步,右脚随之后撤至踏步位,左手在体前斜下立鼓,右手击鼓一下。

⑬ - 3 右脚往 3 方向迈一步,双脚顺势向后交替小跳步,双手经前、右旁绕头至左旁,击鼓一下。

4 右转身一圈,双手至体前成斜下端鼓。

5 - 6 原地击鼓两下。

7 - 8 左脚起左翻身,背身击鼓,转至对 2 方向。

⑭ - 8　重复⑫-8 动作。

3/4

⑮ - 3　起右脚往 2 方向跳步,左脚顺势至前踏步位,双手经右旁绕头至左旁,击鼓三下。

4 - 6　右脚起右转身一圈,同时双手在斜前下方端鼓转,击鼓三下。

⑯-⑱　重复⑮-6 三遍,顺时针方向走大圈至台后中心处,成体对 3 方向。

2/4

⑲ - 3　左转身,左脚往 7 方向上步,拎鼓(鼓花)翻身,击鼓一下,成体对 5 方向。

4　身前端鼓,击鼓一下。

5 - 8　右脚起转一圈半对 1 方向,身前端鼓,击鼓一下。

⑳ - 8　重复⑲-8 动作。

3/4

㉑ - 2　右脚起抱鼓右转一圈,仍对 1 方向。

3　双手向下插,成体前斜下端鼓。

4 - 5　做拎鼓左翻身。

6　双手下插,成体前斜下端鼓。

㉒ - 6　重复㉑-6 动作。

2/4

㉓ - 3　左脚往 7 方向迈步,鼓经右旁绕头至左旁,击鼓三下,体仍对 1 方向。

4 -　左脚起往 3 方向上步右转身,身前斜下端鼓,击鼓一下,体仍对 1 方向。

5 - 6　身前斜下端鼓,对 1 方向击鼓两下。

7 - 8　左脚起,往 7 方向迈两步做左翻身拎鼓。

㉔ - 2　左脚起往 7 方向迈步,双手自胸前经左旁晃至右旁。

3 - 4　左脚起左翻身,双手经 7 方向抡一圈成向 7 方向端鼓。

5 - 6　重复㉔-2 动作。

7 - 8　右脚后撤至踏步位,左手在体前斜下立鼓,右手击鼓一下。

㉕ - 4　右脚起右翻身抡鼓一圈。

5 - 8　左脚重心,两拍一次做两次拎鼓点翻身。

㉖-㉗-4　拎鼓点翻身六次。

5 - 8　拎鼓点翻身三次。

㉘ - 4　上右脚左翻身,同时做头上绕鼓;最后半拍(da)左脚上步,左手体前斜下端鼓,右手击鼓,体对 2 方向,目视 1 方向。

3. 提　示

1. 敲击的鼓点要清楚,动作干净、利落。

2. 做转翻技巧要突出灵活奔放的个性特点。

第八节　综　合　训　练

(教师自编组合,组合应突出风格性、训练性、技巧性、典型性、表演性等特征,可有参照。)

第三章 云南花灯舞蹈(基础)训练教材

概 述

云南花灯是在云南汉族地区广为流传的一种民间歌舞,它既是云南地方戏曲花灯剧种中的重要组成部分,又具有相对的独立性,凡有花灯音乐的地方就有花灯舞蹈。其风格是:纯朴自然、舒展明快,并具有载歌载舞的表演特色,乡土气息浓厚。因花灯地处云南,各民族的文化交流相当频繁,故而南方各民族歌舞文化在花灯中表现得相当鲜明。"崴"是云南花灯舞蹈的基本动律,也是花灯舞蹈的主要特点。

云南花灯具有载歌载舞的表演特点,是与花灯音乐密切相关的,花灯的音乐大多属于小调,轻快而动感性强,只要音乐一响,舞者即会随之崴动。而从崴动的规律上看,又有不同的特点,有的是活泼跳荡的,有的是悠然荡漾的。花灯音乐犹如四季如春、繁花似锦的云南风光,陶冶人们的性情,也选择了自己的艺术审美形式。云南花灯中的"崴",虽然多姿多彩,如小崴、正崴、反崴,但它在动律上不做花巧、造作、扭捏,更没有高超的技巧,全然是自然平衡的摆动所产生的流畅美感。

从训练的角度上看,小崴、正崴、反崴是我们教材的主要内容,没有崴就没有云南花灯。崴就是以躯干为主要的运动部位,是连续不断的横向移动或上下的崴动。跟其他动律有共同的运动方式一样,崴动的根源是在脚下,从脚的踏步到膝部的崴动,它是上下兼有左右的运动走向。这一动势带动了胯部以及上身的左右弧线悠摆,在汉族的歌舞中形成一种独特的动感形象。

动作的全过程需要胯、腰、肋三个部位都在松弛的状态下运动,以此协调其他各部位的运动,如臂、颈及至道具,都是在流畅的悠动中进行的,重点我们突出的是胯部的松弛和解放,突出的是左右的摇摆中一定兼有上下的弧线运动。

此套教材以小崴、正崴、反崴、跳颠崴四条纵线,配合各种扇花展开训练步骤。训练是从小崴开始的,强调由膝部的左右兼有上下的动势带动胯部的运动,在一种"自由状态"的小崴基础之上再进行正崴以及反崴的训练,从单一动律入手,分解练习,由局部到整体再进行综合训练。训练特点:

1. 每一节的单一训练部分均是同一动律的不同动作及方位的有机组合,突出体现较强的动律风格,强调崴动在流畅连贯的基础上要有韵味。

2. 每一节的综合训练部分,要有意识将民间特有的队形纳入课堂训练,使学生在流动的队形中去体会和营造一种广场民间舞的氛围,并在流动中深化对动律风格的把握。

3. 将边歌边舞的原有特色纳入课堂,引导学生在朴实自然的自娱状态下尽情舞动,体会和体现云南花灯舞蹈声情并茂的审美要求。

第一节 小崴动律训练

一、小崴合扇、开扇组合

1. 音 乐

滴 水 调

1 = F 2/4

元谋花灯调

中板

(1635 2321 | 6 6) 6165 36 | 6165 3 | 5 1 2 | 3.5 3 |

6165 36 | 6165 3.5 | 163 23 | 6.7 66 | 6165 36 | 6165 3 |

5 5 1 2 | 3.5 36 ‖: 66 56 | 1635 32 | 1635 23 | 6 6 :‖

2. 动作组合

准备(4拍) 正步位,对1方向,左手持巾,右手虎口夹合扇。

①-8 叉腰手,左边开始,两拍一崴做小崴四次。

②-8 单手于体前、体旁自然摆动,先右手摆四次,左手再摆四次,其他同①-8。

③-4 上左脚、跟右脚成正步位,原地小崴四次,双手体旁自然摆动。

5-8 左脚后退、右脚收回成正步位,原地小崴四次。

④-8 做小崴十字步两次,双手体旁自然摆动。

⑤-8 原地两拍一崴做四次,双手交替在体前、体旁摆动,最后一拍开扇、立扇于胸前,左手在旁。

3. 提 示

1. 要用膝的屈伸带动胯、腰和肩左右摆动,胯、腰的摆动与肩相反。

2. 双膝屈伸时要交替倒换重心,同时脚掌内外崴动,重心移动要与胯崴动的方向一致。

3. 双臂顺着身体经下弧线左右自然摆动,重拍向下。

二、小崴捻扇、放扇组合

1. 音 乐

滴 水 调

1 = F 2/4

元谋花灯调

中板

(1635 23 | 6 6) ‖: 6165 36 | 6165 3 | 5 1 2 | 3.5 3 |

6165 36 | 6165 3.5 | 163 23 | 6.7 66 | 6165 36 | 6165 3 |

5 5 1 2 | 3.5 36 | 66 56 | 1635 32 | 1635 23 | 6 6 :‖

2. 动作组合

准备（4拍）　正步位，对 1 方向，右手虎口夹合扇，最后一拍开扇。

①-8　做小崴捻扇，两慢四快。

②-8　重复①-8 动作。

③-4　左脚上步，同时放扇一次，再原地变点扇两次。

5-8　左脚后退放扇一次，再变立扇于胸前，后四拍做小崴点扇两次。

④-8　捻扇放扇的同时做小崴十字步两次。

⑤-4　对 8 方向，别扇两次，原地小崴两次。

5-8　做小崴捻扇别扇一次。

⑥-4　对 7 方向小崴别扇一次，再右转身对 3 方向小崴别扇一次。

⑦-4　小崴十字步一次，在头上方捻扇。

5-8　小崴十字步一次，于胸前捻扇，最后落至放扇位。

⑧-8　重复⑦-8 动作。

3. 提　示

1. 捻扇时以三指捏扇，整个手掌由里经下弧线向外松弛地划小圈，扇子在胯、腰、肋连续悠摆的动态上，在胸前似捻线般地连续捻动，形成悠摆中略有跳动的动感，重拍向下。

2. 放扇时，借助胯向右崴、身体略前倾微上提的动势，将扇竖放在右胯前，扇面朝前，扇口对左，应有点放的动感。

三、小崴动律综合训练组合

1. 音　乐

十　二　花

玉溪花灯调

1 = C 2/4

中板

（ 5̲3̲5̲5̲ 2̲5̲ | 1̲6̲1̲1̲ 2̲5̲ | 5̲3̲5̲5̲ 2̲5̲ | 1̲6̲1̲1̲ 2̲5̲ ）‖: 2̲1̲6̲ 2̲1̲6̲ | 2̲·3̲ 5̲3̲2̲ |

3̲3̲1̲ 2 | 2̲·3̲ 5̲3̲2̲ | 3̲3̲1̲ 2 | 3̲3̲ 2̲3̲2̲1̲ | 2̲1̲6̲ 5 | 2̲3̲2̲6̲ 1̲ |

（反复 5 次）

6̲6̲1̲ 3̲3̲5̲ | 6̲·1̲ 2̲3̲1̲6̲ | 5̲·1̲ 6̲5̲3̲2̲ | 5̲·6̲ 5 :‖

2. 动作组合

准备（4拍）　分三组在台左侧对 3 方向依次出场。

①-③-4　第一组：对 3 方向行进，做小崴捻扇、扛扇三次；再左转身对 1 方向后退做小崴放扇十四次。

第二组：第七拍出场，重复第一组动作，后退做小崴放扇八次。

第三组：第十三拍出场，重复第一组动作，后退做小崴放扇两次。全体成阶梯队形。

5-8　全体做晃手扛扇一次。

④ - 6　正步半蹲小崴点扇十二次。

7 - 8　小崴十字步点扇一次。

⑤ - 2　重复④7-8动作。

3 - 8　小崴捻扇、别扇三次，对 1 方向一次，对 7 方向两次。

⑥ - 2　右转身对 1 方向，小崴捻扇、别扇一次。

3 - 4　后退着做小崴放扇两次。

5 - 8　小崴别扇五次，全体成一横排。

⑦ - 4　晃手扛扇右转身成左前踏步，三组每组一拍依次转对 5 方向，最后一拍不动。

5 - 8　扛扇小崴八次，四次对 5 方向，四次对 7 方向，同时横排向里密集。

⑧ - 6　小崴头上捻扇十二次，四次对 7 方向，八次对 2 方向，同时向台口行进。

7 - 8　左前踏步半蹲，做小崴胸前点扇四次。

⑨ - 1　晃手扛扇右转对 5 方向。

2 - 8　全体做小崴捻扇，第一组在原地，第二组行进至台中，第三组对 8 方向行至台口，成三角队形。

⑩ - 6　上左脚踏步抱扇右转身，对 2 方向做凤凰三点头。

7 - 8　小崴合扇四次，面对面向台中行进。

⑪ - 2　重复⑩-7-8动作，三组集中。

3 - 6　第一组做小崴十字步胸前扇扇两次；第二、三组踏步蹲抱扇不动。

7 - 8　第一组踏步蹲抱扇不动；第二、三组做小崴十字步，胸前扇扇一次。

⑫ - 2　重复⑪7-8动作。

3 - 8　对 1 方向行进，做小崴合扇六次，全体成一横排。

⑬ - 8　小崴捻扇十字步四次。

⑭ - 2　向左、右抱扇各一次。

3 - 8　小崴捻扇放扇三次，三组对穿三次。

⑮ - 2　重复⑭3-8动作一次，对穿一次。

3 - 8　小崴放扇三次，再于头上点扇，面对面从台两侧下场。

3. 提　示

在音乐速度加快时，幅度小的动作应突出灵巧、明快的特点。

第二节　正崴动律训练

一、正崴动律组合

1. 音　乐

<p style="text-align:center">采　茶　歌</p>

1 = G $\frac{2}{4}$

中板

袁柳钦曲

$$(\underline{123} \; \underline{216} \cdot \; | \; \underline{5} \; \underline{5} \;) \; | \; \underline{665} \; \underline{3\dot{1}} \; | \; \underline{6\dot{1}} \; 5 \; 3 \; | \; \underline{56\dot{1}} \; \underline{6535} \; | \; \underline{2321} \; 2 \; |$$

$$5\underline{35}\ \underline{6\dot{1}65} \mid \underline{532}\ 1 \mid \underline{6\cdot123}\ \underline{126} \mid \underline{5\cdot6}\quad 5 \mid \underline{112}\ \underline{6561} \mid \underline{2321}\ 2 \mid$$

$$5\underline{35}\ \underline{321} \mid \underline{2321}\ 2 \mid \underline{665}\quad \underline{35} \mid \underline{6\dot{1}65}\ \underline{3\cdot2} \mid \underline{123}\ \underline{216} \mid 5\quad\quad 5 \parallel$$

2. 动作组合

准备(4拍)　正步位对1方向,右手虎口夹合扇。

①-4　原地做正崴步,左起一次,右起一次,两拍一动。

5-8　重复①-4动作,加快一倍,一拍一动做四次。

②-4　往左旁走三次正崴步,再原地小崴两次。

5-8　往右旁走三次正崴步,再原地小崴两次。

③-2　左脚对5方向迈一步,体对7方向;再收右脚成正步位,体对5方向。

3-4　左脚对1方向迈一步,体对3方向;再收右脚成正步位,体对1方向。

5-8　做正崴十字步一次,同时双臂向左右自然摆动至耳旁各捻扇一次。

④-4　往前走正崴步四次。

5-8　正崴步往后退两次,最后原地小崴两次。

3. 提　示

1. 该组合双臂始终顺着身体经下弧线向左右自然摆动。

2. 在支撑腿经弯屈、动作腿落地移动重心的同时,要形成明显的经下弧线自下而上的动力,促使胯、腰、肋成弓形向上崴动,重拍在上。

二、正崴捻扇组合

1. 音　乐

<center>采　茶　歌</center>

$1 = G\ \dfrac{2}{4}$　　　　　　　　　　　　　　　　　　　　　　　裘柳钦曲

中板

$$\left(\ \underline{123}\ \underline{216} \mid 5\quad\quad 5\ \right)\ \underline{665}\quad \underline{3\dot{1}} \mid \underline{6\dot{1}}\ 5\ 3 \mid \underline{56\dot{1}}\ \underline{6535} \mid \underline{2321}\quad 2 \mid$$

$$5\underline{35}\ \underline{6\dot{1}65} \mid \underline{532}\ 1 \mid \underline{6\cdot123}\ \underline{126} \mid \underline{5\cdot6}\quad 5 \mid \underline{112}\ \underline{6561} \mid \underline{2321}\quad 2 \mid$$

$$5\underline{35}\quad \underline{321} \mid \underline{2321}\ 2 \mid \underline{665}\quad \underline{35} \mid \underline{6\dot{1}65}\ \underline{3\cdot2} \mid \underline{123}\ \underline{216} \mid 5\quad\quad 5 \parallel$$

2. 动作组合

准备(4拍)　正步位对1方向,双手体旁,最后一拍开扇。

①-4　身体转对8方向做正崴步两次,同时双手捻扇左右摆,两拍一动。

5-8　走十字步一次,右手胸前捻扇,左手体旁自然摆。

②-4　身体转对1方向,重复①-4动作。

5-8　左脚开始,往右旁走四次正崴步,同时右手在胸前捻扇四次,左手于体旁自然摆动。

③-2　左脚开始往左旁走正崴步两次,右手划上弧线至左耳旁,再落至胸前捻扇一次。

3-4　重复③-2动作。

5-8　走正崴十字步一次,双手左右自然摆起,顺势捻扇四次。

④ - 4　走正崴步四次：第一拍左脚对 5 方向迈，体对 7 方向；第二拍右脚收至正步位体对 5 方向；第三拍左脚对 1 方向迈，体对 3 方向；第四拍右脚收至正步位，体对 1 方向。双手左右自然摆动，同时做四次捻扇。

5 - 8　走正崴十字步一次，右手在胸前捻扇四次，左手于体旁自然摆动。

3. 提　示

捻扇方法同小崴捻扇，但重拍要向上。

三、正崴动律综合训练组合

1. 音　乐



绣　荷　包





云南民歌



1 = G　4/4

中板

（ 123 215 6 - ）‖: 665 35 ⁶⁵6.i | 56 653 232 16 | 561 35 232 15 |
（反复 4 次）

123 215 6 - | 2. 5 3. 5 21 | 123 215 6 - :‖ 2. 5 3. 5 21 |

123 215 6 - ‖: 665 35 ⁶⁵6.i | 56 653 232 16 | 561 35 232 15 |

123 215 6 - :‖ 2. 5 3.5 21 | 123 215 6 - | 2. 5 3 5 21 | *rit.* 123 215 6 - ‖

2. 动作组合

准备(4 拍)　在台左后对 5 方向候场。

①-②-6　对 5 方向做正崴步捻扇七次横向行进，依次出场成一横排。

7 - 8　左转身对 1 方向上两步成正步位，同时在头上捻扇再落至体旁捻扇。

③ - 4　双脚左前踏步，做叉腰遮羞扇三次，两快一慢。

5 - 8　做正崴步捻扇一次，正崴步提扇、别扇一次，对 3 方向行进。

④ - 8　重复③5-8动作两遍，对 8 方向行进至中场成斜排。

⑤ - 2　转对 2 方向，踮双脚右起向上稍抬两次，扇提至胸前成抱扇。

3 - 4　左前踏步蹲，先双分手，再站起扛扇。

5 - 8　右起柔踩步四次，对 2 方向斜线行进成斜排。

⑥ - 4　重复⑤5-8动作。

5 - 6　快柔踩步四次，同时在头上方捻扇四次。

7 - 8　慢柔踩步扛扇两次。

⑦ - 2　重复⑥7-8动作。

3 - 4　重复⑥5-6动作。

5 - 8　对 8 方向小崴捻扇、别扇一次。

⑧ - 4　重复⑦5-8动作。

5 - 6　对 1 方向碎步后退成一横排，同时双手胸前捻扇。

7 - 8　左起正崴步捻扇两次。

⑨-2　左起柔踩步两次左转一圈,双手在头上方成遮阳扇。

3-4　重复⑧-7-8动作。

5-6　重复⑨-2动作。

7-8　小崴捻扇两次。

⑩-8　全体分为两组:第一组,正崴步捻扇行进两次接小崴捻扇左转一圈,做两遍;第二组,小崴捻扇左转一圈接正崴步捻扇,做两遍。

⑪-8　全体做正崴十字步捻扇、耳旁绕花两次。

⑫-4　撤左脚,右脚前点,体对8方向后靠,扇收至肩上,再向前送出顺势移重心。

5-8　立扇做小鱼抢水接交替小跳步成左脚前点地,双手提扇角送至右斜上方。

⑬-2　左起走正崴步两次,双手提扇角,一次对1方向,一次左转对5方向,横向行进。

3-4　小崴步两次,左转对1方向。

5-8　重复⑬-4动作,从台左前下场。

⑭-2　从台左后出场,对3方向做正崴步上撩扇两次。

3-4　右转体对7方向捻扇,变扣扇,顺势往两侧上方铲起,同时拧身对1方向。

5-6　重复⑭-2动作,向左转体对3方向做。

7-8　左转身对1方向,做小崴扣扇插扇一次。

⑮-⑯　重复⑭-8动作两次。

⑰-4　右转体对5方向双晃手右斜下推扇,同时跐左脚右腿稍旁抬,接垫步晃手左转对2方向做正崴步扣扇左右铲起扇各一次。

5-8　对2方向,重复⑰-4动作。

⑱-8　重复⑰-8动作,对2方向成斜排。

⑲-4　左前踏步小崴,胸前捻扇四次。

5　　做岩鹰展翅。

6　　做小鱼抢水。

7-8　做蜻蜓点水,体对8方向,面对2方向。

3. 提　示

重点解决正崴步的动律与扇花舞姿的协调配合,要求步伐自然、流畅、松弛。

第三节　跳颠步训练

一、吸跳颠组合

1. 音　乐

<center>送　相　公</center>

何　力　傅　晓记谱

$1 = D$　$\frac{2}{4}$

中板

（ 5 5 1　6 5 3 | 5.33 1　2 ）‖: 1 6 6 6 1 | 2.2 3 1　2 | 5 5 2 3　2 1 6 | 5.6 4 5 6 |

6 1 2 3　2 1 2 | 1.1 5 6　5 4 2 | 5 5 1　6 5 3 | 5.3 3 1　2 :‖ 5 5 1　6 5 3 | 5.3 3 1　2 ‖

2. 动作组合

准备(4 拍)　正步位,对 1 方向,右手虎口夹合扇。

①- 4　吸跳颠击掌四次,先吸右脚,合扇。

5 - 8　两步一吸跳,往左、右旁各做一次吸跳颠,开扇。

②- 8　重复①-8 动作。

③- 8　做吸撩跳颠遮阳扇的同时转身两次。

④- 2　体对 5 方向,右脚起做扛扇跳颠步三步,合扇。

3 - 4　右转体对 1 方向,左脚起做扛扇跳颠步,三步一停。

5 - 6　体对 1 方向,重复④-2 动作。

7 - 8　先左脚再右脚做撩跳颠,双手上撩两次。

⑤- 4　对 3 方向做撩跳颠进场,双手交替于肩上搭扇、搭巾。

3. 提　示

1. 在跳颠崴的崴动中,要运用支撑腿的推弹,形成富有弹性的跳动感。

2. 吸跳颠时自然绷脚,上身配合正崴动律要轻巧、灵活。

二、掌跳颠组合

1. 音　乐

<center>送　相　公</center>

$1 = D$　$\dfrac{2}{4}$

何　力　傅　晓记谱

中板

$(\underline{5\,5\dot{1}} \quad \underline{6\,5\,3} \mid \underline{5.\,3\,3\,1} \quad 2 \quad) \| \underline{\dot{1}\,6}^{\dot{1}} \underline{6\,6\,\dot{1}} \mid \underline{\dot{2}.\,\dot{2}\,3\,1} \quad \dot{2} \mid \underline{5\,5\,2\,3} \quad \underline{\dot{2}\,\dot{1}\,6} \mid \underline{5.\,6\,4\,5} \; 6 \mid$

$\underline{6\,1\,2\,3} \quad \overset{3}{\underline{\dot{2}\,1\,2}} \mid \underline{1.\,\dot{1}\,5\,6} \quad \underline{5\,4\,2} \mid \underline{5\,5\,\dot{1}} \quad \underline{6\,5\,3} \mid \underline{5.\,3\,3\,1} \quad 2 \|$

2. 动作组合

准备(4 拍)　两组分别在台左、右侧候场,合扇。

①- 8　对 3 方向、7 方向做掌颠步八次出场,全体双手经下弧线左右自然摆动,最后一拍转体对 1 方向,在身旁开扇。

②- 8　左脚起掌颠十字步两次,双手左右自然摆动,同时捻扇四次。

③- 4　左起掌颠步往左旁走三步,第四步撤右脚,身体后靠,双手合扇左右自然摆动。

5 - 8　左起掌颠步对 2 方向走三步,第四步晃手左转身对 6 方向。

④- 4　对 6 方向重复③5-8 动作,第四拍成对 2 方向。

5 - 8　右手扛扇,左手自然摆动,对 2 方向做掌颠步进场。

3. 提　示

脚掌与地面接触时动作要硬,脚腕有弹性,产生一种反作用力,给人以开朗明快的感觉。

三、跳颠步综合训练组合

1. 音　乐

蛤　蟆　调

1 = G　2/4

云南民歌

中板　跳跃地

$$
(\underline{\underline{6\,1\,2\,3}}\ \underline{\underline{2\,1\,6}}\ |\ 5\quad -\)\ \|:\ \underline{2\,2\,3}\ 5\ |\ \underline{6\,6\,\dot1}\ \underline{5\,6\,5\,3}\ 2\ :\|\ \overset{2}{4}\ \underline{6\cdot6}\ \underline{6\,3}\ |
$$

$$
\underline{5\,6\,5\,3}\ \underline{3\,2\,1}\ |\ \underline{6\,1\,6\,1}\ \underline{2\,2}\ |\ \underline{6\,1\,6\,1}\ \underline{2\,2}\ :\|\ \underline{5\,6\,\dot1}\ \underline{5\,6\,5\,3}\ |\ \underline{2\,3\,2\,1}\ 2\ :\|
$$

$$
\underline{6\,6}\ \underline{3\,5}\ |\ 6\quad \dot1\cdot\ |\ \underline{3\,5\,6\,\dot1}\ \underline{6\,5\,3}\ |\ 5\quad -\quad |\ \underline{6\,1\,2\,3}\ \underline{2\,1\,6}\ |
$$

$$
5\quad -\quad |\ \underline{5\ \dot6}\ \underline{\dot1\ \dot2}\ |\ \underline{5\ \dot6}\ \underline{\dot1\ \dot2}\ \|:\ \underline{6\cdot\dot1}\ \underline{6\cdot\dot1}\ |\ \dot2\quad \dot2\quad \dot3\quad |
$$

[1.] 　[2.]

$$
\underline{\dot1\,\dot2\,\dot3}\ \underline{\dot2\,\dot1\,6}\ |\ 5\quad -\ :\|\ 5\cdot\ \underset{\wedge\wedge}{6}\ |\ 5\quad -\quad |\ 5\quad -\quad \|
$$

2. 动作组合

准备（4拍）　第一、三组在台右后、第二组于台左后候场。

① - 8　第一组做跳颠崴合扇扛肩、单叉腰四次横向出场，对5方向做两次，对1方向做两次。

9 - 10　动作不变，一慢两快，最后半拍胸前开扇。

② - 8　第一组：做掌颠步捻扇八次行进。

　　　　第二组：做一组①-8动作出场。

③ - 8　第一、二组：同时转对5方向成左前踏步蹲，单叉腰斜下点扇六次，最后两拍右起做撩跳颠步，转成面对面。

　　　　第三组：对7方向面对1方向做撩跳颠步八次，单叉腰、搭肩出场，最后两次左转对1方向。

④ - 4　第一、二组：做吸撩跳颠转身步一次，双手抱扇、出扇，对穿换位。

　　　　第三组：原地吸跳颠步四次，胸前横摆扇。

5 - 8　第一、二组：重复④-4第三组动作。

　　　　第三组：重复④-4第一、二组动作。全体成三角队形。

⑤ - 4　原地斜上招扇两次，对2方向一次，对6方向一次。

5 - 12　小鱼抢水接荷花爱莲。

⑥ - 2　对2方向小翘步胸前点扇两次。

3 - 4　对1方向左起跳吸崴横移步、双手环扇大交替一次。

5 - da　对2方向上右脚提扇，再左前踏步蹲斜下立扇，左手搭右肘。

6 - 7　不动。

8 - 10　右起吸跳颠步三次，全体成横排。

⑦ - 4　右转对6方向撩跳颠步扛肩扇四次行进。

5 - 8　做跳吸崴横移步、双手环扇大交替两次，对5方向一次，对1方向一次。

⑧ - 8　右起前点地双手抱扇两次接蜻蜓点水，后四拍三组依次做右前踏步半蹲、头上开扇。

⑨-4 三组做搭手圆场步抖扇,按逆时针方向转半圈集中,成三角队形。

5-8 左起掌颠步双手合扇自然摆动四次行进,两次对4方向,左转对8方向两次。

⑩-4 平招扇,脚下一慢两快对2方向上三步。

5-8 右起乌龙搅腿两次。

9-12 左起掌颠步叉腰遮阳扇,向左自转一圈。

⑪-4 对1方向左右摆吸崴步两次。

5-8 对2方向做掌颠步,双手左右摆,最后一拍左转对6方向。

⑫-4 重复⑪5-8动作行进,最后一拍左转对2方向。

5-8 做掌颠垫步合扇扛扇,单晃手,对2方向行进。

⑬-12 重复⑫-5-8动作,从台右前下场。

3. 提 示

动作衔接要灵活自如,组合中的小翘步点扇,在保持崴的动态中,动作腿应慢点快收,形成轻落巧收的动感。点扇的一点一顿与吸跳颠形成动静、高低的对比,突出表现俏而巧的形象。

第四节 扣 扇 训 练

一、小崴扣扇组合

1. 音 乐

唱 四 化

$1 = D$ $\frac{2}{4}$ 云南民歌

中板

（ 4 4　4 5 ｜ 6　　6 i ｜ 5 6　5 3 ｜ 2　　－ ）‖: 6 6　6 i ｜

2 3　2 i ｜ 6 5　6 i ｜ 2　2 3 ｜ 6 6　6 i ｜ 2 3　2 i ｜

i 2　i 6 ｜ 5　5 6 ｜ 4 4　4 5 ｜ 6　6 i ｜ 5 6　5 3 ｜

2　2 3 ｜ 4 4　4 5 ｜ 6　6 i ｜ 5 6　5 3 ｜ 2　　－ :‖

2. 动作组合

准备(8拍) 在台左后,右手扣扇,双手于体旁。

①-4 体对1方向做跳颠别步两次、肩上推扇向右晃手两次横向出场。

5-8 原地小崴、扣扇胯旁插扇两次。

②-8 重复①-4动作。

③-4 右转体对5方向,重复①-4动作。

5-8 右转体对1方向,重复①-5-8动作。

④-8 重复③-8动作。

⑤ - 8　做小崴十字步两次,肩上推扇向右晃手四次。

⑥ - 8　原地做小崴八次,胸前捻扇变扣扇两次。

⑦ - 4　小崴往前走两步,原地两步,同时肩上推扇一次,胯旁插扇一次。

5 - 8　重复⑦-4动作,往前走。

⑧ - 4　小崴退两步,原地两步,同时胸前捻扇变扣扇一次。

5 - 8　重复⑧-4动作。

3. 提　示

持扇时,拇指托住扇柄,食指、中指、无名指、小指扣住扇骨;做扣扇提花向前提时,扇子要平,扇口对前,向旁提时,扇口稍对斜下方。

二、正崴扣扇组合

1. 音　乐

<p style="text-align:center;">梳　妆　调</p>

1 = G 2/4

中板稍慢

<p style="text-align:right;">弥渡花灯调</p>

```
( 2 2  1 6 | 5.6  5 ) | 3 5  2 3 | 5  - | 3 5  6 1 | 5  - |

 1  1  2 | 2 1  6 5 | 3 5  6 3 | 5  - | 3  3  2 | 1  6 5 |

 6  6  3 | 5.6  3 2 | 1.  2 | 1  - | 5  5  3 | 6  5 |

 2 2  3 2 | 1  - | 2 2  1 6 | 5.  6 | 5  - ‖
```

2. 动作组合

准备(4拍)　正步位,对1方向,右手扣扇。

① - 4　原地正崴步两次,扣扇,双手经下弧线左右推起摆动。

5 - 8　原地正崴步四次,双手左右摆四次。

② - 4　走十字步,飘扇至胯旁绕扇一次。

5 - 8　走十字步,推扇至耳旁绕扇一次。

③ - 4　重复①-4动作。

5 - 8　重复②-4动作。

9 - 12　重复②-5-8动作。

④ - 8　左转体对7方向正崴步八次,推扇至耳旁绕扇两次。

⑤ - 6　做小鱼抢水接荷花爱莲。

3. 提　示

1. 做扣扇耳旁绕花时,从脚下推起,带动腰部的崴,进而带动臂从右上抛到左边,形成一个由膝部发力的抛物线的动感。

2. 做扣飘扇要在保持正崴的状态下,身体左旋,以肩带动并留臂,突出崴中旋摆的特点。

三、扣扇综合训练组合

1. 音 乐



梳妆调·昭通调





弥渡花灯调
玉溪花灯调



1 = G 2/4

中板

```
（ 3565  3216 │ 2·3   2 │ 6123  221 │ 6·7  6 ）│ 26   26 │ 6·7  665 │

3565  3216 │ 2·3   2 │ 6·5  6532 │ 1265  3216 │ 6123  2165 │ 6·7   6 │

6123  2165 │ 6·7   6 │ 36  36 │ 36  36 │ 36  55 │ 23  2 │

55   11 │ 2·3   2 │ 3561  55 │ 231  2 │ 565 161 │ 231  2 │

26   26 │ 2226  26 │ 63   63 │ 6663  63 │ 3565 3216 │ 6123 2165 │
```

```
                                                           慢板
2165  6532 │ 6532 3216 │ 6532  3216 │ 2165  6 │ 35  23 │ 5  - │

35   61 │ 5  - │ 1  1  2  21 │ 65  35 │ 63  5 │

3   3  2 │ 1  65 │ 6  6  3 │ 5·6  32 │ 1· 2 │ 1  - │
                                                    1.
‖: 55  3 │ 6  5 │ 22  32 │ 1  - │ 22  16 │ 5·  6 │
         2.                          小快板
5  - :‖ 22  16 │ 5·  6 │ 5  - │ 36  55 │ 23  2 │

55   11 │ 23  2 │ 3561  55 │ 231  2 │ 565 161 │ 231  2 │

26   26 │ 6·7  665 │ 3565  3216 │ 2·3   2 │ 6·5  6532 │ 1265 3216 │

6123  221 │ 6·7  6 │ 26   26 │ 0202  26 │ 63  63 │ 0606  63 │

3565   3216 │ 6123  6123 │ 6  - ‖
```

2. 动作组合

准备（8拍） 在台左后，面对3方向，右手扣扇。

①-② 对3方向做小崴步一拍两动走出成一横排，右手遮容扇前后移动，左手自然摆动。

③-4 左脚对7方向迈一步，右脚后踏，同时右手扣飘扇于胯旁绕扇至头上成遮阳式，左手叉腰。

5-8 踏步微压脚跟，一拍一动，重拍在下，左右肩前后小晃动。

④⑤ 第一个人体对1方向，做一拍两步带跳的小崴步，右手胸前扣扇，左手扶左扇角，对7方向移动，每隔两拍跟上一人做相同动作，其余人继续出场动作对7方向行进，形成流动的两个横排。

⑥-4 前两人对2方向做小崴胸前捻扇接上步扣扇右转身一次，带出两个斜排，其余人继续④-⑤动作。

5-8 前四人重复⑥-4动作，其余人继续④-⑤动作。

⑦-4 前六人重复⑥-4动作，其余人继续④-⑤动作。

5-8 全体重复⑥-4动作，成两个斜排。

9-10 左起上两步，做飘扇两次。

11 体对2方向上左脚踏步蹲扣扇晃手压向斜下方，紧接扣扇提花，左脚拎起。

12 扣扇体旁插扇小崴两次。

⑧-8 正崴步扣扇耳旁绕扇，脚走十字步一次，一拍一动。

⑨-8 扣飘扇胯旁绕扇正崴十字步一次。

⑩-4 扣扇提花接体旁插扇，走十字步一次。

5-8 重复⑩-4。

9-12 体对8方向做扣推扇月光花。

⑪-8 小崴捻扇、放扇两次，前排先捻，后排先放。

⑫-6 扣推扇月光花接正崴步扣扇耳旁绕扇两次，前后两人对绕行进成一横排，耳旁绕扇时，目视1方向。

⑬-8 体对7方向正崴步扣扇耳旁绕扇两次，前后两人对绕行进成一横排，耳旁绕扇时，目视1方向。

⑭-6 做开扇的小鱼抢水接扣扇提花一次。

⑮-4 一拍两动的小崴步，右手胸前扣扇，左手扶扇角成两横排。

⑯-2 右脚上步胯旁绕扇右转身，二人对穿，两拍完成。

3-4 原地重复⑭5-6的对看动作，二人对视。

5-8 重复⑮-4动作，变肩上绕扇。

⑰-⑳ 二人一组，左手搭在左侧人右肩上，做跳颠崴扣扇晃手月光花八次进场（走"开财门"队形从中间分开，跳至台右前，由前两人带着往6方向斜线退场，后面人依次跟上）。

3. 提 示

掌握好动作连接的流畅和节奏快慢的对比。

第五节　小崴走场训练

一、小崴扇尖花组合

1. 音　乐

八 朵 莲 花

云南民歌

1 = G 2/4

小快板

（ 6 5　3 5 3 2 ｜ 1 6 1 2　3 6 ｜ 3 5 3 2　1 6 1 2 ｜ 3 5 2 5　3 ）｜ 5 5　5 ｜

5　2　3 ｜ 2.1　6 5 ｜ 5　5 ‖：5. 1　6 5 ｜ 5 6 5 3　2 2 ：｜

5 5　3 5 ｜ 2 3　2 1 ｜ 6 1　2 6 ｜ 1　1 ‖：6 6　6 1 ｜

2 3　2 1 ：‖ 1 2　1 2 ｜ 5.　3 ｜ 5 3　3 1 ｜ 2　2 ‖

2. 动作组合

准备（8拍）　正步位，对1方向，双手于体旁，满手持开扇。

①-2　做原地小崴腰前扇尖花四次，左手自然摆动。

3-4　原地小崴四次，在头上方捻扇。

5-8　重复①-4动作。

②-8　走小崴十字步五次，右手在腰前做扇尖花，左手搭左侧人的右肩。

③-2　小崴往前走四步，右手扇尖花，左手自然摆动。

3-4　右后踏步，原地崴两次，同时做扇尖花两次。

5-8　重复③-4动作后退。

④-2　原地小崴四次，在头上方捻扇。

3-4　左转身对7方向，原地小崴四次，腰前扇尖花四次。

5-6　左转身对5方向，重复④-2动作。

7-8　左转身对3方向，重复④3-4动作。

⑤-4　走十字步两次，腰前扇尖花八次。

5-8　右后踏步，原地崴四次，扇尖花四次，最后成抱扇。

3. 提　示

扇尖花是满手持开扇，扇口朝上，扇花动作由手腕上挑带动扇角运动，前扇角主动绕立圆，后

扇角被动绕，形成前大圆、后小圆。

二、小崴走场综合训练组合

1. 音　乐

东 川 采 茶

1 = G　2/4

玉溪花灯调

中板

$$（\underline{3\cdot2}\ \underline{3\ 5}\ |\ \underline{6\cdot7}\ \underline{6\ 5}\ |\ \underline{1\ 2\ 3}\ \underline{1\ 5}\ |\ 6\cdot\ 6\ ）\|:\ \underline{1\ 1}\ \underline{6\ 5}\ |\ \underline{1\ 1\ 6}\ \underline{1\ 2}\ |$$

$$3\ -\ |\ \underline{5\cdot6}\ \underline{5\ 3}\ |\ \underline{2\ 3\ 2\ 1}\ \underline{6\ 5}\ |\ 1\ -\ |\ \underline{1\ 6}\ \underline{3\ 5}\ |\ \underline{2\ 3}\ \underline{2\ 1}\ |$$

1 = D

$$6\cdot\ 5\ |\ \underline{1\ 6}\ \underline{2\ 2\ 1}\ |\ \underline{6\ 1}\ \underline{6\ 5}\ |\ 6\ -\ |\ \underline{1\ 1}\ \underline{6\ 5}\ |\ \underline{1\ 1\ 6}\ \underline{1\ 2}\ |$$

$$3\ -\ |\ \underline{5\cdot6}\ \underline{5\ 3}\ |\ \underline{2\ 3\ 2\ 1}\ \underline{6\ 5}\ |\ 1\ -\ |\ \underline{1\ 6}\ \underline{3\ 5}\ |\ \underline{2\ 3}\ \underline{2\ 1}\ |$$

（反复 5 次）

$$6\cdot\ 5\ |\ \underline{1\ 6}\ \underline{2\ 2\ 1}\ |\ \underline{6\ 1}\ \underline{6\ 5}\ |\ 6\ -\ :\|$$

2. 动作组合

准备（8 拍）　第一组于台左后体对 3 方向；第二组在台右后，体对 7 方向。

①-12　做小崴胸前捻扇、放扇三次，两组面对面行进出场。

②-12　重复①-12 动作，两组编麻花。

③-④

　-12　重复①-12 动作，两组对 1 方向竖排行进三次，再分别转体对 3、7 方向面对面向台中行进三次，带出横排。

⑤-⑥　重复①-12 动作，两组编麻花。

⑦-⑧　小崴捻扇、别扇对 5 方向竖排行进三次，两组再面对面行进三次带出横排。

⑨-12　小崴点扇十二次，两组插花成一竖排对 1 方向行进。

⑩-⑫-4　依次上前做一次小崴点扇放扇，接小崴点扇八次，然后两组向两侧带开，转对 5 方向，竖排行进八次，再面对面小崴点扇八次带成一横排。

5-12　全体转对 1 方向，原地小崴放扇四次。

⑬-12　小崴扇尖花十二次，带成三角队形。

⑭-12　左前踏步做小崴扇尖花十二次，同时慢蹲、慢起各六次。

⑮-12　后退小崴放扇六次成两横排。

⑯-12　重复⑮-12 动作，依次右转体对 3 方向两次，对 5 方向两次，对 7 方向、1 方向各一次。

⑰-6　第一组：小崴胸前点扇六次，对 1 方向行进。

　　　第二组：小崴头上点扇六次，右转体对 5 方向行进。

7－12　重复⑰-6动作,两组做相反动作,走回两横排。

⑱-12　做小崴放扇,后退成一横排。

⑲-⑳

－4　做小崴捻扇放扇,带成两竖排编麻花。

5－12　两竖排面对面,做小崴头上点扇后退下场。

3. 提　示

此组合强调小崴风格的自如把握,做到纯朴自然。

第六节　反　崴　训　练

一、反崴动律组合

1. 音　乐



板　凳　龙



1 = G 2/4

昆明花灯调

中板

```
( 6 6 5   5 2 3 5 | 2 2 3   5 5 6 | 5 3 2 1   6 5 6 1 | 2.3   2 5 ) |  1   6 1 | 2   5 |
5   1 6 1 | 6 5 5 3 2 1 6 | 2   2   5 | 3.5   2 1 6 | 5 5 3 2 3 2 1 | 6.5   6 |
1 5 3   2 3 2 1 | 6.5   6 | 6   6 1 | 2   5 | 5   6 1 | 6 5 5 3 2 1 6 |
2   2   5 | 3.5   2 1 6 | 1 6 5 3 2 3 2 1 | 6.5   6 ‖ 5 5 3 2 3 2 1 | 6.5   6 ‖
```

2. 动作组合

准备(8拍)　正步位,对1方向,双手体旁,右手虎口合扇夹扇。

①-8　原地反崴步四次,先右后左,两拍一动。

②-4　原地反崴步四次,先右后左,一拍一动。

5－8　原地反崴步两次,先右后左,两拍一动。

③-4　反崴十字步一次,先右后左,一拍一动。

5－8　反崴进两步退两步,先右后左,一拍一动。

④-4　重复③5-8动作。

5－8　对3方向进四步,一拍一动。最后一步右手划上弧线至左耳旁。

⑤-4　重复④5-8动作,对7方向进四步。

5－8　对1方向走十字步一次,一拍一动,第二步右手走上弧线至左耳旁。

9－12　做小鱼抢水接蜻蜓点水。

3. 提　示

上身平行横移,迈步要经支撑腿的弯屈,在较短的时间内变换重心,强调横移的上身及上下

肢动作抻拉到极限。

二、反崴摆扇组合

1. 音 乐



板 凳 龙



1 = G 2/4

昆明花灯调

中板

(665 5235 | 223 556 | 5321 6561 | 2.3 25) | 1 61 | 2 5

5 161 | 6553 216 | 2 2 5 | 3.5 216 | 553 2321 | 6.5 6

153 2321 | 6.5 6 | 6 61 | 2 5 | 5 61 | 6553 216

2 2 5 | 3.5 216 | 1653 2321 | 6.5 6 | 553 2321 | 6.5 6

6.6 62 | 5635 216 | 6.6 62 | 5635 216 | 2 2 5 | 3.5 216

1653 2321 | 6.5 6 ‖: 553 2321 | 6.5 6 :‖

2. 动作组合

准备（8拍） 正步位，对1方向，双手体旁，五指捏扇。

① - 2 右反崴步捻扇一次。

3 - 4 原地左右反崴步，在头上方摆扇两次。

5 - 8 左反崴步捻扇一次，右反崴步捻扇一次。

② - 4 左右反崴步捻扇、反崴步头上摆扇各两次，一拍一动。

5 - 8 重复②-4动作。

③ - 4 左脚起做反崴十字步捻扇四次。

5 - 8 对1方向行进三步，第四步后撤，同时头上摆扇四次，先向左摆。

④ - 4 左脚起对3方向行进三步，同时交替在胸前、身旁捻扇，第四步后撤。

5 - 8 右转体对5方向行进四步，第四步后撤，头上摆扇四次。

⑤ - 4 对7方向行进四步，第四步后撤，同时捻扇左右左右四次。

5 - 8 对1方向走反崴十字步，同时摆扇两次，捻扇两次，左右左右。

⑥ - 4 左脚起走十字步，在左耳旁捻扇一次，右耳旁捻扇一次，摆扇两次。

5 - 8 重复⑥-4动作。

⑦ - 4 对1方向行进四步，在头上方摆扇四次，一拍一动。

5 - 8 左转体对5方向行进四步，头上摆扇四次，一拍一动。

⑧ - 4 走十字步，捻扇至耳旁绕扇一次。

5 - 8 小鱼抢水接耳旁扣扇提花亮相。

3. 提 示

步伐要下压远探,手臂上抻轻摆,上身横向慢移,有韧抻的动感。

三、反崴综合训练组合

1. 音 乐

<center>

万 盏 红 灯

</center>

1 = C $\frac{2}{4}$

昆明花灯调

中板

$(\ \underline{6\dot16\ 5}\ \underline{3\ 5\ 2\ 3}\ |\ \underline{5.\ 6}\ \ \ 5\)$ $\|:\ \underline{\dot1\ \dot1\ \dot2}\ \underline{6\ 5}\ |\ \underline{\dot1\ \dot1\ \dot2}\ \ \underline{6\ 5}\ |\ \underline{\dot1\ \dot2\dot1\ 6}\ \underline{5\ 5\ 3}\ |$

$\underline{\dot2\ \dot1}\ \ \dot2\ \ |\ \ \dot3\ |\ \underline{\dot1\ \dot2\dot1\ 6}\ \underline{5\ 5\ 3}\ |\ \underline{\dot2\ \dot1}\ \ \dot2\ \ |\ \ \dot3\ |\ \underline{5.\ 6}\ \ \underline{\dot1\ \dot1}\ |\ \underline{\dot2\ \dot3\ 5\ 6}\ \ \dot1\ |$

(反复 4 次)

$\underline{6\ \dot1\ \dot2\ \dot3}\ \ \underline{\dot1\ \dot2\dot1\ 6}\ |\ \ 5\ \ \ 5\ \ \ \dot1\ |\ \ \underline{6\ \dot1\ 6\ 5}\ \ \underline{3\ 5\ 2\ 3}\ |\ \underline{5.\ 6}\ \ \ 5\ :\|$

2. 动作组合

准备(4 拍) 左脚前踏步蹲,耳旁斜抱扇。

①-8 保持上身姿态,左右崴动八次,慢慢立起。

②-4 上左脚做向右边的反崴步。

5-6 反崴步两次向前。

7 左起反崴步后退两步成正步位,胸前立扇位。

8 不动。

③-2 左脚上前踏步蹲成斜下扇,体对 2 方向。

3-8 反崴步头上摆扇,1 方向两次,7、3、5 方向各一次,收成正步位体对 1 方向,扇子后背。

④-2 上身反崴,双脚向左旁移动四步。

3-4 左转体对 8 方向正崴步两次。

5 左起退两步站正步位,同时扇子后背,反崴一次。

6 不动。

7-8 对 8 方向做反崴探步,同时双手对 4 方向斜上起扇,体对 2 方向。

⑤-4 重复④-5-8 动作,体对 2 方向左起上两步站正步位。

5-6 上左脚在头上方捻扇左转体对 5 方向。

7-8 反崴步头上捻扇,顺势推提一次。

⑥-2 在头上方捻扇做推提步一次。

3-4 捻扇推提步两次。

5-8 踏步胸前捻扇右转身,体对 2 方向抱扇。

⑦-2 由左至右做小扇尖花四次。

3-4 凤点头四次。

5-8 右起反崴步捻扇四次。

⑧-1　右进一步反崴步捻扇。

2　　左退一步做反崴步耳旁绕扇。

3-4　后退反崴步摆扇两次。

5-6　左脚上步右脚前探，左转体对 5 方向至头上捻扇向斜后推扇，视线跟扇走。

7　　左脚反崴上两步站正步位，扇子后背，左手于体前。

8　　不动。

⑨-4　反崴步捻扇四次按逆时针方向走一圈。

5-8　左起对 7 方向上步成踏步，右臂前伸扇口朝上，再翻腕使扇口冲下撩起，看 1 方向。

⑩-2　体对 8 方向反崴步捻扇。

3-4　扇口冲上做小鱼抢水。

5-6　反崴步捻扇。

7-8　做小鱼抢水不转身的搬扇两次。

⑪-4　重复⑩-4 动作。

5-6　反崴步捻扇。

7-8　带头人右转体对 4 方向后退，头上方摆扇；其他人耳旁抱扇原地反崴。

⑫-1　带头上反崴进两步，胸前立扇；其他人反崴退两步，后背扇。

2　　不动。

3　　做⑫-1 动作的相反动作。

4　　不动。

5-6　体对 1 方向做反崴步捻扇。

7-8　反崴步在头上方捻扇，双手朝右斜上方送出，停住。

3. 提　示

要充分体现反崴的柔韧舒展、含蓄悠然的风格特点；在步法姿态多变的动态中，了解和掌握不同的崴动走向及花灯动律的基本规律、连接关系；了解扇花与动律、动律转换之间的自如和巧妙之处。

第七节　综 合 训 练

（教师自编组合，要突出风格性、训练性、技巧性、典型性和表演性等特征，可以参照有关组合与教材）

第四章　蒙古族舞蹈(基础)训练教材

概　述

　　本教材是从蒙古族的民间类、宗教类和宫廷类的舞蹈素材中汲取养料的,这三类舞蹈有明显的游牧生活的印记,保留着部落生活的集体性和舞蹈的自娱性特点。蒙古族主要聚居于我国北方,世代逐水草而居,从事游牧和狩猎劳动,由此创造了灿烂的草原文化。蒙古族民间舞蹈是草原文化中特有的一支奇葩。本教材的另一个依凭,是经过艺术化、舞台化的蒙古族创作舞蹈。由于有《牧马人》、《鄂尔多斯》、《筷子舞》、《盅碗舞》、《挤奶员舞》、《雁舞》、《摔跤舞》等作品的出现,使蒙古族舞蹈达到了真正的艺术境界,并影响和左右了原生形态民间舞的发展走向,从而使蒙古族舞蹈具有了新的品格。这种状况直接形成了蒙古族民间舞教材的现状。

　　本教材的特征,集中在肩部、手部和臂部、步法和马步的训练,强调蒙古族舞基本体态,贯穿于训练的始终,在情感、形态、运气、发力中体现的是一种"圆形、圆线、圆韵"的东方思维观念。肩的训练是做到在松弛自如的状态中具有力度、韧性、弹性和灵活性,使肩部的运动不仅在体能上达到运用自如,更强调它与情感的起伏产生特殊的表现力。手、臂的训练依然遵循"圆"的思维逻辑,是肩部动作的延伸和波及,即从腰到肋,到肩,到上臂、肘、小臂、手、指尖一条弧线的延展。马步是一种特性的动作,是腿脚与上身相结合的模拟性训练,它不仅可以使舞者脚下灵活敏捷,具备完成技巧和跳跃的能力,而且能准确把握草原民族的性格特征和审美心理。总之,通过上述三种舞蹈形态的训练,基本可以掌握蒙古族舞蹈的风格特征。

　　蒙古族的基本体态是十分明显的,在后点步位上,上身略后倾,颈部稍后枕,手于平手位。步法上的趟和拖,上身动律上的交错平扭及划圆,是训练的第一步;以此为基础,逐步进入到肩、手和臂、步伐和马步等更有特征的三大组成部分的训练,达到脚下的灵活敏捷、肩部的松弛自如、臂与腕部的柔韧优美。

第一节　体态动律训练

一、手位、脚位组合

1. 音　乐

手　位　曲

$1 = G$ $\frac{2}{4}$

蒙古族民歌

中板

(2 3　　2 7 | 6 7　2 3 | 5 5 6 | 5 －) ‖: 3 3 3 3 |

$$\underline{3\ 3}\quad 5\ |\ \underline{2\ 2\ 3}\quad 2\ 1\ |\ 2\quad -\ |\ 3\ 3\quad 3\ 3\ |\ 3\ 3\quad 5\ |$$

$$\underline{2\ 2\ 3}\quad 2\ 1\ |\ 2\quad -\ |\ 5\cdot\ 3\ |\ 5\ 3\quad 5\ 6\ |\ 5\cdot\quad 6\ |$$

$$7\quad \underline{6\ 7}\ |\ 2\ 3\quad 2\ 7\ |\ \underline{6\ 7}\ 2\ 3\ |\ 5\ 5\quad 6\ |\ 5\quad -\ :\|$$

2. 动作组合

准备(8拍)　体对 1 方向,自然位。第五至六拍,右脚起走碎步,双手交叉经胸前打开至平
　　　　　手位。第七拍,大八字位踮脚,双手旁提至斜上手位。第八拍,双腿跪坐,双手扶膝。

① - 4　胯前按手,上身后靠。

5 - 8　体前手,上身前倾。

② - 4　旁斜下手,微仰身左拧,体对 8 方向。

5 - 8　旁斜下手,微仰身右拧,体对 2 方向。

③ - 4　平手位,体对 1 方向。

5 - 8　斜上手位,上身后靠。

④ - 2　肩前折臂手,上身微前倾。

3 - 4　点肩折臂手,上左脚。

5 - 6　胸前交叉手,直起成右后点步位。

7 - 8　双手叉腰,自然位。

⑤ - 4　右脚上步,正步位蹲。

5 - 8　双脚脚尖分开成小八字位。

⑥ - 4　右脚旁移至大八字位为重心。

5 - 8　重心移至左脚。

⑦ - 4　上右脚,左后点步位。

5 - 8　撤右脚,左前点步位。

⑧ - 4　上右脚左转身对 1 方向。

5 - 6　向右后方撤左脚,右脚斜前点步位,体对 1 方向,面对 8 方向。

7 - 8　右脚经右向左后方撤步成左弓步,体对 2 方向。

3. 提　示

1. 五指平伸为蒙古族女子舞蹈的基本手型,要求五指自然平伸,手掌不要过分用力伸展。

2. 基本脚型是既不绷也不勾,既不外开也不向里的自然形态。

二、体态动律组合

1. 音　乐



沙 漠 的 春 天



蒙古族民歌

1 = G　$\frac{4}{4}$

慢板

$$(\ \underline{3\ 3\ 5}\ \underline{5\ 6}\ 1\quad -\)\ \|\ 5\cdot\ \underline{6\ 1}\ \underline{6\ 1}\ \underline{1\ 6}\ |\ \underline{2\cdot 3}\ \underline{2\ 3\ 5}\ 5\ -\ |\ \underline{1\ 3}\ \underline{2\ 3\ 1}\ \underline{6\ 1\ 2}\ \underline{3\ 6\ \dot{1}}\ |$$

$5. \underline{6} \ 5 \ - \ | \underline{3} \ \underline{5} \ \underline{6} \ \dot{1} \ | \ \dot{1} \ \underline{6} \ | \ \underline{5} \ \underline{6} \ \dot{1} \ \underline{6} \ \dot{1} \ 5 \ 3 \ - \ | \ \underline{\dot{6}} \ \underline{\dot{1}} \ \underline{1} \ \underline{6} \ \underline{2} \ . \ \underline{3} \ \underline{2} \ \underline{3} \ \underline{5} \ | \ \underline{3} \ \underline{3} \ \underline{5} \ \underline{5} \ \underline{6} \ \underline{1} \ - \ \colon |$

2. 动作组合

准备(4拍)　体对5方向,右后点步位,面对4方向,胯前按手;第四拍的后半拍(da)双手划
　　　　　　至斜上手位。

①-2　右转身对2方向上右脚成左后点步位,双铲手至斜上手位。

3-4　静止。

5-6　上左脚踏步蹲,双手胯前位。

7-8　起身,右后点步位。

②-2　右脚往4方向撤至大八字位,双手斜下摊掌位。

3-4　撤左脚踏步蹲,双手平开位。

5-6　起身,左后点步位,双手叉腰。

7-8　右脚撤至大八字位;最后半拍(da)右转体对4方向,双手上划至斜上手位。

③-④　做①-②的反面动作;最后半拍(da)撤右脚成左脚前点步位,双手压至胯前。

⑤-1　重心移至左脚成踏步,双手提腕。

2　　上身拧对1方向,双手随动。

3-4　上身靠向4方向,双手压腕至胯前。

5-6　重心移回右脚,双提腕,经1方向拧身对2方向。

7-8　下蹲,双手压至斜下手;最后半拍(da)立起,提腕。

⑥-1　快拧身对8方向,双手压腕至胯前。

2　　蹲,压右腕;后半拍(da)立起,提右腕。

3-4　蹲,围腰手,右靠转成体对8方向;最后半拍(da)立起,提腕。

5-8　做⑥-4的反面动作;最后半拍(da)右转身对6方向,双手胯前端手。

⑦-4　右脚起右转身垫步两次,胯前端手提压腕一次。

5-8　做⑦-4的反面动作。

⑧-2　重复⑦-4动作(垫步一次)。

3-4　做⑧-2的反面动作;最后半拍(da)右转身对5方向,双手叉腰。

5-7　右脚起横移步柔肩拧转动律。

8　　左脚重心左转身体对1方向,右前点步,面对8方向,右手提腕对2方向斜下,左手
　　　压腕至右胯前。

3. 提　示

1. 提胯、立腰、拔背、敞胸、重心略偏后呈微靠势,是蒙古族女子舞蹈的基本体态。

2. 目光远视,气息下沉,稳重、端庄、含蓄、柔中见刚,是蒙古族女子舞蹈的审美特征。

三、碎步组合

1. 音　乐

喜　悦（片断）

1 = F 2/4

刘兴汉曲

欢快地

2. 动作组合

准备（4拍）　在台右后，面对 7 方向候场。

① - 8　右脚起碎步向 7 方向流动，平手位上下动律。

② - 8　碎步，右转身向 1 方向流动，斜下手至斜上手上下动律。

③ - 8　碎步，右转身向 5 方向流动，夹肘绕圆。

④ - 8　碎步，右转身向 1 方向流动，平手横摆。

⑤ - 8　碎步，右转身向 5 方向流动，斜下手至斜上手位，左、右拧转体对 7、3 方向。

⑥ - 4　碎步，右转身向 1 方向流动，平手位。

5 - 6　上右脚成正步位踏脚，头前搭手。

7 - 8　左脚后撤成单腿跪，上身前俯，双搭手向前伸。

3. 提　示

走碎步时要提胯、沉气；膝、踝关节松弛灵活；双脚在正步基础上，要求步幅小而碎；行走时要平稳，不能上、下颠动。

四、体态动律综合训练组合

1. 音　乐

金　盅

1 = F

伊克昭盟民歌

中板

1 6̣ - - | 2̲1̲ 2̲ 3 3 | 6·2̇ 1̇ 3 | 3·2̲ 1 1 | 2 - 3 - |

(反复2次)

5 5̲6̲ 2̇3̲ 1̇ | 6 - 3 - | 6̲1̇ 6̲5̲ 3 2̇1̇ | 1̇ 6 - - ‖ 6̲1̇ 6̲5̲ 3 2̇1̇ |

快板

1̇ 6 - - | $\frac{2}{4}$ 3·5̲ 3̲1̲2̲ | 3 6̣ 1 | 2·5̲ 3̲1̲2̲ | 1 6̣· |

2̲1̲2̲ 3̲3̲ | 6·2̇ | 1̇3̲ | 3·2̲ 1̲1̲ | 2 3 ‖ 5 5̲6̲ 2̇3̲1̲ |

6 3̣ | 6̲1̲6̲5̲ 3̲2̲1̇ | 1̇ 6̣· ‖

2. 动作组合

（散板）

① 碎步，上下柔臂；第一组从台右后出场，对7方向走"S"形，最后一个音节停在基本体态，背对1方向。

② 第二组从台左后对3方向出场，与第一组动作相同，路线相反。

③ 第三组从台右前出场，动作、路线均同第一组。

④ 第四组从台左前出场，动作、路线均同第二组。最后一个音节时，四组同时双手从一位经平开手抬至五位扣手，右转身对2方向，左脚重心，双手从上铲下。

⑤-4 右脚对2方向上步，左脚快跟上，双手从体旁铲手渐至斜上手位。

5-6 左脚对2方向上步，双手扣下至一位。

7-8 右脚往4方向撤步，双手体旁摊手抬至斜上手位。

9-11 左脚后撤至踏步位，双手握拳经肩前落下叉腰。

⑥-13 做⑤-11的反面动作。

（中板）

⑦-1 右脚往2方向上步，左脚快速上至踏步位，双手抬向2方向，提右腕、压左腕，面对2方向。

2 前半拍提左腕、压右腕，同时稍屈膝；后半拍（da）提右腕、压左腕，立起。

3-4 慢蹲，头微低行礼。

5-8 做⑦-4的反面动作。

⑧-1 右脚对1方向上步，双脚踮起，双手经旁至头上搭手。

2-7 左膝渐屈跪地，双手经胸前落下搭至右膝上，上身前俯。

8 上身立起。

⑨-4 左肩起柔肩四次，上身前俯。

5 快速立起，双手至头上方搭手。

6 左腿快速跪下，上身前俯，双手向斜前送出。

7 快速立起，双手至头上方搭手。

8 左脚对2方向上步成踏步，双手往8方向落至斜前搭手。

⑩-3　重心慢移至右脚,身体经1方向拧向2方向,手随之移向2方向。

4　　左脚对8方向上步,右脚快速跟上、双脚蹅起,双手走下弧线对8方向送出。

5-6　手位不变,右脚起碎步原地右转一圈。

7-8　右手前腰围手,继续原地碎步转圈,转向2方向;最后半拍(da)撤右脚成左前点步位,双手压至胯前。

⑪-1　重心移至左脚成踏步位,双手提腕。

2　　上身左拧对1方向,双手随之移动。

3-4　上身往4方向后靠,双手压腕至胯前。

5-6　重心移回右脚,双提腕,上身经1方向拧向2方向。

7-8　下蹲,双手压至斜下手位。

⑫-4　加快一倍重复⑪-8动作;第四拍后半拍(da)时立起提腕。

5　　快拧身对8方向,双手压至胯前。

6　　前半拍,蹲,压右腕;后半拍(da)立起,提右腕。

7-8　腰围手,右靠转身成体对8方向。

⑬-8　做⑫-8的反面动作;最后半拍(da)右转身对6方向,双手胯前端手。

⑭-4　右脚起垫步两次,双手慢提腕。

5-8　右脚起对8方向上步,双手压至胯前,上身拧向1方向;第四拍后半拍(da)左转身对4方向,双手胯前端手。

⑮-8　做⑭-8的反面动作;最后半拍(da)右转身对6方向。

⑯-4　右脚起垫步一次对8方向上步成踏步位,双手经胸前提腕,右手拨开至体旁,左手胯前压腕。

5-8　做⑯-4的反面动作;最后半拍(da)右转身对5方向,双手叉腰。

⑰-2　右脚起往7方向横移步。

3-4　左脚撤至踏步位,双脚蹅起。

5　　右脚向旁横移。

6　　左脚往3方向上步。

7-8　左转身右脚经弧线划圆至8方向前点,左脚重心身体拧转至1方向,右手对2方向斜下提腕,左手压腕。

⑱-4　双手交替提压腕一慢两快。

5-8　重心移至右脚呈踏步位,双手经旁划至胸前搭手。

⑲-8　重心移回左脚成右前点步位,双手送出,身体往6方向拧靠。

⑳-2　左脚对1方向上步,双脚蹅起。

3-4　右脚起向右碎步转一圈成体对1方向,右手前的腰围手;最后一拍双手落于体旁。

5　　碎步行进,双手从旁慢提起至平开手位。

6　　双脚蹅起,双手提至头上。

7-8　双膝慢跪地,双手压至胯前手位。

(快板)

㉑-1　右胸对2方向冲,目视2方向。

2　　左背对6方向靠,目视2方向。

3 - 4　重复㉑-2 动作。

5 - 8　做㉑-4 的反面动作。

㉒ - 1　双手胸前绕腕顺势向 2 方向提起。

2　　双手落至胯前压手。

3 - 4　原地呼吸起伏一次。

5 - 8　做㉒-4 的反面动作。

㉓ - 2　重复㉒-2 动作。

3 - 4　做㉓-2 的反面动作。

5 - 6　前后冲靠一次。

7 - 8　右起旁移小晃手。

㉔ - 1　左脚上步,斜下双推手。

2　　对 1 方向,碎步行进。

3 - 4　原位碎步左转身对 5 方向,双手慢抬经旁至斜上手位。

5 - 8　左脚对 6 方向上步成踏步位,双手扣压经胸前至胯前压手,目视 4 方向斜上。

3. 提　示

动作中由静到动要与呼吸紧密配合,尤其要注意刹那的停顿不是完全静止,要与随后的流动一气呵成。

第二节　胸　背　训　练

一、胸背组合

1. 音　乐

<p align="center">胸　背　曲</p>

<p align="right">蒙古族民歌</p>

$1 = G$　$\frac{4}{4}$

中板

<p align="right">(反复 3 次)</p>

$(5 \cdot \underline{5} \ \underline{123} \ \underline{2116} \ 5)$ ‖: $\underline{2 \cdot 3} \ \underline{365} \ \underline{536} \ 5$ | $6 \cdot 3 \ \underline{536} \ \underline{6551} \ 2$ | $\underline{5 \cdot 2} \ \underline{321} \ \underline{1 \ 65} \ 2$ | $5 \cdot \underline{5} \ \underline{123} \ \underline{2116} \ 5$:‖

2. 动作组合

准备(4 拍)　体对 1 方向,自然位。

① - 8　右脚起走平步,两拍一次做胸背前后手臂动作两次。

② - 4　重复①-4 动作。

5 - 6　右脚上至正步位,向前含胸俯身;最后半拍(da)左脚重心右转身对 5 方向成后点步位,双手斜上提腕。

7 - 8　挺胸,体前双抹手至胯旁压手。

③ - 8　右脚起走垫步,两拍一次做胸背上、下手臂动作两次。

④ - 8　重复③-8 动作。

⑤ - 8　右脚起右转身对 1 方向垫步吸腿,四拍一次做胸背环动手臂动作两次。

⑥ - 4　上右脚左吸腿跳，落左脚成右后踏步，双手头上分手经胸前穿手至平开手位敞胸。

5 - 8　右转身往 5 方向重复⑥-4 动作，双手经头上分手至后背端手位挺胸。

3. 提示

1. 胸背训练必需贯穿动作的收与放，前俯时要含胸，切忌前趴；后仰时要挺胸，切忌端肩、伸仰脖。

2. 手臂在做前后、环动、上下等动作时，要从意识上强调圆弧的形状，做到舒展、流畅。

二、拧转胸背组合

1. 音乐

<center>鸿　雁（一）</center>

1 = G　4/4

中板

蒙古族民歌

2. 动作组合

准备（8 拍）　右后点步，体对 1 方向，面对 8 方向，胯前压手。

① - 4　右脚上至八字位，左脚向 4 方向后点步然后做反面动作，双手做胸前端手环动拧转胸背两次。

5 - 8　重复①-4 动作。

② - 8　上右脚右转身，面对 2 方向垫步吸腿两次；先后对 4、8 方向做拧转胸背环动手臂两次。

③ - 2　右脚起往 2 方向上两步，做胯前端、压手，上身先后拧对 4、8 方向。

3　右脚撤至踏步位，胯前端手，体对 8 方向；最后半拍（da）撤左脚。

4　右脚起，往 6 方向后退三步，第三步收右脚，双脚蹾起，双手至胸前端手。

5 - 8　右脚起往 1 方向上步顺势右转身做拧转胸背成对 5 方向，接环动手臂平步六次。

④-⑤　做②-③的反面动作。

⑥ - 4　重复②-4 动作。

5 - 8　重复③-4 动作；最后半拍（da）右转身对 8 方向。

⑦ - 4　做③-4 的反面动作。

5 - 6　做③5-6 的反面动作。

7 - 8　体对 5 方向，右脚起后退三步，收左脚双脚顺势蹾起，双手经后端手铲至斜上手位。

⑧ - 4　做右、左前点步，端甩手拧转胸背两次。

5 - 6　左脚起旁错步，端、甩手胸背一次。

7 - 8　对 5 方向上右脚蹾起，左腿微开胯屈膝后抬，右转身对 8 方向落左脚成正步位蹲，双手经斜上托手至胯前压手。

3. 提示

转体时要求身体像磨盘一样整体移动；胯和腰不能主动，颈部放松，头随身体自然地转动。

三、胸背综合训练组合

1. 音　乐

鸿　雁（二）

$1 = G$　$\dfrac{4}{4}$

蒙古族民歌

中板

（反复5次）

2. 动作组合

准备(8拍)　在台右后体对5方向候场。

①-8　左脚后撤成交叉位横碎步出场,做胸背前后手臂动作一次。

②-③　重复①-8动作两次。

④-1　身体前俯含胸,踏步蹲,双手头前提腕。

2　立身挺胸,双手胯前压腕。

3　左脚上步成交叉位,面对4方向斜上。

4-6　原地碎步左转,双手提腕至斜上手位。

7-8　落左脚成右后点步,双手经胸前压至胯前手位。

⑤-1　右脚往旁打开八字位屈膝,做胸前端手。

2　左脚撤至后点步位,右拧身对2方向,双手肩前环动至胯前压手,挺胸。

3-4　做⑤-2的反面动作。

5　右脚起,对2方向垫步,双手交叉里绕外送至体前斜下手位,身体前俯。

6　左脚起垫步,双手交叉经头上打开至后端手,挺胸。

7-8　重复⑤5-6动作。

⑥-1　右脚起平步两次,含胸,双手胯前斜下提腕。

2　右脚起垫步一次,敞胸,双手胯前压腕。

3　上左脚成踏步蹲,含胸,双手胯前斜下提腕;最后半拍(da)左脚后撤左转身对8方向成右脚前点步位,双手胯前压腕,挺胸。

4　重心前移成左后踏步,做含胸提腕;最后半拍(da)重心后移成右脚前点步位,胯前压腕,挺胸。

5 - 6　左脚起平步左转身一圈对 8 方向,双手自胸前双推手经平开手至后端手位。

7 - 8　左脚往 5 方向上步右吸腿跳,落右脚成左后踏步位,双手经头上交叉提压腕至后端手。

⑦ - 4　右脚起对 2 方向垫步吸腿,拧转胸背两次。

5　右脚起上步拧转身,双手做胯前端、压手各一次。

6　前半拍右脚后撤一步,后半拍左脚撤步随之收右脚右转身,双手至肩前端手,体对 1 方向。

7 - 8　做⑦5-6 的反面动作(不转身)。

⑧ - 2　左脚起左后转身对 5 方向平步四步,同时挺胸,双手肩前环动至胯前压手。

3　上左脚右后吸腿,做含胸胯前端手。

4　右脚后撤成左脚前点步位,左拧身甩手至斜上铲手,挺胸,目视 1 方向。

5 - 6　左脚往旁横移蹉步,双手至胯前端手;右脚撤至左脚后,甩手至斜上铲手位,目视 6 方向斜上。

7 - 8　右脚往旁横移蹉步,双手做胯前端手甩手至斜上铲手;最后半拍(da)右转体对 7 方向,随之收左脚成正步位屈膝,胯前压手,含胸,面对 1 方向。

(鼓点)

⑨ - 6　右脚重心,左脚跐脚做旁踏点,同时做胸背前后胯旁提压腕三次。

7　含胸。

8　右脚跐起左脚后抬,体对 2 方向斜上挺胸,右手斜上手左手平开手交替提压腕;最后半拍(da)落左脚成正步位,体对 2 方向,双手胯前压腕,目视 1 方向。

⑩ - 8　做⑨-8 的反面动作。

⑪ - 8　左脚起左转身平步走两圈,同时做胸前划分手经平开手至后端手,体对 1 方向。

⑫ - 2　右脚起往 4 方向蹉步,左脚后撤成踏步,体对 2 方向,面对 8 方向,同时做胯前端甩手至左手斜上右手平开手,目视 8 方向斜上。

3 - 4　做⑫-2 的反面动作。

5 - 6　重复⑫-2 动作。

7 - 8　左别吸腿拧身转一圈,右手斜上,左手斜下,体对 1 方向。

⑬ - 4　右脚上至正步位为重心,左脚跐脚做旁踏点,同时做胸背前后胯前手位提压腕四次。

5 - 8　左转身对 5 方向下板腰。

(音乐)

⑭ - 2　双手平开手位抖手右旁移。

3 - 4　做⑭-2 的反面动作。

5 - 6　加快一倍重复⑭-4 动作。

7 - 8　挺胸,挑腰起。

⑮ - 2　右拧身胸背柔臂。

3 - 4　左拧身胸背柔臂。

5 - 6　重复⑮-2 动作。

7　左拧身胸背柔臂。

8　　　　左脚上步立起,右拧身胸背柔臂,体对 5 方向。

⑯ - 2　右脚起对 5 方向平步三次,含胸,双手提腕至头上手位,身体前俯;最后一拍双脚踮起右转身对 1 方向。

3 - 4　右脚起平步后退四次,挺胸,双手压腕至胯前手。

5 - 8　平步,进四步,退四步,其他动作同⑯-2;最后半拍(da)左脚往左迈步。

⑰ - 4　右脚起平步右转一圈,体对 1 方向,双手胸前推划手经平手位至斜后端手。

5 - 6　左脚对 8 方向迈步成正步位屈膝,身体前俯,双手对 8 方向斜下提腕。

7 - 8　右脚往 4 方向撤步,左脚随之后撤成踏步位,挺胸,双手至后端手位,目视 1 方向。

3. 提　示

动作幅度的大小、速度的快慢、力度的强弱,对比要鲜明;动作的转换要与呼吸紧密配合。

第三节　肩 部 训 练

一、硬肩、柔肩、双肩组合

1. 音　乐

<p align="center">小 快 肩 曲</p>

$1 = \mathrm{D}$ $\dfrac{2}{4}$

<p align="right">蒙古族民歌</p>

中板

$(\ \dot{1}\,\dot{6}\,\dot{1}\quad 5\,2\,3\ |\ 2\,\dot{1}\,5\quad 1\)\ \|:\ 5\,6\,\dot{1}\quad 6\,5\,\dot{1}\ |\ 5\,\dot{1}\,\dot{6}\,\dot{1}\quad 5\,\dot{1}\ |\ \dot{1}\,6\,\dot{1}\quad 5\,5\,6\ |$

<p align="right">(反复 4 次)</p>

$\dot{1}\cdot\,\underline{2}\quad \dot{1}\ |\ \dot{1}\,5\quad 3\,5\ |\ \dot{1}\,6\,\dot{1}\quad 5\,\dot{1}\ |\ \dot{1}\,6\,\dot{1}\quad 5\,2\,3\ |\ 2\,\dot{1}\,5\quad 1\ :\|$

2. 动作组合

准备(4拍)　体对 1 方向,自然位。

① - 8　右脚对 8 方向上一步成左后点步位,双手叉腰硬肩四次;最后半拍(da)左脚重心。

② - 4　右脚往 2 方向上步左脚随之至正步位,身体前俯,硬肩四次。

5 - 8　身体后靠,硬肩四次;最后半拍(da)双脚踮起,身体转对 8 方向。

③ - 8　右转身平步一圈转对 2 方向,同时硬肩八次。

④ - 8　做③-8 的反面动作。

⑤ - 4　右脚起,右转身对 3 方向平步四次,柔肩;最后一拍右转身对 7 方向。

5 - 8　重复⑤-4 动作。

⑥ - 1　右脚起对 8 方向上步,出左肩。

2　　　　左脚直腿划向 7 方向旁点,出右肩。

3　　　　重心移至右脚,出左肩。

4　　　左脚对 2 方向上步,出右肩。

5　　　右脚踏地,肩不动。

6　　　重心移回右脚,左前吸腿,出左肩,目视 8 方向。

7　　　落左脚为重心,右后点步,出右肩。

8　　　重心移回右脚,左脚前点,出左肩,身体微含。

⑦ - 8　做⑥-8 的反面动作。

⑧ - 4　右脚起两拍一次对 1 方向垫步,双肩两次。

5 - 8　对 8、2 方向各做一次⑧-4 动作。

3. 提　示

1. 做肩部动作必须要自然、松弛、灵活。

2. 硬肩有力,要有顿挫感;柔肩柔韧,连绵不断;双肩"一步分两步走",有弹性,小而脆。

3. 切不可肩、脚一顺边。

二、绕、耸、碎抖肩组合

1. 音　乐

硬　肩　曲

1 = G 2/4

蒙古族民歌

中板稍快

2. 动作组合

准备(4 拍)　左脚对 2 方向上步成右踏步,胯前压手,体对 1 方向,目视 8 方向。

① - 4　右脚对 8 方向上步成左踏步,双手叉腰,身体前倾,向前双绕肩。

5 - 8　重心移回左脚成右前点步位,向后双绕肩。

② - 8　右脚往 3 方向打开成大八字位,左右绕肩四次,顺势移动重心,身体交替对 8、2 方向。

③ - 4　右转身对 5 方向成右脚在前踏步位,右耸肩接左耸肩。

5 - 8　耸肩四次,下蹲。

④ - 4　耸肩四次,立起。

5 - 8　耸肩两次。

⑤ - 8　左转身右脚对 8 方向上步成踏步位,做两次笑肩(前一次,后一次)。

⑥ - 8　左脚对 2 方向上步,体对 1 方向,目视 2 方向,做笑肩八次:前四次双手铲至斜上手,左脚重心身体右侧靠往 2 方向;后四次双扣手经肩前至叉腰手,重心后靠,成左前点

步位。

⑦-⑧　右转身对5方向上右脚,左脚后踏,碎抖肩,双手打开至斜下手位摊掌。

3. 提　示

1. 要注意耸肩与笑肩的区别;耸肩重拍在上,笑肩重拍在下。

2. 所有肩部动作都必须沉下肩来,切忌端肩,不可憋气;碎抖肩的幅度不能大。

三、肩部综合训练组合

1. 音　乐

森吉德玛·蒙古舞曲

蒙古族民歌

$1 = D$ $\frac{2}{4}$

中板

$(\underline{5\cdot6}\ \underline{32}\ |\ \underline{1\cdot2}\ \underline{35}\ |\ \dot1\ 5\ |\ \dot1\ 0\)\ |\ 5\ \underline{56}\ |\ \dot1\ \underline{16}\ |\ \dot1\ 3\ |\ \underline{32}\ 1\ |$

$\dot1\ 5\ |\ \underline{65}\ \underline{32}\ |\ \underline{1\cdot2}\ |\ 1\ -\ |\ \dot1\ \dot1\ |\ 5\ 5\ |\ 3\ 5\ |\ \underline{32}\ \underline{16}\ |$

$\underline{1\cdot\ \dot2}\ |\ \underline{35}\ \underline{16}\ |\ \underline{5\cdot6}\ 5\ -\ |\ \dot1\ \underline{56}\ |\ \underline{23}\ \underline{16}\ |\ \dot1\ 3\ |\ 3\ 2\ 3\ |$

$\underline{56}\ \dot1\ |\ \underline{6\dot1}\ \underline{32}\ |\ \underline{1\cdot2}\ |\ 1\ -\ |\ \dot1\ 5\ |\ \underline{65}\ \underline{32}\ |\ \underline{1\cdot\ \dot2}\ |\ 7\ 6\ |$

$\dot1\ \underline{56}\ |\ \underline{23}\ \underline{16}\ |\ \dot1\ 3\ |\ 3\ 2\ 3\ |\ \underline{56}\ \dot1\ |\ \underline{6\dot1}\ \underline{32}\ |\ \underline{1\cdot2}\ |\ 3\ 6\ |$

$1 = G$　小快板

$\underline{5\cdot6}\ \underline{32}\ |\ \underline{1\cdot2}\ \underline{35}\ |\ \dot1\ 5\ |\ \dot1\ 0\ \|:\ \underline{55}\ \underline{5632}\ |\ \underline{11}\ \underline{161}\ |\ \underline{25}\ \underline{5632}$

［1, 2, 3, 4, 5　　　　　　　　　［6. *rit*

$\underline{11}\ 1\ |\ \underline{223}\ \underline{223}\ |\ \underline{661}\ \underline{661}\ |\ \underline{25}\ \underline{5632}\ |\ \underline{11}\ 1\ :\|\ \underline{25}\ \underline{5632}\ |\ \underline{11}\ 1\ \|$

2. 动作组合

准备(8拍)　面对5方向,左脚重心,右脚后踏步位,后端手。

①-4　重心后移成左前点步位,双手做后铲手经平手位至斜上手,身体后靠。

5-8　对6方向上左脚成右踏步,双手经头上扣手至体前位,身体前俯;最后半拍(da)身体
立起转对5方向,双手至斜上手。

②-4　重心后移至右脚,出左肩柔肩,双手斜上手位提压腕一次。

5-6　左脚撤步,出右肩柔肩,双手斜上手位提压腕一次。

7　　右脚上步,出左肩柔肩,手动作同上。

8　　重心移至左脚,出右肩,同时右手叉腰,左手斜上握拳,身体前倾。

③-4　退右脚,出左肩柔肩,左手慢落至叉腰手。

5-8　退左脚,出右肩柔肩。

④-2　右横移蹲，出左肩柔肩。

3-4　左脚后踏，出右肩柔肩。

5-8　右转身对1方向重复④-4动作。

⑤-1　右脚对8方向上步，出左肩。

2　左脚直腿划向7方向旁点地，出右肩。

3　重心移至右脚，出左肩。

4　左脚对2方向上步，出右肩。

5　右脚踏地，肩不动。

6　重心移至右脚，前吸左腿，出左硬肩，目视8方向。

7　落左脚成右踏步，出右肩。

8　重心移回至右脚成左脚前点步位，出左肩，身体微含。

⑥-8　做⑤-8的反面动作，最后一拍双手至平手位，手心向上。

⑦-1　右脚对8方向上步，出左肩，同时提右腕、压左腕。

2　左脚直腿划向7方向旁点地，出右肩，同时提左腕、压右腕。

3　重心移至右脚，出左肩，同时提右腕、压左腕。

4-6　左脚对2方向上步，做⑦-3的反面动作。

7　右脚对1方向上步，出左肩，双手胸前平端手。

8　左脚后踏一步，出右肩，双手叉腰，身体拧对8方向。

⑧-8　右脚起平步右转一圈，最后一拍体对3方向。

⑨-3　右脚起平步三步，双手至胸前位柔肩提压腕。

4　右转身对7方向。

5-7　右脚起平步三步，双手至胯前压手位柔肩。

8　右转身对5方向。

⑩-3　右脚起平步三步，双手至斜上手位柔肩。

4　双脚踮起，双手提腕至头上方；最后半拍（da）右转身，双手落至胯前手，体对1方向。

5-6　碎步向前跑，双手经胯前铲至斜上手。

7　双脚踮起，双手平开手位摊掌。

8　重心移至左脚，右脚提起，左、右里绕手叉腰，出右肩。

（快板）

⑪-6　右脚起旁垫步，往7方向流动，小硬肩。

7　前半拍右脚对8方向上步，出左肩；后半拍左脚直腿划向7方向旁点，出右肩。

8　前半拍重心移至右脚，出左肩；后半拍左脚后撤，左移重心，身体转对8方向，出右肩。

⑫-2　右脚起经8方向往2方向平步三步，硬肩；最后半拍（da）左脚收至正步位双脚踮起，出右肩。

3　前半拍，原地落脚跟双脚跺地，出左肩；后半拍左脚往6方向撤步，出右肩。

4　前半拍右脚往6方向撤步，出左肩；后半拍重心移至左脚，出右肩。

5 - 6　右脚起，走两步右转半圈成体对 6 方向，小硬肩。

7　　　右脚对 7 方向上步，右拧身对 1 方向，成左大踏步位，出左肩。

8　　　静止。

⑬ - 2　收左脚成正步位，面对 7 方向，右起绕肩，一拍一次，重拍向下，微颤；最后半拍（da）左脚重心，右转身对 3 方向。

3 - 4　重复⑬-2 动作；最后半拍（da）左转身对 7 方向。

5 - 6　重复⑬-2 动作。

7 - 8　重复⑬3-4 动作；转至对 2 方向。

⑭ - 4　右脚重心，左脚前点，绕肩四次；最后半拍（da）转身对 8 方向。

5 - 8　右、左前点步，两次进、两次退，绕肩；最后半拍（da）左转身，左脚对 3 方向上步成右踏步，体对 1 方向，面对 3 方向。

⑮ - 4　左脚起横垫步往 3 方向流动，耸肩四次；最后半拍（da）换脚。

5 - 8　右脚起横垫步往 7 方向流动，耸肩。

⑯ - 2　左脚对 2 方向上步成右踏步，双手从胯前手下铲至平开手位，笑肩四次，身体对 2 方向冲靠。

3 - 4　重心后移，上身往 6 方向后靠，扣手至后端手，笑肩四次。

5　　　对 8 方向上右脚，双手叉腰，笑肩两次，身体前俯。

6　　　起身，笑肩两次。

7 - 8　笑肩三次，身体往 4 方向后靠。

⑰ - 4　左转身对 5 方向，左脚在前踏步，左肩起每拍耸肩一次。

5 - 8　踏步慢蹲，耸肩八次。

⑱ - 8　重复⑰-8 动作；最后半拍（da）右转身出右肩。

⑲ - 2　右脚起对 2 方向每拍垫步一次；左肩起每拍双肩一次，最后一次提气，双脚踮起。

3 - 4　右脚起平步四步走下弧线（第一拍吐气），硬肩四次。

5 - 6　右转身对 6 方向，右脚起平步四步，硬肩四次。

7 - 8　右脚往 2 方向撤步，平开手位，右手对 2 方向硬腕、硬肩四次，体对 8 方向，目视 2 方向。

⑳ - 6　做⑲-6 的反面动作。

7　　　右脚起，平步往 1 方向走两步。

8　　　前半拍双脚正步位跺掌屈膝，双手体前交叉分手至斜下手；后半拍重心跳落至左脚，双手左、右里绕手至叉腰手。

㉑ - 4　右脚起平步硬肩一圈，体对 1 方向；最后一拍右转身对 5 方向。

5 - 8　碎步，碎抖肩。

㉒ - 4　重复㉑5-8 动作。

5 - 6　左脚起，平步左转一圈，成体对 2 方向。

7　　　上左脚蹉步做双肩。

8　　　上右脚做硬肩。

3. 提　示

要求做到各种肩的动作与步伐的协调配合；肩部不同动作既要突出个性特征，又都要注意灵

活、自然、生动的共性特征。

第四节 硬腕训练

一、硬腕组合

1. 音 乐

<p align="center">硬 手 曲（一）</p>

<p align="right">蒙古族民歌</p>

1 = D 2/4

中板

（música en notación cifrada / 简谱）

2. 动作组合

准备（4拍） 体对1方向，自然位。

① - 6 　右脚起对1方向蹉步三次，双手依次于体前手、斜下手、平手位做硬腕。

7 - 8 　左脚上步，右脚踮起，双手至斜上手位硬腕。

② - 8 　双手重复①-8动作，往后撤蹉步三次。

③ - 6 　右脚起往2方向蹉步，双手胯前硬腕，左、右拧转上身。

7 - 8 　对8方向上右脚蹉步右拧身，手位不变。

④ - 4 　重复③-4动作。

5 　　左脚往右脚前上步成交叉位，双脚顺势踮起，双手对8方向斜上硬腕，体对2方向，目视8方向。

6 　　右转身，胯前压腕，屈膝。

7 　　做第五拍的反面动作。

8 　　双手落于体前。

⑤ - 2 　右转身，右脚起对5方向平步两步，双手头上交叉分手硬腕一次。

3 - 4 　右转身对1方向上右脚成左踏步，双手平手位硬腕一次。

5 - 8 　做⑤-4的反面动作。

⑥ - 4 　右脚起，对1方向踮脚走平步四步，双手斜上手位硬腕。

5 - 8 　踮脚压脚跟两次，双手斜上手位硬腕两次。

3. 提 示

做硬腕时五指要自然平伸，由腕部带动手掌有弹性地提、压，切忌手指主动；要突出腕部的顿挫感，干脆利落，柔中带刚。

二、硬腕带肩组合

1. 音 乐



硬 手 曲 （二）



1 = D 2/4

蒙古族民歌

中板

（ 1 2 5 3　2 1 ｜ 6̣　6̣ ）‖: 6 6　2̇ 2̇ 1̇ ｜ 6 6 5　3 ｜ 6 6 5　3 6 ｜ 2　- ｜

2̇ 2̇　1̇ 2̇ 1̇ 2̇ ｜ 3.　2 ｜ 1̇. 2̇　3 5 ｜ 6　6 ｜ 6 2̇ 1̇　3 5 ｜ 6　2̇ 1̇ 2̇ ｜

3̣　2 ｜ 1̇ 3̇ 2̇ 1̇ ｜ 6　5 6 2̇ 1̇ ｜ 6　3. 2 ｜ 1 2 5 3 2 1 ｜ 6̣　6̣ :‖

2. 动作组合

准备（4 拍）　体对 1 方向，自然位；第五至八拍右脚旁点移至后点步位，双手经斜下手摊掌至胯前压手。

①- 4　右脚往 3 方向上步成八字位，双手胯前手交替硬腕带硬肩。

5 - 8　撤右脚成踏步，双手肩前手交替硬腕带硬肩。

②- 4　双手体前手位重复①-4 动作。

5 - 8　双手斜下手位重复①5-8 动作。

③- 3　左转身，右脚往 8 方向上步成八字位，双手平手位硬腕，体对 6 方向，面对 8 方向。

4　左转身经 5 方向，左手头上提腕，右手体旁压腕。

5 - 8　体对 1 方向左脚对 3 方向成右踏步蹲，右手斜上，左手平手位硬腕。

④- 4　右脚起每拍横垫步一次往 7 方向流动，双手胯前交替硬腕。

5 - 8　做④-4 的反面动作。

⑤- 8　上右脚垫步左转身对 5 方向，双手经胯前手至斜上手位，硬腕。

⑥- 4　右脚往 3 方向打开成八字位，平手位硬腕、柔肩。

5 - 6　右脚对 8 方向上步成踏步蹲，肩前手硬腕绕肩一次。

7　右脚往 4 方向上步，右手斜上提腕，左手于右肩前压腕。

8　左转身对 8 方向，右手叉腰，左手平开手位提腕。

⑦- 3　右脚对 8 方向上步成踏步蹲，左手对 8 方向硬腕。

4　对 7 方向出左脚踏地，左手斜上手硬腕。

5 - 8　右脚起经 3 方向右转身平步四步成对 1 方向，左手斜上手位硬腕。

⑧- 4　重复⑥-4 动作。

5 - 6　上右脚对 1 方向蹉步，硬腕双肩，双手至右斜上方，体对 8 方向，目视 1 方向。

7　左脚上步，双手至左斜上方硬腕。

8　右脚往 8 方向上步成弓步，双手至右斜上方硬腕，目视 2 方向。

3. 提 示

当节奏、速度有变化时，尤其要注意肩与腕的巧妙配合。

三、腕部综合训练组合

1. 音　乐



白　翠　花



蒙古族民歌

1 = D　2/4

中板

```
( 6 1  1 | 23  65 | 1· 2 | 1 - ) ‖: 5  53 |
5·6  16 | 5  56 | 1 - | 5  3·2 | 1·2  36 |
5  56  5  - | 6  16 | 15  32 | 1·  2 |
```
（反复 4 次）
```
16  5 | 6 1  1 | 23  65 | 1· 2 | 1 - :‖
```

2. 动作组合

准备（8 拍）　于台左侧，体对 3 方向，双手斜上手位。

① - 6　右脚起平步六步，双手斜上手位交替硬腕。

　　7　　右脚往 4 方向上步，右手对 4 方向斜上提腕，左手右肩前压腕。

　　8　　左转身，左手提腕至左胯前，右手经左肩前压腕至右胯前。

② - 7　右脚上步成前踏步，往 7 方向横垫步，双手于胯前手位交替硬腕。

　　8　　左脚重心，抬右脚左转一圈，左手提腕，右手压腕。

③ - 4　右脚起平步行进，双手斜上手位交替硬腕。

　5 - 8　左脚在前，右脚在后，立、压半脚掌两次，双手斜上手硬腕两次。

④ - 2　右脚向 8 方向上步成踏步，右手斜上，左手右肩前，体对 8 方向，面对 2 方向，硬腕一次。

　3 - 4　右脚往 6 方向撤步，双手对 8 方向做④-2 的反面动作。

　5 - 6　左转身，体对 6 方向，面对 8 方向，右脚上至前点步位顺势走蹉步，右手斜上，左手右肩前，硬腕。

　7 - 8　做④5-6 的反面动作。

⑤ - 4　左转身，右脚往旁打开成八字位，体对 1 方向，双手于胯前压手位，右起交替硬腕四次。

　5 - 8　撤右脚成后踏步，双手胸前交替硬腕四次。

⑥ - 4　右脚往旁打开成八字位，双手体前手位交替硬腕四次。

　5 - 8　撤右脚成后踏步，双手斜下手位交替硬腕四次。

⑦ - 4　左转身，右脚对 8 方向上步成八字位，体对 6 方向，面对 8 方向，双手平手位交替硬腕；第四拍左手提腕至斜上手位，右手压腕至右胯旁，左转身成右后踏步，体对 1 方向。

　5 - 8　右手斜上，左手平手，双手交替硬腕。

⑧ - 2　重心后移成左脚前点，左手头左侧提腕，右手右肩前压腕。

　3 - 4　重心前移成右后踏步，右手眉前提腕，左手胯前压腕。

5 - 6　右脚对 3 方向上步左脚跟上至正步位屈膝踱步,双手于胸前右侧,右手压腕,左手提腕。

7 - 8　左脚往 7 方向撤步,右脚后撤成右后踏步,手臂做⑧5-6 的反面动作;最后半拍(da)重心移至右脚。

⑨-⑩　双脚踮起,上左脚平步左转身走一圈成体对 1 方向,双手斜上手位交替硬腕。

⑪ - 4　动作同上,往 1 方向流动。

5 - 6　左脚上至交叉位双脚踮起,双手斜上右晃手双提腕。

7 - 8　静止。

⑫ - 4　原地碎步左转成体对 5 方向。

5 - 8　左脚起对 5 方向上三步,第三步时左转身对 1 方向,右脚后点步位;双手经头上交叉硬腕至平手位提腕。

⑬ - 4　右脚向旁打开至八字位点移重心,平手位硬腕。

5 - 6　右脚往 8 方向上步成左后踏步,双手胸前手位做八字绕圆交替硬腕。

7 - 8　右脚往 4 方向上步,右拧身对 2 方向,右手对 4 方向斜上提腕,左手右肩前压腕,目视 4 方向;最后一拍左转身对 8 方向。

⑭ - 4　右脚往 8 方向上步成左后踏步,右手叉腰,左手对 8 方向斜下硬腕;第四拍左脚向 7 方向上步为重心,左手斜上手提腕,面对 3 方向。

5 - 8　右脚起右转身经 3 方向平步走一小圈成体对 1 方向,手位不变,硬腕。

⑮ - 8　重复⑬-8 动作。

⑯ - 4　重复⑭-4 动作。

7 - 8　右转身,对 3 方向平步下场,动作同⑭5-8。

3. 提　示

硬腕组合突出体现了蒙古族女子舞蹈中,以手腕动作的灵活变化来传情达意的特征。

第五节　柔臂动律训练

一、软手柔臂组合

1. 音　乐



金　色　的　大　雁





蒙古族民歌

甄荣光改编



$1 = F$　$\frac{2}{4}$

抒情地

2. 动作组合

准备（4拍）　体对1方向，自然位。

①-8　右脚往6方向后撤成左前点步位，面对2方向，右手胸前手位软手柔臂。

②-8　左脚往4方向后撤成右前点步位，左手胸前手位软手柔臂。

③-8　左脚往2方向上步成大掖步，双手胸前交叉手位对8方向做软手四次从胸前打开至平手位。

④-8　做③-8的反面动作。

⑤-8　左转身对5方向，右腿跪下，双手经胸前交叉手位做软手打开至平手位。

⑥-8　抖手曲臂横移，右、左各一次。

⑦-8　手心向上做软手柔臂四次，慢立起；最后半拍（da）右转身对1方向。

⑧-8　右脚前点步右转身一圈，左手斜上手位，右手斜下手位，做软手柔臂。

3. 提 示

做软手柔臂时，要求肩臂松弛，背部舒展，由肘部发力；做到从肩、肘、腕、掌、指到指尖，呈连绵不断的波浪式的运动。

二、上下、拧转柔臂组合

1. 音 乐

柔臂训练曲（一）

$1 = F$　$\frac{4}{4}$

蒙古族民歌

稍慢

(3̲6̲　5̲6̲i̲　6　－) ‖: 3　6　i̲　6　6̲5̲3̲ | 5̲3̲5̲6̲　i̲6̲5̲　6 ·　5̲6̲ |

i̲ ·　2̲　3̲i̲2̲3̲　5 | 3̲6̲　6̲5̲3̲5̲　3　－ | 3　6　i̲　6　6̲5̲3̲ |

5̲3̲5̲6̲ 6̲5̲5̲6̲ 2 · 1̲2̲ | 3 ·　2　　1̲2̲3̲ 5 | 3̲6̲　5̲6̲i̲　6　－ :‖

2. 动作组合

准备（4拍）　左脚后点步，胯前压手，体对1方向，目视2方向。

①-8　左脚起平步两步；柔臂上下动律，左、右各一次。

②-4　左脚上步，前后移重心，柔臂上下动律左、右各一次。

5-8　蹲起，柔臂上下动律一次。

③-8　做①-8的反面动作。

④-4　做②-4的反面动作。

5-6　蹲起，柔臂上下动律一次。

7-8　左脚往8方向上步，体对5方向，双手对4方向斜上，左手提腕，右手压腕。

⑤-⑥　右转身，右脚起平步，柔臂拧转动律，四拍一次。

⑦-8　加快一倍，做⑤-⑥动作，双手体前手位柔臂拧转动律。

⑧ - 2 右脚起往 2 方向进两步再退两步,双手胯前手位交替提压两次;最后半拍(da)双脚
　　　 踮起左转身一圈,对 1 方向。

　3 - 6 碎步后退,双手经胸前分手至平手位软手柔臂。

　7 - 8 右脚往 8 方向上步,左后点步,右手对 2 方向斜上提腕,左手至右肩前压腕。

3. 提　示

1. 要求挺拔、稳重、端庄,要有视野开阔的感觉。

2. 上下动律是左右两侧交替上拔、下压的运动关系,切不可用肩发力或端肩。

3. 拧转动律以腰为轴心,左、右转体走扇面形,上身微向后靠。

三、划圆、横摆扭组合

1. 音　乐

柔臂训练曲(二)

$1 = F$ $\frac{4}{4}$

蒙古族民歌

中板

（ 6. 1 23 1 | 6 - - - ）‖: 61 23 53 51 | 6 - - 56 | i 23 61 5 |

3 - - 5 | 6. 6 12 35 | 2 - - 35 | 6. 1 23 1 | 6 - - - :‖

2. 动作组合

准备(8拍)　体对 1 方向,正步位。

① - 8 搭肩手,正步位屈膝,右肩起绕圆一次。

② - 8 快一倍做①-8 动作两次。

③ - 4 右脚后撤成踏步蹲,体对 2 方向,右手经头上,左手经体旁,划圆一次。

　5 - 8 右脚起撤步前点后退,划圆一次。

④ - 8 对 8 方向重复③-8 动作;最后半拍(da)左转身,左脚往 3 方向上步,体对 5 方向,右
　　　 脚成后踏步位。

⑤ - 4 左横摆扭一次。

　5 - 8 右横摆扭一次。

⑥ - 4 快一倍重复⑤-8 动作。

　5 - 7 横摆扭三次。

　8 　　右转身,双脚踮起对 1 方向。

⑦ - 4 右脚起横移步,横摆扭一次。

　5 - 8 做⑦-4 的反面动作。

⑧ - 4 左转身对 5 方向碎步横摆扭两次。

　5 - 8 快一倍重复⑧-4 动作。

3. 提　示

绕圆时以腰为轴心,手、肩、臂、胸走上、下、前、后连接起来的一个立圆。

四、柔臂综合训练组合

1. 音　乐

柔臂训练曲（三）

1 = F　2/4

蒙古族民歌

慢板

(1 2 3 1 6 | 5 6 3 1 3 | 6 － 6 －) ‖: 3 5 6 i | 6 · 5 6 |

i 2 3 6 i 5 | 3 － | 5 · 6 6 5 | 3 6 1 2 3 | 2 － 2 － |

3 · 5 2 3 | 5 6 5 | 3 6 1 6 | 5 3 5 | 1 2 3 1 6 | 5 6 3 1 3 |

6 － 6 － :‖（反复4次） 3 · 5 2 3 | 5 6 5 | 3 6 1 6 | 5 3 5 |

1 2 3 1 6 | 5 6 3 1 3 | 6 － 6 － ‖: 3 · 6 | 6 3 5 i |（小快板）

6 － 6 － | 3 · 6 6 3 | 5 6 | 3 － 3 2 |

6 · 1 2 6 6 2 | 2 － 2 3 5 | 1 · 6 | 2 · 3 5 1 | 6 － 6 － :‖（反复3次）

2. 动作组合

准备（8拍）　体对5方向，左脚后踏步位，双手胯前压手位；最后半拍（da）左转身对2方向成左脚前点，双手划至胸前。

①- 4　左脚往2方向上步成大掖步位，双手经胸前做软手四次打开至平手位，目视8方向；最后半拍（da）右脚划向8方向前点。

5 - 8　做①-4的反面动作。

②- 2　重心慢移至左脚，身体往3方向横移，抖手，左臂稍稍夹回，目视1方向。

3　　做②-2的反面动作。

4　　右脚往2方向上步，左脚跟上至前点步位，双脚踮起，右手提腕至斜上手位，左手至胯旁压手，目视2方向；最后半拍（da）左脚跟落地为重心，右脚前点，身体转对3方向，双手落至胸前，身体微含。

5 - 8　左脚重心，右脚前点步位碾转四次成体对8方向，双手软手经胸前打开成左手斜上手、右手平开手位，身体往右后靠拧对1方向；最后半拍（da）左转身成右脚后踏步位，双盖手至胸前手位。

③- 4　第一组：右膝慢跪，身体后靠，双手做软手四次打开至平开手位。
　　　第二组：右脚后踏步，双手动作同第一组。

5 - 8　第一组：双提肘压腕。

第二组:重复③-4动作。

(以下两组动作分别介绍)

(第一组)

④ - 4　重复②-4动作。

5　　　右脚往6方向上步,左脚跟至前点步位,右手至斜上手位提腕,左手至胯旁手位压腕。

6　　　静止。

7　　　右脚往2方向撤步,左手提腕右手压腕;后半拍(da)左脚往2方向撤步。

8　　　右脚往3方向上步,右手提至斜上手位,左手压至胯前手位,身体左转至3方向,目视2方向;后半拍(da)右手压至胯前手位,体对2方向。

(第二组)

④ - 4　动作同第一组的④-4,抖手时不跪地。

5 - 6　动作同第一组的④5-6。

7 - 8　右脚起往2方向撤垫步,保持前舞姿软手两次。

(第一组)

⑤ - 2　左脚往2方向上步,身体拧对8方向,双手经斜下手大柔臂至斜上手位。

3 - 4　右脚往8方向上步,身体拧对2方向,双手经斜上手柔臂至斜下手位。

5 - 8　重复⑤-4动作。

⑥ - 4　左脚起上步拧转动律四次,双手体前提压两次。

5　　　左脚往2方向上步,胸前提腕,体对2方向;后半拍(da)右脚往8方向上步双手压腕,体对8方向。

6　　　左脚往5方向撤步,双手提腕;后半拍(da)右脚撤步右转身对7方向,右手提至斜上手,左手压至斜下手位。

7 - 8　碎步往3方向后退,大柔臂一次,下场。

(第二组)

⑤-⑥　上右脚成左后踏步位,手心对上,两拍一次做软手八次;最后半拍(da)右手提至斜上手,左手压至胯旁手位。

(第二组)

⑦ - 2　撤左脚后移重心,上下柔臂,身体拧对4方向。

3 - 4　撤右脚做⑦-2的反面动作。

5 - 7　重复⑦-3动作。

8　　　双脚踮起,右手提腕至斜上手位,左手压腕至胯旁手位。

⑧ - 3　保持舞姿,原地碎步左转对2方向。

4　　　吸左腿,右手斜上手位提腕,左手胯旁压腕。

5 - 6　左脚起平步三步,经2方向往8方向走半弧线;最后半拍(da)吸右腿,右转身对3方向,左手提腕至斜上手位,右手压腕至胯旁。

7 - 8　碎步,柔臂两次,往3方向下场。

(第一组)

⑨ - 8　从台右后出场,右脚起,两拍一次走横移步,体旁上下柔臂两次。

⑩ - 4　重复⑨-4动作一次。

5 - 8　快一倍重复⑨-4动作。

（第二组）

⑪-⑫　重复第一组的⑨-⑩动作；最后半拍(da)右脚上步,右手斜上手位提腕,左手斜下手位压腕。

（全体）

⑬ - 6　左转身左脚起往1方向上步,两拍一次做上下柔臂,体对1方向。

7　重心移至右脚,右手斜上手位柔臂,左手斜下手位柔臂,体对2方向。

8　重心移至左脚,右手斜下手位柔臂,左手斜上手位柔臂,体对1方向。

⑭ - 2　右脚往1方向上步,右手斜上手位柔臂,左手斜下手位柔臂。

3　左脚往8方向上步,身体左拧对5方向,左手提至斜上手位,右手压至胸前手位,目视5方向。

4　保持舞姿右小腿抬起,左脚踮起。

5 - 8　落右脚走碎步,经左前向右后走一个弧形,双手在身体左旁软手,体对8方向。

⑮ - 2　右转身对5方向,左脚往3方向迈步,右脚随之至后踏步,后背手左横摆扭。

3 - 4　右横摆扭。

5 - 8　右脚起后撤步横摆扭四次；最后半拍(da)双起单落左转身,成右脚后踏步位,双手经提压腕头上分手。

⑯ - 1　双手对8方向提腕,体对1方向,目视8方向。

2 - 4　静止；最后半拍(da)右转身对5方向,双手至肩前。

5 - 8　右脚起平步四步,平开手位手心向上,软手柔臂四次；最后半拍(da)吸左腿右转身对2方向,右手斜上提腕,左手斜下压腕。

⑰ - 2　落左脚,碎步经2方向往8方向走"S"形,拧转柔臂。

3 - 4　做⑰-2的反面动作；最后半拍(da)右转对6方向。

5 - 8　经6方向往4方向碎步走"S"形,拧转柔臂；最后半拍(da)转对2方向,吸左腿。

⑱ - 2　三步一吸经2方向往8方向走"S"形,拧转柔臂。

3 - 4　做⑱-2的反面动作；最后一拍转对6方向。

5 - 6　经6方向往4方向走碎步,拧转柔臂。

7 - 8　右脚往5方向上步,右转身对1方向正步位屈膝,双手经头上盖至胯前手位。

（快板）

⑲-⑳　右起八次划圆动律,双手慢起至胸前。

㉑ - 8　右脚起往8方向走进退步,双手八字绕圆两次。

㉒ - 2　右脚往8方向上步,右肩划圆。

3 - 4　重心撤至左脚,右脚前点步位,左前推双搭手,身体靠向右后。

5　跳换脚成右脚后踏步,双手对8方向斜前压腕。

6　右转身对1方向,双手提腕至斜上手位。

7　左脚后踏步,双手落下叉腰。

8　静止。

㉓-㉔　第一组:右脚起碎步往8方向流动,双手胸前手位大八字绕圆四次；第二组:右脚前

点,双手斜下手位绕圆。

㉕-㉖ 两组交换做对方的㉓-㉔动作。

㉗-㉘ 全体右脚起进退步,队形集中,双手八字绕圆。

㉙ - 8 右脚起进退步,队形散开,双手八字绕圆。

㉚ - 6 重复㉒-6动作。

7 右脚往8方向上步成大掖步,双手经左下弧线,成右手对2方向斜上手位提腕、左手至胸前手位压腕,体对1方向,目视2方向。

8 静止。

3. 提 示

做柔臂组合时,要将上下、拧转、绕圆、横摆扭等不同的动律变化有机地融合起来,加上队形的流动变化,要求身体紧紧地围绕着"腰"这个轴心,形神兼备,舞得稳重、端庄、舒展、细腻。

第六节 弹 拨 手 训 练

一、弹拨手组合

1. 音 乐

弹 拨 手 曲(一)

蒙古族民歌

1 = D 2/4

中板

(6532 123 | 5i 6) ‖: 33 66 | 6535 6 | 66i 5i |

(反复4次)

6535 3 | 66i 6i | 66 2 | 6532 123 | 5i 6 :‖

2. 动作组合

准备(4拍) 前四拍体对1方向,左脚重心,右脚后踏步位,双手叉腰;后四拍右脚上至大八字位,双手斜上手位拎腕,双脚踮起,再双腿跪地。

① - 8 胯前手位弹拨四次。

② - 8 体前手位弹拨四次。

③ - 8 斜下手位弹拨四次。

④ - 8 平开手位弹拨四次。

⑤ - 8 斜上手位弹拨四次。

⑥ - 8 胸前折臂手位,对2、8方向,左、右手各弹拨两次。

⑦ - 8 双手斜上手位,对2、8方向各弹拨两次。

⑧ - 8 双手斜下手位,由左至右再由右至左,弹拨手四次。

3. 提 示

做弹拨手要求手腕与掌的外缘发力走弧线;掌心要有厚实感,切忌手指主动;双肘微屈,手弹出去时立掌,手拨回来时端掌,弹、拨动作要有弹性;身体可随手的弹、拨略有起

伏、左右晃动。

二、甩手组合

1. 音　乐

甩　手　曲

1 = F $\frac{3}{4}$

中板

蒙古族民歌

```
( 1 2 3 | 6 5 3 | 2 - 1 | 6̣ - - ) | 3 - 3 | 6 - i̇ |
6 - 35 | 6 - - | 6̣ 1 2 | 3 6 5 | 3 - 12 | 3 - - |
‖: 3 5 6i̇ | 6 - 5 | 6 - 6̣ | 2 - - | 1 2 3 | 6 5 3 | 2 - 1 | 6̣ - - :‖
```

2. 动作组合

准备(12拍)　体对 1 方向,右脚后点,胯前压手位,面对 8 方向。

①- 6　收右脚成正步位,胯前端手甩肩,两次。

7 - 12　右脚上步,左脚随之至正步位双脚踮起,双手甩手至体前铲手位,舞姿不变甩肩一次。

②- 3　右脚收至后点步位,胯前端手甩肩一次。

4 - 6　右脚向旁打开成八字位,双手甩手至斜下一次。

7 - 12　做②-6 的反面动作。

③- 6　右脚往 1 方向上步,胯前端手甩肩两次。

7 - 12　左脚往 1 方向上步,甩手至平手位,舞姿不变甩肩一次。

④- 6　重心移至右脚,左脚前点步位,胯前端手甩肩两次。

7 - 12　左脚后撤,右脚前点步位,双手甩手至斜上手位,舞姿不变甩肩一次。

⑤- 3　左脚往 2 方向蹉步,双手肩前折臂甩肩一次。

4 - 6　左脚前踏,做甩手,右手至斜上手位,左手至平开手位;最后半拍(da)右转身成右脚前点步位,体对 1 方向。

7 - 9　双手胯前端手甩肩一次。

10-12　做甩手,左手至斜上手位,右手至平开手位。

⑥-12　做⑤-12 的反面动作。

3. 提　示

1. 要求气下沉,肩、手、臂自然松弛。

2. 甩手时要以腰为轴,肩、肘主动发力,再以手腕带动,走下弧线,力达指尖,有延续感。

三、弹拨手综合训练组合

1. 音　乐

弹拨手曲（二）

蒙古族民歌

$1 = G$ $\frac{2}{4}$

中板

(11 216 | 5 -) ‖ 55 532 | 1̇1̇ 1̇6̇ | 55 656 | 1· 6 | 222 53 |

222 55 | 11 216 | 5 - ‖ 2 5·3 | 25 5 | 22 5·3 | 25 5 |

2 5·3 | 25 53 | 22 5·3 | 25 5 ‖ 55 532 | 1̇1̇ 1̇6̇ | 55 656 |

（大反复3次）

1· 6 | 222 53 | 222 55 | 11 216 | 5 - ‖

2. 动作组合

准备（4拍）　体对1方向，右脚后踏步，双手叉腰。

5 - 8　右脚起往1方向上两步。

7　　　双脚踮起，双手头上拎腕。

8　　　双膝跪地，双手叉腰。

① - 2　右转身对2方向，背靠6方向，双手胯前手位弹拨一次。

3 - 4　做①-2的反面动作。

5 - 6　对1方向，双手体前手位弹拨一次，上身前俯。

7 - 8　双手斜下手位弹拨一次。

② - 2　上身立起，双手平开手位弹拨一次。

3 - 4　双手斜上手位弹拨一次。

5 - 6　右转身对2方向，身体往6方向后靠，胸前手位弹拨一次。

7 - 8　做5-6的反面动作。

③ - 2　体对2方向，右手斜上手位，左手胸前手位，弹拨一次。

3 - 4　做③-2的反面动作。

5 - 6　体对2方向，往斜前俯身，双手对2方向斜下弹拨一次。

7 - 8　做5-6的反面动作。

④ - 8　做③-8的反面动作。

⑤ - 2　体对1方向，目视7方向，左手斜下手位曲臂三次。

3 - 4　做⑤-2的反面动作。

5 - 6　左手斜上手位屈臂一次。

7 - 8　做5-6的反面动作。

⑥ - 2　双手对1方向斜下，屈臂一次。

3 - 4　双手斜下手位屈臂一次。

5 - 6　双手平开手位屈臂一次。

7　　　双手斜上手位屈臂一次。

8　　　　身体转对 2 方向,背靠 6 方向,双手手心向上落至胸前手位。

⑦-2　　身体左拧至 8 方向,背靠 2 方向,双手胸前弹出落至胯前手位。

3-4　　身体右转至 2 方向,背靠 6 方向,双手顺原路线拨回胸前端手位。

5-8　　重复⑦-4 动作;最后半拍(da)体对 1 方向前俯,出右肩,双手于胯旁压左腕、提右腕。

⑧-4　　身体前俯,左起硬肩,双手交替翘腕四次。

5-8　　身体立起后靠,重复⑧-4 动作;最后半拍(da)双手收至胯前端手位,体对 2 方向,往 6 方向靠身。

⑨-2　　双手经胸前弹出至体旁,身左拧至 8 方向,往 4 方向后靠。

3-4　　右转身仍对 2 方向,双手顺原路线拨回胯前端手位。

5-8　　重复⑨-4 动作。

⑩-8　　重复⑧-8 动作。

⑪-2　　体对 2 方向,往 6 方向靠身,右手胯旁手位,左手斜上手位,弹拨一次。

3-4　　做⑪-2 的反面动作;最后半拍(da)右手扣至左肩前,左手背后扣手。

5-6　　左手体旁甩手,右手肩前弹拨;最后半拍(da)左手经上弧线扣至右肩前,右手背后扣手。

7-8　　做⑪5-6 的反面动作。

⑫-8　　做⑪-8 的反面动作。

⑬-2　　体对 2 方向,身体前俯,双手向 2 方向斜下弹拨一次。

3-4　　做⑬-2 的反面动作。

5-6　　双手往 8 方向弹出经上弧线落向 2 方向扣手,往 6 方向靠身。

7-8　　做⑬5-6 的反面动作。

⑭-8　　重复⑬-8 动作。

⑮-2　　右手叉腰,左手斜下手位,手背、手心各屈臂一次。

3-4　　做⑮-2 的反面动作。

5-6　　右手叉腰,左手斜上手位,手背、手心各屈臂一次。

7-8　　做⑮5-6 拍的反面动作。

⑯-2　　双手往 1 方向斜下,手背、手心各屈臂一次。

3-4　　双手打开斜下手位,手背、手心各屈臂一次。

5-6　　双手平开手位,手背、手心各屈臂一次。

7-8　　双手至斜上手位,手背、手心各屈臂一次。

⑰-⑳　重复⑦-⑩动作;最后四拍,左脚对 1 方向上步站起。

㉑-4　　体对 2 方向,右脚后撤,左脚上步,交替移重心两次,左手斜上端手,右手胯旁端手,弹拨两次;最后半拍(da)右脚划向 8 方向上步点地,左脚重心,身体左拧对 1 方向,双手胸前端手。

5　　　　重心移至右脚,双手右肩前弹手一次,目视 2 方向。

6　　　　左脚往 2 方向上步,双手拨至左肩前,目视 8 方向。

7-8　　右脚后撤步,双手体前弹拨一次。

㉒-8　　左脚上步,右脚后撤,两拍一次前后移动重心,依次转对 2、4、6、8 方向,左手斜上手位,右手胯旁端手,弹拨手四次。

㉓-1　　左脚蹭起对 7 方向,右腿旁抬 25 度,左手叉腰,右手甩手至斜上手位。

2　　　右脚后撤踏步,右手拨至右胯前端手位。

3 - 4　　原地双膝微颤,右手胯旁弹拨一次。

5 - 8　　做㉓-4的反面动作;最后半拍(da)右脚撤至后踏步位,双手拨至左肩前,头左转,目视8方向。

㉔ - 3　原地,双膝微颤,双手弹拨三次。

4　　　左脚后撤,双手扣至右肩前,头右转,目视2方向。

5 - 8　　做㉔-4的反面动作;最后半拍(da)右转身对5方向,双手手心向下于平开手位。

㉕ - 8　右脚起前后移动重心两次,双手屈臂提肘、压肘各两次;最后半拍(da)右转身,双手经头上交叉打开至平开手位。

㉖ - 4　右脚往8方向垫步四次,双手屈臂手背、手心交替翻两次。

5 - 8　　做㉖-4的反面动作;最后半拍(da)体对1方向,左脚重心,右小腿后抬,双手拨至胯前端手位,身体左倾。

㉗ - 8　右脚落地双脚跐起,左脚起往3方向旁移四步,双手弹拨,依次至胯前、斜下、平开、斜上手位。

㉘ - 1　右脚往8方向上步,双手自胸前弹出,身体对8方向前俯。

2　　　重心移至左脚,双手拨回胸前,头微低。

3　　　右脚往4方向撤步成大弓步,双手弹出至斜上手位。

4　　　重心移至左脚,双手拨回胸前端手位。

5 - 8　　重复㉘-4动作。

㉙-㉚　做㉗-㉘的反面动作;最后一拍,撤右脚,双手拨至胯旁端手位,身体拧对1方向,目视8方向。

3. 提 示

弹拨手、屈臂、甩手的组合训练,要在突出各自动作特点的前提下,注意总体动作的灵活变化。

第七节　转　指　训　练

一、外转指组合

1. 音　乐

转　指　曲　(一)

$1 = C$　$\frac{2}{4}$

蒙古族民歌

中板

(5612　3216 | 5·6　5) ‖: 332　332 | 332　3656 | 332　332 | 123　6 |

221　221 | 2　5　35 | 221　6123 | 5　- | 3·5　3·535 | 6·1　6·161 |

2·1　612 | 3·　23 | 553　2321 | 221　653 | 5612　3216 | 5·6　5 :‖

2. 动作组合

准备（4 拍）　体对 1 方向，自然位。

①-4　正步位双脚跷起随即落右脚为重心，左勾脚旁伸，双手经头上手背相对后打开，右手至斜上手位，左手至平开手位，外转指。

5-8　做①-4 的反面动作。

②-2　右脚起正步位靠点步，右手斜上手位，左手胯前手位，外转指。

3-4　做②-2 的反面动作。

5-8　重复②-4 动作。

③-4　右脚上步往 7 方向横垫步，左手叉腰，右手平开手位外转指两次。

5-8　右脚上步，左转身左吸腿，右手胯前端手位甩手至平开手位。

④-8　左腿重心，右脚旁点，对 1、7、5、3 方向左碾转点移重心，左手斜上手位，右手平开手位，外转指。

⑤-⑥　做③-④的反面动作。

⑦-4　重复②-4 动作；最后一拍右脚重心左脚后抬，双手体旁后甩。

5-8　双脚跷起，左脚起平步四步，双手斜上手位交替提压腕；最后一拍吸左腿，双手握拳提腕。

⑧-4　上左脚成右踏步蹲，双手叉腰硬肩四次。

5-6　右腿重心，左脚后刨，双手体旁后甩。

7-8　左脚上步，右脚随之成正步位旁点靠，双手交叉里绕前送。

3. 提　示

外转指时五指张开，从小指起依次向掌心转回，切忌一把抓；小臂随转指动作向外打开。

二、里外转指组合

1. 音　乐

转 指 曲（二）

$1 = C$　$\frac{3}{4}$

蒙古族民歌

中板

2. 动作组合

准备（12 拍）　左腿重心，右后点步位，双手胯前手位，体对 1 方向，面对 8 方向。

①-12　右脚起两拍一次旁后勾点步，交替对 2、1 方向胸前里外转指；最后一次脚不动，对 2 方向里外转指。

②-12　做①-12 反面动作。

③ - 3　快一倍做①-6 动作。

4 - 6　右脚往 2 方向旁勾点,头上里外转指。

7 - 9　脚下先后点再旁勾点,胸前里外转指。

10-12　右脚交叉上步左翻身,右手头前左手胯旁,外转指。

④-12　做③-12 的反面动作。

⑤-⑥　重复③-④动作。

3. 提　示

里外转指要求立腕、肘微屈;由拇指开始,向掌心转指,再由小指起往回转;小臂随之转动。

三、转指综合训练组合

1. 音　乐

转　指　曲（三）

$1 = C$　$\frac{2}{4}$

蒙古族民歌

中板

$$(\underline{5612} \quad \underline{3216} \mid \underline{5 \cdot 6} \quad 5) \| \underline{332} \quad \underline{332} \mid \underline{332} \quad \underline{3656} \mid \underline{332} \quad \underline{332} \mid \underline{123} \quad 6 \mid$$

$$\underline{221} \quad \underline{221} \mid 2 \quad 5 \quad \underline{35} \mid \underline{221} \quad \underline{6123} \mid 5 \quad - \quad \mid \underline{3 \cdot 5} \quad \underline{3 \cdot 5 35} \mid \underline{6 \cdot 1} \quad \underline{6 \cdot 1 61} \mid$$

（反复 6 次）

$$\underline{2 \cdot 1} \quad \underline{612} \mid 3 \cdot \quad \underline{23} \mid \underline{553} \quad \underline{2321} \mid \underline{221} \quad \underline{653} \mid \underline{5612} \quad \underline{3216} \mid \underline{5 \cdot 6} \quad 5 \|$$

2. 动作组合

准备(4 拍)　于台右后,体对 8 方向候场。

① - 3　右脚起,正步位点靠步两次;右手斜上左手胯旁外转指一次,然后,左手斜上右手胯旁外转指一次。

4　右脚后撤,左脚后抬,双手体前交叉后分手。

5 - 8　左脚起双脚蹍起平步对 8 方向行进四步,双手斜上手位,右手起提压腕;第八拍右脚上步,左吸腿,双手头前握拳提腕。

② - 4　左脚落前踏步蹲,双手叉腰,小硬肩四次。

5 - 6　右腿重心,左脚后刨,双手体旁后划。

7 - 8　左脚上步,右脚随之成正步位旁点,双手体前交叉里绕前送。

③-④　重复①-②动作。

⑤-4　右脚起,往 6 方向,交叉垫步,左手叉腰,右手外转指。

5 - 6　左吸腿,左转身,右手胯前端手。

7 - 8　左腿重心,右脚旁抬,右手下划外甩手至平开手位。

⑥-8　重复⑤-8 动作。

⑦-8　重复⑤-8 动作。

⑧-8　左转身右脚旁点步,对8、7、6、5方向左碾转至2方向,左手斜上手位,右手平开手位,两拍一次外转指。

⑨-⑮　左脚起做①-⑦的反面动作,最后往5方向行进。

⑯-8　右手斜上手位,左手平开手位,外转指,左点移步,依次对4、5、6、7方向右碾转。

⑰-2　左腿重心,右脚于正步位旁点屈膝,左手斜上、右手胯旁手位做外转指一次。

3-4　做⑰-2的反面动作。

5-8　右脚旁点,双手上弧线里外转指一次。

⑱-4　右脚后旁点步,左、右胸前里外转指。

5-8　左手斜下、右手斜上手位外转指,右脚交叉上步左翻身成对1方向。

⑲-⑳　做⑰-⑱的反面动作。

㉑-㉒　重复①-②动作。

㉓-2　左手斜上、右手胯旁手位外转指,左脚后撤右前点步。

3-4　做㉓-2的反面动作。

5-6　右脚往2方向上步前点,双手经体前交叉分手。

㉔-2　左脚后撤右脚前点步,右手斜上、左手平开手位外转指,体对1方向,面视8方向。

3-4　做㉔-2的反面动作。

5-8　体对1方向,左脚往8方向上步,右脚后踏,右手斜上、左手平开手位外转指,面对8方向。

3. 提　示

在不同位置上做外转指、里外转指加上交替硬腕,可以强化训练蒙古族女子舞蹈灵巧的手臂动作。

第八节　马　步　训　练

一、立掌、跺掌、刨步、倒换步组合

1. 音　乐

小 马 舞 曲

1 = F $\frac{2}{4}$

蒙古族民歌

中板

（ 2 2　3 5 1 ｜ 6　6 ）‖: 6 6 1　6 6 ｜ 2 2 1　6 6 ｜ 2 2　3 5 1 ｜ 2　1 6 ｜

6 6 5　3 2 ｜ 5 3　5 6 1 ｜ 2 . 5　3 2 1 2 ｜ 6　6 ｜ 2 2　3 2 3 ｜ 5　5 ｜

3 3　5 3 5 ｜ 6　6 ｜ 1 5　3 2 ｜ 1 3　2 1 6 ｜ 2 2　3 5 1 ｜ 6　6 :‖

2. 动作组合

准备(4拍)　体对1方向,正步位;第五拍起,左腿重心,右脚旁立掌步,左手勒马,右手叉

腰,体对8方向。

①-8　两慢四快立掌步,右脚起往8方向行进。

②-8　右脚起往4方向立掌步退四步,双手勒马。

③-8　右、左各一次大八字位跺掌弓步,接并步踮起、分开蹲裆步两次。

④-8　右脚起右转身跺掌勒马步四次,转对2方向。

⑤-8　右脚起正步位刨步两次,身体前俯;最后半拍(da)左转身对1方向落右脚至旁点步位。

⑥-8　右脚起,旁刨步两次;最后一拍左脚旁点双起单落成左后踏步,左手靶马,右手叉腰,体对8方向。

⑦-⑧　左腿重心,右脚起倒换步四次。

3. 提　示

1. 基本体态立腰、挺胸、拔背,目视远方。

2. 立掌步要求双脚在正步位上交替绷脚脚尖点地,身体微向叉腰手一侧靠,似骑在马上。

3. 做刨步时要求膝部松弛、脚掌灵活,重心完全在主力腿上,动力脚刨回的一下要松弛有力,模拟马蹄刨地动作。

4. 做倒换步时脚跟离地。

二、吸腿步、摇篮步、旁伸步组合

1. 音　乐

蔓　莉　花

1 = F $\frac{2}{4}$

蒙古族民歌

中板

(235 3212 | 666 6·) | 66 516 | 66 516 | 116 5615 | 665 66 |

66 13 | 76 653 | 653 2125 | 3·5 33 ‖ 66 516 | 665 656 |

356 3216 | 2·1 6 | 651 66 | 656 116 | 235 3212 | 666 6· ‖

2. 动作组合

准备(4拍)　体对1方向,自然位;最后半拍(da)左脚踮起,吸右腿,双手右前勒马,面对2方向。

①-8　右脚起吸腿拧身勒马四次。

②-8　右脚起旁伸步后退四次。

③-8　右脚上至左脚前成交叉位,摇篮步两次。

④-8　每两拍做一次摇篮步。

⑤-8　每一拍做一次摇篮步。

⑥-8　右脚上步往8方向做前后勒马撤步吸腿两次。

3. 提　示

1. 吸腿拧身勒马步要求落低起高，身体不能前趴，吸腿不能低于 45 度，双手于左、右斜前勒马。

2. 摇篮步要求脚腕松弛，小腿略夹，双脚向左、右灵活滚动。

三、马步技巧组合

1. 音　乐



赛　马（片断）

黄海怀曲



1 = F 2/4

奔放、热烈地

（ 1· 2 3 5 | 6 6 | 2 3 1 | 6 - ） | 6· 3 5 | 6· 3 5 | 6· 3 5 |

6· 3 5 | 6535 6535 6535 6535 | 6 6 6 6 | 6 6 6 6 ‖ 6 3 1 6 | 3 6 5 3 |

2321 2321 2321 2321 ‖ 2· 6 1 | 2· 6 1 | 2· 6 1 | 2· 6 1 | 2321 2321 |

2321 2321 | 2 2 2 2 2 2 2 2 | 6 6 5 3 2 5 3 1 |

6 6 | 5 3 | 2 5 | 3 1 | 6· 1 2 | 6· 1 2 | 6· 1 2 |

6· 1 2 | 6212 6212 6212 6212 | 6 6 6 | 6 3 6· 1 | 5· 3 |

5 6 1 6 - | 3 6· 1 5 5 3 2 3 6 5 | 3 - ‖ 5 6· 1 |

1· 6 2 3 6 5 3 3 2 | 1. 2 3 5 | 6 6 | 2 3 1 | 6 - ‖

2. 1 6 1 2 3 2 3 5 | 6 5 6 1 5 6 5 3 | 2 3 2 1 2 1 6 1 | 6 6 ‖

2. 动作组合

准备（8 拍）　体对 1 方向，自然位；第五拍起，右后点步，左手勒马，右手叉腰。

①-④　交叉步勒马转。

⑤-⑧　勒马挥鞭转。

⑨-⑫　勒马小蹦子。

⑬-⑯　勒马跪转（勒马吸腿）。

3. 提　示

做技巧动作要有激情,形、神兼备。

四、马步综合训练组合

1. 音　乐



草原晨曲·小曲



$1 = D$ $\frac{4}{4}$、$\frac{2}{4}$

通　福曲

稍慢

（反复3次）

$1 = G$ $\frac{2}{4}$ 小快板

（反复4次）

2. 动作组合

准　备　体对4方向,自然位。

（慢板）

①-②　左起勒马蹉步,右转身顺时针方向绕场一圈成体对1方向。

③-6　继续勒马蹉步三次,往3方向流动。

7-8　右脚往2方向上步,左脚前点,双脚踮起,双手对2方向斜上勒马。

④-2　体对2方向,右脚后撤,左脚前点,目视8方向,双手伸向8方向,手心向上。

3-4　保持舞姿,静止。

5-6　右脚上步,左转身勒马。

7　右脚后撤,小马步勒马。

8　静止。

⑤-2　右脚起走马步两次,右手叉腰,左手勒马。

⑥-6　左转身,左脚起往8方向做上步吸腿三次。

7　左脚重心,右脚吸回,双手勒马。

8　右脚上步,左脚踏步,跳落右脚前踏步蹲勒马。

⑦-4　左脚起左转身踏掌步。

5-8　往1方向走马步四次,左手叉腰,右手勒马。

⑧-8　重复⑥-8动作。

⑨-8　重复⑦-8动作。

⑩-2　继续走马步两次。

⑪-8　对1方向,右脚起,前踢跑马步四次,左手勒马,右手后背抽鞭式。

⑫-8　右脚起旁伸步四次。

⑬-8　右脚起左转身进退步两次,依次对1、5方向。

⑭-2　对1方向,进退步前进一次。

3-4　右脚往1方向迈步成正步位,双手勒马。

5-6　静止。

7-8　右起提压肘两次。

⑮-2　继续提压肘两次。

（小快板）

⑯-4　右脚起往旁打开八字位做跺掌步两次,双手勒马。

5-8　先右后左做立跺掌转身弓步。

⑰-4　对8方向,右脚起刨地步四次;最后一拍后踢步右转身对2方向。

5-8　做⑰-4的反面动作;最后一拍,后踢步左转身对1方向,右脚对2方向旁点。

⑱-4　左腿重心,右脚旁刨地步四次,前三次依次转对1、3、5方向,最后一次跳起右转身对1方向。

5-8　左脚起旁刨地步四次,最后一次左脚旁点顺势双起单落成左后踏步,右手叉腰,左手勒马,体对8方向。

⑲-2　右脚起往4方向撤步,左腿前吸,体对2方向,目视8方向。

3-4　右脚往8方向上步成踏步位跺掌步,身体前俯,右手抽鞭式。

5-8　对2方向做⑲-2的反面动作;最后半拍(da)左转身,右吸腿,体对7方向,双手对2方向勒马式,面对1方向。

⑳-8　右脚起拧身吸腿勒马步四次。

㉑-4　右脚起碎步退,双手勒马,前俯身。

5-8　碎步,双手勒马。

㉒-4　右脚上步成交叉位,摇篮步两次。

5-8　摇篮步四次。

㉓-8　摇篮步十六次。

㉔-8　右脚起倒换步两次,右手叉腰,左手勒马式。

㉕-8　倒换步,跳吸腿两次。

㉖-㉗

4　上步勒马吸腿跳,左转半圈,依次对7、5、3方向。

5-8　跑马步往3方向流动。

㉘-㉛　体对5方向,双臂平开手位屈臂弹压肘,右脚起,左后弹点步向左横移下场。

3. 提　示

将不同的马步组合在一起,在动作变化上要求有张有弛;奔放与灵巧相结合;表现出牧民爱马、驯马、与马嬉戏的情景。

第九节 盅 碗 训 练

一、提压腕组合

1. 音 乐

草原上升起不落的太阳

$$1 = {}^\flat\text{B} \quad \frac{2}{4}$$

美丽其格曲

中板

2. 动作组合

准备(8拍) 右脚后点步,体对1方向,双手各持两盅于胯前手位,面对8方向。

①-④ 左腿重心,右脚前后点步双脚顺势踮起,共起伏八次,双手依次于胯前手、体前手、斜下手、平开手、肩前手、斜上手、右斜上手、左斜上手位做提压腕。

⑤-6 撤右脚至踏步,双手于肩前,右起两慢两快做提压腕。

7 左腿重心,左转身体对2方向,上右脚成正步位,双脚踮起,左手斜上提腕,右手胯前压腕。

8 右腿重心屈膝,左脚点靠至右脚旁,含胸,双手收至胸前。

⑥-2 右脚踮起,左吸腿,右手提腕至斜上手位,左手胯前压腕。

3-4 碎步往2方向流动,上下柔臂;最后半拍(da)上右脚,双手压腕至斜下手位。

5-6 左脚上步成右后踏步位,碎抖肩,压、提腕至斜上手位,上身拧对8方向。

7-8 右脚重心,右转体对2方向,双手体前交叉。

⑦-2 左别吸腿,体对7方向,面对6方向,右手斜上、左手斜下做双提腕。

3-4 做⑦-2的反面动作。

5-8 右脚起右转身经5方向两步一蹉成对1方向,双手由左向右做头上划手提腕至平手位压腕。

⑧-4 做⑦5-8的反面动作。

5-6 右转身对5方向成左后踏步,右起横摆扭,体后背手右、左横移提压腕。

7 快一倍做⑧5-6的反面动作。

8 右横摆扭压腕。

3. 提 示

1. 拇指托盅底,食指和无名指卡住上一个盅的外边缘,中指按在上盅的里边,使两盅叠在一起。击打时,食指与无名指将上盅往上提起,再往下击打。

2. 原地前后点步提压腕击盅时,要注意步伐的起伏与呼吸的配合,使动作显得端庄、稳健。

二、绕腕组合

1. 音 乐

<center>灯　　舞</center>

蒙古族民歌

$1 = F$ $\frac{2}{4}$

中板

（ 2 · 3 | 6 1 | 1 6 3 | 6 0 ）‖： 6 6 6 6 | 2 1 2 3 |

3 · 2 | 3 1 6 | 6 6 6 6 | 2 1 2 3 | 3 · 5 | 3 5 3 |

6 6 6 6 | 2 1 2 3 | 3 · 2 | 3 1 6 | 2 · 3 | 6 1 | 1 6 3 | 6 0 ：‖

2. 动作组合

准备(8拍) 体对1方向,双手各持两盅。

①-② 右脚起碎步对1方向流动,胯前头上盘手绕腕两次。

③-8 右转身体对7方向往5方向流动,目视1方向,双手绕腕一次,左手至斜上手位,右手至平手位。

④-8 做③-8的反面动作。

⑤-4 继续往5方向流动,右背手,左手头上绕腕拧转。

5-8 做⑤-4的反面动作。

⑥-4 左手经旁提腕压至胯前手位,右手经肩前至胯前手位绕腕铲手至平开手位,碎步横移往2方向流动。

5-8 做⑥-4的反面动作。

⑦-4 左脚往2方向上步,左手压至胯旁,右手绕腕铲手至平开手位,对2方向。

5-8 右脚往8方向上步,做⑥-4的反面动作。

⑧-4 左脚往8方向点移至后踏步,双手对8方向绕腕至左前。

5-8 做⑧-4的反面动作。

3. 提 示

此组合主要击盅动作是以腕部主动发力绕一圈提腕时击盅。

三、盅碗综合训练组合

1. 音 乐

盅碗·灯舞

1 = F 2/4

蒙古族民歌

慢板

（ 5·6 231 | 163 6 ） | 6 6 2̇1 | 665 36 | 2̇16 563 | 163 6 |

2̇13 32̇ | 165 36 | 632 126 | 535 36 | 6 6 2̇1 | 665 36 |

632 1265 | 535 36 | 6 2(³) | 535 36 | 5·6 231 | 163 6 |

216 2365 | 3 6 | 6 2(³) | 5335 36 | 5·6 231 | 163 6 |

小快板

‖: 6·6 66 | 2̇1 2̇3 | 3· 2 | 31 6 | 6·6 66 | 2̇1 2̇3 |

3· 5 | 35 3 | 6·6 66 | 2̇1 2̇3 | 3· 2 | 31 6 |

（反复5次）

2· 3 | 6 1 | 1 6 3 | 6 6 :‖

2. 动作组合

准备(4拍)　于台左后,体对5方向,双手各持两盅。

(慢板)

①-8　左脚起横移步,上下柔臂两次。

②-4　继续上下柔臂一次。

5-8　左拧转身对1方向,左手经胸前提腕至头上,右手经头上压腕至胸前;最后半拍(da)右转身对5方向,双脚踮起,右手提腕至斜上手位,左手至体旁压手位。

③-4　左脚起横移步,上下柔臂一次。

5-6　左脚起往3方向垫步,双手上下柔臂一次。

7-10　右脚往4方向垫步,双手经旁提腕划至体前压腕手位。

④-6　原地垫步三次向右转对1方向,双手经体前提至头上方。

7-8　左转身,左脚往7方向上步,右脚后抬,左手经下弧线提腕至左斜上手位,右手压腕至体旁,目视7方向。

⑤-4　右脚往8方向横移步,体对6方向,做上下柔臂一次。

⑥-2　右脚起,垫步一次,左手体旁,右手斜上,双手交替压腕。

③　左脚往6方向上步,右脚后抬,左手斜上手位提腕,右手体旁压腕,体对4方向,目视6方向。

4　右脚向旁迈步,左脚上至右脚前成右后踏步,双手后背手位,右横摆扭。

5 - 6 移重心至右脚,左横摆扭。

7 - 8 移重心至左脚,右横摆扭。

（小快板）

⑦ - 2 重复⑥5-6动作。

3 - 4 左脚后撤,右横摆扭。

5 - 6 右脚后撤,左横摆扭。

7 - 8 左脚起横摆扭三次;最后半拍(da)向左转对1方向,双脚踮起,双手提至头上方。

⑧ - 4 落左脚为重心,右脚后点,双手交替击盅八次落至胸前。

5 右脚往2方向上步,左脚前点,双脚顺势踮起,双手对2方向斜上绕提腕。

6 右脚往6方向撤至右后踏步,双手压腕至右胯前击盅。

7 - 8 舞姿不动。

⑨ - 4 右脚起,前后进退步,双手胯旁盘腕经旁至斜上绕腕两次。

5 - 7 左脚往3方向上步成右后踏步位,横移重心,双手肩前交替提压腕,两次慢、两次快。

8 肩前双压腕吐气;最后半拍(da)左脚重心,左转身对2方向双脚正步位踮起,左手提至斜上手位,右手压腕至体旁。

⑩ - 2 正步位蹲,身体前俯,双手于胸前,右手慢提腕至斜上手位,左手慢压腕至体旁;第二拍吸左腿,右脚随之踮起。

3 - 4 碎步往2方向流动,上下柔臂;最后半拍(da)右脚起跳上步,双手压至体侧。

5 - 6 上左脚成右后踏步,碎抖肩,双手经体旁至斜上手位,上身拧对8方向。

7 - 8 重心移至右脚,身体右拧对2方向,双手压腕于体前交叉。

⑪ - 2 左脚别吸腿,左拧身,体对7方向,面对6方向,双手甩手至右手斜上、左手体旁,双提腕。

3 - 4 做⑩-2的反面动作;最后半拍(da)落右脚,左转身对1方向,双脚踮起,右手提腕至右肩前,左手压腕至体旁。

5 - 6 左脚往2方向上步为重心,左手经体前划至2方向,体对2方向。

7 上身快速拧至对8方向,左手不动,右手外绕对8方向击盅,双手成交叉手位,身体往4方向后靠,目视8方向。

8 双脚踮起,身体微含拧对2方向。

⑫ - 4 左脚起左转身碎步走一小圈,双手经胸前交叉手位下划分手至斜后背手提腕。

5 - 6 碎步往1方向流动,双手提腕经旁至斜上手位。

7 - 8 双腿跪地,双手落至胸前。

⑬ - 4 右起耳旁碎击盅,冲、靠两次。

5 - 8 做⑫-4的反面动作。

⑭ - 2 体对2方向,身体往6方向后靠,双手向2方向斜下击盅。

3 - 4 做⑬-2的反面动作。

5 - 6 对1方向体前屈臂击盅两次。

7 - 8 体前斜下屈臂击盅,两次。

⑮ - 4 右手起交叉击盅,由底到高,左、右各两次。

5 - 6 经头前盘绕腕至体旁。

7－8　　肩前铲手至体前。

⑯－8　　重心后靠,每拍做一次腰旁双夹肘小硬肩。

⑰－8　　重复⑮-8动作,左脚上步渐立起。

⑱－4　　右转身,右脚起碎步碎抖肩往5方向流动。

5－8　　右脚在前成交叉位,双脚踮起,碎步右转两圈成体对1方向,双手至平开手位提压腕。

⑲-⑳　　右转身,右脚起碎步往2方向流动,双手经胯前至斜上盘绕手四次。

㉑－8　　右转身碎步往5方向流动,做左、右拧身,双手经体旁至斜上手位,做四次提压腕。

㉒－4　　重复⑳-4动作。

5－6　　左手斜上手位,右手后背手位,绕腕,左拧转半圈成体对3方向,目视1方向。

7－8　　做5-6拍的反面动作。

㉓－4　　体对8方向,双脚正步位踮起,屈膝碎步往2方向流动,右手经胯旁铲手至平开手位,左手经斜上压至左胯旁。

5－8　　做㉒-4的反面动作。

㉔－8　　重复㉒-8动作。

㉕－4　　左脚往2方向上步成右后踏步,上身拧对8方向,右手从胯旁铲手至平开手位,左手经斜上压腕至胯旁,笑肩。

5－8　　做㉔-4的反面动作。

㉖－2　　左脚往8方向点移重心,双手对8方向压腕击盅。

3　　　　左脚后撤成左后踏步,双手绕腕击盅一次。

4　　　　静止。

5－6　　做㉕-2的反面动作。

7　　　　右脚往1方向上步,左脚随之至正步位,双脚顺势踮起,双手提腕至斜上手位。

8　　　　单跪礼,双手落至膝上。

3. 提　示

击盅的开合动作不能过大;提、压、绕腕与击盅要注意轻重缓急,随着音乐的变化击打出不同的声响。

第十节　综　合　训　练

(教师自编组合,突出风格性、训练性、技巧性、典型性、表演性等特征,可有参照。)

第五章　安徽花鼓灯舞蹈(基础)训练教材

概　述

安徽花鼓灯是农耕文化的集中体现,是在长江、黄河之间,亦即南北两地文化的结合处形成的一种民间歌舞形式,主要流传在安徽的怀远、凤台、颖上、淮南、凤阳、蚌埠等县农村。

女性教材中大兰花、小兰花,小场、大场有着丰富多彩、变化多端的动作。小兰花小巧玲珑、婀娜多姿,大兰花端庄优美、风流洒脱。在汉族秧歌中,安徽花鼓灯具有民间流派众多的特征,在综合了各流派典型特征的基础上,我们归结出"溜得起,刹得住"两个训练侧重点。

一、"溜得起,刹得住",是指放收鲜明,这既是一种动势上的特征,也是表演手段上的特色,对比性极强,是速度上的对比,也是力度上的对比,更是倾拧、刚柔、动静等动态上的对比。兰花和鼓架子的动作发力有相同的特征——善用爆发力,即在停顿和积蓄力量的过程中,擅于稍纵即逝的闪动及亮相,被称之为"神龙不见尾",这突出了花鼓灯动作的性格色彩和表现力。

二、流动中的倾拧。首先是倾拧,强调流动中倾拧,也就是自始至终的"三道弯"的体态,这一动态的形成是与过去表演时脚下踩着的寸子及着装相关联的,"踩寸子"决定了舞蹈重心的变化,必然形成特定的舞蹈形态。倾拧不仅是动作上的特征,还是一种心理情绪特征和表演特色。

三、花鼓灯中"溜起意先行、刹住不间断"的动态元素观念,体现了动中有静、静中有动、欲扬先抑、欲左先右、圆融周游的东方思维模式。"风摆柳垄上起"、"扶掣大拐弯"、"脚下梗着走"、"上身风摆柳"就是这种思维模式的具体体现。

训练是从脚下"梗着走"开始,是在步伐的行进中膝部不松,控制住脚底板整体着地,以重心略偏后走起不飘为训练要点,配合"上身风摆柳"和臂的贴身划圆摆动——这一上下身的协调,形成花鼓灯体态与动作的典型配合。同时,为达到"溜得起,刹得住"的目的,我们强调碎步的多种配合的训练。再者,颇具性格特征的扇花训练,也是本教材教学的侧重点。上述三者同时展开的由简入繁、由浅入深的训练脉络,就是本教材花鼓灯训练的依据。

第一节　动 律 训 练

一、上下、划圆动律组合

1. 音　乐

卒$_8$ 单‖卒$_6$ 单‖卒$_6$ 单二‖卒$_6$ 单‖卒$_6$ 单卒$_4$ 广

2. 动作组合

[卒$_4$]　体对1方向,正步位,胸前抱扇上下动律。

[卒$_4$]　半脚尖起落,上下动律。

〔单　〕　划圆动律。

〔卒₂〕　对 2 方向上下动律。

〔卒₄〕　向左慢转对 8 方向,双手成双背巾。

〔单　〕　半脚尖起,快的上下动律。

〔卒₄〕　原地做叉腰侧翻扇两次,再后退两次。

〔卒₂〕　对 2 方向平足步进四步,端扇。

〔单　〕　上步小拐弯,抹扇胸前抱扇,右转体对 6 方向。

〔卒₆〕　平足步上下动律,向左走弧线至台右前。

〔单　〕　手搭凉棚,目视 2 方向。

〔二　〕　撤步起步,胸前贴扇,对 2 方向成踏步。

〔卒₄〕　划圆动律两次。

〔卒₂〕　划圆两次。

〔单　〕　对 8 方向急刹步,成单手扁担式。

〔卒₆〕　踏步划圆,四拍蹲,两拍起。

〔单　〕　左转身平步,对 8 方向双背巾。

〔卒₄〕　左起进两步,退两步,划圆动律。

〔卒₂〕　踏步上,稍蹲。

〔单　〕　对 8 方向上步,上端扇。

〔卒₄〕　对 8 方向小蹉步四次。

〔广　〕　撤步缠头转,对 1 方向上步,划圆快动律。

3. 提　示

1. 训练中,一定要保持提臀立腰弧线上提的基本体态。

2. 动律的发力点从肋部开始至腋下,上下动律重拍向上,划圆动律重拍向下。

3. 走平步时,双膝应内靠,使身体保持相对的平稳。

二、倾拧动律组合

1. 音　乐



游　春(片断)



$1 = G$ $\frac{2}{4}$



杨碧海曲



慢板

2. 动作组合

准备(4 拍)　体对 1 方向,正步位,握扇。

①-4 对 7 方向上右脚跟左脚并步,身体向左拧倾,起手做扁担式绕扇。

5-8 对 7 方向上左脚跟右脚并步,身体向右拧倾,起手做扁担式绕扇。

②-4 左转身对 3 方向,做凤凰穿天成体对 1 方向。

5-8 右拧身,做凤凰穿天。

da 前小勾脚。

③-4 右转身,右挽扇向上,体对 7 方向,面对 1 方向。

5-8 对 7 方向赶步两次,二回头。

④-4 快速蹲起,立圆晃手。

5-6 向左单拐弯。

7 并步左拧身,做腰中盘带。

8 左踏步右拧身,手搭凉棚,体对 7 方向,面对 1 方向。

3. 提 示

倾时整体重心倾出,拧时从腰以上整体回拧。

三、三点头动律组合

1. 音 乐

‖: 单三 ‖ 二 三三 产

2. 动作组合

〔单〕 做燕落沙滩。

〔三〕 对 2 方向三点头。

〔单〕 左转体对 8 方向。

〔三〕 划圆动律两次,一回头。

〔二〕 闪身,手搭凉棚。

〔三〕 对 2 方向三点头。

〔三〕 做别步三次,同时上绕扇。

〔产〕 跺步、上步缠头转成左前踏步,扬手合扇。

3. 提 示

三点头时用气息带动身体的起伏,注意气息与眼神的放收配合。

四、动律综合训练组合

1. 音 乐

动 律 曲

1 = G $\frac{2}{4}$

花鼓歌

稍慢

(6̣·1 2̲3̲ | 5̲2̲3̲ 2̲1̲ | 6̲5̲6̲ 7̲6̲ | 5̣ -) ‖: 5̲5̲3̲ 2̲1̲2̲ |

6̣ 6̣ 1 | 5̲5̲3̲ 2̲1̲3̲ | 2 2· | 6̣ 1 2 | 5̲·6̲ 5̲3̲ |

$$2 \cdot 3 \quad \underline{1\,7\,6} \mid 5 \quad - \mid 6\,6 \quad 5^{\#}45 \mid 6 \cdot 1 \quad 53 \mid 253 \quad 22 \mid$$

（反复4次）

$$1 \quad 6 \cdot \mid 6 \cdot 1 \quad 23 \mid 523 \quad 21 \mid 656 \quad 76 \mid 5 \quad 5 \parallel$$

2. 动作组合

准备（8拍） 第一组在台后，体对5方向交叉点步，单展翅，前四拍不动，后四拍胸前抱扇，上下动律，同时右转体对1方向；第二、三组分别从台右侧、台左侧平足步横走、胸前抱扇上下动律、背对1方向出场，上场后转体对1方向。

①-8 全体做撤步起步，抱扇，上下动律四次。

②-4 慢起半脚尖。

5-8 渐落脚跟，上下动律四次。

③-8 原地转体对2方向，上下动律八次。

④-8 原地转体对8方向，上下动律，平摊手划成双护头。

⑤-4 对2方向做燕落沙滩。

5-8 二点头。

⑥-4 快转身胸前抱扇对2方向，划圆动律三次。

5-8 小蹉步两次。

⑦-4 右旁碎步扁担式。

5-8 二点头。

⑧-4 扁担式划圆两次。

5-8 对1方向上步抱扇划圆。

⑨-4 平足步向旁走，上下动律四次（分两排，两排动作方向相反）。

5-8 平足步向旁走，上下动律四次（两排动作方向相反）。

⑩-4 后退四步。

5-8 原地划圆两次。

⑪-4 右转身，臂划立圆，身倾拧。

5-8 做赶步单展翅。

⑫-8 三点头接左转身左簸箕步一个，双手于左体旁位。

⑬-4 对8方向成大掰步，双手二指夹扇。

5-8 一点头。

⑭-4 对8方向抱扇快上步划圆两次。

5-8 向左转体对5方向，做平足步两次，小蹉步一次，上下动律。

⑮-4 对8方向抹扇，接转身抱扇成体对3方向。

5-8 向前平足步四步走一个小半圆，上下动律。

⑯-8 继续走两步，上下动律两次，接前碎步交叉前点，手搭凉棚，目视8方向。

3. 提 示

1. 各种舞姿应呈现出"三道弯"的体态特点。

2. 蹉步脚迈一条线，落步重，蹉脚轻，平稳不窜。

第二节 碎 步 训 练

一、碎步进退组合

1. 音 乐

产‖长₈单‖：长₈产‖

2. 动作组合

准备[产] 两组分别在台右侧、台左侧候场。

[长₈单] 第一组两人搭肩碎步一进一退,从台左侧出场朝右侧下场。

[长₈单] 第二组动作同第一组,方向相反。

[长₈产] 第一组进者做侧翻扇,退者做抹扇扁担式,从台右侧出场,台左侧下场。

[长₈产] 第二组重复第一组[长₈产]动作,方向相反。

3. 提 示

强调"欲动先倾",流动中要保持基本体态。

二、碎步横移组合

1. 音 乐

单卒₈单卒₈单

2. 动作组合

准备[单] 体对1方向,正步位抱扇,在台左侧候场。

[卒₈] 碎步横移抹扇扁担式至台右侧。

[单] 原地做碎步舀扇扁担式后,刹住。

[卒₈单] 做[卒₈]、[单]的动作原路返回。

3. 提 示

双膝靠拢,后脚紧催前脚流动。

三、碎步综合训练组合

1. 音 乐

产‖长₈单‖：长₈单‖产长₈单‖产长₈单长₈单长₁₆单癶₈产长₁₆癶₄单三癶₄庠

2. 动作组合

准备[产] 分三组,在台右侧、台左侧候场。

[长₈单] 第一组每二人面相对碎步从台左侧走至台右侧下场,退者扁担式,进者双背巾。

[长₈单] 第二组每二人面相对碎步从台右侧走至台左侧下场,退者扁担式,进者单凤展翅。

[长₈单] 第三组方向同第一组,退者抹扇扁担式,进者侧翻扇。

[产] 前四拍不动。后四拍,第一组碎步分别从台右侧、台左侧做双侧翻扇至台中,体对1方向抱扇。

[长₈]　碎步后退成扁担式至台后。

[单]　原地碎步刹住,双护头亮相。

[广]　前喘节奏时停顿;后喘节奏做碎步双侧翻扇,分别从台左侧、台右侧下场,同时第二组做第一组相同动作出场。

[长₈]　碎步后退成扁担式。

[单]　原地碎步刹住,双护头亮相。

[广]　前喘节奏时停顿;后喘节奏做碎步双侧翻扇,分别从台左侧、台右侧下场。同时第三组做第二组相同动作出场。

[长₈]　碎步后退成扁担式。

[单]　原地碎步刹住,双护头亮相。

[广]　前喘节奏时停顿;后喘节奏做碎步双侧翻扇从两侧下场。

[长₈单]　全体成两竖排,从台左、右侧做横移碎步扁担式出场,同时朝3、7方向交错换位后亮相。

[长₈单]　做横移碎步扁担式原路返回于台两侧亮相。

[长₁₆]　继续横移碎步扁担式,右排队尾第一人走向左排队尾,左排队尾第一人在第1拍时向右排队尾行进,两人换位。以下依次类推,从队尾起相继换位,直至两排人均至对方位置。最后四拍全体原地碎步。

[单]　全体扁担式亮相。

[欻₈]　由两队尾第一人起,做侧翻扇碎步小跳朝2、8方向交错换位行进,其他人体对1方向,碎步扁担式后退,到台后时,依次做领头者动作交叉行进。

[广]　全体做前碎步侧翻扇成满天星队形,体对1方向,扁担式亮相。

[长₈]　后退碎步抹扇向左自转一圈。

[长₈]　前进做碎步侧翻扇,第一组右转围成大圈,第二组左转圈成大圈。

[欻₄]　左、右两组第一人从台右后体对8方向,做侧翻扇碎步小跳,其余人依次跟上,做四次成两斜排。

[单]　前排做燕落沙滩,后排手搭凉棚。

[三]　相对亮相三点头。

[欻₄]　筛子步向前侧翻扇,再后退抱扇,前后排交错互换两次。

[庠]　第一组退者抹扇扁担式,进者单凤展翅;第二组退者双护头,进者侧翻扇;第三组退者横移碎步扁担式,进者碎步小跳侧翻扇。全体自由下场。

3. 提 示

1. 强调"溜起意先行,刹住不断线"的风格特点。

2. 流动中身体要保持弧线上提的基本体态。

第三节　扇 花 训 练

一、团扇组合

1. 音 乐

罡₂广罡₂广

2. 动作组合

[罢₂] 团扇两慢三快做两次。

[广] 前四拍右旁腰团扇经前收至胸前抱扇,后四拍左旁腰团扇经前收至胸前抱扇。

[罢] 前后碎步、团扇盘荷花。

[罢] 左右旁碎步、二姐梳头。

[广] 先左上团扇,再右上团扇,最后胸前团扇转身。

3. 提 示

扇、巾重叠在一条线上绕团扇。

二、合开扇组合

1. 音 乐

⌐₈单罢四单连₂长₈四单

2. 动作组合

[⌐₈] 碎步后退,同时于体旁合开扇两次。

[单] 腹前合开扇、挽扇。

[罢] 向左右走碎步旁点各一次,同时于腹前合开扇。

[四] 腹前合开扇四次。

[单] 做挽扇抱扇。

[连₂] 碎步前进,做竖8字合开扇。

[长₈] 体对2方向碎步后退,做竖8字合开扇。

[四] 对1方向做腹前合开扇四次。

[单] 做挽抱扇。

3. 提 示

做腹前合开扇要求双肘提起、小臂自然下垂。

三、贴挽扇组合

1. 音 乐

罢广罢₂ ⌐₂da广

2. 动作组合

[罢广] 体对1方向,做贴挽扇,接腹前合开扇两次。

[罢] 对2方向上步贴挽扇接抖扇晃手。

[罢] 对2方向上步贴挽扇,接抖扇晃手碎步后退。

[⌐₂] 左脚上步做贴挽扇颤步抖扇两次。

[da] 小勾腿跳,右拧身晃手。

[广] 向左碎步转一圈,对2方向做上步贴挽扇。

3. 提 示

贴挽扇扇面要贴住左胯时保持在原位挽扇由夹扇变握扇,运行路线要流畅完整。

四、扇花综合训练组合

1. 音　乐

卒₂₄单二长₆单连₄四单罢₂庠罢₃广罢₂冸₂四丷罢₂广罢₃广冸₃广冸连₄冸₄四双

2. 动作组合

[冸₄]　全体做跑场步、快速双风摆柳,第一组从台右前、第二组从台左后出场,形成大圆圈。

[冸₆]　做前碎步小踢跳、单背巾风摆柳,按逆时针方向跑成大圆圈。

[冸₂]　动作同前,跑至台左后成两横排。

[单]　踏步左转身成胸前抱扇,体对 2 方向。

[二]　右脚并左脚,同时半脚尖合扇抬手,再左拧身对 8 方向,半脚尖开扇。

[长₆]　做燕驰风成体对 2 方向。

[单]　上步转身,搬扇合开扇。

[连₄]　碎步后退至台后,同时做竖 8 字合开扇两次,体对 2 方向。

[四]　动作同上,快一倍,体对 1 方向。

[单]　踏步转身,双手从耳旁抹下。

[罢₂]　挽扇抱扇两次,再做挽扇抱扇加拔泥步两次。

[庠]　腹前合开扇、双挽扇。

[罢₂]　对 2 方向前、后碎步,同时绕花盘荷花;再对 8 方向做一次。

[罢]　对 1 方向前、后碎步,绕花盘荷花一次。

[广]　撤步缠头扇右转一圈,接右旁蝴蝶绕花到胸前抱扇。

[罢]　左脚对 3 方向上步贴挽扇一次,停四拍。

[罢]　左脚上步贴挽扇一次,接着向后碎步,双晃手抖扇向左。

[冸₂]　左脚上步贴挽扇,抖扇晃手两次。

[四丷]　左抱扇,向左跳三下,接小跳右拧晃手,走圆场步左转一圈。

[罢]　体对 1 方向,做颤点步二姐梳头两次。

[罢]　体对 3 方向或 7 方向,两人面相对做颤点步二姐梳头两次。

[广]　旁碎步成交叉点步扁担式,左右各一次。

[罢₂]　向左旁碎步成交叉点步,双手左耳旁端扇,目视右旁。再向右旁碎步成左踏步蹲,扁担式,目视左旁。然后反复一次,两人停顿,各做一种舞姿。

[罢]　旁碎步,二姐梳头两次。

[广]　向左自转一圈踏步蹲,同时胸前绕扇,接着腿直起成胸前抱扇。

[连₃]　碎步后退,做向旁推开的合开扇,从后排起一排排轮做。

[广]　腹前合开扇两次,接挽扇抱扇。

[冸]　走筛子步,做蝴蝶绕扇抱扇,第一次朝右上、左下做,第二次朝左上、右下做。

[连₄]　向后退的颤点步,同时左右转体做高挽扇绕花四次,目视 1 方向。

[冸₄]　三连花进退,两次。

[四]　换脚交叉点步、横搬扇四次。

[双]　右撤步蹲转缠头扇绕花,体对 1 方向挽扇抱扇。

3. 提　示

扇花舞动要流畅、灵活，与脚下步伐配合要协调。

第四节　起步训练

一、撒步起步组合

1. 音　乐

<p align="center">飘　扇</p>

1 = D $\frac{2}{4}$

<p align="right">花鼓歌</p>

中板

$$
(\underline{6\ 5}\ \dot{3}\ |\ \underline{\dot{2}\ 3}\ \dot{2}\ |\ \underline{7\ 6}\ \underline{5\ 6}\ |\ 5\ \ -\)\ |\ 6\ \dot{3}\ \dot{3}\ |\ \underline{\dot{1}\ 2}\ \dot{3}\ |
$$

$$
\underline{5\ 3}\ \underline{\dot{2}\ 3}\ |\ 6\ \dot{1}.\ |\ 6\ \dot{3}\ \dot{3}\ |\ \underline{\dot{1}\ 2}\ \dot{3}\ |\ \underline{\dot{2}\ \dot{2}}\ \underline{7\ 6}\ |\ 5\ \ -\ |
$$

$$
\dot{1}\ 3\ 5\ |\ \underline{6\ 6}\ \dot{3}\ |\ \underline{\dot{2}\ 3}\ \underline{\dot{2}\ 7}\ |\ \underline{6\ 5}\ \dot{3}\ |\ 3\ 5\ 6\ |\ \underline{\dot{2}\ 3}\ \dot{2}\ |
$$

$$
\underline{7\ 6}\ \underline{5\ 6}\ |\ 5\ \ -\ |\ 6\ \dot{3}\ \dot{3}\ |\ \underline{\dot{1}\dot{2}\dot{1}\dot{2}}\ \underline{\dot{3}\dot{3}}\ |\ \underline{5\ 3}\ \underline{\dot{2}\ 3}\ |\ 6\ \dot{1}\ 6\ |
$$

$$
6\ \dot{3}\ \dot{3}\ |\ \underline{\dot{1}\dot{2}\dot{1}\dot{2}}\ \underline{\dot{3}\dot{3}}\ |\ \underline{\dot{2}\ \dot{2}\ 3}\ \underline{7\ 6}\ |\ 5\ \ -\ |\ \dot{1}\ 3\ 5\ |\ \underline{6\ 6}\ \underline{\dot{3}\dot{3}}\ |
$$

$$
\underline{\dot{2}\ \dot{2}\ 3}\ \underline{\dot{2}\ 7}\ |\ \underline{6\ 5}\ 6\ |\ \underline{6\ 5}\ \dot{3}\ |\ \underline{\dot{2}\ 3}\ \dot{2}\ |\ \underline{7\ 6}\ \underline{5\ 6}\ |\ 5\ \ 5\ \|
$$

2. 动作组合

① - 8　慢撒步起步，双手于体前划横 8 字。

② - 8　慢上步，做拔泥步两次。

③ - 8　慢起步，动作同① - 8。

④ - 8　左转体对 5 方向，动作同② - 8。

⑤ - 8　做掏巾起步。

⑥ - 8　双背巾起步。

⑦ - 8　端针圌起步。

⑧ - 8　对 1 方向走风柳步五步，接着急刹步成耳旁端针圌式。

3. 提　示

1. 撒步时，大腿靠拢，强调脚腕的内力控制。

2. 注意扇子运行路线与身体的关系。

二、快起步组合

1. 音　乐

二单广₂兰四单

2. 动作组合

[二单]　做勾脚快起步两次。

[广]　　做交叉点提、抱扇，向前出脚收脚。

[广]　　交叉点提，单手变双手，接梗步收脚。

[丄]　　交叉点提，单手变双手。

[四]　　对 8 方向走梗步四步。

[单]　　闪身起步，双手抬起。

3. 提　示

注意动作中掌握紧收、积蓄、突发的力度控制。

三、起步综合训练组合

1. 音　乐

<p align="center">起　步　曲</p>

$1 = G$　$\dfrac{2}{4}$

中板

<p align="right">花鼓歌</p>

（1̲6̲3̲　2̲1̲6̲　｜5̣　　5̣　）｜3̲.̲5̲2̲3̲　5̲3̲5̲　｜6̲5̲6̲1̲̇　5　｜6̲5̲　1̇　3　｜5̲.̲6̲5̲3̲　2　｜

3̲.̲5̲2̲3̲　5̲3̲5̲　｜6̲5̲6̲1̲̇　3̲.2̲　｜1̲6̲3̲　　2̲1̲6̲　｜5̣　　5̣　｜5̲3̲5̲　3̲2̲1̲　｜2̲6̲1̲2̲　3̲2̲3̲　｜

6̲.1̲̇　6̲5̲4̲3̲　｜5̲3̲　2　.　｜3̲.̲5̲2̲3̲　5̲3̲5̲　｜6̲5̲6̲1̲̇　1̲̇3̲2̲　｜1̲6̲3̲　2̲1̲6̲　｜5̣　　　5̣　｜

广二二广二二广水₈广₃后二二丄

2. 动作组合

准备（4拍）　体对 1 方向，正步位。

①‐4　体对 1 方向，双臂巾起步。

5‐6　左脚起侧翻扇、拔泥步两次。

7‐8　右起步退两步，双臂巾。

②‐2　体对 8 方向，做上并步双晃手。

3　　梗步起步，前后摆手，最后收左脚。

4　　左脚出勾脚起小蹭步，双臂扁担式。

5‐6　向左单拐弯。

7　　对 8 方向上步交叉点地，单展翅。

8　　做二点头，目视 8 方向。

③‐4　重复①-4动作。

5‐6　前碎步到交叉点地位，双手捏扇角，揉扇到右腰旁位。

7‐8　保持舞姿做一点头。

④‐2　双臂巾起步。

3‐4　左脚退一步，右手夹扇边起至耳旁，脚成右交叉点步。

5‐8　保持舞姿做二点头。

[广　] 凤凰单展翅前滑起步,收右脚重心前倾,成体对 8 方向。

[二二] 转体对 1 方向,做拔泥步、风摆柳四次。

[广　] 同前[广]的动作。

[二　] 交叉点提起步,单手起。

[二　] 梗步后勾脚收脚起步,右手放至胸前抱扇。

[广　] 梗步起步,一次慢一次快,接小跳起步,快速风摆柳。

[广₂] 交叉点提起步、单臂巾接双手托起、梗步收脚起步两次,第一组先做,第二组从第二拍开始做。

[广　] 两组同时做一次[广₂]动作。

[后　] 转体对 5 方向,向前走碎步,落成扁担式。

[四　] 分三组,轮流转体对 1 方向各做一次梗步起步,第四次一起做。

[ㅗ　] 对 1 方向朝前走碎步,快速风摆柳,最后对 3 方向做梗步起步舞姿亮相。

3. 提　示

注意体会"动中有静,静中有动"的感受。

第五节　风柳步、双环步、拔泥步训练

一、拔泥步、扒泥步组合

1. 音　乐

二卒₈ 单癶₄ 单癶₁₂ 单

2. 动作组合

准备[单] 体对 1 方向,正步位。

[二　] 做掏巾起步。

[卒₄] 手不动,做两个快拔泥,停一拍后再做一遍。

[卒₄] 拔泥步向前走八步,同时双手平摊到扁担式。

[单　] 拔泥步两个,双背巾。

[癶₂] 踏步做侧翻扇。

[癶₂ 单] 扒泥步,侧翻扇。

[癶₈] 做扒泥步围成大圆圈。

[癶₄ 单] 对台右后、台左后做扒泥步退场。

3. 提　示

做拔泥步时,动力腿动作拍的后半拍要短促地拔起。

二、风柳步组合

1. 音　乐

二卒₄ 单三二卒₄ 单二卒₄ 单

2. 动作组合

〔二〕　双臂巾起步。

〔卒₄〕　向前风柳步八步,同时侧翻扇。

〔单〕　急刹步成扁担式。

〔三〕　三点头。

〔二〕　掏巾起步成体对 4 方向。

〔卒₄〕　向前做风柳步八步,同时做单臂巾侧翻扇。

〔单〕　走碎步变左前踏步,同时在右上方舞花至左腰旁端扇,成体对 4 方向,目视 8 方向。

〔二〕　双臂巾起步。

〔卒₄〕　风柳步向前八步成扶肘点扇。

〔单〕　急刹步成遮阳扇。

3. 提　示

1. 脚落地要偏于脚外沿着地,脚掌紧拔于地面,衬着劲走。

2. 双脚移动重心时,腰部顺势经下弧线摆动。

三、双环步组合

1. 音　乐

二✕₈单三二✕₈单

2. 动作组合

〔二〕　从台右后对 8 方向做起步、遮羞扇出场。

〔✕₈〕　对 8 方向走双环步十六步。

〔单〕　急刹步成遮羞扇。

〔三〕　做三点头。

〔二〕　从 2 方向做起步、双臂巾。

〔✕₈〕　对 2 方向走双环步十六步。

〔单〕　做二姐踢球。

3. 提　示

走双环步时双膝相靠形成小腿连续交替向外划圆的运动规律,重心要跟上动力脚。

四、步法综合训练组合

1. 音　乐



二 月 兰 （一）

花鼓歌



$1 = D$ $\frac{2}{4}$

中板

$(\underline{6\,7}\ \underline{6\,5}\,6\ |\ 5\ -\)\ \|:\ \underline{6\,i}\ \underline{2\,3}\ |\ 2\ -\ |\ \underline{3\,5}\ \underline{6\,2}\ |\ \dot{1}\ -\ |$

$\underline{5}\ \dot{5}\ \dot{3}\ |\ \underline{\dot{2}.\dot{3}}\ \underline{\dot{2}\,1}\ |\ \underline{3\,5}\ \underline{7\,6}\ |\ 5\ -\ |\ 6\ \dot{3}\ |\ \underline{3\,2}\ \dot{3}\ |$

$\underline{\dot{2}.\,\dot{3}}\ \underline{\dot{2}\,7}\ |\ \underline{6\,5}\ 6\ |\ \underline{0\,3}\ \underline{5\,6}\ |\ \dot{1}\ -\ |\ \dot{2}\ 7\ 7\ |\ \underline{6\,7}\ \underline{6\,5}\ |$

$$\begin{array}{l}
\text{[1.]} \quad \text{[2.]} \\
5 \ - \ \| : 5 \ \underline{03} \ | \ \underline{66} \ \underline{03} \ | \ \underline{\dot1\dot1} \ \underline{06} \ | \ \underline{\dot1.\dot6} \ \underline{\dot1\dot2} \ | \ \underline{\dot3\dot6} \ \underline{\dot5\dot3} \ | \\[6pt]
\underline{\dot2\dot2} \ \underline{0\dot1} \ | \ \underline{\dot2\dot2} \ \underline{0\dot1} \ | \ \underline{\dot2\dot2} \ \underline{05} \ | \ \underline{7.\dot2} \ \underline{76} \ | \ \underline{56} \ \underline{23} \ | \ 5 \ - \ | \\[6pt]
\| : \underline{6\dot1} \ \underline{23} \ | \ \dot2 \ - \ | \ \underline{35} \ \underline{6\dot2} \ | \ \dot1 \ - \ | \ \dot5 \ \dot5 \ 3 \ | \ \underline{\dot2.3} \ \underline{\dot21} \ | \\[6pt]
\underline{35} \ \underline{76} \ | \ 5 \ - \ | \ 6 \ \dot3 \ | \ \dot3 \ 2 \ \dot3 \ | \ \underline{\dot2.3} \ \underline{\dot27} \ | \ \underline{65} \ 6 \ | \\[6pt]
\underline{03} \ \underline{56} \ | \ \dot1 \ - \ | \ \dot2 \ 7 \ 7 \ | \ \underline{676} \ \underline{56} \ | \ 5 \ - \ : \|
\end{array}$$

2. 动作组合

准备(4拍)　第一、二组分别在台右后、台左后候场。

① - 8　第一组从台右后对8方向走风柳步八步,做单臂巾风摆柳出场。

② - 8　第一组左转体对4方向走风柳步八步,手做端针匾。同时第二组出场,动作及方向同第一组。

③ - 8　第一组动作同①-8;第二组动作同②-8。

④ - 6　两组一起做左单拐弯。

7 - 10　双臂巾起步。

⑤ - 3　第一拍对8方向上并步,做单臂巾风摆柳,停两拍。

4　　　小梗步起法儿。

5 - 8　风柳步四步,单臂巾风摆柳,向左后走弧线。

⑥ - 4　动作同⑤5-8。

5 - 6　对8方向做上舞花。

7 - 8　双脚成右交叉点步,右手在左肋旁端扇,左手在头上方托巾。

⑦ - 8　三点头,一慢两快。

⑧ - 4　向右单拐弯。

5 - 8　拔泥步端针匾两次。

⑨ - 4　对8方向拔泥步四次。

5 - 10　三人(第一组)风柳步单臂巾向后走,三人(第二组)对8方向做双环步六次。

⑩ - 6　第二组一人快速双环步,一人小蹉步,一人小赶步(过桥)。

⑪ - 8　双环步退后八步,双手于腹前端扇。

⑫ - 4　快速拔泥步两步一停,做两次。

5 - 8　躲步退两次,上绕扇两个。

⑬ - 4　全体向台中靠拢围圆圈。

5 - 8　左单拐弯。

⑭ - 4　对8方向上步交叉点地,右手于头上方端扇。

5 - 8　二点头后右转身。

⑮ - 8　双臂巾大起步。

⑯ - 4　上并步单臂巾。

5 - 8　拔泥步两次，手动作同上。

⑰ - 8　风柳步向左拐转体对 5 方向。

⑱ - 8　左转体对 1 方向风柳步双风摆柳四次，接前碎步成交叉点步，手搭凉棚，目视 8
　　　方向。

3. 提　示

在行进中，注意保持基本体态。

第六节　梗步、车水步训练

一、车水步组合

1. 音　乐



上 山 步 曲（一）



1 = D　2/4　　　　　　　　　　　　　　　　　　　　　　　花鼓歌

中板

（ 6 3　5 6 ｜ i　- ）｜ i 6 i　3 i ｜ 6.i　5 6 ｜ i 6 i　3 i ｜ 2　- ｜

i.2　3 5 ｜ 2　5　7 ｜ 6 3　7 6 ｜ 5　- ｜ i　i　2 ｜ 6 i 5 6 ｜

3.5　i 2 ｜ 3 7　6 ｜ i.2　3 5 ｜ 2　5　7 ｜ 6 3　5 6 ｜ i　- ‖

2. 动作组合

① - 8　体对 1 方向，车水步、翻甩扇，两慢四快。

② - 8　体对 8 方向，车水步、叉腰翻甩扇，两慢四快。

③ - 8　体对 2 方向，车水步、遮阳扇，两慢四快。

④ - 8　体对 8 方向，车水步、别扇，八快。

3. 提　示

上步的脚腕向前顶，脚跟向后下方踩压，双脚带韧劲交替用力，形成登山的动态特点。

二、梗步组合

1. 音　乐

二四单

2. 动作组合

[二]　在台右后体对 8 方向，做快起步两次上场。

[四]　对 8 方向做梗步四次。

[单]　快起步收脚一次。

3. 提 示

梗步迈脚时,从头到脚跟形成一斜线。

三、梗步、车水步综合训练组合

1. 音 乐

单二四单二四庠二卒$_4$ 单二广长$_4$ 单卒$_4$ 单卒$_4$ 长$_4$ 庠二二四长$_8$ 单四单四单连$_4$ 丷

长$_{16}$单

2. 动作组合

准备[单] 两组均在台右后候场。

[二] 第一组对8方向,右脚为重心,左脚前勾,做梗步起步出场。

[四] 做四次梗步上场至台中。

[单] 对2方向赶步穿扇。

[二] 第二组出场,做起步重心移至左脚,右脚随即上步并脚,同时第一组右转体对4方向,朝第二组做招扇躲步。

[四] 第二组做梗步四次出场,第一组继续招扇躲步。

[庠] 两组分别体对5方向、8方向同时做赶步,再对7方向右翻扇倾拧至1方向,左脚对8方向迈步为重心,接做燕落沙滩。

[二] 踏步起身,并脚成高端针匾,体对7方向。

[卒$_4$] 鳌子步左转身,成体对5方向。

[单] 原地碎步左转身,体对2方向踏步单臂巾腰前端扇。

[二] 并脚接蹲步。

[广] 体对2方向,左脚上步贴挽扇,晃头双吸腿跳。

[长$_4$] 碎步向右走弧线拐弯。

[单] 右转身对2方向朝左前蹲步成双背巾。

[卒$_4$] 体对2方向做车水步。

[单] 原地快车水步,最后一拍左吸腿右转一圈。

[卒$_4$] 体对8方向车水步头上绕扇。

[长$_4$] 向左弧线拐弯成体对5方向。

[庠] 左转体对1方向,颤起步两次接前碎步成双背巾踏步蹲,目视右斜下方。

[二] 起身晃头,并脚朝右斜下方打扇。

[二] 做二挡腿。

[四] 体对1方向成扁担式,走鳌子步三步,最后一拍,换脚跳起左转身对2方向。

[长$_8$] 横碎步移动至台右后。

[单] 双脚左右跳接右翻身。

[四] 体对1方向,梗步四次。

[单] 闪扇步。

[四] 体对8方向梗步四次。

[单] 闪扇步。

［连₄］ 对 4 方向砍绕扇四次。

［凵］ 合开扇踏步翻身,最后一拍,体对 8 方向抱扇正步蹲,目视右上方。

［长₁₆］ 野鸡溜转。

［单］ 三点水单凤展翅亮相。

3. 提　示

1. 梗步接其他动作时,注意重心前移,倾身体。

2. 做野鸡溜转要注意扇尖同上身的走向一致。

第七节　簸箕步训练

一、簸箕步组合

1. 音　乐

罢₂广单

2. 动作组合

［罢］

1 - 4　体对 7 方向,右脚上步做簸箕步、簸箕扇转体对 2 方向。

5 - 8　做［罢］1-4 的反面动作。

［罢］　重复［罢］1-8。

［广］　前四拍体对 7 方向做一次簸箕步,后四拍右脚落地后换后小跳。

［单］　迈左脚左转身成正步胸前抱扇。

3. 提　示

刨地上步时,主力腿脚后跟要踩住地面。

二、平足簸箕步组合

1. 音　乐

四单四单单

2. 动作组合

［四］　体对 7 方向,上右脚走平足簸箕步,做荷花爱莲四次。

［单］　上右脚做簸箕步、簸箕扇转体对 2 方向。

［四单］做以上反面动作。

［单］　右脚落地后换后小跳。

3. 提　示

平足步接簸箕步上步时,身体整体转动,注意同扇子的配合。

三、簸箕步综合训练组合

1. 音　乐

广三单罢₆　广三单广长₈　单长₈　单卒₈　单三单广连₄　长₈　单二二罢₂　广三长₄　广

2. 动作组合

［广］　正步位,体对 2 方向,后四拍做竖 8 字挽扇点步成体对 8 方向。

［三］　大点步横立扇三点头一次。

［单］　右转身侧贴扇体对 1 方向。

［罢₄］　右起平足簸箕步六次对 7 方向,接右脚撤步成左横贴扇。

［罢₂］　做［罢₄］的反面动作,成体对 1 方向。

［广］　右脚撤踏步绕扇接右转身大掖步头上横立扇,体对 1 方向,目视 8 方向。

［三］　大掖步横立扇,对 2 方向三点头。

［单］　左转身侧贴扇成体对 1 方向。

［广］　碎步簸箕扇对 8 方向,后四拍屈膝稍抬右小腿抖扇接三道弯体态,双手头上方捏扇角。

［长₈］　碎步夹绕扇后退成体对 1 方向。

［单］　右脚点步侧夹扇。

［长₈］　碎步横移侧夹扇对 1 方向,上身划圆。

［单］　左脚点步侧夹扇。

［卒₈］　半脚尖平步横移侧夹扇向左慢转身,成体对 5 方向。

［单］　原地半脚尖碎步左转身接踏步横立扇,成体对 1 方向。

［三］　左踏步横立扇对 8 方向三点头。

［单］　右转身成正步位,对 7 方向侧贴扇,右拧身对 1 方向。

［广］　簸箕步抖扇,左右各一次。

［连₄］　向左右走簸箕步各两次。

［长₈］　夹绕扇碎步后退。

［单］　点步内翻夹绕扇。

［二二］　四点头,由 8 方向点至 2 方向。

［罢］　对 8 方向碎步横移,后四拍点步簸箕抖扇两次。

［罢］　做前［罢］的反面动作。

［广］　右脚撤踏步转身接大掖步头上横立扇,体对 1 方向,目视 8 方向。

［三］　一点头,目视 2 方向;收左脚成正步位一点头,目视 8 方向;接赶步一点头,目视 8 方向。

［长₄］　碎步左转身。

［广］　前四拍继续碎步左转身,后四拍大点步横立扇,目视 8 方向。

3. 提　示

注意脚步、身体、扇子的整体协调配合。

第八节　拐　弯　训　练

一、单拐弯组合

1. 音　乐

单长$_{16}$单二[da]长$_{16}$广

2. 动作组合

准备[单] 在台右侧正步位,开扇。

[长$_{16}$] 背对 1 方向,由台右侧向右走碎步,弧线流动一大圈至台右后,双手腰中盘带渐成扁担式。

[单] 原地碎步舀扇向右自转一圈,成体对 1 方向单背巾、左脚为重心踏步。

[二] 右脚并脚成正步位。

[da] 体对 1 方向,右脚为重心做蹭步,双手于体前下抹成扁担式。

[长$_{16}$] 由台左前向左碎步弧线移动一大圈至台后。

[广] 前两拍体对 8 方向,快速蹲起,双手舀扇,三至七拍双手斜上托原地碎步左转一圈,成体对 1 方向,最后一拍左脚为重心踏步蹲,双手在左斜下方开扇。

3. 提 示

1. 强调上身倾、拧、靠的体态,向心时呈螺旋状,带动脚下步法急而溜。

2. 碎步流动连接亮相舞姿要一气呵成。

二、双拐弯组合

1. 音 乐

单罢广长$_8$单

2. 动作组合

准备[单] 体对 1 方向,正步位,开扇。

[罢] 前四拍右脚为重心做蹭步、抹扇,碎步向左弧线流动至台前,成左脚为重心踏步扁担式;后四拍做反面动作,最后停于手搭凉棚式。

[广] 右脚为重心蹭步抹扇,碎步向左弧线流动一圈至台前。

[长$_8$] 左脚为重心蹭步腰中盘带,碎步向右弧线流动一圈至台前。

[单] 原地碎步舀扇单背巾右转一圈成体对 1 方向,左脚为重心踏步。

3. 提 示

脚下起步快,上身强调"靠",刹止步干净、利索。

三、三点水组合

1. 音 乐

单二单三[da]长$_4$广

2. 动作组合

准备(2 拍) 正步位,体对 1 方向,手握开扇叉腰。

[单] 右脚起跳做三点水,最后一拍右脚落对 8 方向前点。

[二] 第一拍收右脚并步,第二拍调整重心成正步位。

[单] 三点水右转一圈落成右脚对 8 方向前点,双手身旁托扇。

[三] 第一拍移重心于右脚,第二拍上左脚并脚,第三拍双脚成正步位对 8 方向,三拍过程

中双手托扇到右腰旁。

[da] 右蹭步,双手腰中盘带。

[长₄] 碎步向右弧线往台后移动。

[广] 前四拍继续碎步向右弧线走一小圈至台后,后四拍做三点水凤凰单展翅右转一圈对8方向。

3. 提 示

三点步起步时,上身回拧有"踅"的感觉,向心时呈螺旋状快速起步,落地亮相在同一点位上。

四、拐弯综合训练组合

1. 音 乐

单长₂₄庠四二卒₈ 四广庠四长₈ 单二罡广四丁₂ 长₁₂广庠三卒₆ 单三长₁₆单

2. 动作组合

准备[单] 在台右后候场。

[长₂₄] 从台右后做背身扁担式拐弯出场,走一个大圈,一个小圈,然后向右自转双手抬起,成左踏步蹲,双手划向左下方。

[庠] 向右拐弯走一个大圈,一个小圈,再自转一圈对8方向成左踏步,右手于耳旁立扇,左手前立掌。

[四] 原地上下动律一个,再成并步做上下动律三个。

[二] 单臂巾起步。

[卒₈] 风柳步向左走,向右拐弯一圈至台后。

[四] 勾脚前抬腿颤步起步,再换脚做一次,同时双手侧翻扇。

[广] 交叉颤步两个,接前碎步、燕落沙滩。

[庠] 对3方向砍转成对7方向的斜塔,最后一拍起半脚尖,左小腿后勾。

[四] 半脚尖向左横走四步,接着快速左转身。

[长₈] 小跳起法儿,碎步退至台后,双手扁担式。

[单] 前点步闪身。

[二] 重心前移,双臂巾起步。

[罡] 做簸箕步三次。

[广] 小跳上步起"法儿",交替外晃手,接右拐弯,然后三点头亮凤凰单展翅。

[四] 移重心做双背巾起步。

[丁₂] 对5方向走风柳步,体旁扶肘点扇。

[长₁₂] 向左拐弯走一个大圈,最后对1方向。

[广] 右上步蹲,双手放下,再半脚尖立起向左自转三圈,双手抬起,然后左踏步蹲,双手划至左下方。

[庠] 向右拐弯走一个大圈,一个小圈,双手捏扇角,最后成荷花爱莲。

[三] 移重心做起步并步。

[卒₆] 走风柳步,于体旁上提扇。

[单] 对2方向急刹步,双护头。

［三　］　对 7 方向三赶步，叉腰挡腿侧翻扇，三点头。

［长16］　双拐弯，撩巾。

［单　］　做三点水亮凤凰单展翅。

3. 提　示

1. 流动中注意保持拧倾、靠的体态，形成腰部回拧的横向流动感。

2. 动作的衔接要一气呵成。

第九节　综 合 训 练

（教师自编组合，突出风格性、训练性、技巧性、典型性、表演性等特征，可参照有关教材。）

第六章 维吾尔族舞蹈(基础)训练教材

概 述

新疆维吾尔族地区素有"歌舞之乡"的美誉,历史上"丝绸之路"所引致的商业贸易的繁荣以及农业的出现,使新疆地区的歌舞呈现出别具一格的深厚传统和绚丽多姿的个性色彩。本教材主要取自于南疆的"多朗"、"赛乃姆"的素材,经过专业舞蹈者的加工、整理和再创造而形成的。

维吾尔族舞的特点在音乐上,节奏多附点。它多用并善用切分和附点及在弱拍上给以强奏的处理,这一音乐特点是形成维吾尔族舞蹈风格动律的重要因素和条件。维吾尔族舞蹈对身体的表现力要求非常细致,如脚、膝、腿、躯干、腰、胸、臂、腕、手、颈、头、眼等诸多方面。从而形成维吾尔族舞蹈的体态、动态、神态、动感、力感的"挺而不僵、颤而不窜、脚下不离散、上身洒得开"等风格特点。

1. 体态动律特点

立腰拔背是其体态的突出特点,并贯穿于舞蹈始终,另外,女性摇身点颤的动律则强调心里节奏及呼吸把握"颤而不窜",膝部有控制又富有内含的弹性中还需注意维吾尔族女性特有的"辫子"的感觉。

2. 手臂动作的特点

维吾尔族舞蹈的舞姿变化多,造型性强,这就要求手臂有极强的控制和运用能力,才能达到姿态的准确,提高表现力。在上肢各种舞姿连接过程中,手臂的运行路线与身体配合的角度谐调非常重要。在各种舞姿的力度变化中手臂及手腕的灵活运用是维吾尔族女性舞蹈的一个特点,所谓"上身洒得开"就是指手臂动作的这一特点。

3. 步法的特点

维吾尔族舞的步态丰富多彩,节奏多附点,体现在脚下则要求在节奏准确的基础上,步法灵活善变,同时要求膝部微颤的动律,这种稳中带有内涵的起伏特点几乎贯穿于全部动作当中。总之,要求幅度较小,小腿灵活,膝部总是很少离散开,这就是所说的"脚下不离散"。

转是维吾尔族舞中女性舞蹈技巧的特色,它具有在流动中快速的旋转,戛然停止在舞姿上的特点。旋转闪腰是其姿态转的特别之处。转的过程中多用胸腰和后侧腰,让辫子飘洒开来,结束转以前,要向上挑胸闪腰,形成回旋的动感特点。

总而言之,维吾尔族舞蹈在教学中应紧紧抓住挺而不僵的体态,多附点的节奏,颤而不窜的动律要素。

维吾尔族舞蹈的节奏特点鲜明,音乐轻快、奔放、利落,但又不失其古朴的风格特色。我们在教学上强调以节奏(鼓点)为切入点,首先是启发学生用鼓点节奏以及音乐启动情感心律,然后再进行动作的基本训练。垫步、三步一抬、压颤步、滑冲步是基础的步伐,可作为训练的开法儿,也是整个维吾尔族舞的步法核心,因此可以整理出一条从节奏的启动、心律的随动到膝部的微颤以至体态上的晃动,再由步伐迈动的由简单到复杂的过程,形成训练的方法体系。

第一节　动　律　训　练

一、手位、脚位、绕腕组合

1. 音　乐

<p align="center">动　律　曲</p>

1 = C　**4/4**

<p align="right">明文军曲</p>

中板

(X.111 0X1 XX 111 | X.111 0X1 XX 1) | 3.511 1232 311 75 |

3.511 1232 311 75 | 5.555 6532 311 75 | 5.555 6532 311 112 |

3 2312 3.34 | 5 4534 5.43 | 2342 3212 311 75 | 02343 2432 311 10 ‖

2. 动作组合

准备(8拍)　站八字位,双臂下垂。

①-4　左脚撤步成右前点步位,双手摊绕腕至斜下手位,后两拍舞姿不动。

5-8　保持舞姿摊绕腕两次。

②-4　前移重心成后点步位,双手摊绕腕至横手位,后两拍舞姿不动。

5-8　保持舞姿摊绕腕两次。

③-2　移重心撤右脚成侧后点步位,右托帽式。

3-4　做③-2的反面动作。

5-8　后移重心成右前点步位,双手慢落至叉腰。

④-4　前移中心成左侧后点步位,双手经横手位绕腕至右遮羞位。

5-8　上左脚成右后踏步,双手经上绕腕落至插花式。

3. 提　示

突出维族舞蹈立腰拨背的体态特点;摊绕腕动作的手摊出要慢,绕腕要快,运动线要圆。

二、摇身点颤、自由步组合

1. 音　乐

<p align="center">达坂城的姑娘</p>

1 = G　**2/4**

<p align="right">维吾尔族民歌</p>

中板

(231 217 | 6 -) | 6667 11 | 2332 16 | 661 231 | 2 6 |

332 36 | 3532 16 | 6123 127 | 6 - | 665 61 | 6165 53 |

$$\underline{5535}\ \underline{654} \mid 3 \quad - \mid \underline{3456}\ \underline{543} \mid \underline{5432}\ 1 \mid \underline{231}\ \underline{217} \mid \dot{6} \quad - \parallel$$

2. 动作组合

准备（4拍）　站在台后，体对1方向。

①-8　左起自由步两慢三快走两次。

②-8　后移重心成右前点步位，斜下手位（稍后背）弹指摇身点颤。

③-4　上右脚成左侧后点步位，右上托式，左横手位，后两拍摇身点颤。

5-8　做③-4的反面动作。

④-4　右起点移步，双手左托帽式，第四拍上左脚。

5-8　上右脚成前点步位，双手慢落至左臂下垂、右扶胸式行礼。

3. 提示

摇身点颤动律强调颤而不窜；体态要求胯部上提；膝部既要有控制又要富有弹性，切忌僵硬。

三、动律综合训练组合

1. 音乐

<p align="center">打　鼓　舞</p>

<p align="right">维吾尔族民歌</p>

1 = G　4/4

中板

快一倍

$$(\underline{X.111}\ \underline{0X1}\ \underline{XX}\ \underline{111} \mid \underline{X.111}\ \underline{0X1}\ \underline{XX}\ 1) \parallel: \underline{5.5}\ \underline{55}\ \underline{5.6} \mid \underline{53}\ \underline{65}\ \underline{5.3} \mid$$

$$\underline{36}\ \underline{55}\ \underline{53}\ \underline{65} \mid \underline{535}\ \underline{32}\ 1.1 \mid \underline{161}\ \underline{21}\ \underline{1.2} \mid \underline{16}\ \underline{21}\ 1.\dot{6} \mid$$

（反复4次）

$$\underline{161}\ \underline{21}\ 1.\dot{6} \mid \underline{16}\ \underline{21}\ 1 - \parallel: \underline{161}\ \underline{21}\ \underline{1.2} \mid \underline{16}\ \underline{21}\ 1.\dot{6} \mid$$

原速

$$\underline{161}\ \underline{21}\ 1.\dot{6} \mid \underline{16}\ \underline{21}\ 1 - \parallel: \underline{X.111}\ \underline{0X1}\ \underline{XX}\ \underline{111} \mid \underline{X.111}\ \underline{0X1}\ \underline{XX}\ 1 :\parallel$$

2. 动作组合

准备（8拍）　分两组，一组在台右后体对8方向，二组在台左后体对2方向。

①-8　两组出场做左起自由步两慢三快。

②-8　做①-8的反面动作。

③-4　左起单步退两步。

5-8　撤左脚成左侧后点步位，体对8方向，双手提至右遮羞式，目视左下方，同时点颤两次。

④-8　左脚起点移步，双手右托帽式，第八拍上右脚成踏步位。

⑤-8　左手叉腰，右手平摊手至横手位，移颈四次，目平视由8方向移至2方向。

⑥-4　右脚起撤移步，右手扶肩横推，左臂下垂。

5 - 6　脚不动,双手提至右遮羞式。

7 - 8　保持舞姿,左脚点地向左碾转半圈成对 5 方向。

⑦ - 8　左脚起撤移步两次,双手由插花式平推至横手位。

⑧ - 8　重复⑦-8 的步伐,双手点肩平穿右左各一次。

⑨ - 4　左转半圈对 1 方向右腿跪地,双手斜前手位打响指,移颈。

5 - 8　上身向左右各拧一次,同时各打响指一次。

⑩ - 8　双手经胸前摊绕腕成双托帽式,目视 2 方向,第五至八拍边移颈边慢起身。

⑪ - 8　右脚起单步退两步成右前点步位,点颤两次。

⑫ - 8　右点地向右碾转至 3 方向,双手经上分手,左臂下垂,右手贴体左侧慢提至左耳旁。

⑬ - 2　右脚上至踏步位半蹲,体对 7 方向,双手经绕腕平穿至右旁。

3 - 4　腿不动,手绕腕至左手上托右手横手位。

5 - 8　左后点地向左碾转至体对 5 方向。

⑭ - 8　保持舞姿,右脚为重心,左脚点地向左碾转半圈至体对 1 方向。

⑮ - 8　右脚起三步一停退两次,右手托帽式,左手提裙。

⑯ - 4　上右脚成踏步,体对 7 方向,右手捋辫至上托手位,左臂下垂。

5 - 8　保持舞姿做摇身点颤两次。

⑰ - 8　右脚重心左脚点地向右碾转至体对 2 方向,右手托帽式,左手提裙。

⑱ - 2　上左脚成踏步半蹲,同时双手胸前击掌后身拧向 8 方向。

3 - 4　起身,右手摊绕腕至横手位,左手叉腰,身拧向 2 方向,目视 1 方向。

5 - 8　保持舞姿,点颤、移颈两次。

鼓　点

⑲ - 8　右脚起对 1 方向走自由步两慢三快,双手经胸前平摊至横手位。

⑳ - 8　撤右脚跪地,双手提于斜上手位绕腕落至插花式。

3. 提　示

要注意维族舞女性动作特有的留、甩辫子的感觉,以及鼓点节奏与内心节奏的配合。

第二节　垫　步　训　练

一、平均节奏横垫步组合

1. 音　乐

掀起你的盖头来

$1 = G$ $\frac{2}{4}$

维吾尔族民歌

中板稍快

(x．1 x 1 | x．1 x 1) ‖: 1 1 1 1 4 3 | 2．4 3 | 1．1 1 4 3 | 2．4 3 |

3232 332 | 3432 11 | 224 332 | 1 5 5 | 3232 332 | 3432 11 |

1 = C

2 2 4　3 3 2 ｜ 1 1　1 ‖: i i i　i 4 3 ｜ 2· 4　3 ｜ i· i　i 4 3 ｜ 2· 4　3 ｜

3 2 3 2　3 3 2 ｜ 3 4 3 2　i i ｜ 2 2 4　3 3 2 ｜ i i i　i ‖

2. 动作组合

准备（4拍）　在台右后,体对 1 方向双手叉腰。

①-②　右横垫步向左横移。

③-④　左横垫步向右横移,右上托式左横手位。

⑤-⑥　右横垫步向左横移,右上托式半握拳左垂手。

⑦-⑧　左横垫步向右横移,右点帽式左手提裙。

3. 提　示

横垫步的重心在两脚之间;行走中舞姿平稳,胯部上提,切忌上颠与摆胯。

二、切分节奏横垫步组合

1. 音　乐

<p align="center">我不愿擦去鞋上的泥</p>

1 = G　2/4

<p align="right">维吾尔族民歌</p>

中板

(x 1　x 1 ｜ x 1　x 1) ‖: 5 5 5　7 7 ｜ 5 5　2· 2 ｜ 7 1 7 6　5 6 7 ｜ 5· 5　5 :‖ 1 1 1　1 3 ｜

2 3 2 1　7 5 ｜ 1 1 1　1 3 ｜ 2 3 2 1　3 ｜ 7 1 7 6　5 6 7 ｜ 5 5 5　2· 2 ｜ 7 1 7 6　5 6 7 ｜ 5· 5　5 ‖

2. 动作组合

准备（4拍）　在台右后,体对 1 方向双手叉腰。

①-②　右切分横垫步向左横移。

③-④　左切分横垫步向右横移,右上托式左横手位。

⑤-⑥　左切分横垫步向左横移,双手上托式打响指。

⑦-⑧　右切分横垫步向右横移,右上托式左手收回围腰,最后两拍左后踏步向右转一圈成右侧后点步位,右插帽式左手叉腰,体对 1 方向,目视 8 方向。

3. 提　示

脚下要做出切分节奏。

三、垫步综合训练组合

1. 音　乐

<p align="center">塔 里 木 河</p>

1 = G　2/4

<p align="right">克里木曲</p>

中板稍快

(x 1　x 1 ｜ x 1　x 1) ‖: 6 6 6　6 4 ｜ 3 ｜ 1 2 ｜ 3 3 2　1 7 ｜

```
1  -  | 6 6 6  6 4 | 3  1 2 | 3 3 2  1 7 | 6  -  :||
||: 6 6 6  6 | 6 6 6  6 | 6 6 7 1 2 7 1 | 7 1 7 5  6 :|| 6  -  |
6  -  | 3  5 4 3 | 2  6 | 5 4 3  2 3 4 6 | 3  -  |
3  -  | 2 2 1 2 3 | 2 1 7  6 7 5 | 1 0  7 6 7 2 | 6  -  | 6  -  ||  (大反复3次)
```

2. 动作组合

准备(4拍) 分两组,一组在台左后,体对 5 方向,二组在台右侧,体对 1 方向。

①-② 一组上场,右横垫步向右横移,左手点帽,右手横手位。

③-8 一组原地右脚为重心,左脚在斜前、斜后点地共点八次,双手斜上手位弹指八次。同时二组上场,右脚横垫步由蹲渐起向右横移,双手前四拍平摊绕腕至横手位,第五拍绕腕至顶扣手位,第六拍下落至点肩,第七拍双叉腰。

④-8 一组 1-4 右横垫步向左转半圈,成体对 1 方向右前点步位,同时双手捋辫至提裙,5-8 摇身点颤四次。二组重复③-8 动作。

⑤-8 一组右横垫步向右横移,双手提裙,下右侧腰,目视 2 方向。二组左横垫步向左横移,右托帽式左手提裙,下左侧腰,目视 8 方向。

⑥-8 两组做⑤-8 的反面动作。

⑦-8 一组体对 1 方向,右起单步两步,双手右左交替盖手,第三拍体对 2 方向,右手上托式半握拳,左臂下垂右横垫步,向 1 方向行进。二组左转半圈体对 5 方向,动作同一组。

⑧-6 一组左侧后点步位,右遮羞式,第五拍起撤左脚成后点步位向左碾转一圈。二组左转半圈体对 1 方向,左侧后点步位,右遮羞式,原地点颤两次。

7-8 全体跺右脚,右手上托式半握拳,左臂下垂。

⑨-8 右起踮脚向左走一圈回原位,体对 1 方向。

⑩-8 右前点步位,上身前倾,边遥身点颤边渐起身,左横手位,右手于前下方推腕渐起至上托式。

⑪-8 右切分横垫步向右横移,右手不动,左手收回围腰,目视 2 方向斜下,第八拍上左脚右转一圈。

⑫-⑬ 做⑩-⑪的反面动作。

⑭-4 右起踮脚三步一抬后退,右拧身对 2 方向,右手托帽式,左手叉腰。

5-8 做⑭-4 的反面动作。

⑮-4 左横垫步,身左拧对 7 方向,目视 1 方向,向 1 方向移动,双手向右平穿。

5-6 右脚起三步一抬右转一圈,左横手位,右斜下穿手。

7-8 重复⑮-4 动作(做两拍)。

⑯-4 体对 1 方向,右横垫步向右横移,右横手位,左手猫洗脸。

5-6 做两拍⑯-4 的反面动作。

7-8 跺右脚同时双手头上击掌,目视 2 方向斜下。

⑰-2　撤右脚向右转一圈,双手经耳旁穿向斜后下方。

3-4　右前踏步,双手经旁抬起落至折臂手。

5-8　原地点颤两次,双手平摊绕腕至横手位,移颈。

⑱-4　左起踮脚别步半蹲后退四步上分手至右前围腰,身左拧对8方向,目视7方向。

5-8　左横垫步向右转半圈,左横手位,右上托式,转至体对5方向。

⑲-8　右转半圈做⑱-8的反面动作。

⑳-4　左转半圈体对1方向左横垫步向右横移,右背手,左斜下手弹指,目视8方向。第四拍右腿吸起,右斜上手位,左上托式手心向下,左转一圈。

5-8　保持舞姿右横垫步向左横移,目视8方向。

㉑-8　做⑳-8的反面动作。

㉒-4　体对8方向原地右切分横垫步,左扶胸式右上托式绕腕两次。

5-8　右上步留腰转两次。

㉓-8　重复㉒-8动作。

㉔-3　体对8方向,右横垫步向左横移,双斜下手弹指,目视2方向。

4　　撤左脚踏步翻身,上托式扣手翻掌。

5-8　体对2方向做㉔-4的反面动作。

㉕-6　重复㉔-6动作。

7-8　体对1方向,左起单步走两步前行,左右交替盖手。

㉖-2　体对2方向,右垫步向1方向行进,右上托式半握拳,左臂下垂。

3-4　保持舞姿,稍下蹲跺右脚。

5-6　直膝踮脚。

7-8　保持舞姿,一组左转半圈成体对5方向,二组不动。

㉗-8　手势不变,一组左转体对3方向,左拧身,跺脚平步从台右侧走下场。二组体对7方向,右拧身,跺脚平步从台左侧走下场。

第三节　进退步训练

一、进退步组合

1. 音　乐

喀什噶尔舞曲

1 = G $\frac{4}{4}$

中板

维吾尔族民歌

2. 动作组合

准备(8拍)　在台后,体对1方向双手叉腰。

①－8　右进退步做四次。

②－4　右进退步两次,双手胸前摊绕腕一次半,第四拍至头前高低位绕腕。

5－8　重复②-4动作。

③－4　左转对7方向,重复②-4动作,只是左手始终于横手位摊绕腕。

5－8　右转半圈对3方向,做③-4的反面动作。

④－4　左转对8方向,右进退步,右掏手摊绕腕接双手互绕腕至右托帽式,后两拍摇身点颤。

5－8　对2方向做④-4的反面动作。

⑤－2　左转对5方向右进退步,双手上托式折腕打开至斜下手位。

3－4　右进退步,双手体前折腕打开至斜下手位。

5－8　左转对1方向重复⑤-4动作。

3. 提　示

进退步上步的瞬间重心迅速推上去,撤步的过程中重心保持垂直,切忌前仰后合。

二、交叉进退步组合

1. 音　乐

$\frac{4}{4}$ (X·111　0X1　XX　111 | X·111　0X1　XX　1) ‖: X·111　0X1　XX　111 |

（反复8次）

X·111　0X1　XX　1 :‖ X·111　0X1　XX　1 ‖

2. 动作组合

准备(8拍)　在台后体对1方向。

①-②　右进退步,双手上托式折腕打开至斜下手位接体前折腕打开至斜下手位。

③－8　左进退步向右横移,双手交替前后围腰打响指,最后两拍向左转一圈站八字位叉腰手。

④－8　做③-8的反面动作。

⑤-⑥　右转身对5方向左进退步,波浪手。

⑦－2　右转身对8方向,右交叉进退步,右掏手摊绕腕接双手互绕腕至右托帽式。

3－4　右交叉进退步,上分手至横手位打响指,再绕腕至左上托式右横手位。

5－8　重复⑦-4动作。

⑧－8　重复⑦-8动作。

⑨－4　左夏克并步右趔转,腰捧手,起右脚对2方向上两步,双手身前绕腕至头前高低位,
　　　　并腿跐脚。

三、进退步综合训练组合

1. 音　乐

（反复16次）

$\frac{4}{4}$ (X·111　0X1　XX　111 | X·111　0X1　XX　1) ‖: X·111　0X1　XX　111 | X·111　0X1　XX　1 :‖

2. 动作组合

准备(8拍)　在台后站一横排,体对5方向。

①-② 右转身体对 1 方向右脚起进退步八次；双手胸前摊绕腕一次半，第四拍至头前高低位绕腕，反复四次。（由中间两人带出，每组间隔四拍，形成三角队形）

③ - 2 并步半蹲跺右脚，双手成左上托式，右托腮位，身左拧对 8 方向，再上右、左脚并步对 1 方向右踅转两圈，双手经横手位收回腰捧手。

3 - 4 右后踏步，双手遮阳托腮式弹指，同时先后向 2、8 方向瞟一眼。

5 - 8 点颤四次。

④ - 4 左脚起进退步向右横移，双手交替前后围腰手打响指。

5 - 6 左后踏步向左转一圈，双手经横手位收至遮阳托腮式。

7 - 8 点颤、弹指两次。

⑤ - 8 做④-8 的反面动作。

⑥ - 8 体对 1 方向，右进退步，双手经斜下手位慢提至斜后上手位。（形成横竖均为四排的方块队形）

⑦ - 8 右转对 5 方向，左进退步，波浪手。

⑧ - 8 左转对 1 方向，第一、三横排右单腿跪，双斜上手位打响指，第二、四横排右进退步，双手上托式折腕打开至斜下手位接体前折腕打开至斜下手位。

⑨ - 8 一、三横排左转对 5 方向，二、四横排对 1 方向，各做对方⑧-8 动作。

⑩ - 4 转身成一与二竖排、三与四竖排面对面，右进退步，双手左胸前右横手位摊绕腕两次，第四拍左手至上托式。

5 - 6 台右侧两竖排体对 8 方向，右进退步两次成右后点步位，右掏手摊绕腕接双手互绕腕至右托帽式。台左侧两竖排体对 2 方向做反面动作。

7 - 8 摇身点颤。

⑪ - 4 各做⑩-8 的反面动作。

⑫ - 4 全体左转一圈体对 1 方向，右起大蹉步腰捧手踅腰转。

5 - 8 右起进退步对 8、2 方向各做一次，双手上托式折腕打开至斜下手位接体前折腕打开至斜下手位。

⑬ - 8 做⑫-8 的反面动作。

⑭-⑮ 体对 8 方向右交叉进退步，略下左前腰；双手两拍右掏手摊绕腕接互绕腕至右托帽式，两拍上分手至横手位打响指，绕腕至左上托式右横手位，反复进行。

⑯ - 8 右夏克接平转，双手经横手位至腰捧手，再起左脚对 1 方向上两步，双手身前绕腕至头前高低位，并腿踮脚。

第四节　蹉　步　训　练

一、蹉步组合

1. 音　乐

（反复5次）

$$\overset{3}{\underline{X}\,11}\quad\overset{3}{\underline{X}\,11}\quad\overset{3}{\underline{X}\,11}\quad\overset{3}{\underline{X}\,11}\ \parallel:\ \tfrac{2}{4}\ X\quad X\ \mid\ \overset{3}{\underline{X}\,11}\quad\overset{3}{\underline{X}\,11}\ \mid\ X\quad 0\ :\parallel$$

2. 动作组合

准备(6拍)　在台后体对1方向,第五拍起双手经摊绕腕收至叉腰,身右拧对2方向,目视1方向。

①-8　右起点蹉步八次前行,前四拍右拧身,后四拍左拧身。

②-8　体对1方向,右跳蹉步八次后退,左手扶右肩右背手,上身前俯。

③-4　右点蹉步,双臂向上、下、左、右各打响指一次。

5-8　重复③-4动作。

④-8　右跳蹉步后退,前四拍左托帽右前平摆手,后四拍双臂左右摆动打响指。

⑤-2　右跳蹉步右托帽式左斜上手前行。

3-4　左跳蹉步右扶胸式左背手后退。

5-8　重复⑤-4动作。

⑥-6　右夏克转腰捧手至左斜后点步位甩腰,右上托式左横手位。

3. 提　示

1. 点蹉步动力脚的"点"与主力脚的"蹉"要短促、快速;主力腿要松弛的进行两次颤动。

2. 跳蹉步主力腿以前脚掌为支撑点快速蹭蹉,动力脚经快速刨地,快起快落。

二、蹉步综合训练组合

1. 音　乐

（反复13次）

$$\left(\tfrac{2}{4}\ X\quad X\ \mid\ \overset{3}{\underline{X}\,11}\quad\overset{3}{\underline{X}\,11}\ \mid\ X\quad 0\ \right)\parallel:\ \tfrac{4}{4}\ \underline{X.\,1}\ \overset{3}{\underline{X}\,11}\ \overset{3}{\underline{X}\,11}\ \overset{3}{\underline{X}\,11}\ \mid\ \overset{3}{\underline{X}\,11}\ \overset{3}{\underline{X}\,11}\ \overset{3}{\underline{X}\,11}\ \overset{3}{\underline{X}\,11}\ :\parallel$$

2. 动作组合

准备(6拍)　分两组,一组在台右侧、二组在台左侧候场。

①-4　一组体对7方向,右起点蹉步两次,右叉腰左托帽式,身右拧,目视7方向,二组体对3方向,动作同一组,两组同时出场。

5-8　脚动作同①-4,手及上身做反面动作。

②-8　重复①-8动作。

③-8　全体左转对5方向,右起点蹉步四次,双手经前慢伸至斜后上位,身右拧,目视5方向。

④-4　右上步留腰转两次。

5-6　体对1方向,右后点步位,双手胸前击掌后左叉腰、右摊绕腕至横手位。

7-8　移颈并点颤。

⑤-4　体对1方向,右起点蹉步,身右拧,双手边打响指边由腋下掏至上托式。

5-8　重复⑤-4动作,身左拧。

⑥-2　体对1方向右起点蹉步,第一拍双上托式打响指,身上仰,第二拍斜下手位打响指,身前俯。

3 - 8　重复⑥-2 动作,分别对 7、5、3 方向各做一次。

⑦ - 4　体对 1 方向右起跳蹉步后退,左托帽式右体前平摆手。

5 - 8　步伐不变,双臂左右摆动打响指。

⑧ - 2　右起大蹉步腰捧手踅腰转。

3 - 4　体对 1 方向,上右脚左旁点步位,向右甩腰,右上托式左横手位。

5 - 8　上右脚右转一圈,横手位至腰捧手。

⑨ - 4　体对 1 方向,右前点步位,右遮阳左托腮手,点颤四次。

5 - 8　双手慢落至横手位,移颈。

⑩ - 8　右点蹉步四次,左走一圈,双臂向上、下、左、右打响指,做两次。

⑪ - 4　重复⑩-4 动作。

5 - 8　右起跳蹉步前行,右托帽式左斜上手位。

⑫ - 4　右起跳蹉步后退,左扶胸式右背手,上身前俯。

5 - 8　重复⑪5-8 动作。

⑬ - 4　重复⑫-4 动作。

5 - 6　并步踅腰转一圈,横手位至腰捧手。

7　　　体对 1 方向,左脚旁点地,右上托式左胸前立腕,向右甩腰。

8　　　做⑬-7 的反面动作。

第五节　三步一抬训练

一、三步一抬组合

1. 音　乐



爱火燃烧着我的心



1 = G　4/4　　　　　　　　　　　　　　　　　　　　　维吾尔族民歌

中板

2. 动作组合

准备(4 拍)　在台后体对 1 方向,双手叉腰。

① - 8　右起转体三步一抬四次。

② - 8　重复①-8 步伐,双手做里外绕腕至上托式横手位,左右交替进行。

③-4　右起三步一抬后退,右掏手至左叉腰右斜后上手位,身右拧。

5-8　重复③-4步伐,其他动作做反面。

④-8　重复③-8动作,最后两拍对右后方撤左、右脚成右后侧点步位,重心在右脚,双臂下垂摆至右斜下方。

⑤-8　右起三步一抬,上托手双推腕四次。

⑥-8　右起转体三步一抬回望式四次向5方向移动,双手左右绕腕。

⑦-2　右三步一抬,双手摊绕腕至横手位。

3-4　左三步一抬,左猫洗脸右托肘位。

5-8　做⑦-4的反面动作。

⑧-2　第一拍并步踩右脚,双手于左耳旁击掌,第二拍舞姿不动。

3-4　撤右脚右转一圈成右前点步位,同时双手先后撩辫至扶胸式。

5-8　点颤、移颈的同时行礼。

3. 提 示

三步一抬的第二步踩在附点节拍上;第三步小腿快速后抬,同时主力腿要有控制地颤动。

二、夏克转、单腿跪撤步转组合

1. 音　乐

$\frac{4}{4}$

（ X.111　0X1　XX　111 ｜ X.111　0X1　XX　1 ）‖: X.111　0X1　X X　111 ｜ X.111　0X1　XX1 :‖ （反复 7 次）

2. 动作组合

准备(8拍)　体对1方向。

①-8　右起转体三步一抬,双手左右交替托帽横手位。

②-4　左夏克扶膝转,落于左单腿跪地,体对2方向,目视1方向。

5-8　右手撩辫摊绕腕至横手位,移颈。

③-④　重复①-②动作。

⑤-2　右脚上步翻身,左托帽右斜下手位。

3-4　右脚斜前斜后各点地一次,双手上托式绕腕右手至斜下手位。

5　右单腿跪地,左托帽式右手扶膝。

6　起身向右转一圈,双横手位。

7-8　做5-6的反面动作。

⑥-8　重复⑤-8。

⑦-4　左右两次夏克,向左并步转一圈,双手上穿交叉合掌。

5-8　对8方向撤左腿跪地,右托帽式左斜上手位。

3. 提 示

夏克转时注意挑侧后腰及留头甩辫子的感觉,要求舞姿洒脱,重心集中,动作过程快。

三、三步一抬综合训练组合

1. 音　乐

毛主席的恩情深似海

甄荣光曲

1 = C 2/4

中板

(X.111 0X1 | XX 1) 7 1̇ | 2̇ - | 2̇. 1̇ 2̇ | 4̇ 3̇ 5̇ 4̇ 3̇ | 2̇. 1̇ 2̇ |

4̇ 5̇ 3̇ 4̇ 0 4̇ 2̇ | 1̇ 0 1̇ 7 2̇ 1̇ 7 | 6 - | 6. 4 3 | 2.2 4 4 6 | 2̇.2̇ 1̇ 1̇ 1̇ |

1̇ 1̇ 3̇ 7 5 | 6.6 4 2 | 3.4 2 7 5 | 4 3 4 5 3 4 | 2̇. - | 2̇. 7 1̇ |

‖: 2̇ - | 2̇. 1̇ 2̇ | 4̇ 3̇ 5̇ 4̇ 3̇ | 2̇. 1̇ 2̇ | 4̇ 5̇ 3̇ 4̇ 0 4̇ 2̇ | 1̇ 0 1̇ 7 2̇ 1̇ 7 |

6 - | 6. 5 6 | 7.3 2̇ 2̇ 2̇ | 3̇ 0 7 6 7 5 6 | 5.5 5 5 6 6 6 | 7.7 7 7 1̇ 7 1̇ 3̇ |

2̇ - | 2̇. 5 6 | 2̇.2̇ 2̇ 2̇ 6 6 2̇ | 2̇ 0 6 2̇ 7 1̇ :‖ 2̇ 0 6 2̇ 5 6 | 2̇.2̇ 2̇ 2̇ 6 6 2̇ |

转快

2̇ 6 2̇ 7 1̇ | 2̇ - | 2̇. 1̇ 2̇ | 4̇ 3̇ 5̇ 4̇ 3̇ | 2̇. 1̇ 2̇ | 4̇ 5̇ 3̇ 4̇ 0 4̇ 2̇ |

1̇ 0 1̇ 7 2̇ 1̇ 7 | 6 - | 6. 4 3 | 2.2 4 4 6 | 2̇.2̇ 1̇ 1̇ 1̇ | 1̇ 1̇ 3̇ 7 5 |

6.6 4 2 | 3.4 2 7 5 | 4 3 4 5 3 4 | 2̇ - | 2̇. 5 6 | 2̇.2̇ 2̇ 2̇ 6 6 2̇ |

2̇ 0 6 2̇ 5 6 | 2̇. 2̇ 2̇ 2̇ 6 6 2̇ | 2̇ 6 2̇ ‖

2. 动作组合

准备（4拍） 分两组在台后两侧候场。

① - 8 一组从台左后出场，右起转体三步一抬，向 3 方向移动，双手里外绕腕至上托式横手位，左右交替进行；二组从台右后出场，动作同一组，向 7 方向移动。形成两横排。

② - 4 全体右起转体三步一抬至 5 方向成左后踏步蹲，右托帽式左斜下手位。

5 - 8 摇身慢起右手渐抬至斜上手位。

③ - 8 体对 1 方向右起三步一抬，双手前两拍摊绕腕至横手位，后两拍左猫洗脸右托肘位，做两次。

④ - 2 并步跺右脚，左耳旁击掌。

3 - 4 撤右脚右转一圈成右前点步位，双手先后撩辫至扶胸式。

5 - 8 横手位点颤移颈。

⑤ - 8 右起转体三步一抬回望式四次，向 5 方向移动，双手左右绕腕。

⑥ - 4 右起转体三步一抬回望式，向 5 方向移动，左右交替托腮斜上手位。

5 - 6　　　右脚上步翻身,右托帽左斜下手位。

7 - 8　　　右脚斜前斜后各点地一次,双手上托式绕腕右手至斜下手位。

⑦ - 8　　　右起转体三步一抬,左右交替托帽横手位。

⑧ - 4　　　左夏克扶膝转,落于左单腿跪地,体对 2 方向,目视 1 方向。

5 - 8　　　右手撩辫摊绕腕至横手位,左叉腰,移颈。

⑨ - 2　　　体对 8 方向,右起小滑冲步,右举手式,目视右斜下方。

3 - 4　　　做⑨-2 的反面动作。

5　　　　　右单腿跪地,左托帽式右手扶膝。

6　　　　　起身向右转一圈,双横手位。

7 - 8　　　做 5-6 的反面动作。

⑩ - 4　　　重复⑨-4 动作。

5 - 8　　　右转体三步一抬至体对 1 方向右后踏步位,右点帽左围腰手,移颈。

⑪ - 8　　　分两组:台左侧人体对 3 方向,左起三步一抬后退,前四拍身右拧,右掏手至左叉腰右托帽式,后四拍上身做反面动作,台右侧人体对 7 方向做台左侧人反面动作,两组相对后退。

⑫ - 4　　　两组人上身舞姿不变,上步成右后踏步。

5 - 6　　　左夏克,上右脚并步踮脚向右转一圈。

7 - 8　　　左单腿跪地,左叉腰右托帽式。

9-10　　　上左脚并步踮脚向左转一圈。

11-12　　　继续向左转一圈,双手上穿交叉合掌。

⑬ - 6　　　右起三步一抬,头前手心相对斜上推式,正反共三次,分别体对 8、2、8 方向。

7 - 8　　　上下穿手向右转一圈。

⑭ - 8　　　做⑬-8 的反面动作。

⑮ - 2　　　右大蹉步转身对 5 方向移动,左扶肩右叉腰,扭头目视 1 方向。

3 - 4　　　做⑮-2 的反面动作。

5 - 8　　　重复⑮-4 动作。

⑯ - 8　　　重复③-8 动作。

⑰ - 6　　　右夏克平转接左夏克平转对 1 方向移动,双手上穿交叉合掌。

7 - 8　　　体对 8 方向,左后踏步,右托帽左斜上手位。

第六节　压颤步与跺移步训练

一、压颤步、两步一跺组合

1. 音　乐

$\frac{6}{8}$
（反复 6 次）

(1 X 0 X 　 1 X 0 X 　| 1 X 0 X 　 1 X 0) ‖: 1 X 0 X 　 1 X 0 X 　| 1 X 0 X 　 1 X 0 :‖

2. 动作组合

准备(12 拍)　体对 1 方向。

①-②　右起压颤步五步,右手头前屈臂,最后两拍右转身对5方向并步半蹲左踻地,左手头前屈臂。

③-④　做①-②的反面动作,最后两拍成体对1方向立腕横手位。

⑤-⑧　右起两步一踻四次,左右交替做腰围手摊绕腕至横手位。

⑨　　右起转体两步一踻右转一圈,经右手扶肩双手体前相对,绕腕至左背手右横手位。

⑩　　做⑨的反面动作。

⑪-⑫　重复⑨-⑩动作。

3. 提　示

压颤步每步一大一小颤两次,胯部始终有控制地向上拔,步伐沉稳而有力。

二、踻移步组合

1. 音　乐

$\frac{6}{8}$

(1 X 0 X　1 X 0 X ｜ 1 X 0 X　1 X 0) ‖: 1 X 0 X　1 X 0 X ｜ 1 X 0 X　1 X 0 :‖　　（反复6次）

2. 动作组合

准备(12拍)　体对1方向,第七拍开始左起双起单落蹲跳前行三步,最后一拍半蹲踻右脚,双手经胸前下划绕腕至横手位。

①-②　右起退两步,横手位,接左起踻移步两次,左右交替头前屈臂。

③-④　右起小滑冲步两次,双手上托式至腰捧手,接右踻移步,双手体前相对再绕腕至横手位。

⑤-⑥　踻移步向右横移,双手向左绕腕,接右转体两步一踻,左背手右遮羞式,再双手体前相对绕腕至横手位。

⑦-⑫　重复①-⑥动作。

3. 提　示

踻移步步伐要平稳,重心要快移,第二步须踻在附点节拍上。

三、压颤步与踻移步综合训练组合

1. 音　乐

齐克提麦节奏曲

$1 = D$ $\frac{6}{8}$

中板

麦盖提民歌

罗雄岩记谱

(1 X 0 X　1 X 0 X ｜ 1 X 0 X　1 X 0) ‖: 0 5 4 5 6 4　5. ｜ 6 1̇ 6 5 6 4　4　2 ｜

3 4 5 1̇ 6 4　5. :‖: 1 X 0 X　1 X 0 X ｜ 1 X 0 X　1 X 0 :‖: 0 2̇ 2̇ 2̇ 2̇ 7　1̇ 6　6 ｜

6 1̇ 6 5 6 4　4　2 ｜ 3 4 5 1̇ 6 4　5. :‖ 1 X 0 X　1 X 0 X ｜ 1 X 0 X　1 X 0 :‖

2. 动作组合

准备(12拍)　体对1方向,第七拍开始右脚起上步扶胸式行礼。

① 左脚起两步一跺向左横移，右手慢伸至上托式，左臂下垂。

② 做①的反面动作。

③ 左起双起单落蹲跳前行三步，最后一拍半蹲跺右脚，双手经胸前下划绕腕至横手位。

④-⑤ 右起退两步，双手慢落至斜后下手位，接右起跺移步两次，左右手交替头前屈臂。

⑥ 体对6方向右起两步一跺，双手交替盖手，最后两拍右转身成左叉腰右斜上手位，体对2方向。

⑦-⑩ 两步一跺转体跺移步邀请式短句。

⑪ 上左脚半蹲接右跺移步，双手右腰旁绕腕至左上托式右横手位。

⑫ 上左脚上托式双推手，接右跺移步，胸前里外翻掌，最后一拍上左脚。

⑬-⑭ 做⑪-⑫的反面动作。

⑮ 右起转体两步一跺向5方向移动，双手由横手位经体前相对再绕腕至横手位，目视1方向。

⑯ 左脚起向左转一圈至右斜前点步位，左上托式右横手位绕腕至左上托式右叉腰手，体对8方向，目视1方向。

⑰ 上右脚转对3方向，接滑冲步转向1方向，右扶胸式左手前推打开至横手位手心向上。

⑱ 右跺移步接半蹲左跺地，右手旁抬至上托式，左臂下垂。

⑲-2 左脚旁迈半步，右脚抬至左踝旁，体对8方向，右上托式半握拳。

3-6 右脚对4方向迈步，披左脚右转至体对6方向，再左脚对4方向大蹉步，左手经点肩向旁平穿，右臂下垂。

⑳ 上右脚左转身对1方向，半蹲左跺地，双手体前相对打开至横手位。

3. 提 示

该组合要求挺拔、端庄、稳重，步伐始终贯穿一步两颤的特点。

第七节　滑冲步训练

一、小滑冲步组合

1. 音 乐

$\frac{4}{4}$

（反复4次）

（ X0**1** 0X**1** XX **111** | X0**1** 0X**1** XX **1** ）‖: X0**1** 0X**1** XX **111** | X0**1** 0X**1** XX **1** :‖

2. 动作组合

准备（8拍） 体对1方向。

①-8 左起小滑冲步四次，体前左右交替划8字手。

②-4 步伐不变，头前左右交替划8字。

5-8 左起跺移步两次，双手体前相对再绕腕至横手位。

③-2 体对3方向，左起小蹉步对1方向移动，右斜下手，左手自肩前平穿至横手位。

3-4 左转身对5方向右跺移步成左后踏步，同时双手上托式至腰捧手。

5-8 左起跺移步，双手交替上托式。

④-8 重复①-8动作，前四拍体对5方向，第五拍左转体对1方向，最后成右前弓步，双手

上托式至托腮位,目视 8 方向。

3. 提 示

注意跺起之后胯部上提,重心前倾,上身平稳的变动方向,最后一拍形成瞬间的滑冲动态。

二、滑冲步组合

1. 音 乐

$\frac{4}{4}$

（反复 8 次）

$$(\underline{X\ 0\ 1} \quad \underline{0\ X\ 1} \quad \underline{X\ X} \quad \underline{1\ 1\ 1} \mid \underline{X\ 0\ 1} \quad \underline{0\ X\ 1} \quad \underline{X\ X} \quad 1) \| : \underline{X\ 0\ 1} \quad \underline{0\ X\ 1} \quad \underline{X\ X} \quad \underline{1\ 1\ 1} \mid \underline{X\ 0\ 1} \quad \underline{0\ X\ 1} \quad \underline{X\ X} \quad 1 : \|$$

2. 动作组合

准备（8 拍） 体对 1 方向。

①-④ 左起滑冲步转体拉弓托帽式短句,对 1、7、5、3 方向各做一次。

⑤-⑥ 对 1 方向左起小滑冲蹓转短句两次。

⑦-⑧ 滑冲步双人对舞短句两次。

3. 提 示

滑冲步双人对舞短句要注意相互的配合,做第二次滑冲步时两人擦右肩斜线交叉,做第三次滑冲步强调蹓腰流动换位。

三、滑冲步综合训练组合

1. 音 乐

<p align="center">赛 乃 姆 舞 曲</p>

$1 = G$ $\frac{2}{4}$

<p align="right">佚 名 曲</p>

中板

$$(\underline{\overset{.}{X}\ 1\ 1\ 1} \quad \underline{0\ X\ 1} \mid \underline{X\ X} \quad \underline{1\ 1\ 1} \mid \underline{\overset{.}{X}\ 1\ 1\ 1} \quad \underline{0\ X\ 1} \mid \underline{X\ X} \quad 1) \| : \underline{0\ 5\ 5} \quad \underline{6\ 6} \mid \underline{0\ 1\ 7\ 5} \quad \underline{6\ \dot{2}} \mid$$

$$\dot{1}\ 7 \quad \underline{5\ \dot{1}\ 7} \mid 6 \quad - \mid \underline{0\ 1\ 1} \quad \underline{7\ 1\ 6} \mid \underline{0\ 1\ 6\ 5} \quad \underline{5\ 3\ 1} \mid 2. \quad 3 \mid \underline{3\ 1\ 3\ 2\ 1} \quad \underline{6} \mid$$

$$\underline{3.\ 6\ 6\ 6} \quad \underline{6\ 3\ 6} \mid \underline{3\ 3} \quad \underline{6\ 0} \mid \underline{3.\ 6\ 6\ 6} \quad \underline{6\ 3\ 6} \mid \underline{3\ 3} \quad \underline{6\ 0} \mid \underline{6\ \dot{1}\ 7\ 6} \quad \underline{\dot{1}\ 7\ 6} \mid \underline{3\ 3\ 1} \quad 2 \mid$$

$$\underline{1\ 2\ 3\ \dot{1}} \quad \underline{7\ 6\ 5} \mid \underline{3\ 3\ 6} \quad 5 \mid \underline{6.\ 6\ 6\ 6} \quad \underline{\dot{2}\ 1\ 7\ 6} \quad \underline{5\ 3\ 1} \mid 2 \mid \underline{1\ 2\ 3\ \dot{1}} \quad \underline{7\ 6\ 5} \mid \underline{3\ 1\ 2\ 2} \quad 1 \mid$$

$$\underline{0\ 5\ 5} \quad \underline{6\ 6} \mid \underline{0\ 1\ 7\ 5} \quad \underline{6\ \dot{2}} \mid \dot{1}\ 7 \quad \underline{5\ \dot{1}\ 7} \mid 6 \quad - \mid \underline{0\ 1\ 1} \quad \underline{7\ 1\ 6} \mid \underline{0\ 1\ 6\ 5} \quad \underline{5\ 3\ 1} \mid$$

$$2. \quad 3 \mid \underline{3\ 1\ 3\ 2\ 1} \quad \underline{6} \mid \underline{3.\ 6\ 6\ 6} \quad \underline{6\ 3\ 6} \mid \underline{3\ 3} \quad \underline{6\ 0} \mid \underline{3.\ 6\ 6\ 6} \quad \underline{6\ 3\ 6} \mid \underline{3\ 3} \quad \underline{6\ 0} : \|$$

2. 动作组合

准备（8 拍） 分两组:一组在台左后体对 3 方向,二组在台右后体对 7 方向。

①-② 一组左起小滑冲步,双手左右交替体前划 8 字、头前划 8 字,向 3 方向移动,二组做

反面动作向 7 方向移动,形成两横排,最后三拍全体转向 1 方向。

③-2　体对 3 方向左起小蹉步对 1 方向移动,右斜下手,左手自肩前平穿至横手位。

3-4　左转身对 5 方向右跺移步成左后踏步,同时双手上托式至腰捧手。

5-8　左起跺移步,双手交替上托式。

④-⑤　重复①-②动作,第五拍转对 1 方向,最后四拍双手做体前相对再绕腕至横手位。

⑥-⑦　左起小滑冲步趸转,左手肩前下穿,右手上托式半握拳,逆时针方向走一圈。

⑧-4　体对 1 方向,左右小滑冲步,双手上托式翻掌到腰捧手。

5-8　左右跺移步,双手体前相对再绕腕至横手位。

⑨-⑩　体对 1 方向,左起小滑冲趸转短句两次。

⑪-4　重复③-4 动作。

5-6　左起滑冲步左行一圈成体对 1 方向,同时双手体前交叉平推至横手位。

7-8　原地右跺移步成左后踏步,双手体前相对再绕腕至横手位。

⑫-⑬　左起滑冲步转体拉弓托帽式短句两次,第一次台两侧人背相对(台左侧人对 7 方向,台右侧人对 3 方向),第二次台两侧人面相对。

⑭-⑯　两人为一组做滑冲步双人对舞短句三次,最后舞姿停住。

第八节　技巧训练

一、腰部训练组合

1. 音乐

2. 动作组合

准备(5 拍)　在台前体对 1 方向。

①-②　右起横蹉步快下腰四次,分别对 4、6 方向移动,双手身前绕腕至头前高低位。

③-6　右起对 8 方向大蹉步趸腰转,接腰捧手向右并步转一圈,停右前点步位,左腿半蹲,双手斜下手位推腕,上身前俯。

④-16　原地前点步位点颤自转一圈,经下左侧腰渐挑起至下右侧腰,双手推腕自斜下手渐抬至上托式再落于斜下手位。

⑤-4　右起转体横蹉步向 5 方向移动，双横手位至右叉腰左扶肩，下左侧腰。

5-8　做⑤-4 的反面动作。

9-16　重复⑤-8 动作。

⑥-16　踮脚蹉步柔腕点翻身托帽式，做两次，最后一拍右旁点步，左上托式右斜下手位，下右侧腰。

提　示

快下腰时注意腰部的控制能力，及脚下重心的把握。

二、转类组合

1. 音　乐

（音乐谱例）

2. 动作组合

准　备　在台左侧候场。

①-④　横手位圈平转半圈至台后，最后三拍对 1 方向双腿跪地，上身前俯贴大腿，双斜后下手位。

⑤-12　上身慢起渐向后坐，双手手心向上从胸前打开至横手位，同时做单、双移颈。

⑥-12　上左脚右单腿跪地双托帽式，目视 2 方向，边做单、双移颈边慢起身成踏步。

⑦-8　右起踮脚蹉步，头前交替搭指推手三次，最后两拍上右脚并步挑腰转，左手托腮右上托式。

⑧-8　做⑦-8 的反面动作。

⑨-8　右腿重心，左脚点地向右快速点转数圈，双手可连续做上下穿手、上托式横手位、上穿交叉合掌等，最后对 8 方向别步踏脚，双上托式挑腰亮相。

3. 提　示

转时重心腿一侧的身体上挑，头和上身要体现出留辫甩辫的感觉。

三、技巧综合训练组合

1. 音　乐

（音乐谱例）

2. 动作组合

准备(6拍)　在台左前,最后一拍做左夏克。

①-16　对4方向横手位平转,最后四拍腰捧手并步转两圈,停于右侧后点步位,左上托式右横手位。

②-6　右起对7方向大蹉步趷腰转,腰捧手向右并步转一圈,停于踮脚跟,双手上托式,体对8方向。

7-8　起右脚走两步,体对8、2方向,双手体前柔腕两次。

9-12　右横错步快下腰一次,对4方向移动,双手身前绕腕至头前高低位。

③-12　做②-12的反面动作。

④-6　对3方向向右平转,接腰捧手并步趷腰转,停至2方向,左前点步位右腿半蹲,双斜下手位,上身前俯。

⑤-24　原地前点步位点颤自转一圈,经下右侧腰渐挑起至下左侧腰,双手推腕自斜下手渐抬至上托式再落于斜下手位。

⑥-⑦　右起转体横蹉步四次向5方向移动,双横手位至单叉腰扶肩。

⑧-⑪　踮脚蹉步柔腕点翻身托帽式四次。

⑫-⑭　左夏克接右腿重心左脚点地向右快速点转,横手位至上下穿手,最后四拍对8方向并腿踮脚双上托式,接双腿跪地下板腰,左扶肩右上托式亮相。

3. 提　示

脚下平稳干净;流动中强调舞姿造型戛然而止的动态特点;突出动作快慢、动静、大小的对比。

第九节　综　合　训　练

(教师自编组合,组合应突出风格性、训练性、技巧性、典型性、表演性等特征,可有参照)。

第七章　山东秧歌舞蹈(基础)训练教材

第一部分　山东海阳秧歌(基础)训练教材

概　述

海阳秧歌是山东地区最具代表性的三大秧歌之一,在海阳农村的部分地区流传。原生态的海阳秧歌是一种舞性很强的民间舞蹈形式,本教材主要是在民间原始舞蹈中"翠花"与"王大娘"形象的基础上加工、提纯和专业化的(仅限于女班教材)。

海阳秧歌风格古朴、气势宏恢,动律奔放、洒脱,节奏和气息的运用别具一格。本教材突出其三方面的风格特点:

1. 动律特征:"欲动先提"是海阳秧歌的基本动律特征,在此前提下"流动性"是其显著的动律特点。但它的动律不能单独提出来进行单一练习,而是要将动律放在动作流程中体现,在完成动律的同时也就完成了动作。如最典型的"裹拧"动律,是经过身体的含、裹、拧过程完成的;再如"提拧"动律,是通过身体肋部的提,延续至大臂、小臂、扇尖,再经上弧线的拧、含身体落下才完成的。因为有了"流动性"的动律特征,所以教材中海阳秧歌的动作幅度大、线条长,动势流畅,开合有致。

2. 节奏特点:"一惊一乍"和变化多端,是本教材海阳秧歌的节奏个性。海阳秧歌的慢节奏是"强弱弱"的反复,而力的运用则是"强发力,弱延伸",这种强烈的对比,就使该舞种给人一种特殊的感受——"一惊一乍"。而快板又是在"‖冬尺　冬尺│冬尺　仓‖"的不断反复中完成动作的,由上身带动脚下的快速步伐,通过迂回行进,使上身演化出多种动律和舞姿,起伏有序,而并不使人感到节奏单一。

3. 气息运用:在汉族民间舞中,海阳秧歌对气息的运用最突出、最强烈。它的节奏已隐含了这样的特性,比如"欲动先提"的动律特征中的"提",指的是身体肋部的提,但其中包含了气息的运用,即:气息先于动作,以气带动身体,再由身体牵动韵律,通过这三个步骤的协调配合,就形成了上述动律风格特征。

这三方面能够达成,也就实现了本教材的训练目的。

训练脉络:突出海阳秧歌"流动性"的动律特征,以"提沉"作为主动律,由它开始,生发出一系列动律(提裹拧、提磨拧)、步法(压扭步、叠扇横拧、摆步、跌步、追步)的组合训练。

方法及逻辑关系:本教材采取循序渐进的方法,从气息入手,以提沉动作为出发点,结合对节奏的认识,逐步展开对动律、步法、运动特征和性格特点的了解与把握。每一节训练,内部诸元素间是一种横向的逻辑关系,以求动作的不同训练层次及可变性;节与节之间,则是纵向的递进关系,目的在于使动作的分析及运用得以深化。

第一节　提　沉　训　练

一、提沉组合

1. 音　乐

慢鼓点

2. 动作组合

准备(8拍)　前四拍,正步位,体对1方向。后四拍,右撤步成左点步对1方向,同时抹扇至齐眉,形成提探拧的基本体态。

①-8　对1方向做齐眉左点步提沉两次。

②-8　重复①-8动作。

③-8　左脚上步接按扇右踮步提沉两次。

④-8　重复②-8动作。

⑤-4　撤右脚成左点步下拉扇提沉两次。

5-8　左点步下拉扇提沉一次。

⑥-8　做⑤-8的反面动作。

3. 提　示

1. 用气息带动身体、牵动韵律。

2. 各种舞姿都应体现出提探拧的三道弯体态。

3. 齐眉扇舞姿右肘部应高于手腕,呈现出放扇、抬肘、压腕、扇口对前的形态。

二、沉步组合

1. 音　乐

慢鼓点

2. 动作组合

准备(4拍)　对1方向正步位,合扇。

①-8　左起做沉步下围扇两次。

②-8　对7方向做下围扇提沉一次。

③-8　重复②-8动作,依次对5、3、2方向各做一次。

④-8　重复①-8动作,对2方向做两次。

⑤-8　耳旁提扇右转身一圈对1方向。

⑥-8　右起对1方向做下围扇沉步两次。

⑦-8　做②-8的反面动作。

3. 提　示

动作中要始终保持提探拧的体态。

三、提沉综合训练组合

1. 音　乐

慢鼓点

2. 动作组合

准备（4拍） 体对 5 方向，双膝跪地，手做齐眉扇。

① - 4 齐眉扇提沉一次。

5 - 8 齐眉扇提沉两次。

② - 8 追扇提沉边转边站起对 2 方向。

③ - 8 追扇提沉两次。

④ - 4 左脚起齐眉扇左转一圈对 1 方向。

5 - 8 右脚撤步成点步对 1 方向，同时抹扇至齐眉扇。

⑤ - 8 做齐眉扇提沉，两快一慢。

⑥ - 4 左脚朝 8 方向上步，右手至胯旁按扇，目视 2 方向，提沉两次。

5 - 8 提沉一次接金鸡独立，再向左前踏步，胯旁按扇，成体对 2 方向。

⑦ - 2 左点步合扇下铲扇提沉一次。

3 - 4 勾脚探脚提沉两次。

5 - 8 上步右转身对 8 方向，成右点步下铲扇提沉两次，一快一慢。

⑧ - 4 右转身对 1 方向做左围扇沉步一次。

5 - 8 做⑧-4 的反面动作。

⑨ - 2 右脚对 2 方向上步做点步扛扇遮羞。

3 - 8 右转身耳旁提扇，慢转一圈对 1 方向。

⑩ - 6 全体分为三组：第一组做紫凤朝阳一次；第二、三组做围扇沉步，分别从台右侧、台左侧下场。

7 - 8 第一组做金鸡独立接左前踏步遮羞扇。

⑪ - 4 重复⑩3-8 动作。

5 - 8 做紫凤朝阳接金鸡独立，落成左前踏步遮羞扇。

⑫ - 8 第一组对 8 方向做插扇上开扇提沉四次从台左前下场；第二组从台右后对 8 方向行进，做插扇上开扇提沉两次上场。

⑬ - 4 第二组对 8 方向羞扇平开扇两次。

5 - 8 重复⑬-4 动作一次，后两拍不动。

⑭ - 4 对 1 方向插扇上开扇提沉三次，一慢两快。

5 - 8 右转身对 6 方向上开扇提沉四次。

⑮ - 8 左转身对 2 方向插扇上开扇四次从台右前下场。

⑯ - 4 第三组从台左后对 3 方向做追扇碎步上场。

5 - 8 依次左转身做金鸡沐浴。

（节奏渐快）

⑰ - 4 对 1 方向羞扇开扇提沉两次。

5 - 8 羞扇开扇提沉一次，后两拍不动。

（节奏加快）

⑱ - 8 脆扇提沉一次，招扇提沉两次。

⑲ - 8 重复⑱-8 动作。

⑳ - 4　脆扇快提沉一次,后两拍不动。

5 - 8　招扇提沉两次。

（快鼓点）

㉑ - 8　脆扇、招扇提沉各两次。

㉒ - 4　招扇提沉两次。

5 - 6　左转身对5方向招扇提沉一次。

7 - 8　左转身对1方向招扇提沉一次。

㉓ - 8　招扇提沉两次接半脚尖招扇,第八拍快速屈膝半蹲。

3. 提　示

提沉动作不管是慢节奏还是快节奏,都要强调"欲动先提"的特征和提时瞬间挂住的感觉。

第二节　提裹拧训练

一、直波浪提拧组合

1. 音　乐

慢鼓点

2. 动作组合

准备(4拍)　对3方向,正步位,开扇。

① - 8　对3方向慢做提裹拧齐眉扇一次。

② - 8　快速做提裹拧齐眉扇两次。

③ - 8　左脚对2方向上步成右踏步,缠头提拧两次。

④ - 8　右转身反缠头成左脚踏步做提拧一次。

⑤ - 4　左脚对8方向上步做缠头提拧一次。

5 - 8　左撤步转缠头提拧一次对1方向。

⑥ - 8　收左脚成正步位,做直波浪提拧一次。

⑦ - 4　右脚对2方向横迈一步的同时移重心直波浪提拧一次,顺势向右转体半圈。

5 - 8　对6方向上步,重复⑦-4动作。

⑧ - 8　收右脚成正步位,做快起慢落的直波浪提拧一次。

提　示

1. 做缠头提拧时,扇面要紧贴头部缠拧。

2. 做直波浪提拧时,扇子要紧贴身体随上提直线上升,拧时要经上弧线转扇。

二、斜波浪裹拧组合

1. 音　乐

慢鼓点

2. 动作组合

准备(4拍)　对1方向,正步位,开扇。

① - 8　对8方向上右脚左转体,做闪扇斜波浪裹拧一次成对5方向。

②-8　重复①-8动作,对4方向上步拧身成对1方向。

③-4　对8方向上右脚左转体,做滚扇斜波浪裹拧成体对5方向。

5-8　左转身对1方向勾脚齐眉,接左掀步齐眉对5方向。

④-8　右脚起做小五花斜波浪裹拧对8方向,接追扇对1方向。

⑤-8　左脚起做小五花斜波浪裹拧对2方向,接右踏步追扇对1方向。

⑥-8　右脚起两次快小五花斜波浪裹拧对8方向,接追扇掀步转对5方向。

3. 提　示

裹拧时扇面贴着身体,由扇口带着走。

三、提裹拧综合训练组合

1. 音　乐

波浪组合曲（一）

1 = C　2/4　　　　　　　　　　　　　　　　　　　　　　　佚　名曲

中板稍慢

(1̲6̲1̲　2̲2̲1̲2̲ | 3̲5̲3̲　2̲1̲ | 6̲.1̲6̲1̲　2̲3̲2̲ | 1. 6 | 3̲.5̲3̲5̲　6̲5̲6̲7̲6̲ | 5 —) |

‖: 2̲2̲　5̲3̲3̲2̲ | 2 1̲ 6 | 2̲2̲　5̲3̲3̲2̲ | 2̲ 1̲ 6 | 6̲.1̲　2̲2̲ | 3̲5̲3̲ 2̲1̲ |

3̲.5̲3̲5̲　6̲5̲1̲6̲ | 5. 3 | 6̲5̲6̲　2̲7̲7̲6̲ | 6̲1̲ 3̲ 5 | 6̲5̲6̲　2̲7̲7̲6̲ | 6 1̲ 6 |

1̲6̲1̲　2̲2̲1̲2̲ | 3̲5̲3̲ 2̲1̲ | 6̲.1̲6̲1̲ 2̲3̲2̲ | 1. 6 | 3̲.5̲3̲5̲ 6̲5̲6̲7̲6̲ | 5. — :‖

2. 动作组合

准备(12拍)　全体在台左后站一斜排。前四拍,对2方向做缠头转一圈跑至台中成满天星队形,五至十二拍,做直波浪提拧两次转对5方向,接提裹拧齐眉扇一次。

①-8　左脚对2方向上步至左前踏步,做缠头提拧三次,一慢两快。

②-4　右转身对6方向右踏步反缠头提拧一次。

5-8　右转身对8方向缠头提拧一次,再左脚撤步,左转身对1方向缠头提拧一次。

③-2　正步位对1方向做直波浪一次。

3-4　直波浪翻身对5方向成左前踏步,做提裹拧齐眉扇一次。

5-8　对3方向上左脚跟右脚成并步做提裹拧齐眉扇。

④-2　对2方向迈步做直波浪提拧一次。

3-4　右转身左脚对2方向迈步直波浪提拧一次。

5-8　重复④-4动作,对6方向迈步。

⑤-4　右转身对1方向,正步位直波浪提拧一次接提裹拧齐眉扇。

⑥-4　右转身对4方向,做小五花裹拧,左脚撤步至右前踏步追扇。

5 - 6　左脚半脚尖右脚离地对 2 方向,胯旁盖扇提拧一次。

7 - 8　左转身对 6 方向做小五花裹拧、立扇右拧大掖步,左转一圈对 1 方向。

⑦ - 4　对 8 方向左脚上步闪扇至左前踏步横拉端扇,上身拧对 5 方向。

5 - 6　对 8 方向右脚上步滚扇至横拉端扇,再右转身对 1 方向勾脚齐眉扇。

7 - 8　左起齐眉扇追步三次,左转一圈对 1 方向。

⑧ - 2　对 2 方向做双小五花三次。

3 - 4　落右脚上左脚裹拧右转一圈,接右大掖步立扇右转一圈。

5 - 8　对 6 方向缠头裹拧一次,接单手直波浪掏扇。

⑨ - 2　齐眉左立转一圈。

3 - 4　左脚撤步,缠头提拧左转一圈对 1 方向。

5 - 8　单手直波浪提拧一次。

⑩ - 4　对 1 方向,直波浪提拧一次,再左撤步缠头提拧转身一圈对 2 方向。

3. 提　示

直波浪和斜波浪连接时,注意身体内含。

第三节　提磨拧训练

一、磨拧组合

1. 音　乐

慢鼓点

2. 动作组合

准备(4 拍)　体对 2 方向,正步位,第四拍的后半拍(da),双脚半脚尖,双手成肩上扇。

① - 1　左脚上一小步成右踏步。

2 - 8　肩上转扇磨拧对 7 方向。

② - 8　做①-8 的反面动作。

③ - 8　重复①-②动作,速度加快一倍。

④ - 4　右脚向左旁上步为重心左转身做缠头磨拧,成体对 3 方向,左脚前点,身体继续磨拧至 8 方向。

5 - 8　做单手直波浪一次,成体对 1 方向。

3. 提　示

磨拧过程中必须保持大腿相夹微屈膝,呈水平状平磨。

二、磨夹拧组合

1. 音　乐

慢鼓点

2. 动作组合

准备(4 拍)　正步位,对 1 方向,合扇。

① - 2　左脚对 1 方向上步,同时开扇齐眉左磨转一圈。

3　右脚对 3 方向横迈出为重心，双手左晃至右旁两腕相对。

4　快夹臂的同时右脚立半脚尖。

5　落左脚为重心成右踏步，开扇成探身扇。

6 - 8　保持舞姿继续探拧。

②- 4　重心移至右脚，下左旁腰，左手平开，右翻扇经上弧线至右手平开。

5 - 8　体对 1 方向收左脚成正步位，向右左摆动四次。

③- 4　夹臂开扇一次。

5 - 8　重复③-4 动作。

④- 2　体对 1 方向上左脚齐眉左磨转一圈。

3　体对 1 方向做单臂直波浪，重心移至右腿。

4　右脚跳起落左脚为重心，左手体旁托巾，右手体旁平压扇。

5　落右脚为重心左转一圈，左手上托、右手下压，成体对 7 方向的探身扇。

6 - 8　停住。

3. 提　示

夹双臂时快速上提，形成提探拧的体态，身体有瞬间挂住的感觉。

三、提磨拧综合训练组合

1. 音　乐



夸　山　东

佚　名曲


1 = C 2/4

慢板



2.212 532 | 1 07 | 6.756 2776 | 5 - ） ‖: 561 276 | 5. 3 |

627 63532 | 16 1. | 2.123 5 | 3.532 1.7 | 6.156 76 | 5 - |

6.156 1 | 6557 6 | 227 65353 | 2 - | 3.523 57 | 7.321 7777 |

676765 363 | 5 - | 561 76 | 5. 3 | 627 63532 | 16 1. |

2.123 5.3 | 3.532 1 | 6.156 76 | 5 - | 3.562 1 | 376 5 |

55557 77777 | 33 5 | 06 35 | 662 765 56 | 3.532 | 161 2 |

1. 577 77 | 676765 3.535 | 6 6 5 - ‖: 2. rit 577 77 | 676765 3.535 | 6 6 5 - ‖

2. 动作组合

准备(8拍)　体对5方向,左大掖步。第八拍的后半拍,快速左转身并脚成体对2方向,肩上扇。

①-7　左脚为重心落右脚成踏步肩上转扇,由2方向经1方向至7方向磨拧。

8　　重心右移左脚上步,左转半圈体对3方向,缠头扇。

②-4　缠头磨拧由3方向转对8方向。

5-8　体对1方向单手直波浪。

③-4　重复①-7动作。

5-7　做①-7的反面动作。

8　　体对8方向踏步蹲,双手于右旁绕扇两次。

④-2　右脚上步成踏步上推扇,面对扇子。

3-4　左转身胯旁转扇,成体对3方向并脚半脚尖,肩上扇。

5-7　左脚为重心落右脚成踏步肩上转扇,由3方向经2方向至1方向磨拧。

8　　体对2方向踏步蹲,双手于左旁绕扇两次。

da　双脚跳起落地右脚为重心踏步蹲,体对1方向抱扇。

⑤-3　上推扇起。

4　　并脚半脚尖,在头上方做小五花。

da　左脚后撤一步,双手落至左腰旁经右腰前划弧线至右腰旁。

5　　重复⑤-4da的动作。

6-7　同⑤-4da的动作,加左转一圈。

8　　体对2方向,左吸腿跳,胸前反握扇。

⑥-1　体对8方向左脚落地为重心,握扇推向8方向,下右旁腰。

2　　体对8方向,右前吸腿,左腿半蹲,弓腰合扇扛肩。

3　　立身碎步后退。

4　　左转体对7方向,撤左脚为重心,右脚前点,耳旁开扇。

5-8　重心右移对1方向成大弓步,扇子经下弧线至体右下方。

⑦-4　上左脚成右踏步,体由3方向拧对8方向,做云手缠头扇口对8方向,左手搭右肘。

5　　体对1方向,右脚对3方向迈步为重心,合扇屈肘双腕相对。

6　　左勾脚离地,拧身夹扇。

7　　左脚落地,开扇。

8　　停住。

⑧-4　齐眉磨夹开扇。

5-8　重心移至右脚,扇经上至左耳旁成羞扇。

⑨-2　左脚为重心踏步磨拧对7方向,双手于胯旁转扇。

3-4　做⑨-2的反面动作。

5-8　重复⑨-4动作。

⑩-2　体对 2 方向朝前走碎步,双手经耳旁开扇划上弧线至前上方。

3-4　碎步退回,双手经前弧线落下。

5-6　右脚起跳三点步右转身,成体对 1 方向羞扇。

7-8　停住。

⑪-8　做磨拧肩上转扇左转一圈,成左脚为重心踏步,体对 1 方向,扇子经右肩上转合开至左肩上方。

⑫-4　全体分为两组,第一组拧身夹扇,第二组不动。

5-8　第二组拧身夹扇,第一组停住。

⑬-1　全体做下沉两次。

2　左手经前落下成双手合扇。

3-8　右脚上步为重心,左拧身对 8 方向,左手背手缠头扇。

⑭-1　右脚对 2 方向迈滑步,同时合扇扛扇。

2　左脚撤回为重心,下右旁腰,右手胯旁开扇,左手斜上托巾。

3-8　撤右脚右拧身体对 6 方向。

⑮-4　上左脚为重心踏步,双手肩上转扇,同时左转身对 3 方向。

5-8　右脚上步双手胯旁转扇,继续左转身一圈,成体对 2 方向。

⑯-2　左脚对 1 方向上步做齐眉磨拧转一圈。

3-4　单手直波浪跳起。

5　落地下搬扇左转一圈。

6-8　下沉两次。

⑰-2　右脚为重心,左脚并脚成正步位,下左旁腰,翻扇经上弧线至平开手。

5-8　左右摆两次。

⑱-4　体对 1 方向,左脚上步为重心,做缠头开手左转一圈。

5-8　右脚上步为重心缠头磨拧,左转一圈对 8 方向。

3. 提　示

动作的连接要有延续性,做到连绵不断,自然流畅。

第四节　压扭步训练

一、压扭步组合

1. 音　乐

快鼓点

2. 动作组合

准备　正步位对 1 方向,双手叉腰。

①-8　双手叉腰压扭步,左、右各一次。

②-8　合扇下场压扭步,左、右各两次。

③-8　合扇下场压扭步,对7、3方向各做两次。

④-4　快合扇下划压扭步,对1方向做一次。

5-8　原地右压扭步两次。

3. 提　示

收腹、腰部挺立,压扭步下压时,借脚下反弹之力形成提探拧的体态。

二、压扭步舞姿组合

1. 音　乐

快鼓点

2. 动作组合

准备　正步位对1方向,开扇。

①-8　直波浪压扭步两次前进。

②-4　左转身对5方向做直波浪压扭步一次。

5-8　直波浪压扭步一次。

③-8　双手打开至叉腰位,对1方向右慢转一圈。

④-8　对1方向做铲扇压扭步、上开扇压扭步,各两慢三快。

⑤-8　十字步直波浪压扭步一次。

⑥-8　快压扭步两次。

3. 提　示

脚下的压扭和上身的舞姿应交融在同一拍中,协调配合。

三、走场横拉组合

1. 音　乐

快鼓点

2. 动作组合

准备　正步位,对1方向。

①-8　走场横拉扇前进八步。

②-8　重复①-8动作,后退八步。

③-4　走场横推扇对2方向前进四步。

5-8　重复③-4动作,左转身对8方向走四步。

④-4　原地做走场十字步横拉扇。

5-8　左转身对6方向重复④-4动作。

⑤-4　左转身对4方向重复④-4动作。

5-8　左转身对2方向重复④-4动作。

⑥-8　左转身对1方向,原地做直波浪接右直波浪翻身推扇。

3. 提　示

横拉扇的扇子必须保持在水平线上左右横拉,扇子同上身动律呈相反方向运动。

四、压扭步综合训练组合

1. 音　乐

<center>压 扭 步 曲</center>

1 = G 2/4

佚 名曲

快板

（反复12次）

‖: 冬次　冬次 ｜ 冬次　仓 :‖ 冬仓　一冬 ｜ 仓　　0 ｜ 0 1　6 5 ｜ i 3　5 ｜

0 1　6 5 ｜ 5 3　2 ｜ 0　3　5 ｜ i 6　5 3 ｜ 2 2　7276 ｜ 5　　5 ｜

1·7　6 1 ｜ 0 6　6 5 ｜ 3·i　6 5 ｜ 3532 12 ｜ 3·3　3 3 ｜ 0 6　2 7 ｜

6 2　7 6 ｜ 5　5 ｜ 5·5　5 5 ｜ 0 6　2 6 ｜ i　i i ｜ 3　3 3 ｜

2·2　2 2 ｜ 0 5　4 3 ｜ 2　　5 ｜ 3532 76 ｜ 5　5 ‖: 冬次　冬次 ｜

（反复8次）

冬次　仓 :‖ 0 1　6 5 ｜ i 3　5 ｜ 0 1　6 5 ｜ 5 3　2 ｜ 0　3　5 ｜

i 6　5 3 ｜ 2 2 7276 ｜ 5　　5 ｜ 1·7　6 1 ｜ 0 6　6 5 ｜ 3·i　6 5 ｜

（反复24次）

3532 12 ｜ 3·3　3 3 ｜ 0 6　2 7 ｜ 6 2　7 6 ｜ 5　5 ‖: 冬次　冬次 ｜ 冬次　仓 :‖

2. 动作组合

准备（8拍）　分三组候场。第一组在台右后,第二组在台左后,第三组在台左前。

①- 8　第一组对 8 方向出场,做走场横拉扇行进。

②- 8　右转身对 2 方向走场横推扇行进;第二组对 2 方向出场,做走场横拉扇行进。

③- 8　第一组对 2 方向十字步横拉扇;第二组重复②-8 动作;第三组面对 7 方向,后退做走场横推扇出场。

④- 8　第一、二组重复③-8 第一组动作;第三组右转身对 3 方向做走场横拉扇。

⑤-⑥　全体对 1 方向,横推扇后退成三排(满天星)队形。

（收点）

⑦- 4　全体右转一圈,双手经胸前拉至头上方分开旁落成左下围扇。

（音乐）

⑧- 8　左起压扭步两次,再右压扭步两次对 1 方向。

⑨- 8　动作同⑧-8,全体分成两组相对。

⑩ - 8　做直波浪两次,四拍慢做一次,两拍快做一次,最后两拍不动。

⑪ - 4　做一次直波浪。

5 - 8　铲扇压扭步一次。第一组左转对 5 方向。

⑫ - 4　铲扇压扭步一次。

5 - 8　全体分为两组。第一组原地不动,目视 3 方向;第二组快铲扇压扭步,目视 7
　　　　方向。

⑬ - 4　第二组原地不动,第一组快铲扇压扭步,目视 7 方向。

5-10　全体左转身对 1 方向,扛扇碎步后退成前立扇。

(快鼓点)

⑭ - 8　前立扇左右横摆,两慢三快。

⑮ - 4　跌绕压扭步两次。

5 - 8　跌绕压扭步一次。

⑯ - 8　后绕压扭步一次。

⑰ - 8　齐眉扇。

(音乐)

⑱ - 4　压扭步两次。

5 - 8　左转身压扭步直波浪一次对 5 方向。

⑲ - 8　压扭步向右走弧线转对 2 方向,双手慢打开至叉腰。

⑳ - 4　快跌压扭步两次。

5 - 8　快跌压扭步一次。

㉑ - 4　对 7 方向铲扇压扭步一次,目视 1 方向。

5 - 8　快铲扇压扭步左右各一次,停至左起压扭步位置。

(快鼓点)

㉒-㉓　全体分三组。第一组横拉扇,第二组横搬扇,第三组横推扇;同时三组变换队形。

㉔-㉕　第一、二组行进至台中,相对横拉扇左转一圈,第三组原地横推扇。

㉖-㉗　第一组横推扇二龙吐须下场,第二组横拉扇集中于台后。

㉘-㉙　第二组横拉扇对 8 方向下场,第三组横拉扇行进至台中偏后。

㉚-㉛　第三组原地横拉扇十字步两次。

㉜-㉝　体对 3 方向,目视 1 方向,做后退横拉扇下场。

3. 提　示

1. 脚下压扭走四步或两步时,应注意压和弹的连贯性。

2. 在动作过程中,注意形成"提探拧"的体态。

第五节　叠扇横拧训练

一、叠扇横拧组合

1. 音　乐

　　快鼓点

2. 动作组合

准备(4拍) 正步位,体对8方向。

①-8 左起上叠扇横拧两慢三快,最后一拍停至左下方。

②-8 右起下叠扇横拧两慢三快,最后一拍停至右上方。

③-4 左起上叠扇横拧三次,最后一拍停至踏步位对4方向。

5-8 右起下叠扇横拧两次收脚至正步,对4方向。

④-4 右起下叠扇横拧三次,停至左踏步对8方向。

5-8 左起上叠扇横拧两次,停至右踏步位对8方向。

3. 提 示

横拧时,胯以下控制住,腰以上作整体的横向运动。

二、流动叠扇横拧组合

1. 音 乐

快鼓点

2. 动作组合

准备(4拍) 正步位,体对8方向。

①-8 对8方向流动叠扇横拧,左右各一次。

②-8 右转体对2方向,重复①-8动作。

③-8 左转体对8方向,做下甩叠扇一次。

④-8 左转下甩叠扇一次,体对4方向。

⑤-8 原地横拧向右慢转至对1方向。

⑥-8 做勾脚上开扇接侧端扇一次。

3. 提 示

下甩叠扇碎步向前接肩上托扇时,头、脚、上身和扇子都在同一节拍上到位。

三、叠扇横拧综合训练组合

1. 音 乐

春到沂河(片断一)

1 = C 2/4

王惠然曲

快板

（ 7·2 76 | 5676 5 ） | 2 | 5 | 532 3 | 2 5 | 1 | 2321 2 |

2 | 5 | 532 1 | 6 2 6 | 7276 5 | 1 1 1 | 1 2 | 3 3 5 | 3 2 |

2·3 27 | 6765 6 | 0 1 2 | 3535 32 | 7·2 76 | 5676 5 |

522 52 | 522 52 | 555 52 | 3532 3 | 522 52 | 522 52 |

$$\underline{555}\ \ \underline{52}\ |\ \underline{3532}\ \ \dot{1}\ |\ \underline{7222}\ \underline{3222}\ |\ \underline{7222}\ \underline{3222}\ |\ \underline{7235}\ \underline{2327}\ |\ \underline{6765}\ \ 6\ |$$

$$\underline{1212}\ \underline{3235}\ |\ \underline{2353}\ \underline{2321}\ |\ \underline{6756}\ \underline{7276}\ |\ \underline{52}\ \ \ 5\ |\ \underline{255}\ \underline{55}\ |\ \underline{55}\ \ \ \underline{32}\ |$$

$$\underline{333}\ \underline{33}\ |\ \underline{33}\ \ \underline{33}\ |\ \underline{255}\ \underline{55}\ |\ \underline{55}\ \ \underline{31}\ |\ \underline{22}\ \ \underline{22}\ |\ \underline{22}\ \ \underline{22}\ |$$

$$\underline{255}\ \underline{55}\ |\ \underline{55}\ \ \underline{32}\ |\ \underline{111}\ \underline{11}\ |\ \underline{11}\ \ \underline{17}\ |\ \underline{622}\ \underline{22}\ |\ \underline{22}\ \ \underline{76}\ |$$

$$\underline{55}\ \underline{55}\ |\ \underline{55}\ \ \ 5\ |\ \underline{25}\ \ \underline{32}\ |\ \underline{1235}\ \ 2\ |\ 6\ \ \underline{25}\ |\ \underline{6765}\ 6\ |$$

$$\underline{25}\ \ \underline{32}\ |\ \underline{1235}\ \ 2\ |\ 6\ \underline{2}\ \ \underline{56}\ |\ \underline{7276}\ \ 5\ |\ \underline{7656}\ \ \underline{52}\ |\ \underline{7656}\ \underline{52}\ |$$

$$\underline{7766}\ \underline{5566}\ |\ \underline{5566}\ \underline{5522}\ |\ \underline{7766}\ \underline{5566}\ |\ \underline{5566}\ \underline{5522}\ |\ 5\ \ \ \ 5\ |\ 5\ \ \ 0\ \|$$

2. 动作组合

准备（4拍）　两组分别在台右后、台左后候场。

① - 4　两组分别对 3、7 方向做大搬扇四次出场。

5 - 8　原地顿步体侧端扇。

②-④　重复①5-8 动作四次，最后四拍转对 1 方向。

⑤ - 4　对 8 方向做流动叠扇横拧前进。

5 - 8　对 8 方向做流动叠扇横拧后退。

⑥ - 8　重复⑤5-8 动作。

⑦ - 4　对 8 方向左叠扇右踏步，后两拍不动。

5 - 8　重复⑦-4 动作。

⑧ - 4　对 8 方向右踏步，左右叠扇各一次，最后一拍对 5 方向左叠扇不动。

5 - 8　大搬扇慢转成对 1 方向。

⑨ - 4　对 8 方向上下叠扇一次。

5 - 8　前两拍原地不动，后两拍原地横拧两次。

⑩ - 4　重复⑨-4 动作。

5 - 8　原地顿步横拧四次。

⑪ - 4　平步拉扇左转体对 5 方向。

5 - 8　平步翻扇右转体对 1 方向。

⑫ - 8　左转体对 8 方向做顿步齐眉扇撩巾。

⑬ - 4　端扇提沉转一圈对 5 方向。

5 - 8　大搬扇左转体对 1 方向。

⑭ - 4　左脚上步大拨扇对 8 方向。

5 - 8　对 8 方向顿步体侧端扇。

⑮ - 4　对 8 方向探步叠扇一次。

5 - 8　做快探步叠扇，后两拍停住不动。

⑯ - 4　左脚踏步依次向左右左叠扇横拧,最后一拍停住不动。

5 - 7　左脚踏步,向左、右做下叠扇横拧各一次。

8　　　右脚上步对 3 方向做大掖步上叠扇,体对 5 方向。

3. 提　示

大搬扇横拧做第二次时,上身一定要经过含身回拧的过程。

第六节　摆　步　训　练

一、立扇直波浪摆步组合

1. 音　乐

快鼓点

2. 动作组合

准备(4 拍)　对 1 方向体前立扇。

① - 8　对 1 方向立扇摆步前进,两慢四快。

② - 8　重复①-8 动作,后退。

③ - 8　对 2 方向立扇摆步前进四步,再右转身对 4 方向后退四步。

④ - 8　对 5 方向慢一倍做立扇摆步两次。

⑤ - 8　重复③-8 动作对 6、8 方向前进,每个方向走四步。

⑥ - 8　做齐眉磨夹扇接探伸扇一次。

3. 提　示

摆动时由脚下波及到肋部,使身体呈现出由下至上的连贯运动状态。

二、斜波浪摆步组合

1. 音　乐

快鼓点

2. 动作组合

准备(4 拍)　正步位,对 1 方向,开扇。

① - 8　对 7 方向慢做扣扇直波浪接左立扇摆步一次。

② - 8　做立扇摆步,一慢两快。

③-④　重复①-②动作。

⑤ - 4　对 6 方向做小五花斜波浪。

5 - 8　对 2 方向做左立扇摆步退三步。

⑥ - 8　做⑤-8 的反面动作。

⑦ - 8　前四拍右脚对 8 方向上步做小五花斜波浪,再对 4 方向右立扇摆步后退三步。

⑧ - 8　做⑦-8 的反面动作。

3. 提　示

小五花斜波浪接立扇,扇面随上身的裹含顺势贴大腿外侧到立扇位,整个动作一气呵成。

三、搬扇摆步组合

1. 音　乐

快鼓点

2. 动作组合

准备(4 拍)　正步位,对 1 方向,开扇。

①- 8　齐眉磨夹扇一次。

②- 8　双手拉开平开扇摆步四次。

③- 8　搬扇摆步两次。

④- 8　搬扇摆步七步接勾脚前搬扇一次。

⑤- 8　对 2 方向重复④-8 动作。

⑥- 8　重复①-8 动作。

⑦- 8　后退做②-8 动作。

⑧- 8　重复③-8 动作。

3. 提　示

扇子搬动要干脆利索。

四、摆步综合训练组合

1. 音　乐

摆　步　曲

1 = G 2/4

佚　名曲

小快板

(冬次　冬次 ｜冬次　仓) 12 ｜ 3 7 ｜ 6 5 ｜ 1· 2 3 6 5·2 35 ｜

32 72 ｜ 6 - 6 27 ｜ 22 62 ｜ 7 6 ｜ 5 - 5 - ｜ 1·6 12 ｜

32 3 ｜ 6·5 36 ｜ 53 5 ｜ 3·2 37 ｜ 6·1 65 ｜ 16 12 ｜ 32 3 ｜ 6·6 53 ｜

6·6 53 ｜ 2·3 53 6·1 53 ｜ 2·3 53 6·1 53 ｜ 6i56 i5 3561 5 ｜ 3 6 3 6 ｜

12 3 ｜ 16 12 3561 5 ｜ 3 6 3 6 ｜ 12 3 ｜ 2·2 35 6·1 53 ｜ 3·3 33 ｜

33 33 ｜ 2·2 23 53 5 ｜ 6·1 65 12 ｜ 3 37 65 ｜ 37 65 ｜ 2 23 55 ｜

76 5 ｜ 3·3 33 33 33 ｜ 5 - 7 - ｜ 6 - 6 - ｜ 冬次 冬次 ｜

(冬次 冬次 ｜冬次 仓)

冬次 仓 ｜ 66 76 ｜ 5· 3 ｜ ii 57 6 ｜ 5 1·2 35 ｜ 6i 53 ｜ 6 - ｜

65 32 ｜ 3 - 3 7 ｜ 6· 7 6 ｜ 5 2·2 62 ｜ 7 6 ｜ 5 - ｜

5　6　｜1．6　｜1　2　｜3　67　｜6　5　｜6．5　6i｜16　12｜3　－　｜

3　5　｜2．1　23｜5　0　｜3．5　27｜6　0　｜22　62｜7　6｜5　－　｜

5　－　｜1．6　12｜3．2　35｜6．5　36｜5653　5　｜3．2　3i｜6．i　65｜1．6　12｜

3523　5　｜66　5．3｜66　5　｜2．3　53｜66　5　｜3．3　33｜33　33｜2．2　22｜

22　22　‖：冬次　冬次｜冬次　仓：‖仓　仓｜仓　仓｜冬仓　一冬｜仓　0　‖

2. 动作组合

准备（4拍）　两组分别在台右后、台左后，体对3、7方向候场。

①-4　两组做跌步搬扇出场，相对行进至台中。

5-8　原地做踏步探身扇。

②-8　双手翻开至平开扇转身对1方向，再原地摆步四次。

③-④　右手起直波浪立扇摆步对7方向，两慢四快。

⑤-⑥-4　左手起直波浪立扇摆步四次，对3方向。

5-8　做齐眉磨夹成探身扇。

⑦-8　右手拉起做半脚尖开扇摆步四次。

⑧-⑨　丑婆拱花两次，同时前后排换位。

⑩-8　齐眉磨夹成探身扇。

（快鼓点）

⑪-8　重复⑦-8动作。

⑫-8　对1方向做跌步搬扇至台前。

（音乐）

⑬-8　左脚倒丁字拨扇两次成半脚尖平开扇。

⑭-8　半脚尖平开扇摆步，两慢三快，最后一拍不动。

⑮-2　小五花斜波浪左转身对6方向。

3-4　立扇向右拧成体对8方向。

5-8　对8方向做立扇后退摆步四次。

⑯-8　做5-8的反面动作。

⑰-⑱　直波浪摆步前后排错开成半圆形。

⑲-8　第一组对1方向做前立扇摆步两次；第二组齐眉磨夹探身扇一次。

⑳-8　第一组前立扇摆步后退四次；第二组搬扇摆步两次。

㉑-8　第一组摆步齐眉磨夹探身扇一次；第二组对台中圆心做前立扇两次。

㉒-8　第一组搬扇摆步一次回原位；第二组右转身背对圆心向外做前立扇摆步四次。

㉓-4 两组对圆心做跌步两次。

5－8 平开拨扇两次，后退。

㉔-8 重复㉓-8动作。

㉕-4 做跌步搬扇回原位。

5－8 对6方向做小五花成探身扇。

3. 提 示

做丑婆拱花后退时，头部应左右转动使鼻子和扇面相对。

第七节 跌 步 训 练

一、提探拧跌步组合

1. 音 乐

快鼓点

2. 动作组合

准备（4拍） 对1方向，开扇。

①-8 耳旁提扇接左踏步跌扑扇。

②-8 左撤步向前做正波浪跌步两次。

③-4 耳旁提扇至右踏步跌扇一次成体对2方向。

5－8 起身撩扇左转身拧至体对6方向。

④-8 重复③-8动作，对6方向跌拧至体对5方向。

⑤-8 收右脚转身对1方向，向前做直波浪跌步。

⑥-4 做耳旁提扇接左踏步跌扑扇。

5－8 左脚对8方向上步做小五花，再回身接大掖步齐眉扇对1方向。

提 示

1. 注意欲动先提，强调肋部提探的意识。

2. 跌扑翻以肋的提拧为主，强调一惊一乍的风格特点。

二、跌步组合

1. 音 乐

快鼓点

2. 动作组合

准备（4拍） 对1方向，开扇。

①-8 对1方向前进做搬扇跌步四次，接左踏步跌扑扇。

②-8 做撩扇后跌步八次后退。

③-8 重复①-8动作。

④-8 重复②-8动作。

⑤-4 对6方向搬扇两次接探身回拉扇成体对2方向。

5－8 做左踏步跌扑扇。

⑥-8　重复⑤-8动作,对2方向搬扇跌扑成体对6方向。

⑦-8　对5方向重复①-8动作。

⑧-4　右脚撤步转身。

5-8　做小五花踏步探身扇。

3. 提　示

做探身回拉扇时,上身应保持在90度上完成整个动作。

三、跌步综合训练组合

1. 音　乐

　　快鼓点

2. 动作组合

准备(8拍)　六人分两组在台右后、台左后候场。

(快鼓点)

①-②　两组同时向台中做跌步出场。

③-④　两人一组,做丑婆拱花顺序退至台后。

⑤-4　两组左右分开跌步成满天星队形。

5　　　左脚对4方向上步做小五花。

6-8　并脚端扇,左脚对7方向迈步成大掖步齐眉扇,体对5方向。

da　　并脚转体对1方向直波浪提。

(慢鼓点)

⑥-2　对1方向跌扑步。

3-6　右翻身体对5方向,双手朝斜上方打开。

7-8　左拧身原路返回成体对8方向。

⑦-4　右脚向前迈步顺势右翻身,最后半拍成金鸡独立。

5-6　体对2方向跌扑。

7-8　左翻身体对6方向,双手朝斜上方打开。

⑧-4　六人分两组,左边三人(第一组)对8方向跌扑,右边三人(第二组)不动。

5-6　第一组羞扇后撤两步,第二组不动。

7-8　停住。

⑨-4　第二组体对2方向金鸡独立接跌扑,第一组不动。

5-6　第二组羞扇后撤两步,第一组不动。

7-8　停住。

⑩-2　第一组两人体对7方向跌扑。

3-4　第一组的一个人和第二组的一个人同时做⑩-2的动作。

5-6　第二组二人做⑩-2的动作。

7-8　全体同时左翻身,体对4方向,双手朝斜上方打开。

⑪-4　并脚成体对1方向做直波浪,上身拧对7方向,双手朝斜上方打开。

5-6　并脚体对1方向,直波浪上提。

7-8　左脚对1方向上一步成踏步,左拧身7方向,双手朝斜上方打开。

da　　停住。

(快鼓点)

⑫-4　第一组三人体对6方向跌步右翻身横拉扇成体对2方向。

5-6　体对2方向跌扑。

7-8　停住。

⑬-8　第二组三人反方向做第一组⑫-8的动作。

⑭-8　体对1方向重心后移退步,双手经头上方旁分。

⑮-4　体对2方向跌步搬扇,最后一拍滑步搬扇。

5-8　体对8方向,重复⑮-4动作。

⑯-2　并脚体对1方向,直波浪上提。

3-4　左脚对1方向上步成踏步,左拧身对7方向,右手大搬扇探身扇。

5-6　体对1方向跌扑。

7-8　停住。

⑰-8　重复⑭-8动作。

(结束点)

⑱-4　并脚体对1方向,做直波浪一次。

5-6　体对8方向,左脚上步并脚踮起做小五花。

7　　　身体右转至5方向端扇。

8　　　左脚对3方向上步成大掖步,体对1方向,齐眉扇。

3. 提　示

跌、扑、翻是"提探拧"体态的强化,注意"翻"的提拧,用它来把握空间感觉。

第八节　追　步　训　练

一、提裹拧追步组合

准备(8拍)　体对5方向,左手后背,右手旁立扇,下右旁腰,从台左后碎步跑出至台中。

①-8　体对4方向做小五花裹拧一次。

②-8　立扇右拧,由台左侧向右弧线追步一圈至台右侧。

③-④　追步不停,立扇经端扇至齐眉扇,由台右侧向左弧线追步一圈至台左后。

⑤-8　体对6方向做小五花裹拧。

⑥-8　追扇,由台右侧向左弧线追步半圈,成体对1方向下左旁腰追扇,再追步至台右侧下场。

提　示

追步要迂回行进,强调在身体探拧的同时,以上身的动势带动双脚快速行进,每一步落地要稳实、有力,应区别于一般的圆场步。

二、滚浪组合

准备(8拍)　前四拍不动,第五拍起,体对5方向碎步向右弧线跑出,成体对1方向。

①-2　右脚对2方向迈步,左脚紧跟并腿,同时双晃手经下弧线过头划至右前方。

3 - 6　向左走弧线碎步流动回原位。

7 - 8　体对 2 方向,左脚上步成踏步,缠头提拧一次。

②- 8　做①-8 的反面动作。

③-④　重复①-②动作。

⑤- 2　体对 7 方向,右脚对 1 方向迈步,左脚紧跟并腿,同时双晃手至前方。

3 - 4　向左走弧线碎步至台右后。

5 - 6　体对 4 方向做小五花裹拧。

7 - 8　左踏步右转身做追扇一圈至台左前。

⑥- 8　做⑤-8 的反面动作。

⑦-⑧　重复⑤-⑥动作。

3. 提　示

滚浪动作要幅度大,在掌握好重心转换的同时,注意动作连接的流畅性。

三、追步综合训练组合

准备(8 拍)　六人分两组在台右后、台左后候场。

①- 8　两组分别对 3、7 方向相对跌步顺序出场。

②- 8　两组第一人相对做齐眉扇追步走一小圈。

③- 8　第一对右边人做齐眉扇,左边人做追扇至台前;第二对的二人重复②-8 动作。

④- 8　第一对的右边人追扇经台右侧走弧线至台后,左边人齐眉扇追步经台左侧走弧线至台后;第二对二人重复③-8 第一对二人的动作。

⑤- 8　重复③-④动作。

⑥- 8　全体形成大圆圈,按逆时针方向做齐眉追步。

⑦- 8　全体右拧身立扇自转一圈。

⑧- 8　六人分两组,左边三人(第一组)成三角位,右脚对 4 方向上步,双晃手滚浪经前晃向左后方;左边三人(第二组)追步从台左侧下场。

⑨- 8　第一组体对 6 方向做小五花追扇从台右侧下场。

⑩- 8　第二组背对 1 方向做双晃手滚浪,碎步上场向左走弧线至体对 2 方向踏步提拧。

⑪- 8　左转成体对 6 方向小五花追扇。

⑫- 8　保持追扇舞姿碎步向左走弧线成体对 1 方向的一横排。

⑬- 8　体对 8 方向,右脚上步闪扇齐眉追步自转一圈。后四拍第一组体对 5 方向从台右后追扇上场成第二排。

⑭-⑮　全体对 8 方向,左脚上步做滚扇、叠扇、齐眉追步自转一圈。

⑯- 8　立扇右拧身追步自转一圈。

⑰- 4　体对 3 方向,并脚提沉左右拧身端扇接齐眉转。

5 - 8　重复⑰-4 动作。

⑱- 2　重复⑰-4 动作,速度加快一倍。

3 - 4　重复⑱-2 动作。

5 - 8　做立扇,按顺时针方向追步一圈。

⑲ - 3 体对 8 方向并脚半脚尖,平托扇。

4 - - 右脚对 8 方向迈步成左大掖步,肩托扇面对 2 方向。

3. 提 示

追步是在舞姿本身探拧的基础上,强调向心力的感觉。

第九节 综 合 训 练

(教师自编组合,组合应突出风格性、训练性、技巧性、典型性、表演性等特征,可有参照。)

第二部分 山东胶州秧歌舞蹈(基础)训练教材

概 述

胶州秧歌流行于胶州湾一带的农村,亦属山东三大秧歌之一。本教材的提取,主要是以小嫚、扇女、翠花等人物的动态特征、风格特点作依据,进行加工、整理、提高、升华,纳入我们的课堂教学中的,它给人一种坚韧、挺拔、舒展、利落的美感形象视觉。我们归结的动作特征为拧、碾、抻、韧四大方面。

训练侧重点有三个方面:

一、"扭"。我们突出一个"扭"字,胶州秧歌在民间有"三弯九动十八态"之称,又叫"扭断腰"、"三道弯"。胶州秧歌的一举一动、一招一式都在一个"扭"字上,这个扭是以动力脚掌或脚跟的碾拧做运动的支点,从而波及腰和上身各部位的扭动,形成它流动中的"三道弯"曲线特征。

二、脚下的"拧"、"碾"。要有腰上的扭,必然要以脚下运动做支点,以自下而上的"拧"、"碾"、"扭"作为动作发力的重点,从而使胶州秧歌形体线条弯曲柔和,舞蹈动作轻柔,但也不失劲健挺秀、奔放洒脱。

三、我们所能体现的"抻"、"韧",是通过小臂的绕 8 字,手推翻腕的有机配合,训练了身体上下的协调性和内在控制身体的能力。它的慢板动律是一种"力"的运用和控制,体现在动作的幅度、速度、强度上,呈现出"快发力、慢延伸"的特点,集中成一种"细腻感"。老艺人用"抬重、落轻、走飘,活动起来扭断腰"来形容它,而这些特点的形成,和过去演员脚上要踩"跷板"不无关系。

我们要使学生能体现胶州秧歌的明快、舒展、富于韧劲的舞姿和细腻、泼辣的情感,表现出人们对生活的渴望和毫无掩遮的感情宣泄特点,就需要掌握拧、碾、抻、韧四大特征,使动律和音乐融为一体,真正的用身体去体现它的内涵,达到形神兼备。步骤上,首先以丁字拧步、倒丁字拧步以及丁字三步、小嫚扭等基本动律和动作,解决脚下的抬重、落轻、走飘,始终贯穿于体态上的"三道弯",在力度、幅度的展开方面,使身体的运动方式处于对抗状态,逐渐从碾、拧、抻、韧中达到上下配合自如、整体协调一致的训练。另一方面,手臂的运动,小臂绕 8 字、推扇、盘扇等非常具有胶州秧歌训练特点的动作,也是在碾、拧、抻、韧的发力过程中完成的,它们和体态的三道弯以及动律中脚下的抬重、落轻、走飘形成一体,才能构成完整的胶州秧歌舞蹈形态。由此,本教材的训练方法是在分析基础上的"整合"。

第一节　正丁字拧步训练

一、正丁字拧步组合

1. 音　乐



走　亲　戚



山东惠民民歌

1 = C　2/4

中板

（乐谱）

2. 动作组合

准备（4拍）　体对1方向，站小八字位，双手背于身后。最后一拍撤左脚呈三道弯体态。

①- 8　右起正丁字拧步四拍一次做两次，最后一拍右脚后撤呈三道弯体态。

②- 8　左起正丁字拧步两次。

③-④　左起十字正丁字拧步两次。

⑤- 8　左起正丁字拧步前行四步，双臂手背朝上旁抬，指尖上翘，最后一拍右脚在前原地往回拧。

⑥- 8　正丁字拧步后退四步，双手慢收至叉腰手。

⑦- 4　体对8方向右起正丁字拧步前行两步，双臂指尖上翘旁抬。

5 - 8　左起正丁字拧步退两步，双手渐背于身后。

⑧- 8　体对2方向重复⑦-⑧动作。

⑨- 4　体对1方向，右起正丁字拧步前行两步。

5 - 8　左脚后退一步，最后两拍右、左脚各原地拧一步。

3. 提　示

1. 拧步要注意重心的转换，在动力脚拧动的同时，主力腿将重心渐推至动力腿；要求步法有"拧、碾、押、韧"劲。

2. 拧步中的三道弯体态是自下而上形成的，即由脚的拧动，促使膝部的转动，带动腰的扭动。

二、正丁字拧步8字绕扇组合

1. 音　乐

走 亲 戚

$1 = C$ $\frac{2}{4}$

山东惠民民歌

中板

（ $\underline{6\cdot2}$ $\underline{76}$ ｜ $\dot5$ $\dot5$ ）‖: $\underline{22}^{\#}1$ $\underline{235}$ ｜ $\underline{\dot5}$ $\dot5$ $\dot6$ ｜ $\underline{11}$ $\underline{61}$ ｜ 2 $-$ ｜

$\underline{22}^{\#}1$ $\underline{23}$ ｜ 5 $\underline{32}$ ｜ $\underline{22}$ ｜ $\underline{32}$ ｜ $\underline{1\cdot2}$ $\underline{76}$ ｜ $\underline{22}$ 3 ｜ 5 $\underline{32}$ ｜

$\underline{2}$ $\underline{2}$ 5 ｜ 1 $\underline{76}$ ｜ $\underline{13}$ ｜ $\underline{56}$ ｜ $1\cdot$ 5 ｜ $\underline{6\cdot2}$ $\underline{76}$ ｜ $\dot5$ $\dot5$:‖

$\underline{13}$ $\underline{56}$ ｜ $1\cdot$ 5 ｜ $\underline{6\cdot2}$ $\underline{76}$ ｜ $\dot5$ $\dot5$ ‖

2. 动作组合

准备(4拍)　体对1方向,站小八字位,右手三指夹合扇,左手持手巾,双手背于身后。最后一拍撒右脚呈三道弯体态。

①-8　左起正丁字拧步做两次,最后一拍左脚后撤,左手叉腰,右手横8字绕扇两次收至叉腰。

②-8　做①-8的反面动作。

③-8　左起正丁字拧步两次,双手交替横8字绕扇两次。

④-8　十字正丁字拧步一次,双手横8字绕扇,最后一拍双手后背。

⑤-4　左起正丁字拧步两次,右手低8字绕扇两次。

5-6　左起正丁字拧步一次,右手低8字绕扇。

7-8　上右脚正丁字拧步一次呈三道弯体态,右手后背。

⑥-6　重复⑤-6动作,双手低8字绕扇。

7-8　左起拧步退两步,双手后背。

⑦-4　左起十字正丁字拧步,双手横8字绕扇。

5-6　左起正丁字拧步前行两步,双手横8字绕扇。

7-8　上左脚正丁字拧步两次,横8字绕扇一次。

⑧-8　左起正丁字拧步前行八步,前四拍双手平抬至两旁,后四拍右手开扇双手横8字绕扇。

⑨-2　右脚在前原地往回拧呈半蹲三道弯体态,双手从两旁落至体前靠拢,手心朝前。

3-4　撒右脚拧步一次,双手经旁至头上位手背相靠。

5-6　重复⑨-4动作,加快一倍。

7-8　原地左前正丁字拧步横8字绕扇一次,然后左手伸向左斜下,右手停于肩前。

3. 提　示

1. 做8字绕扇是以扇轴带领绕8字。

2. 脚下的拧步与手上的绕扇应在统一的节奏下协调配合。

三、正丁字拧步综合训练组合

1. 音　乐

在希望的田野上

施光南曲

$1 = {}^{\flat}B$　$\frac{2}{4}$

中快

（乐谱）

2. 动作组合

准备（12拍）　体对5方向，站正步位，右手三指夹合扇，左手持手巾。最后四拍撒右脚，左转至对1方向，双手后背，三道弯体态。

① - 7　左起正丁字拧步前行四步，双手指尖上翘旁抬平肩。

8　　右脚在前原地拧回。

② - 6　右脚正丁字拧步，双手左前慢横8字绕扇半次。

7 - 8　第一拍右脚拧回，左手搭右肩前，第二拍撒右脚拧步半蹲，右手五指握合扇，手心朝前垂于体前。

③ - 6　左转体对5方向，上左脚正丁字拧步双手横8字绕扇一次，最后两拍原地拧回。

7 - 8　右转体对1方向撒右脚拧步，双手经胸前交叉打开至两旁。

④ - 4　保持舞姿不动。

5 - 8　保持舞姿左起正丁字拧步前行两步。

⑤ - 4　上左脚慢正丁字拧步，右手开扇做横8字绕扇，左手背后。

5 - 6　原地拧回呈三道弯体态,双手横8字绕扇一次。

7 - 8　原地左前正丁字拧步,上撇扇至头上,左手平开。

⑥ - 4　保持舞姿不动。

5 - 6　上右脚滚步一次。

7 - 8　撤左脚呈三道弯体态,身体从7方向拧回至1方向,双手从斜下向旁拉开。

⑦ - 4　俯身正丁字拧步四步横8字绕扇,对7方向行进。

5 - 8　左转对3方向,正丁字拧步仰身横8字绕扇两次。

⑧ - 8　撤右脚呈三道弯体态对1方向,双手胸前抱扇横拉开。

⑨ - 8　正丁字拧步八步横8字绕扇,对1方向行进。

⑩ - 2　左起后撤两步,呈三道弯体态胸前抱扇。

3　　　保持舞姿不动。

4　　　深蹲,埋头至扇后。

5 - 8　慢起身,扇不动,仰视2方向。

⑪ - 4　正丁字拧步四步横8字绕扇两次,对2方向行进。

5 - 8　重复⑪-4动作,向后退走。

⑫ - 3　继续退走,做撇扇下、上、下各一次,至右手于体前下垂,左手搭右肩。

4　　　保持舞姿不动。

5 - 8　撤右脚右转身对1方向横拉扇至两旁。

⑬-2　（突慢）　上右脚正丁字拧步横8字绕扇。

3 - 4　上左脚成正步横8字绕扇。

5 - 6　左起撤两步,抱扇于胸前。

7 - 8　原地正丁字拧步大撇扇一次。

9 - 10　保持舞姿不动。

11-12　左起撤两步,缠头接扣扇下拉,三道弯体态仰视2方向亮相。

3. 提　示

自始至终强调自下而上形成的三道弯体态。

第二节　提拧步训练

一、原地提拧步组合

1. 音　乐

<p style="text-align:center">胶州秧歌曲（一）</p>

1 = C　**2/4**

王俊武曲

慢板

（ 3̲5̲6̲ 2̲̇7̲6̲1̇ | 5　　－ ） | 2̲̇2̇　5 | 5̲3̲2　1̇ | 2̲̇5　1̲̇7̲6̲1̇ | 2̇　－ |

2̲̇2̇　5 | 3̲5̲3̲2　1̇ | 6̲2̇　7̲2̲6̲ | 5　－ | 1̇　5 | 1̇　2̲6̲5̲　3 |

5̲3̲5̲　1̲̇7̲6̲1̇ | 2̇　－ | 2̲̇2̲̇3̲　5.3 | 2̲̇7̲6̲5̲　6 | 3̲5̲6̲　2̲̇7̲6̲1̇ | 5　－ ‖

2. 动作组合

准备(4拍) 体对1方向,左撤步呈三道弯体态,右手五指扣扇,左手持手巾,双手背于身后。

①-4 右起正丁字拧步一次。

5-8 右起提拧步一次。

②-4 右起丁字三步一次。

5-8 左起提拧步一次。

③-4 上左脚并步,右手扣压扇,左手提于左肩前。

5-8 右起提拧步一次。

④-8 重复③-8动作。

3. 提 示

1. 步法强调"抬重落轻"。

2. 做扣压扇下压时,右手紧贴体右侧直线压下。

二、提拧步8字绕扇、拨扇组合

1. 音 乐

泰 山 颂(片断)

$1 = \flat B \ \frac{2}{4}$

慢板

苗 晶、金 西曲

（3 5 6 2 7 6 7 6 ｜ 5 - ）｜ 3. 5 7 2 6 ｜ 5. 3 ｜ 6 5 6 1 7 6 ｜ 2 - ｜

3 5. 3 ｜ 2 7 2 6 ｜ 3 5 6 2 7 6 7 6 ｜ 5 - ｜ 1. 2 3 ｜ 7 6 1 5 3 5 6 ｜

5. 3 6 5 6 ｜ 3 - ｜ 6 3 5 2 0 3 ｜ 7 2 7 6 0 1 ｜ 3 5 3 5 2 7 6 7 6 ｜ 5 - ‖

2. 动作组合

准备(4拍) 体对1方向,右撤步呈三道弯体态,右手五指握扇,左手持手巾,双手背于身后。

①-4 原位左提拧步横8字绕扇两次。

5-8 对7方向左脚落地为重心,拨扇一次。

②-4 右脚踏一步,上左脚向右自转一圈,成体对2方向扣扇大掖步。

5-8 左起提拧步两次。

③-4 体对1方向,提拧步下拨扇两次。

5-8 体对7方向,提拧步上拨扇,脚落地成右踏步半蹲。

④-2 体对8方向,左起提拧步横8字绕扇一次。

3-4 撤左脚呈三道弯体态,手做半个横8字绕扇至右手垂于斜下方、左手在肩前。

5-8 体对2方向,做④-4的反面动作。

3. 提 示

拨扇经左肩前,然后用扇尖带动抛上弧线至身右后。抛出要有点,延伸要有线,形成有点有

线,点线结合。

三、提拧步综合训练组合

1. 音　乐



沂 蒙 山 小 调



山东民歌

$1 = {}^{\flat}B$　$\dfrac{3}{4}$

稍慢（第 3、4 遍中板）

$$(\dot{1}\cdot\ \dot{2}\quad 76\ |\ 53\ 56\ 76\ |\ 5\ -\ -\)\ \|:\ \dot{2}\quad 5\quad \dot{3}\dot{2}\ |\ \dot{3}\quad \dot{5}\dot{3}\quad \dot{2}\dot{1}\ |$$

$$\dot{2}\ -\ -\ |\ \dot{2}\quad 5\quad \dot{2}\ |\ \dot{3}\dot{5}\ \dot{3}\dot{2}\ \dot{1}6\ |\ \dot{1}\ -\ -\ |\ \dot{1}\ \dot{3}\quad \dot{2}\dot{3}\ |$$

（反复 4 次）

$$5\quad \dot{2}7\ 65\ |\ 6\ -\ -\ |\ \dot{1}\cdot\ \dot{2}\quad 76\ |\ 53\ 56\ 76\ |\ 5\ -\ -\ :\|$$

2. 动作组合

准备(9 拍)　六人分两组,每组三人,均右手五指扣扇,左手持手巾。一组从台右侧出场,体对 3 方向,碎步后退,铲扇,二组从台左侧出场,体对 7 方向,动作同一组,六人退成一横排。

① - 4　全体同时对 6 方向起法儿,左提拧步扣压扇,脚落地成对 5 方向。

5 - 6　上右脚并步,重心移至右脚。

7 - 9　快一倍重复①-6 动作。

② - 3　体对 3 方向左脚撤步铲扇。

4 - 6　全体右转身,六人分三对,每对右边一人转至 3 方向,左边一人转至 7 方向,均做左大掖步托扣扇,右边人形成前排,左边人为后排。

7 - 9　前排体对 1 方向、后排体对 5 方向左起提拧步扣压扇。

③ - 6　每对体相对提拧步扣压扇两次,逆时针互绕换位。

7 - 9　全体对 1 方向提拧步扣压扇。

④ - 4　体对 2 方向提拧步拨扇。

5 - 7　左提拧步横 8 字绕扇。

8 - 9　右脚后撤呈三道弯体态,横 8 字绕扇一次。

⑤ - 4　体对 1 方向右起正丁字拧步,合扇双背手。

5 - 9　原地右起提拧步两次。

⑥ - 6　提拧步,前排右脚先提,后排右脚先拧,前后排交错提、拧。

7 - 9　上左脚并右脚,打开扇接高 8 字绕扇。

⑦ - 4　体对 2 方向,左起提拧步扣压扇。

5 - 9　体对 8 方向,左起提拧步扣压扇。

⑧ - 4　体对 5 方向,左大掖步向右上方铲扇。

5 - 9　左腿提起,回身对 7 方向,双晃手接圆场步向左走弧线至体对 1 方向。

⑨ - 4　左提拧步拨扇两次。

5 - 9　左起丁字三步横 8 字绕扇一次。

⑩ - 9　做⑨-9 的反面动作。

⑪ - 4　左提拧步拨扇两次。

5 - 9　前排体对 7 方向,提拧步上拨扇,脚落地成右踏步半蹲,后排对 3 方向,动作同前排。

⑫ - 4　左大掖步托扣扇。

5 - 9　体对 1 方向,提拧步扣压扇。

⑬ - 9　反复做左腿的提拧步拨扇,第一拍前排提左腿,后排落左腿,形成前后排交错提落,第六拍前排左腿提住不落,第七拍后排左腿不落,换重心交错提落。

⑭ - 4　接做⑬-9 动作,第二拍前排左腿不落,形成最后两拍前后排左腿同时提落。

5 - 9　右起丁字三步横 8 字绕扇。

⑮ - 9　左起提拧步拨扇四次,走成横向三排的三角形。

⑯ - 3　体对 7 方向三排依次占一拍拨扇左踏步下蹲。

4 - 5　舞姿不动。

6 - 7　三排同时站起。

8　　　踏步下蹲拨扇。

9　　　开扇。

3. 提　示

提拧步的腿提起时,身体要形成三道弯体态。

第三节　倒丁字碾步训练

一、倒丁字碾步撇扇组合

1. 音　乐

迎春舞曲(一)

1 = C　$\frac{2}{4}$

佚　名曲

快板

(0̲ 6 1̇ | 3̇ 2̇ | 1̇ 1̣̇.1̣̇ | 1̇ 0) | 3̣̇.5̣̇ 3̣̇2̣̇ | 3̣̇6 1̇ | 6 3̇ 2̇ |

7̲6 5 | 6 1̇2̇ | 7 6 | 6.7̲ 6̲5 | 6̲5 3 | 1̲6 1̇ | 0 6 3̇ |

2̇ 7 | 6̲1 5 | 6.5̲ 3 | 0 6̲ 1̇ | 3̇ 2̇ | 1̇ 1̣̇.1̣̇ | 1̇ 0 ‖

2. 动作组合

准备(8 拍)　对 1 方向站正步位,右手五指握合扇,左手持手巾。

① - 1　左前倒丁字碾步,合扇上撇扇。

2 - 4　保持舞姿不动。

5 　　原位碾回,下撤扇。

6－8 　保持舞姿不动。

②－1 　重复①-1动作。

2－3 　舞姿不动。

4 　　重复①的第五拍动作。

5－6 　倒丁字碾步前行两步,大撤扇一次。

7－8 　舞姿不动。

③－4 　慢一倍重复②5-6动作。

5－6 　重复②5-6动作。

7－10 上左脚右手开扇肩上盘扇,再上右脚成正步,右手腰旁盘扇,左手肩前,左转至对5方向。

④－6 　倒丁字碾步大撤扇,对5、3、1方向各走两步。

7－8 　手姿不变,对1方向倒丁字碾步再走两步。

3. 提　示

1. 碾步时重心在主力腿,动力脚紧贴主力腿、虚离地面。

2. 强调脚、上身、头、手在同一拍完成姿态,形成整体转动、瞬间停顿的动态特点。

二、倒丁字碾探步拨扇组合

1. 音　乐

迎 春 舞 曲(二)

$1 = C \frac{2}{4}$

快板

佚　名曲

（ $\underline{0}$ 6 $\dot{1}$ ｜ $\dot{3}$ $\dot{2}$ $\dot{1}$ $\underline{\dot{1}.\dot{1}}$ ｜ $\dot{1}$ 0 ）｜ $\underline{3.\underline{5}}$ $\underline{3\dot{2}}$ ｜ $\underline{3}$ $\underline{6\dot{1}}$ ｜ 6 $\underline{3}$ $\dot{2}$ ｜

$\underline{7}6$ 5 ｜ 6 $\dot{1}$ $\dot{2}$ ｜ 7 6 ｜ $\underline{6.7}$ $\underline{65}$ ｜ $\underline{65}$ 3 ‖: $\underline{\dot{1}6}$ $\dot{1}$ ｜ 0 $\underline{6}$ $\dot{3}$ ｜

$\dot{2}$ 7 ｜ $\underline{6\dot{1}}$ 5 ｜ $\underline{6.\underline{5}}$ 3 ｜ 0 $\underline{6}$ $\dot{1}$ ｜ $\dot{3}$ $\dot{2}$ ｜ $\dot{1}$ $\underline{\dot{1}.\dot{1}}$ ｜ $\dot{1}$ 0 :‖

2. 动作组合

准备(8拍) 对1方向站正步位,右手五指握扇,左手持手巾。

①－4 　左前倒丁字碾探步,向左拨扇。

5－8 　收左脚回正步位半蹲,向右拨扇。

②－4 　重复①-4动作。

5－6 　快一倍重复①5-8动作。

7－8 　快一倍重复①-4动作。

③－6 　做①-4的反面动作。

7－10 做①5-8的反面动作。

④－4 　右起倒丁字碾探步拨扇前行两步。

5－8 　上左脚右手开扇肩上盘扇,跟右脚成正步,右手腰旁盘扇,左手肩前,左转对5方向。

⑤-2　左起走两步成正步,上拨扇两次。

3-4　保持舞姿不动。

5-8　左起倒丁字碾探步拨扇前行四步。

9-10　左转身对1方向,左起上两步成正步半蹲,俯身体前拨扇两次。

⑥-2　保持舞姿不动。

3-6　左起倒丁字碾探步俯身拨扇前行四步,最后一拍成正步半蹲。

7　　起身,双手在脸前晃扇一次。

8　　左倒丁字碾探步拨扇。

3. 提　示

倒丁字碾探步拨扇是在侧丁字碾步撇扇的基础上将动作幅度放大,即主力腿深蹲,动力腿探出,上身前俯。

三、倒丁字碾步、碾探步综合训练组合

1. 音　乐



倒丁字碾步曲



赵象焜曲

1 = C 2/4

中板

2. 动作组合

准备(8拍)　右手五指握扇,左手持手巾,八人站两横排在台右后候场,体对7方向。

①-②　一组(每排的第一、三人)倒丁字碾探步,俯身体前拨扇四次,仰身头上拨扇四次。二组(每排的第二、四人)先做仰身拨扇,再俯身拨扇,两横排高低交错走出场。

③-1　全体对5方向右前倒丁字碾探步拨扇,至左手搭右肩,右手垂于斜下。

2-4　保持舞姿不动。

5-6　左转对1方向左起倒丁字碾步两次,大撇扇一次。

7-8　舞姿不动。

④-2　舞姿不变,左起倒丁字碾步前行两步。

3-4　舞姿不动。

5-6　撤右脚拧步呈三道弯体态,合扇平转扇横置于胸前。

7 - 8　舞姿不动。

⑤ - 8　倒丁字碾步前行四步,开扇大撇扇两次。

⑥ - 1　一组撇左脚三道弯体态深蹲,下撇扇,左手搭右肩。二组原地不动。

2　　　一组不动。二组重复一组前一拍动作。

3 - 4　舞姿不动。

5 - 8　左起倒丁字碾步四步,大撇扇两次。

⑦ - 4　对 1 方向重复③-4 的动作。

5 - 6　一组左脚提拧步落地成踏步半蹲,上拨扇。二组不动。

7 - 8　一组不动。二组做一组 5-6 动作。

⑧ - 4　一组上左脚肩上盘扇,上右脚左转腰旁盘扇至 5 方向。二组右转对 5 方向上两步成
　　　正步,上拨扇两次。

5 - 8　一、二组互做对方⑧-4 动作。

⑨ - 4　对 1 方向左前倒丁字碾探步,上拨扇一次。

5 - 8　收左脚正步拧回,上拨扇一次。

⑩ - 4　快一倍重复⑨-8 动作。

5 - 6　快一倍重复⑨-4 动作。

7 - 8　收左脚成正步,双手脸前快晃扇三次。

⑪ - 8　做⑨-8 的反面动作。

⑫ - 4　左转对 6 方向上左脚踏步,右手上推扇至头上,左手垂于斜下。

5　　　右回身扇子拉回腰间,含胸低头。

6 - 7　对 1 方向正步半蹲,双手脸前快晃扇三次。

8　　　出左脚倒丁字碾探步,扇于左肩前,左手垂于斜下。

第四节　嫚扭步平转扇训练

一、嫚扭步组合

1. 音　乐



胶州秧歌曲(二)



1 = C 2/4

王俊武曲

慢板

$(2\dot{3}5 \quad \dot{1}2\dot{6} \mid 5 \quad - \,) \mid 3\dot{3}5 \quad \dot{1}6\dot{1} \mid 2\dot{3} \quad \dot{2} \quad 1\dot{2} \mid 3\dot{2}3 \quad \dot{1}2\dot{7}6 \mid 53 \quad 5 \quad 6 \mid$

$\dot{1}56 \quad \dot{1}.\dot{2} \mid \dot{1}6 \quad 5 \quad 3 \mid 556 \quad 321 \mid 23 \quad 2. \mid 332 \quad 35 \mid 65 \quad 6 \quad \dot{1} \mid$

$\dot{2}.3 \quad \dot{1}2\dot{1}7 \mid 65 \quad 6 \quad \dot{1} \mid 5.3 \quad 56 \mid \dot{1}.\dot{2} \quad 36 \mid 5 \quad - \mid 5. \quad \dot{3} \mid$

$\| : \dot{2}1\dot{2} \quad 3532 \mid \dot{1}6 \quad \dot{1} \quad 6 \mid 2\dot{3}5 \quad \dot{1}2\dot{6} \mid 5 \quad - : \|$

2. 动作组合

准备(4拍)　体对1方向,右前点步,双手背于身后。

①-4　原地嫚扭步移重心向前。

5-8　原地嫚扭步移重心向后。

②-2　右脚嫚扭步前行。

3-4　左脚嫚扭步前行。

5-8　右脚嫚扭步前行。

③-4　体对8方向,左起嫚扭步前行两步。

5-8　左脚嫚扭步前行。

④-4　原地嫚扭步移重心向后、前各一次。

5-8　移重心向后。

⑤-4　体对2方向,右起嫚扭步前行两步。

5-8　右脚嫚扭步前行。

⑥-8　重复④-8动作。

3. 提　示

扭步时双膝靠拢,动力腿虚离地面,主力腿伸膝的同时重心移至动力腿。

二、平转扇组合

1. 音　乐

迎春舞曲(三)

1 = C　2/4　　　　　　　　　　　　　　　　　　佚　名曲

慢板

(2̲2̲3̲ 7̲6̲ | i -) ‖: 1̲·6̲ 1̲2̲ | 3̲·5̲ 3̲2̲ | 7̲3̲ 2̲3̲7̲ | 6 - :‖

1̲·6̲ 3̲5̲ | 6· i | 3̲·2̲ 3̲5̲ | 6 - | 1̲·6̲ 3̲5̲ | 6· i |

3̲2̲3̲ 1̲2̲7̲ | 6 - | 5· 3̇ | 2̇·5̲ 3̇2̲ | 5̲3̲ 5̲6̲ | 2̇7̲ 6 |

2̲2̲3̲ 7̲6̲ | 5· 6 | 2̲2̲3̲ 7̲6̲ | i - ‖

2. 动作组合

准备(4拍)　体对1方向站正步位,右手三指捏合扇,左手持手巾叉腰。

①-8　左起嫚扭步走两步,右手平转扇(里转)接双手抱扇横推。

②-8　快一倍做①-8动作。

③-4　左撤步呈三道弯体态,左手抬于左上方,右手胯旁平转扇(里转)。

5-8　右撤步呈三道弯体态,左手后背,右手头顶平转扇(外转)。

④-8　原地嫚扭步移重心向前、后各一次,右手平转扇接双手抱扇横推。

⑤ - 4　体对 8 方向,左脚后撤胯旁平转扇(里转),右脚后撤头顶平转扇(外转)。

5 - 8　反复前四拍动作。

⑥ - 4　左撤步铲扇,右踏步端扇,左手提于左肩前,拧身对 2 方向。

5 - 8　保持舞姿胯旁平转扇。

3. 提　示

平转扇始终保持在水平面上运动。

三、嫚扭步平转扇综合训练组合

1. 音　乐

<p align="center">毛主席的话儿记心上</p>

1 = G 2/4

稍慢

<p align="right">傅庚辰曲</p>

(6 5 3 2 1 6 | 1 -) ‖: 2 5 6 5 | 3 2 1 6 5 | 1 2 3 6 5 3 |

2 1 2. | 6 5 6 5 3 | 2 1 6 | 1 | 3 2 3 2 1 6 | 1 - |

2 2 3 5 | 1 6 5 6 | 2. 3 5 3 5 | 6 6 5 | 1 5 6 1 |

6 5 6 5 3 2 | 6 1 1 2 3 | 5. 3 | 6 5 3 2 1 6 | 1 - ‖:

2. 动作组合

准备(4拍)　右手三指捏合扇,左手持手巾,八人站两排在台右后候场,体对 8 方向。

① - 4　后排左起嫚扭步两步平转扇两次斜线走上场,前排于 3-4 出场,动作同后排。

5 - 8　后排嫚扭步平转扇一次,前排动作加快一倍。

② - 4　后排嫚扭步平转扇两次,前排右踏步蹲头顶平转扇。

5 - 6　后排右踏步蹲头顶平转扇。

7 - 8　全体起身转至体对 7 方向。

③ - 2　左起嫚扭步平转扇走两步。

3　　体对 1 方向,左脚大老婆探步。

4　　撤右脚,胯旁端扇,右转身对 7 方向。

5 - 8　左起嫚扭步一慢两快,平转扇。

④ - 4　体对 1 方向,右勾脚提步,左腿跐脚跟起法儿,双晃手圆场步向左走一圈。

5 - 6　体对 2 方向,嫚扭步平转扇一次。

7 - 8　体对 1 方向,胯旁开盘扇三道弯体态。

⑤ - 4　经体前变扣扇,圆场步向右走一圈,体对 1 方向合扇。

⑥ - 4　嫚扭步平转扇一次。

5 - 6　撤左脚呈三道弯体态,胯旁平转扇。

7 - 8　撤右脚呈三道弯体态,头顶平转扇。

⑦ - 2　体对 2 方向向右斜上方推扇,再右回身胯旁端扇。

3 - 4　体对 4 方向,左嫚扭步平转扇。

5 - 6　撤左脚体对 1 方向三道弯体态胯旁开盘扇,再左转一圈头顶盘扇。

7 - 8　体对 1 方向,左起嫚扭步平转扇。

⑧ - 2　体对 7 方向,撤左脚别步铲扇。

3 - 4　移重心到右脚成踏步,右回身对 1 方向,右手胯旁端扇接平转扇,左手提于左肩前。

5 - 6　重复⑤5-6动作。

7 - 8　重复④-4动作成双倒"八"字队形。

⑨ - 4　台右侧四人体对 8 方向,台左侧四人体对 2 方向,左起嫚扭步平转扇向后退四步。

5 - 6　重复⑤5-6动作。

7 - 8　台右侧四人左上步,肩上开盘扇左转一圈,台左侧四人舞姿不动。

⑩ - 2　两组做对方⑨7-8动作。

3 - 4　全体体对 5 方向,托扣扇,台右侧四人卧鱼,台左侧四人右大掰步眼视右上方。

3. 提　示

下身的扭同扇子的转,应在同一节拍中协调完成。

第五节　推　扇　训　练

一、推扇、嫚扭步组合

1. 音　乐



谁不说俺家乡好（片断）

吕其明
肖培珩 曲
杨庶正



1 = C　4/4

稍慢

(6 5 6　7 2 6　5　-) | i i 2　i 3　5.　6 | 5 2　3 5　5　i. |

i i 2　3 5　2 6　7 2 | 6　5　2 3　5　- | 6 6 i　3 5　2 3 2　i 6 |

2　7　3　2 5　6 | 0 6　i 2　3 5 3　2 7 | 6 5 6　7 2 6　5　- ‖

2. 动作组合

准备(4拍)　体对 1 方向,右手五指握扇,左手持手巾。

① - 4　左起嫚扭步两步,上推扇接胯旁盘扇。

5 - 6　上左脚嫚扭步前后移重心,横推扇接胯旁盘扇。

7 - 8　重心移前双手上推扇。

②-2 体对 7 方向,撒左脚别步斜上推扇。

3-4 右转身对 1 方向,右踏步胯旁盘扇。

5-6 体对 2 方向,上左脚嫚扭步斜上推扇。

7-8 右回身对 5 方向,端扇。

③-4 左撒步体对 1 方向横推扇。

5-8 右撒步,回绕扇成扣扇右转一圈。

④-4 体对 5 方向,左起嫚扭步两步上推扇拉扇,右回身对 1 方向胯旁盘扇。

5-6 左嫚扭步上推扇。

7-8 保持舞姿晃身。

3. 提 示

推扇前要经过抱扇,抱扇与下身的扭应在同一节拍内完成,形成全身力的凝聚,随即动作逐渐伸展。

二、盘扇组合

1. 音 乐

微 山 湖(片断)

1 = ♭B 4/4

稍慢

吕其明曲

2. 动作组合

准备(4 拍) 体对 5 方向,右踏步,右手平端扇,左手左肩前。

①-2 左转身体对 1 方向,左撒步呈三道弯体态,收扇胯旁平转扇。

3-4 右撒步,头顶平转扇。

5-6 左撒步呈三道弯体态,胯旁开盘扇。

7-8 右脚嫚扭步横推扇。

②-4 左嫚扭步胯旁盘扇。

5-8 左撒步肩上盘扇左转一圈,对 8 方向上推扇。

③-8 左起嫚扭步四步,横推扇接胯旁盘扇两次,前四拍对 1 方向,后四拍对 8 方向。

④-4 左撒步肩上盘扇,左转一圈胯旁盘扇,成对 1 方向。

5-8 撒左脚、右脚,同时头顶扣盘扇右转半圈,成对 6 方向大掰步托扣扇。

3. 提 示

盘扇时扇面保持水平线运动。

三、推扇综合训练组合

1. 音　乐



春到沂河（片断二）

王惠然曲



1 = C　2/4

稍慢

（3.535 66 | 5 －) | 2̇ 5̇ | 5̇6̇3̇2̇ 3̇ | 2̇5̇ 1̇7̇6̇1̇ |

2̇ － | 2̇ 5̇ | 5̇6̇3̇2̇ 1̇.7̇ | 6̇2̇3̇ 2̇6̇7̇6̇ | 5̇ － |

6̇6̇6̇6̇5̇ 6̇3̇ | 2̇2̇3̇1̇7̇ 6̇ | 2̇2̇1̇2̇ 3̇.6̇ | 5̇6̇4̇3̇ 2̇ | 0 2̇ 1̇2̇ |

5̇. 4̇3̇ | 2̇.5̇3̇2̇ 5̇6̇ 1̇ 7̇6̇ | 2̇.3̇2̇3̇ 2̇3̇2̇7̇ | 6̇.2̇ 6̇7̇6̇5̇ |

3.535 66 | 5 － | 2̇5̇ 5̇6̇3̇2̇ | 1̇5̇ 1̇ | 2̇7̇ 6̇2̇ 2̇7̇6̇ |

5̇ － | 2̇2̇2̇2̇3̇ 5̇5̇6̇3̇2̇ | 1̇1̇ 1̇ 7̇ | 6̇2̇2̇6̇2̇ 5̇4̇3̇5̇ | 6̇6̇ 6̇.5̇6̇7̇ |

2̇2̇2̇2̇3̇ 5̇5̇6̇3̇2̇ | 1̇.3̇2̇7̇ 6̇.7̇ | 2̇2̇2̇2̇3̇ 1̇.2̇7̇6̇ | 5̇6̇5̇3̇2̇ 5̇.5̇6̇ | 2̇7̇7̇6̇ 5̇2̇5̇5̇6̇ |

2̇7̇7̇6̇ 5̇2̇5̇ | 6̇4̇4̇3̇ 2̇6̇2̇2̇3̇ | 6̇4̇4̇3̇ 2̇6̇2̇ | 5̇5̇ 5̇.6̇3̇2̇ | 1̇1̇1̇ 1̇ 3̇ |

2̇.3̇2̇3̇ 2̇3̇2̇7̇ | 6̇.2̇ 6̇7̇6̇5̇ | 3̇.5̇3̇5̇ 6̇6̇ | 5̇ 0 ‖

2. 动作组合

准备（4拍）　分两组候场，一组在台右后，体对 8 方向，二组在台左后，体对 2 方向。扇子打
　　　　　　开放于台中。

①-2　一组出场踮脚迈两步成正步，高 8 字绕扇（徒手）两次。

3-4　顺风展翅走圆场向右走小圈。

5-8　体对 8 方向慢坐地，双腿屈膝于体左侧，双搭手轻扶左膝。

②-8　一组舞姿不动。二组出场，动作同一组①-8（无特定队形要求）。

③-2　全体对 8 方向，拿扇合扇，低头，再抬头对 8 方向开扇斜上推扇。

3-4　拉扇到胯旁端扇。

5-6　收右腿,双膝跪地对 7 方向抱扇,右回身看 2 方向向右上推扇,再收至胯旁盘扇,臀坐腿上。

7　　臀立起,体对 5 方向横推扇。

④-2　回身对 1 方向,胯旁盘扇。

3-4　对 5 方向胯旁盘扇,左脚重心踏步站起。

5-6　并右脚成正步,胯旁盘扇。

7　　左提拧步,上右脚并步扣压扇。

⑤-4　左转身对 7 方向,撤左脚斜上推扇。

5-6　踮脚上右脚并左脚,胯旁立扇做回扇变扣扇。

7-8　扣扇经前弧线向上推扇,圆场步右转一圈。

⑥-2　对 2 方向上左脚弓步推扇,上右脚胯旁盘扇。

3-4　撤左脚体对 7 方向反握横推扇,重心前移回身对 1 方向胯旁盘扇。

5-6　上左脚体对 2 方向推扇,右转身对 5 方向胯旁盘扇。

7-8　体对 2 方向上推扇。

⑦-2　左撤步呈三道弯体态盘扇左转一圈对 1 方向。

3-4　小跳蹉步上推扇。

5-6　上右脚踏步盘扇。

7　　左撤步盘扇三道弯体态。

8　　右腿屈膝勾脚离地,左腿半蹲两下,继续盘扇。

⑧-2　落右脚碎步左转对 5 方向,胯旁盘扇。

3-4　上左脚踏步,推扇至一半做晃头再接推扇。

5　　左脚向 4 方向迈步,右脚上至左脚前踮脚,体对 6 方向上推扇。

6　　左撤步左转身对 1 方向抱扇横推。

7　　右脚向 2 方向横迈,重心跟出,胯旁盘扇。

8　　左转身,并右脚,体对 4 方向斜上推扇。

⑨-2　上左脚踏步左横推扇,右脚并步胯旁盘扇。

3-6　提拧步扣压扇两次。

7-8　重复⑨-2 动作。

⑩-2　左撤步三道弯体态,上推扇。

3-4　右撤步三道弯体态,变扣扇斜上推扇。

5-6　右转身圆场走一圈,斜上推扇。

7-8　上左脚并右脚体对 8 方向,胯旁立扇做回扇变扣扇,上左脚大掖步,扣扇前弧线推出。

⑪-1　右撤步三道弯体态,横推扇。

2　　左转身对 7 方向,左撤步斜上推扇。

3-4　重心前移至右脚,快速卧鱼回身对 4 方向胯旁端扇。

3. 提　示

推扇强调用韧劲推出,延伸不断。

第六节　小嫚走场训练

一、滚步、丁字三步、8字绕扇组合

1. 音　乐



社员都是向阳花（一）



1 = ♭B　2/4　　　　　　　　　　　　　　　　　　王玉西曲

中板

2. 动作组合

准备（4拍）　体对1方向站正步位，右手五指握合扇，左手持手巾。

① - 7　右起滚步五次，两慢三快，双手搭肩。

8　　撤左脚拧步呈三道弯体态。

② - 3　原地右前滚步一次。

4　　并左脚滚回正步位。

5 - 7　左起滚步三次。

8　　撤右脚拧步呈三道弯体态。

③ - 6　丁字三步，横8字绕扇两次。

7 - 8　左前原地正丁字拧步横8字绕扇一次。

④ - 6　提拧丁字三步横8字绕扇两次。

7 - 8　滚步横8字绕扇两次。

⑤ - 8　丁字三步横8字绕扇两次，每次绕扇第一拍做下撇扇，第四拍高绕扇。

⑥ - 4　继续做⑤-8动作。

5 - 6　丁字三步横8字绕扇。

7　　上右脚成踏步，右手头前合扇。

8　　踏步蹲，头上开扇。

3. 提　示

1. 丁字三步的动力脚踩下时，要有控制的先落脚跟再落脚外缘。

2. 上身的扭是随脚下的动作和重心的变化而促成腰部的转动，称"扭断腰"。

二、小嫚走场综合训练组合

1. 音　乐

<p align="center">社员都是向阳花(二)</p>

1 = ♭B　**2/4**

<p align="right">王玉西曲</p>

中板

$(\underline{3\,2}\ \underline{7\,6}\ |\ 5\ \ 5\)\ \|\!:\ \underline{3\,3\,5}\ \underline{3\,2}\ |\ \underline{3\,3\,5}\ \underline{3\,2}\ |\ \dot{3}\ \ 6\ |\ \underline{\dot{3}\cdot\dot{2}}\ \dot{1}\ |\ 6\dot{3}\ \ \dot{2}\dot{1}\ |$

$\dot{2}7\ \ 65\ |\ 35\ \ 7\dot{2}\ |\ 6\ \ 5\cdot\ |\ \underline{66\dot{1}}\ 35\ |\ 6\ \ \dot{1}\cdot\ |\ \dot{2}7\ \ 65\ |\ 65\ \ 3\ |$

$\dot{1}\cdot\dot{2}\ \ 35\ |\ \underline{3\,2\,3}\dot{1}\ |\ \dot{2}7\ \ 6\dot{1}\ |\ \underline{5\cdot6}\ \dot{1}\ |\ 0\dot{3}\ \ 35\ |\ \dot{1}\cdot\ 6\ |\ \dot{3}\ -\ |$

<p align="center">(反复 4 次)</p>

$\underline{5\cdot6}\ 7\dot{2}\ |\ 6\ \ 3\ |\ 5\cdot\ 6\ |\ \dot{3}\dot{2}\ \underline{76}\ 5\ -\ \|\!:\ 0\dot{3}\ \ 35\ |\ \dot{1}\cdot\ 6\ |$

$\dot{3}\ -\ |\ \underline{5\cdot6}\ 7\dot{2}\ |\ 6\ \ 3\ |\ 5\cdot\ 6\ |\ \dot{3}\dot{2}\ \underline{76}\ |\ 5\ -\ \|$

2. 动作组合

准备(4 拍)　右手五指握合扇,左手持手巾,在台右后候场。

①-8　由第一人带领,体对 7 方向,走场步合扇横 8 字绕扇四次出场。

②-4　第一人体对 1 方向原地丁字三步,其他人继续①-8 的动作,越过第一人。

5-8　第一人继续②-4 的动作,第二人在其左侧动作同第一人,其他人继续①-8 的动作越过第二人。

③-④　接上述规律,众人走成一横排,体对 1 方向。

⑤-2　左起正丁字拧步一次。

3　　上右脚成正步。

4　　撤右脚三道弯半蹲,右手在前,左手体旁,仰视 2 方向。

5-8　保持舞姿不动。

⑥-3　右转对 7 方向,左起走场步横 8 字绕扇三次。

4　　别步小跳高 8 字绕扇。

5-8　左转对 3 方向走场步横 8 字绕扇四次。

⑦-⑧　对 8 方向走场步横 8 字绕扇走成斜排。

⑨-4　丁字三步横 8 字绕扇,第一拍体对 2 方向下撇扇,第二拍对 4 方向做高绕扇。

5-8　重复⑨-4 动作。

⑩-4　走场步横 8 字绕扇,斜排从中间分开,前面一组人体对 6 方向前行,后面一组人体对 2 方向前行。

5-8　两组人各转半圈,动作同前四拍,插回一斜排。

⑪-⑫　继续走场步横 8 字绕扇,斜排对 8 方向行走,同时每两人一组占两拍依次到台左前时做左脚别步小跳,再转身走场步向台后走,第一、三组左转身,第二、四组右转身,

众人走成一个大圆圈。

⑬-8　走场步,圆圈的单数体对圆心俯身低8字绕扇走成里圈,双数横8字绕扇逆时针方向行进。

⑭-8　单双数交换做⑬-8动作,体相对交错换位。

⑮-8　重复⑬-8动作,单数顺时针、双数逆时针行进。

⑯-8　众人对1方向走场步俯身低8字绕扇后退成三角队形。

⑰-6　左起小跳步五步高8字绕扇前行,第六拍小跳别步向左转一圈。

7-8　原地提拧步,体前下拨扇两次。

⑱-2　重复⑰7-8动作。

3　左踏步蹲。

4-8　舞姿不动。

⑲-8　左起丁字三步两次,双手后背。

⑳-8　左起丁字三步,低8字绕扇。

㉑-8　提拧丁字三步两次,上身动作基本同⑨-4,对1方向第一拍做高绕扇,第三拍做下撇扇。

㉒-4　继续做㉑-8动作。

5-6　舞姿不动。

7　撇右脚呈三道弯体态深蹲,下撇扇至垂于体前,仰视2方向。

8　撇左脚呈三道弯体态深蹲,扇位不变。

㉓-4　舞姿不动。

5-8　右起丁字三步,体前握扇扇口冲下。

㉔-4　重复㉓5-8动作。

5-6　舞姿不动。

7-8　左起倒丁字碾步,大撇扇一次。

㉕-4　舞姿不动。

5-8　走场步横8字绕扇,两人为一组,向台左前台右前交叉行进。

㉖-8　重复㉕5-8动作,众人走下场。

第七节　扭子训练

一、扭子探步组合

1. 音　乐

<center>胶州秧歌鼓点(一)</center>

2. 动作组合

准备(4拍)　体对1方向站正步位,右手五指握合扇,左手持手巾,双手叉腰。

①－2　左腿经快速勾脚前吸向左旁探步,重心留于右腿。

3－4　移重心于左腿做①-2的反面动作。

5－8　重复①-4动作,双手做横拉推扇。

9-10　撤左脚体对8方向踏步,双手叉腰。

②－4　重复①5-8动作。

③－4　扭子探步一拍一步,第一拍体对1方向,左脚对8方向探步,第二拍移重心左转体对6方向,右脚对8方向探步,第三拍体对6方向,左脚对4方向探步,第四拍右脚对8方向探步。

5－6　撤左脚左转身对2方向踏步叉腰。

7－8　扭子探步,体对4方向,左脚对2方向探步,左转对8方向,右脚对2方向探步。

9-10　撤左脚对8方向踏步叉腰。

3. 提　示

做扭子探步要求双膝内靠,重心留于主力腿,换脚的同时换重心。

二、扭子整装组合

1. 音　乐

胶州秧歌鼓点(二)

$\frac{2}{4}$ X　X ｜一大　大大 ｜台　　0 ｜嘎．里　嘎大 ｜一大　大大 ｜台　台台 ｜

‖：一大　大大 ｜台　0 ：‖大　台 ｜大　　台 ｜一大　大大 ｜台　0 ‖

2. 动作组合

准备(4拍)　体对5方向站正步位。第三、四拍左转身对1方向左上步成踏步,右手五指握合扇,左手持手巾,双手叉腰。

①－2　体对1方向左起扭子探步横拉推扇。

3－4　扭子探步横拉推扇,先体对2方向,左脚对8方向探步,再体对6方向,右脚对8方向探步。

5－6　撤左脚左转身,体对2方向右踏步蹲,双手叉腰。

7-10　慢起身的同时于后两拍晃头。

②－2　体对2方向上左脚踏步向左拧腰,上右脚踏步向右拧腰,第二拍左转身对6方向上左脚踏步向左拧腰。

3－4　保持叉腰踏步舞姿做晃头。

③－2　体对6方向,右脚对8方向迈步,跟左脚成右踏步,同时双手里绕腕至左手斜上右手斜下,目视右下,第二拍双耸肩。

3－4　体对8方向,做③-2的反面动作(左脚对6方向迈步)。

5－6　体对1方向左起扭子探步横拉推扇。

7-8 撤左脚体对 8 方向踏步叉腰。

3. 提 示

整装动作要夸张、到位。

三、扭子综合训练组合

1. 音 乐

<p align="center">综 合 探 步 曲</p>

1 = D 2/4

佚 名 曲

中快

2. 动作组合

准备(4拍) 分两组于台后两侧候场,台右后一组体对 7 方向,台左后一组体对 3 方向,均右手五指握扇,左手持手巾。

①-8 跌步横 8 字绕扇,两组体相对出场成两竖排。

②-4 两组体相对十字步横 8 字绕扇。

5-8 两组左、右转对 1 方向十字步低 8 字绕扇,第八拍左转身对 5 方向。

③-4 走场步横 8 字绕扇对 5 方向行进。

5-6 右回身对 1 方向横拉扇至胯旁端扇。

7-8 右脚提拧步。

④-4 左起走场步横 8 字绕扇右转身对 6 方向行进。

5-6　右脚重心右回身对2方向横拉扇至头上遮阳。

7-8　舞姿不动。

⑤-4　对2方向跌步提拧横8字绕扇。

5-8　对1方向左起丁字三步横8字绕扇。

9-10　对8方向左腿重心,右勾脚脚跟点地,前绕立扇,再重心前移成踏步,对2方向反绕立扇。

空四拍　保持舞姿,于第三拍合扇。

⑥-2　对7方向左扭子探步横拉推扇。

3-4　对3、7方向各做一次右、左扭子探步横拉推扇。

5-6　右转身对5方向叉腰踏步蹲。

7-8　晃头慢起身。

9　左转身对1方向左前踏步。

10　舞姿不动。

⑦-2　扭子探步左右各一次,开扇,肩上盘扇接胯旁盘扇。

3-4　合扇,左转身对2方向左提拧步铲扇。

5-6　移重心左脚跌步提拧横8字绕扇。

7-8　对1方向左起丁字三步横8字绕扇,至右脚提拧胯旁反抱扇。

⑧-2　上右脚转身对8方向,双手经里绕腕至左手斜上右手斜下,目视右下,第二拍双耸肩。

3-4　重复⑧-2动作,转身对3方向。

5-8　左右扭子探步至左前踏步蹲,对1方向开扇遮羞扇。

⑨-4　(中速)保持舞姿晃头起身。

5-8　对8方向走场步横8字绕扇。

⑩-4　左转身对2方向扭子探步合扇横拉推扇。

5-8　对1方向重复⑩-4动作。

⑪-2　左转身对5方向左脚别步位踢扇。

3-4　左转身对2方向,左踏步叉腰向左拧身。

5-6　跌步提拧横8字绕扇。

7-8　丁字三步横8字绕扇。

9-⑩　重复⑤9-10动作,最后半拍右腿勾脚前吸。

3. 提　示

该组合动作较夸张,要体现出大老婆人物的个性特征。

第八节　综 合 训 练

(教师自编组合,组合应突出风格性、训练性、技巧性、典型性、表演性等特征,可有参照。)

第八章 朝鲜族舞蹈(基础)训练教材

概 述

朝鲜民族有着悠久的历史和文化,厚重的民族意识、"白色"的图腾观念,加上多年的战乱和长久的民族压抑,营造出朝鲜族舞蹈独特的文化氛围,表现出独特而鲜明的风格特点:女性舞蹈柔韧优雅而深沉,男性舞蹈稳重潇洒而幽默。在形成朝鲜族舞蹈美学特征的诸因素中,十分重要的是特殊的节奏赋予朝鲜舞以动律、性格和生命,丰富鲜明的节奏长短是朝鲜舞蹈的核心,朝鲜舞的每一个动作无不在节奏长短之中,与节奏共振动、共起伏、共延续。本教材是以延边地区朝鲜族民间舞蹈为素材,经过专家整理、提炼之后形成的。

朝鲜族民间舞蹈有它独特的艺术个性与特征,它那特殊的气息带动优雅的韵律与细腻的内在感情融为一体的风格是其独有的审美色彩。它有着丰富的舞蹈语汇及性格各异的舞蹈种类。我们称之为"长短"的就是节奏和音乐的部分,而它与舞蹈的结合,就是我们所谓的"呼吸"。呼吸的运用是朝鲜族舞蹈中的一大特点,也是一个重要环节,呼吸的节奏、长短、轻重、缓急等又是体现朝鲜族舞蹈风格特点的一个重要手段之一。

本教材基本都是以节奏长短来划分的,其中主要择取了"古格里长短、扎津古格里长短、安旦长短、它令长短、挥莫里长短"等不同节奏长短中的基础步法和华彩步法,以及手臂动作,如"扛、弹、拍、抽"等,手的动作以及蹲、跳、转等技巧动作。从动作规律性角度来讲,从审美情趣、性格、风格、节奏长短特性(速度)的剖析入手,并以内部气息规律(力度)的对比为视点,摸索与提炼出核心动律,同时紧紧抓住这一决定舞蹈本质的动律线,强化呼吸动律运用与风格的统一。

1. 古格里长短,屈伸动律的特点

它的特殊性就在于以气息(丹田)的运用来带动膝部的屈伸与步法,并贯穿于全身。吸气时由丹田发力经后背至头顶,呼气时经前胸落于丹田延伸至脚指尖端处,有显明的连贯性,同时也构成舞姿造型的流动和延续性。正是在这种屈伸动律的动作下,使步法的连接过度呈现出"涌浪式下弧线"和"上抛式弧线"的特点,动作过程如流水,并在其间形成抻拉的韧劲感。使古格里舞蹈呈现出含蓄、柔韧、细腻、动静相间的风格特点,即以内在之动,带动外在之动,动中有线,静时线不断。

2. 扎津古格里长短

它活泼、伶俐、快捷,带有跳跃同时又向上提升的感觉,是一种"弹挑动律"。"弹挑动律"是把呼吸提升至上腰背部,向上发出的"力"小而短促、轻脆上弹,由此而带动了肩部的弹动,以及腕部的弹腕,步法则集中上提,使整个动律的特点显现出"弹"、"提"、"碎"、"点"、"移"的动感特征。

3. 安旦长短

它是一种"顿移动律",是借助节奏长短的强、弱特点向下发出的"力"其特征是短促有力的,造成动律的艮顿跳跃。此时的呼吸因舞蹈的需要,或吸气后收气,或呼气后闭气,使"顿"与节奏密切配合。动作的"顿"由内至外地形成,"顿"的动作虽然在形态上是停滞的,但因呼吸的作用,使"顿"的动律产生静中有动的效果。

　　对呼吸动律的有意识训练,主要是指内在呼吸在流动当中的起止、强弱、大小、快慢、刚柔的分配,根据呼吸动律不同特点发出不同的"力",而发力的时间、部位、大小、轻重、快慢都要适时适量,才会气力顺随,给人以风格鲜明、自然、轻松、协调、流畅的感觉。通过这一呼、一吸、一收、一放、一停、一顿、一伸、一沉、一弹、一静、一蹲等达到朝鲜舞空间变化的启、承、转、合,既能随心所欲地表现内心,表现激情,体现不同的风格特征,又能使舞蹈动作的转折合理自如、流畅自然。

　　以上通过对动律的归纳与划分,揭示了一条由浅入深地由简到繁,一环接一环的内在联系规律,以此可以全面地了解朝鲜族不同种类的舞蹈个性,并分辨它们之间的差异和典型特征。

第一节　屈伸动律训练

一、原地屈伸组合

1. 音　乐

古 哥 里 长 短

$\frac{12}{8}$

(反复 9 次)

‖: 　X·11　　X 1 X　　X·11　　X 1 0　　:‖

2. 动作组合

准备(24 拍)　体对 1 方向,自然位双垂手,目平视。

①-②　双手提裙,原地屈伸、呼吸提沉两次(慢蹲慢起)。

③-④　拧身屈伸、呼吸提沉;第一遍重心渐移至右脚,第二遍重心渐移至左脚。

⑤-12　屈伸(快蹲快起)、呼吸提沉,双手于右胯旁上下提裙;第七拍双手松裙,顺势屈伸慢蹲。

⑥-12　做⑤-12 的反面动作。

⑦-⑧　右脚旁移成八字位深蹲。从第四拍开始,渐起身直立,双脚踮起,双手随之做旁提手至横手位。从第十九拍起,收右脚回至自然位,双手提裙,小幅度屈伸、呼吸提沉。

3. 提　示

　　身体要保持自然垂直、收腹提臀、含胸垂肩的基本体态;吸气时由丹田经后背至头顶,呼气时经前胸落回丹田;慢蹲慢起要有抻拉的韧劲感。

二、移动屈伸组合

1. 音　乐

$\frac{12}{8}$

(反复 9 次)

‖: 　X·11　　X 1 X　　X·11　　X 1 0　　:‖

2. 动作组合

准备(12 拍)　前六拍静止;第七至九拍起左脚向 3 方向上步;第十至十二拍落左脚右转身

对 5 方向,双手自然位垂手,屈伸下沉。

①-12　屈伸、呼吸提沉一次(双吸单落)。

②-12　双吸单落屈伸、呼吸提沉两次。

③- 6　右转身的同时左脚向 6 方向横迈,成左脚重心大八字位深蹲,双手左扛手、右斜下手,体对 8 方向,目视 2 方向。

7 -12　保持舞姿,呼吸提沉一次。

④-12　保持舞姿,左脚重心,依次向 7、5、3、1 方向做八字位蹲点转。

⑤- 3　右脚朝 1 方向上步,双脚踮起,双手提裙。

4 - 6　右腿屈,左脚由旁划对 2 方向。

7 - 9　起右腿,上身左拧,右肩对 2 方向,目视 2 方向。

10-12　保持舞姿,呼吸提沉一次。

⑥-12　做⑤-12 的反面动作。

⑦- 4　左脚起平步后退四步。

5 - 8　(节奏渐慢)　左脚重心,右脚前丁字位,左手提裙,右手小抽腰围手一次,呼吸提沉一次。

9 - 12　左膝伸的同时右腿对 8 方向抬起鹤步,上身右拧,右手提至前平手位。

鼓　点

⑧-12　左膝屈的同时落右脚成前交叉位脚掌点地,右手抽至横手位,上身继续右拧,目平视 8 方向。

3. 提　示

收臂时要顺势下沉,由气息带动膝部屈伸;做八字蹲点转时,呼吸的重拍向下,保持体态,切忌上下起伏。

三、屈伸动律综合训练组合

1. 音　乐

<center>佚　名</center>

$1 = {}^{\flat}B$　$\frac{12}{8}$

朝鲜歌曲

中板

2. 动作组合

准备(12拍)　体对 1 方向,右单腿跪蹲,左手扶左膝,含胸埋头,右手扶地。

①-②　保持舞姿原地呼吸提沉两次。

③-④　呼吸提沉一次同时慢起身,双手下垂。

⑤-12　右脚重心,左脚起对 2 方向交叉勾脚点地,上身拧向 8 方向,双手提裙,目视 2 方向斜下;最后六拍原地压碾步一次,舞姿不变。

⑥-12　收左脚回基本步,快蹲快起屈伸、呼吸一次,目视 8 方向,双手由左胯旁上下提裙;第十拍时左脚由 2 方向划撩至 8 方向,成大八字位深蹲,体对 1 方向,体旁双抽手位。

⑦-⑧　慢起身,双脚踮起,双抽手至斜上手位;最后三拍往 6 方向撤右脚成左中鹤步位,体对 2 方向,双手由体旁拍扔手。

⑨-12　左上右退小鹤步,双手提裙位,体对 2 方向。

⑩-12　左脚往 6 方向撤步成大八字位深蹲,左腿重心,体对 8 方向,右手胸前围手,左背手;第七拍蹲移重心至右腿,右扛左横手。

⑪- 6　保持舞姿,原地蹲点转依次对 4、2、8 方向,然后左移重心起身碎步往 8 方向,走成左脚重心、右前交叉位,左手慢伸至斜前手位,右手慢落下垂,目视 8 方向斜上方。

7 - 12　慢蹲,右拧身,左肩对 8 方向,同时慢落左手成双手提裙,含胸埋头。

⑫- 6　吸气慢起身。

7 - 8　做连续的双吸气,继续慢起。

9 - 12　直立,双脚踮起。

⑬- 6　吐气慢蹲。

7 - 8　做连续的双吐气,继续慢蹲。

9 - 12　右腿单跪地,含胸埋头。

⑭-12　保持舞姿,做单吸气起身,双吐气呼吸提沉一次。

⑮- 3　快起身,右脚起勾脚点地成交叉位,上身拧对 2 方向,双手提裙,目视 8 方向斜下方。

4 - 6　绷右脚。

7 - 9　右脚勾脚趾。

10-12　右脚抬鹤步的同时往旁划撩。

⑯-12　做⑮-12 的反面动作。

⑰-12　右起平步后退四步,双手提裙。

⑱- 6　左脚重心,右脚前丁字位,左手提裙,右手做小抽腰围手,呼吸提沉一次。

7 - 12　前移重心,呼吸提沉一次,右手抽至前斜下手位再落回体旁垂手。

⑲- 3　左膝伸的同时右腿向 8 方向抬起鹤步,上身右拧对 2 方向,右手朝 8 方向提至前平手位。

4 - 6　左膝屈的同时右腿落于交叉位勾脚点地,右手落回体旁垂手。

7 - 12　继续慢蹲,右手抽至横手位。

⑳-12　起右脚旁划撩至大八字位深蹲,体旁双抽手屈伸慢起;再渐蹲至右单腿跪蹲,体对 8 方向,右手斜前拍地扔手,左背手,含胸埋头。

3. 提　示

1. 在呼吸提沉的过程中,要强调用气息带动屈伸,并且由脚、小腿、大腿、臀、后背连贯形成

内在的上下对抗的拉力感。

2. 做八字蹲点转时,呼吸重拍向下,保持体态,切忌上下起伏。

第二节　手臂训练

一、抽、围、扛、推、扔手组合

1. 音　乐

风景好来生活也美好(一)

(朝)金永道曲

1 = G　**12/8**

中板

2. 动作组合

准备(24拍)　自然位,双垂手,体对1方向。

①-②　双手右前起做抽腰围手两次;②的第十二拍双手收回腹前成右前交叉位。

③-6　慢起身,双脚踮起,双手抽至斜上手位。

7-9　左屈右抬鹤步,双手落至扛手位。

10-12　落左脚前移重心顺势推、收回至自然位,双脚踮起,双手随之前推旁分至横手位;第十二拍深蹲,同时双手收回腹前成左前交叉手位。

④-12　做③-12的反面动作;第十二拍深蹲,双手成左提裙、右前腰围手位。

⑤-12　右拧身,做右抽扛手,屈伸呼吸提沉一次。

⑥-12　做⑤-12的反面动作。

⑦-3　起身直立,双脚踮起,右手抽至斜上手位。

4-6　左屈右抬鹤步,右手落至扛手位。

7-9　右脚横迈,左脚收回基本位,右手旁推至横手位扔手。

10-12　半蹲,右手自然旁落。

⑧-12　做⑦-12的反面动作。

3. 提　示

1. 抽扛手是以肘部在重拍时发力带动臂的延伸。

2. 推手要以掌根部发力带动。

二、绕划手组合

1. 音　乐

风景好来生活也美好(二)

(朝)金永道曲

1 = G 12/8

中板

（5 6 6. 565 3. ｜ 2 2 2165 6. 6. ）｜ 3 3 3. 212 5 3 ｜

2 2 2165 3. 3. ｜ 6. 6 1 212 5 3 ｜ 2 2 2165 6. 6. ｜

3 5 5. 535 3. ｜ 6 6 653 2 2. ｜ 1 2 3. 535 1 7 ｜ 3 3 323 6. 6. ‖

2. 动作组合

准备(12拍) 自然位,双垂手,体对1方向。最后一拍右脚向2方向上步成基本位,上身左拧,右肩对2方向,左提裙,右手斜前手、内侧提腕。

①-12 做小绕划手两次。

②-12 做①-12的反面动作。

③-12 左中绕划手,右手旁起至顶手绕划后落于胸围手位,同时,朝8方向上左脚,右脚随至前交叉位脚跟点地向左碾转一圈。

④-12 做③-12的反面动作。

⑤-⑥ 双脚自然位,双手做大绕划手一次,体对1方向。

⑦-6 左脚起后撤步踏脚,双手右提裙,左手大绕划手至顶手位,体对8方向,目视1方向。

7-12 做⑦-6的反面动作。

⑧-12 重复⑦-12动作;最后六拍成右前交叉点地位半蹲,手位不变,上身拧对2方向,目视8方向。

3. 提 示

1. 小绕划手是以腕部发力,绕划8字形。

2. 中绕划手是以腕带动小臂运动,手收回至腋下顺势旁推绕划横8字形。

3. 大绕划手是以肘部带动手臂运动,绕划S型。

三、手臂综合训练组合

1. 音 乐

阿 里 郎

朝鲜民谣

1 = G 3/4

中板

（5. 6 56 ｜ 1. 2 12 ｜ 3 23 16 ｜ 53 23 16 ｜ 53 23 16 ｜ 5 - - ）｜

‖: 5. 6 56 ｜ 1. 2 12 ｜ 3 23 16 ｜ 5. 6 56 ｜ 1. 2 12 ｜ 32 16 56 ｜

$$ \text{1. } \underline{2}\ 1\ |\ 1\ -\ -\ |\ 5\ -\ 5\ |\ 5\ 3\ 2\ |\ \underline{33}\ \underline{23}\ \underline{16}\ |\ \underline{5.}\ \underline{6}\ \underline{56}\ | $$

（反复4次）

$$ \text{1. }\underline{2}\ \underline{12}\ |\ \underline{32}\ \underline{16}\ \underline{56}\ |\ \text{1. }\underline{2}\ 1\ |\ 1\ -\ -\ :\|\ \text{1. }\underline{2}\ \underline{12}\ |\ \underline{32}\ \underline{16}\ \underline{56}\ |\ \text{1. }\underline{2}\ 1\ |\ 1\ -\ -\ \| $$

rit

2. 动作组合

准备（24拍）　体对5方向，上身左拧对6方向，盘腿坐地，左胸前围手，右背手，往4方向斜倾，含胸埋头，目视地面。

①-12　原地做呼吸提沉两次。

②-12　呼气，慢起上身，双抽手慢出至左斜下成右肘弯肩前手；最后三拍吐气落。

③-12　左手不动，右手扛推手一次（手背朝里），呼吸提沉两次。

④- 6　右脚收回成双腿跪地，右手经前至顶手位，屏息，体对4方向，上身拧对6方向；最后三拍吐气下沉。

7 -12　右单腿跪蹲，双手自顶手位分划落至右前腰围手位，体由4方向慢转对3方向，上身左拧对1方向，目视8方向斜上方，呼吸提沉一次。

⑤-12　双手做抽腰围手两次，上身随手转对4、1方向，呼吸提沉两次。

⑥- 6　呼吸提沉（快起慢落）一次，右手绕腕至胸围手位，左手背手位，上身拧对2方向，目视8方向斜上方。

7 -12　呼吸提沉（快起慢落）一次，双手做中绕划手至横手位，目视1方向。

⑦- 6　对3方向屈伸（快起），上身右拧对5方向，含胸埋头，右前点步位半蹲，双手成右顶手、左手体前自然下垂，双吸单落呼吸提沉一次。

7 -12　慢起身，双手左顶右横手位，移重心成左踏步位。

⑧- 6　左起平步两步，手位不变，体由对3方向慢转对8方向。

7 -12　左脚起向8方向上两小步，再碎步经左向右绕圈回原位，双手自胸前交叉平推；最后一拍体转对1方向，大八字位深蹲，双手成腹前交叉位。

⑨- 6　慢起身，双脚踮起，双手抽至斜上手位。

7 - 9　左屈右抬鹤步，双手落至扛手位。

10-12　落右脚的同时前移重心顺势推收回自然位，双手前推顺势分至横手位。

⑩- 6　右脚向2方向上步成右交叉前点位，左提裙，右斜下手位小绕划手一次，呼吸提沉一次。

7 -12　左脚起往6方向退两步接碎步后退，右手慢伸至斜前位；最后一拍左屈右抬鹤步，左手提裙，右手小绕划。

⑪- 3　右脚对2方向上步，左脚跟至基本位，双脚踮起，右手斜前推扔手。

4 - 6　半蹲，右手落回腰围手位；最后一拍左转半圈成体对5方向，右脚掌点步位，双手抽至右横左顶手位。

7 -12　左、右扛背手各一次，呼吸提沉两次，上身稍后仰。

⑫- 3　右脚向3方向上步成右前点步位半蹲（上身对5方向），随即上身向3方向前倾，含胸埋头，双手成右顶手、左垂手。

4 - 6　慢起身，左扛右横手位，左转身对7方向成右后踏步深蹲，双手上分旁落于背

手位。

7 - 9 做大绕划手至顶手位,左脚跐起,右脚于交叉位稍抬起,上身拧对 5 方向。

10-12 由左向右碎步弧线流动半圈成体对 1 方向。

⑬ - 3 右脚起向旁迈步成大八字位半蹲,同时右、左横向移动重心一次,双手上分旁落至左背手右胸围手位。

4 - 9 上左脚右转半圈成体对 5 方向,做⑬-6 的反面动作;最后一拍,左脚抬鹤步同时右脚起跳左转落成左脚重心大八字位深蹲,双手上分手旁落至左背右胸围手位,体对 1 方向。

10-12 保持舞姿,小晃身一次。

⑭ - 3 右、左鹤步跳,双手交替做大绕划手;最后一拍,右腿跪地,左手提裙,右手前斜下手,上身前倾,含胸埋头。

4 - 6 右手拍地顺势抽至后斜下手位,上身后仰、右拧对 2 方向,目视 8 方向斜上方。

7 - 12 慢起身,左脚重心,右脚碾转,双手成右顶左横手位。

⑮ - 3 体对 5 方向,左手提裙,右手横手,右脚横迈向 3 方向;最后一拍左脚横迈。

4 - 6 右、左脚继续各迈一步,最后一拍向右转身,左脚重心稍蹲,右脚掌前点地。

7 - 9 第七拍,左脚向 7 方向上步半蹲,上身右倾、拧对 5 方向,右手拍腿推扔至前平手位;第八拍,右脚向 7 方向上步,上身右拧对 1 方向,右手拍腿抽至横手位;最后一拍,双脚跐起,上身左拧对 6 方向,右手提至顶手位。

10-12 半蹲,上身右拧对 1 方向,双手顶分手旁落于左前腰围手位;最后一拍向左转半圈,成右后踏步位深蹲,含胸埋头,同时右手提裙,左手抽扔手于后斜下手位。

⑯-12 做左手转体屈伸大绕划手短句一次,体对 5 方向。

⑰ - 6 左脚起向 4 方向上步,右脚向交叉位稍抬起,左脚顺势跐起接碎步由左向右流动一圈,双手交叉横推手。

7 - 12 体对 3 方向,上身右拧对 5 方向,双脚落成右前交叉点步位,稍蹲,右扛手左背手,目视 3 方向斜下方。

3. 提 示

注意手臂运动连绵不断的特点,动时要拉出"线",静时"线"不能断。

第三节 屈伸步法训练

一、压碾步、平步、鹤步、横步组合

1. 音 乐

$$\frac{12}{8}$$

(反复 9 次)

‖: X · 1 1　X 1 X　X · 1 1　X 1 0 :‖

2. 动作组合

准备(24拍)　自然位,提裙手,体对1方向。

①-12　右起压碾步两次,最后三拍倒脚成左脚丁字位脚跟点地。

②-12　做①-12的反面动作。

③-12　右脚起平步前行四步,双手抽至横手位。

④-12　右脚起平步后退四步,双手在横手位上做半绕划手;最后一拍,双手收回腰围手。

⑤-12　右脚起鹤步前行两步,双手小抽腰围手,体对1方向。

⑥-12　右脚起中鹤步后退一步,双手抽扛推扔手一次,体对1方向。

⑦-12　左起横步两次,前六拍平均节奏,后六拍快迈慢落;双手提裙。

⑧-12　做⑦-12的反面动作。

3. 提　示

1. 脚从抬起到落地都有从脚跟—脚心—脚掌或脚掌—脚心—全脚一节一节递进的运动特征。

2. 步伐要贯穿于屈伸动律、呼吸提沉中;每次迈步都有一腿弯曲,另一腿抬起的动势特点。

二、之字步、滑步、垫步、碎步组合

1. 音　乐

$\frac{12}{8}$

（反复9次）

‖: X·11　X1X　X·11　X10 :‖

2. 动作组合

准备(24拍)　自然位,体对1方向,双垂手经抽手至右扛左横手。

①-②　右脚起垫步前行两步,后退两步,双手交替做扛开手。

③-6　右脚起滑步,双手由胸围手抽至右上、左下斜手,然后落回于右扛、左胸围手,流动于2方向,体对8方向。

7-12　做③-6的反面动作。

④-6　步伐不变,往4方向后退,双手交替做扛围手,体对2方向。

7-12　做④-6的反面动作。

⑤-12　右起之字步前行两次,左提裙、右横手。

⑥-12　右脚起之字步后退两次,横手位。

⑦-⑧　右起碎步向左后走弧线流动,对3方向下场。

3. 提　示

1.每种步法从整体到局部都要强调波浪状的动感。

2. 做滑步在移重心时要延续拖拉,在产生失控似的状态下再换另一脚来支撑。

三、屈伸步法综合训练组合

1. 音 乐

洛 阳 城

朝鲜民谣

$1 = G$ $\frac{6}{8}$

中板

2. 动作组合

准备(24 拍)　第一组于台右前体对 7 方向候场;第二组于台左后体对 3 方向候场。

1 - 12　两组同时右提裙左斜下手,上身右拧,碎步出场。

13-15　首尾相接走成圆圈。再继续走碎步,做抽腰围手两次,然后回原位。

16-24　左转碎步身对 5 方向,双抽手至斜下位。

①-12　左转身的同时左脚对 6 方向上步,右脚小划腿至基本位屈伸慢蹲,双手提裙,体对 8 方向,目视 2 方向斜下;最后三拍渐踮脚直立。

②-12　左屈右抬鹤步,体转对 2 方向,右脚向右横迈一步,左脚跟回基本位蹲。

③-12　左脚起鹤步,前行两步,双手做抽腰围手两次。

④-12　右脚重心,左脚点地两次向左转对 7 方向,再右起小鹤步划落到丁字位继续碾转对 2 方向,上身右拧,左肩对 8 方向。

⑤- 6　右脚向右迈一步右转一圈,成体对 1 方向,然后左脚向左横迈一步;转圈时双手横手位,向左迈步的同时右脚收回基本位半蹲,左提裙,右扛手。

7 - 12　右脚向右横迈一步,左脚收回基本位半蹲,做压碾步,左手原位,右手做推扔手。

⑥-12　做⑤-12 的反面动作。

⑦- 3　双脚自然位踮脚直立,双抽手至右斜上、左斜下手位,体对 2 方向,目视 8

方向。

4－6　左屈右抬鹤步，右扛左胸围手。

7－9　右脚往4方向横迈一步，双手右斜上推扔手、左斜下扔手。

10-12　渐屈膝半蹲，双手收至左前腰围手位。

⑧-12　做⑦-12的反面动作。

⑨－3　右脚起向2方向上一大步、两小步成右前交叉位踮脚直立，同时做双抽甩手至横手位。

4－6　渐屈膝半蹲，做右扛左背手，体对4方向，目视2方向。

7－12　右脚起往6方向退滑步成大八字位深蹲，双手右斜上推扔手落至垂手。

⑩－6　重心移左脚，渐起成半蹲，右横手、左提裙。

7－12　左屈右抬鹤步划腿的同时做右横盖手，体由2方向渐转对1方向，第十二拍成八字位深蹲，双垂手。

⑪-⑫　慢起身踮脚直立，双手体旁抽手至横手位。

⑬-12　右脚起向1方向走平步四步，双手于横手位做半绕划手。

⑭－6　右脚对2方向上步成左基本位，双手收至左前腰围手，顺势屈伸一次做右屈左抬鹤步，左提裙，右抽手绕划至横手位。

7－12　左脚起退垫步一次，手位不变。

⑮-12　左脚对8方向上步成右基本位，屈伸两次，右手由前斜上手抽至后斜下手位。

⑯-12　左手向上抽手转体对7方向，双手横手位，左前踏步慢蹲，上身拧对5方向埋头俯身，双手落下垂手。

⑰－9　呼吸提沉一次，双手顺势提落一次。

10-12　呼吸提沉的同时快起身成半蹲，上身保持前俯，右脚重心，左脚脚跟点地，左臂提肘，右斜下手位。

⑱－6　渐右转对1方向的同时起上身，右手经前至斜上手位。

7－9　双呼吸，双手原位踮脚直立。

10-12　快蹲快起成对8方向抬右鹤步，上身拧对2方向，双手经垂手成提裙手。

⑲－6　落右脚往4方向做退滑步成大八字半蹲，左手原位，右手抽至横手位。

7－12　保持舞姿做横移动律一次。

⑳-12　左脚起平步两步接一次垫步向左走一小圈，双手做抽腰围手。

㉑-12　做⑳-12的反面动作。

㉒-12　双垂手，左脚起后退压碾步两次，第一次往6方向、第二次往4方向后退。

㉓-12　继续做压碾步两次接垫步一次，往5方向后退。

㉔-12　右脚起向前走之字步两次，左提裙右横手。

㉕-12　保持舞姿，继续向前走之字步四次。

㉖-12　右脚起走垫步两次，双手做扛划手：第一次左转半圈成体对5方向；第二次向1方向后退；最后一拍双手收成左前腰围手。

㉗－9　慢起身的同时左转半圈体对1方向踮脚直立，双手抽至左斜上、右斜下手位。

10-12　左屈右后抬一下，右脚随即向8方向斜下勾脚蹬出，左提裙，右扛手，上身拧对2方向，目视8方向。

第四节　弹挑动律训练

一、弹挑动律、弹手与移掌蹲步组合

1. 音　乐

$\dfrac{12}{8}$

（反复9次）

‖: X 1 X 11 X 1 X 10 :‖

2. 动作组合

准备(12拍)　自然位垂手,体对1方向。

①-12　做弹挑动律,弹手、弹压脚八次。

②-12　移掌蹲步,双手里外弹腕。

③-12　移掌蹲步(两慢四快),双手由斜下手起至斜上手位。

④-⑤　舞姿不变,做移掌蹲步依次转对3、5、7、1方向。

⑥-12　右脚起往2方向上两小步成右前丁字位,右脚跟点地,左手经盖手至左斜下手位,右斜上手位,做扣腕弹手。

⑦-⑧　保持舞姿,左脚重心,右脚跟点地四下向左碾转一圈,双手继续做扣腕弹手。

3. 提　示

1. 做弹手要强调以小而短促的气息带动;无论做翻腕弹手、扣腕弹手还是翘腕弹手,腕部都要松弛而有控制。

2. 做移掌步要注意以脚跟为重心,脚掌左右移动时要有上下压弹的过程;脚腕要灵活、松弛。

二、半脚掌步、刨步、前后点步、踢石步、勾点横交叉步组合

1. 音　乐

$\dfrac{12}{8}$

（反复9次）

‖: X 1 X 11 X 1 X 10 :‖

2. 动作组合

准备(12拍)　自然位垂手,体对1方向,于台后区候场。

①-12　左脚起半脚掌步,双手于左斜上、右斜下手位做弹手。

②-12　半脚掌刨步向左走一小圈,左提裙右横手位扣腕弹手,成体对1方向。

③-12　左脚起踢石步两次,双手提裙。

④-12　双踢石步四次。

⑤-12　左脚起勾点横交叉步四次,右提裙,左横手,向3方向流动。

⑥-12　做⑤-12的反面动作。

⑦-12　右脚起前后点步两次,体对2方向,目视1方向。

⑧-12　前后点步四次,由2方向渐转对8方向。

3. 提　示

1. 做点步要注意掌握重心,切忌上下起伏、前仰后合。

2. 做踢石步时,膝部以下既要灵活又不能松懈;动作腿与重心腿在衔接过程中要有延伸感。

三、弹挑动律综合训练组合

1. 音　乐

$\frac{12}{8}$

（反复23次）

‖: X　1　X11　X　1　X10 :‖

2. 动作组合

准备(12拍)　第一组在台右后候场,体对7方向,上身拧对1方向,右斜下手位;第二组在台左后候场,舞姿与第一组相反。

①-②　左脚起做半脚掌刨步,右手原位做扣腕弹手,两组同时出场走成两排;最后两拍右脚向旁上步踮脚左转一圈成体对1方向自然位半蹲,右手经顶手位绕腕落回提裙手。

③-12　右脚起做踢石步两次。

④-12　双踢石步四次。

⑤-12　左脚起对2方向跟点进退步两次。

⑥-12　继续跟点进退步四次,渐转对8方向。

⑦-12　左脚起半脚掌刨步向6方向横移,双手横手位上下弹手;最后三拍向右横向做一次小蹉步,左手带动小臂划立圆,目视6方向。

⑧-12　做⑥-12的反面动作;最后一拍踮脚直立向右转对1方向,双手经顶手位绕腕落下成垂手。

⑨-⑩　左起做移掌蹲步短句。

⑪-12　右脚起原地半脚掌刨步向8方向上三步成左前丁字位脚跟点地;盖右手至胯旁,左手随即提至斜上手位,双手同时做扣腕弹手;体对8方向,目视1方向。

⑫-12　保持舞姿,右脚重心,左脚跟点地四下向右碾转一圈,双手继续扣腕弹手。

⑬-12　左脚起两慢四快向1方向走半脚掌步,双手于横手位弹手。

⑭-12　重复⑬-12动作。

⑮-12　左脚起向右走勾点横交叉步四次,右提裙左横手,目视2方向。

⑯-12　做⑮-12的反面动作。

⑰-6　右脚起做跳推步,双手做上拍分手,体对8方向,往4方向后退。

9-12　做⑯-6的反面动作。

⑱ - 6　先向右再向左做横蹉步提裙,体对 1 方向。

9 - 12　左脚起跳蹬步四次。

⑲-⑳　右脚起跳蹲步短句。

㉑-㉒　左脚起半脚掌刨步,双手斜前上下弹手;第一组上身右拧对 1 方向,往 7 方向走下场;第二组上身左拧对 1 方向,往 3 方向走下场。

第五节　上颠动律训练

一、上颠动律与绕腕组合

1. 音　乐

$\frac{9}{8}$

(反复 9 次)

‖: x · x · x x 0 ｜ x 1 x 1 x 1 x :‖

2. 动作组合

准备(18 拍)　自然位垂手,体对 1 方向。

①-18　左脚往 6 方向撤一步为重心成小八字位,体对 8 方向,同时做上颠动律两次,双手于右斜下垂手位。

②-18　做①-18 的反面动作,双手于左斜下绕腕至垂手位。

③-18　左脚往 1 方向上步,抬右腿起鹤步向左划腿落下,成体对 7 方向,右前丁字位脚掌点地半蹲;双手经顶手绕腕分落于左扛右斜下手位,上身拧对 1 方向,做上颠动律一次。

④-18　做③-18 的反面动作。

⑤-18　向右转对 5 方向,右脚对 5 方向上步,左脚跟回基本位;双手抽至横手位,屈伸呼吸提沉一次,接做上颠动律。

⑥-18　脚不变,做屈伸、呼吸提沉一次,上身右拧对 6 方向,双手成右扛左胸围手;然后碎步向左走一个弧线。

⑦-18　向右回身左前交叉点地位半蹲,成体对 2 方向,左手提裙,右斜下扣手;上身拧对 8 方向,做上颠动律的同时,前后稍移动重心。

⑧-18　右脚往 4 方向迈一步,左脚收回基本位,双手成右扛左斜下手,体对 2 方向,目视 8 方向,做上颠动律。

3. 提　示

1. 做上颠动律要由脚掌发力,注意不能向上窜动。

2. 手臂随上颠动律而动,绕腕要在节奏的切分中完成。

二、上颠动律综合训练组合

1. 音　乐

阳　山　道

朝鲜民谣

1 = C 3/4

中板

（乐谱）

2. 动作组合

准备（9拍）　体对 5 方向，自然位，双腿渐踮脚直立，双手随之提至顶手位；最后一拍俯身，重心左移屈膝，双手垂扔手至右斜下手位。

① - 6　右胯旁垂手，右侧前腰，做上颠动律两次，上身对 6 方向，目视 7 方向斜下。

② - 6　双手抽至左肩前、右横手位，下右侧腰，呼吸提沉一次，目视 4 方向斜上。

③ - 6　做右前划手起右脚右转半圈成自然位、基本持巾手，体对 1 方向。

④ - 6　做上颠动律两次。

⑤ - 6　左脚起碎步向 2 方向流动，双手于左前斜下手位；双脚成左前交叉位，双手经胸前拍手成左顶手右斜前手，然后做上颠动律一次。

⑥ - 6　右手拍左腿划至顶手位，双脚左丁字位向右碾转一圈，成体对 8 方向。

⑦ - ⑨　右起鹤步划腿短句；最后一拍左转一圈成左前交叉点步，左胯旁肘弯手、右前手，体对 2 方向。

⑩ - 6　上颠动律一次，接呼吸提沉一次；最后三拍右屈左抬腿，右手提至顶手位。

⑪ - 6　碎步向右走小弧线往 5 方向流动，双手经横手落至垂手位。

⑫ - 9　（渐慢）右转身半圈成体对 1 方向俯上身；碎步向 1 方向流动，顺势渐起身，双抽手至斜上手位。

⑬ - 6　右前丁字位做一次上颠动律；再撤右脚至基本位，双手收至肩前做横推手，上颠动律一次，目视 8 方向。

⑭ - 6　上颠动律一次，同时右拧身做左胸围推手，然后左脚起碎步向左走弧线往 5 方向流动。

⑮ - 6　左脚上步做双抽横手，呼吸提沉一次，接上颠动律一次。

⑯ - 6　保持舞姿再做一次上颠动律，右脚向 7 方向旁迈，右脚基本位，双腿踮脚直立，上身

拧对 6 方向,双手左胸围右扛手。

⑰ - 6　左起碎步向左绕一小圈回身对 2 方向,成左前点交叉步,左提裙右斜下手,前后移动重心一次。

⑱ - 6　右脚向 2 方向上步转对 4 方向,双手成左扛手右斜下手,然后做上颠动律一次。

⑲ - 6　右起走碎步体对 5 方向往 7 方向流动,双手做抽腰围手成扛围手。

⑳ - 6　做⑲-6 的反面动作。

㉑ - 6　右起走碎步向右横移,双手做抽围手;左脚快速向 3 方向横迈一步成右基本位,双手左肩前右斜下手。

㉒ - 6　保持舞姿做上颠动律一次,左手绕划至顶手位。

㉓ - 6　原地向左快转两圈成体对 1 方向,左扛手右横手位。

㉔-㉖　重复⑦-⑨动作。

㉗ - 6　做两次上颠动律。

㉘ - 6　(前三拍渐慢)右转身对 5 方向上左脚,右脚跟上并腿踏脚直立,双手抽至斜上手位,然后做上颠动律一次;第四至六拍快速右转身对 8 方向成右前丁字位半蹲,双手经顶手落至右扛手左斜上手,上身拧对 1 方向。

3. 提　示

本组合要求做到跌宕起伏、动作流畅,尤其要注意气息与动作的密切配合。

第六节　横移动律训练

一、原地横移动律组合

1. 音　乐

$\dfrac{12}{8}$

(反复 10 次)

‖: X 1 1 1　　X 1 1 1　X 　 1 　X 　 1 :‖

2. 动作组合

准备(24 拍)　体对 1 方向,双脚自然位,基本持巾手。

①-②　原地先向左两慢三快横移动律,接碎横移一次。

③-④　右脚起向旁迈一步成八字位半蹲,双手抽至横手位,做横移动律的同时由渐蹲到渐起身。

⑤-⑥　右脚向 2 方向上步成中丁字位,左手提裙,右手由垂手渐抬至横手位,做横移动律一次渐蹲;最后一拍左膝跪地。

⑦-⑧　双手做右斜上左斜下抽扔巾,然后收回左前腰围手,再做右顶手绕划巾搭于左肩上,左手由斜下手收回背手,接做小呼吸四次。

3. 提　示

横移动律是以脚下为发力点,带动身体左右或前后移动重心。

二、移动横移动律组合

1. 音　乐

$\frac{12}{8}$

（反复 10 次）

‖: 　X 1 1 1　　X 1 1 1　 X　 1　 X　 1 :‖

2. 动作组合

准备（24 拍）　体对 1 方向，双脚自然位，基本持巾手。

①-②　左脚起，先往 3 方向做横移垫步短句。

③-12　左脚起，之字步后退两步，双手于斜下手位绕划横 8 字移巾。

④-12　做小之字步后退两次，接碎步后退向 5 方向流动，双手于斜下手位持巾做碎移巾；最后双脚落于右前丁字位脚跟点地，双手成基本持巾手。

⑤-⑥　左脚起做燕翅风蹭跳短句；先向 2 方向流动，再向 6 方向流动。

⑦-⑧　体对 1 方向，右脚重心八字位深蹲，呼吸提沉，双手持巾做捋巾缠头；然后依次向 7、5、3、1 方向点转，双手保持缠头持巾位。

3. 提　示

1. 做横移垫步短句时，要注意身体的倾斜、动作的顺畅以及重心的平稳；扔巾时要快速而有力。

2. 做燕翅风蹭转短句的点转动作时，要保持身体的平稳，强调上身向左或右倾仰；掏巾动作要经腋下向上从耳后掏出。

三、横移动律综合训练组合

1. 音　乐

$\frac{12}{8}$

（反复 36 次）

do 　‖: 　X 1 1 1　　X 1 1 1　 X　 1　 X　 1 :‖

2. 动作组合

准备（12 拍）　自然位，双垂手，体对 1 方向；第十二拍时双腿跪地，基本持巾手。

①-②　呼吸提沉一次。

③-12　横移动律一次；最后一拍右膝旁移，左手持巾伸至前平位，右背手，含胸埋头，俯身对 2 方向。

④-⑧　做双跪俯身横移短句。

⑨-12　慢起上身成并腿跪，双手回至基本持巾手位。

⑩-12　上左脚起身直立。

⑪-12　右脚向 2 方向上步成中丁字位，做横移动律一次。

⑫-12　右脚起后退走平步两步、垫步一次，向左退行一圈。

⑬-12　左脚起向前走平步两步、垫步一次,前行左转一圈。

⑭-6　右脚向3方向横迈一步,左脚收至基本位,右手持巾由肩前推扔至横手位。

7-12　横移动律一次。

⑮-12　重复⑭-6动作两遍;最后三拍右脚起向右上两步右转一圈,成体对8方向,双手垂手持巾。

⑯-12　右脚起向8方向走之字步两次,双手于斜下手位做横8字移巾。

⑰-6　左脚渐上至前丁字位脚跟点地,顺势向前慢移重心。

7-12　碎步向8方向流动,双手原位碎抖巾;最后三拍双脚自然位渐半蹲。

⑱-12　左屈右抬落成右丁字位,双手基本持巾手。

⑲-12　保持舞姿,右脚点地四下向左碾转一圈。

⑳-㉑　右脚向2方向上至中丁字位做横移动律慢蹲成左单跪,左提裙,右手抽至横手位;最后一拍成右前腰围手。

㉒-6　右斜抽手扔巾落成左胸围右背手。

7-12　左斜抽手右绕搭巾。

㉓-12　原位小幅度呼吸四次。

㉔-12　前六拍慢起身;后六拍做蹭跳转身扔巾成左脚重心大八字位深蹲,双手成右扛左斜下手。

㉕-6　呼吸提沉一次。

7-12　起身,右移重心,双手回至左前腰围手位。

㉖-12　右脚起左、右横垫步各一次,双手做划扛手扔巾。

㉗-12　做横移动律,渐深蹲。

㉘-㉙　右脚起做燕台风蹲转短句两次,第一次向7方向流动,第二次向3方向流动。

㉚-12　左脚起向2方向做蹭跳蹲坐地,双手右背手、左抛扔巾,然后呼吸提沉一次。

㉛-12　起上身成大八字位深蹲,右脚重心,做捋巾缠头。

㉜-12　左脚依次向7、5、3、1方向各点地一下,每一下向左碾转四分之一圈,仍体对1方向。

㉝-12　左起之字步两次后退,双手于前斜下手位做横8字移巾。

㉞-12　左脚起两慢三快后退五步成右脚丁字位脚跟点地,双手成基本持巾手。

㉟-12　保持舞姿前后移动重心。

3. 提　示

1. 做双跪俯身横移短句时,要注意头部与臀部保持平行。

2. 做本组合要强调内心节奏的处理,做到动中有静,静中有动,连绵不断。

第七节　顿移动律、步法训练

一、丁字推移步、弹提步、丁字压掌步、趋步组合

1. 音　乐

$\frac{4}{4}$

（反复9次）

‖: X 11 X1 X1 | X 11 X1 1 :‖

2. 动作组合

准备(8拍)　自然位垂手,体对1方向。

①-4　左起丁字推移拍手两次,向8方向流动。

5-8　做①-4的反面动作。

②-4　左起丁字压掌步两次往6方向后退,双手于左耳旁拍手(一慢两快)。

5-8　做②-4的反面动作。

③-4　右脚向2方向上步,双手做前拍手成右前平手、左垂手;第四拍抬左脚,目视8方向。

5-8　走弹提步向2方向流动。

④-4　上左脚抬右鹤步左转半圈,顺势做后拍手;然后落右脚做腹前拍手,左小腿后抬。

5-8　走弹提步三步向5方向流动,双手于右耳旁拍手(三慢两快);第八拍走两小步向右转对1方向。

⑤-8　右起横移趋步成大八字位半蹲,做顿移动律,起身踮脚直立,双手自右前腰围手抽至左扛右横手位,随即右手拍腿绕划成肩前肘弯手,左手落至横手位;最后一拍重心右移顺势半蹲,右、左手先后拍腿一下扔至右斜下手位,向3方向流动。

⑥-8　做⑤-8的反面动作。

⑦-⑧　右脚起做弹提步接小蹉步,双手交替单臂大划手,对3方向走下场。

3. 提　示

做本组合时要注意重拍上步,弱拍拍手;上身及手臂要松弛;拍手时注意反弹性以及上下身的协调配合。

二、拍手短句组合

1. 音　乐

$\frac{4}{4}$

(反复9次)

‖: X　1 1　X 1　X 1 ｜ X　1 1　X 1　1 :‖

2. 动作组合

准备(8拍)　自然位垂手,体对1方向。

①-②　右起做夹肘拍胸短句四次,向1方向流动。

③-④　右起做正、反围身拍打短句(不转体,双手于头斜上拍手)。

⑤-⑥　右起做正、反围身拍打短句(转体,双手于耳旁拍手)。

⑦-⑧　右起做正、反跳转擦拍短句。

三、顿移综合训练组合

1. 音　乐

$\frac{4}{4}$

(反复25次)

‖: X　1 1　X 1　X 1 ｜ X　1 1　X 1　1 :‖

2. 动作组合

准备(8拍)　四人,于台左后候场,体对 5 方向。

①-4　右脚起做弹提步,左提裙,右斜下手,往 3 方向横移出场成一排。

5-8　步伐不变,原地左转一圈半成体对 1 方向,双手于右耳旁两慢两快拍手四下。

②-③　右起做夹肘拍胸短句,向 1 方向流动。

④-4　左脚向 8 方向上步单腿跪,双手于胸前向斜下擦拍手,含胸埋头,接小弹手两次;第四拍起身收右脚成踮脚直立,双手做右扛左斜上手。

5-8　做④-4 的反面动作。

⑤-4　左脚往 6 方向撤一步,右脚收回基本位,双手于腹前做双拍手提至左顶右胸围手位,体对 8 方向,目视 2 方向。

5-8　做⑤-4 的反面动作。

⑥-8　向 8、2 方向各做一次丁字推移步单双拍手。

⑦-4　右脚向 2 方向上步,左脚跟至基本位,呼吸提沉一次,第四拍做右屈左抬腿;双手前拍手落至左斜下手位,随即向前抬起成右前平手、左提裙手,目视 8 方向。

5-8　双手原位,走弹提步向 2 方向流动。

⑧-4　上左脚抬右鹤步左转半圈,顺势做后拍手,成体对 5 方向,上身拧对 7 方向;然后落右脚腹前拍手,左小腿后抬。

5-8　弹提步三步向 5 方向流动,双手于右耳旁拍手(三慢两快);第八拍时走两小步向右转对 1 方向。

⑨-⑫　右起做趋步短句。

⑬-⑭　左起做鹤步蹭跳转体拍胸短句。

⑮-4　右脚向左横迈至大八字位为重心,双手右斜下拍手;然后左移重心,双手做左斜下拍手。

5-8　双手左扛右横手位,做右单腿弹压转。

⑯-8　做⑮-8 的反面动作。

⑰-4　右脚起点蹭步后退,双手做前下拍手至斜下手位弹腕,体对 2 方向,目视 8 方向。

5-8　做⑰-8 的反面动作。

⑱-8　重复⑰-8 动作。

⑲-⑳　右起体对 1 方向做围身拍打短句。

㉑-㉒　右起做鹤步跳转擦拍短句。

㉓-㉔　右起做跳蹭回身拍手短句:最后一拍双脚八字位,右脚重心,双手于右耳旁拍手,体对 1 方向,上身拧对 2 方向,目视 1 方向。

3. 提　示

做蹲抬、蹲弹、蹭跳、蹲跳动作要干脆有力。

第八节　上拔下沉动律、步法训练

一、动律与甩手组合

1. 音　乐

$$\frac{12}{8}$$

（反复7次）

‖: X· X· X 1 X· | X 1 X 1 X 1 X· :‖

2. 动作组合

准备（24拍）　自然位垂手，体对1方向。

① 　　左脚往6方向撤一步为重心，做上拔下沉动律一次。

② 　　左、右移重心做上拔下沉动律四次。

③-④ 　做①-②的反面动作。

⑤ 　　第一至三拍左脚对8方向上步，右脚跟上顺势并腿踮脚直立，双手随之至胸前交叉；第四至六拍做右屈左抬鹤步，双手做左前右斜下甩手；第七至十二拍保持舞姿呼吸两次。

⑥ 　　落左脚右转身对8方向成踮脚直立，双手顺势交替做抽腰围手抽甩至右斜上左斜下手位；第七至十二拍呼吸两次。

⑦-⑧ 　做⑤-⑥的反面动作。

⑨ 　　右脚起，往5方向碎步后退，双手于胸前交叉；第四至六拍做左屈右抬鹤步，双手随之抽甩至横手位；第七至十二拍呼吸两次。

⑩ 　　右起起，走抻步四步前行，双手原位。

⑪ 　　垫步一次向左走一个小弧线往5方向流动，双手顺势做抽腰围手；最后仍转对1方向。

⑫ 　　右脚起走抻步两步向右走一个小弧线仍转对1方向；第七至九拍上右脚、左脚跟上并腿踮脚直立，双横手；第七至十二拍做右屈左抬鹤步，右胸围手，左背手。

3. 提　示

做上拔下沉动律时，要注意动作过程的韧性以及收、放、抽、甩时的瞬间爆发力。

二、沉步、抻步组合

1. 音　乐

$$\frac{12}{8}$$

（反复9次）

‖: X· X· X 1 X· | X 1 X 1 X 1 X· :‖

2. 动作组合

准备（24拍）　在台右后，体对7方向候场。

①-② 　左提裙，右斜下手，左脚起做抻步两次、沉步四次，向7方向流动。

③-④ 　重复①-②动作，走至台中仍对7方向。

⑤ 　　左脚起碎步后退，双手胸前交叉；第四至六拍体对2方向做右屈左抬鹤步，双手抽甩至右斜下、左斜上手位；第七至十二拍呼吸两次。

⑥ 　　落右脚做右、左围手转对8方向，接左起半脚掌步两步，双手成左斜下、右斜上手位。

⑦ 　　右脚起碎步往4方向后退，右提裙，左手斜前小绕划手；第四至六拍右屈左抬鹤步；

第七至九拍左脚对 8 方向上步,跟右脚成踮脚直立,左手推至斜上手位;第十至十二拍蹲一下立即站起,右抬小鹤步,左手扔至斜下手位。

⑧　　　前六拍静止;然后右脚落至前丁字位,做压碾步一次。

⑨-⑩　右脚起对 1 方向走抻步(两慢四快),双手渐抬至斜上手位,向 1 方向流动。

⑪-⑫　右转对 5 方向重复⑨-⑩动作。

⑬ - 6　右脚起向 7 方向横上两步右转对 1 方向,双手成左背右斜下手。

7 - 12　右脚起向 7 方向跑三大步,顺势起左脚做鹤步蹭跳,双手做右胸围左背手。

⑭　　　落左脚做左前丁字右点转一圈。

⑮-⑯　重复⑬-⑭动作。

3. 提　示

上拔下沉动律的气息感觉要粗重;动作的力度和幅度较大;步伐沉稳,不能轻飘。

三、上拔下沉综合训练组合

1. 音　乐

$$\frac{12}{8}$$

（反复14次）

‖: X.　X.　X　1　X.　| X　1　X　1　X　1　X.　:‖

2. 动作组合

准备(24 拍)　自然位垂手,体对 5 方向。

①　　　右起沉步落于前交叉点地位;第七拍左起抻步,做横甩手一次。

②　　　左起后退沉步接抻步,共做两次;双手原位甩手两次。

③　　　右起抻步两步接垫步一次向左绕半圈成体对 1 方向,双手做抽腰围手。

④　　　右脚上一步,跟左脚成基本位半蹲,双手于胸前交叉扔至前平手位,俯身埋头;第七至十二拍做横移动律。

⑤-⑥　前六拍上身慢直起,然后左起抻步前行三步接小垫步,双手打开至横手位。

⑦　　　右脚向 2 方向上步半蹲,双手左前右后围手抽甩至横手位,顺势右屈左抬鹤步,上身拧对 8 方向。

⑧ - 6　体对 1 方向,落左脚右起抻步,右扛左横手。

7 - 12　向左落右脚前踏蹲,双手向下拍扔手提至右斜上手位;第十至十二拍起身左转一圈,双手抬至右顶左横手位。

⑨-⑩　左脚向左跨步成大八字位半蹲,右胸围左背手,呼吸提沉一次;第七至十二拍慢起身,右手落至斜下手位。

⑪-⑫　八字位右点左转两圈(点地做两慢四快)。

⑬　　　右脚向 8 方向上步做横甩手,再起左脚向 2 方向上步做胸前交叉手,然后右起往 5 方向退抻步两步做横、前甩手。

⑭　　　重复④的动作。

⑮　　　双手右划至左斜上甩手,同时左脚上至右前成踏步半蹲,接呼吸提沉两次。

⑯　　　左脚重心,起身,右脚离地向右碾转成体对 6 方向,右脚落于大八字位为重心半蹲,

呼吸一次；第十至十二拍上身拧对 8 方向，左手抬划至斜上手位，右背手，右屈左小腿后抬。

⑰　　碎步左弧线向 4 方向流动，双手经左前胸围手落至垂手位，成体对 2 方向。

⑱ - 6　碎步向 8 方向流动，双手至胸前交叉。

7 - 12　做左屈右抬鹤步，双手抽扔成左斜下、右斜上手位。

⑲ - 6　保持舞姿，静止。

7 - 12　落右脚向左碾转成体对 2 方向踮脚直立，双手做腰围手两次甩至左斜上、右斜下手位。

⑳　　前九拍静止；第十至十二拍做右屈左抬鹤步、双提裙。

㉑-㉒　做躺身推压手短句一次。

㉓-㉖　重复㉑-㉒动作两次，往 7 方向走下场。

第九节　转　训　练

一、原地点碾转组合

1. 音　乐

$\frac{4}{4}$

（反复 9 次）

‖: X 1 1　1 1 1 1　X 1 1　1 1 1 1 ｜ X·1　X·1　X·1　X :‖

2. 动作组合

准备（8 拍）　体对 1 方向，自然位，双垂手。

①- 8　双手提裙，右脚重心做点碾转，每两拍向右转 1/4 圈。

②- 8　做①-8 的反面动作。

③- 8　动作同①-8，每两拍向右转半圈。

④- 8　做③-8 的反面动作。

⑤- 4　动作同①-8，第一拍向右转一圈，然后静止三拍。

5 - 8　重复⑤-4 动作。

⑥- 8　做⑤-8 的反面动作。

⑦-⑧　连续向右做点碾转；双手自右前腰围手位渐起至横手位，再做右大绕划手至扛手位；最后一拍成体对 1 方向大八字位深蹲、左脚重心，双手成左背右胸围手。

3. 提　示

原地做点碾转时，重心脚是以脚跟为轴心。

二、弹压转组合

1. 音　乐

$\frac{4}{4}$

（反复 9 次）

‖: X 1 1　1 1 1 1　X 1 1　1 1 1 1 ｜ X·1　X·1　X·1　X :‖

2. 动作组合

准备(8拍)　体对1方向,正步位,双垂手。

①-8　双手于横手位,做双脚跟压转四次,向左转两圈。

②-8　左扛右横手,弹压转向右转两圈。

③-④　做①-②的反面动作。

⑤-⑥　双脚跟压转向左转八圈。

⑦-⑧　左扛右横手,弹压转向右转八圈。

3. 提　示

弹压转是以脚掌为重心,通过下压脚跟快速向膝部反弹的动力带动身体旋转。

三、转综合训练组合

1. 音　乐

$\frac{4}{4}$

(反复21次)

‖: X 1 1　1 1 1 1　X 1 1　1 1 1 1 | X · 1　X · 1　X · 1　X :‖

2. 动作组合

准备(8拍)　于台左后,体对2方向候场。

①-②　右脚起,反复做吸跳颤转,双手交替做扛横手,向2方向流动至台右前。

③-8　右转对4方向落右脚成大八字位深蹲,双手成左胸围手、右背手,体对2方向;第五拍起做小的横移动律。

④-8　右脚重心,左脚点转四次渐转对1方向。

⑤-⑥　交替对1方向做左、右点步碾转接左、右单腿跪地,双手交替做左、右扛横手落于左、右胸围手。四拍一次,做四次。

⑦-⑧　体对2方向,往6方向后退做蹉步接勾脚点地至台左后,上身拧对8方向,双手成左扛右横手。

⑨-⑫　右脚起连续做踮脚蹬转,顺时针方向绕场一大圈,双手交替做扛横手。

⑬-⑮　右脚起连续做点步碾转,顺时针方向绕场一圈,双手手心向上于横手位。

⑯-⑳　回台中心做原地点步碾转,双手交替做大绕划手;最后两拍成左背手、右胸围手,体对1方向。

第十节　综　合　训　练

(教师自编组合,突出风格性、训练性、技巧性、典型性、表演性等特征,可有参照。)

第九章　传统舞蹈组合训练教材

第一节　东北秧歌舞蹈

一、梢头五匹马组合

1. 音　乐

梢头·五匹马

1 = G　2/4

民间乐曲

慢板

X　　　　X ‖: 3.237　665 | 3.237　665 | 3.561　653 | 2　　16 :‖

3.5　3.532 | 1.761　2312 | 3.333　57 | 6　　　- | 3.5　3.532 |

1.761　2312 | 3.333　57　6 | 5.653　2 | 3.535　6 | 5.653　2 |

3.535　656 | 07　　656 | 07　　656 | 07　67 | 67　67 | 67 |

6　- | 6　- 二　鼓 | 6.2　76 | 53　5 | 6.2　76 | 53　5 |

1 = C　快板

6　56 | 2.3　27 | 62　76 | 5　56 | 5　56 | 1.　6 | i6　i |

‖: 2.323 | 25　6 | 仓仓 令仓 | 一令　仓 | 7.6　56 | 75　6 | 仓仓 令仓 |

一令 仓 :‖ 6　56 | 2.3　27 | 62　76 | 5　56 | 5　56 | 56　56 |

56　56 | 5　- | 5　- | 五　鼓 ‖

2. 动作组合

准备（2拍）　台左后，体对8方向，站正步位。

①-6　左起前踢步双臂花行进六次。

7 - 8　上左脚踏步半蹲,左手上托,右手胸前平端,左拧身对 7 方向。

②- 4　体对 8 方向左起前踢步双臂花行进四次。

5 - 6　碎步胸前小交替花四次,向右自转一圈。

7　　　上左脚踏步,左手叉腰,左拧身对 7 方向,右手胸前甩巾。

8　　　回身对 1 方向,目视 2 方向,右手对 2 方向指出。

③- 4　左起前踢步交替花四次,身体、视线慢回至 8 方向。

5　　　上左脚,重心前倾,双臂花一次。

6　　　舞姿不变,碎步向 8 方向行进。

7 - 8　体对 1 方向,撤右脚踏步,双手头上绕花,闪身,目视左斜下。

④- 4　重复③-4 动作。

5 - 6　右转身对 1 方向,左起向左横迈两步成左前踏步半蹲,双手经交叉,右左手先后向右划至右手于左侧斜下,左手搭右肩,目视 8 方向。

7　　　右起后撤两步成正步,体对 8 方向,同时右手小出手花,接左手胸前绕花、右手叉腰。

⑤- 2　左起原地小后踢步两次,左手叉腰,右手于斜下经体前绕至体旁。

3 - 4　压脚跟左起上下动律四次。

5 - 6　左起原地小后踢步两次,双手体前交叉至小燕展翅位绕花。

7 - 8　重复 3-4 动作。

⑥- 9　左起前踢步小交替花九次,向右自转一圈。

10-13　对 1 方向左起后踢步,双推山夹肘韵四次。

⑦-7(二鼓)　大交替花翻身叫鼓,亮叉腰单托掌鼓相。

⑧- 8　左起走场步交替花八次,走二龙吐须队形。

⑨- 6　走场步交替花六次,带成两竖排。

⑩- 8　两竖排相对,原地左前踏步交替花八次。

⑪-⑭　走场交替花急卧鱼短句四次。

⑮- 6　走场步,左手叉腰,右手小交替花,两竖排走近。

⑯-10　动作同前,两人一组背对背逆时针走两圈回至原位。

11-12　对 1 方向左起脆扭身两次。

五　鼓　大交替花叫鼓,上步穿掌翻身,亮叉腰单推掌鼓相。

二、鬼扯腿组合

1. 音　乐

鬼　扯　腿

1 = D 2/4

民间乐曲

稍快

X　　　X ‖: 3 5　3 2 | 1 2 3 2　1 | i. 6　i i | 3 6　5 :‖ 3 5 3 2 1 | 3 6　5 :‖

‖: 3. 2　3 2 | 3 6　5 :‖ 5 6　5 6 | 5 6　5 6 | 5　-　5　- | 四　鼓 ‖

2. 动作组合

准备（2拍）　体对8方向站正步位，第二拍微提脚跟，右手夹肘肩上绕花，左手体旁向后甩巾。

①-4　右起重拍在外的后踢步，双手夹肘交替肩上绕花体旁甩巾四次。最后半拍(da)上左脚，双手经交叉打开至小燕展翅位。

5-8　左脚落地成踏步，压脚跟左起上下动律四次。最后半拍(da)重复准备的第二拍动作。

②-8　重复①-8动作。

③-2　右起后踢步两次，左拧身前探对7方向，双手于身体左侧先后绕花回至双叉腰，体转对2方向。

3-4　后踢步两次。

5-8　重复③-4动作。

④-4　转对8方向上左脚踏步，双手小燕展翅位，压脚跟左起上下动律三次，接闪身划圆动律一次。

5-8　重复④-4动作。

⑤-7　右起后踢步七次，双手从平开回至右手搭左肘、左手扶鬓，右转至对2方向，目视右斜下。

8　跺右脚，回身对8方向，目视7方向，左手放下，右手于身左侧下甩。

⑥-8　重复⑤-8动作。

⑦-8　对8方向上左脚踏步，双叉腰，压脚跟左起上下动律八次。

⑧-8　右起原地后踢步八次，双手由平开慢回至双护胸，右转对2方向。

⑨-6　侧踢步划圆动律六次。

7-8　正步，含胸小划圆动律四次。

四　鼓：

1-3　闪身叫鼓。

4-5　右起旁迈两步成踏步半蹲，左手胸前，右手平开。

6-8　左起向斜后撤两步成踏步半蹲，双推山。

9-10　双手前推。

11-12　左脚旁跳右脚后抬，双手靠拢经上弧线至左腋下。

13　落右脚于左脚前双踮脚，亮顺风旗鼓相。

三、颤步双花组合

1. 音　乐



腊 梅 花 儿 开



1 = G 2/4

稍快

东北民歌

（反复3次）

2. 动作组合

准备(6拍)　体对1方向站正步位。

①-8　右起原地双颤步四次,双手体前左右摆双花。

②-4　重复①-4动作。

5-8　左起行进双颤步两次,小燕展翅位双花。

③-8　双颤十字步,大交替双花。

④-8　双颤十字步,大交替双花,第三步左转一圈。

9-10　左起原地倒脚,小交替花两次。

⑤-2　对8方向上左脚右后点地,左手上托、右手胸前双花一次,体对2方向,目视左上方。

3-4　移重心至右脚,左前点地,双手经下弧线至右手上托、左手胸前双花一次。

5-8　双花蹉步对8方向行进。

⑥-8　做⑤-8的反面动作。

⑦-2　体对8方向,向6方向撤左脚,右前点地,双手经下弧线至左手上托、右手胸前双花一次,目视2方向。

3-4　体对1方向,吸右腿左踮脚,左手胸前、右手上托绕花。

5-8　双花蹉步对6方向行进。

⑧-8　做⑦-8的反面动作。

9-10　左起上两步,交替花两次,左转一圈对1方向。

⑨-8　右起原地双颤步,双手体前左右摆双花四次。

⑩-4　重复②5-8动作。

5-8　重复⑨-4动作。

⑪-8　重复④-8动作。

⑫-2　体对1方向,走场步交替花行进两次。

3　正步踮脚,双手向左缠花至左手平开、右手夹肘于腰间。

4　落左脚勾右脚前抬,双手向右推开,身体随之右旋。

5-6　右起上两步,走场交替花两次,右转一圈。

7-10　左起原地双颤步,双手体前右左摆双花两次。

四、小看戏组合

1. 音　乐



小　看　戏

东北民歌
佚名改编



$1 = D$ $\dfrac{2}{4}$

中板

（ 3.5 35 ｜ iˉi iˉi ｜ 6.2 76 ｜ 5 63 ｜ 2.3 55 ｜ 6.i 32 ｜ 1 2 ｜

1 - ｜ 3535 65 ｜ 3535 65 ）‖: iˉi 2 i6 ｜ 53 5 6 ｜ 335 23 ｜ 5 - ｜

$\underline{55}3$　56｜$\overset{\cdot}{1}\overset{\cdot}{2}\overset{\cdot}{1}$　65｜$\underline{3535}$ $\underline{656}\overset{\cdot}{1}$｜$5$　　$\overset{\cdot}{1}3$｜$\underline{2\cdot3}$　55｜$\overset{\cdot}{1}$　　32｜1　1　2｜

1　$-$：‖$\underline{3\cdot5}$　35｜$\overset{\cdot}{1}\overset{\cdot}{1}$　　$\overset{\cdot}{1}\overset{\cdot}{1}$｜$6\cdot\overset{\cdot}{2}$　76｜5　　63｜$\underline{2\cdot3}$　55｜$\overset{\cdot}{1}$　　32｜

1　1　2｜1　$-$　｜$\underline{5432}$ 11｜$\underline{5432}$ 11｜$\underline{6543}$ 22｜$\underline{6543}$ 22｜$\underline{7654}$ 33｜

$\underline{7654}$ 33｜$\overset{\cdot}{1}\underline{765}$ 55｜5　　55｜$\overset{\cdot}{1}\overset{\cdot}{1}\overset{\cdot}{2}$｜$\overset{\cdot}{1}6$｜$\underline{53}$ 5　6｜$\underline{335}$ 23｜5　$-$｜

$\underline{55}3$　56｜$\overset{\cdot}{1}\overset{\cdot}{2}\overset{\cdot}{1}$　65｜$\underline{3535}$ $\underline{656}\overset{\cdot}{1}$｜$5$　　$\overset{\cdot}{1}3$｜$\underline{2\cdot3}$　55｜$\overset{\cdot}{1}$　　32｜1　1　2｜

1　$-$　｜$\underline{3\cdot5}$　35｜$\overset{\cdot}{1}\overset{\cdot}{1}$　　$\overset{\cdot}{1}\overset{\cdot}{1}$｜$6\cdot\overset{\cdot}{2}$　76｜5　　63｜$\underline{2\cdot3}$　55｜6　　32｜

1　1　2｜1　$-$　｜$\underline{5432}$ 11｜$\underline{5432}$ 11｜$\underline{6543}$ 22｜$\underline{6543}$ 22｜$\underline{7654}$ 33｜

$\underline{7654}$ 33｜$\overset{\cdot}{1}\underline{765}$ 55｜5　　55｜$\underline{3\cdot5}$　35｜$\overset{\cdot}{1}$　　0｜$6\cdot\overset{\cdot}{2}$　76｜5　　0｜

$\underline{2\cdot3}$　55｜6　　32｜11　　62｜1　$-$　｜$\underline{3535}$ 65｜$\underline{3535}$ 65｜$\overset{\cdot}{1}\overset{\cdot}{1}\overset{\cdot}{2}$｜$\overset{\cdot}{1}6$｜

$\underline{53}$ 5　6｜$\underline{3\cdot5}$　23｜5　$-$｜$\underline{55}3$　56｜$\overset{\cdot}{1}\overset{\cdot}{2}\overset{\cdot}{1}$　65｜$\underline{3535}$ $\underline{656}\overset{\cdot}{1}$｜$5$　　$\overset{\cdot}{1}3$｜

$\underline{2\cdot3}$　55｜$\overset{\cdot}{1}$　　32｜1　1　2｜1　$-$　｜$\underline{3\cdot5}$　35｜$\overset{\cdot}{1}\overset{\cdot}{1}$　　$\overset{\cdot}{1}\overset{\cdot}{1}$｜$6\cdot\overset{\cdot}{2}$　76｜

5　　63｜$\underline{2\cdot3}$　55｜6　　32｜1　1　2｜1　$-$　｜$\underline{5432}$ 11｜$\underline{5432}$ 11｜

$\underline{6543}$ 22｜$\underline{6543}$ 22｜$\underline{7654}$ 33｜$\underline{7654}$ 33｜$\overset{\cdot}{1}\underline{765}$ 55｜5　　55｜$\overset{\cdot}{1}\overset{\cdot}{1}\overset{\cdot}{2}$｜$\overset{\cdot}{1}6$｜

$\underline{53}$ 5　6｜$\underline{335}$ 23｜5　$-$｜$\underline{55}3$　56｜$\overset{\cdot}{1}\overset{\cdot}{2}\overset{\cdot}{1}$　65｜$\underline{3535}$ $\underline{656}\overset{\cdot}{1}$｜$5$　　$\overset{\cdot}{1}3$｜

$\underline{2\cdot3}$　55｜$\overset{\cdot}{1}$　　32｜1　1　2｜1　$-$　｜$\underline{3\cdot5}$　35｜$\overset{\cdot}{1}\overset{\cdot}{1}$　　$\overset{\cdot}{1}\overset{\cdot}{1}$｜$6\cdot\overset{\cdot}{2}$　76｜

rit

5　　63｜$\underline{2\cdot3}$　55｜6　　32　｜$\overset{\cdot}{1}\overset{\cdot}{1}$　$6\overset{\cdot}{1}\overset{\cdot}{2}3$　｜$\overset{\cdot}{1}$　$-$　‖

2. 动作组合

准备(20拍)　分两组,于台两侧候场。

①－6　一组在台左侧,体对3方向右起抻顿步六次出场,右手腋下夹巾,左手体旁前后摆。

7　　撤右脚踏步半蹲,左拧身对1方向,右手经前至头上绕花。

8　　舞姿不动。

②-8 重复①-8 动作。

③-4 重复①5-8 动作。

5-8 重复①5-8 动作。

④-4 一组跪坐于右腿,左腿前伸,左手体旁向前绕花两次,摆至体后绕花两次,右手腋下夹巾。二组在台右侧,体对 7 方向左起抻顿步四次出场,左手腋下夹巾,右手体旁前后摆。

5-8 一组跪坐不动,体旁前后摆绕花四次。二组前两拍舞姿不变向前跑碎步,后两拍上左脚并步左转一圈,右手经头上下捅花至身后斜下。

⑤-8 一、二组重复④-8 动作。

⑥-8 一组重复④-8 动作,最后一拍起身。二组重复④-4 出场动作,插空绕一组人逆时针行进一圈成一横排,体对 3 方向。

⑦-2 全体体对 2 方向正步半蹲,右手腋下夹巾,左手体前绕花打开至小燕展翅位,目视 1 方向。

3-4 快的小颤膝三次,左拧身对 1 方向。

5-8 双手前摊绕花至小燕展翅位,接右起上下动律两次。

⑧-1 体对 2 方向,上左脚踏步半蹲,右手巾搭左肩,左手腋下夹巾。

2-8 体对 1 方向,右起小抻顿步七次,左手不动,右手体旁前后摆。

⑨-4 一组左起上两步成正步,双手前摊绕花至小燕展翅位,接挪步两次,目视 8 方向。二组左起小抻顿步四次,上身动作不变,从一组身后绕至一组左侧。

5-8 一组舞姿不变,继续挪步四次,视线向 2 方向移动。二组对 2 方向站正步,拍一组人肩膀后半蹲双推山,向 2 方向远处张望。

⑩-4 一组体对 2 方向,左起上两步成正步,右左手先后交叉搭肩,做两次上下动律。二组舞姿不变,继续向 2 方向张望。

5-6 全体左起向左迈两小步成左前踏步,双手头上扣腕,目视 1 方向。

7-8 左转一圈,同时双手下捅花至背后。

⑪-6 体对 1 方向,左起小抻顿步双手肩上交替搭巾,一组前行,二组后退,成两横排。

7-8 左起上两步成正步半蹲,体对 2 方向,双手斜下打开绕花至叉腰。

⑫-3 舞姿不变,双膝碎颤三次,视线由 2 方向移至 1 方向。

4 撤右脚后移重心,右手至体旁斜下。

5-8 左脚在前郎当步,左叉腰,右手小交替花两次,左转对 8 方向。

⑬-8 重复⑫5-8 动作(做四次),左转一圈对 1 方向。

⑭-2 体对 8 方向,左腿半蹲,右前点地,双手绕花至右手上托、左手前推,目视 1 方向。

3-4 舞姿不变,右脚前点右移至 2 方向。

5-6 保持舞姿上下动律两次。

7-8 前移重心至右腿,左腿微后抬,左手前推,右手斜后。

⑮-8 重复⑧-8 动作,两排插成一排。

⑯-4 一组左脚向左横迈一步至二组人身后,双手搭一组人肩,对 8 方向左右张望。二组体对 1 方向,上左脚踏步半蹲,双手平开位绕花四次。

5-8 一组原地向右翻身一次。二组右手向 2 方向送出,左手上托,再右转身体对 5 方向

翻身一次。

⑰-4　一组左起上两步成左后踏步半蹲,从二组人左侧至前排,左叉腰,右手经头上至平开位,接上下动律两次。二组双脚踮起,左手搭一组人肩,右手上托,对2方向左右张望。

5-8　全体重复⑩5-8动作。

⑱-4　一组左起碾顿步四次,双手砍绕收至右腋下两次,对1方向行进。二组左起碾顿步四次,双手砍绕花,对5方向行进。

5-8　重复⑱-4动作,一组右转对3方向行进,二组右转对7方向行进。

⑲-4　重复⑱-4动作,一组右转对7方向行进,二组右转对3方向行进。

5-8　重复⑱-4动作,一组右转对1方向、左转对5方向各做两次,二组左转对1、5方向各做两次。

9-12　碎步含胸低头两组向台后集中,成三角队形。

⑳-2　左转体对1方向,左起颤顿步体旁前后摆巾两次。

3　体对8方向,撤左脚踏步半蹲,左手斜后,右手抬至左前斜上,身体向右后靠,目视1方向。

4-6　做⑳-3的反面动作。

7　上左脚颤顿步,双手体旁前后摆。

8　体对1方向,上右脚成正步半蹲,左手巾搭肩。

㉑-3　左起颤顿步三次,双手体旁前后摆。

4　重复⑳-8的动作。

5-7　重复⑳-3动作。

8-㉒-2　做⑳-3的反面动作。

3-4　重复⑳7-8动作。

5-8　重复㉑-4动作。

㉓-2　右起双手先后腋下掸巾。

3-4　双腿颤膝四次,双手小燕展翅位抖巾。

5-8　舞姿不变,颤膝踮脚十字步。

㉔-8　上左脚成丁字步位,原地颤顿步八次,含胸低头,双手绕花至右扶鬓式。

㉕-1　左转对5方向上左脚踏步半蹲,右手搭左肩,左手腋下夹巾。

2-4　右起颤顿步三次,右手体旁前后摆。

5-6　第一排左转对1方向上两步成正步,双手先后交叉至腋下,架肘端臂上下动律。第二、三排动作同前。

7-8　第一排舞姿不变做上下动律。第二排重复第一排5-6动作。第三排动作同前。

㉖-2　第一、二排舞姿不变做上下动律。第三排重复第一排㉕5-6动作。

3-4　全体舞姿不变,三排呈低、中、高三个层次做上下动律。

5-8　双晃手跑碎步成两横排。

㉗-2　上左脚碾顿步一次,跟右脚成正步半蹲体对8方向,双手肩上交替搭巾,目视1方向。

3　舞姿不变,右手小交替花一次。

4　左脚后踢右腿直起,右手斜下甩巾,左手搭肩不动。

5 - 8　重复㉗-4动作。

㉘ - 4　重复㉗-4动作。

5 - 8　原地右前别步跳踢,双晃手斜上撩巾两次。

㉙ - 8　重复⑧-8动作。

㉚ - 2　对2方向正步半蹲,双手经交叉绕花至双护头。

3 - 4　小颤膝四次,左拧身对1方向。

5 - 8　左起上两步体对8方向双脚踮起,左手腋下夹巾,右手平开位,向远处张望。

㉛ - 4　乱场,碎步后退至台右后,全体集中。

5 - 11　对8方向招手、张望等摆各种舞姿造型。

第二节　云南花灯舞蹈

一、小崴组合

1. 音　乐



采　花　调



1 = D　2/4

姚安花灯调

中板

（乐谱）

（反复6次）　加快

（乐谱）

2. 动作组合

准备(4拍)　正步位,合扇搭肩,左手叉腰,于台右后体对1方向候场。

①-②-4　上身舞姿不变,右起跳颤崴步,横向行进出场成横排。一拍两动。

5 - 12　跳颤崴三次一停,正反各做两次,最后一拍成正步位胸前开扇。

③ - 8　原地小崴胸前点扇十四次,最后一拍合扇。

④ - 4　小崴十字步两次。

5 - 8　对1方向做小崴合扇行进八次。

9 - 12　小崴合扇后退六次,最后一拍原地正步小崴胸前开扇。

⑤ - 2　做小崴捻扇两次,放扇一次,对8方向行进。

3 - 4　做小崴捻扇两次,放扇一次,对2方向行进。

5 - 8　重复⑤-4动作。

⑥ - 4　对2方向做小翘步胸前点扇四次。

5 - 8　对8方向上左脚双晃手三次至肩上扛扇,成体对2方向,面对8方向。

9 - 10　双晃手两次至肩上扛扇。

11-12　不动。

⑦- 8　对1方向做小崴放扇后退八次。

⑧- 8　原地左转体做小崴捻扇别扇,依次对7、5、3、1方向各做一次。

9 - 12　小崴十字步捻扇扣扇两次。

⑨- 8　小崴十字步四次,同时做扣扇头上大翻花接体旁插扇四次。

⑩- 4　小崴十字步两次,同时做捻扇变扣扇接扣扇头上大翻花体旁插扇。

5 - 8　小崴十字步两次,同时做捻扇变扣扇接扣扇头上大翻花两次。

9　　　小崴扣扇头上大翻花一次向前行进。

10-12　正步小崴胸前扣扇成双手搭扇。

⑪- 4　左起跳吸崴横移步,双手右起环扇大交替两次,向左、右各横移一次。

5 - 8　原地移重心右起环扇大交替两次,跳吸崴横移步环扇大交替一次,向左移动。

⑫- 4　做⑪-5-8的反面动作。

5 - 8　重复⑪-4动作。

9 - 11　原地移重心右起环扇大交替四次,两慢两快。

12　　　吸右腿合扇打腿,左手叉腰,落成正步的同时,右手合扇扛扇。

⑬-⑭　左起跳颠崴向左横移下场。

二、反崴组合

1. 音　乐



八　街　调



昆明花灯调

1 = C $\frac{3}{4}$

中板

（反复5次）

$\frac{2}{4}$ rit

1 = G 小快板

$\underline{6561}$ 2 ｜ 25 $\underline{532}$ ｜ $\underline{331}$ 2 ｜ $\underline{6\cdot5}$ 66 ｜ $\underline{5653}$ $\underline{321}$ ｜ $\underline{6161}$ 23 ｜ 5· 6 ｜ $\underline{335}$ $\underline{321}$ ｜ 2 2 ：‖

2. 动作组合

准备(12拍)　在台右后对7方向扣扇。

①-4　左起上两步正崴扣扇往左右上方推扇,顺势成右脚左斜前点地,左主力腿屈膝略蹲,体对1方向。

5-6　原地小崴两次,小崴体旁插扇一次。

②-4　重复①-4动作,脚下立半脚掌慢直膝。

5-6　正崴步左起后退两次,扣扇至耳旁绕扇一次。

③-④　重复①-②动作。

⑤-⑥　重复①-②动作。

⑦-⑧　重复①-②动作,对1方向带成两横排。

⑨-6　做正崴十字步扣飘扇,顺势至体旁绕扇。

⑩-⑪　重复⑨-6动作两次。

⑫-6　做反崴步三次,对2方向行进,两拍一步做两次,一拍一步做一次,最后一拍上左脚成左前踏步蹲,双晃手至右手至斜下方、左手搭右肘。

⑬-6　做凤凰三点头点扇,两快一慢,慢站起。

⑭-⑮　重复⑫-⑬动作。

⑯-⑰　右转体对6方向行进,重复⑫-⑬动作。

⑱-⑲　重复⑫-⑬动作,继续对6方向行进。

⑳-6　右转体对2方向反崴步捻扇行进两次,再原地一拍一次反崴步捻扇两次。

㉑-㉒　重复⑫-⑬动作。

㉓-6　第一排人后退左起反崴步三次,在头上方摆扇;第二排人前进、左起反崴步三次,在体前和正旁位捻扇,对1方向做。两排人均两拍一动,前后排交换位置。

㉔-6　全体原地将扇由左向右慢拨开,成体对8方向,面对1方向。

㉕-㉖　重复㉓-㉔动作,两排交换动作及位置。

㉗-㉘　垫步扣扇往斜下方推扇、晃手接月光花三次,前排人对1方向做,后排人右转对5方向做。

㉙-㉚　重复㉗-㉘动作,前排人右转对5方向,后排人对1方向做。

㉛-6　全体对1方向,左起反崴步两慢两快,前排人后退在头上方摆扇,后排人行进于体前捻扇。

㉜-㉝　重复㉓-㉔动作。

㉞-㉟　左转体对5方向做反崴推提步头上捻扇六次行进,两慢四快。

㊱-2　左转体对1方向上两步双腿并立,双手经胸前交叉打开至旁开位。

3　舞姿不变左转一圈。

4-6　正步位蹲起三次,左手胸前、右手体前搬扇三次。

㊲-6　先提左脚落前踏步半蹲,再扣扇晃手至胸前左手旁开位转身一圈。

㊳-㊴　重复㊴-㊲动作。

㊶-4　反崴步体前捻扇两次,对1方向行进。

5-6　反崴步头上摆扇两次。

㊸-6　重复㊷-6动作。

㊹-6　上左脚踏步蹲,耳旁斜抱扇反崴四次,扇子左一次,右一次。

㊺-6　左转体对5方向,先右脚前探于头上方捻扇,再往斜后拉扇,左手至胸前,目视扇。

㊻-6　反崴十字步,右手扇后背,左手左右摆动。

㊼-4　左转体对1方向正步立半脚掌,右手胸前立扇,左手搭扇。

5-6　反崴步后退两次,左手体旁摆动,扇不动。

㊽-6　舞姿不变走反崴十字步。

㊾-㊿　重复㊺-㊽动作。

51-4　做反崴步体前捻扇两次,同时两人一组按逆时针方向转半圈交换位置。

5-6　正步反崴头上摆扇两次。

52-53　重复51-6动作两次。

54-4　反崴步胸前捻扇两次,体对1方向后退。

5-6　反崴步头上摆扇两次继续后退。

55-4　放慢一倍做54 5-6动作,第一排横排不变,第二排退成弧线队形。

5-6　第一排:左转身踏步蹲,双手落至旁开位,扇口朝上,体对5方向,目视左斜上方。
　　　第二排:左转身踏步蹲,右手体前斜下方立扇,左手搭右肘。

56-3　第一排人不动,第二排做凤凰三点头右转身站起对5方向。

57-4　全体向右转身对1方向扣扇遮容扇,左手搭扇;第一排踏步蹲下,第二排回至横排正步半蹲。

58-4　舞姿不变,原地小崴慢慢站起。

(快板)

59-4　第一排:两人一组搭肩跳颠步晃手两次接月光花,对1方向行进。
　　　第二排:原地小崴双手扣扇遮容扇。

5-8　全体重复59-4第一排动作,走二龙吐须带成圆圈队形,体对圈外。

60-4　重复59 5-8动作。

8-12　全体重复59-4第一排动作,按逆时针方向行进。

61-8　全体重复59-4第一排动作两次,按逆时针方向行进至台右后,体对8方向斜排行进。

62-12　动作不变,全体对8方向陆续从台左前下场。

三、跳颠步组合

1. 音 乐

<p style="text-align:center">螃　蟹　歌</p>

1 = G　2/4　　　　　　　　　　　　　　　　　　　　　建水花灯调

中板

（ 6 5 6 | 1 2 1 6 | 5 · 6 | 5 ）‖: 1 1 2 | 6 5 | 5 2 3 | 5 | 6 6 1 | 6 5 3 |

2 2 3 1 | 2 | 5 5 | 6 · 5 | 3 5 3 2 3 2 1 | 6 5 6 1 2 1 6 | 5 · 6 | 5 |

$$\underline{5}\ \dot{6}\qquad\quad \underline{1}\ \dot{6}\ |\ \underline{5\,5}\,\underline{5}\,\dot{6}\ \underline{1}\ \dot{6}\ |\ \underline{5}\ 5\qquad \underline{6}\cdot\underline{5}\ |\ \underline{3}\,\underline{5}\,\underline{3}\ \underline{2}\,\underline{3}\,\underline{2}\,1\ |\ \underline{6}\,\underline{5}\,\underline{6}\quad \underline{1}\,\underline{2}\,\underline{1}\,\underline{6}\ |$$

（反复4次）

$$\underline{5}\cdot\dot{6}\qquad\quad 5\ \|:\ \underline{5}\ \dot{6}\qquad \underline{1}\ \dot{6}\ |\ \underline{5\,5}\,\underline{5}\,\dot{6}\ \underline{1}\ \dot{6}\ |\ \underline{5}\ 5\qquad \underline{6}\cdot\underline{5}\ |\ \underline{3}\,\underline{5}\,\underline{3}\ \underline{2}\,\underline{3}\,\underline{2}\,1\ |$$

$$\underline{6}\,\underline{5}\,\underline{6}\ \underline{1}\,\underline{2}\,\underline{1}\,\underline{6}\ |\ \underline{5}\cdot\dot{6}\ 5\ |\ \underline{6}\,\underline{5}\,\underline{6}\ \dot{1}\,\underline{2}\,\underline{1}\,\underline{6}\ |\ 5\cdot\quad \dot{1}\ |\ \overset{rit}{\underline{6}\,\underline{1}\,\underline{6}\,\underline{5}}\ \underline{3}\,\underline{5}\,\underline{2}\,\underline{3}\ |\ 5\qquad 5\ \|$$

2. 动作组合

准备(4拍)　第一组于台左后、第二组于台右后候场。

①-②　右起撩跳颠步,合扇,双手交替搭肩十六次,第一组对 3 方向、第二组对 7 方向行进,上场带成两横排,最后四拍原地对 1 方向做。

③ - 4　吸跳颠步四次,双手交替搭肩。

5 - 8　撩跳颠步双手上撩四次,对 3 方向做两次,对 5 方向做两次。

9 - 12　重复③5-8 动作,依次对 7 方向、1 方向各做两次。

④ - 4　重复③3-4 动作。

5 - 8　重复③5-8 动作,对 1 方向做。

⑤ - 4　重复③3-4 动作。

5 - 8　重复③5-8 动作,对 1 方向做。

⑥ - 2　做蜻蜓点水。

3 - 4　不动。

5 - 6　右前踏步左转身一圈对 1 方向,双手旁开位。

7 - 8　做蜻蜓点水。

9　不动。

10　左腿斜后撤跳颠步,同时胸前开扇一次。

11　做吸腿转身步,左手胸前,右手至头上方成遮阳扇。

12　对 1 方向吸跳颠步胸前横摆扇一次。

⑦ - 4　原地吸跳颠步胸前横摆扇四次。

5 - 8　做吸撩跳颠转身步一次,双手抱扇、出扇、横摆扇。

⑧ - 8　重复⑦-8 动作。

⑨ - 4　做吸撩跳颠步两次行进,双手抱扇出扇,二人一组分三组成三角队形。

5 - 8　重复⑦5-8 动作。

9 - 12　重复⑦-4 动作。

⑩-⑪　重复⑦-8 动作两次,二人面对面,对穿。

⑫ - 4　重复⑨-4 动作,二人原地面对面做。

5 - 12　做左右摆吸崴步四次,二人先背对背一次,再面对面一次,分别对 5、3、1、7 四个方向。

⑬ - 4　右起双脚交替前点胸前抱扇四次,对 1 方向。

5 - 12　撩跳颠步双手上撩八次,依次右转体对 3、5、7、1 方向各做两次。

⑭-12　重复⑥-8 动作。

四、正崴组合

1. 音　乐



春 到 茶 山



王俊武曲

1 = D　2/4

中板

（3235　66 ｜1651　656 ｜123　2115 ｜6　　6）‖: 335　61 ｜1651　6 ｜

335　65 ｜2312　3 ｜6156　53 ｜21 6 1 ｜2.5　3532 ｜123　215 ｜

6　　6 ｜6.　1 ｜3.　2 ｜1　65 ｜3　－ ｜1　62 ｜

1　65 ｜3.5　21 ｜6　－ ｜2123 55 ｜1656　53 ｜21 6 1 ｜

2.5　32 ｜123　215 ｜6　6 :‖ 6.　1 ｜3.　2 ｜1　65 ｜

3　－ ｜1　62 ｜1　65 ｜3.5　21 ｜6　－ ｜2123 55 ｜

rit

1656　53 ｜21 6 1 ｜2.5　32 ｜1235　1651 ｜6　　6 ‖

2. 动作组合

准备（8拍）　在台左后，对1方向候场。

①-②　跳颠步扣扇晃手两次接月光花，共做四次，依次横向行进出场成两横排。

9 - 10　跳颠步扣扇晃手两次。

③-④　正崴步扣扇双手左右摆接耳旁绕扇四次，由第一人带领朝8方向行进，成一斜排。

⑤-10　后退正崴步扣扇双手左右摆十次，对1方向退成两横排。

11-12　原地小崴扣扇体旁插扇一次。

⑥-2　正崴步行进两次，同时扣扇左右摆。

3 - 4　重复⑤11-12动作。

5 - 8　正崴十字步扣扇左右摆接耳旁绕扇。

⑦-8　重复⑥6-8动作。

9 - 10　重复⑤11-12动作。

⑧-2　对1方向扣扇斜上推扇左转一圈。

3 - 4　重复⑤11-12动作。

5 - 8　重复⑥5-8动作。

⑨-8　重复⑧-8动作。

⑩-12　垫步扣扇晃手两次接月光花,共做三次,右边第一人带头右拐弯体对5方向横向行进,成两横排。

⑪-4　右转体对2方向,朝右斜上方招扇两次。

5-8　左转身做小鱼抢水接荷花爱莲成踏步蹲。

⑫-8　重复⑪-8动作。

⑬-2　起身正吸右腿立扣扇双晃手至右,体对1方向。

3-6　重复⑥-5-8动作。

7-8　做岩鹰展翅。

9　向前走圆场步,双手落至旁开位。

10-11　上左脚踏步右转转身一圈对1方向,左手旁开,右手胸前扣扇。

12　全体上左脚,第一排踏步蹲,第二排踏步,右手扣推扇至旁开位,扇口向上,左手搭右肘,体对2方向,面对1方向。

第三节　安徽花鼓灯舞蹈

一、小兰花组合

1. 音　乐

单𣲖₂单二二𣲖广屮𣲖广卒₆𣲖₂长₄单卒₈长₄单连₄单

2. 动作组合

准备[单]　在台右侧体对7方向候场。

[𣲖₂]　左起碎步团扇对7方向出场。

[单]　碎步团扇左转一圈成体对1方向。

[二二]　做小兰花快起步两次。

[𣲖]　前碎步双侧翻扇接小兰花快起步一次。

[广]　前碎步双手侧翻扇接右弓步勺扇至左胸前抱扇。

[屮]　收左脚成正步位,做胸前抱扇上下动律三次。

[𣲖]　双手打开至扁担式碎步后退,接吸腿勺扇再接扁担式。

[广]　扁担式碎步后退接右前点步胯旁勺扇。

[卒₆]　做单臂巾胯旁贴扇双环步,对8方向走六步。

[𣲖₂]　双脚单起单落小跳,同时两臂夹肘做划圆动律,做两次向左转一圈成体对1方向。

[长₄]　扁担式碎步体对8方向后退。

[单]　做右斜点吸腿扁担式勺扇一次。

[卒₈]　双手上托至双护头位,走双环步八步成体对1方向。

[长₄]　走快双环步八步。

[单]　做右前点步腰中盘带。

[连₄]　右脚对4方向上步砍转四次。

［单］　　右手腰中盘带碎步右转一圈成左前踏步，右手立扇于脑后，左手胸前。

二、大兰花组合

1. 音 乐

二 月 兰（二）

1 - D $\frac{2}{4}$

花鼓歌

中板

（6 7 6　5 6 | 5　　5）‖: 6 1 | 2 3 | 2　-　| 3 5　6 2 | 1 -　| 5　5　3 |

2·3　2 1 | 3 5 7 6 | 5　-　| 6　3 | 3　2　3 | 2·3　2 7 | 6 5　6 |

0 3　5 6 | 1　-　| 2　7　7 | 6 7 6 5 6 | 5　- :‖ 双 ‖: 6 1 | 2 3 |

2　-　| 3 5　6 2 | 1　-　| 5　5　3 | 2·3　2 1 | 3 5　7 6 | 5　-　|

6　3 | 3　2　3 | 2·3　2 7 | 6 5　6 | 0 3　5 6 | 1 -　2 7 7 | 6 7 6　5 6 | 5 - :‖ 广

2. 动作组合

① - 8　风摆柳起步。

② - 4　重心移前，上右脚成并步，双手风摆柳。

5 - 8　拔泥步两个，双手风摆柳。

③ - 6　风摆柳起步，接梗步起法儿。

7 - 8　风柳步两步，双手风摆柳。

④ - 3　风柳步四步，双手风摆柳。

4　　对8方向急刹步，左手收至胸前，目视8方向。

5 - 10　保持舞姿做一点头。双手上晃起法儿。

⑤ - 4　对2方向蹉步砍转。

5 - 7　立圆晃手成斜塔式。

8　　半脚尖立起，左小腿向左后勾，扁担式。

⑥ - 3　左起半脚尖走三步。

4　　半脚尖左转一圈，收成抱扇。

5 - 6　碎步后退，手打开成扁担式。

7 - 8　对1方向做凤凰单展翅。

⑦ - 2　右转对2方向蹉步掸巾，目视8方向。

3 - 4　目视从8方向到2方向。

5 - 8　拿扇角起步。

⑧ - 2　上左脚跟右脚成并步，单臂巾、单手拿扇角。

5 - 10　对8方向左起走风柳步四步，做飘扇。

［双］走风柳步四步从台左前走至台后（第一步做高飘扇风摆柳），左转身对 8 方向前点步，同时绕扇角成握扇，目视 8 方向。

⑨-4　不动。

5-8　做上步云步，双手捏扇角在胸前划圆。

⑩-8　同①-5-8。

⑪-4　对 8 方向大掰步，目视 8 方向。

5-8　做二点头，目视 2 方向。

⑫-2　对 2 方向上两步成右前点步，右手拿扇放扇。

3　撒右脚，右手绕头向右半蹲转一圈成体对 8 方向。

4　立起，同时送扇。

5-6　碎步后退，双手拉开。

7-10　右交叉点步，肘上搭扇。

⑬-4　撒步起步成体对 1 方向。

5-8　撒步快起步成体对 2 方向，同时于右肘上搭扇，左手肩上搭巾。

⑭-8　对 2 方向小蹉步四次。

⑮-4　对 3 方向赶步掸巾。

5-8　左踏步，左绕巾至胸前，再向后退做两个躲步。

⑯-2　对 8 方向右脚起向前上两步。

3　做右前点步，右手对 8 方向放扇。

4　做左撒步绕头转。

5-10　碎步后退，同时做绕头转。

［广］继续碎步后退绕头转，再接碎步，拿扇角划圆，最后成遮阳式。

三、风柳步组合

1. 音　乐

单二单‖卒₈ 单卒₈ 单‖连₂ 水₁₂ 广卒₄ 单长₄ 单卒₄ 单卒₆ 单长₈ 单水₄ 单水₄ 单水₄ 单水单长₈ 单

2. 动作组合

准备［单］　全体成方块队形，正步位，体对 1 方向。

［二、单］　做拔泥步起步四次，胸前抱扇。

［卒₈］　向前走拔泥步十六步散开，做上下动律。

［单］　走拔泥步四步，最后一拍扶肩侧翻扇。

［卒₈］　走风柳步变二龙吐须队形，中间人胸前抱扇，两边人扶肩侧翻扇。

［单］　分别向后走至台右后、台左后。

［卒₈］　全体走风柳步，左边人单臂巾向前，右边人端针匾向前；向后走二龙吐须，左边人做耳旁端针匾，右边人做单展翅接双臂巾侧翻扇。

［单］　继续做［水₈］动作行进。

［卒₈］　全体走风柳步，向前的人二龙吐须，左边人双臂巾，右边人单臂巾。

［单］　继续以上［水₈］动作行进。

[连₂]　　　中间人做射雁跳，双手分开。

[扒₂]　　　全体分六组，前面二组做扒泥步，双手侧翻扇，后面四组继续做[连₂]动作。

[扒₁₀]　　　全体做扒泥步、侧翻扇，走龙摆尾。

[广]　　　　前四拍左边人从台右后下场，右边人从台左后下场。后四拍第一组人从台左后上场，对 2 方向做风柳步、双侧翻扇。

[卒₄]　　　做小错步六个，单手扁担式。

[单]　　　　做风柳步侧翻扇从台右前下场，同时第二组从台右后对 8 方向做风柳步侧翻扇上场。

[长₄]　　　做小错步六个，右手高端扇。

[单]　　　　做风柳步侧翻扇从台左前下场，同时第三组从台左后上场。

[卒₄ 单]　第三组动作路线同第一组。

[卒₆ 单]　第四组动作路线同第二组。

[长₈]　　　全体分为两组，做小跳起"法儿"、野鸡溜，分别从台右侧、台左侧，体向 2 方向出场。

[单]　　　　做踏步转身，双手放平。

[扒₄]　　　双手端扇于左下方，风柳步走向台右侧。

[单]　　　　风柳步小拐弯转成体对 7 方向，手做反面动作。

[扒₄]　　　风柳步走向台左侧，手动作不变。

[单]　　　　做风柳步小拐弯，转成体对 3 方向，手做正面动作。

[扒₄]　　　风柳步走向台右侧。

[单]　　　　风柳步小拐弯，转成体对 7 方向，手做反面动作。

[扒]　　　　风柳步走向台左侧。

[单]　　　　左转一圈成胸前抱扇。

[长₈]　　　走碎步后退，双手扁担式。

[单]　　　　成右前点步，双手扁担式。

四、车水步组合

1. 音　乐



上 山 步 曲（二）



1 = D　2/4　　　　　　　　　　　　　　　　　　　　　　花鼓歌

中板

（ 6 3　5 6 ｜ i　－ ）‖： i 6 i　3 i ｜ 6· i　5 6 ｜ i 6 i　3 i ｜ 2　－ ｜

i· 2　3 5 ｜ 2　5　7 ｜ 6 3　7 6 ｜ 5　－ ｜ i　i　2 ｜ 6 i 5　6 ｜

（反复 4 次）

3· 5　i 2 ｜ 3 7　6 ｜ i· 2　3 5 ｜ 2　5　7 ｜ 6 3　5 6 ｜ i　－ ‖：

2. 动作组合

①-4　对 1 方向做车水步两步,同时前后搬扇。

5-8　车水步四步。

②-4　左转体对 7 方向,梗步四步,上身后靠,目视 1 方向。

5-8　车水步四步,上身前倾。

③-2　左转体对 5 方向做梗步两步。

3-4　车水步两步。

5-6　左转体对 3 方向,梗步两步。

7-8　车水步两步。

④-4　左转体对 1 方向,交叉点提成三道弯。

5-6　梗步两步。

7-8　交叉点提一步。

⑤-6　车水步六步。

7-8　交叉拧步两步,接上绕提扇两次。

⑥-4　右小腿提起向左蹲转一圈,同时握扇左腰旁向里绕一圈成端针匾。

5-6　右脚落地即立半脚尖,右扇提至耳旁,目视 8 方向。

7-8　对 8 方向交叉点提一次。

⑦-8　车水步八步,叉腰翻甩扇,目视从 8 方向移至 2 方向。

⑧-4　车水步四步,目视从 2 方向看回 8 方向。

5-6　对 8 方向滑步单展翅,第二拍重心移前。

7-8　对 2 方向梗步一步收成并步。

⑨-4　右手抬起抖肩,目视 2 方向。

5-8　小的车水步四步,左手前后小摆。

⑩-8　大的车水步八步,左手前后大摆绕巾,回头目视 7 方向。

⑪-2　对 8 方向上步,朝 1 方向做水中捞月。

3-4　向左三点步转,腰中盘带,目视 1 方向。

5-8　向右三点步转成交叉点步,肘上搭扇,目视 8 方向。

⑫-4　舞姿不动,从 8 方向环视至 2 方向,(da)时眼睛看回原处。

5-8　舞姿不变,单耸左肩四次,目视 1 方向。

⑬-8　做鳌子步向左转一圈,右手在旁飘扇。

⑭-8　体对 1 方向,半脚尖走十字步两次,双手风摆柳侧翻扇。

⑮-4　碎步呈"S"形后退,双手左右绕 8 字。

5-6　对 1 方向梗步两次,目视 3 方向。

7-8　左腿后伸,体对 2 方向,挽扇左交叉点步起,左旁抱扇。目视 2 方向。

五、过河组合

1. 音　乐

长₄ 单三罢₂ 长₈ 单三单仒₅ 二单卒₈ 兰二卒₄ 广三长₈ 三连₄ 长₈ 庠连₂ 四广三连₄ da仒 长₁₆

连₄ 长₈ 单三庠

2. 动作组合

准　备　在台右后候场。

[长₄ 单]　背对 1 方向做腰中盘带扁担式碎步到台中,右转身成体对 1 方向。

[三]　体对 1 方向右踏步单背巾,朝斜上方左右看。

[罘]　向右、左横碎步,做二姐梳头。

[罘]　双手经上弧线晃至腰前端一次,再划至腰旁掏扇,脚下颤点步。

[长₈]　体对 8 方向做扒泥步跑,双臂巾。

[单]　右踏步,左手头顶托巾,右手腰前端扇。

[三]　保持姿态,体对 8 方向,目视 2 方向。

[单]　半脚尖右脚前点,手搭凉棚看 2 方向。

[乑₂]　横碎步至台右前,同时做两次挽扇合开。

[乑]　双护头原地碎步右转一圈。

[乑]　体对 1 方向,做一次挽扇合开。

[广]　体对 2 方向,赶步右转身、端针匾。

[二]　撤步起步,划圆动律。

[单]　撤步掏巾。

[卒₈]　体对 8 方向,风柳步单臂巾侧翻扇。

[亠]　(前端)体对 8 方向前赶步接端针匾。

[二]　端针匾撤步起步。

[卒₃]　体对 1 方向,朝 3 方向走风柳步。

[卒₁]　脚下碎步,双破花腰中盘带。

[广]　由台右侧经右弧线拐弯至台左后,后四拍右转身成扁担式左踏步对 2 方向。

[三]　双脚半脚尖,看地下。

[长₄]　向右旁横碎步做勺扇双护头。

[长₄]　向左旁横碎步,做勺扇单臂巾前端扇。

[三]　看地下两次,第三拍左脚后撤。

[连₂]　体对 2 方向,左脚探上步成并脚位,双手分扇,接着右脚向回迈步吸左腿单臂巾前端扇。

[连₂]　重复"[连₂]"。

[长₈]　右脚为重心左脚前探,双手平开左右晃身。

[庠]　晃身两次成踏步蹲,脚双起单落跳同时双分手,接右脚起走梗步,再右吸腿起步。

[连₂]　体对 2 方向,左脚探上步成并脚位,接双手分扇右脚向回迈步吸左腿单臂巾前端扇。

[四]　体对 2 方向,右脚为重心,左脚前点晃手两次。

[广]　前两拍双护头单脚交替跳,后五拍双起单落双分手跳,落左脚成右踏步,体对 8 方向成顺风旗位。

[三]　胸前抱扇。

连₄da	体对 4 方向碎步,同时耳后穿扇右转一圈,成体对 8 方向。
[氽₄]	体对 8 方向碎步小跳侧翻扇,向左弧线经台左侧至台后。
[长₁₆]	原地做后碎步下右旁腰平开手,转两圈。
[连₄]	由腰中盘带跳起接野鸡溜转。
[长₄]	体对 7 方向,由左至右上双晃手。
[长₄]	左弧线碎步拐弯,至体对 6 方向。
[单]	左脚上步左转身对 8 方向,单臂巾腰前托扇。
[三]	对 8 方向看三次。
[咩]	体对 8 方向,并脚跳双分手,双脚跳起,落左脚右腿前探,双手扬掌从台左前跑下场。

第四节　山东秧歌舞蹈

一、胶州秧歌舞蹈

(一)扭子组合

1. 音　乐

<p align="center">扭 子 曲</p>

1 = G　$\frac{2}{4}$　　　　　　　　　　　　　　　　　　　　民间乐曲

中板稍慢

‖: 嘎.里　嘎大 | 一大　一 | 仓　　仓 | 嘎.里　嘎大 | 一大　　一 | 仓　　仓 |

嘎.里　嘎大 | 一大　一 | 仓　　仓 | 嘎.里　嘎大 | 一大　　一 | 仓令　仓令 |

(反复 4 次)

仓　0 ‖: 5. #4 | 5. #4 | 5.i 6#4 | 5　- | 3.　2 | 3.　2 |

3.5　36 | 1　- | 55 32 | 1　- | 6.1 61 | 2　- | 55 32 |

(反复 3 次)

1　- | 656 76 | 5　- :‖ 嘎.里 嘎大 | 一大　　一 | 仓　　仓 :‖

嘎.里 嘎大 | 一大　一 | 仓令 仓令 | 仓　　0 | 嘎.里 嘎大 | 一大　一 |

仓　仓 | 嘎.里 嘎大 | 一大　一 ‖: 仓令 仓令 | 仓令 仓令 | 仓令 仓令 :‖ 一大 一 | 仓　0 ‖

2. 动作组合

准备(2 拍)　体对 1 方向,站正步,右手五指握合扇,左手持手巾。

（鼓点慢板）

①- 6　左起扭子探步横拉推扇两慢两快。

②- 6　重复①-6动作。

③- 6　扭子探步一慢两快。

④- 8　扭子探步一慢四快。

⑤-⑥　体对 4 方向，重复①-②动作。

⑦-⑧　体对 8 方向，重复③-④动作。

⑨- 6　左脚起转体扭子探步两慢两快，第一步体对 3 方向，第二、三步体对 7 方向，第四步体对 1 方向，原地踏步。

⑩-⑪　重复⑨-6动作两遍。

⑫- 8　转体扭子探步一拍一步，身体方向前四步同⑨-6，第五、六步同第一、二步，第七、八步右转身对 5 方向。

⑬- 6　动作同⑨-6，第一步体对 7 方向，第二、三步体对 3 方向。

⑭-⑮　重复⑬-6动作两遍。

⑯- 4　转体扭子探步一拍一步，第一步体对 7 方向，第二步体对 3 方向，然后左转身体对 1 方向做第三、四步。

5 - 8　碎步后退成右后踏步，同时双手经上分至右前左后围腰。

（音　乐）

⑰- 4　右转身体对 5 方向左脚起转体扭子探步一拍一步，第二、三步体对 1 方向，第四步体对 5 方向。

5 - 8　左脚撤步为重心，接右脚扭子探步。

⑱- 4　右转身体对 1 方向左脚扭子探步，再右脚撤步为重心。

5 - 8　转体扭子探步两步，分别体对 5、1 方向。

⑲- 2　体对 8 方向，左脚撤步，平转扇（里转）。

3 - 4　左转身体对 5 方向，右脚扭子探步，平转扇（外转）。

5 - 6　右转身体对 1 方向，左脚扭子探步。

7 - 8　体对 2 方向，右脚撤步。

⑳- 4　转体扭子探步两步，分别体对 4、8 方向。

5 - 6　左脚撤步，推扇。

7 - 8　体对 5 方向，右脚扭子探步。

㉑-㉒　重复⑱-⑲动作（双手始终做横拉推扇）。

㉓- 2　体对 3 方向，左脚扭子探步，平转扇（里转）。

3 - 4　体对 1 方向，右脚扭子探步，平转扇（外转）。

5 - 6　体对 8 方向，左脚撤步。

7 - 8　体对 5 方向，右脚扭子探步。

㉔- 2　体对 1 方向，左脚扭子探步，平转扇（里转）。

3 - 4　体对 2 方向，右脚撤步，平转扇（外转）。

5 - 6　体对 3 方向，左脚扭子探步。

7 - 8　体对 1 方向，右起扭子探步三步。

（鼓点）

㉕-4　重复⑳-4动作。

5-6　体对8方向,左脚至后踏步位,双手叉腰,晃头。

㉖-4　体对6方向,左起扭子探步两步。

5-6　体对2方向,左脚至后踏步位做整妆(提鞋状)。

㉗-2　右脚撤步为重心成体对1方向。

3-6　脚不动,横8字绕扇接平开手,耸肩两次。

㉘-2　重复㉗-2动作。

3-8　走场步横8字绕扇前行。

㉙-4　重复⑯5-8动作。

5-6　右后踏步,平开手耸肩两次。

㉚-4　体对2方向,走场步横8字绕扇前行。

㉛-㉝　动作同前,左转身对7方向走下场。

（二）情深意长组合

1. 音　乐



蒙山高　沂水长

刘廷禹曲



$1=\flat B$　$\frac{2}{4}$

稍慢

（ 3̣ 6̣　5̣3̣5̣ | 2̇.　3̇ | 6̣5̣　5̣3̣2̣ | i̇　- ） | 3̇2̇3̇　i̇7̣6̣2̣ | 5　- |

5̣2̇　i̇7̣6̣5̣ | 2̇　- | i̇.2̇　3̣5 | 2̇7̣　6̣1̣5 | 3̣.5　6̣1̣5̣6̣ | i̇.　2̇ |

3̣6̣　5̣3̣5̣ | 2̇.　3̇ | 6̣5̣　5̣3̣2̣ | i̇　- | 3̇2̇3̇　i̇7̣6̣2̣ | 5̇.　6̇ |

5̣2̇　i̇7̣6̣5̣ | 2̇　- | 5̇　i̇ | 7̇　6̇7̇5̇6̇ 3̇.5̇ | 6̇3̇　2̇3̇6̇ | 5̇　- |

2̇0̇2̇　3̇5 | 6̇1̇5̇6̇ i̇ | 2̇　2̇7̇5 | 6̇7̇5 6̇ | i̇.2̇　3̣5 | 2̇7̣　6̣1 |

3̇2̇　7̣2̇6̣ | 5　- | 5̇　6̣5̣2̣ | 3̇　- | 5̇5̇3̇　2̇3̇1̇ | 2̇　- |

3̇2̇3̇　5̇.6̇ | 7̇2̇7̇　6̇ | i̇6̇i̇　2̇3̇i̇ | 5̇.　3̣5 | 6̇　- | 5̣6̇　3̣5̣2̣ |

rit

i̇3̇5̇　6̇1̇2̇3̇ | 5̇.　3̣5 | 6̇　- | 7̇.6̇　5̇6̇2̇ | 5̇　- ‖

2. 动作组合

准备(4拍)　全体右手五指扣扇,左手持手巾,在台右后站两横排。前两拍背对7方向走碎步做铲扇退步出场,第三拍右转身头上绕扇成体对8方向,第四拍左腿提起,右手提扇。

① - 2　体对5方向,左脚提拧步落地,扣压扇。

3 - 4　上右脚并步,左手肩上绕巾。

5 - 8　重复①-4动作。

② - 1　体对8方向,左提拧步扣压扇。

2　　　重复①3-4动作(快一倍)。

3 - 4　重复①-2动作。

5 - 6　体对4方向,左脚撤步右脚前点,铲扇。

7 - 8　重复5-6动作。

③ - 3　撤右脚成大掖步,托扣扇,同时右转身,前排体对3方向,后排体对7方向,前后排背相对。

4　　　立起成右踏步,右手回扇至胸前成反握扇。

5 - 6　向左横推扇。

7 - 8　右转身胯旁盘扇。

④ - 2　前排对4方向,后排对8方向,两排体相对,均做左提拧步扣压扇。

3 - 4　重复①3-4动作。

5 - 8　重复④-4动作。

⑤ - 2　上两步成并步踮脚横推扇,前排对7方向,后排对3方向。

3 - 4　退右脚左脚前点,胯旁盘扇。

5　　　重心前移成左前弓步,斜下推扇。

6　　　重心后移成左脚前点,胯旁盘扇。

7　　　右转身体对3方向,撤左脚,前上推扇。

8　　　重心前移,胯旁盘扇,同时右转至7方向。

⑥ - 4　前排右大掖步,后排并步踮脚,体对3方向做托扣扇。

5 - 8　重复③4-8动作,最后半拍(da)体对1方向,含胸,双手收至胸前交叉。

⑦ - 2　碎步上推扇,前排退、后排进,两排换位。

3 - 4　碎步上分手,前排退、后排进,两排换位。

5　　　体对7方向,胯旁立扇做回扇变扣扇。

6　　　碎步向右走弧线形成体对2方向的两斜排,同时做扣扇经左前划弧线向右前推出,后半拍(da)并腿踮脚,收手抱扇。

7 - 8　体对2方向左前弓步斜前推扇。

⑧ - 4　左嫚扭步上推扇。

5 - 8　右嫚扭步胯旁盘扇。

⑨ - 2　重复⑧-8动作(快两倍)。

3　　　撤左脚正丁字拧步(往回拧),拨扇,转身体对8方向。

4　　　右正丁字拧步胯旁盘扇。

5 - 6　重复3-4动作。最后半拍(da)吸左腿右转成体对6方向,收手抱扇。

7　　撤左脚右脚前点,斜上推扇。

8　　重心前移,胯旁盘扇,右转至2方向。

⑩-1　上左脚并步踮脚,横推扇。

2　　撤右脚胯旁盘扇。

3-6　快一倍重复⑧-8动作,做两次。

⑪-1　撤左脚前上推扇,上身后靠。

2　　 撤右脚胯旁盘扇。

3-4　重复1-2动作。

5-6　体对8方向,右正丁字拧步(往回拧),拨扇。最后半拍(da)撤右脚踏步半蹲,双手收至左腰旁。

7-8　体对2方向,碎步斜上推扇后退,从台左后退下场。

(三) 向阳花组合

1. 音 乐

<p style="text-align:center">社员都是向阳花(三)</p>

$1=\flat B$　$\frac{2}{4}$ 　　　　　　　　　　　　　　　　　王玉西曲

中板

(反复5次)

2. 动作组合

鼓点(8拍)　全体分两组从台两侧跑到台中成满天星队形,第八拍体对1方向站正步,右手胸前开扇。

前奏(24拍)　左起丁字三步横8字绕扇,最后一拍左脚在前并腿踮脚,左手提襟式,右手耳旁合扇。

鼓点(24拍)　第一至八拍舞姿不动,第九至十二拍重复前奏的最后一拍动作,第十三至二十四拍,经双晃手两组从台两侧快步跑下场。

①-8　走场步横8字绕扇,第一组四人从台四个角体对台中出场成方形。

②-4　十字步,前两拍俯身低8字绕扇,后两拍仰身高8字绕扇。

5-8　重复②-4动作。

③-④　第一组背对台中从台四角下场,同时第二组四人重复①-②第一组动作上场。

⑤-⑥　同③-④的规律,第二组下场,第三组上场。

⑦-⑧　同③-④的规律,第三组下场,第四组上场。

⑨-⑫　全体体对台中做走场步横8字绕扇,第四组在台上,其他三组依序从台四角出场形成"十"字队形。接着由第四组人带领,分四队右转身沿逆时针方向对台四角行走,再按逆时针方向走成一个圆圈,全体反复绕圈行进。

⑬-4　逆时针方向走场步俯身低8字绕扇。

5-8　走场步仰身高8字绕扇。

⑭-4　重复⑬-4动作。

5-8　走场步横8字绕扇向右自转一圈。

⑮-8　动作同前,单数逆时针、双数顺时针相互对绕走穿麻花队形。

⑯-⑰　继续穿麻花。

⑱-8　单双数两人一组同向并肩原地转一圈。

⑲-8　全体体对逆时针方向,前四拍向前跌步做低8字绕扇,再仰身后退做横8字绕扇,形成⑨-⑫开始时的"十"字队形。

⑳-8　重复⑲-8动作。

㉑-4　全体体对台中跌步前行,低8字绕扇。

5-8　仰身后退,横8字绕扇。

㉒-8　重复㉑-8动作。

㉓-5　全体体对1方向,左提拧步上拨扇三次。

6-8　舞姿不动。

㉔-4　合扇。

5-8　走场步横8字绕扇,形成双"八"字队形。

㉕-㉘　台左侧人体对2方向,台右侧人体对8方向,原地左起丁字三步横8字绕扇。

㉙-4　台左侧人体对4方向,台右侧人体对6方向,做跌步低8字绕扇。

5-6　右转半圈高8字绕扇。

7-8　走场步横8字绕扇从台前两侧开始下场。

㉚-8　动作同前,下场。

(四) 青蓝蓝的河组合

1. 音　乐

<p style="text-align:center">清 蓝 蓝 的 河</p>

<p style="text-align:right">金　西编曲</p>

1 = G 2/4

中板　(第三次加快)

‖: 2̲2̲1 2̲1̲2̲3 | 5·6 5̲3 | 2̲5̲6 7̲2̲7̲6 | 5 — | 3̲3̲5 6̲6̲1 | 3 5 3 |

$$6\ \overset{\frown}{6}\quad\ 3\overset{\frown}{2}3\ |\ 6\ \overset{\frown}{1}\ 6\ |\ 16\ |\ 1\overset{\frown}{1}2\ |\ 37\ 653\ |\ 3\quad2\quad1\ |\ 2\quad-\ |$$

$$6\overset{\frown}{6}1\quad\ 3\ 5\ |\ 65\ 6\ 7\ |\ 6\overset{\frown}{6}5\quad32\ |\ 3\overset{\frown}{2}1\ 6\ |\ 1\overset{\frown}{1}2\ 366\ |\ 50\ 653\ |$$

$$2\overset{\frown}{5}6\quad 7\overset{\frown}{2}76\ |\ 5\quad-\ |\ 5.\quad6\ |\ 1.\quad7\ |\ 60\overset{\frown}{2}\ 76\ |\ 50\ 6\ 565\ |$$

$$64\quad\ 32\ |\ 32\ 1\ 6\ |\ 335\quad6\ 1\ |\ 553\ 231\ |\ 221\quad23\ |\ 5\ 5\ 3\ |$$

（反复 3 次）

$$2\overset{\frown}{5}6\quad 7\overset{\frown}{2}76\ |\ 5\quad-\ :\|\ \overset{rit}{2\ 5}\quad6\overset{\frown}{2}76\ |\ \overset{56}{5}\quad-\ \|$$

2. 动作组合

准备（8 拍）　右手五指握扇，左手持手巾，体对 2 方向由台左后出场，做碎步前推扇至台中，左脚在前并腿踮脚。

① - 8　右脚后撤为重心胯旁盘扇，身体拧至 6 方向。

② - 4　重心前移成踏步，做肩上斜上推扇，身体左拧至对 1 方向。

5 - 6　重心后移胯旁盘扇，身体右拧至对 3 方向。

7　身体左拧对 1 方向左腰前抱扇。

8　横推扇右转一圈至对 1 方向。

③ - 4　左脚旁迈右脚后踏步，反握扇横推。

5 - 8　重心前移成左前弓步，体对 2 方向，双手经下弧线划至体前。

④ - 2　左脚旁迈，跟右脚成右脚在前的并腿踮脚，上推扇，下右旁腰。

3 - 4　胯旁盘扇原地左转身成体对 2 方向。

5 - 6　右后踏步半蹲，反握扇左下推扇。

7 - 8　胯旁盘扇，起身右转一圈对 1 方向。

⑤ - 4　左起正丁字拧步后退四步，双手交替肩上盘扇（巾）。

5 - 8　上左脚成踏步握扇平开手，同时耸肩，第五拍耸一次，第八拍耸两次。

⑥ - 4　双背手左起正丁字拧步后退三步，最后一拍正丁字拧步一次。

5 - 8　右起正丁字拧步横 8 字绕扇四步前行。

⑦ - 6　双手交替肩上盘扇（巾），先吸右腿对 3 方向走碎步，再吸左腿对 7 方向走碎步，形成走 S 形。

7 - 8　碎步左转一小圈至对 1 方向。

⑧ - 4　左起嫚扭步两步，上推扇接胯旁盘扇，最后半拍（d）于左腰旁抱扇。

⑨ - 4　横推扇原地碎步向右转两圈。

5 - 8　体对 1 方向，头顶托扣扇，然后右转身对 5 方向碎步至台后。

⑩ - 8　体对 5 方向，提拧步扣压扇两次。

⑪ - 4　左脚后撤为重心，体对 4 方向背手铲扇。

5 - 8　右转身体对 7 方向，经抱扇做斜上推扇。

⑫-8　做⑦-8的反面动作。

⑬-1　左脚后撤,双背手呈三道弯体态。

2　　一次正丁字拧步。

3-4　重心后移,右脚前点横推扇。

5-6　左转身体对5方向斜上推扇。

7-8　原地碎步右转两圈。

⑭-4　体对1方向左起嫚扭步,上推扇接胯旁盘扇。

5-6　左脚在前并腿跐脚,左斜下搬扇,再右脚旁迈,重心顺势从左移至右脚,做胯旁盘扇。

7-8　重复5-6动作。

⑮-2　体对8方向,左脚撤步肩上盘扇。

3-4　体对5方向,右脚对7方向做扭子探步。

5-6　左转身体对8方向成左踏步半蹲,双手叉腰。

7-8　双腿立起,同时晃头。

⑯-2　体对2方向,左脚在前并腿跐脚,斜上推扇。

3-6　重复①-8动作。

7-8　重复②-4动作。

⑰-4　抱扇横推扇,原地碎步右转两圈。

⑱-2　体对1方向,肩上合扇停住。

3-8　右起倒丁字碾步前行四步。

⑲-7　动作同前体对7方向前行七步,形成走S形。

8　　体对1方向,停住。

⑳-2　保持舞姿不动。

3-8　吸左腿走碎步肩上盘扇,前两拍对1方向、后四拍对3方向行进,形成走横8字形。

㉑-8　肩上合扇,碎步向左走弧线至台中,最后两拍,开扇胯旁盘扇原地碎步转两圈。

㉒-4　体对1方向,左起倒丁字碾步撒扇,一慢三快。

5-6　右起正丁字拧步后退两步,肩上盘扇。

7-8　体对1方向,右脚后踏步,握扇平开手做两次耸肩。

㉓-2　合扇,脚对2方向做左右扭子探步。

3-4　体对8方向叉腰,撤左脚踏步,一拍蹲一拍起。

5-8　左脚撤步,于右腰旁开扇做盘扇。

㉔-2　右脚后撤抱扇。

3-4　横推扇右转一圈成体对1方向。

5-8　左起提拧步扣压扇。

㉕-4　重复㉔5-8动作。

5-6　撤左脚体对8方向铲扇。

7　　上左脚体对1方向头顶绕扇,再撤右脚踏步双背手。

8　　重心后移，双手经下划至右肩上扛扇，后半拍（da）重心前移。

二、海阳秧歌舞蹈

（一）观灯组合

1. 音　乐

<p style="text-align:center">观　　灯</p>

1 = C　2/4

<p style="text-align:right">佚　名曲</p>

小快板

（反复14次）　　　　　　　　　　　　　　　　　　　　　　　　　　　慢板

‖: 冬次　冬次 | 冬次　　仓 :‖ 仓　　仓 | 仓　　　仓 | 冬仓一冬 | 仓　　0 | 冬次次 冬次次 |

冬次一次　仓 | i　　　6i | 5̲4̲3̲ 2 | 2̲2̲5̲ 3̲3̲2̲ | i.　 6 | 2̲2̲ 7̲5̲3̲ | 2.3 | 2̇ 7 |

6̲7̲6̲5̲ 6̲i̲ #4̲3̲ | 5.　　5̲6̲ | i̇i̇　6̇i̇ | 3.　 2̲3̲ | 5 #4̲6̲ | 5　- ‖: 6̲ 6̲ | 6̲5̲3̲̇ |

2̇2̇　 2̇i̇ | 6̲.6̲6̲5̲ 6̲5̲5̲3̲̇ | 2̇.　　3̇ | 5̲5̲ #4̲6̲ | 5.　 3 | 3̲i̇i̇i̇ i̇i̇ | 6̲6̲ 6̲5̲ |

　　　　　　　　　　　　　　　　　　　　　　　　　　小快板　　（反复26次）

6̲2̲7̲　 6̲6̲5̲ | 6̲.6̲6̲5̲ 3̲.5̲6̲7̲ | 6̲i̇3̲ 2̲.3̲ | 5̲5̲ #4̲6̲ | 5　- ‖: 冬次　冬次 | 冬次　仓 :‖

2. 动作组合

准备（8拍）　在台左侧体对2方向右手胯旁合扇、左手体旁提巾候场。

①-③　朝2方向胯旁披扇走场呈"S"形出场。

④-8　左脚在前半脚尖横推扇后停住不动。

⑤-⑥　对8方向走场横推扇慢转成体对1方向。

⑦-8　对1方向走十字步横拉扇两次，再直波浪转身对5方向大掖步单手开扇。

（慢鼓点）

⑧-4　原地不动。

5-8　保持大掖步对5方向开扇提沉一次。

（音乐）

⑨-8　体对1方向，做齐眉磨拧单手直波浪。

⑩-6　体对7方向，从右耳旁羞扇推出。

7-8　右脚向左迈出跳起左吸腿，同时右手握扇向左推出。

⑪-2　体对1方向，右旁小五花，再换脚跳向台前走碎步。

3-4　体对1方向，做羞扇左右摆。

5 - 8　体对 1 方向,做齐眉直波浪勾脚探身扇。

⑫ - 8　体对 1 方向,探身扇后撤四步。

⑬ - 4　原地晃身。

⑭ - 2　于左腰旁做小五花拉开,同时右转两圈。

3 - 6　体对 8 方向,左勾脚吸腿腰旁端扇提沉两次。

7 - 8　右转身对 5 方向,左脚落地右拧身上开扇,接左转身对 1 方向左踏步跌扑扇。

9 - 10　右转身对 5 方向,右脚为重心上开扇。

⑮ - 4　体对 2 方向,左起合扇下围扇沉步一次收回。

⑯ - 4　体对 2 方向,合扇下围扇沉步,左、右各一次。

5 - 8　体对 2 方向,从耳旁送扇碎步前进,顺势伸左脚成前探步,再碎步后退。

⑰ - 4　左点步耳旁立扇接单凤朝阳舞姿,再右转成体对 1 方向。

⑱ - 2　对 6 方向左脚上步腰中横拉扇接右撤步前立扇。

3 - 6　对 2 方向原地立扇晃身,两慢四快。

7 - 8　右脚上步于头上合扇并腿右转两圈。

9 - 10　对 1 方向右起跌脚跳,同时双手提至腋下,顺脚落地之势经下弧线朝前下方将扇送出。

⑲ - 4　对 1 方向做齐眉直波浪提,接左转身,对 8 方向做小五花接左点齐眉扇成体对 1 方向。

(快鼓点)

⑳ - 8　原地不动。

㉑ - 8　做齐眉扇慢提沉一次。

㉒ - 8　重复⑳-8 动作,快做两次。

㉓ - 8　对 2 方向齐眉追步四次,右转身成体对 5 方向。

㉔ - 8　体对圈心,做齐眉扇追步绕圆圈。

㉕ - 4　对 1 方向右脚跳掖步接小五花右翻身成体对 5 方向横拉扇。

5 - 8　对 1 方向左转身做大掖步齐眉扇。

㉖ - 8　齐眉扇体对圈心绕圆一圈。

㉗ - 4　对 1 方向端扇接齐眉扇转一圈。

5 - 8　重复⑳-4 动作。

㉘ - 8　重复⑳-8 动作。

㉙ - 8　对 1 方向做齐眉直波浪后脚重心探抻扇。

㉚ - 8　对 8 方向做小五花接大掖步齐眉扇。

㉛ - 8　原地不动。

㉜ - 8　做齐眉扇追步从台右侧下场。

(二) 快板组合

1. 音　乐

海阳秧歌曲

1 = D 4/4

佚 名 曲

小快板

‖: 16i 6i | 32 32 | i5 32 | 26 i | 7·2 35 | 3·23 27 | 6i2 36 | 676 5 |

36 56 | i6 56 | i3 27 | 65 3 | 62 i2 | 32 62 | 7·2 35 | 27 2 |

03 23 | 6 5 | 3 - - - | 23 2i | 23 2i | 2#i 2i | 2i 2i |

25 #4 4 | 33 2 | 272 66 | 5 - | 2 5 #4 4 | 33 2 | 77 676 | 5 - :‖

2/4

‖: i 6·i | 32 36 | i - | i 2 | 7· 2 | 32 76 | 53 5 | 5 - |

6· i | i2 35 | 32 27 | 6 - | i6i 65 | 3 23 | 5 - | 5 - |

i - | 16 i2 | 3 - | 3 5 | 2· 3 | 23 | 5 - | 5 - |

2· 5 | 35 32 | 76 63 | 5 - ‖: 大·大 大大 | 0 大 大 | 台台 0台 | 台 0 :‖

227 56 | 227 56 | 27 27 | 6765 6 | 632 i2 | 532 i2 | 53 53 | 232i 2 |

‖: 03 23 | 7·3 23 :‖ 03 23 | 6 5 | 3 - | 3 - | 2#i 2i | 2#i 2i |

25 #4 4 | 33 2 | 7·2 35 | 2· 7 | 66 03 | 5 - ‖ 接快鼓点

2. 动作组合

准备(8拍)　八人分站在台四角,体对台中心候场。

①-8　四角的第一人(第一组)对台中心做勾脚横搬扇两次上场。

②-8　第一组重复①-8动作,四角的第二人(第二组)做相同动作上场。

③-8　第一组重复①-8动作,同时按逆时针方向走一圈;第二组做立扇摆步,右转身依次对2、4、6、8方向各做一次。

④-8　第一组做立扇摆步,全组分两次对穿换位;第二组右转身对台中心重复第一组动作①-8。

⑤-⑦　第一组重复①-②动作,同时按逆时针方向走一圈;第二组重复③-④动作。

⑧-8　第一组对圈心搬扇摆步两次;第二组重复④-8动作。

⑨-8　第一组右转身背对圈心搬扇摆步两次;第二组做勾脚横搬扇两次,向左走一小圈。

⑩-4　第一组重复搬扇摆步一次,第二组重复⑨-8动作,做一次。

5-8　全体做立扇摆步,同时两组对穿交换位置。

⑪-⑫-4　两组交换做对方的⑨-⑩-4动作。

5-8　全体重复"⑩5-8"动作对穿交换位置。

⑬-⑭　全体重复⑪-⑫动作。

⑮-8　第一组对2方向做勾脚横搬扇两次;第一组分别从台右后、台左后下场。

⑯-8　第二组分两组做勾脚横搬扇从台右侧、台左侧下场。

⑰-㉓　全体从台左后上场,对2方向做拨扇横拉叠扇七次成斜排。

(鼓点)

㉔-8　对1方向做拨扇上步至体旁端扇,再接顿步四次。

㉕-8　重复㉔-8动作。

(音乐)

㉖-8　对2方向拨扇体旁端扇,再接顿步四次。

㉗-8　对2方向拨扇横抢扇一下。

㉘-6　对2方向做叠扇探拧,一慢一快。

7-8　对1方向左脚为重心,做下叠扇左转身。

㉙-2　对5方向拨扇一次。

3-4　上身拧转对1方向横拉扇一次。

5-8　重复㉙-4动作。

㉚-4　重复㉙-4动作。

5-8　对2方向体旁端扇顿步四次。

㉛-㉜　做横搬横拉扇四次左转一圈。

(鼓点)

㉝-4　对6方向立扇摆步两次。

5-8　横搬对8方向拉扇。

㉞-8　对1方向齐眉磨夹扇接探伸摆扇四次。

(音乐)

㉟-8　重复㉞-8动作。

㊱-8　对1方向磨夹探抻扇两次。

㊲-4　做齐眉磨夹扇。

5-8　对1方向探抻扇接翻扇平开扇,摆步两次。

㊳-4　平开扇摆步四次。

5-8　快一倍重复㊲-8动作。

㊴-4　快一倍重复㊲5-8动作。

5-8　慢一倍重复㊳-8动作。

㊵-4　全体对2方向搬扇摆步三次接铲扇一次。

5－8　对圈心后退平开扇摆步四次成两横排。

（鼓点）

㊶－8　第一排对1方向做面前翻扇至平开扇摆步八次；第二排对5方向做胸前搬扇摆步八次变一横排。

㊷－4　第一排对1方向平开扇摆步四次；第二排做搬扇摆步两次。

5－8　第一排重复㊷-4动作；第二排转身对1方向搬扇摆步两次。

㊸－8　第一排搬扇跌步接丑婆拱花步；第二排搬扇摆步接平开扇摆步四次。

㊹－8　全体重复㊸-8动作。

㊺－8　两组对1方向做搬扇跌步八步。

㊻－8　对1方向做丑婆拱花八步。

㊼－8　对1方向横拉横搬扇两次。

㊽－8　左转身对5方向，重复㊼-8动作。

㊾－8　对1方向大搬扇跌步四次，接对8方向小五花大掖步齐眉扇。

㊿－8　全体做齐眉扇追步从台右侧下场。

（三）白鹤踏月组合

1. 音　乐

波浪组合曲（二）

1 = C $\frac{2}{4}$

佚　名曲

中板稍慢

$（\underline{3 \cdot 5}\underline{3 5}\ \underline{6 5 6 7 6}\ |\ 5\ \quad -\ ）\|:\ \underline{\dot{2}\dot{2}}\ \underline{5 3 3\dot{2}}\ |\ \dot{2}\ \dot{1}\ 6\ |\ \underline{\dot{2}\dot{2}}\ \underline{5 3 3\dot{2}}\ |\ \dot{2}\ \dot{1}\ 6\ |$

$\underline{6 \cdot \dot{1}}\ \underline{\dot{2}\dot{2}}\ |\ \underline{3\dot{5}3}\ \underline{\dot{2}\dot{1}}\ |\ \underline{3 \cdot 5}\underline{3 5}\ \underline{6 5\dot{1}6}\ |\ 5 \cdot\ \quad 3\ |\ \underline{6 5 6}\ \underline{\dot{2}7 7 6}\ |\ \underline{6\dot{1}}\ 3\ 5\ |$

$\underline{6 5 6}\ \underline{\dot{2}7 7 6}\ |\ 6\ \dot{1}\ 6\ |\ \underline{\dot{1}6\dot{1}}\ \underline{\dot{2}\dot{2}\dot{1}\dot{2}}\ |\ \underline{3\dot{5}3}\ \underline{\dot{2}\dot{1}}\ |\ \underline{6 \cdot\dot{1}6\dot{1}}\ \underline{\dot{2}3\dot{2}}\ |\ \dot{1} \cdot\ \quad 6\ |$

小快板

$\underline{3 \cdot 5}\underline{3 5}\ \underline{6 5 6 7 6}\ |\ 5\ \quad -\ :\|\ \underline{\dot{2}\dot{2}}\ \underline{5 3 3\dot{2}}\ |\ \dot{2}\ \dot{1}\ 6\ |\ \underline{\dot{2}\dot{2}}\ \underline{5 3 3\dot{2}}\ |\ \dot{2}\ \dot{1}\ 6\ |$

$\underline{6 \cdot\dot{1}}\ \underline{\dot{2}\dot{2}}\ |\ \underline{3\dot{5}3}\ \underline{\dot{2}\dot{1}}\ |\ \underline{3 \cdot 5}\underline{3 5}\ \underline{6 5\dot{1}6}\ |\ 5 \cdot\ \quad 3\ |\ \underline{6 5 6}\ \underline{\dot{2}7 7 6}\ |\ \underline{6\dot{1}}\ 3\ 5\ |$

$\underline{6 5 6}\ \underline{\dot{2}7 7 6}\ |\ 6\ \dot{1}\ 6\ |\ \underline{\dot{1}6\dot{1}}\ \underline{\dot{2}\dot{2}\dot{1}\dot{2}}\ |\ \underline{3\dot{5}3}\ \underline{\dot{2}\dot{1}}\ |\ \underline{6 \cdot\dot{1}6\dot{1}}\ \underline{\dot{2}3\dot{2}}\ |\ \dot{1} \cdot\ \quad 6\ |$

（反复18次）

$\underline{3 \cdot 5}\underline{3 5}\ \underline{6 5 6 7 6}\ |\ 5\ -\ \|:\ 冬次\ 冬次\ |\ 冬次\ 仓\ :\|\ 仓\ 仓\ |\ 仓\ 仓\ |\ 冬仓\ \underline{一冬}\ |\ 仓\ 0\ \|$

2. 动作组合

准备(4拍)

(慢板)

①-8 从左边开始,做直波浪一次。

②-4 直波浪一次。

5-8 做直波浪一次。

③-4 斜波浪一次,右转背对1方向。

5-8 斜波浪一次,右转面对1方向。

④-2 直波浪一次。

3-4 直波浪一次。

5-6 对2方向进两步、退两步后半脚尖,做斜波浪一次。

7-8 重复④5-6动作。

⑤-1 进一步、退一步同时做斜波浪一次。

2 重复⑤-1动作。

3 做后踢小跳,双晃手。

4 向左单晃手右踏步转身。

(快板)

⑥-4 做叠扇横拧,依次向右上、左下、右下、左上做,一拍一次。

5-8 重复⑥-4动作。

⑦-4 做叠扇横拧,前两拍向右上、左上做,后两拍向右上做。

5 向左上、右上做。

6 停顿。

7 向左上、右上做。

8 右踏步蹲,向左下。

⑧-4 做右舞花裹拧。

5-8 重复⑧-4动作。

⑨-1 做右上舞花。

2 重复⑨-1动作。

3 对7方向前滑步。

4 双腿立,右扇贴胯。

5-6 做颤步。

7-8 前滑步。

⑩-4 走圆场从台右侧下场。

(快鼓点)

⑪-4 三人一排(第一排)从台右前出场,体对8方向、手向2方向滚浪。

5-8 背对2方向做右小五花裹拧。

⑫-4 第二排三人从台右前出场,体对4方向、手向2方向滚浪。

5-8 做面对2方向的左小五花裹拧。

⑬-⑭ 第一、二排重复⑪-⑫动作,同时第三排做⑪-4动作,从台右前出场。

⑮-8　重复⑬-8动作。

⑯-8　全体右双晃手两人互绕一圈。

⑰-4　全体对2方向流动叠扇，一、三排向左、左下甩扇，二排向左、右上甩扇。

5-8　第一、三排向右、右上甩扇，第二排向左、左下甩扇。

⑱-8　重复⑰-8动作。

⑲-4　全体做右双晃手，互绕换位。

5-6　体对2方向，朝左下叠扇横拧。

7-8　朝右上叠扇横拧。

⑳-4　不动。

5-7　原地伸左脚勾脚前点，前立扇，目视1方向。

8　　停住。

第五节　藏族舞蹈

一、踢踏舞部分

（一）库玛拉组合

1. 音　乐

<p align="center">库　玛　拉</p>

1 = G 2/4

<p align="right">西藏民歌</p>

稍快

2　　2.1｜2 2　　2.1｜2 2　　2　‖: 5 6 4　5 6 4｜2 2　2 1 :‖

1 = C

‖: i 3　2 3 2 1｜i 2 i　6 6｜i 3　2 3 2 1｜i 2 i　6 6｜6 3　i i｜

3 i 2　6｜6 6 6 6　3 6｜6 6 6 6　3 6｜6 6 6 6　6 0｜3.2　3.2｜

i i　i 0｜3.2　3.2｜i i　i 0｜5 6｜6 5 6｜5 6 5｜3 5｜

3 5　3 3 2｜i i　i 0｜5 6｜6 5 6｜5 6 5｜3 5｜3 5　3 3 2｜

（反复3次）　1 = G

i i　i 0 :‖ 2　　2.1｜2 2　　2｜5 6 4　5 6 4｜2 2　2｜

25 32｜3/4 13 22 20｜2/4 5645 2｜5645 2｜24 56｜42 46｜54 24｜12 40‖

2. 动作组合

准备　体对1方向，自然位。

呼喊："啦嗦"

①－2　右脚原地踏两下。

　3－6　退踏步两次。

②－4　七下退踏步，踏死。

　5－8　七下退踏步，踏活。

③－8　第一基本步，左、右各两次。

④－4　七下退踏步，踏活。

　5－8　退踏步两次。

⑤－2　退踏步一次。

⑥－8　右脚起，二三步两次。

⑦－8　嘀嗒步七次，最后一步踏死。

⑧－8　重复⑦-8动作。

⑨－8　左脚起第二基本步两次。

⑩-⑭　重复④-⑧动作。

⑮－8　左脚起第三基本步四次。

⑯-⑳　重复④-⑧动作。

㉑－2　右脚原地踏两下。

　3－4　退踏步一次。

　5－8　七下退踏步，踏死。

㉒－7　九下退踏步，踏活。

㉓－2　抬踏步。

　3－4　连三步。

　5－8　嘀嗒步三次，最后一步右脚踏死。

㉔－2　嘀嗒步两次。

　3－4　右脚起连三步，踏活。

（二）恰地宫保组合

1. 音　乐

恰 地 宫 保

$1=G$ $\dfrac{2}{4}$ $\dfrac{3}{4}$

西藏民歌

中板

X X　　X｜X X　　X｜X X　X X　X　　　X‖: 5 5　6 6｜5 6 5　3｜5 5　6 2̇｜

i̇　　－｜0 X　X｜0 X　　X｜0 X X X｜5　　　i̇｜i̇ 6 5 6｜i̇ i̇ i̇　6 6｜

（反复3次）

5 6 5　3｜6 5　6 6 5｜5　　　－:‖0 X　X｜0 X　X｜X X　X X　X｜X‖

2. 动作组合

准 备　体对 1 方向,自然位。

(踏点)

1 - 2　左转对 7 方向,右跳踏步(右、左、右踏)。

3 - 4　右转对 3 方向,重复 1-2 动作。

5 - 8　右脚起对 1 方向踏四步接右脚在自然位踏两下,第二下踏活。

(乐曲)

①-8　右脚起第一基本步四次。

②-4　抬踏步两次。

5 - 7　跳分步。

③-8　重复①-8 动作。

④-4　右脚起,前后摇身步,最后一拍踏活。

⑤-8　重复①-8 动作。

⑥-7　重复②-7 动作。

⑦-8　重复①-8 动作。

⑧-4　右脚起摇摆步。

⑨-8　重复①-8 动作。

⑩-7　重复②-7 动作。

⑪-8　重复①-8 动作。

⑫-4　右脚起七下转身步。

(踏点)

1 - 4　对 6 方向做左抬踏撒退步,再对 4 方向做右抬踏撒退步。

5 - 8　右脚起碎踏左转身一圈,然后体前交叉手,踏点两下(关、开)结束。

(三)所那则雄组合

1. 音　乐

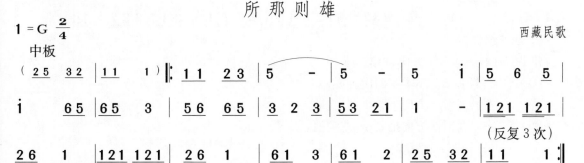

所 那 则 雄

西藏民歌

2. 动作组合

准备(4拍)　体对 1 方向,自然位。

①-②　退踏步七次。

③-8　嘀嗒步八次,双手对 8 方向做斜上交替屈臂手("摘苹果"),最后一拍踏活。

④-4　嘀嗒步四次，最后一拍踏活。

5-8　重复④-4动作。

⑤-4　右脚起，抬踏步，左、右各一次。

5-8　七下退踏步，踏死。

⑥-⑦　重复①-②动作，左转一圈。

⑧-8　嘀嗒步八次，双手头上交叉分手成右手对2方向斜下、左手对6方向斜上做"拾珠子"，最后一拍踏活。

⑨-4　嘀嗒步四次，双手胸前交替绕手做"穿珠子"。

5-8　重复⑨-4动作。

⑩-8　重复⑤-8动作。

⑪-⑫　退踏步七次右转一圈，双手胸前屈肘做"举花环"。

⑬-8　嘀嗒步八次，最后一拍踏活。

⑭-8　脚重复④-8动作，双手做"戴花环"。

⑮-4　重复⑤-4动作。

5-8　七下退踏步，最后一拍踏活，左手后背，右手做"握手"。

（四）却非突西组合

1. 音　乐

<center>却　非　突　西</center>

$1 = G$　$\frac{2}{4}$　$\frac{3}{4}$

西藏民歌

稍快

2. 动作组合

准备(4拍)　体对1方向，自然位。

①-8　右脚起第一基本步四次。

②-2　左转身对7方向抬踏步，右绕袖。

3-4　右转身对3方向抬踏步，左绕袖。

5-8　第一基本步两次。

③-2　右脚起原地摆步两次。

3-4　向6方向做摆步。

5-6　原地摆步。

7-8　向4方向做摆步。

④-5　七下退踏步接跳分步。

⑤-⑦　动作同①-③。

⑧-5　重复④-5动作。

⑨-4　右脚起对1方向做四二步,踏死。

(五) 松则亚拉组合

1. 音　乐

松　则　亚　拉

1 = G 2/4

西藏民歌

中板

$$\underline{2} \quad \underline{2 \cdot 1} \mid \underline{2\,2} \quad \underline{2 \cdot 1} \mid \underline{2\,2} \quad 2 \; \| : \underline{5\,6\,4} \quad \underline{5\,6\,4} \mid \underline{2\,2} \quad 2 \; \| : 6 \quad \dot{3} \mid$$

$$\underline{\dot{2}\,\dot{3}} \quad \underline{\dot{2}\,\dot{1}} \mid 6 \quad \underline{\dot{2}\,\dot{3}} \mid \underline{\dot{1}\,\dot{2}} \quad \underline{\dot{1}\,6} \mid \underline{5 \cdot 6} \quad 5\,3 \mid \underline{5\,6\,5\,6} \quad 5\,3 \mid \underline{5\,6\,5\,6} \quad 5\,3 \mid$$

$$\underline{5\,6\,5\,6} \quad 5\,3 \mid \underline{5\,6\,3} \quad \underline{5\,6\,3} \mid \underline{5\,6\,5\,6} \quad 5 \mid \dot{2}\,\dot{3} \mid \dot{1}\,\dot{3} \mid \dot{2}\,\dot{3} \mid \underline{\dot{2}\,\dot{1}} \mid \underline{5\,\dot{1}} \quad \underline{6\,5} \mid$$

$$\underline{3\,2} \quad \underline{6\,\dot{1}} \mid 6\,5 \mid \underline{3\,1} \quad 2\,2 \mid 2 \quad 2\,2 \mid 2\,1 \quad 2\,2 \mid 2\,1 \quad 2\,2 \mid 2$$

$$\|: \underline{3\,5} \quad \underline{2\,3} \mid 5\,6 \mid \underline{\dot{2}\,\dot{1}} \mid 5\,\dot{1} \mid 6\,5 \mid 3\,5 \mid 2\,3 \mid 5\,6 \mid \underline{\dot{2}\,\dot{1}} \mid 5\,\dot{1} \mid 6\,5 \mid$$

$$\underline{3\,5} \quad \underline{3\,2} \mid 1\,3 \mid \underline{2\,1} \quad 6\,3 \mid \underline{6\,6} \quad 6\,1 \mid 3\,2 \mid 1\,2 \mid 3\,1 \overset{3/4}{\mid} \underline{2\,5} \quad \underline{3\,2\,1\,6} \mid$$

$$\overset{2/4}{} \underline{1\,2\,1} \; \underline{1\,2\,1\,2} \; \underline{1\,6} \mid \underline{1\,2\,1} \; \underline{1\,2\,1\,2} \; \underline{1\,6} \mid \underline{1\,2\,1} \; \underline{1\,2\,1\,2} \; \underline{1\,6} \mid \underline{1\,2\,1\,2} \quad 1\,3 \mid \underline{1\,2\,1} \quad 2 \; 1\,3 \mid 2\,3 \quad 2\,1 \mid$$

1 = G

$$\underline{6\,2} \quad 1 \; \|: 2 \quad \underline{2 \cdot 1} \mid 2\,2 \quad 2\,0 \mid 5\,4 \quad \underline{5\,6\,4\,5} \mid 2\,2 \quad 2 \mid 2\,5 \quad 3\,2 \mid$$

$$\overset{3/4}{} 1\,3 \; 2\,2 \; 2\,0 \overset{2/4}{\mid} 5\,6\,4\,5 \; 2 \mid 5\,6\,4\,5 \; 2 \mid 2\,4 \; 5\,6 \mid 4\,2 \; 4\,6 \mid 5\,4 \; 2\,4 \mid 1\,2\,4\,0 \|$$

2. 动作组合

准　备　体对1方向,自然位。呼喊:"啦嗦"

①-2　右脚原地踏点两下。

3-6　退踏步两次,前后悠摆手。

②-8　七下退踏步两次,第一次踏活,第二次踏死。

③-④　第三基本步,左、右各四次。

⑤-4　七下退踏步,踏死。

5-8　退踏步两次。

⑥-6　继续做退踏步三次。

7-8　连三步。

⑦-4　右脚起第三基本步两次。

5 - 6　右脚起抬踏步。

7 - 8　右脚起连三步。

⑧ - 8　右脚起，分别对 8、2 方向做第一基本步接悠踢步两次。

⑨ - 4　右脚起对 8 方向前后悠滑一次。

5 - 8　右脚起对 8 方向抬踏步接连三步。

⑩ - 4　重复⑨-4 动作。

⑪-12　连五步，四次。

⑫ - 4　右脚起抬踏步接连三步。

5 - 8　右脚起第三基本步接抬踏步。

⑬ - 2　右脚起连三步。

⑭-⑱　重复⑧-⑫动作。

⑲ - 2　右脚原地踏点两下。

3 - 4　退踏步。

5 - 8　右脚起七下退踏步，踏死。

⑳ - 5　左脚起九下退踏步。

㉑ - 4　右脚起抬踏步接连三步。

5 - 8　右脚起嘀嗒步四次，踏死。

㉒ - 2　右脚起嘀嗒步两次。

3 - 4　连三步，最后一拍踏活。

（六）青稞丰收组合

1. 音　乐

青　稞　丰　收

$1 = D$　$\frac{2}{4}$　$\frac{3}{4}$

王俊武曲

小快板

$$1 \quad - \quad \colon\!\Vert \ \underline{5\ 3\ 5}\ \underline{6\ 6}\ |\ \underline{5\ 6\ \dot{1}}\ \underline{6\ 5}\ |\ \underline{3\ 5\ 6}\ \underline{\dot{1}\ \dot{2}\ \dot{3}\ \dot{2}}\ |\ \dot{1}\ \ \dot{1}\ |\ \dot{1}\ \Vert$$

2. 动作组合

准备　体对 1 方向，自然位，双手体旁自然打开。

①- 2　右脚踏点两下。

3 - 9　抬踏四步，对左两次、对右两次。

②- 8　左脚起第三基本步四次；最后半拍(da)左出脚。

③- 6　连五步两次。

④- 6　右脚起嘀嗒步，双手在左肩斜上交替屈臂做"梳辫子"六次。

7 - 8　右脚起抬踏步。

⑤-⑦　重复 2-④动作。

⑧- 7　重复①3-9 动作。

⑨-⑩　左脚起第三基本步八次。

⑪- 4　右脚起抬踏步接连三步。

5 - 6　右脚起第一基本步一次。

7 - 8　右脚起悠踢步一次。

⑫- 2　左脚起第一基本步一次。

3 - 4　左脚起悠踢步一次。

5 - 8　右脚起退踏步两次。

⑬- 2　左脚起跨悠步一次。

3 - 4　左脚起第一基本步一次。

5 - 8　做⑬-4 的反面动作。

⑭- 4　重复⑬-4 动作。

5 - 8　右脚起七下转身步，踏活。

⑮-⑯　重复⑪-⑫动作。

⑰- 4　双起单落退踏步两次。

5 - 8　右脚起左转一圈，踏死。

（七）拾青稞组合

1. 音　乐

拾 青 稞

$1 = D$ $\dfrac{2}{4}$

小快板

$$(\underline{\dot{3}\ \dot{1}\ 3}\quad \underline{\dot{1}\ 6}\ |\ \underline{\dot{1}\ 6\ \dot{1}}\quad \underline{6\ 3}\ |\ \underline{3\ 3}\qquad \underline{3\ 3}\ |\ \underline{6\ 0}\qquad \underline{6\ 0}\,)\colon\!\Vert\ \underline{6\ 6}\qquad \underline{5\ 3}\ |\ \underline{5\ 6}\quad \underline{\dot{2}\ \dot{1}}\ |$$

$$(\underline{6\ \dot{1}\ 5}\quad \underline{6\ 6}\ |\ \underline{6\ \dot{1}\ 5}\quad \underline{6\ 6}\,)\qquad\qquad (\underline{3\ 5\ 2}\quad \underline{3\ 3}\ |\ \underline{3\ 5\ 2}\quad \underline{3\ 3}\,)$$

$$6\quad -\ |\ 6\qquad -\ |\ \underline{6\ 6}\quad \underline{5\ 3}\ |\ \underline{2\ 3}\quad \underline{6\ 5}\ |\ 3\quad -\ |\ 3\quad -\ |$$

6·1　53｜231　2｜3·6　53｜231　6｜1·2　35｜66　2｜

1·6　561｜6　—：‖616　1｜1　—｜615　3｜3　—｜
（616　1）　　　（615　3）

353　55｜2321　6｜353　55｜2321　6｜1·2　35｜66　2｜

1·6　561｜6　—｜3·　12｜3·　12｜6·　51｜6　—｜

313　16｜161　63｜33　33｜60　60‖

2. 动作组合

准备（8拍）　体对 3 方向，自然位。

① - 8　右起第一基本步四次（本组合第一基本步都不加抬踏）。

② - 8　第一基本步（加转体）四次，交替对 3、7 方向做。

③ - 4　对 7 方向嘀嗒步四次。

5 - 8　嘀嗒步四次左转 3/4 圈，成体对 1 方向。

④ - 8　后退做第一基本步四次，身体前俯，双手左、右摆手。

⑤-⑥　右脚起退踏步八次，双手"拾麦穗"。

⑦ - 8　退踏步四次，双手"拾麦穗"，交替对 2、8 方向做。

⑧ - 8　向前七次嘀嗒步，最后一拍双脚向前正步位屈膝，双手至斜下手位"倒麦穗"。

⑨ - 4　左转身上右脚，经踏步蹲右转身对 1 方向起身，做原地踏吸步四次，双手经体前交叉分手至斜上手，摆头。

5 - 8　右转身对 5 方向，重复⑨-4 动作。

⑩ - 4　仍对 5 方向，重复⑨-4 动作。

5 - 8　右转身对 1 方向，重复⑨-4 动作。

⑪ - 6　左转身对 7 方向，做嘀嗒步六次向 5 方向移动，左手斜上手位，右手斜下手位。

7 - 8　左转身对 1 方向退踏步。

⑫ - 8　双起单落做退踏步四次，双手右、左头上绕袖。

⑬ - 6　向前六次嘀嗒步，斜下手扶腰势。

7 - 8　退踏步成右脚重心。

二、弦子舞部分

（一）斯玲玲、耶所、公公组合

1. 音　乐

弦 子 三 段

西藏民歌

1 = G　4/4

稍慢（斯玲玲）

$(\underline{6\cdot 1}\quad 2\quad \underline{2\cdot 1}\quad \underline{61}\mid 6\quad -\quad -\quad -)\parallel:3\quad -\quad \underline{2\cdot 3}\quad \underline{56}\mid \underline{65}\quad 3\quad \underline{2\cdot 1}\quad \underline{61}\mid$

$\underline{2\cdot 5}\quad \underline{31}\quad 2\quad \underline{323}\mid \underline{6\cdot 1}\quad 2\quad \underline{2\cdot 1}\quad \underline{61}\mid 6\quad -\quad -\quad -\mid \underline{6\cdot 1}\quad 2\quad \underline{2\cdot 1}\quad \underline{61}\mid$

（反复3次）　（耶所）

$6\quad -\quad -\quad -\parallel:\dfrac{2}{4}\ \underline{6}\ \ \underline{6}\ \underline{1}\mid \underline{23}\ \underline{56}\ 6\mid \underline{653}\ \underline{2\cdot 1}\mid \underline{23}\ \underline{56}\ 5\mid \underline{52}\ \underline{3}\ 6\mid$

（反复4次）　（公公）

$1\ \underline{23}\ \underline{56}\mid 2\ \ 2\ \ 5\mid 6\ \ -\mid \underline{60}\ \ 0\parallel:\dfrac{4}{4}\ \underline{6\cdot i}\ \underline{65}\ \underline{23}\mid$

（反复4次）

$\underline{656}\ \underline{3\cdot 1}\ \underline{231}\ \underline{2\cdot 1}\mid 6\ -\ 6\ 0\mid \underline{661}\ \underline{2\cdot 3}\ \underline{565}\ \underline{3\cdot 1}\mid 2\ -\ 2\ 0\parallel$

1. 斯玲玲

准　备　第一组于台右前体对 7 方向候场。

①- 3　右脚起对 7 方向平步三步。

4 - 6　左脚起对 2 方向平步三步。

7 - 8　右脚对 8 方向上步，左脚后退，成体对 3 方向。

②- 4　右脚起对 7 方向平步后退四步。

③- 4　右脚起对 1 方向做进退步，双手体旁划绕 8 字形。

5 - 8　右脚起对 1 方向进两步，第三步原地踏，双手划 8 字形落体前端手。

④- 8　重复③-8 动作。

⑤- 8　重复①-8 动作。

⑥- 4　重复②-4 动作。

⑦-⑧　动作同②-4，直至退下场。

　　　　第二组在台左前对 3 方向候场。第一组下场后，第二组出场，重复第一组全部动作，反方向流动。

2. 耶　所

准　备　于台右后，体对 7 方向候场。

①- 4　右脚起进退步，双手体前左右划 8 字形，向 7 方向流动。

5 - 6　右腿撩步，双手经左斜上向右下划。

7 - 8　左撩步，右转身对 3 方向，右叉腰，左手单臂袖。

②- 2　退左脚，撩右脚。

3 - 4　落右脚，撩左脚，左转身对 7 方向，右手向左斜下划。

5-10 接③-2　重复①-8 动作。

3 - 6　重复②-4 动作。

　　　　然后按上述规律反复进行。

3. 公　公

准　备　第一组于台左后体对 2 方向候场。

①- 2　左脚重心,右脚斜后点蹲颤,左手斜上,右手斜下。

3 - 4　做①-2的反面动作。

5 - 12　左脚起,对 2 方向走平步,右手叉腰,左手于胯旁做小 8 字摆手。

②- 8　重复①-4动作两遍。

③-12　重复①-12动作。

④- 8　左手叉腰,右手单臂袖,左转身成体对 6 方向,往 2 方向平步退下场。

　　　第二组在台右后体对 8 方向候场。第一组下场后第二组出场,重复第一组动作,反方向流动。

（二）古来亚木组合

1. 音　乐



古 来 亚 木



1 = G　2/4　　　　　　　　　　　　　　　　　　西藏民歌

稍慢

(2 5 6　3 5 3 2 | 1 6 3　2 3 2 1 | 6 1 2 3　1 1 6 | 5 　 5) ‖: 1 1　6 1 3 5 | 2·　3 |

6 1 2 3　1 1 6 | 5　5 ‖: 2 5 6　3 5 3 2 | 1 6 3 2 3 2 1 | 6 1 2 3　1 1 6 | 5　5 :‖

2. 动作组合

准备(8 拍)　站圆圈,面对圆心自然位。

①- 8　右脚起拖步单撩袖四次。

②- 4　右脚起平拖步左转身,左手叉腰,右手单臂袖。

5 - 6　右脚起向圆心进四步,双手经下弧线上划至斜上手位。

7 - 8　右脚起后退四步,双手落至斜下手位。

③-④　重复①-②动作。

（三）尤子巴母组合

1. 音　乐



尤 子 巴 母



1 = G　4/4　　　　　　　　　　　　　　　　　　西藏民歌

中板

(5　5　6　1 2 1　6 | 6 1 2 3　2 1 6　5　-) 5 5　6 5 3　2·　3 | 1 2 3　6 5 3　2·　3 |

1　1　2 3　5 6 5　3 | 2 3 2 1　6 5 6　1　- | 1　1　2 3　5 6 5　3 | 1 2 3　6 5 3　2·　3 |

5　5 6 1 2 1　6 | 6 1 2 3　2 1 6　5　- | 5 2　3 5 3　2·　3 | 5　5　6　1 2 1　6 | 6 1 2 3　2 1 6　5　- ‖

2. 动作组合

准备(8拍)　体对 1 方向,自然位。

①-8　右脚起两步一撩,右、左手交替做头上撩袖。

②-4　右脚上步对 8 方向勾脚点地,划撩袖。

5-8　进退步(退、进、踏、踏),8 字摆袖。

③-4　右转身,对 2 方向做②-4 动作,左、右手交替做体旁上撩袖。

5-8　重复②5-8 动作;最后半拍(da)左脚向旁迈步,右脚靠点。

④-4　往 5 方向,右脚起后退平拖步,左手叉腰,右手单臂袖。

5-8　进退步,8 字摆袖;最后半拍(da)左脚向旁迈步,右脚后点。

⑤-1　右脚向 4 方向撤步,左脚后踏,左手单臂袖,右手平手位。

2　右脚向 1 方向上步,收回左脚。

3　进退步,8 字摆袖。

4　左脚重心,右脚旁点,右手单臂袖。

5-8　右脚起往 5 方向平拖步后退,左手叉腰,右手单臂袖。

⑥-4　进退步,8 字摆袖。

三、锅庄舞部分

租　者

1. 音　乐

<center>租　者</center>

$1 = D$ $\dfrac{4}{4}$

云南中甸民歌

稍慢

(X　　X　　X　X)　| 5．5　5632　5　16535 | 6．35　6　0 |

|: 6 2．161　5．35 | 1．1 66535 653 22363 | 5　—　5 0 :|

2. 动作组合

准备(4拍)　体对 1 方向,自然位,上身前俯 90 度。

①-1　左脚往旁打开至大八字位,右脚收至自然位,体对 2 方向,双手体前交叉。

2　右脚往旁打开至大八字位,左脚收至自然位,体对 8 方向,双手至体后斜下手位。

3　右腿屈膝为重心,左端腿,左手斜前手位,右手体前屈臂。

4　左脚往 7 方向上步颤,左手斜前手位,右手斜后摆手。

5-6　右脚起往 7 方向颤跨步,左手斜前手位,右手左、右划 8 字一次。

7　左腿屈膝为重心(颤),勾右脚对 8 方向抬腿 45 度,左手斜前手位,右手体前屈臂。

8　右脚往旁打开至大八字位(颤伸),左脚收至自然位,右手斜下摆手。

②-8　重复①-8 动作。

③-8　重复①-8 动作。

④-8　重复①-8 动作。

第六节　蒙古族舞蹈

一、牧民新歌组合

1. 音　乐



牧民新歌（片断）



简广易
王志伟　曲

1 = A　4/4

慢板　优美地

(3·5 61 23212 35 | 5·6 2351 6 -) | 6 3·5 12165 653 | 66 235 6 - |

3 6·1 6356 2·3 | 356 231 6 - | 1·6 2316 5365 3 | 661 6356 2·12 |

2/4　快板　欢快地

3·5 61 23212 35 | 5·6 2351 6 - | 666 66 | 312 16 | 36 235 |

6 6561 | 366 65 | 3532 16 | 56 312 | 6 - | 661 65 |

361 65 | 3235 66 | 2 2123 | 565 353 | 232 16 | 56 312 |

6 - | 6· 1 | 2·1 35 | 6 - | 6 65 | 6· 1 |

53 25 | 3 - 3 | 6· 1 | 2 35 | 6 53 |

2 1 | 5· 6 | 35 1 | 6 - | 6 - | 6· 1 |

6 5 | 3 61 | 6 | 6· 1 | 1 6 | 2 - |

2 3 | 5· 3 | 61 65 | 3 2 | 136 | 5· 6 |

35 1 | 6 - 6 - ‖: 1 - | 2 32 | 1 6 | 5· 5 |

3· 5 | 6 1 | 156 5 - | 1 61 | 1· 2 | 3· 5 |

6 1 | 535 61 | 3 2 | 1. 1 - | 1 - :‖ 2. 1 5 | 1 0 ‖

2. 动作组合

(慢板 4/4)

准备(8 拍)　在台左后候场,体对 2 方向,双手自然下垂。第五拍起左脚往 2 方向缓步走三步,第八拍右脚上成正步位并腿蹲。

①-1　左吸腿渐踮起脚跟,双手自体前做甩手,右手至斜上手位,左手至平手位,体对 2 方向。

2　　　舞姿不变,往 2 方向倾身。

3　　　左脚向 2 方向落下做一次蹉步成左前踏步位蹲,双手至胯旁端手,抖肩甩手;后半拍(da)双腿慢起,双手体旁铲手,右手至斜上方,左手体旁平手。

4　　　右转身对 8 方向,双手经上弧线至斜上手位;后半拍(da)左腿收回正步位,下蹲,双手落至右胯旁端手位。

5-8　做①-4 的反面动作;最后半拍(da)左腿立起,右腿旁后吸腿,右手从头上半握拳落至体右侧,同时左手半握拳提至头上,体对 1 方向,向左倾身,目视 8 方向斜下方。

②-8　右脚起两拍一次向右做四次横移步,双手至叉腰做柔肩,目视 8 方向经上弧线落至 2 方向;最后一拍吸左腿。

③-4　左脚向 2 方向上步成大弓步,柔肩四次,身体渐前俯,目视 1 方向;最后半拍(da)重心移至左脚,吸右腿,双手绕圆至叉腰。

5-8　右脚后撤,左脚前点,身体后靠,右手至斜上手位,左手至平手位摊掌,同时做柔臂提压腕。

④-8　做③-8 的反面动作;最后一拍收右脚起身,双手叉腰。

(快板 2/4)

⑪-4　左脚往 2 方向上步成右踏步,上身前俯硬肩四次,体对 2 方向,目视 1 方向。

5-8　左起耸肩四次,身体后仰,目视 2 方向。

⑫-4　脚位不变,重复⑪-4 动作。

5-8　耸肩两次,笑肩一次,身体后仰,目视 2 方向;最后半拍(da)右转身对 8 方向成左踏步,身体前俯。

⑬-⑭　做⑪-⑫的反面动作;最后半拍(da)左转身对 2 方向。

⑮-2　右脚起往 2 方向垫步,出左肩(双肩),目视 1 方向。

3-4　做⑮-2 的反面动作。

5-8　右脚起,平步四步,硬肩四次。

⑯-8　重复⑮-8 动作,往 6 方向后退。

⑰-⑱　做⑮-⑯的反面动作。

⑲-2　左转身对 5 方向,双脚踮起,双手至斜上手位提腕。

3-4　双腿跪下,双手落至体旁平手位。

5-8　下板腰,柔臂四次。

⑳-8　板腰横移柔臂两次。

㉑-4　往右屈臂抖手。

5-8　往左屈臂抖手。

㉒-8　板腰柔臂,两拍一次;第七拍起身,最后一拍左脚上步站起。

㉓-㉔　右脚起,碎步左转一圈成体对 1 方向,同时做碎抖肩,双手经体前交叉分手至斜下手

摊掌;最后一拍双手至叉腰。

㉕-㉖　右脚上步成踏步位,原地垫步左转一圈对 1 方向,硬肩。

㉗ - 2　左脚往 6 方向撤步,右脚随之后撤成踏步,双手打开至右手平手位,左手斜上手位,手心向上,身体后靠耸肩两次,体对 1 方向,目视 2 方向。

　　3 - 4　右手经胸前划向 8 方向。

　　5 - 8　做㉗-4 的反面动作。

㉘ - 8　重复㉗-8 动作。

㉙ - 2　左脚往 8 方向前点步,左手往 8 方向斜下提压腕,右手往 4 方向斜上提压腕,目视 8 方向斜下。

　　3 - 4　左脚往 4 方向后撤成踏步,左手往 8 方向斜上提压腕,右手往 4 方向平手位提压腕,目视 8 方向斜上。

　　5 - 8　做㉙-4 的反面动作。

㉚ - 3　左脚起,双脚踮起向 1 方向行进三步。

　　4　落左脚屈膝为重心,右脚旁伸微抬,双手体前交叉分手至斜下手位。

　　5 - 6　并脚左转身踮起,双手经旁至头上合掌。

　　7 - 8　左脚向 1 方向上步成大弓步,双手经头上分手压腕,右手至斜上手位提腕,左手平开手位提腕。

二、硬腕组合

1. 音　乐

硬 手 曲（三）

1 = D 2/4

中板

蒙古族民歌

（ 1 2 5 3　2 1 | 6̣　6̣ ）‖: 6 6　2̇ 2 1̇ | 6 6 5　3 | 6 6 5　3 6 | 2　- |

2̇ 2　1̇ 2 1̇ 2 | 3̇ ·　2̇ | 1̇ · 2　3̇ 5 | 6　6 | 6̣ 2̇ 1̇　3 5 | 6　2̇ 1̇ 2 |

（反复5次）

3̇　2̇ | 1̇ 3　2̇ 1̇ | 6　5 6 2̇ 1̇ | 6　3 · 2 | 1 2 5 3 2 1 | 6̣　6̣ :‖

2. 动作组合

准备(8拍)　左前踏步,体对 1 方向,面对 8 方向,双手胯前按手位。

① - 6　身体前俯,右脚起蹉步三次向 1 方向行进,双手依次在体前斜下手位、体旁斜下手位、平手位各做提压腕一次,体对 1 方向,上身渐起。

　　7 - 8　左脚上步至前点位,双脚踮起,双手至斜上手位做提压腕一次。

② - 8　右脚起蹉步向 5 方向后退,重复①-8 动作。

③ - 6　左脚起蹉步三次向 2 方向行进,双手在体旁按手位,做提压腕,身体顺势左、右拧转,目视 2 方向。

7－8　右脚起向 8 方向重复③3-4 动作,目视 8 方向。

④－4　重复③-4 动作。

5　　　左脚向 1 方向上步,双脚踮起,左手斜上手位提腕,右手胸前折臂提腕,体对 1 方向,目视 8 方向斜上。

6　　　落脚跟,右转身,双手经体前下弧线压腕。

7－8　右脚在前,体对 8 方向,双脚踮起,右手斜上手位提腕,左手胸前折臂提腕,目视 2 方向斜上。

⑤－3　右脚起向 5 方向后撤步三次,双手体前平手位对 2 方向、8 方向、2 方向各做一次提压腕,身体与眼睛随手的方向变化。

4　　　左脚起,向 2 方向蹉步成踏步,左手平手位,右手肩前折臂手位,提压腕一次,体对 1 方向,目视 2 方向。

5－8　保持舞姿,原位做提压腕三次,最后一拍压腕。

⑥－8　做⑤-8 的反面动作。

⑦－6　重复⑤-6 动作。

7－8　右脚起撤垫步一次,双手从左旁经斜上手位提腕至右手平手位,左手肩前折臂手位压腕,目视 1 方向。

⑧－4　左脚起撤垫步两次,双手先重复⑦7-8 动作,再做反面动作。

5－8　左脚往旁迈一步,双脚踮起左、右横移重心,双手至体前斜下手位,左、右各做两次提压腕。

⑨－1　右脚起,撤垫步,双手从右斜下提腕快划至左斜下压腕手。

2　　　右脚向 3 方向上步,左斜下提压腕。

3－4　左脚往 2 方向前伸,脚尖前点,双手从左斜下提腕,经上弧线落至体前斜下交叉手位压腕,身体前俯。

5　　　左脚往 8 方向横垫步,双手于体前平手位提压腕一次,体对 1 方向。

6　　　左脚向 8 方向上步,左手体旁斜下手位,右手体旁平开手位,提压腕一次,目视 8 方向斜下。

7－8　重心移至右脚,身体后靠,左手斜上手位,右手平开手位,提压腕一次,目视 8 方向斜上。

⑩－8　做⑨-8 的反面动作。

⑪－6　右脚起,往 8 方向蹉步,双手依次在体前斜下手位、体前平手位、体旁平开手位做提压腕,体对 1 方向,目视 8 方向。

7－8　左脚往 5 方向蹉步一次,右手至斜上手位,左手平开手位,提压腕,左拧身回头,体对 3 方向,目视 2 方向。

⑫－6　右脚起两拍一次往 5 方向蹉步,双手重复⑪7-8 动作,依次向右、左、右拧身回头。

7－8　左脚起左转身上步转对 1 方向,双手经斜上提腕至胯前按手位。

⑬－6　右脚起往 7 方向横垫步六次,双手在胯前按手位交替提压腕六次,体对 1 方向,目视 8 方向。

7－8　右脚往 7 方向上步,双手提压腕(左、右、左),最后一拍左腿抬起。

⑭－8　做⑬-8 的反面动作。

⑮－6　右脚起垫步左转一圈,双手经体前斜下手位至斜上手位每拍一次交替做提压腕。

7－8　右脚起后撤垫步,右手斜上手位,左手体前折臂手位,交替做提压腕,体对1方向,目视2方向斜上。

⑯－2　做⑮7-8的反面动作。

3－4　重复⑮7-8动作。

5　　双脚跐起,左手斜上手位,右手胸前折臂,做双提腕,体对1方向,目视8方向斜上。

6　　落脚跟右转身对1方向,双手压腕至胯前手位。

7－8　做⑯5-6的反面动作(不转身)。

⑰－2　右脚起向1方向平步两步,双手在肩前折臂手位做柔肩提压腕两次。

3－6　右脚起进退步一次,右起8字绕肩提压腕两次。

7　　右脚至左脚旁跐脚,左脚重心垫步一下。

8　　右脚起往3方向上步。

⑱－1　上左脚对3方向。

2－3　重复⑰7-8动作(垫步的同时转身对5方向)。

4－6　重复⑱-3动作(垫步的同时转身对7方向)。

7－8　重复⑱1-2动作。

⑲－2　右脚起,对1方向平步两步,双手在肩前折臂手位做柔肩提压腕两次。

3－6　重复⑰3-6动作。

7－8　重复⑰3-4动作。

⑳－4　右脚起后退四步,双手肩前折臂绕圆。

5－6　右脚起体对8方向进退步一次,双手胸前提压腕绕圆一次,目视8方向。

7－8　左脚向2方向上步成大弓步,左手斜上手位,右手体前折臂手位,体对2方向,目视8方向。

三、鄂尔多斯组合(男女双人组合,以下仅记录女性动作)

1. 音　乐



鄂尔多斯舞曲



1 = F $\frac{2}{4}$

明　太曲

小快板

（ 6　　3 | 2.　　5 | 6　　6 6 | 6　　0 ）‖: 6 6 5　6 6 5 | 6 1　5 3 |

6 6 5　6 6 5 | 6 1　1 6 | 6 1　2 5 | 1.　5 | 6　－ | 6　－ |

3.5　6 1 | 5　2 | 3.5　6 1 | 5　6 | 6　6 | 5 1　6　2 |

3　－ | 3　－ | 6　3 | 2.　5 | 1 2　5 3 | 6　－ |

(反复8次)

6　3 | 2.　5 | 6　6 6 | 6　0 :‖

2. 动作组合

准备(8 拍)　面对 7 方向,于台右后候场。

①-4　右脚起双脚踮起走四小步,双手胯前端手位,右手起绕腕三次,最后一拍成叉腰手。

5-7　右脚后撤至踏步,体对 7 方向,目视 5 方向(与男舞者对视),同时身体后靠左起硬肩三次。

8　　重心移至左脚,右脚微后抬,双手体前端手位。

②-4　重复①-4 动作。

5-7　右转身撤右脚体对 3 方向成踏步,目视 5 方向,双手叉腰,左起硬肩三次。

8　　重心移至左脚,右脚微后抬的同时右转身对 7 方向,双手体前端手位。

③-④　重复①-②动作,最后一拍不转身。

⑤-4　体对 2 方向,身体前倾,双手叉腰硬肩四次,目视 1 方向。

5-8　身体后靠,硬肩四次。

⑥-4　上右脚左转身垫步两次,体对 5 方向硬肩两次。

5-7　右脚在前踏步蹲,碎抖肩。

8　　起身左转对 1 方向,双手于体前端手。

⑦-8　重复①-4 动作两次。

⑧-4　撤右脚成右后踏步,体对 2 方向后靠,目视 1 方向,双手叉腰,左起硬肩四次。

5-8　重心移至左脚,身体前倾,硬肩四次。

⑨-8　右脚起左转身垫步四次成体对 5 方向,左手叉腰,右手于体旁提压硬腕(同时硬肩)。

⑩-3　对 5 方向重复⑨-3 动作。

4　　右脚踮起,左脚离地左转对 2 方向,左手提腕至斜上方。

5-8　左脚落地成右后踏步蹲,体对 1 方向,右手叉腰碎抖肩。

⑪-2　踏步位,上身右拧,双手体旁弹拨手一次,目视 8 方向。

3-4　做⑪-2 的反面动作。

5-8　下蹲,双手左起做体前弹拨三次(左、右、左)。

⑫-2　右脚起右转身体对 5 方向上两步,双手经体旁至头上扣手。

3-4　右转身对 1 方向成左后踏步,双手叉腰。

5-8　撤右脚成右后踏步蹲,双手至左耳旁交替提压腕四次。

⑬-⑭　重复⑪-⑫动作。

⑮-⑯　慢站起,左肩起做硬肩十六次,目视 2 方向(与男舞者对视)。

⑰-8　左脚起双脚踮起向左绕一圈(与男舞者互绕),双手斜上手位每拍摆手一次。

⑱-8　重复⑰-8 动作(走成圆圈,面对圈心)。

⑲-2　右脚前踢,左脚顺势踮跳一下,双手右前左后围腰甩手至体旁。

3-4　做⑲-2 的反面动作。

5-8　左脚起,双脚踮起往圆心走四步,体旁平开手位硬腕。

⑳-8　右脚起,转身对圈外重复⑲-8 动作。

㉑-8　重复⑪-8 动作。

㉒-4　踏步蹲,体对 2 方向,双手立掌手心相对,左手起,两慢三快做提压腕。

5-8　做㉒-4 的反面动作。

㉓-㉔　重复㉑-㉒动作。

㉕-8　一组重复①-8动作(向左与男舞者互绕一圈)。

二组重复⑮-8动作(保持圆圈位置)。

㉖-4　一组右脚往8方向上步成弓步,双手于体前,左手起,交替提压腕,身体前俯(目视男舞者)。

二组重复⑯-4动作。

　5-8　重心移至左脚成前点步,左手斜上手位,右手体旁平开手位,双手交替提压腕,身体后靠。

二组重复⑯5-8动作。

㉗-8　一组往2方向平转四次,双手从斜上手位至胯前手位,提压腕四次。

二组重复⑰-8动作。

㉘-8　一组前四拍重复⑪-4动作;后四拍踏步蹲,左手叉腰,右手体旁硬腕四次,同时做硬肩(目视男舞伴)。

二组重复⑰-8动作。

㉙-8　一组做㉗-8的反面动作。

二组重复⑲-4动作两次。

㉚-8　一组重复㉖-8一组动作。

二组重复⑥-4动作两次。

㉛-㉞　两组一起做①-8的反面动作四次。

㉟-4　重复①-4动作。

　5-8　撤右脚成踏步,左手体前折臂手位,右手斜上手位,双手交替提压腕,身体后靠(目视男舞者)。

㊱-8　重复㉟-8动作,左转身逆时针方向走圈,从台右后下场。

四、哈拉哈组合

1. 音　乐

<center>哈　拉　哈</center>

1=G 2/4

蒙古族民歌

中板

(5 5　　5 1 2 | 3 3　　3 5 7 1 | 2 2　　2 1 7 6 | 5　　　5) ‖: 5 2　　2 2 |

2 3 2　2 1 2 | 5 3　　3 3 | 3 5 3　3 2 3 | 5 2　　2 2 | 2 3 2　2 1 2 |

5 3　　3 3 | 3 5 3 2　1 | 5 5　　5 1 2 | 3 3　3 5 7 1 | 2 2　　2 1 7 6 |

(反复4次)

5　　　5 | 5 5　　5 1 2 | 3 3　3 5 7 1 | 2 2　2 1 7 6 | 5　　　5 :‖

2. 动作组合

准备(8拍)　体对1方向,站自然位,双手下垂。前四拍静止;从第五拍起,碎步往1方向

跑,最后一拍双膝跪地,双手叉腰。

①- 4　上身对 2 方向前俯,左起硬肩八次。

5 - 8　上身往 8 方向后靠,硬肩八次。

②- 4　上身对 8 方向前俯,硬肩八次。

5 - 8　上身往 4 方向后靠,硬肩八次。

③- 4　体对 1 方向,重复①-4 动作。

5 - 8　上身后靠做笑肩,三个一停,做两次。

④- 8　重复③-8 动作。

⑤- 4　面对 8 方向,上身后靠,左起硬肩八次,双手至右胯旁半握拳弹压腕。

5　　　双手向右弧线甩手,体对 1 方向,出右肩。

6　　　身体右靠,半握拳收手(右手腹前,左手后背),出左肩。

7　　　做第六拍的反面动作。

8　　　重复第六拍动作。

⑥- 8　做⑤-8 的反面动作。

⑦- 4　腰旁屈臂端手,做①-4 动作。

5 - 6　身体后靠,碎抖肩,双手经体前交叉分手至斜下手位。

7　　　立胯,双拎腕至头上方。

8　　　落胯,双手叉腰。

⑧- 8　对 8 方向做⑦-8 动作;最后一拍站起。

⑨- 4　体对 8 方向,左脚后踏,双手半握拳至右胯旁,左起做硬肩,双手交替弹压腕八次。

5 - 8　重复⑤5-8 动作。

⑩- 8　做⑨-8 的反面动作。

⑪-⑫　重复⑨-⑩动作;最后一拍右转身对 5 方向。

⑬- 1　右脚上步,左手体前提腕,右手体旁压腕。

2　　　左脚上步,做第一拍的反面动作;后半拍(da)右转身对 1 方向,双手叉腰。

3 - 4　左、右交替耸肩一次。

5 - 8　做⑬-4 的反面动作。

⑭- 8　做⑬-8 的反面动作。

⑮- 8　左脚起,左转身平步走圈,碎抖肩,双手经体前交叉分手成斜下摊手。

⑯- 4　继续做上述动作,向 1 方向前进。

5 - 6　左脚起向 1 方向迈两步,双手体前交替提压腕。

7　　　双脚正步位踮起,右手提至头上方、手心向前,左手叉腰。

8　　　右脚后撤成左弓步,右手从头上方里翻掌落至胸前端手。

第七节　维吾尔族舞蹈

一、绣花帽组合

1. 音　乐

绣 花 帽

维吾尔族民歌

1 = G 2/4

稍慢

(5.111　051 | 5 5　1.111 | 5.111　051 | 5 5　1) ‖: 5 1 1　0 1 2 |

1 6 5 6　4 5 3 | 3 0 2 3　0 1 2 | 1 1　2 | 5 5 1　0 1 6 | 5 6 4 5　3 4 2 |

3.2 1 1　0 1 1 | 5 5　1 :‖ 5 5 5　0 5 6 | 5 2 1 2　7 1 6 | 6 5 6　0 4 5# |

1 1　2 | 5 1 1　0 1 6 | 5 6# 4 5 3 2 | 3.2 1 1　0 1 1 | 5 5　1 :‖

2. 动作组合

准备(8拍)　站八字位,双垂手行礼后双手左先右后摊手至横手位。

①-4　右脚起跺移步两次,双手交替做点肩围腰手。

5-8　右脚起自由步两慢三快,双垂手自然摆动。

②-8　做①-8的反面动作。

③-8　右横垫步向左横移,双垂手弹指至横手位,最后两拍向左并步转一圈成体对8方向,双手左上托右托腮式。

④-8　右脚起三步一停后退,头前高低手位柔手四次。

⑤-4　体对8方向,左切分横垫步向右横移,双手上托式折腕,再压腕至左上托右横手位,随即至猫洗脸位,目视先随右手再视8方向,移颈两次。

5-8　步伐不变,双手落至斜下手位。

⑥-8　重复⑤-8动作,只是前两拍压腕至右上托左横手位。

⑦-4　右脚于后踏步位点地一下,双手胯旁端手,接并步右转一圈成体对1方向,左遮阳右托帽式,目视8方向。

5-8　舞姿不变云步向左横移,移颈。

⑧-4　右横垫步向左横移,右手原位,左手于斜上手位向左右弹指四次,目随左手走。

5-6　右夏克,并步腰捧手左转一圈。

7-8　右脚前、后各点地一次,双手于斜上手位弹指两次,目视8、2方向。

⑨-8　右脚起后退两慢三快做两次,双手第一次做插花式,第二次落至斜下手位,同时上身稍前俯。

⑩-4　体对1方向,右垫步前行,双手经耳旁下穿顺势推至胸前。

5-6　三步一抬右转一圈,左横手位,右手经耳旁向旁平穿。

7-8　重复⑩-2动作。

⑪-1　右后踏步位半蹲,双摊手至斜下手位。

2　起身,做左夏克。

3-4　并步右转一圈,双盖手至胯前,成体对2方向,左侧后点步位。

5-8　保持舞姿摇身点颤,同时两拍前俯两拍直立挺胸,双手于原位交替推压腕。

⑫-8　做⑪-8的反面动作。

⑬-4　右起撤移步,双搭手于左腰旁,然后双手左先右后至上托式绕腕。

5 - 8　右横垫步向右走一小圈,双手旁分落至垂手。

⑭ - 4　做⑬-4 的反面动作。

5 - 8　并步位右脚跺地,双手于左耳旁击掌,接着右转一圈,双手于耳旁撩辫,成右前点步位,右扶胸式左围腰手,移颈两次。

⑮ - 4　右起点移步两次,双手交替猫洗脸叉腰手,左先右后。

5 - 6　左叉腰右横手位,右侧后点步位向左点转一圈。

7 - 8　体对 2 方向,右后点步位点颤两次,右手绕腕。

⑯ - 2　重复⑮7-8 动作。

3 - 4　右脚向左前上步双腿半蹲,再起身成左侧后点步位,双手伸向左前做摊绕腕,成右上托左横手位,稍下左侧后腰。

5 - 6　保持舞姿向右点转一圈。

7　　　并步右转一圈。

8　　　左前点步位,左垂手右扶胸式行礼。

二、林帕代组合

1. 音 乐

<center>林　帕　代</center>

2. 动作组合

准备(16 拍)　前四拍,一组在台左后体对 3 方向候场;五至六拍,一组右起单步,3 方向流动;七至八拍,一组右起三步一抬;九至十拍做七至八拍的反面动作;十一至十二拍,重复 7-8 动作,双手慢提至斜下手位;十三至十四拍,体对 2 方向,上左脚成右前点步位,双捧手于胯旁,留左前侧腰;十五至十六拍,向左点转一圈,成体对 1 方向,同时双手里绕腕至垂手(以上动作,二组人同一组人相对)。

① - 4　右起三步一抬,双盖手至双托腮。

3 - 4　原位点颤,双手右上托式,移颈。

5 - 6　左起点移步,双手于斜前里绕腕折臂,目视 2 方向。

7 - 8　右起点移步,双手原位外绕腕至上托式,同时挑胸腰,目视 8 方向。

② - 8　做①-8 的反面动作。

③ - 8　重复①-8 动作。

④ - 8　重复②-8 动作。(以上动作二组做一组的相反动作)

⑤-8　两组同时右转身对 5 方向，右起自由步后退，两慢三快做一次半，左背手，右手从左腰前慢提至上托式，最后两拍原地点颤，右手半握拳推腕。

⑥-8　保持舞姿向右点转成体对 7 方向。

⑦-2　右起撤移步，双斜上手位里绕腕折臂，目视 8 方向。

3-4　左起撤移步，双手上托式绕腕，目视 2 方向。

5-8　重复⑦-4 动作。

⑧-4　右起撤移步，双手做①5-8 动作，体对 2 方向。

5-8　右起撤移步，双手做⑧-4 的反面动作，体对 8 方向。

⑨-4　重复⑦-4 动作。（以上动作，二组做一组的相反动作。）

⑩-4　一组左起横垫步，右垂手，左横手平收至斜前手，体由 1 方向渐转对 3 方向。

5-6　左脚向左横迈一步，成体对 7 方向，右后点步位半蹲俯身，右斜下手，左手摊绕至托帽式，同时向左摆辫子，目视斜下方。

7-8　保持舞姿，原地点颤。

⑪-4　渐起身，右手弹指。

5-8　右起点移步向 7 方向流动，左手原位，右手由斜下手渐抬至斜上手。

⑫-8　重复⑪5-8 动作。（以上动作第二组做相反动作。）

⑬-8　两组同时走右横垫步，左垂手、右横手位平收至斜前手，体由 1 方向渐转对 8 方向，同时两组形成一横排。

⑭-4　做⑩5-8 的反面动作。

5-8　做⑪5-8 的反面动作。

⑮-8　重复⑭5-8 的动作。

⑯-2　一组体对 2 方向，右脚向前上步成左后点步位，双手经耳旁下穿顺势推至脸前立腕。

3-4　全体保持舞姿原地点颤，同时二组撤右脚退一步做相同的动作，队形分成两排。

5-6　上左脚向左并步踮脚转一圈，右垂手，左上托式。

7-8　体对 8 方向，右起三步一停向 4 方向退走，右手平托式，左手托右肘。

⑰-1　右转身成体对 5 方向，同时跺左脚半蹲，向右摆辫子，目视 8 方向，挑右侧后腰，右托腮，左托肘。

2　做⑰-1 的反面动作。

3-4　向右转两圈，双手至腰捧手位。

5-6　体对 1 方向，跺左脚半蹲下右旁腰，双手于头上击掌。

7-8　云步向左横移，双手经耳旁下穿顺势向左横穿。

⑱-4　重复⑰7-8 动作。

5-8　做⑯-4 的反面动作。

⑲-4　做⑯5-8 的反面动作。

5-8　做⑰-4 的反面动作。

⑳-8　做⑰5-8 反面动作。

㉑-2　右夏克转。

3-4　右后踏步蹲，左手叉腰，右手点帽式。

5-6　左、右上步成右后点步位，左横手、右遮阳式，体对 1 方向，目视 8 方向。

㉒-8　向右点转一圈，双手弹指。

㉓-4 右起硬垫步 3 方向流动,左叉腰,右平摊绕腕至斜下手位。

5 - 8 步伐不变,右手原位绕腕,目随手。

㉔-8 做㉓-4 的反面动作。

㉕-4 做㉓5-8 的反面动作。

5 - 6 一组右起单步,右、左盖掏手至左垂手,右上托式(二组做相反动作)。

7 - 8 舞姿不变,右手推腕,垫步向 1 方向流动。

㉖-8 动作不变,两组由中间分开下场。

㉗-㉙ 两组上场:一组由台左后,体对 2 方向,右起做交叉进退步,第二组由台右后,体对 8 方向做一组的相反动作。

㉚-4 动作不变,分成两横排。

㉛-2 全体右起跺移步,左垂手,右点肩式。

3 - 4 做㉛-2 的反面动作。

5 - 6 右转身体对 4 方向,右起滑冲步,随即右转身回 1 方向,左背手,右遮羞式。

7 - 8 左起跺移步,双手体前相对再绕腕至横手位。

㉜-4 一组右起小滑冲步退两步,双手头前先右后左交替划 8 字,二组动作同一组,向前进两步。

5 - 8 重复㉜5-8 动作。

㉝-㉞ 重复㉜-8 动作,逐渐形成里外两个圈,中间留一人。

㉟-2 里圈人踮脚向右转一圈,成左脚重心,稍蹲,左斜上手、右托腮,中间一人与外圈人做右夏克。

3 - 4 中间一人与外圈人原位向左点转,左上托式、右垂手,里圈人保持舞姿不动。

5 - 8 中间一人与外圈人继续转,里圈人右起点蹉步逆时针走圈。

(音乐渐慢)

㊱-6 重复㉟5-8 动作。

7 里外圈人同时向左转一圈,双手上托式,中间一人全蹲,前俯身。

8 里外圈人同时左前、右后踏步慢蹲,同时双手托腮,中间一人起身,踮脚直立,右斜上手位,左托帽式,挑胸腰,目视 2 方向斜上。

三、齐克提麦组合(按小节记录)

1. 音 乐

<p style="text-align:center">齐克提麦节奏曲</p>

<p style="text-align:right">维吾尔族民歌
裘柳钦记谱</p>

1 = G 6/8

中板 （反复3次）

(1 X 0 X 1 X 0 X | 1 X 0 X 1 X 0) ‖: 1 X 0 X 1 X 0 X | 1 X 0 X 1 X 0 :‖

‖: 2. 2 2 7 5 6 1. 2 | 3 5 3 1 2 1 : 3. 5 5 5 3 5 6 7 | 6. 6 2 7 5 6 5 |

5 7 7 6 5 3. 1 | 2 5 3 1 2 1 | 1 X 0 X 1 X 0 X | 1 X 0 X 1 X 0 |

‖: 2. 2 2 7 5 6 1. 2 | 3 5 3 1 2 1 : 3. 5 5 5 3 5 6 7 | 6. 6 2 7 5 6 5 |

5 7 7 6　　5 3. 1 | 2 5 3 1　2 1 ‖: 1 X 0 X　1 X 0 X | 1 X 0 X　1 X 0 :‖

‖: 2. 2 2 7 5　6 1. 2 | 3 5 3 1　2 1 :‖ 3. 5 5 5 3　　5 6 7 | 6. 6 2 7 5　6　5 |

5 7 7 6　　5 3. 1 | 2 5 3 1　2 1 | 1 X 0 X　1 X 0 X | 1 X 0 X　1 X 0 |

‖: 2. 2 2 7 5　6 1. 2 | 3 5 3 1　2 1 :‖ 3. 5 5 5 3　　5 6 7 | 6. 6 2 7 5　6　5 |

‖: 5 7 7 6　　5 3. 1 | 2 5 3 1　2 1 ‖: 1 X 0 X　1 X 0 X | 1 X 0 X　1 X 0 :‖

2. 动作组合

准备（2小节）　体对1方向站三横排。

（鼓点）

①-②　左脚起上两步成八字位,右扶胸式行礼,第二小节右起两步一跺前行,双手经摊绕腕至横手位。

③　　左起两步一跺向左横移,体对1方向,右手从垂手位慢抬至上托式,左臂下垂。

④　　做③的反面动作。

⑤　　左脚起双起单落蹭跳前行三步,随后半蹲跺右脚,双手经胸前下划绕腕至横手位。

⑥　　右起两步一跺向右转一圈,右手胸前立腕左背手至双手体前相对,再绕腕至横手位。

（音乐）

⑦-⑩　两步一跺转体跺移步短句。

⑪-⑭　做⑦-⑩的反面动作。

（鼓点）

⑮-⑯　右起单步后退两步,重心略后移,体对2、8方向,双手慢落至背手,接跺移步两次,双手右先左后从旁伸至上托式半握拳。

（音乐）

⑰-㉒　重复⑮-⑯动作三次(逐渐形成半圆形队形)。

㉓-㉔　右起压颤步六步,双手半握拳,左垂手右上托式(队形由半圆形集中成圆形,体对圆心)。

（鼓点）

㉕-㉘　右转身成背对圆心,顺时针走压颤步,右手不动,左手扶身左人后腰(圈由小变大)。

（音乐）

㉙　　分两组,均做右起两步一跺,双手由体前平摊至右托帽左斜上手位,单数在原位,双数往圈外走,双数跺步时左转半圈成面对单数(形成里外两个圈)。

㉚-㉛　里外圈面相对,均左脚向旁迈半步,右脚抬至左踝旁,右手上托式半握拳,然后落右脚吸左腿向前跳蹉步,接转体跺步里外圈换位,左手经点肩平穿双手成横手位,回体前相对再绕腕至横手位。

㉜-㉚(㊲-㉚为鼓点)　重复㉙-㉛动作两遍半。

㊳　　分两组,由中间二人各带一组体对1方向走二龙吐须队形向台前行进,台左侧一组做右起两步一踩,双手手心向下伸于左后,台右侧一组做反面动作(形成两竖排)。

㊵　　手势不变,台左侧一组右踩移步向左横移,接左后点地,台右侧一组做反面动作。

㊶　　手势不变,各做㊵的反面步伐。

㊷-㊹　重复㊳-㊶动作。

㊺　　重复㊳动作。

㊻　　台左侧一组竖排的第一、三人(单数)左起三步一抬左转一圈成右后点步位,双手由体前平摊至横手位绕腕成左遮阳右托腮式,台右侧一组的单数做反面动作,两组竖排的双数重复各自㊵动作。

㊼　　两组竖排的单数保持遮阳托腮式,台左侧人做右横垫步向左横移,台右侧人做反面动作,双数重复各自㊶的动作。

㊽　　两组做各自㊻单数的动作。

(鼓点)

㊾　　做各自㊼单数的动作。

㊿-52　台左侧一组体对7方向,右起压颤步,双手手心向下伸向右后,从台左侧走下场,台右侧一组做反面动作从台右侧下场。

四、摘葡萄组合(按小节记录)

1. 音　乐

摘　葡　萄

中速

慢

加快

（反复 9 次）　加快

（反复 27 次）　　　　　　　　　　　　（反复 4 次）

（反复 4 次）

2. 动作组合

准备（6 小节）　在台左后候场。

①-②　体对 3 方向左起大蹉步，向左转身至体对 7 方向，右前点步位，双手斜下手位绕腕成头前右高低手，下胸腰。

③-⑤　舞姿不变，左右脚各退一步，同时双手做里、外绕腕折臂。

⑥-⑩　重复①-⑤动作。

⑪-⑫　向右转身体对 3 方向左起大蹉步双斜下手位,接并步腰捧手左转一圈,随即踮脚,双手成上托式,再半蹲的同时手落至斜下手位。

⑬-⑮　挑胸腰,双斜下手(稍后背)向 7 方向碎步后退。

⑯　含胸、埋头,双手于胸前互绕,接右前点步位快下腰,右手胸前立腕,左臂下垂,最后一拍起身,左手抬至上托式,左拧身,目视 8 方向。

⑰-⑱　右撤步右转一圈成体对 1 方向,双手打开至横手位,经绕腕成左托帽右斜上手位。

⑲　对 2 方向左起大蹉步双斜下手位,接并步腰捧手左转一圈。

⑳　做⑲的反面动作。

㉑-㉒　重复⑲-⑳动作。

㉓-㉘　右脚为重心,向右快速原地碾转,下左侧后腰,双手手心向下伸至左后下方。

㉙　体对 5 方向,快速下板腰。

㉚-�37　挑胸腰慢起身,双手于横手位交替柔臂。

�38-�41　继续挑胸腰起身,双手于头前快速互绕。

�42　向右转成体对 1 方向,左后单腿跪,双盖手至托腮位。

�43-�47　三次猫洗脸接移颈,目视由 2 方向移至 1 方向。

�48-�52　三次猫洗脸接移颈,目视由 8 方向移至 1 方向。

�53-�54　移颈,目视由 2 方向移至 8 方向,双手于上托位打响指。

�55-�56　双手于胸前交替上下击掌,两慢三快。

�57-�59　上左脚起身右转一圈成体对 8 方向,左上托式,右手于胸前打开至横手位,接双腰捧手绕腕至右托帽左斜上手位,踮脚直立。

�60-�63　碎步向左横移成右前点步位,右横手位,左手猫洗脸至上托,目视从 8 方向移至 2 方向。

�64-�67　做�60-�63的反面动作,最后收左脚于后踏步,双踮脚直立。

�68-�72　体对 8 方向碎步前行,双手从右横手左胸前立腕划至反面,走到台左前时左前踏步稍蹲,双手胯旁端手,随即上右脚踮脚直立,双手于头前高低手位做摘葡萄状。

�73-�76　左脚旁点地成体对 2 方向,左托帽右绕腕做看葡萄状,然后移重心成右前点步位,右手于胸前做拿葡萄状,左手在下做托葡萄状,边移颈边由 2 方向点转至 8 方向。

�77-�80　右脚向右前迈一步成体对 2 方向左旁点步位,左叉腰,右手做拿葡萄状,然后左拧身,双手左托帽右绕腕做吹葡萄状,再右拧身右绕腕做尝葡萄状。目视由 2 方向移至 8 方向。

�81　保持舞姿,皱眉摇头(示意葡萄是酸的)。

�82-�86　踮脚直立,双手捂嘴,接着体对 8 方向碎步后退至台右后,双手落至斜下手位(稍后背)。

�87-�88　双腿右前左后快蹲快起成右前点步位,双手经盖胯旁回至斜下手位(稍后背)。

�89-�90　双手于原位绕腕,接着弹指慢抬至斜上手位,同时摇身点转渐转至 2 方向。

�91　双手于上托式交替前后柔手,摇身点颤。

�92　右脚起做点移步向 1 方向行进,双手绕腕交替做上托式横手位。

�93　右、左脚上步向右转一圈成左后踏步,双手右盖左掏至右点帽左胸前立腕,拧身对 2 方向。

�94-�95　重心移至左脚,右脚前点地向右点转一圈,同时移颈弹指。

�96　前两拍体对 2 方向,左脚前后各点地一次,左手于头前上方绕腕,右手搭左肘,挑胸腰。后两拍体对 8 方向做反面动作。

⑨⑦　　体对 3 方向，右起三步一停后退，双手于左腰旁柔臂，下胸腰，目视 1 方向。

⑨⑧　　重复⑨⑥动作。

⑨⑨　　体对 7 方向，左起两慢三快大步后退，双手交替做托帽式。

⑩⑩　　上右脚右转身成体对 3 方向左旁点地位双腿半蹲，下左旁腰，双手于左胯旁柔腕。

⑩①-⑩②　原位挑腰由左向右翻一圈，双手于上托式柔腕。

⑩③　　体对 1 方向，右起撤移步两次，双手于胯旁左先右后绕腕至上托式。

⑩④　　并步跺右脚向右快速转一圈成体对 3 方向，双手于胸前击掌，随即右先左后往前快速送手成左扶胸右围腰，移颈。

⑩⑤-⑩⑥　重复⑩③-⑩④动作。

⑩⑦-⑩⑧　右、左脚向 2 方向上步成右单腿跪，双手推掌至胸前再收回成右托帽左斜上手位，移颈由 2 方向渐至 8 方向，左手顺势打开，目随左手。

⑩⑨　　体对 8 方向，双脚左前右后踮脚直立，双手于原位绕腕。

⑩⑩-⑪②　右起转体蹉步横移三次向 6 方向移动，上分手绕腕交替至上托式横手位。

⑪③-⑪④　双手搭肩做平转向 6 方向流动。

⑪⑤　　体对 8 方向，双腿右前左后稍蹲快起踮脚直立，双手于胯旁绕腕至左托帽右斜上手位。

⑪⑥-⑪⑦　体对 8 方向，右起上两步并步左转一圈，成体对 2 方向，右后踏步，双手交替做托帽式接上托式绕腕（摘葡萄），再落于左腰旁做装葡萄状，目视 8 方向。

⑪⑧-⑪⑨　体对 2 方向，左后踏步位快步横移，随即踮脚左转一圈，成左后踏步，左手于胯旁，右手摘葡萄，接着双手于上托式绕腕（摘葡萄）落于左腰旁做装葡萄状。

⑫⑩-⑫①　体对 2 方向，重复⑪⑥-⑪⑦动作。

⑫②-⑬⑩　踮脚逆时针走一圈，双手交替做上下摘葡萄状，到台前右后踏步半蹲，双摊手至斜下手位。

⑬①　　右起转体横蹉步向 5 方向流动，上分手绕腕至右叉腰左肩前手。

⑬②　　做⑬①的反面动作。

⑬③-⑬④　重复⑬①-⑬②动作。

⑬⑤-⑬⑨　双叉腰，右脚为重心原地并步转四圈，成体对 1 方向左后踏步，左托帽右斜上手位，目视右上方。

⑭⑩-⑭③　碎步走"之"字形向台前流动，做找葡萄状。

⑭④　　体对 2 方向，并步踮脚，右胸前立腕左横手位。

⑭⑤-⑭⑨　上左脚成踏步，左斜下手位，右手数葡萄九下，最后一拍，踮脚直立，右手回至胸前立腕。

⑮⑩-⑮③　体对 2 方向，碎步前行，右手盖至胸前立腕。

⑮④　　体对 8 方向，并步稍蹲快起，双手经胯旁端手随即抬至头前高低手做摘葡萄状。

⑮⑤-⑯④　重复⑦③-⑧⑩动作。

⑯⑤　　移颈。

⑯⑥　　向左右点头（示意葡萄是甜的）。

⑯⑦-⑯⑨　右后踏步，左上托式右胸前立腕柔手，移颈，由体对 2 方向转至对 8 方向。

⑰⑩　　上右脚成左旁点步位，体对 8 方向，右上托左胸前立腕，快下左旁腰，接做反面动作。

⑰①　　右夏克。

⑰②-⑰③　左脚旁迈成并步腰捧手左转一圈至对 6 方向，右侧后点步位，右托帽左斜上手位挑胸腰。

⑰④-⑱①　体对 6 方向，重复⑪⑥-⑪⑦动作四遍向 6 方向流动，其中前三遍做装葡萄状时半蹲，第

四遍做装葡萄状时体对 8 方向(此时打手鼓者可上场与舞者配合表演)。

⑱²-⑱³ 迈右脚上左脚翻身接向右平转,成体对圆心右后踏步半蹲,双手右先左后上托式穿手,再绕腕停于上托式,半蹲时双手按于身前做装葡萄状。

⑱⁴-⑱⁹ 重复⑱²-⑱³动作三遍,体对圆心顺时针绕圈,从台左后绕至台右侧。

⑲⁰-⑲⁷ 体对 7 方向,右上托式左横手位做右送腰转。

⑲⁸ 慢转身成体对 1 方向,左上托式右手扶左腰。

⑲⁹-⑳² 上右脚并步右转一圈,双手于左上托式右横手位做划盖手,反复进行,顺时针方向走圈。

⑳³-⑳⁹ 横手位平转,继续顺时针走圈至台前。

㉑⁰-㉑³ 右脚为重心原地向右快速点转,右上托式左横手位,挑胸腰。

㉑⁴ 第一拍体对 1 方向,并步半蹲,上身前俯埋头,双腰捧手。第二拍起身上左脚成踏步,右上托式左横手位,挑胸腰,目视右手。

五、多朗齐克提麦组合(按小节记录)

1. 音 乐

多朗·歌唱新生活

维吾尔族民歌
裘柳钦记谱
甄荣光曲

$1 = G$ $\frac{6}{8}$

中板

(1 X O X 1 X O X | 1 X O X 1 X O ‖: 2. 2275 61. 2 | 3531 2 1 | 2. 2275 61. 2 |

(反复3次)

3531 2 1 | 3. 5553 567 | 6. 6275 6 5 | 5776 53. 1 | 2531 2 1 :‖

$\frac{2}{4}$

X. 111 0X1 | X X 1 | 0 55 11 | 0 71 22 | 3 3 4 1 4 3 |

2 - | 0 55 11 | 0 71 22 | 2321 756 | 5 |

0 57 75 | 0 31 34 | 0 57 75 | 0 35 432 | 0 55 11 |

0 71 22 | 2321 756 | 5 - | 5 - | 5 - |

5 456 | 5 - | 1. 1 456 | 5. 3 43 | 2 - |

2 - | 5 - | 5. 43 | 2. 3 13 | 21 75 |

0 55 71 | 2. 4 31 | 7. 5 6176 | 5 - | X 0 1 0 X 1 |

X 0 1 0 X 1 | X 0 1 0 X 1 | X 0 1 0 X 1 | X. 111 0X1 | X X 1 ‖

加快

2. 动作组合

准备(2小节)　体对3方向在台左后候场。

①-②　左起压颤步走三步,接右小滑冲步,右手头前屈臂,左臂下垂。

③-④　步伐同①-②,右背手左遮羞式,最后一拍双手回至①-②手势。

⑤-⑧　重复①-④动作。

⑨　　右起压颤步走两步,接右小滑冲步转体对1方向,双手右左胸前推手打开至横手位。

⑩　　右起跺移步,左垂手,右手经横手位至上托式。

⑪　　体对8方向,右起滑冲步,左垂手,右手经头前屈臂垂落。

⑫　　右转身体对4方向左起滑冲步,随即左转对1方向,双手经上托式落至胯旁端手,接右起跺移步,左垂手右上托式。

⑬-⑯　重复⑨-⑫动作。

⑰-㉔　做两步一跺转体跺移步邀请式短句一次半,然后原地左转三圈,成体对4方向左后踏步,右托帽式左斜上手,挑胸腰。

(鼓点)

㉕-㉖　保持舞姿不动。

(赛乃姆音乐)

㉗-㊷　滑冲步双人对舞短句四次,双手第一次托帽式,第二次双托腮式,第三次斜下手位,第四次托帽式。

㊸-�58　滑冲步转体拉弓托帽式短句四次,对7、5、3、1方向各做一次。

(鼓点)

�59-�62　小滑冲步转两次逆时针绕一小圈,双手经横手位做右头前屈臂。

�63-�64　体对1方向,双手点肩原地左转三圈,成体对8方向左后踏步,右托帽式左斜上手,挑胸腰,目视左前上方。

第八节　朝鲜族舞蹈

一、迎春组合

1. 音　乐

迎　春　曲

1=♭B　6/8　　　　　　　　　　　　　　　　　佚名曲

中板

(6.66 6.53 | 7.656 3.) | 6 1 2 3 5 6 | 7.6 5 3 6 6 | X.11 X1X | X.11 X 1 |

3 3 3 1 | 2.3 1 6 3 | 6.3 6 1.6 3 | 3. 3. | 3.6 6 5.6 3 | 2.5 3 2.1 3 |

6 1 3 2 3 1 | 6. 6. | 1.11 3.5 3 | 5.3 5 6 6. | 6.1 1 1.2 1 | 2.1 2 3 3. |

$$\dot{3}.\underline{66}\ \underline{5.\dot{6}3}\ |\ \underline{\dot{2}.\underline{53}}\ \underline{\dot{2}.\underline{13}}\ |\ \underline{6\underline{13}}\ \underline{2\underline{31}}\ |\ \dot{6}.\qquad \dot{6}.\ |\ 5\ 5\ \underline{5.\underline{65}}\ |\ \dot{1}.\underline{\dot{2}3}\ \dot{3}.\ |$$

$$\dot{2}\ \dot{2}\ \underline{\dot{2}.\underline{32}}\ |\ \underline{\dot{2}.\underline{55}}\ 5.\ |\ 5.\ 5.\ |\ \underline{6\ 6}\ \underline{6.\underline{53}}\ |\ \underline{\dot{2}.\underline{31}}\ \underline{6.\underline{13}}\ |\ \underline{3\underline{56}}\ \underline{\dot{1}.\underline{32}}\ |$$

$$\dot{1}.\underline{\dot{2}6}\ 6.\ |\ \underline{6.\underline{66}}\ \underline{6.\underline{53}}\ |\ \underline{7.\underline{656}}\ \underline{3}.\ |\ \underline{6\underline{12}}\ \underline{3\underline{56}}\ |\ \underline{7.\underline{653}}\ 6.\ |\ 6.\ 6.\ \|$$

（安旦鼓点）

2. 动作组合

准备（24 拍）　第十三拍起，从台左后跑至台中，成右前弓步状；双手由左斜后位经上旁分，成右前斜上手位、左横手位，手心向上；体对 2 方向，目视 2 方向斜上。

（鼓点）

①-12　舞姿不变，呼吸提沉两次。

（音乐）

②-12　重心向左移，右脚收回丁字位、脚尖点地，随即右脚对 2 方向起鹤步，左脚跟上成基本位，屈伸、呼吸提沉两次；双手旁提由顶手位经横手落成右胸围手、左斜下手。

③-12　舞姿不变，屈伸两次。

④-12　舞姿不变，做横移动律（两慢三快），最后三拍重心落于左脚，右脚提起。

⑤- 6　右脚起平步两步，向 2 方向流动。

7 -12　右上步蹲碾转，成体对 1 方向；左手向右绕划经顶手位落至背手位，右手经横手位收回胸围手位。

⑥- 6　左脚起向左后滑步，双手做划扛手，体对 2 方向，目视 8 方向。

7 -12　做⑥-6 的反面动作。

⑦-12　重复⑥-12 动作。

⑧- 3　重心左移，右脚经左脚旁向 1 方向上步，双手前推至横手位。

4 - 6　左起鹤步，左扛右横手。

7 -12　屈伸一次撤左脚，右扛手左横手，最后一拍右脚稍前提。

⑨-12　右脚起压碾步两次，左转成体对 5 方向，右扛手，左手经胸围手划至斜上手位；最后三拍向右转回仍对 1 方向，双手至顶手位。

⑩-12　右脚起，上步成基本位，屈伸、呼吸提沉两次；双手从第七拍起渐旁落，最后一拍收至右前胸围手位。

⑪-12　右脚起平步后退四步，双手交替做腰围手。

13-16　第一拍双脚踮起直立，随即左起向前走碎步，双手提起成左横手，右前斜上手位。

17-18　左起平步前行两步，双手右先左后经胸前打开至横手位。

⑫- 6　左起垫步一次，双手原位小绕划手一次。

7 -12　右起平步后退两步，双手向旁做推扔手一次。

⑬- 6　前三拍碎步后退，后三拍左脚向右上步半蹲碾转一圈，双手做右前胸围手、左背手。

7 -12　左脚起向 8 方向走碎步，双手向右小晃手划至左前斜上手位；第九拍脚成右基本位。

⑭- 9　舞姿不变，屈伸、呼吸提沉两次。

10-12　右脚起碎步往 4 方向后退，双手慢落至垂手位。

⑮-3　继续碎步后退,双手至左后斜下手位。

（音乐渐慢）

　4-6　左脚起向右上两步半蹲向左碾转一圈,右手绕划至顶手位,左手横手位。

　7-12　双脚左前点地位,双手自右胸围手、左斜上手位经胸前小绕划手至横手位,上身拧对8方向。

（换《安旦》节奏）

⑯-8　原地快速向右碾转,双手斜下手位;第八拍成右前交叉点地位,左胸前围手,右斜下垂手位,体对2方向,上身拧对1方向,目视2方向。

二、顶水组合

1. 音　乐



顶　水



1 = D　12/8

侠　名曲

中板

2. 动作组合

准备　体对4方向,右基本位,右拧身蹲,右扛手、左背手位,上身拧对5方向。

①-②　原地屈伸、呼吸提沉四次(第三次慢起快落),双手随屈伸外推、内收。

③-6　原位向右碾转半圈,顺势踏右脚再右转半圈,左脚随之稍向右盖下,成右基本位;双手自右前腰围手抽至横手位,再落回右前腰围手。

　7-9　右脚向6方向撤一步成左基本位,左提裙,右斜上手,体对4方向,目视2方向斜下。

10-12　渐下蹲。

④-6　左转半圈成右前点地位,右提裙左横手,体对7方向,上身拧对1方向,目视2方向,呼吸提沉一次。

　7-12　左转一圈,右顶手,左手自胸围手位划至横手位。

⑤-3　左脚向8方向上步随即收回成右基本位;双手第一拍自胸前上分至左斜下手、右斜上手位,第二拍盖回胸前。

　4-6　静止。

　7-9　原位碎横移一次。

10-12　渐半蹲。

⑥-12　做⑤-12 的反面动作。

⑦ - 3　右脚后抬；双手第一拍上提扔出至斜上手位，第三拍落下至右肩前；体对 1 方向，目视 2 方向。

4 - 6　向 6 方向移重心，做横垫步一次，右斜上扔手、左肩前垂手。

7 - 10　舞姿不变，渐向左移重心，右手随之落至横手位。

11-12　右起向左上两步，双手左右拍胸一次。

⑧ - 9　左起向 2 方向走平步两步、垫步一次，双手经上扔手落成右胸围手、左斜上手，体对 8 方向，目视 2 方向。

10-12　左、右移动重心一次，右手打开，随即双手自横手位至左扛手、右胸围手位。

⑨ - 6　上左脚蹄起右转半圈，双推手至顶手位，体对 5 方向。

7 - 10　右起碎步前行，双手经胸前落下外划至顶手位。

11-12　右转半圈，双手落下经肩前旁推至横手位立腕。

⑩ - 6　前三拍右脚上至左脚前的同时蹄脚向左渐移重心，双手垂腕；后三拍保持舞姿碎步向左流动。

7 - 9　向左上右脚半蹲向左碾转一圈成立身蹄脚，做右顶手绕划成双顶手。

10-12　向 2 方向上右脚成右前弓步，上身前倾，双手向前斜下方扔手，成右肩围手、左前斜下手位，体对 2 方向，目视 2 方向斜下方。

⑪ - 3　手位、脚位不变，上身拧对 8 方向，呼吸提沉一次。

4 - 6　左腿后抬，双手成左扛右胸围手。

7 - 9　手位不变，左起碎步向 2 方向流动。

10-12　重复⑩-12 动作。

⑫-10　重复⑪-10 动作。

11-12　换重心成右基本位，上身左拧，左手提裙，右手做顶绕划手，右手经横手绕腕至胸围手。

⑬ - 6　上身右拧，左肩拧对 2 方向，右手下甩至右后斜下手位，同时屈膝渐蹲；最后一拍蹄脚立身，右手甩至前手位绕腕一次，目视 2 方向。

7 - 12　屈膝半蹲一次，左脚基本位，上身左拧对 1 方向，右手收至左肩围手位，然后小晃身一次。

⑭ - 3　保持舞姿，微蹲。

4 - 6　左脚后伸成左后踏蹲，上身拧转对 4 方向，左手平抬至身前。

7 - 9　右脚蹄起顺势直膝，同时左脚勾脚前抬，双手经肩前上撩至右顶手、左横手位。

10-12　落左脚右转身成八字位，左脚重心，体对 5 方向，双手成斜上手、右肩前拍臂手；最后一拍上身拧回对 1 方向。

⑮-12　重复⑤-12 动作。

⑯ - 6　前三拍左前小鹤步位，左手原位，右手伸至斜下手位；后三拍右手小绕划一次成手心向上，右膝渐蹲，目视 2 方向斜下。

7 - 9　右膝渐直起，右手随之做小绕划手一次。

10-12　左脚向右上步右转身成体对 6 方向，左手至斜上手位，右手做中绕划手经顶手位落于胸围手位。

⑰-12　手位不变，右起平步三次、垫步一次，向右弧线流动。

⑱-12　前两拍走平步三步,然后碎步走弧线向 6 方向流动,舞姿不变;第九拍左脚上步半蹲
向右碾转 3/4 圈回"准备"位,双手成右扛左背手。

三、插秧组合

1. 音　乐



插　秧



1 = ♭B　2/4　　　　　　　　　　　　　　　　　　　　　　　　佚 名曲

稍快

$$(\underline{x}\ \underline{1\,1}\ |\ \underline{x\,1}\ \underline{x\,1}\ |\ \underline{x}\ \underline{1\,1}\ |\ \underline{x\,1}\ 1\)\ 3\ 6\ |\ 6\ -\ |\ 6\ -\ |\ 6\ -\ |$$

$$\|:\ \underline{7}\ \underline{6\,7}\ |\ \underline{5\,6\,5}\ \underline{3\,3}:\|\ \underline{7}\ \underline{6\,5}\ |\ \underline{0\,5}\ \underline{3\,2}\ |\ 3\ -\ |\ 3\ -\ |\ \underline{1\,2}\ 2\ |\ 2\ -\ |$$

$$2\ -\ |\ 2\ -\ :\|\ \underline{3}\ \underline{2\,3}\ |\ \underline{1\,2\,1}\ \underline{6\,6}:\|\ \underline{3}\ \underline{2\,1}\ |\ \underline{0\,2}\ \underline{1\,3}\ |\ 6\ -\ |\ 6\ -\ |$$

$$6\ -\ |\ 6\ -\ |\ \underline{0\,1}\ \underline{2\,1}\ |\ 6\ 5\ |\ 3\ -\ |\ 3\ -\ |\ \underline{2\cdot 3}\ \underline{3\,3}\ |\ \underline{0\,5}\ \underline{3\,3}\ |$$

$$\underline{2\cdot 3}\ \underline{3\,3}\ |\ \underline{0\,5}\ \underline{3\,3}\ |\ \underline{1\,2}\ \underline{2\,3}\ |\ 2\ 1\ |\ 3\ |\ 6\ -\ |\ 6\ -\ \|:\ \underline{3\cdot 6}\ \overset{3}{\underline{6\,7\,6}}\ |\ \overset{3}{\underline{5\,6\,5}}\ 3:\|$$

$$\|:\ \underline{1\cdot 2}\ \overset{3}{\underline{2\,3\,2}}\ |\ \overset{3}{\underline{1\,2\,1}}\ 6:\|\ 3\ |\ 5\ |\ \underline{6\cdot 1}\ \underline{2\,3}\ |\ \overset{3}{\underline{2\,3\,2}}\ \overset{3}{\underline{1\,2\,1}}\ |\ \underline{6\cdot 5}\ 6\ |\ 3\ 6\ |\ 6\ -\ |$$

$$6\ -\ |\ 6\ -\ |\ \underline{0}\ \underline{7}\ 6\ |\ \overset{3}{\underline{6\,7\,6}}\ \overset{3}{\underline{5\,6\,5}}\ |\ 3\ -\ |\ 3\ -\ \|:\ \underline{2\cdot 3}\ \underline{3\,3}\ |\ \overset{3}{\underline{3\,2\,3}}\ \underline{1\,1}:\|$$

$$3\ |\ 5\ |\ \underline{6\cdot 1}\ \underline{2\,3}\ |\ \overset{3}{\underline{2\,3\,2}}\ \overset{3}{\underline{1\,2\,1}}\ |\ 6\ 6\ |\ \overset{3}{\underline{1\,2\,1}}\ \overset{3}{\underline{6\,5\,6}}\ |\ \overset{3}{\underline{1\,2\,1}}\ 6\ |\ \underline{5\,6\,5}\ \underline{3\,2}\ |\ \underline{2\,5}\ 5\ |$$

$$\|:\ \underline{6\cdot 6}\ \underline{5\,6}\ |\ \underline{6\,5}\ \underline{6\,5\,3}:\|:\ \underline{2\cdot 2}\ \underline{1\,2}\ |\ \underline{2\,1}\ \underline{2\,1\,6}:\|\ \overset{3}{\underline{3\,2\,1}}\ \overset{3}{\underline{2\,1\,6}}\ |\ \overset{3}{\underline{1\,6\,5}}\ \underline{6\,5\,3}\ |\ \underline{x\cdot 1}\ \underline{x\,1\,1}\ |\ \underline{x\cdot 1}\ \underline{x\,1\,1}\ |$$

$$\underline{x\cdot 1}\ \underline{x\cdot 1}\ |\ \underline{x\cdot 1}\ x\ \|:\ \overset{3}{\underline{2\,3\,5}}\ \underline{3\cdot 5}\ |\ \overset{3}{\underline{3\,5\,6}}\ \underline{5\cdot 6}\ |\ \overset{3}{\underline{5\,6\,1}}\ \underline{6\cdot 1}\ |\ \overset{3}{\underline{6\,1\,2}}\ \underline{1\cdot 2}\ |\ \overset{3}{\underline{5\,6\,1}}\ \overset{3}{\underline{6\,1\,2}}\ |\ \overset{3}{\underline{1\,2\,3}}\ \overset{3}{\underline{2\,3\,5}}\ |$$

$$\overset{3}{\underline{3\,5\,6}}\ \overset{3}{\underline{5\,6\,1}}\ |\ \overset{3}{\underline{6\,1\,2}}\ \overset{3}{\underline{1\,2\,3}}\ |\ 2\ -\ |\ 2\ -\ |\ \overset{6}{\underset{8}{}}\ 中板\quad \underline{x\cdot 1\,1}\ \underline{x\,1\,x}\ |\ \underline{x\cdot 1\,1}\ \underline{x\,1\,0}\ |\ \underline{5\cdot}\ \underline{5\,3\,5\,6\,1}\ |\ \underline{3\cdot}\ \underline{3\cdot}\ |$$

$$\underline{2\cdot}\ \underline{3\,2\,1}\ |\ \underline{6\cdot}\ \underline{6\cdot}\ |\ \underline{2\cdot}\ \underline{1\,2\,6}\ |\ \underline{5\cdot 6\,5}\ \underline{3\cdot}\ |\ \underline{5\,6\,1}\ \underline{2\cdot 3\,2}\ |\ \underline{1\cdot}\ \underline{1\cdot}\ |\ \underline{5\,6\,1}\ \underline{3\cdot 6\,5}\ |\ \underline{3\cdot 2\,1}\ \underline{5\cdot}\ |$$

$$\underline{1\,2\,3}\ \underline{5\cdot 3\,6}\ |\ \underline{5\cdot}\ \underline{5\cdot}\ |\ \underline{6\,1\,2\,1}\ \underline{2\,1\,6}\ |\ \underline{5\cdot 6\,5}\ \underline{3\cdot}\ |\ \underline{5\,6\,1}\ \underline{3\cdot 6\,5}\ |\ \underline{2\cdot}\ \underline{2\cdot}\ |\ \underline{3\,5\,5\,6\,5}\ 3\ |\ \underline{3\,6\,5\,6}\ 6\cdot\ |$$

6.1̇1̇ 2̇16.2̇ | 2. 2. | 3̇2̇1̇ 65.1̇ | 6.53 5. | 561 2.32 | 1. 1. | 3. 321 |

2. 221 | 6 2 2.16 | 5. 5. | 323 561 | 2.35 5. | 3021 656 | 1. 1. ‖

（安旦鼓点）

2. 动作组合

（安旦长短）

准备（8拍）　一人，于台左后，体对2点候场。

①-8　右起小蹉步三次，双手交替做扛推手，走至台中，体对2方向；第七至八拍左脚后撤，顺势往左拧身一下随即转回，同时右手顶上大划手。

②-8　第一、二拍双脚踮起；然后舞姿不变，左起半脚掌步四次、小蹉步一次。

③-④　重复①-②动作，最后一拍做右前腰围手。

⑤-4　上右脚成右弓步，上身拧对4方向，双手抽手成左前斜下手、右后斜上手位。

5-8　舞姿不变，轻微地呼吸提沉两次。

⑥-4　左脚收回基本位，双手收回成肘弯手，上身拧对1方向，目视2方向斜上。

5-8　左脚向2方向点地随即抬起至小鹤步位，同时右拧身一次；左手经前平推扔手收回至右胸围手、左顶手位。

⑦-4　舞姿不变，左起半脚掌步两次。

5-8　左脚上步，原位倒换重心，双脚踮起，同时左手扛推手一次，视线随左手。

⑧-⑨　右起半脚掌刨步走右弧线至台左后；⑨3-4右转身对2方向，双手下垂；⑨5-8右起小蹉步两次后退，双手做斜下8字划手两次。

⑩-⑪　继续小蹉步两次后退，顺势中划手回身，然后右起反复做小蹉步，双手交替做绕手挽袖；走右弧线绕回台中心。

⑫-4　双脚右、左移动重心，双手做绕手挽袖，体对1方向。

5-8　右脚上步跳蹲，双手提裙，上身前倾，做左、右看秧田状。

⑬-4　右脚起半脚掌步四次，体态不变。

5-8　右脚起"插秧"两次向右流动。

⑭-4　做⑬5-8反面动作。

5-8　右脚旁移至八字位，左脚后抬，右斜上手、左横手位。

⑮-4　上左脚半蹲向左碾转一圈，做扛推手一次。

5-8　做⑬5-8的反面动作。

⑯-4　重复⑮5-8动作。

5-8　左脚后撤成右前丁字点地，左背手，右手擦汗式。

⑰-4　左手做挽右袖状两次，重心顺势前、后移动。

5-8　右起向前插秧步两次。

⑱-8　三快两慢插秧步，保持体对1方向，向右绕一圈。

⑲-4　快插秧步，继续退绕半圈。

5-8　右起平步两步、垫步一次，上身拧对7方向，双手于左耳旁拍手三下（一慢两快）。

⑳ - 4　右起后退做小蹉步两次，上身拧对 2 方向，双手交替做扛推手两次。

5 - 8　重复⑲5-8 动作。

㉑ - 4　重复⑳-4 动作。

5 - 8　右起向前小蹉步两次，双手自胸前平推至横手位。

㉒ - 2　双脚踮起，双手扬至斜上手位。

3 - 4　撤右脚半蹲，双手交替向下拍腿。

5 - 8　上右脚，做左挽袖。

㉓ - 4　右起小蹉步后退，双手顺势自胸前平推至横手位。

5 - 8　重复㉒-4 动作。

㉔ - 4　重复㉒-4 动作。

5 - 8　做右吸跳碎步向右流动，左手提裙，右手自前平手位旁拉至横手位。

㉕ - 4　做㉔5-8 的反面动作。

5 - 8　左腿稍前吸，左脚踮起，双手提裙，上身稍前俯左拧，目视 8 方向斜下。

㉖ - 4　保持上身舞姿，碎步向右走弧线绕至台后中央。

（渐慢）

5 - 8　重复⑯5-8 动作。

（古格里长短）

㉗ - 6　右手渐下垂，第六拍右脚撤至踏步位，同时做右前腰围手。

7 - 12　屈伸、呼吸提沉一次，双手抽手至斜上手位；最后一拍右腿屈膝、左小腿后抬，双手落至扛手位。

㉘-12　右脚上步踮脚左转半圈成左前点地位，双推手慢落成横手位。

㉙ - 9　渐蹲，双手成后背手；最后三拍上身后仰，小晃身一次。

10-12　右起平步后退，双抽手至横手位。

㉚-12　右起波浪步向 5 方向流动，上身保持舞姿，呼吸提沉两次。

㉛ - 6　重复㉚-6 动作。

7 - 12　左脚撤至踏步位，双手自左前腰围手抽手至横手位；最后一拍右转一圈，双手提至胸前。

㉜-12　右起垫步两次，双手交替做划扛手两次。

㉝ - 6　重复㉜-6 动作。

7 - 12　后退做垫步接碎步，手动作同上。

㉞ - 6　踮脚起跳，上扔手（左、右各一次）。

7 - 9　左脚向 3 方向上步半蹲，上身拧对 4 方向，双手至右扛手、左横手位。

10-12　左转身对 1 方向起身成右基本位，左手抬至顶手位，目视 8 方向。

㉟-12　保持舞姿，屈伸、呼吸提沉一次半接小晃身。

㊱ - 6　右起垫步后退一次，双手由顶手位分至横手位。

7 - 12　左起后退两步，做中划手两次；前三拍拧对 8 方向，后三拍拧对 2 方向。

㊲ - 6　屈膝下沉，双手下垂，上身前倾；后三拍右起碎步前行，双手成左胸围手、右前斜下手。

7 - 9　上左脚成踏步蹲，双手经左绕划至左肘弯手、右斜下手位，目视 2 方向斜下。

10-12　右手经上扬手落于左肩前成肘弯手，上身对 8 方向，目视 2 方向斜上。

㊳-12　保持舞姿，小晃身一次、呼吸提沉两次，再小晃身一次；最后一拍起身。

㊴-9　右、左之字步，双手自斜下手位划横 8 字两次；第七至九拍右脚起对 2 方向上两步顺势踮脚，双手划至前斜上手位。

10-12　延伸。

㊵-12　右起波浪步后退，双手下落至左斜后手位、右胸围手位。

㊶-12　前六拍重复㊵-6 动作；第七拍时撤右脚成后踏步，双手做腰围手三次。

㊷-6　右脚向左前上步成踏步蹲碾转一圈，双手经前交叉上分手落成右胸围手、左背手，上身拧对 3 方向。

7-12　左脚撤至右脚旁顺势踮脚，然后屈伸、呼吸提沉一次，随即抬右脚成小鹤步；右手经下划手至右顶手、左斜下手位，体对 2 方向，上身拧对 4 方向，目视 2 方向斜下。

㊸-6　前三拍延伸；后三拍碎步向 2 方向流动。

（安旦长短）

㊹-9　原地向右快速点步转，同时做左顶绕划手；最后两拍向 2 方向上右脚成右弓步，双手自右前腰围手位抽手至左前斜下手、右后斜上手位，上身拧对 4 方向，目视 2 方向斜下。

四、古格里表演组合

1. 音　乐

<p align="center">古格里节奏曲</p>

<p align="right">佚　名曲</p>

1 = G　12/8

中板

```
( 1 2 3   5 3 i   6 · 6 · | i 6 5   3 ·   2 ·   1 · | 1 ·   1 ·   1 ·   1 · )

1 5 3   1 5 3   1 5 3   1 5 3 ) | 3 2 3 6 1 · 2 3 6 5 6   5 · | 1 6 1 2   3 5 1   2 ·   2 ·

3 2 3 6 1 · 2 3 7   6 · | 5 6 2 · 3   2 3 6   1 ·   1 · | 3 5 7   6 · 6 5 6 2 4 2 4 2

4 0 6   5 · 4 2   5 · 5 · | 3 5 2 3   1 · 2 3 7   6 · | 5 6 2 · 3   2 3 6   1 ·   1 ·

1 1 1 1   1 3 7   6 · 6 · | 2   2   2 3 · 6   5 · 5 · | 3 5 2 3   1 · 2 3 7   6 · 5 6

2 0 3   2 3 0 6   1 ·   1 · | 3 2 3 6 1 · 2 3 6 5 6   5 · | 1 6 1 2   3 5 1   2 ·   2 ·

3 2 3 6 1 · 2 3 7   6 · | 5 6 2 · 3   2 3 6   1 ·   1 · | 3 5 7   6 · 6 5 6 2 4 2 4 2

4 0 6   5 · 4 2   5 · 5 · | 3 5 2 3   1 · 2 3 7   6 · | 5 6 2 · 3   2 3 6   1 ·   1 · ‖
```

2. 动作组合

准备（前奏）　体对 5 方向盘腿坐地，左胸围手，右背手，上身前倾、右拧对 6 方向，目视地面。

①-12　呼吸提沉两次。

②-12　呼吸提沉（前九拍上身渐起，后三拍沉下），双抽手慢出至右斜下手、左肘弯肩前手位。

③-12　保持舞姿，呼吸提沉两次。

④-12　左手原位，右手做扛推扔手一次至斜下手位，呼吸提沉两次，上身随之含胸前俯，再展胸后仰。

⑤-6　前三拍右脚收回双腿跪地，右手经前提至顶手位，上身含胸前俯；后三拍松腰沉下。

7-12　右单腿跪蹲，双手经顶手位分至右胸围手位，呼吸提沉一次，体由 4 方向渐转对 3 方向，上身拧对 1 方向。

⑥-12　小腰围抽手两次，上身随手拧动，呼吸提沉两次。

⑦-6　左背手，右手经胸前绕划至左肩前围手，快起慢落呼吸提沉一次，目视 8 方向斜上。

7-12　双手做中绕划手至横手位，呼吸提沉一次，目视 1 方向，双手最后收至右前腰围手位。

⑧-12　做中腰围手两次，上身随手拧动，呼吸提沉两次。

⑨-6　第一拍起身，右扶鬓左托腮；第四拍起，上右脚，右托腮左托肘，最后一拍小晃身一次。

7-12　原地向左点转三圈。

⑩-12　左起平步两步接碎步前行，双手于腹前交叉绕腕上提至顶手位，再顺势旁落至垂手位，同时做屈伸（由低渐高）。

⑪-⑫　重复⑩-12 动作；前六拍渐右转成体对 5 方向，最后一拍，左脚前点地，半蹲，双手后背手位、掌心相对。

⑫-12　屈伸、呼吸提沉两次，双手于背后提、落两次。

⑬-12　右转身成右前点地位，上身拧对 1 方向，双手胸前中划手至横手位，同时屈伸、呼吸提沉一次（快起慢落）；第七拍起，右脚收回至基本位，右前腰围手，屈伸、呼吸提沉一次。

⑭-⑮　双腿左、右移动重心，双手做腰围手两次，顺势抽手至横手位，屈伸、呼吸提沉四次；最后三拍右手经下绕至胸围手位。

⑯-6　右脚向 2 方向上步至丁字位，重心顺势前移，右手经下抽至横手位。

7-12　重心移至左脚下蹲。

⑰-12　重复⑨-12 动作。

⑱-⑲　屈伸、呼吸提沉两次，同时做双扛手两次。

⑳-6　右起小鹤步顺势碎步走右弧线向 3 方向流动；左手提裙，右手做大绕划手一次。

7-12　做⑳-6 的反面动作。

渐　慢

㉑-6　双手提裙，碎步后退走 S 形路线，向 5 方向流动。

7-12　原地向右点转四圈，双手由腰围手抽至横手位。左单腿跪地，双手成左胸围手、右背手，体对 2 方向，目视 1 方向斜下。

后　　记

　　这部教材的形成,得益于北京舞蹈学院几代民间舞蹈教员的经验积累和所涉专家多年的支持、帮助,值本书完成之际,谨表衷心感谢。此书成文过程中,得到了中国艺术研究院舞蹈研究所周元、梁力生、康玉岩、罗斌诸公的鼎力相助,尤其是周元女士,在后期对整部教材的校正倾注了心力,在此深表谢忱。

　　本书有一个庞大的写作班子:

　　主　编:潘志涛(教授)

　　副主编:明文军(副教授)、高度(副教授)

　　舞蹈编委:潘志涛、明文军、高度、赵铁春(副教授)、田露(副教授)、韩萍(副教授)、周萍(讲师)、黄奕华(讲师)、王晓莉(讲师)

　　音乐编委:裘柳钦(副教授)

　　具体分工如下:

　　东北秧歌舞蹈训练教材:周萍(女班)、赵铁春(男班)

　　云南花灯舞蹈训练教材:周萍(女班)、明文军(男班)

　　安徽花鼓灯舞蹈训练教材:田露(女班)、赵铁春(男班)

　　山东秧歌舞蹈训练教材:田露(胶州秧歌部分、海阳秧歌　女班)

　　　　　　　　　　　　　　周萍(胶州秧歌部分　女班)

　　　　　　　　　　　　　　明文军(鼓子秧歌　男班)

　　蒙古族舞蹈训练教材:韩萍、黄奕华(女班)、高度(男班)

　　藏族舞蹈训练教材:韩萍、黄奕华(女班)、高度(男班)

　　维吾尔族舞蹈训练教材:王晓莉(女班)、潘志涛、刘轰(男班)

　　朝鲜族舞蹈训练教材:王晓莉(女班)、潘志涛、裴永植(男班)

　　参与撰稿人:有北京舞蹈学院中国民间舞系青年教师杨颖、刘轰、李佳、王斌、靳苗苗、焦艳丽;广东舞蹈学校高级讲师肖永森,讲师裴永植、梁若山、邓有吉、梁维萍,青年教师林薇佳、杨庆新、陈琦、迟红。

　　撰写小组:男班:① 潘志涛、裴永植、刘轰

　　　　　　　　　　② 明文军、邓有吉、肖永森

　　　　　　　　　　③ 高度、杨庆新

　　　　　　　　　　④ 赵铁春、王斌

　　　　　　女班:① 周萍、李佳、迟红

　　　　　　　　　　② 田露、梁若山、靳苗苗、梁维萍

　　　　　　　　　　③ 韩萍、林薇佳、焦艳丽

　　　　　　　　　　④ 王晓莉、杨颖、陈琦

　　为配合本教材的使用,北京舞蹈学院中国民间舞系正在积极运作,将其文字所记录的内容,制作成 VCD 图像,并将伴奏音乐制作成 CD 专辑。

图书在版编目（CIP）数据

中国民间舞教材与教法 / 潘志涛主编. – 上海：上海音乐出版社，
2001.5（2024.5 重印）
　（中国艺术教育大系）
ISBN 978-7-80553-974-4

Ⅰ. 中…　Ⅱ. 潘…　Ⅲ. 民间舞蹈 – 中国 – 教学参考资料　Ⅳ. J722.21

中国版本图书馆 CIP 数据核字（2000）第 83888 号

出版工作小组

顾　　问：宋忠元
组　　长：戴嘉枋
副 组 长：卜　键　钟　越　陈学娅　黄　河
组　　员：陈　平　毛德宝　黄惠民　郑向前　赵伯涛

舞　蹈　卷

主　　任：吕艺生
副 主 任：于　平　唐满城　熊家泰
委　　员：吕艺生　于　平　唐满城　熊家泰　朱立人
　　　　　王佩瑛　许定中　潘志涛　孙天路

书　　名：中国民间舞教材与教法
主　　编：潘志涛

责任编辑：黄惠民
封面设计：邵　竞

出版：上海世纪出版集团　上海市闵行区号景路 159 弄　201101
　　　上海音乐出版社　上海市闵行区号景路 159 弄 A 座 6F　201101
网址：www.ewen.co
　　　www.smph.cn
发行：上海音乐出版社
印订：上海华顿书刊印刷有限公司
开本：787×1092　1/16　印张：35.25　插页：1　谱、文：538 面
2001 年 5 月第 1 版　2024 年 5 月第 26 次印刷
ISBN 978-7-80553-974-4/J · 829
定价：110.00 元
读者服务热线：(021) 53201888　印装质量热线：(021) 64310542
反盗版热线：(021) 64734302　(021) 53203663
郑重声明：版权所有　翻印必究